Colón, Buenos Aires

Epidaurus, Greece

Paris Opéra

Bellas Artes, Mexico City

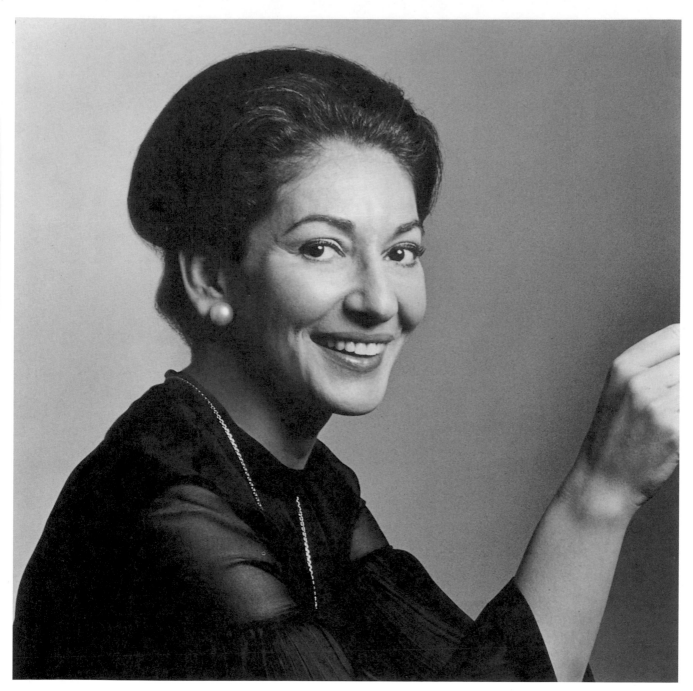

瑪莉亞‧卡拉絲，一九六四年。

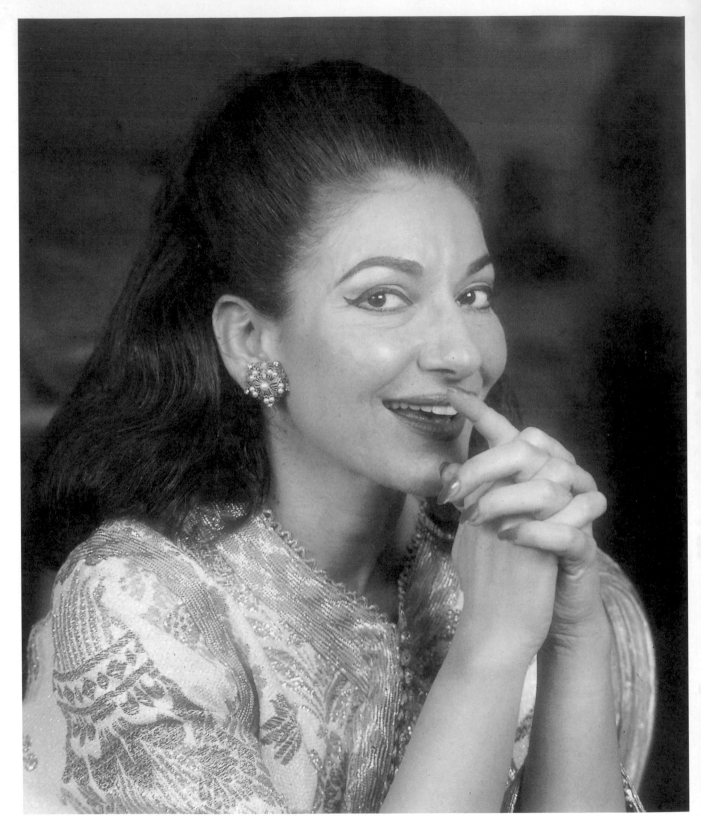

瑪莉亞・卡拉絲，一九六八年。

（左）卡拉絲於史卡拉飾演米蒂亞，賈洛夫飾克雷昂，一九六二年。

（上與下）在帕索里尼的電影「米蒂亞」中飾演米蒂亞，一九七〇年。

卡拉絲於史卡拉劇院飾演《茶花女》中的薇奧麗塔（巴斯提亞尼尼飾傑爾蒙），一九五五年。

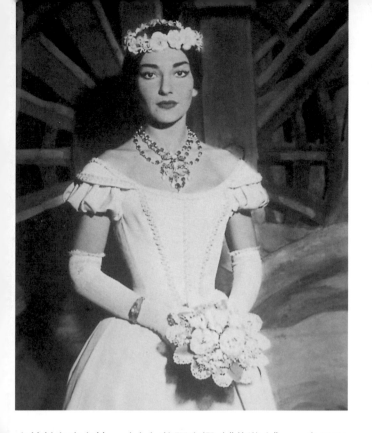

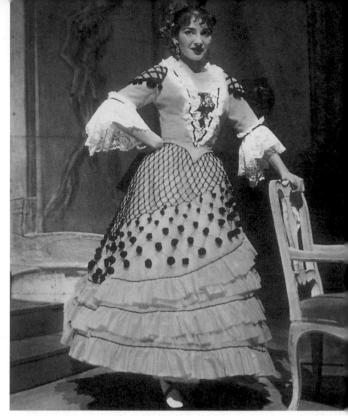

卡拉絲在史卡拉。（上）飾阿米娜（《夢遊女》，一九五五年）與羅西娜（《塞維亞的理髮師》，一九五六年）。（下）飾伊菲姬尼亞（《在陶里斯的伊菲姬尼亞》，一九五七年）與寶琳娜（《波里烏多》，一九六○年）。

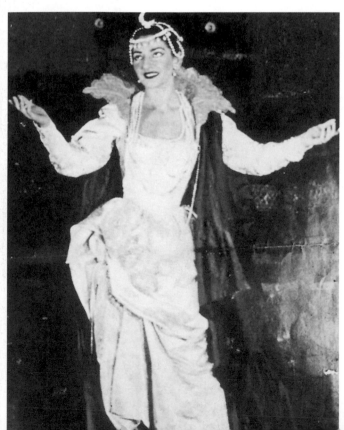

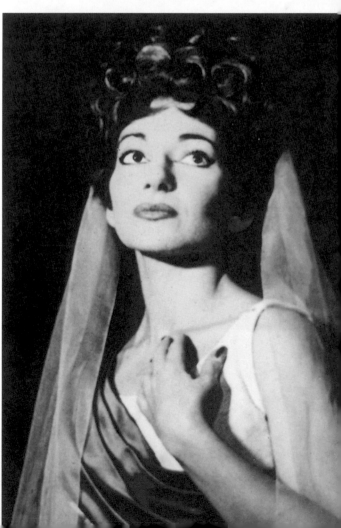

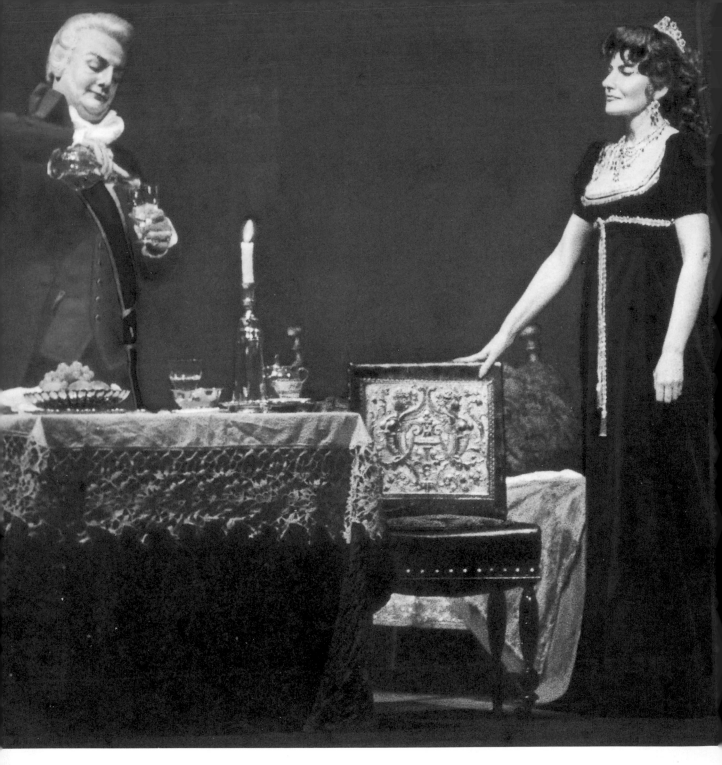

卡拉絲與戈比分飾托絲卡與史卡皮亞，柯芬園，一九六四年。

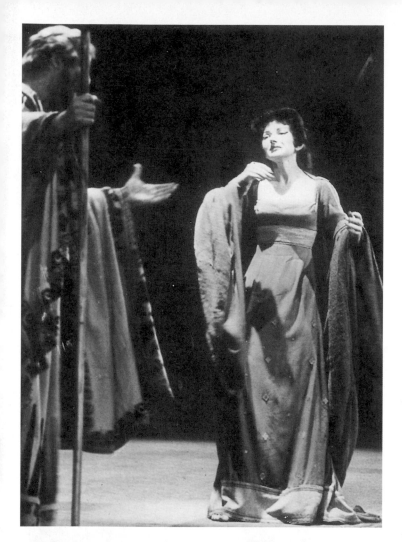

（左）卡拉絲於史卡拉飾演米蒂亞，賈洛夫飾克雷昂，一九六二年。
（上與下）在帕索里尼的電影「米蒂亞」中飾演米蒂亞，一九七〇年。

（右）於一九六四年錄完《卡門》
之後，卡拉絲最像在舞台演出此
一角色的時候便是為這張畫像擔
任模特兒。

（下與右下）卡拉絲與迪・史蒂法諾展開世界巡迴演
唱，一九七三年。

Maria CALLAS
卡拉絲

史戴流士‧加拉塔波羅斯 著

洪力行、林素碧 譯

羅基敏教授 審訂

CONTENTS
目　錄

序幕
與卡拉絲的對話

一九四七年在義大利的維洛納（Verona），我第一次見到了卡拉絲。當時我正準備負笈英國讀書，而在該地先停留了幾天。那裡最先引起我注意的事物，是眾多圓形劇場（Arena）的歌劇節海報看板。而圓形劇場在前一年夏天甫於戰後重新開幕。

在那些歌劇的廣告中，龐開利（Ponchielli）的《嬌宮妲》（La Gioconda）對我來說全然陌生，其中的主角瑪莉亞‧卡拉絲（Maria Kallas）我也未曾聽聞。然而她名字的拼法當中有一個「K」字，這讓我猜想她可能是希臘人。於是我買了一張八月十四日的演出門票。

儘管當時我對歌劇所知有限，卡拉絲曲折變化並賦予聲音色澤的演唱特質，卻給了我超乎尋常的感受。我甚至不知道這種感覺是可怕或是神奇，但毫無疑問是一種新的感受。我被擄獲了，儘管我說不出其中的魔力所在。她的聲音縈繞在我耳際，我知道我將永難忘懷，也不會誤認她的聲音。

演出結束後，我在舞台附近漫步，發現了演員的更衣室。我站在卡拉絲的更衣室門口，門口擠滿了人，滿是騷動與喧鬧聲。我看到她坐在裡面——顯然是因為她在演出時出了狀況，於是坐下來讓她的腿休息休息。騷動平息之後，我向她走過去，對她說的頭一句話是：「妳是不是有『一點點』希臘血統？」

她戴上眼鏡仔細地端詳我。接著回我一個溫暖的微笑，雙手握住我的手腕，用希臘文說：「我並不是有『一點點』希臘血統，我是如假包換的希臘人。」然後她指著自己的身材（當時二十三歲的卡拉絲顯得福態），加上一句：「也許可以說是『一大點』？」

接著我們開始交談，話題大多圍繞著我為什麼會出現在維洛納，我會在此停留多久等等。直到她離去的時間到了。「你知道天已經快要破曉了嗎？」她說道：「而且今天是我的『聖名日（name day）』（這個日子對希臘人很重要）。今天晚上六點以後到我住的旅館來找我，和我談談關於

你的事情，還有你到英國有什麼計劃。你也可以和我聊聊《嬌宮姐》」。

在旅館裡，我們的話題還是集中在我的身上，尤其是關於我即將負笈英國的事，以及我的雙親。談起《嬌宮姐》時，我笨拙地告訴她，當她開始演唱時，我「感到困惑，而且相當震驚」。她笑了出來。實際上她幾乎沒有談到自己，而我因為太害羞，也不敢發問。第二天我出發前往英國，心情既快樂又困惑，充滿了對這位與眾不同的年輕希臘歌者的讚嘆。

接下來的六年中，我只在劇院裡見過卡拉絲。我的假期大多在義大利度過，也從未放棄聽歌劇的機會，尤其為了聽卡拉絲。我出席了一九五二年她在柯芬園（Covent Garden）的首演，當時她演唱貝里尼（Bellini）《諾瑪》（Norma）中的主要角色。那時我才明瞭，歌劇是藝術高度表現的一種形式，甚至是「最高」的表現形式。隔年我在倫敦遇見卡拉絲，當時她在柯芬園演出《阿依達》（Aida）。她和她的先生喬凡尼・巴蒂斯塔・麥內吉尼（Giovanni Battista Meneghini）同行，她像對待老朋友般地招呼我。後來只要我到義大利，都會到劇院的更衣室探望她，有一次我還和一位彼此均熟識的朋友造訪她位於加爾達湖（Lake Garda）的西爾米歐尼（Sirmione）別墅。

然而我與卡拉絲真正的友誼始於一九五七年，那段期間她跟著史卡拉劇院（La Scala）公司在愛丁堡藝術節（Edinburgh Festival）演唱。從那時起，不論是在幕前或幕後我都較常與她會面。那時，我們的談話內容大多侷限於藝術領域。不過還有另外一個她很感興趣的話題：撮合別人的婚姻。「我並不是一位好紅娘，對不對？」有時她會如此問道。

卡拉絲自己的婚姻看起來很幸福，但是由於她的工作是她存在的主要目的，她並不多談私事。偶爾她會遇上一些問題，而這些問題也都與她的事業相關。關於她與數家歌劇院起衝突的負面報導，以及人們喜歡利用她這件事，都讓她深感痛苦。由於負面批評漸增，而且她的話常遭人斷章取義，她變得非常謹言慎行。有一位親密的朋友寫了一篇涉及私事、既不正確且毫不留情的文章，讓她痛苦不堪，儘管她後來原諒了她，但是友誼已不復存在。她對我說：「如果連我的好友，甚至家人都會為了金錢出賣我，那我還可以信任誰？」（註1）

還有更糟的事。一九五七年夏天她開始感到身心俱疲，而不到一年，她與先生為了他不實管理她的財務而發生爭吵。接著她聲音退化的跡象出

現，儘管非常輕微，她還是開始減少演出次數。一九五九年秋天她的婚姻破裂，而她與希臘船王亞里斯多德・歐納西斯（Aristotle Onassis）的交往也隨之開始。雖然當時她的演出很少且間隔很長，她仍然繼續演唱，直到一九六五年七月，才自歌劇舞台引退。

那時她有了較多的空閒，我也能較常與她見面，所以我們之間的友誼增進不少。與她的先生正式離婚之後，卡拉絲變得更為熱情，之前頗為有限的幽默感也大有長進，而且之前在她身上可以明顯感受到的沈重壓力也消失無蹤了。她變得風趣，甚至會多說一些關於她自己的事，但絕不提歐納西斯。儘管眾人皆知她的「新生活」與他大有關係，她卻鮮少談及他。

一九六〇年夏天，我們在提諾斯島（Tinos）巧遇，卡拉絲將我介紹給歐納西斯（註2）。她利用在埃皮達魯斯（Epidaurus）演出《諾瑪》的空檔到那裡去，向聖母瑪莉亞的神蹟雕像朝聖（位於愛琴海的提諾斯島）。之後，我又在希臘、蒙地卡羅，以及歐納西斯的遊艇「克莉絲汀娜號」（Christina）見過他們，也曾在巴黎遇見歐那西斯，他十分友善，而且自有一套逗人發笑的辦法。但只

要他不在場，卡拉絲便刻意不提起他。而我那時做的是恪守英國人的原則：如果想得到答案，就不要問私人問題。這個原則在各方面都適用於卡拉絲。只要有人問到不相干的私事，或是不小心提到歐納西斯，卡拉絲就會改變話題。她很少提及私事，至少在公眾場合是如此。在大衛・佛洛斯特（David Frost）的訪談中她提到歐納西斯，也不過表示他們曾經是最要好的朋友罷了。

對於她的前夫麥內吉尼，她的反應則稍有不同。分手之後，每當卡拉絲提到他，都相當簡短而不帶感情。只有一次，她因為受不了刺激而談論到他。有一個女人以一付要人領情的方式對她說，她從「可靠的消息來源」得知，卡拉絲要回到他的先生身邊。「不會是我！」卡拉絲怒斥：「這個小氣的老頭不需要妻子。」不喜談論私事的卡拉絲顯然被激怒了，但這並非因為那女人所說的話，而是她失去了冷靜。然後她重新控制住自己，臉上擠出微笑，斷然地為這段談話下結論：「親愛的『消息靈通』女士，人生苦短，那還有時間關心別人的婚姻問題。」除了對她母親所寫的書下了言辭閃爍的評語之外，在我面前她只在另外一個場合公開談論過她的家人。一位煩人的希臘女士說卡拉絲的

3

姊姊伊津羲是一位失敗的歌者。卡拉絲告訴這個女人：「我的姊姊是一位好藝術家，如果她願意的話，可以成為一位偉大的鋼琴家。」

一九七六年，我出版了半傳記書籍《絕代首席女伶：卡拉絲》（Callas, Prima Donna Assoluta）（註3）之後，我和卡拉絲的友誼愈形親密。我們經常通電話。有一天，她到我家與我共進午餐。那時她的精神極佳，讓我相信經過了一段她歸咎於失眠與低血壓（她成年後一直有血壓低的毛病）的藝術停滯期（註4）之後，她又開始對歌唱感興趣了。在她離去之前，我播放了一卷一九五七年她在雅典音樂會上演唱的錄音。她雀躍不已（她不知道有這份錄音，還讚賞了留下這個錄音的「海盜人士」），在〈愛之死〉（Liebstod，出自《崔斯坦與伊索德》（Tristan und Isolde））的某個段落，她跟著錄音唱了起來。

之後我更常接到她從巴黎住所打來的電話。我也曾經到那兒拜訪過她好幾次，令人意外的是卡拉絲開始主動談起她自己、她的家庭、麥內吉尼，甚至歐納西斯。在以前這根本是匪夷所思的。我很感興趣地聆聽，但是一開始不免要忍住不露出任何打探的痕跡，特別是對歐納西斯。儘管如

此，她有時還是會變得冷漠或是悶悶不樂，相當突兀地中斷話題，留下我一個人獨自納悶。

我們的對話開始帶著討論的本質——有時候甚至是相當哲學性的討論：畢竟我們兩個都是希臘人。最後我鼓起勇氣向她提出一些私人問題，因為卡拉絲對我的私生活也愈來愈感興趣。我感覺到她必須向我傾訴她的感受，尤其是她和歐納西斯之間真正的關係，以及她對他的看法。而她也開始想談她與麥內吉尼的破裂婚姻。我問她為什麼不反駁過去那些關於她的不實文字記載。她的回答是，沒道理讓那些以他人私生活八卦謀生的人，有更多的話柄來對付她。

她與她的家人、麥內吉尼以及歐納西斯的真正關係，以及是什麼讓這位具有高度教養、聰明且相當具道德感的女性，打破了她自己不談私事的規範等等，都是第一次見諸於本書之中。麥內吉尼的書《吾妻瑪莉亞·卡拉絲》（Maria Callas mia Moglie，1981），正確性僅止於一九五九年之前，在那之後，她們已經沒有任何瓜葛了。整體來說他說的是事實，然而並非全部都是事實，因為其中並不包含卡拉絲自己的觀點。

卡拉絲死後一段時間，我時常納悶她為什麼要向我傾訴她的事，特別

是關於歐納西斯的部份；因為這具有相當的話題性與醜聞性質，或多或少是個「禁忌」。後來我想我找到了答案。英格麗·褒曼（Ingrid Bergman，她認識並且喜歡卡拉絲）有很長一段時間拒絕寫她的自傳，直到她的孩子們向她指出，如果她自己不寫，在她死後會有許多人藉著抹黑她的私生活而謀利，他們將無以保護她的名聲。為此，褒曼寫下她一生的故事。我相信卡拉絲想讓我知道事實，因為我與她熟識多年，她知道我絕不會隨便引用她的話，也不會為了譁眾取寵而利用她。

有一位評論家在評論我的書《絕代首席女伶：卡拉絲》時與我辯論，希望引發卡拉絲本人捲入論戰。然而完全出乎他意料，我僅僅更正了他的錯誤，而不涉及卡拉絲。我確信這件事取得了卡拉絲對我的信任。關於這本書，她曾問我是不是留下了在準備寫書期間她寄給我的信件。她說：「你可以使用這封信。當然時機也許已經晚了，但還是可以用來對抗那些投機份子。」我告訴她，她自己也曾學習到如何在那些譁眾取寵者的謊言與不實指控之中生存，而且相信自己最後終會獲得清白。「對，你說的完全沒錯。」她答道：「可是要達到這個目標，過程實在是太長了。」

她通常用希臘文寫信（我們通常也是用希臘文交談），但這封信卻是用英文寫成的（這本書也是用英文寫成的）。這封信很正式，且簡明扼要。卡拉絲和很多老一輩的希臘人有著同樣的習慣，會熱情地以姓氏來稱呼她的希臘朋友。例如歐納西斯就叫她卡拉絲。

親愛的加拉塔波羅斯：

另一本關於我的著作……，天啊！我真是不敢當，好像我已經進了棺材一樣。這一切都太好了，我承認，也期望如此。而且我覺得這也許有些過火。它給人過度誇張的印象，而我只不過是偉大音樂的詮釋者，事實上我對自己的看法非常審慎，我掏心挖肺，因為我為自己設下的標準是幾乎不可能達成的，因此每次演出，觀眾都很熱情，而我覺得自己可以做得更好。

祝你好運。希望你至少能釐清某些事情。我知道你對藝術的誠摯與投入，但是你不覺得自己扛下了無比的重責大任？

最真摯的瑪莉亞·卡拉絲

又：泰瑞莎（Teresa）可以提供你一些資訊，賀曼（Herman）也是（註5）。

卡拉絲過世後，有好幾本關於她

5

的書籍出版。有些書甚至宣稱得到卡拉絲本人的授權。一九七七年七月時，我曾脫口說出：「卡拉絲，如果妳自己寫一本傳記，豈不更好？妳會發現這種自我表達的方式是值得的。」

我得到的回答是斬釘截鐵的「不！」。那時她的聲音中似乎出現了諾瑪的語氣。稍微停頓後，卡拉絲又說道：「我的回憶錄就在我詮釋的音樂之中，這是我唯一能夠寫下我的藝術或我自己的方式。而我的錄音則保存了我的故事，這也是它們的價值所在。反正你早已經為我寫過書了。」然後她帶點調皮又具有誘人的魔力，故意轉移話題：「史戴流士（註6），你不覺得我還沒有老到寫回憶錄的地步？你知道我還不到八十歲。」（註7）

她的反應讓我有機會向她宣佈我正計畫撰寫另一本關於她的書──一本畫傳。儘管她沒有搭腔，我感覺得出來，她覺得這個主意不錯，於是我告訴她我希望在書中放入她所有演出的劇照──這是一本她一生事業的視覺記錄，並伴隨文字說明。她思索了片刻後說，那顯然當她還很「大」（意思是胖）時的照片也會擺進去了。「哦，那當然，」我補充說：「難道妳不覺得應該擺進去嗎？」

她沒有看我，說道：「不覺得！」說完之後她淘氣地眨眨眼睛，說著：「不過你一定會的，但是你也會把我看起來苗條而優雅的照片擺進去吧？對嗎？我只是開個玩笑，看看你會有什麼反應。」然後她離開房間，過了幾分鐘又回來。「相信你會想放這些照片的，」她說：「小心不要把這些照片弄丟了。」我看了照片，大為感動，心中唯一想到要對她說的是，這些照片具有重要的歷史意義（註8）。

不一會兒，卡拉絲站在我的面前，手中像抱嬰兒似地捧著一本樂譜。她微笑表示她將灌錄馬斯奈（Massenet）《維特》（Werther）中的夏綠蒂（Charlotte）一角。阿弗烈多·克勞斯（Alfredo Kraus）將演唱維特，喬治·普烈特爾（Georges Pretre）指揮。「我目前的狀況仍不太好，」她繼續說道：「我最近感冒了，但又不能服用抗生素，不過到了秋天我就會好起來。你知道夏天乾燥的氣候對我的聲音有多大的影響。」她還說錄音之前，她會去賽普勒斯（Cyprus）度假，她知道我有親人住在那裡，詢問我那時是否剛巧也會在那邊。我說既然她要去，那麼我應該也會過去。不過我又想到那段時間我要到美國與墨西哥演講，於是她給了

我一些可能對我會有幫助的朋友名單。

她揮了揮手，岔開話題，相當羞赧地問我，想要來客冰淇淋當做甜點，還是要她唱一首歌。我假裝要慎重考慮。當我選擇了冰淇淋（她是出了名的喜歡冰淇淋），她被逗樂了，以誇張的手勢說我一如往常做出了明智的抉擇（「你太聰明了！」），我會得到兩種「甜點」做為獎勵。她自己彈起鋼琴，唱選自《熙德》（Le Cid）的〈哭泣吧，我的雙眸〉（Pleurez, mes yeux）。她的聲音狀況相當良好，我要求她安可，她同意了，不過在同意之前，她還開玩笑說她從來沒學過冰淇淋詠嘆調（arie di sorbetto）（註9）。接著她演唱了《夢遊女》（La sonnambula）當中的〈啊！我沒想到會看到你〉（Ah! Non credea mirarti），令我動容。

我差不多該離去了，卡拉絲赤足站在家門前。「什麼時候他們才會做出又優雅又好穿的鞋子呢？」她咕噥了一句。當她發現到我們已經站著聊了二十分鐘之後（這是希臘人無可救藥的習慣），她大笑出聲，開始把我推出門外，還即興哼了一段宣敘調，是《弄臣》（Rigoletto）中吉爾姐（Gilda）詠嘆調〈親愛的名字〉（Caro nome）的前幾小節。

「滾出我家，寫信給我。」

「愛神之島（賽普勒斯）見！」我們倆異口同聲說。

我離去時又看了她一眼。她看起來就像是艾爾‧葛雷柯（El Greco）一幅不為人知的畫作上的人物。而那之後，我就未曾再見過她。

一九七七年九月十六日下午，我在QE2號船上以瑪莉亞‧卡拉絲為題做了一場演講。演講結束前幾分鐘，傳來她在巴黎辭世的消息。我第一個反應是質疑這個可怕的消息。畢竟，她不過才五十四歲而已。我在甲板上踱步許久，才理解到發生了什麼事。

卡拉絲死時，我已經著手準備撰寫一本關於貝里尼的書。同時，我也大量搜集卡拉絲的照片，以便讓我的收藏更臻完備。在我放棄準備這本我向她提過的畫傳之前，已經花了不少時間在上面。我後來以不同的角度切入，開始撰寫另一本書：《瑪莉亞‧卡拉絲——藝術家與女人》（Maria Callas——Aspects of Artist and Woman）。在成書之前，其他關於她的書籍出版了，使得我必須以另外一種方式來處理這本書，以便匡正視聽，成就一本可信的著作，因此這本書的醞釀與成熟也經過了很長的一段時間。

或說從頭，在我開始與卡拉絲會

面，並且經常通電話之後，我開始瞭解到這些對話的特殊意義，因此我開始以希臘文做筆記。然而我必須解釋，我並不是為她的自傳「捉刀」，即使這本書的確具有自傳性質，而讀者也能清楚發現卡拉絲對於她自己以及她的藝術，有一種誠懇而慧黠的瞭解。

卡拉絲去世之後，我與她的關係，更正確地說是我對她的了解，也有所進展（註10）。 經由距離給了這一切更為確實的觀點之後，我開始獲得紓解。

在那之前，我對自己其實無法以客觀的方式，來看待她身為女人與藝術家的角色尚不自知。後來，我與她的友誼變得更為親密（但又不至於親密到變成一種危險的特權），在度過了一位認真的傳記作者會經歷的階段後，我對於這位女子的感情增長了。其他的時候，當我覺得難以理解她的動機時，又覺得她和我格格不入。當然，她的個性中也有缺陷。儘管對於卡拉絲來說，物質的收穫固然不是最重要的，但在某種程度上，她還是受到野心、固執、忠貞與些許的自私所左右。這些特質在正確的時機提供了她力量，讓她發展她的藝術生涯（她的確將她的職業放在第一位），但也讓她並非總是溫暖可親。不過，我也

發現她的缺點也會由她的熱忱、誠懇、謙虛，以及後來的寬容與同情心所彌補。

「我是個非常簡單的女人，也是非常講道德的女人。」她在肯尼斯·哈里斯（Kenneth Harris）的訪問（《觀察家》（Observer），一九七〇年）中說道：「我的意思並不是聲明自己是位『好』女人：這是要由其他人來評斷的；不過我是一位講道德的女人，我很清楚什麼對我是好的，什麼是壞的，而我也不會弄混或是逃避。」

認識她這些年以來，我發現此話屬實。在我眼中，她的個性並不會因為這些缺點而有所改變，反而因為我知道她對於道德的深刻體認，而大為加強。我開始以更精確的焦點來看待她；我對她賦予自己的人生使命無比尊敬，並且不再以崇拜女神的角度來欣賞她，而是將她視為一位敏感、會受傷、活生生的女人，這種反應是擺盪在讚頌與辯護的兩極之間。不過我還是不相信自己是站在能夠寫出客觀傳記的立場上。

也許卡拉絲能夠成為一位更完美的虛構角色，不過生命很少是盡如人意的。一位具創造性的藝術家，正是衝突與不平衡的綜合體。

由於我和她的交談並不是以傳統

的訪問形式進行，她的發言顯然不如受正式訪問般經過深思熟慮，而也許或多或少也是以她當時的反應與刺激為基礎。這並非意味著卡拉絲曾經大幅改變她的生活準則，而是大部份的人在日常生活中總會算計一些不甚重要的事情（經常是無意識的），當我們要評價一個人的個性時，這是不能忽視的。儘管卡拉絲的藝術家身份佔了她人格特質如此重要的部份，但是光看她的演技，是不足以了解她做為一個女人的基本態度。我當然無法絕對地驗證她對於自己的詮釋。人對自己的評價，永遠不會是絕對且具有決定性。因此身為她推心置腹的朋友以及傳記的作者，我儘量避開她自己的觀點與角度，以讓我對於這位女人與藝術家的分析，能夠建立在事實與有建設性的推論之上。

卡拉絲去世後，許多人嘗試從藝術與個人兩方面為她作傳，但卻完全扭曲了我所認識的卡拉絲。她並非完美，但有些人只拿她在職業生涯的末期，聲音狀況不佳時錄下的歌劇選曲，來做不正確的衡量，使她的名聲受損（這些錄音並未經過她的同意，且在她死後才發行）。

有些作者也成為他人的犧牲品。這些人有的是與卡拉絲或歐納西斯有社交或事業上的接觸，有的是在歐納西斯家中工作，甚至還是在他娶了另外一個女人為妻之後才在那裡工作。他們決心要讓自己的名字與一位名女人連在一起，所以捏造事實，或者斷章取義。他們緊咬著卡拉絲與母親或是其他人的關係不放，將之誇大為聳動的內幕大披露。這些故事扼殺了主角，以各種方式描述她，說她自卑心作祟，說她為達野心不擇手段，說她是個貞潔成癖且孤單落寞的女人，或者說她是個喜怒無常的首席女伶⋯⋯，這些故事都是極端錯誤的解讀。還有一個古怪的說法是，卡拉絲因為對自己的聲音有著超乎常人的要求，結果自虐式地毀了自己；另一個說法則把她與歐納西斯的關係，當成她生命中最重要的事件，為了要將她說成一位「肥皂劇女王」，竟說她為了歐納西斯犧牲一切，包括她的事業，最後因無法自拔而導致悲劇的結局。當然歐納西斯也就不公平地被當成一隻俗不可耐的沙豬，在毀了她的職業之後，還強迫她打掉他們的孩子，最後將她拋棄。因此卡拉絲遁世於巴黎，在那裡因心碎而辭世⋯⋯，故事都是這麼結束的。

卡拉絲從來沒有在任何可能損害她的藝術、或是縮短她職業生涯的事情上做出犧牲。她會毫不猶豫地為了藝術犧牲一切。除此之外更不消說，

在這位所謂的遁世者生命中的最後兩年，我見過她的次數比起之前的十年都還來得多。

這些「肥皂劇」傳記作者安排麥內吉尼擔任這段三角關係中必要的第三者的角色，是個次要的壞人。最近他們又捏造了另一名壞人：錄音製作人華特・李格（Walter Legge），他指導卡拉絲為EMI公司灌製錄音。他被指控為讓她錄製不適合她聲音與才能的歌劇，就算沒有毀去，也縮短了她的藝術生涯。但事實上，從一九四七年起，卡拉絲在所有藝術方面的事情上只聽從她的精神導師——名指揮圖里歐・塞拉芬（Tullio Serafin）的意見，與他一同研究她所演唱的角色。塞拉芬也幾乎在她所有的錄音灌製中擔任指揮，而且卡拉絲在錄音之前就在舞台上演唱過這些角色。儘管這個虛構的情節根本經不起審視，但是不時有人捕風捉影，他們那種偽精神分析的基礎在於「三人成虎」。

我強烈地感覺到有匡正視聽的必要，特別是為了新一代的愛樂者。卡拉絲的壁畫不僅需要清潔，還需要大幅修復。當然，有許多關於她的看法，特別是在藝術成就方面，是相當穩固而且具有啟發性。在我的寫作動機之中，有很強的一部份是要留存這些面向，並且加以發揚光大。

自從一九五〇年代開始，我對歌劇與音樂從業餘喜好轉為認真鑽研（我成為作家、樂評，與演講者），我聆聽過大部份重要歌者的演唱。我著迷於他們的抒情之美、他們的親切與熱力，沈浸於他們深具人性的角色刻畫之中。但是對我來說，是卡拉絲的藝術，在那二十年中定義了那個時代。

史戴流士・加拉塔波羅
里奇蒙，索立

註解：

1 一九五七年，卡拉絲的母親在訪問中惡意攻擊她出名的女兒，之後更寫了一本抹黑她的書：《我的女兒瑪莉亞·卡拉絲》（My daughter Maria Callas, 1960）。

2 我一年前曾經見過歐納西斯，當時卡拉絲在倫敦演唱米蒂亞，但是他不記得那次會面。

3 《歌劇女神卡拉絲》（Callas, La Divina，1963）之增訂版。

4 一九六五年七月她最後一次演出歌劇。七年之後，她與男高音朱瑟貝·迪·史蒂法諾（Giuseppe di Stefano）共同舉行巡迴演唱會。

5 泰瑞莎·達姐托（Teresa D'Addato）曾經擔任數年卡拉絲的秘書，對於我的所有請求都相當樂於協助。等我找到兩位賀曼時（一位是羅勃·賀曼（Robert Herman），另一位是賀曼·克拉維茲（Herman Krawitz），兩人均是紐約大都會歌劇院的成員）已經太遲了。他們對於卡拉絲在大都會歌劇院的演出年表會相當有幫助，可是這些資料我已經有了。

6 當卡拉絲有些「生氣」時，她會用名字稱呼我。

7 出人意料，卡拉絲於該年九月去世。

8 其中一張是卡拉絲飾演《鄉間騎士》（Cavalleria rusticana）中的珊杜莎（Santuzza），那是她第一次演唱歌劇。她還是個學生，不過十五歲半而已。另一張則是十八歲半的卡拉絲演出《托絲卡》（Tosca）的謀殺場景，這是她第一次在職業演出中擔任要角。

9 這是次要角色演唱的詠嘆調，讓部份觀眾有機會離開座位去吃點冰淇淋。幸好這種作法在很久以前便廢止了。

10 她許多的「現場」演出錄音，以及一些錄影帶翻新了我對她的記憶——我曾經看過她一百二十三場的演出，包括了她四十三個舞台角色中的二十八個。

第一部
起　步

第一章
根

我的母親是第一個讓我了解到我在音樂方面天賦異稟的人。她總是將這樣的觀念灌輸到我的腦海中，而我最好能合乎她的期望。

我為那些生長於一九二○至三○年代的天才兒童感到悲哀，這時代的父母對於名利有種特別的想望。雖然我母親所言不虛，但是大多數的父母則不然，他們常因此而毀了孩子的一生。至於我，我的確天生有副好嗓子，也被迫以此為職業。我也曾被當做天才兒童，從小便嶄露頭角，曾經在美國贏得多次電台音樂比賽，並且在學校畢業典禮上獻唱。一九三七年，我十三歲，母親帶我回到雅典（當時父母之間相當不合），我也開始認真地學習音樂……。

由於最後的結果不壞，因此我也不能抱怨什麼。但是我還是要說，我們應該立法制止這樣的行為，不該讓年紀這麼小的孩子便背負如此沈重的責任。天才兒童被剝奪了享受童年的權利。我的童年所留下的回憶並不是一個特別的玩具、一個洋娃娃或者是特別的遊戲，我所記得的是那些經過一次又一次演練的歌曲，有時竭盡心力，只為了在學期末能大放異彩。任何一個小孩都不應該被剝奪童年，這樣只會讓他過早身心俱疲！

以上是卡拉絲在一九六一年間發表的童年回憶，此時她的歌劇生涯正綻放著最後的光芒。她的成長過程，以及與父母之間的親子關係，特別是母女關係，對她個人和藝術成就都有深遠的影響。她繼承了父親的高尚且嚴謹的個性，以至於對於個人信念相當堅持，甚至固執。而她的藝術天分無疑是來自於她的母親，或者說是來自母系家族。她的母親總是說她們家族十分重視音樂，因此家中每個人都有一副好歌喉，尤其是她的祖父，其中一位舅舅更是個前途無可限量的詩人，可惜在二十一歲時以自殺結束了生命，而卡拉絲的長相則遺傳自她的外婆及詩人舅舅。二十一歲之前，卡拉絲幾乎都在母系家族裡成長，她的父親對於兩個女兒的職業選擇，影響十分有限。從後來卡拉絲極為成功，但她的姊姊卻不然看來，我們可以發

現她母親不只是利用她的女兒們求得她未實現的成就感,更利用女兒來獲取實質利益。雖然她母親的動機有問題,不過,卻的確挖掘出其中一個女兒的才華。認清了這點之後,卡拉絲自己,再加上瑪莉亞‧翠維拉(Maria Trivella),艾薇拉‧德‧希達歌(Elvira de Hidalgo)以及圖里歐‧塞拉芬諸位老師先後的指導,開始掌控全局。但終其一生,卡拉絲的行事風格及不快樂都與她的挫折和寂寞有關,而這些都源自於她幼年時缺乏真正的母愛。

她的母親艾凡吉莉亞‧迪米特洛杜(Evangelia Dimitroadou)出生於伊斯坦堡的法納里(Fanari of Istanbul,現在的希臘國土,在當時有一大部份都屬於土耳其),一個環境優渥的希臘軍人世家,在家中排行第十一。隨後,他們遷至位於拉米亞(Lamia)海灣的斯第里斯(Stylis)。多年之後,定居雅典,艾凡吉莉亞就在此地與喬治‧卡羅哲洛普羅斯(Georges Kalogeropoulos)墜入情網。他來自於伯羅奔尼撒(Peloponnese)地區,當時在雅典大學主修藥學。最初艾凡吉莉亞的父親覺得女兒的眼光不怎麼樣,卡羅哲洛普羅斯比艾凡吉莉亞大許多歲,而且出生於農人家庭,根本是門不當戶不

對。不過,在卡羅哲洛普羅斯大學畢業之後,經過女兒與妻子的說服,父親終於改變態度,勉強同意女兒的婚姻,但他卻在女兒婚禮之前兩週因中風去世。

艾凡吉莉亞與喬治於一九一六年八月完婚(當時她年僅十七歲,他已經三十歲了),他們定居在伯羅奔尼撒的小鎮美利加拉(Meligala),喬治在此地開了一家藥局,生意相當成功,他們住得起一棟舒適的大房子,並且還雇有佣人。一年後,他們的女兒伊津羲呱呱墜地,三年後兒子瓦西利(Vasily)出生,不過他卻在三歲時因罹患腦膜炎而夭折。這對所有家庭成員而言都是一個極大的打擊。瓦西利的夭折,讓他們想在另一個新環境重新開始。這一年,卡羅哲洛普羅斯一家人移民紐約。

這對夫妻在患難中並未互相扶持。根據艾凡吉莉亞的說法,他們婚後的幸福日子不超過六個月,問題可能出於他們之間只存有某種短暫的迷戀,沒有真正的愛情。艾凡吉莉亞是一個極有效率但獨斷的家庭主婦,而兒子瓦西利的出生為兩人關係提供了新的轉機,但隨著他的猝死,夫妻關係也跟著瓦解。

艾凡吉莉亞並不贊同到美國,瓦西利夭折後不久她又懷孕了,他們有

信心再生個兒子。她有充分的理由搬到雅典定居，特別是她有一個從事醫藥業的表兄，願意幫助卡羅哲洛普羅斯在市中心最好的地點開一家藥房。不過，卡羅哲洛普羅斯卻連考慮都不願意。他已經受夠了妻子的嘮叨及獨斷的態度。她從不會錯過任何一個可以炫耀家族輝煌歷史的機會。依其所言，她的父親及祖父都是將軍，她的表兄則是御醫，「而我卻下嫁一名藥劑師。」

而卡羅哲洛普羅斯希望換個環境，讓生活有些變化，靠著自己的努力功成名就，而不必隱身在姻親庇佑的光環之下，因此兒子的夭折便提供了一個正當理由，讓他們可以到一個完全不同的地方生活，最好是在異鄉。他更希望藉著環境的轉換，讓妻子嘮叨的毛病節制一點。

雖然他充滿信心，也具有冒險犯難的精神，但隨即發現要在紐約謀生並不如他想像中容易。要在當地執業必須先通過考試後才能取得執照，他足足花了五年的時間才將英文練到足以通過藥劑師考試的程度。由於卡羅哲洛普羅斯生性勤奮，因此他先到紐約昆士區的阿斯托利亞（Astoria，該地是希臘人聚居的地點）一家藥店當職員，他們就在該處住下來，晚上他還在當地學校兼課教授希臘文。

到達美國四個月之後，也就是一九二三年十二月二日，艾凡吉莉亞在紐約第五大道醫院（人稱花朵醫院）產下了一名女嬰。這名女嬰讓母親失望至極，因為她殷切盼望能再生一個兒子來取代瓦西利的位置。她感到空前挫敗，一直到女兒出生後的第四天，她才正眼瞧她。在那之前，她甚至反對丈夫為女兒取名為塞西莉亞（Cecilia），她判定女兒應該取名為蘇菲亞（Sophia）。後來，他們終於達成協議，她在曼哈頓地區的希臘正教教堂受洗，當時她已經三歲了（希臘人一般都在小孩六個月大時便領洗），她的聖名為瑪莉亞·安·蘇菲亞·塞西莉亞（Maria Ann Sophia Cecilia），也是後來舉世知名的瑪莉亞·卡拉絲（為了方便起見，卡羅哲洛普羅斯正式向法院申請將姓氏簡化，改稱為卡拉絲。）她的義父里歐尼達斯·藍祖尼斯（Leonidas Lantzounis）醫生也是希臘移民，他是位整型外科醫師，是卡羅哲洛普羅斯最要好的朋友，在夫妻為女兒命名爭論不休時，他總是成為被諮詢的對象。他不但是卡羅哲洛普羅斯一輩子的好友，也一直是位稱職的教父。

艾凡吉莉亞終於漸漸克服失望，並且開始喜歡兩個女兒，雖然不見得是真正的愛。她對母愛的定義是：她

卡拉絲與父親、姊姊慶祝週歲（一九二四年）

應該如何管教她們，使她們能滿足她的虛榮心，一如她對丈夫的態度一般。

卡拉絲五歲開始便戴了近視眼鏡，個性內向而安靜，循規蹈矩且虔誠。她在學校成績不壞，分數也都高於全班的平均。但是她除了崇拜年紀大她好幾歲的姊姊之外，便沒有其他機會交朋友。這樣的生活對一個孩子而言確實有些寂寞。每搬一次家，她就得換一所新學校，但這也不是真正的問題所在，真正的原因在於她母親不鼓勵她的女兒與其他小孩混在一塊兒。艾凡吉莉亞總是覺得她比那些住

在希臘社區的人高尚許多，就如同住在美利加拉時一樣，她本身也沒什麼朋友。由於她不喜歡小朋友到家裡玩，自然她的女兒們也不會受到同學們的邀請。

雖然如此，到紐約的前幾年，當母親沒和父親鬧彆扭或者嚴格管教她們時，家庭還算和樂。因為過慣了在美利加拉的好日子，起先他們用錢還是很闊綽，儘管此時卡羅哲洛普羅斯僅領取一份微薄的薪水。沒多久他們便用光了從希臘帶來的資本，五年後，為了開店，他們還得向藍祖尼斯醫生借貸。

一開始，卡羅哲洛普羅斯的事業相當成功，雖然藥店位於人稱地獄廚房（Hell's Kitchen）這個水準不高的地區，至少他們在經濟方面已經有所改善，艾凡吉莉亞漸漸對生活感到滿意，雖然她還是會抱怨她們開業的地點。一九二九年初，艾凡吉莉亞的一個堂姊妹嫁給了一位希臘裔的美國人，並且邀請她們全家到佛羅里達州的塔澎泉（Tarpon Springs）渡假，她高興極了。由於卡羅哲洛普羅斯無法離開藥店，艾凡吉莉亞便帶了兩個女兒前往。一到那裡，艾凡吉莉亞重新拾起本性中舊有的高姿態，常常讚美她的一雙女兒。伊津羲和五歲大的卡拉絲宛若置身天堂，不但能夠享受大海，而且長這麼大第一次有玩伴：她們的表兄妹。她們都無法忘記這次渡假的經驗。但當她們回到紐約不久，家庭情況便急轉直下。卡羅哲洛普羅斯才初嚐成功的滋味，六個月後便碰到一九二九年的華爾街股市大崩盤，伴隨而來的經濟蕭條，讓他們陷入困頓之中。他失去了他所經營的藥店，還好幾星期後，便在一家女性化妝品的批發製藥廠找到一份巡迴推銷的工作。

經濟不景氣讓卡羅哲洛普羅斯一家過得非常不快樂，他們被迫搬到較便宜的公寓內居住，直到一九三二年他們才又搬到位於曼哈頓北邊的中高級住宅區，位於華盛頓高地西街一五七號。這完全是因為卡羅哲洛普羅斯的天分，在疲於奔命保持家裡的收支平衡之時，同時改良了治療齒肉炎的處方，並且在巡迴推銷工作時努力推銷自己的產品，雖然這幾乎是一項不可能的任務，不過，他還是成功了，並且用這筆額外的收入改善了家庭的經濟。

丈夫失去藥店這件事已經超過了艾凡吉莉亞忍耐的極限，其實藥劑師的職務在當時可說是僅次於醫師。但她拒絕接受現實，也不願意放棄過去的光環，她開始挑剔她的丈夫，他簡直到了動輒得咎的地步，好像整個不景氣都是他一個人的錯。卡羅哲洛普羅斯最常被冠上的罪名是無能。妻子經常提起過去在娘家舒適的生活，令做丈夫的感到難堪。

在《姊妹》（Sisters）一書中，伊津羲透露，其實在不景氣之前，她是一個「在學校非常快樂，但在家卻十分不快樂的美國小女孩，卡拉絲和我都是認真的孩子……，我們所知道的母親就是一個不斷悲嘆後悔嫁給我們父親的女人，我們怎麼快樂的起來。」

卡羅哲洛普羅斯一直非常認真地維持家庭，但他感到妻子對他既沒有

愛意也不欣賞，終於也失去自信。他從此不再自己開業，後來到市政府做藥劑師。他決定以漠然的態度來應付艾凡吉莉亞，不計任何代價只求能與她和平相處，不過，他的做法不但沒有奏效，還讓妻子變本加厲。他們的關係越來越緊張，最後她太太終於（不知是真是假）精神崩潰了，而且企圖自殺。在紐約州的伯衛（Belleview）精神病院修養一個月後，她復原並且回到家中。雖然企圖自殺是違法的，而且可能還要坐牢，卡羅哲洛普羅斯動用他與院方的關係，終於讓艾凡吉莉亞這種戲劇性的嚴重行為，被判定為是一件可能會發生在任何一個人身上的意外事件。雖然他們沒有離婚，但她與丈夫之間的關係卻從未修好，住在同一個屋簷下，卻形同陌路。

因此，艾凡吉莉亞將她的注意力完全轉到女兒們的音樂天分上，當時伊津義十二歲，卡拉絲五歲。全家唯一的音樂來源是一台小收音機，她們（特別是卡拉絲）從中學習一些歌曲。這點讓艾凡吉莉亞很高興，因為她自己從小對音樂及戲劇便有一種幻想，沈寂在她內心那種對歌劇生涯的想望，隨著女兒們可能的音樂發展，又重新燃起希望。在卡拉絲快八歲時，家裡買了一台留聲機、一些唱片（大部分是歌劇詠嘆調）及一台自動鋼琴（pianola），另外還請了一位義大利籍的老師珊特莉娜（Signorina Santrina）教女兒們彈鋼琴。卡拉絲十歲時，便可以自彈自唱或者跟著伊津義的伴奏（截至此時她的琴藝較歌聲出色）唱歌，她最愛唱的兩首歌是：〈鴿子〉（La Paloma）及〈自由的心〉（The heart that's free）。艾凡吉莉亞樂於發掘女兒的天賦，特別是卡拉絲。不過，其實小卡拉絲的歌唱也沒什麼特別的；她甜美輕盈的次女高音頂多也只能說是悅耳而已。即使是老愛誇大其詞的艾凡吉莉亞，也沒聽出她聲音中有什麼特別之處，直到有一個瑞典籍的鄰居自願免費教這小女孩唱歌。他是一個專業的歌唱老師，曾經不小心聽到卡拉絲練唱。

經過一些基本訓練，卡拉絲的嗓子開了，高音及音色顯示她可以唱女高音。在一個月之內，她從錄音中學會唱古諾（Gounod）的〈聖母頌〉（Ave Maria）、《卡門》（Carmen）中的〈哈巴涅拉〉（Habanera）及《迷孃》（Mignon）的〈我是蒂姐妮亞〉（Je suis Titania），她的音域擴展程度非常令人滿意，第一首曲子幫她發展中音域及抒情性，第二首讓她的音域向下發展，第三首則助她發展高音及非常重要的彈性。這些歌曲讓

卡拉絲培養出傑出的音色,而她的母親,也因此立即決定要繼續開發她的才能:她幻想小女兒可以成為偉大的歌唱家,大女兒則成為鋼琴家。艾凡吉莉亞比較關心卡拉絲的發展,因為她相信這可以實現她本身未能完成的夢想。

剛開始卡拉絲喜歡這一切。她在學校的音樂會中非常受歡迎,她的第一個角色是吉伯特與蘇利文(Gilbert and Sullivan)作品的《天皇》(Mikado)中的小角色,對她而言,

這是無聊單調的家庭生活中難得的樂趣。但不久之後,連音樂都變成一種日常生活瑣事。她母親一天到晚逼她練習,父親則反對她的做法,控訴她企圖享受女兒將來可能的成就。他覺得逼迫女兒們努力工作是不對的,在她們這個年紀應該允許她們盡情玩耍。而卡拉絲多少練就了一番忍受父母爭執的功夫。她開始發現唱歌是引起注意的好方法,是情感的最佳替代品。她想要證明她的價值,不僅是向她那位強勢且有野心的母親,同時也

卡拉絲十一歲時(後排左),姊姊伊津義(後排右),父親喬治(站在右邊),母親艾凡吉莉亞(坐在丈夫身旁),以及在紐約的希臘朋友,一九三四年。

向持反對意見的父親證明，因為他極少上劇院，並且認為這種不甚高尚的工作不適合他女兒。他十分疼愛他的兩個女兒，不過，他比較希望有一天卡拉絲可以和他在自己的藥房中工作。他的態度稍稍緩和了母親給她的壓力，而卡拉絲將這樣的行為詮釋為父愛。此外，即使母親一再使她們父女疏離，兩個女兒還是認為她們與父親志趣相投，他清楚地向女兒們表示，他認為她們的外表或行為都沒有問題，且視她們為成人，這是母親從未曾給過她們的尊重。

不過，無論是丈夫的反對或者經濟上的困難，都無法阻止艾凡吉莉亞培養女兒們成為音樂家的決心。她相信卡拉絲的歌聲天賦異稟，更是一個天才兒童，她很早便替她報名參加比賽。一九三四年在「鮑爾斯少校業餘音樂賽（Major Bowes Amateur Hour）」中，由伊津羲鋼琴伴奏，卡拉絲演唱〈鴿子〉及〈自由的心〉，得到了第二名（冠軍得主為一位手風琴師）。

一九三六年末，卡拉絲即將畢業，而艾凡吉莉亞早已定好計畫。雖然此時他們已經度過最大的經濟危機，但壓力仍然不小。最麻煩的是在這樣的情況之下，美國音樂圈對卡拉絲與伊津羲來說都是遙不可及，連邊都沾不上的，艾凡吉莉亞終於尋求唯一的解決方式：回希臘投靠富有的娘家。只要回到希臘，她便可以請他們幫忙讓卡拉絲繼續學習演唱，讓伊津羲學鋼琴。一九三六年十二月初，當時十九歲的伊津羲獨自搭船先回希臘，與祖母同住，幾個月後，等卡拉絲學校告一段落，妹妹及母親便會前往與她會合。父親則隻身留在紐約。

幾年後，艾凡吉莉亞堅稱當她告訴丈夫她要帶兩個女兒回希臘接受音樂教育時，他曾允諾支付妻女的船票費用，並且每個月給她們一百二十五美金。伊津羲則說，母親曾告訴她，父親其實很高興妻子離開，得知這消息時，他跪下感謝天主終於開始憐憫他了。

一九三七年一月二十八日是卡拉絲畢業的日子。她的成績相當不錯，因此也參加了典禮中音樂節目的演出。她演唱了吉伯特與蘇利文的《皮納弗爾艦》（HMS Pinafore）選曲，觀眾（大部分是學生家長）給予她熱情的掌聲。當時，沒有任何一個人可以想像這個十三歲小女孩下一次在美國的公開演唱會，是在十七年後的美國芝加哥抒情歌劇院（Chicago Lyric Theater），並且還引起了極大的迴響。

畢業後六星期，卡拉絲及母親搭

卡拉絲（戴眼鏡者）攝於小學畢業。

乘沙頓尼亞號（Saturnia）回到祖國希臘。有艾凡吉莉亞在，所有的乘客不久便知道這個小女孩具有歌唱天分。有天晚上在旅客休息室，她以鋼琴自彈自唱表演了〈鴿子〉及古諾的〈聖母頌〉。過了幾天，船長邀請她在船員及工作人員的舞會中獻唱。卡拉絲很開心，尤其船長又正式邀請她，因此馬上就答應了。在唱過幾首她喜歡的曲子之後，以《卡門》中的〈哈巴涅拉〉作為結尾。歌曲結束時，她從鋼琴上的花瓶中取出一朵紅色的康乃馨，把它丟向坐在她正前方的船

長。他則親吻康乃馨向她致意回禮，最後，他獻上一大束花及洋娃娃給這位年輕的歌者。

沙頓尼亞號抵達伯羅奔尼撒北邊的美麗港口帕特拉斯（Patras），這是卡拉絲第一次到希臘，她們隨即搭火車回到雅典，不論卡拉絲或難纏的艾凡吉莉亞，在當時都無法預料一場偉大的冒險即將展開。

第二章
啟　航

艾凡吉莉亞利用初回雅典的幾個星期拜訪新舊親戚朋友，與其說她想念家人，不如說她在尋找她可利用之人。毫無疑問地，從她抵達的那一刻起，她的目標就是為女兒的音樂事業奮鬥，畢竟這也是她此行回希臘的主要原因。

讓她大感驚恐的是，在祖母的建議之下，伊津羲已經在一所祕書訓練學校註冊，且暫停了音樂課程。但是卡拉絲的遭遇便不同了，艾凡吉莉亞沒有浪費一時半刻，她要不甚情願的女兒對著任何一位有耐心聽她唱歌的人表演，不過這只是她自己一頭熱，並沒有受到熱烈的迴響。艾凡吉莉亞的哥哥艾弗羲米歐（Efthemio）認識多位演唱家，且與劇院的某些人士也有交往，她一直對哥哥寄予厚望，不過，聽過卡拉絲唱歌之後，他也只是說姪女的聲音還算不錯，但這也沒有什麼特別的，像這樣的女孩子多的是。因此，他無法為姪女的音樂事業提供協助。或許她的親戚們故意表現興趣缺缺的態度，因為他們還沒有準備（或者沒有能力）提供財務方面的協助。艾凡吉莉亞過去一直高估了家裡的財富：她的兄弟姊妹及母親都靠著年金過活，因此沒人能幫助她，而且他們大部分都提出她聽不入耳的建議，希望她不要繼續逼迫卡拉絲，畢竟她不過是個孩子。此外，雖然家人很高興艾凡吉莉亞回到家鄉，不過家族中比較大膽的成員則一再暗示，她在此的生活可能會比在美國與丈夫過的日子還糟糕。

艾凡吉莉亞不為所動，不畏財務或其他方面的艱難，繼續勇往直前。靠著丈夫寄來的錢，母女可以過不錯的生活，不過也僅止於此，雖然美金在希臘還算好用，但還不足以用來栽培一位音樂家。藉著家裡的幫助，艾凡吉莉亞與女兒們從娘家的小房子搬到特馬・帕地森（Terma Pattission）一間附有家具的房子居住，同時，她也不放棄向她的兄弟施壓，要他們為姪女想些辦法。

當她的哥哥杜卡斯（Dukas）告訴她近雅典城海邊的一家酒館有歌者

（其中不乏年輕的歌手）演唱歌劇選曲時，艾凡吉莉亞可說已經黔驢技窮。她不喜歡那種場所，不過，既然別無門路，她在杜卡斯的陪同之下，帶女兒到了酒館。卡拉絲討厭那個地方，當母親要她上台演唱時，她感到沮喪且尷尬；不過，在伊津義的伴奏之下，她還是演唱了〈鴿子〉及〈自由之心〉，唱完之後獲得了觀眾的喝采。隨後，她一坐下來，當時已在雅典抒情劇院（Lyric Stage）展開個人演唱生涯的男高音亞尼·坎巴尼斯（Zannis Cambanis）便走過來向她道賀。聽說坎巴尼斯是國立音樂院名師瑪莉亞·翠維拉的學生，艾凡吉莉亞非常高興，並且已經盤算好接下來的計畫。雖然艾弗羲米歐與翠維拉的姊夫是好友，但是他一直避免利用這層關係，但現在有了坎巴尼斯的推薦，艾凡吉莉亞當然有理由遊說她哥哥做點事了。

此事想來容易，做來難，尤其是喬治因為肺炎而無法繼續提供妻子及女兒的生活費，至少在他需要付醫藥費那段時間都不可能。艾凡吉莉亞付不出房租，同時房東也想要將房子收回來自己使用，她們母女只好搬到一個房租便宜許多，而且沒附家具的房子，更糟的是她們後來發現這個房子非常寒冷。娘家提供她們微薄的生活

費。「他們已經盡力幫忙了。」艾凡吉莉亞後來回憶道。幸好當時在祕書學校唸書的伊津義靠著翻譯影片字幕半工半讀，可以支付自己的開銷。

當國立音樂院於九月開學時，艾弗羲米歐終於安排了翠維拉接受卡拉絲的試唱，翠維拉是希臘人，極可能是義大利裔，雖然個人演唱並不特別出色，但她是一位好老師。卡拉絲在母親、姊姊、祖母、兩位阿姨及舅舅艾弗羲米歐陪同之下，顯得十分冷靜（三十五年之後，卡拉絲回憶這段經驗時提到，當時她其實非常緊張，直到她感受到翠維拉的友善後，才開始放鬆）。卡拉絲演唱了〈哈巴涅拉〉之後，馬上就被接受了。翠維拉對她於歌曲中突出的表達方式印象深刻，她嘆道：「這女孩真有天份！」多年後，回憶起這次試唱，她說：「我懷著愉快的心情，收小卡拉絲為學生，當時，我對她聲音的可能發展極感興趣。」

了解她的家境狀況後，翠維拉還推薦卡拉絲申請一份全額的獎助學金。不過，有個小問題存在，當時音樂院不收年齡低於十六歲的學生。在老師也知情的情況下，艾凡吉莉亞毫不猶豫地篡改女兒的出生證明（增加了兩歲）。艾凡吉莉亞辯稱，由於卡拉絲身材頗高，因此，看起來比較成

雅典國立音樂院，一九三七年九月，卡拉絲成為該校學生。

熟，同時更因為她出生於紐約，又有誰膽敢挑釁其真實性？

卡拉絲跟隨翠維拉學習技巧，與喬治·卡拉坎塔斯（Georges Karakantas）學習聲音表現與歌劇史。不久之後，她還跟隨艾薇·巴娜（Evie Bana）學習鋼琴。她十分用功，且與翠維拉建立起良好的關係，翠維拉對這位「年輕」的學生很感興趣，當她留校接受額外的教導時，經常留她在工作室共進晚餐。由於她進步神速，因此在一九三八年四月第二學期結束之際，已獲准在音樂院的學生年度音樂會中演出。在冗長的節目

中，她是最後一位表演者，她演唱了阿嘉特（Agathe）的詠嘆調〈Leise, Leise〉（選自《魔彈射手》，Freischutz），芭爾基斯（Balkis）的〈在他的陰鬱中〉（Plus grand dans son obscurite，選自古諾的《沙巴女王》，La Reine de Saba），以及亞尼斯·薩魯達斯（Yiannis Psaroudas）的希臘歌謠〈兩個夜晚〉（Two Nights）。音樂會以卡拉絲與坎巴尼斯演唱《托絲卡》當中的二重唱〈世界上有那一雙眼眸〉（Quale occhio al mondo）收尾。對於一個年僅十四歲，且僅進入音樂院六個月，即在一個正式的音樂會中演唱的小女孩而言，這些曲目確實有些困難且風格多變。最後她得到了首獎，證實她不負坎巴尼斯的期望，坎巴尼斯以一位專業歌者的身分答應與卡拉絲同台演出其實也是一場賭博。同時這也證明翠維拉讓她參加演出是正確的決定。

伊津羲抵達雅典幾個月後，便與

左上圖：卡拉絲將她的照片獻給她在國立音樂院的老師瑪莉亞・翠維拉，一九三八年。她在上面題字：「獻給我最親愛的老師，我的一切全都歸功於她」。

右圖及左下圖：十五歲的卡拉絲與母親和姊姊攝於位於雅典帕地森街六十一號的公寓（頂樓後側）。

富裕的船商小開米爾頓・安畢里可斯（Milton Embiricos）結識。雖然他一開始即愛上了伊津義，而稍後他們兩人也陷入熱戀，但米爾頓的父親卻不准他們結合；雖然他允許女兒們自己尋找合適的老公，但他認為兒子應該娶一位船商的女兒。直到一九五〇年米爾頓去世為止，伊津義一直都是他的情婦兼未婚妻。從他們關係開始之初，米爾頓就一直將伊津義的家人當作自己家人，至少他口頭上是這麼說的。因此，當他知道伊津義家裡的經濟困境之後，即整修了她們寒酸的房舍，為她們請了一位女傭，同時因為反對伊津義外出兼差（雖然她已經取得秘書文憑），還付給她生活費，這筆錢當然對她母親與妹妹也有幫助。在母親的堅持下，伊津義恢復了鋼琴課程。

至於艾凡吉莉亞在她先生病癒之後，是否又開始得到經濟支援，我們並不清楚。即使有，她也從沒有告訴兩個女兒，因為她不想讓女兒對父親有好印象。不過，可以確定的是在義大利佔領希臘之後，她就沒有得到任何的援助。而當卡拉絲進入音樂院就讀，與娘家那邊發生爭執之後，她們也不再提供她援助。

一九三八年夏末，米爾頓提供給他的情婦一棟舒適且寬敞的公寓，於是她們搬到帕地森街六十一號，米爾頓則住在附近。由於公寓中有六個房間，因此艾凡吉莉亞將其中一間與她們公寓分開的房間分租給一位女子，以增加她們非常需要的收入。

一九三八年音樂會不久之後，卡拉絲遭遇生平藝術生涯的第一次挫折。雖然她在學業上的表現極為突出，希臘著名作曲家且同時也是音樂院的藝術總監馬諾里斯・卡羅米瑞斯（Manolis Kalomiris，1883-1949）卻十分不欣賞卡拉絲，主要原因是她有欠優雅的外表：這時卡拉絲不但發福且飽受青春痘的困擾。卡羅米瑞斯出了名的喜歡追求美麗的青春少女，有一次，他完全無視卡拉絲高超的演唱，而批評她的身材，當時這個原本生性拘謹有禮的十四歲半小女孩再也忍不住了，她指出身為人師的職責所在，更遑論一位總監。面對如此無禮之行為，他馬上就開除了卡拉絲，於是她含淚離去。一回到家，母親便火速把她帶到住在同一區的卡拉坎塔斯家，在他的建議之下，三人一同去見卡羅米瑞斯。卡拉坎塔斯為卡拉絲美言了幾句，而她也淚流滿面跪著請求老師原諒，並且保證再也不會有如此魯莽的行為之後，卡羅米瑞斯也就讓步，並且允許她重回學校。

新學期開始之際，音樂院公佈將

在三月聯演馬斯卡尼（Mascagni）的《鄉間騎士》與雷昂卡發洛（Leoncavallo）的《丑角》（I Pagliacci）。這兩齣歌劇的主要角色都將由學校中最有經驗、最出色且即將畢業的學生擔綱：《丑角》中奈達（Nedda）由柔柔・芮蒙朵（Zozo Remoundou）演出，《鄉間騎士》中的珊杜莎則由希爾達・伍德莉（Hilda Woodley）擔任。不過，身為這兩部作品的製作人兼翻譯的卡拉坎塔斯，堅持卡拉絲也應該同時演唱珊杜莎，他堅信卡拉絲可以成功地擔任這個雖然並不吃重，但技巧卻相當艱難的角色，因此，他試圖說服原本

不是十分願意的翠維拉，讓她允許她的明星學生演唱這個角色，並且安排了兩場演出。老師翠維拉、指揮米凱爾斯・布爾特西斯（Michales Bourtsis）及卡拉坎塔斯指導了卡拉絲用希臘文演唱珊杜莎這個角色。伍德莉在三月十九日的演唱後受到好評。一九三九年四月二日，當年僅十五歲又四個月的卡拉絲以珊杜莎一角初登歌劇舞台，結果非常成功，而且贏得了歌劇的首獎。多年後，卡拉坎塔斯告訴我：「卡拉絲以職業歌者的水準詮釋珊杜莎這個角色，她注意到了最微妙的細節。她決心要得獎，並且也達成了目標。排練時，她會出神地聆聽，偶爾緊張地在房內走來走去，激動地反覆告訴自己：『有一天我要成功。』在當時，她已相當注重作曲家的註記說明以及歌詞的重要性。或許她還尚未能夠完全控制她的聲音，不過，我還記得她充滿戲劇爆發力地唱出〈正如妳所知道的〉（Voi lo Sapete）以及〈復活節頌歌〉

（Easter Hymn），讓人不會注意到任何聲音上的缺點。任何人都無法忘記這個年紀尚輕的歌劇新秀，如何成功地傳達被遺棄的鄉下女子面對背叛她的男子時，心裡的愛恨情仇。」

卡拉絲精彩的詮釋吸引了家長、學生及官員以外的觀眾，而加演了兩場，希臘總統梅塔薩斯（Metaxas）及文化部長寇斯塔・柯齊亞斯（Costa Kotzias）也出席了其中一場。

因為女兒的不平凡，艾凡吉莉亞要求翠維拉讓卡拉絲提前取得文憑，老師拒絕了這樣的請求，告訴她：「我們還需要一年的時間，卡拉絲是塊璞玉，還須多加琢磨」。艾凡吉莉亞的要求其實別有用意。雖然她們與國立音樂院的老師相處愉快，但是也注意到了當時評價極高的雅典音樂院（Athens Conservatory）。在聽過希達歌大師的課程之後，艾凡吉莉亞相信她教導學生的方式，定能大大開展早熟歌者的視界，因此她當下即決定要將女兒轉學至她那兒去。

西班牙裔的希達歌（Hidalgo, 1892-1980）一直到三〇年代初期都是在世界各地歌劇院享有盛名的花腔女高音，她曾經與許多優秀的藝術家合作，包括費奧多・夏里亞平（Feodor Chaliapin）、蒂塔・魯弗（Titta Ruffo）、班尼亞密諾・吉利（Beniamino Gigli）以及蒂多・奇帕（Tito Schipa）。她出生於亞拉崗（Aragon）的瓦德拉布雷斯（Val de Robles），被視為音樂天才。她先是學習鋼琴，之後在巴塞隆那與米蘭跟隨梅樂修・維達（Melchior Vidal）學習聲樂，梅樂修是一位聰穎的抒情男高音，同時也是一位教導美聲唱法的知名教師。一九〇八年，她十六歲時首次登上歌劇舞台，於那不勒斯的聖卡羅劇院（San Carlo）演出《塞維亞的理髮師》（Il Barbiere di Siviglia）中的羅西娜（Rosina）一角，極為成功。這次成功也讓她接到蒙地卡羅、布拉格、開羅以及紐約大都會等劇院的邀約。接著義大利各地的邀請也紛湧而至，布宜諾斯艾利斯、芝加哥等地也有她的足跡。她演唱過的角色包括了阿米娜（Amina）（《夢遊女》）、吉爾妲（《弄臣》）、艾薇拉（Elvira，《清教徒》（I Puritani））、阿蒂娜（Adina，《愛情靈藥》（L'elisir d'amore））、薇奧麗塔（Violetta，《茶花女》（La traviata））、瑪莉（Marie，《聯隊之花》（La Fille du regiment））、柴琳娜（Zerlina，《唐・喬凡尼》（Don Giovanni））、咪咪（Mimi，《波西米亞人》（La

Boheme》）以及《拉美默的露琪亞》（Lucia di Lammermoor）、《拉克美》（Lakme）、《夏莫尼的琳達》（Linda di Chamonix）以及《蜜海兒》（Mireille）等劇的名主角。

希達歌的聲音以明亮且富有彈性的特色取勝，更重要的是極富表情，這使她能夠以極具戲劇性的方式演唱花腔。她所刻畫的角色令人信服，同時，她與生俱來的魅力、靈動及美麗更是她重要的資產。當今她以卡拉絲老師的身分為世人所知——她直到一

九四八年都任教於雅典音樂院（註1）——但是歌劇女伶的身分卻為世人所遺忘。

當卡拉絲出現在雅典音樂院準備試唱時，她發福的身材、長滿青春痘的臉頰、緊張地啃著手指甲的模樣，讓希達歌簡直不敢相信自己的眼睛。「我確實注意到這個坐著等待試唱的女孩，」二十年後，希達歌告訴我：「她想成為一位歌劇女伶，這似乎有些可笑。更可笑的是，她竟選擇演唱《奧伯龍》（Oberon）中的〈大海！〉

左圖：艾薇拉·德·希達歌。

右圖：希達歌飾演《理髮師》中的羅西娜，這是她成就最高的角色。

（Ocean！）。不過，她一開口，我便對她完全改觀了。當然她的聲樂技巧絕非完美，但她聲音中富含的戲劇性、音樂性及獨特性讓我深深感動，甚至令我掉下了眼淚，我還特別轉過身去免得讓她瞧見。我當下就決定要收她為學生，當我注視著她那會說話的眼睛時，同時也發現其實她是一位美麗的女子。在表達了我的讚賞之後，我馬上拾起老師的身分，告訴她：『孩子，妳歌唱的很好，但是妳必須馬上忘記妳剛剛所唱的東西。因為這並不適合妳這個年紀的女孩。』」

希達歌立刻安排卡拉絲以免學雜費的方式進入音樂院就讀。這個年輕且熱切的學生興奮極了，在希達歌的指導之下，開展了她歌唱的視野，從此她心中除了歌唱之外，再容不下別的，她決心要成為一位歌者。此外，她與日俱增的自信幫助她面對並解決了青春期的內在衝突問題。

當她開始意氣風發時，二十一歲的姊姊已是一位美麗而優雅的女子，但卻開始與卡拉絲和母親漸行漸遠。雖然住在米爾頓提供的寬敞寓所內十分舒適，但是當卡拉絲知道她心愛的姊姊竟跟一個不是她丈夫的男人上床時，她崩潰了。這或許有些天真，但對一九三九年一個中產階級的希臘家庭而言，這無疑是件醜聞。雖然卡拉

絲喜歡米爾頓及他為她們家所做的一切，但他拒絕與伊津羲結婚，卻又想將她從自己身邊帶走。她無法從母親那裡得到安慰，因為艾凡吉莉亞對這種平凡的細節完全沒有耐性。她也不能尋求姊姊的幫助，因為伊津羲忙於過自己的生活，且漸漸與她們疏遠。

伊津羲在《姊妹》一書中也談到這些，她說卡拉絲似乎永遠都和與她們分租房子的瑪莉娜・帕帕哲洛格普羅（Marina Papagerogopoulou）在一起，請教她如何讓自己更有魅力等問題。卡拉絲說道：「如果我找到真愛，我願意放棄一切。」「為什麼伊津羲總是有人愛呢？」當瑪莉娜安慰這個十五歲的小女孩，告訴她妳有一副好歌喉，卡拉絲厚著臉皮回答說：「歌喉有什麼用？我是個女人，這才是重點！」

這位年輕的歌者非常熱衷於練唱，不僅是因為個人的興趣，更因為她認為這是贏得母愛的唯一方式。但並不能盡如人意，所以她轉移對象：卡拉絲將老師視為某種母親的替身，因此她總是極盡全力做許多家事。不過，敏感的希達歌並不鼓勵她這麼做。一九七七年卡拉絲死後，這位高齡八十多歲的老師回憶起她鍾愛的學生時，說道：「她是一個極有天賦的女孩，但對我而言卻不僅止於此。我

知道這孩子內心的孤單寂寞，雖然我愛她，一直都愛她，如同親生女兒一般，但將她從她母親身邊帶走，卻是不對的。無論如何，我不會允許她做家事，相反地，我鼓勵她用心照顧她的雙手、指甲等等。一位準歌劇首席女伶必須要有優雅的聲音及外貌。我以我自己的方式盡可能給她所有的愛，而她更是不可多得的好學生、好女兒，這是生命中最美好的事。卡拉絲從來沒有忘記我，她一直都和我保持連絡，不單只是她遇到問題或事業有成時才會想起我。這對我而言是生命中極大的滿足。」

之前卡拉絲的職業生涯是由母親一手規劃。儘管翠維拉才是她的老師，不過決定權還是在艾凡吉莉亞手中。但是希達歌則不同，她完全接下將學生塑造成為一位歌劇女伶的工作；卡拉絲天生的戲劇細胞開始發展，音樂對她而言更不再只是在母親強迫之下所做的雜工。卡拉絲多年後說道：「自我有記憶開始，母親便要求我要成為一位歌者，這是她一直希望達成，卻未能達成的目標。為此，我十分不快樂。但也許因為我唯一的興趣就是音樂，於是我開始著迷於聽希達歌所有的學生練唱，不僅限於女高音，甚至是次女高音或男高音，不論他演唱的是輕鬆或吃重的歌劇。我

經常上午十點就到音樂院，然後跟最後一位學生一起離開。希達歌十分驚訝，經常問我為什麼要待到這麼晚，我的回答是：『我覺得即使是最沒有天分的學生也可以教我一些東西。在音樂院上課對我而言一點也不是件苦差事，而是真正的樂事。』」

一九四〇年六月十六日希達歌在雅典音樂院製作了浦契尼的《安潔莉卡修女》（Suor Angelica），對年僅十六歲半就飾演安潔莉卡的卡拉絲而言，無疑是一次極為成功的學生演出，這是她第二次完整地演出一個角色，比一年前的珊杜莎更讓人印象深刻。

在《安潔莉卡修女》彩排時，無微不至的希達歌（同時負責服裝設計）開始積極設法讓卡拉絲注意到個人的外表及舉止。一九五七年，卡拉絲已經脫胎換骨，成為一位優雅的女士，她曾經在回憶往事時告訴我：「她指責我不可思議的穿著，有一次我穿著一套顏色不協調的紅衣服，配上一頂可怕的帽子在她面前出現，她簡直暴跳如雷。她不僅摘掉我可笑的帽子，且威脅我，如果我再不努力改善我的儀表的話，她就不再教我了。老實說，我當時從不特別注意穿著或者外表。我母親決定我該穿些什麼，且不准我經常照鏡子。此外，我得思考更

與雅典音樂院同學到海邊一日遊。站立者：瓦西拉基（Vassilakis）、哈吉阿諾（Hadjioannou）、沙林加洛（Salingaros）。上方：安德烈雅朵（Andreadou）、曼迪基安（Mandikian）。採坐姿者：卡拉絲、弗拉丘普羅斯（Vlachopoulos）。

重要的事情，我必須好好用功，而不是將時間浪費在這些沒有意義的東西上。

雖然我母親嚴厲的管教，幫助我在這個年紀便擁有豐富的藝術經驗，但是同時也全然地剝奪了青少年的歡愉及天真的快樂——新鮮、無邪且不可取代的快樂。另外，為了治療青春痘問題，我用了一個錯誤的處方，讓我的體重大幅增加。於是慢慢形成了惡性循環，因為母親的高壓管教，我開始以食物補償我自己，由於飲食過量，我當然變胖了。

十二年後我才真正地改變我自己，減掉所有的贅肉，且開始對打扮感興趣，並且注意我下了舞台之後的樣子。一九四七年我第一次注意到舞台扮相的重要性，那是在我瘦下來之前，我與我的精神導師指揮塞拉芬在準備伊索德（《崔斯坦與伊索德》）時，堅持我必須要有合適且華麗的舞台服裝，特別是演出靜態角色時。他的理論是，觀眾會有一大段時間除了盯著我看之外，沒有其他可吸引他們

注意的東西。因此，如果我不能夠以我的聲音及角色完完全全地吸引住他們（即使我能），他們會有時間將我批評得體無完膚。因此，我的外在必須要與音樂一致，這相當重要。」

卡拉絲成功演出安潔莉卡之後，希達歌繼續為學生的演唱生涯鋪路。藉著皇家劇院（雅典歌劇院也是其中一部份）導演寇斯提斯‧巴斯提亞斯（Costis Bastias）的協助，一九四○年七月一日卡拉絲簽約成為歌劇公司的合唱團團員，每個月的薪水為一千五百德拉克馬（drachmas，希臘貨幣單位），希達歌希望這個合約能改善她們的財務狀況，並且藉由最初演唱小角色的機會，累積舞台演出經驗。卡拉絲從沒打算成為合唱團的一員，且也從沒在合唱團中演唱過。因此這個合約徒具形式，只是讓她能夠受聘於劇院。

於是卡拉絲在皇家劇院所製作之莎劇《威尼斯商人》以及其他幾齣有歌曲的戲劇中為演員幕後配唱（歌劇團團員常為演員配唱），之後她接下了蘇佩（Suppe）《薄伽丘》（Boccaccio）中的碧翠絲（Beatrice）這個小角色。這雖然是一部輕歌劇，但卻是她職業生涯的處女作。她與當時小有名氣的諾茜卡‧嘉拉諾（Nausica Ghalanou）同演這個角色。雖然這個角色沒有多少可發揮之處，但想必大家對於這位十七歲初登舞台的歌者印象不錯，因為，同年七月這齣戲又再度搬上舞台，十五場的碧翠絲皆由卡拉絲一人擔綱。雖然沒有留下正式的評論，但是嘉拉蒂亞‧阿瑪索普羅（Ghalatia Amaxopoulou）為卡拉絲的成功留下了記錄（發表於《Nike》，雅典，一九六二年八月九日），她是卡拉絲的同學，同時也在雅典歌劇院工作，她回憶道：「從排練中，我們就知道卡拉絲所飾演的碧翠絲將會十分出色……，果然，她演出非常成功，她獲得了觀眾的喝采。」

但成功的演出並未讓卡拉絲接下更多的演出機會，反而讓她有一整年的時間從雅典歌劇院的舞台消失。據猜測，嫉妒的同事們設下陰謀，造成了她長時間在舞台上銷聲匿跡。阿瑪索普羅繼續說道：「從第一天排練《薄伽丘》開始，有幾位同事就對卡拉絲極不友善。她們聲稱她的聲音不適合且不能勝任這個角色，說她該退出演出，但是未受劇院的行政主管們採納……。在卡拉絲成功之後，貶抑她的同事開始詆毀她。由於卡拉絲生長在美國，因此她的希臘文稍帶外國腔（這對她演唱希臘文並沒有任何的影響，但《薄伽丘》中有部份口

白），她們用這個理由反對卡拉絲再接演其他角色。卡拉絲為同事們可怕的行為感到失望難過，發誓永遠不會原諒她們。她真的沒有原諒過他們⋯⋯。」

值得注意的是，在《薄伽丘》重新上演時，卡拉絲的高音有些顫抖不定，這讓希達歌希望她暫時退出職業舞台，以便矯正聲音的缺陷。希達歌告訴我，她認為她的學生在演出碧翠絲之後應該接下更吃重的角色，她們必須等待適當的機會：「別忘記當時處於戰爭時期，而且雅典是一座被佔領的城市。卡拉絲的聲音確實有些問題。儘管在當時她便相當強調聲音中的戲劇張力，但她的發聲技巧還不足以應付這樣的挑戰。自然地，我們持續加強改善技巧，同時還試著拓展她聲音的表情。至於那些善妒同事們的流長蜚短，只會讓卡拉絲更加努力。我相信就在演出《薄伽丘》之後，卡拉絲學會當一位戰士與存活者，而不是一個受害者。」

雖然一九三九年起歐洲各地戰事四起，但是直到一九四〇年十月二十八日莫索里尼才正式向希臘宣戰。希臘軍隊雖小，但卻十分強悍，也非不堪一擊。義大利軍很快就被擊退且整個冬天都停留在阿爾巴尼亞。接著，希特勒的軍隊進佔，一九四一年四月

六日薩羅尼加（Salonika）遭到轟炸，血戰十六天之後，希臘軍隊潰敗了。德國從一九四一年四月二十七日開始佔領雅典，直到一九四四年十月十二日才結束。義大利軍隊則在一九四一年末抵達，一九四三年九月離去。有段時間希臘處於非常混亂的狀態，饑荒造成老弱者死亡，人們經常得長途跋涉至偏遠的農場，只為尋得蔬菜。艾凡吉莉亞母女與尚在美國紐約的卡羅哲洛普羅斯已經失去連絡，而他微薄的經濟支援也不再寄達。卡拉絲經常回想起：「唯有那些經歷過戰亂與饑荒的人們，才能夠了解自由及正常過生活的真諦。雅典被佔領期間是我一輩子最痛苦的時期，即使現在回想起來，傷口都會隱隱作痛。我永遠無法忘記一九四一年的冬天。那是我記憶中雅典最冷的一個冬天，二十年來第一次下雪，整個夏天我只吃番茄及甘藍菜，這也是我花上好些工夫，走上幾里路，才向農夫們乞求到的。農夫還得冒著被巡邏隊射殺的危險，偷偷給我一些青菜。不過，我總算還可以從那些貧苦的農夫們家中得到一些吃的。

然後，我記得在一九四一年三月，我姊姊有錢的未婚夫送我們一小桶油、一些玉米粉以及番茄，我母親、伊津義和我三人都受寵若驚，我

們目不轉睛地看著那些珍貴的東西，深怕突然有魔法會讓它們從眼前消失。

後來，隨著義大利人進入，情況漸漸好轉。接著奇蹟出現了，一位在劇院中欣賞到我歌藝的肉商，或許可憐我日漸消瘦，當佔領軍要他的肉鋪提供肉品時，他將我介紹給負責補給分配的軍官認識。這位義大利人願意以低廉的價錢每個月賣給我十公斤的肉。當我快樂地扛著頗為沈重的肉，頂著烈日回家時，我總是以肩負美麗花朵的快樂心情走上一個小時。由於我們沒有冰箱，無法儲存那些肉，我們將之用來向鄰居朋友換取日用品。天主保佑，我們活下來了。從被佔領之後，我就無法忍受一丁點浪費食物的念頭。」

這幾年間，卡拉絲家人認識了幾位義大利軍官，他們常常送食物給她們，而卡拉絲也藉機與他們練習義大利文。希達歌常常要她學習義大利文，她不斷提醒她：「這將來對妳會很有用，因為妳早晚都會到義大利。唯有到了那裡妳才能夠真正追求妳的理想，如果妳要好好地詮釋音樂，妳首先要知道每個字的確實意義。」

雖然卡拉絲對老師所說的一切有熱烈的反應，但她卻不知道該怎麼做：「我負擔不起個別課程的學費，但我又不能如某些人建議那樣，向法西斯總部請求協助，因為我會被國人視為叛徒。儘管如此，我跟老師打賭我三個月內要用義大利文跟她對話。當時，很幸運地，我認識了四位曾經在義大利留學的年輕博士，他們答應幫我忙。或許我個人也非常喜歡這種語言，所以也就有一些機會與義大利人練習會話，最後，我贏了。」

被佔領初期，卡拉絲一家生活的壓力稍有減輕，且德軍重新開放學校、劇院等公共場所。雅典劇院恢復了各項活動，儘管規模不比從前。即使如此，希達歌為卡拉絲量身定做的計畫實現了：於一九四二年夏天，卡拉絲以托絲卡一角重回舞台。提到卡拉絲第一次演出的托絲卡，雅莉珊卓・拉勞尼（Alexandra Lalaouni）提出了深入的看法：「《托絲卡》是一部不易製作的歌劇，而在克拉特摩諾斯廣場（Klathmonos Square）這樣的小舞台上演出，難度更高；但是當卡拉絲出現時，第一幕中的換景失誤、及其他各式各樣的錯誤似乎都漸漸被遺忘，她年僅十七歲，還是個孩子，還是希達歌門下的學生。對這個角色，她不但勝任愉快，能夠正確無誤地演唱，更重要的是她進入這個角色的生命，並將之傳達給觀眾，讓他們深深感動。這真是個奇蹟，她的長

音渾厚，懂得如何正確的發聲，並且表現歌詞中的意義。但是，無論她的訓練有多麼優異，在我聽來還是有些其他因素，或許是渾然天成的音樂細胞、直覺及對劇院的瞭解，這些都不是在學校能夠學得到的東西，至少不是在她這個年紀；這是她與生俱來的能力。她能夠震撼觀眾，這一點都不令人意外。」

卡拉絲第一次擔任主要角色便極為成功，這使她成為希臘最重要的歌者之一。抨擊她的人再也不能夠批評她的藝術成就，但是演出的情況卻被拿來大作文章，讓他們有機會捏造一些針對卡拉絲個性的謠言，這樣的流言就在一九五六年於美國傳開，此時，她正準備登上大都會歌劇院的舞台。謠言指稱一九四一年時，年僅十七歲半的卡拉絲，在短短二十四小時之內就接到通知，成功地代替身體不適的女高音在雅典歌劇院演出托絲卡一角。傳說女高音曾經要她的丈夫阻止這個後起之秀替代她演出，為此，卡拉絲抓傷了他的臉，但她被打成了黑眼圈。另一個版本則是，她在後台攻擊一個出言不遜，指著她說「那個胖女人永遠也無法撐到劇終」的人，最後，她也被打成了黑眼圈。

然而不論參與演出或者與演出關係密切的人，沒有人記得有這麼一回事。為演出製作劇服的尼可斯‧左葛拉弗斯（Nikos Zographos）完全沒有這樣的印象，而主要的男高音安多尼斯‧德藍塔斯（Antoinis Dhellentas）也不記得曾發生類似的情事。對我，卡拉絲只說這些事情都是子虛烏有，同時，她也沒有代替任何人演出。而她也從來不曾倉促接下《托絲卡》的演出，相反地，她的演出都經過鉅細靡遺的排練。

從劇院檔案中，我們也證明卡拉絲的說法才是正確的。《托絲卡》於一九四二年八月二十七日才開始於雅典歌劇院首演（並非傳聞中的一九四一年），而且卡拉絲更是所有演出的掛名女主角。從籌劃開始，她即是唯一的女主角人選，由於這是一個新的製作（第一次在劇院演出），為此，她們還花了比平常更久的時間排練，且有照片為證。

義大利軍隊的統帥對於這場演出印象深刻，因此，他特別安排卡拉絲、德藍塔斯、佩德羅斯‧埃皮特羅帕基斯（Petros Epitropakis）、芳妮‧帕帕納斯塔希歐（Fanny Papanastassiou）、斯畢羅斯‧卡洛蓋拉斯（Spiros Kalogheras）以及其他雅典歌劇院的歌者於薩羅尼加舉辦一場羅西尼音樂會，目的在於慶祝作曲家一百五十歲冥誕。卡拉絲在母

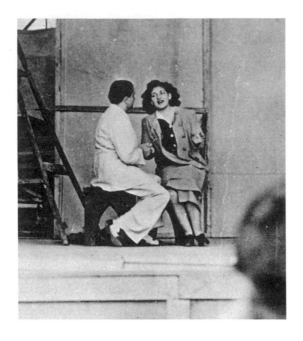

卡拉絲與庫魯索普羅斯（Kourousopoulos）（飾卡瓦拉多西（Cavaradossi））排練《托絲卡》。

親及同事的陪同之下於十月中旬抵達演出地點，他們要求以糧食作為演唱的報酬。

在演出《托絲卡》之後，卡拉絲成為雅典歌劇院主要的女高音之一，她的月薪是三千德拉克馬（約二百五十英鎊），足足有從前的兩倍之多，雖然不是頂高，但是在那個困頓的時代也還算不錯了。然而，她次年的演出卻不是很多，原因可能是有關當局能力有限，無法提供新的角色給她。她在一九四三年二月簽了下一個演出，在卡羅米瑞斯的作品《大建築師》（Ho Protomastoras）中的幕間劇

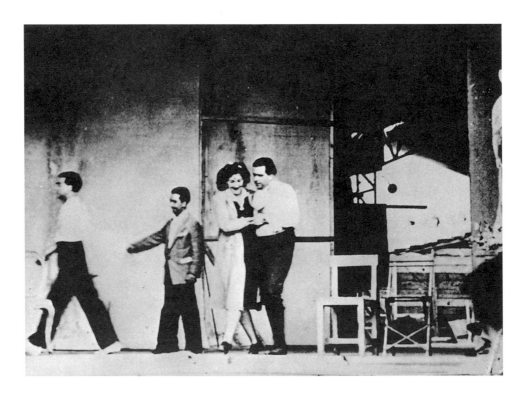

薩羅尼加，一九四二年。站立者：埃皮特羅帕基、帕帕納斯塔希歐、卡拉絲的母親艾凡吉莉亞、卡洛蓋拉、弗雷里（Flery）、帕里迪（Paridis），採跪姿者為卡拉絲。

（intermezzo）演唱，同年四月，她在希臘的義大利文化辦事處（Italian Institute of Culture for Greece）演出了裴哥雷西的神劇《聖母悼歌》，這場演出同時做了現場廣播。

同年七月她開始演出一系列重新上演的《托絲卡》，同時還在雅典的穆蘇里劇院（Mousouri Theater）舉行了第一場個人音樂會。音樂會第一部份曲目包括了韓德爾、羅西尼、祈雷亞（Cilea）及威爾第的詠嘆調（第二部份包含了一些管弦樂曲目），當晚卡拉絲還演出了托絲卡。

因為演唱會的成功，母親馬上安排她回薩羅尼加，為民眾舉行兩場獨唱會，而不再只是為義大利軍人演唱。當身材發福的卡拉絲出現在白塔劇院（White Tower theatre）的舞台上時，有些觀眾暗自發笑，但是當她一開口演唱（羅西尼的詠嘆調及舒伯特與布拉姆斯的藝術歌曲），所有人馬上都被她的歌聲擄獲，第二場演唱會的票也隨即銷售一空。

一九四三年九月義大利向聯軍投降，大大鼓舞了希臘抵抗軍的士氣。漸漸地他們開始將德軍逼出邊境，一年之內只剩雅典及其他大城仍未收復。卡拉絲以音樂會的方式慶祝，九

39

卡拉絲攝於一九四四年春。

月二十六日舉行一場為希臘和埃及的學生而唱的音樂會，另一場為肺病患者而唱的音樂會則於同年十二月舉行。她的聲音表現異常優異，她的戲劇詮釋以及寬廣的曲目皆令人印象深刻（曲目包括了《費德里奧》（Fidelio）、《阿依達》，《泰綺思》（Thais）、《遊唱詩人》（Trovatore）以及《賽蜜拉米德》（Semiramide）中的詠嘆調，加上幾首西班牙和希臘歌謠）。〈優美的光在誘惑〉（Bel raggio lusinghier）一曲（《賽蜜拉米德》）更說服了樂評薩魯達斯，讓他知道這個戲劇女高音能夠極為出色

地演唱花腔，他並且建議她可以演唱抒情花腔的角色。她為成功鋪下了一條康莊大道，並受邀為作曲家達爾貝（D'Albert）《低地》（Tiefland）的希臘首演擔綱，演唱女主角瑪妲（Marta），在一九四四年四月於雅典歌劇院上演。

《低地》可說是一個全方位的藝術成就。演出的藝術家不但都是當時最出色的歌者，更是各個角色的不二人選。德藍塔斯飾演佩德洛（Pedro）、男中音艾凡哲里歐·曼格里維拉斯（Evangelios Mangliveras）飾演塞巴斯提亞諾（Sebastiano），曼格里維拉斯是希臘最有名的演唱家之一，在海外也享有盛名，雖然已年過四十，過了聲音的全盛時期，但是他絕佳的演出能力及豐富的舞台經驗，仍然吸引了眾人的目光。他和年僅二十一歲的卡拉絲很快就培養出友誼，並且將舞台演出的秘訣傳授給這個年輕朋友。

德國音樂學者荷佐（Herzog）如此評論這次演出（《希臘德文報導》，一九四四年四月二十三日）：

卡拉絲扮演的瑪妲有一種純樸自然的氣質。大多數的歌者必須用學習的方式習得藝術，但是她卻具備與生俱來的戲劇本能，可以無拘無束地演

出。高音部份有一種強而有力的磁性，而輕聲的段落則展現了音色的多樣性。

兩週之後，卡拉絲接著演出《鄉間騎士》的珊杜莎，這是她學生時代第一個演出的角色，她與老師重新研究角色性格，並且信心十足。《希臘德文報導》（一九四四年五月九日）的評論指出：

卡拉絲創造出一位個性衝動的珊杜莎。她是一個戲劇女高音，可以毫不費力且靈敏地發出聲音，她『聲中帶淚』，即是很好的證明。

然而史帕諾蒂（《雅典新聞》，一九四四年六月七日）則略有保留。她寫道：

卡拉絲的珊杜莎十分引人入勝、熱情，且一點也不無聊，但她的演唱雖然技巧純熟，卻偶爾會出現嘶吼的情形，如果能夠進一步控制聲音，她的演出會更感人。

後來在一場慈善音樂會中，卡拉絲再度證明了她的實力。她演唱了〈聖潔的女神〉（Casta Diva）（《諾瑪》），這是一首極為動聽，但難度極高的詠嘆調。她成功地演出瑪姐、珊杜莎及〈聖潔的女神〉後，前任老師

卡羅米瑞斯決定讓卡拉絲詮釋他一九一五年的作品《大建築師》，出任女主角絲瑪拉格姐（Smaragda）。這個角色分別由三位女高音擔綱，每人演出兩場。卡拉絲克服困難，無論在聲音或者戲劇技巧上都展現了她的最佳狀態，完全不負作曲家的期望。

幾天後，她接到了一個令人興奮的消息：雅典歌劇院即將演出貝多芬的《費德里奧》，但是缺少蕾奧諾拉（Leonore）的人選。她在《今日》（一九五七年一月十日）的一篇文章中回憶起他們給她這個極高難度角色的過程：

當雅典歌劇院決定上演《費德里奧》，另一個女高音就成功地爭取到演出的機會。可惜她並未用心準備，排練又必須準時開始，由於我是僅次於她的第二人選，她們就要我代替演出。我毫不猶豫地接受了這個邀請，因為我早就完全掌握好這個角色。

演出後，《Kathimerini》的樂評（一九四四年八月十八日）寫道：

卡拉絲以恰當的熱情及親切，加上百分之百的理解來詮釋蕾奧諾拉這個角色。她天賦異稟，如果可以進一步改善聲音中部份的瑕疵及咬字發音，將來成就可期。

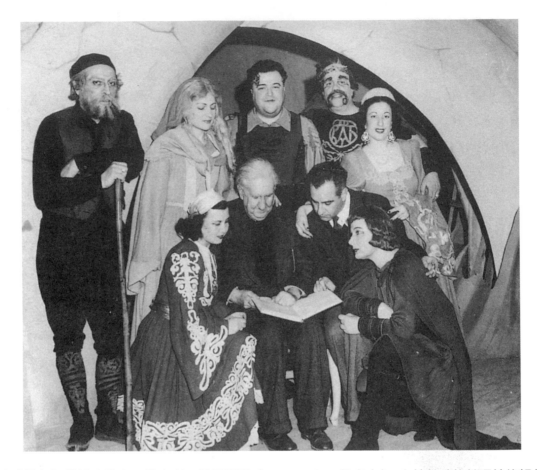

《大建築師》的演出陣容。站立者：杜馬尼斯（Doumanis，飾老人）、卡拉絲（飾絲瑪拉格姐）、德藍塔斯（飾大建築師）、曼格里維拉斯（飾富人）、芮蒙朵（飾絲瑪拉格姐）。前排：卡羅米瑞斯（坐著，作曲家）、佐拉斯（Zoras，指揮）、嘉拉諾（歌者）。

　　有趣的是，希達歌告訴我：「卡拉絲儼然以一線歌劇演唱家的姿態演唱這個角色。我說歌劇演唱家是因為她不單聲音表現純熟，且整體呈現說服力十足，令人動容。雖然她還年輕，經驗也不豐富，但卻成功扮演了一個即使是知名歌者都需要花上多年時間才能完美發揮的角色。」

　　當年的合唱團團員尼可拉．札卡利亞便為卡拉絲的蕾奧諾拉所深深感動，幾年後，他曾在薩爾茲堡及其他地方演唱費南多（Don Fernando），且與他合作演出的蕾奧諾拉不乏成名歌者，但是他對那幾場演出念念不忘。他說：「雖然蕾奧諾拉是一個十分困難的角色，一直以來也有不錯的歌者能夠稱職地演出這個角色，但是我從來沒有見過任何歌者在聲音及戲

《費德里奧》排練休息時：德藍塔斯（飾弗羅瑞斯坦，Florestan）、賀納（Horner，指揮）與卡拉絲（飾蕾奧諾拉）。

劇兩方面都表現突出，同時還能擁有卡拉絲的清新與自然。」至此，卡拉絲極具想像力的角色詮釋，成為她最引人注目之處。

一九四四年八月十四日，《費德里奧》在希臘首演，時逢雅典被佔領的最後一年，也是最難過悲慘的一年。聯軍成功推進至北非及南義大利，希臘國家防衛軍奮勇抵擋，將佔領軍的勢力推出郊區之外。蓋世太保與德國警察採取「攻擊即是最佳防禦」的策略，數以千計的希臘人由於莫名的革命活動被處死。在如此不穩定的氛圍之中，希臘人團結一致，保持高昂的士氣，因此特別注意將在雅典衛城（Acropolus）的希羅德·阿提庫斯（Herodes Atticus）劇院上演的《費德里奧》。

貝多芬的《費德里奧》可說是一首頌讚自由的詩歌，透過蕾奧諾拉藉由無私的愛與奉獻，成功解救被監禁的丈夫的故事，引喻自由之可貴。因此飾演蕾奧諾拉的卡拉絲在侵略的德軍（與希臘人一同擠進偌大的劇院）面前高唱自由終將勝利的勇氣，令人折服。

她的天分也讓希臘、德國及義大利人印象深刻。在囚犯快要被解放之前的關鍵一景，卡拉絲唱出：「你這惡魔……難道你的狼心狗肺對於人性的呼喚完全無動於衷？」（〈你這惡魔〉，Abscheulicher），這簡直已超越了個人之愛，了解其中意涵的希臘人，起立向卡拉絲及這群「暫時」被解放的囚犯熱情鼓掌。

好戲還在後頭。看到蕾奧諾拉前去解開丈夫身上的枷鎖，與他團聚（〈喔！無以名狀的快樂〉），備受壓抑的希臘觀眾喜極而泣，歡喜之情達到最高點，他們已將蕾奧諾拉奉為聖神，也將他們自己的卡拉絲以及所有參與這次歷史演出的歌者神化了。

這種愛國表現在劇院外及雅典全城散佈開來，似乎預示著他們解脫的時刻即將到來，幾個星期之後，在一九四四年十月十二日，希臘抵抗軍果然將雅典解放了。

然而歡樂卻是短暫的。希臘面臨著一個更重大的危機，由於共產黨的統治，十二月三日嚴重的內戰爆發了。許多人在街頭械鬥中喪命，生活秩序似乎被破壞得比被佔領期間還要嚴重。有段時間，連食物都沒有著落，更因為戰鬥持續不斷，大多數人都關在家中，不敢出門。

而卡拉絲的生活也有了轉變。在《費德里奧》演出之後，雅典歌劇院給她三個月的假期，於是她母親很快地在英國總部幫她找到一份工作。她後來回憶道：「我被分派到處理機密

文件的部門。我們早上八點開始工作，為了節省車錢，我早上六點半就得出門，由於住得遠，我得走很久才能到達工作地點。英國人提供我們豐盛的午餐，我不在總部用餐，而將午餐裝起來，帶回家與母親一起吃（我姊姊當時不與我們同住）。我的午休時間有一個半小時，走路來回的時間就花掉一個小時，就這樣一直持續到冬天。」

英國軍隊的介入終於結束了為期四十天，血跡斑斑的內戰，然而卡拉絲這位雅典歌劇院的新星，則開啟了一頁個人的戰鬥史。劇院中較不成功的同事們開始耳語，指責她對佔領軍過於友善，且樂意為敵人演唱。

德國人及義大利人當時都非常注意希臘劇院的演出，特別是歌劇。卡拉絲和其他多位藝術家都在這個時期演唱，而當時的希臘歌者沒有人曾經拒絕劇院的邀約。那些沒有受邀演唱的歌者便成為假愛國主義者，這是他們的不幸，而非他們的選擇。他們會將矛頭指向卡拉絲，原因不外乎是她年輕、聰穎、活動力強，更重要的是她很成功。阿瑪索普羅曾說：「卡拉絲自然、沈靜且善良。她是一個脾氣很直的人，總是真誠面對她的信念。因此，她無法忍受不誠懇、不誠實的人，她沒有窺視別人的慾望，無論在

學生時代或者成為職業歌者之後皆然。她對別人的成就總是真心讚賞，她一心一意關注的是她的學習與藝術。每個人都真正喜歡她，但是也有一些人因為她的成功、她的才華而恨她入骨，他們企圖藉著散播謠言，破壞她的名聲，將她逐出祖國的劇院舞台。」

這樣的恨意與責難在瑪格莉姐·達瑪蒂（Margarita Dalmati）發表於《新思潮》（New Thought）雜誌的文章中（第一七六／一七七期，一九七七年）清楚可見，她寫道：

在被佔領期間我們都團結一致地對抗那些叛徒、黑市商人，以及那些向德國及義大利人示好的人。因此卡拉絲難免不受歡迎，我們生活中缺乏能美化生活的東西，但是她卻還是酒足飯飽，仍能像我們從前一般「吼叫」。

由於被佔領期間，卡拉絲仍繼續演唱，因此達瑪蒂間接地指責她為叛徒，但卻刻意不提一九四四年五月二十一日那場由德國廣播公司出資，在雅典佔領區舉行的盛大音樂會。那集合了希臘最出色的演員、歌者、指揮家（還包括了德國的漢斯·賀納）、舞蹈家、演奏家，這些藝術家與劇院合作舉行了一場大型音樂會，曲目多

達三十四首，其中卡拉絲演唱了〈聖潔的女神〉。而達瑪蒂這些假愛國之名者不願承認的是，在希臘被佔領期間，藝術家們必須與敵人保持良好的公共關係。當軍力陣容不夠堅強時，唯有藝術能夠激勵人們，而這些幫助人們生存下來的人才是真正愛國的人。

皮埃爾－尚・雷米（Pierre-Jean Remy，《卡拉絲的一生》，巴黎，一九七八年出版）說道：

《低地》上演的主要目的在於娛樂德國人，這或許是戰爭結束後，讓卡拉絲受到攻訐的主要原因之一。

解放之後，雅典歌劇院重張旗鼓，演出的劇目包括了《瑪儂》（Manon）和《拉美默的露琪亞》，兩部作品皆為舊作重演，也沿用過去演出的卡司，因此卡拉絲未參加演出。後來內戰爆發，劇院又再度關閉，直到一九四五年一月才又重新開放。三月十四日《低地》舊作重演，卡拉絲再度擔綱，這時演出目的當然不在於討好德國人或其他希臘敵軍。但是，她的敵人們卻持續攻擊她，她們以集體請辭威脅總理拉里斯（Rallis），要他向劇院的負責人施壓，阻止他與卡拉絲簽約。「這簡直不成體統，」她們大聲疾呼：「一個年僅二十一歲的女子，竟能和年高德劭的藝術家平起平坐。」

由於整件事情相當不公平，卡拉絲深受傷害。她看得出同事們的動機是出於嫉妒，畢竟藝術天份以及善加運用天份的能力，與實質年齡一點關係都沒有。結果，卡拉絲以充滿信心但毫不反抗的態度，與劇院負責人攤牌。她專心聆聽他陳述那套不能讓人心服口服的理由，然後反擊：「希望將來你不會後悔！我只能告訴你，事實上我已經決定要到美國發展。」

戰爭結束後，美國大使館強力敦促卡拉絲馬上回美國，以保持她的美國國籍。他們甚至還借錢給她，讓她得以回到紐約。此外，姑且不論雅典歌劇院是否會將她解雇，此處也已無法滿足一個充滿野心的藝術家。美國的情況則完全不可同日而語。

當然也有反對的聲音。雖然希達歌亦同意卡拉絲應該離開希臘，不過她堅持卡拉絲未來的發展絕對是在義大利，而非美國或其他國家。「一旦妳在義大利成名，」希達歌宣稱：「整個世界都會向妳招手」。但卡拉絲心意已決，因為她到美國還有父親可以投靠。而希達歌顯然堅持到最後一分鐘，在皮里亞斯的餞別餐會中，她舉起洋傘，提高聲音說道：「我仍然認為妳應該到義大利。」

還有一個反對的聲音。在演出《低地》時，卡拉絲與曼格里維拉斯（Manglivers）開始建立起友誼，並很快轉為愛情，他甚至說他願意離開妻子及孩子，與卡拉絲結婚。卡拉絲景仰這位藝術家，並且也喜歡他的為人，但是當時她心裡除了音樂之外，再也容不下其他。他不願接受這個理由而繼續追求她，寫熱情洋溢的情書給她。她退回情書並以堅定而充滿感情的口吻告訴他：「你不能要求我付出一生。你是個極好的男人，但是你已非自由之身。就算你是，我的答案還是一樣。此時此刻，我只能嫁給我的藝術。你將永遠是我的朋友，這點更重要。」

一九七七年卡拉絲跟我談起她的私生活，充滿感情地回憶起曼格里維拉斯。不過只把他當作一個很好的藝術家、一個優秀的同事和朋友。艾凡吉莉亞在《我的女兒瑪莉亞·卡拉絲》（一九六○年）一書中也提到，她從小就有良好的道德觀，但也並非食古不化：

她笑臉面對追求者，且也天真地享受被追求。不過，我確信她沒有情人，或者說她根本沒有想過要有情人。當時她關心事業更甚於愛情。

當時雅典歌劇院將推出密呂克（Millocker）的輕歌劇《乞丐學生》（Der Bettelstudent）。由於卡拉絲的合約尚未到期，非常渴望演出主角蘿拉（Laura）：「在離開前，我要留下藝術的見證，讓他們將來對我的記憶更為清晰；他們不得不將這個難度極高的角色交給我演出，因為沒有任何一位歌者能夠勝任此角。」卡拉絲以她的才情睥睨雅典人，更讓蘇菲亞·史帕諾蒂（《新聞》（Ta Nea），一九四五年九月七日）讚賞她的演出是絕對的成功：

卡拉絲是一位不論在聲音或者音樂方面都極具戲劇天份的藝術家，就如同寇娜莉·法爾康（Cornelie Falcon）一般。她具有相當難得的能力，去展現一個抒情女高音的輕盈的魅力，而她已經以《低地》讓我們對她的戲劇刻畫無法忘懷。

卡拉絲完成八場演出，最後一場在九月十三日，她已經準備好於次日離開希臘。她遵照母親的指示，未事先通知父親她即將到紐約去，她與父親已有八年未曾謀面。九個月之前她曾經寫信給他，還附上一張她演出蕾奧諾拉的劇照（《費德里奧》），寫著：「寄上這裡的報紙形容為歷史事件的紀念品。」並署名：「你的小女

兒，瑪莉亞。」我們並不清楚卡羅哲洛普羅斯對於女兒的年少有成，持何種看法，因為他的回應並沒有寄到雅典。而艾凡吉莉亞的建議很顯然有另一層動機，她希望女兒對父親的好感幻滅，希望她會不巧看到父親跟一個隨便的女人住在一起。更令人驚訝的是，艾凡吉莉亞與伊津羲兩人，都未參加於皮里亞斯為卡拉絲舉行的餞別餐會。根據卡拉絲的說法是，她的母親與姊姊沒有出席，是因為她們覺得自己無法忍受喧鬧。但是在與女兒關係破裂的多年之後，艾凡吉莉亞宣稱她那成名的女兒並不是被雅典歌劇院解聘的，而她和伊津羲也都未曾受邀參加皮里亞斯市長，為卡拉絲舉行的餞別餐會，因為她不希望她們出現。這樣的說法是站不住腳的，因為為卡拉絲餞別的是帕帕特斯塔醫生（Dr. Papatesta）及夫人，希達歌也在宴客之列，而且艾凡吉莉亞和伊津羲都受到邀請，不過她們拒絕參加。

多年之後，卡拉絲的感受依舊十分深刻，當時她自認是一個身無分文的年輕女子，獨自面對著未知的將來，但是清楚的目標和勇氣幫助她克服恐懼：「在多年後的現在，我才明白我當初冒了多大的險，一個年僅二十一歲的女子身無分文地來到美國，特別是在世界大戰剛剛結束時，那可能會有多麼可怕的後果，我也許會找不到我父親或任何一個舊友。年輕的無知讓我有足夠的勇氣及野心，要用自己的歌唱闖出一番事業，而我也相信上帝不會讓我失望。」

瑪莉亞・卡拉絲搭上斯德哥爾摩號蒸汽船（SS Stockholm）航向新世界，追求她的使命。

註解：

1 希達歌在一九四九年至一九五九年間在安卡拉（Ankara）演唱，之後她到米蘭，並在史卡拉歌劇院擔任演唱指導長達兩季，之後她個人私下教授演唱。希達歌逝於一九八〇年一月二十一日。

第三章
重返美國

卡羅哲洛普羅斯無意中看到美國一份希臘文報紙刊載的旅客名單，得知女兒要到紐約來。他已經八年沒見過她，大有理由認不出她來，他印象中那個十三歲大的瘦小女孩，如今已長成一位高大、雖然過胖，但有魅力的女人。而卡拉絲卻藉著雅典家中的照片認出父親。她後來回憶道：「我真的無法用言語形容當我認出父親時，心中無盡的喜悅。我完全沒想到會見到他。」有好一刻，時間彷彿靜止了，父女倆喜極而泣。

當時卡羅哲洛普羅斯在一間希臘藥房工作，並在西一五七街（West 157th Street）擁有一間公寓。卡拉絲很高興與他同住，直到她發現住在他們樓上，也是他們家舊識的希臘女子亞莉珊卓拉‧帕帕揚（Alexandra Papajohn）原來是父親的情婦，情況便緊張了起來，卡拉絲與父親吵了一架，搬到亞斯托旅館（Astor Hotel）去住。直到喬治同意不再讓帕帕揚小姐到他們家來，並幫她付了旅館費，她才回家去。

卡拉絲非常愛他的父親，在她離開父親這麼多年以來，她一直希望有一天能夠享受他的親情。現在她可不願意讓「那個女人」把父親從家裡搶走。而在多少擺平了帕帕揚小姐之後，卡拉絲與父親也就重修舊好。她也很想念母親。這是她生平第一次離開母親，她希望母親能到紐約來，與父親重新住在一起。而只要能夠籌措到旅費，艾凡吉莉亞也渴望回到紐約，但她的丈夫付不出這筆錢，最後還是卡拉絲向她的義父借錢，才讓母親能夠於一九四六年的聖誕節，來到美國與他們團聚。伊津羲和她的未婚夫則留在雅典。卡拉絲喜於見到父母親住在同一個屋簷下，就算他們之間沒有太多的夫妻之情，至少相處融洽。更何況她的母親在場，更是壓制父親與帕帕揚小姐關係的最有效辦法。

但美國很快就令人失望，因為幾乎沒有人對一個只唱過幾個角色，來自雅典歌劇院的二十一歲明星感興趣；她自己痛苦而清楚地瞭解到，她

卡拉絲與父親攝於紐約,一九四五年。

們安排在指揮大師托斯卡尼尼（Arturo Toscanini）面前試唱,因為他曾經與大師在音樂會中合作過。至於這是真正的原因或僅是藉口,已無從求證。他本來大可以為卡拉絲向大都會歌劇院的經理艾德華・強生（Edward Johnson）美言幾句。卡拉絲從莫斯寇納處得不到任何回應,但仍堅持獨自嘗試,終於獲得在強生面前試唱的機會。

結果大都會歌劇院提議讓卡拉絲在下一季（1946-1947）以英文演唱蕾奧諾拉（《費德里奧》）,以及以義大利文演唱《蝴蝶夫人》（Madama Butterfly）歌劇中的同名角色。卡拉絲意志堅定,一心向前,但必須依照她認為正確的方向前進;儘管困難,她還是拒絕了這個提議。她不願意以英文演唱德文歌劇,也不願意在自己體重超過九十公斤時,演出嬌弱的蝴蝶夫人一角。從她對於歌劇曲目的看法看來,我相信當時卡拉絲希望她的首次演出,尤其是在像大都會這樣重要的歌劇院,最好能夠演出當時居於

必須一切重新開始。最初,她試著向希臘籍歌者尼可拉・莫斯寇納（Nicola Moscona）求援,他們曾在希臘見過面,而莫斯寇納也曾預測卡拉絲的前途無可限量。莫斯寇納現在是大都會歌劇院的常任歌者,但他早已忘了自己說過的話,甚至不願意見她。他後來表示,他是惟恐那些年輕、沒名氣的女高音,會要求他為她

主流地位的義大利歌劇，讓她有機會表現自己最動人的一面，躋身一流歌者之列。如果當時她不是那麼胖，她很可能會接受蝴蝶一角作為她的首次演出。據她說，她提議將劇目改為《阿依達》或《托絲卡》，甚至願意無酬演出，但是強生聽不進去。

多年之後，強生回憶這次試唱的情形，說道：「我們對她的印象極為深刻，認為她是一個相當有天賦的年輕女子。我們的確提出了合約，但是她並不喜歡。她拒絕合約並沒有錯。老實說那是一紙給新秀的合約；她沒有經驗、沒有曲目，確實有些過胖，不過這並不在我們的考量之內，年輕的歌者往往都有這些問題。」

強生相當模糊的說辭似乎意指卡拉絲拒絕合約是因為條件苛刻，而不是因為演出的角色，這令人難以信服。他不願（或許也不能）彈性調整曲目，因為一座大歌劇院的曲目不能老是為了一位歌者而更動，更別說是沒名氣的歌者了。至於他以毫無經驗為由打發卡拉絲，更是值得懷疑，因為他隨後將《費德里奧》的角色交給蕾吉娜·蕾斯尼克（Regina Resnik），她與來自雅典歌劇院的卡拉絲一樣沒有經驗。更何況，任何想要唱這個角色的人，很難不跟隨偉大的柯絲滕·弗拉絲達德（Kirsten Flagstad）與羅特·李曼（Lotte Lehmann）的腳步，這讓人很難想像他怎麼會一開始就考慮讓新手演出這個角色。

回絕合約之後，卡拉絲在離去時對強生說道：「有一天，大都會歌劇院會跪下來求我演唱。到那時我不僅要演唱合適的角色，更別想要我無酬演出。」

接著是另一次的試唱，在舊金山歌劇院（San Francisco Opera），但也沒有下文。蓋塔諾·梅洛拉（Gaetano Merola）認為她相當不錯，但是她既不出名，年紀又太輕，他只主動給了她一個建議：「妳先到義大利闖出名號，我就會簽下妳。」被拒絕的卡拉絲生氣地回敬一句：「多謝你了。但是如果我已經在義大利奠定事業，那我哪還需要你？」

一九四七年，理查·艾迪·巴葛羅齊（Richard Eddie Bagarozy）計畫在芝加哥成立一家歌劇公司，以卡拉絲為首席明星女高音。儘管計畫最後告吹，卻對於卡拉絲的事業方向具有決定性的影響。巴葛羅齊是一位在紐約執業的律師，由於歌劇是他一生最重要的興趣，他不久便放棄了工作，成為一位藝術經紀人。他不僅希望為歌者安排演出，更希望有一天能擁有自己的歌劇公司。他的妻子露易

卡拉絲搭乘羅西亞號蒸汽船前往義大利，一九四七年六月。

絲·卡塞羅提（Louise Caselotti）是一名次女高音，為一些好萊塢音樂劇配音，小有成就，同時在紐約教授歌唱，也略具名氣。

　　一九四六年一月，卡拉絲拼命地在紐約找工作，透過一位退休歌者露易絲·泰勒（Louise Taylor）認識了巴葛羅齊夫婦。他們很喜歡她，也非常喜歡她的歌聲，很快便與她成為好朋友。露易絲開始指導卡拉絲唱歌，而卡拉絲每天都到他們家去。該年秋天，艾迪對卡拉絲的歌聲非常狂熱，再加上碰巧認識了一位曾在布宜諾斯艾利斯的柯隆劇院（Teatro Colon）工作多年的義大利經紀人奧

塔維·史考托（Ottavio Scotto），這些因素鼓勵他開始實現他的野心，建立自己的美國歌劇公司（United States Opera Company）。巴葛羅齊選擇在芝加哥放手一搏，因為這個城市仍保有對過去偉大歌劇演出的鮮明記憶，而目前並無任何歌劇演出。當時很少演出的浦契尼的《杜蘭朵》，將由卡拉絲擔綱，預訂於一九四七年一月上演，做為公司的開業大戲。由於一九四六年許多歐洲歌劇院因戰爭之故均無演出，巴葛羅齊與史考托很快便聘到了一群年輕有成的歐洲歌者：來自義大利的克羅埃·艾爾摩（Cloe Elmo）、瑪法妲·法維洛（Mafalda Favero）、加里亞諾·馬西尼（Galliano Masini）、路吉·殷范蒂諾（Luigi Infantino）與尼可拉·羅西－雷梅尼（Nicola Rossi-Lemeni），來自維也納的希爾德與安妮·孔內茲諾（Hilde and Anny Konetzno）姐妹和馬克斯·羅倫茲（Max Lorenz），以及其他來自巴黎歌劇院的歌者。而來自義大利的塞吉

歐‧法羅尼（Sergio Failoni）將指揮演出。這算是相當大的成就，因為巴葛羅齊並沒有經費，全憑聰明才智與敏銳判斷讓這些藝術家、記者以及可能的贊助者對此一新興事業產生熱忱與參與感。他成功克服了所有的困難，讓排練在他的公寓進行。但到了最後關頭，原先應允的贊助資金並未入帳，而美國音樂藝術家工會要求一筆可保障合唱團團員薪資的款項。巴葛羅齊與史考托無法在三個星期內籌到這筆錢，除了宣告破產，別無他途，結果演出全部取消。最後還是靠一場義演才幫助這些無依無靠的藝術家籌措回家的旅費。

其中一位男低音尼可拉‧羅西－雷梅尼將參加下一季在義大利維洛納圓形劇場的歌劇節演出（註1）。七十餘歲的著名前男高音喬凡尼‧惹納泰羅（Giovanni Zenatello，浦契尼的《蝴蝶夫人》首演時的平克頓）是歌劇節的藝術總監，當時他正在紐約尋找一位女高音演出圓形劇場歌劇院開幕劇目龐開利的《嬌宮姐》中的同名角色。由於他心目中的第一人選艾娃‧奈莉（Herva Nelli，托斯卡尼尼對之大力推薦）價碼太高，惹納泰羅正考慮以津卡‧蜜拉諾芙（Zinka Milanov）取而代之。此時羅西－雷梅尼建議他也聽聽看卡拉絲。他也同

意了，卡拉絲高興地在他的公寓為他試唱。露易絲為她鋼琴伴奏，她唱出了選自《嬌宮姐》的詠嘆調〈自殺〉（Suicido），惹納泰羅大為動容，二話不說便提出了一份至少演出四場《嬌宮姐》，每場二十英磅的合約。他寫信給將要指揮演出的大師塞拉芬時，對卡拉絲的評價相當高，說儘管到目前為止她僅在希臘唱過歌劇，但以她的卓越聲音，會是個相當出色的嬌宮姐。

卡拉絲立刻接受了這個提議，當然不是為了實在少得可憐的酬勞（儘管她得提早一個月到維洛納排練，卻沒有任何生活費），主要還是因為她希望在義大利演唱歌劇。為了將來的發展，這一切還是值得的。然而，她需要到維洛納去的旅費。她父親勉強湊了一些錢給她，但她還是得向義父借錢才能到義大利去。露易絲原本也希望能演出歌劇，但由於先生的公司破產，在美國無法發展，於是也到義大利找工作。在搭上羅西亞號蒸汽輪（SS Rossia）的前四天，卡拉絲簽下了一紙合約，指定巴葛羅齊當她的經紀人。

旅途的大部份時間可說是因陋就簡，這艘俄國船隻的狀況十分糟糕。一九七七年初，她還記得這次可怕的航行：「這艘船很骯髒，而船員的態

度也一樣的下流。它像是一艘運兵船，而他們竟然膽敢在航行結束時要求旅客寫下對他們良好服務的感謝辭。嗯，我不必告訴你我怎麼做。就這麼說吧，我將他們骯髒的文件丟到他們的臉上。不過，其實在旅途中，我掛心著其他更重要的事。

在離開美國到維洛納的三個月之前，我便靠自修或是與露易絲一起細心準備《嬌宮妲》的樂譜（我之前在希臘曾經學過）。然而，我當時非常緊張，我害怕的不是自己準備不足（我對此相當有自信），而是害怕獨自面對生活。儘管我那時已經二十三歲，但那是我第一次獨自離家到另外一個國度。給予我勇氣的是我的老師希達歌，我常常覺得她就在我身邊，儘管她離我數千哩。她在希臘對我『大吼』，說我應該到義大利發展而不是到美國，這對我是最大的刺激與力量，讓我能夠重新打理自己，繼續過生活。」

羅西亞號在六月二十六日抵達那不勒斯（Naples），而卡拉絲在露易絲與羅西－雷梅尼陪同下，繼續搭乘火車到維洛納。當時這座城市對她來說只是一個她要演唱《嬌宮妲》的地方。她做夢也想不到，她生命中最重要的事件卻正是在維洛納發生。

卡拉絲與露易絲‧卡塞羅提以及羅西－雷梅尼攝於羅西亞號。

註解：

1 維洛納音樂節肇始於一九一三年，演出《阿依達》。惹納泰羅與妻子瑪莉亞‧蓋伊（Maria Gay）飾演主角，指揮是塞拉芬。除了大戰期間之外，音樂節一直正常演出，直至今日。

《鄉間騎士》（Cavalleria Rusticana）

馬斯卡尼作曲之獨幕歌劇；劇本為梅納齊（Menasci）與塔吉歐尼－托策悌（Targioni-Tozzetti）所作。一八九〇年五月十七日首演於孔斯坦齊（Constanzi）劇院（羅馬歌劇院）。

使用瑪莉亞・卡羅哲洛普羅（Maria Kalogeropoulou）之名，卡拉絲一九三九年四月二日於雅典國立音樂院成功地完成她第一次的歌劇演出，擔綱《鄉間騎士》的要角珊杜莎。她當時仍是音樂院的學生，年僅十五歲又四個月。一九四四年五月，她以雅典歌劇院一員的身份演唱珊杜莎（演出三場）。卡拉絲飾珊杜莎（前排左，採跪姿者），演出「復活節頌歌」場景。

《薄伽丘》（Boccaccio）

蘇佩作曲之三幕輕歌劇；劇本為策爾（F. Zell，筆名卡米羅・瓦策爾（Camillo Walzell））與澤內（R. Genee）所作。一八七九年二月一日首演於維也納卡爾劇院（Carl Theater）。

一九四一年二月與七月，卡拉絲在雅典演唱《薄伽丘》當中的碧翠絲一角（職業生涯首次登台），共演出十八場。

（左）理髮師史卡查（Scalza，Kaloyannis飾）在銅匠羅特林吉（Lotteringhi，Ksirellis飾）與雜貨商藍貝圖齊歐（Lambertuccio，Stylianopoulos飾）陪同之下，逮到他年輕的妻子碧翠絲（卡拉絲飾）在家裡款待情郎。她裝出驚嚇的樣子，機警地分散他們的注意力，裝做因為她的丈夫在關鍵時刻到來，讓她免於受到「入侵者」的傷害，而放下心來。

（下左）皮耶特羅親王（Prince Pietro）被誤認為薄伽丘，挨了想將這位詩人趕出城的佛羅倫斯人的一頓好打。不過史卡查認出了親王，而親王最後也原諒了他的鞭打。右起：皮耶特羅親王（Horn飾）、奇哥（Checco，哲內拉里斯飾）、藍貝圖齊歐、菲亞梅姐（Fiametta，Vlachopoulos飾）、佩洛內拉（Peronella，Moustaka飾）、伊莎貝拉（Isabella，Kourahani飾）與碧翠絲。

（下）卡拉絲首次在職業舞台謝幕。

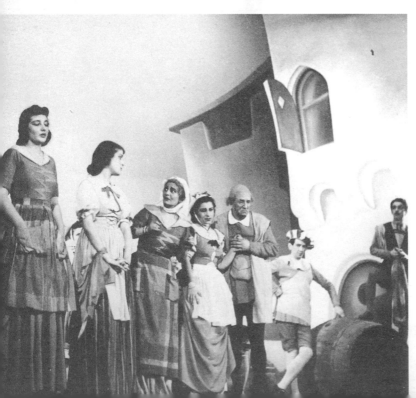

《托絲卡》(Tosca)

浦契尼作曲之三幕歌劇;劇本為賈科薩(Giacosa)與伊利卡(Illica)所作。一九〇〇年一月十四日首演於孔斯坦齊劇院(羅馬歌劇院)。

卡拉絲第一次演唱托絲卡(她首次職業演出主角)是在雅典,日期為一九四二年八月二十七日,獲得相當的成功。之後她很少演出此一角色,到了一九六四年她則呈現出至高無上的角色刻畫。

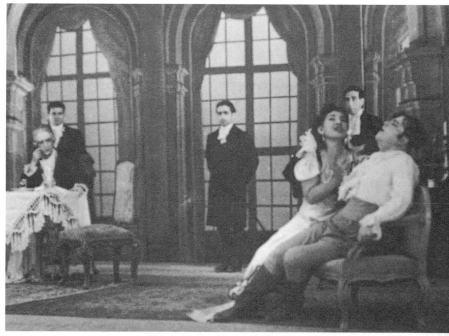

(上)第一幕:托絲卡(卡拉絲)出場。德藍塔斯飾演馬里歐。

(右上)第二幕:托絲卡安慰痛苦的馬里歐。

(右下)托絲卡詛咒垂死的史卡皮亞(Ksirellis飾):「下地獄吧!」(Muori dannato! Muori!)雅典歌劇院,一九四二年。

《大建築師》（Ho Protomastoras）

卡羅米瑞斯（Manolis Kalomiris）作曲之兩幕歌劇；劇本改編自卡贊薩基斯（Nicos Kazantzakis）的同名悲劇作品，而該劇又是以《阿爾塔傳說》（Legend of Arta）為基礎寫成的。首演地點為雅典市立劇院，一九一六年三月十一日。

卡拉絲曾在一九四四年七月和八月兩度於雅典希羅德・阿提庫斯劇院演唱絲瑪拉格姐這個角色。

（上）老女人（Bourdakou飾，中央）召告大建築師（德藍塔斯，左），只要他說出獻身給他的女人的名字，就能避免進一步的動亂。右方：絲瑪拉格姐（卡拉絲飾）、富人（曼格里維拉斯飾）以及老農夫（杜馬尼斯飾）。

（左）富人（Athenaios飾）詛咒他的女兒絲瑪拉格姐，她必須犧牲她自己。

《低地》（Tiefland）

達爾貝（d'Albert）作曲，有序幕之二幕歌劇；劇本為羅塔爾（Lothar）所作。一九○三年十一月十五日首演於布拉格新德意志劇院（Neues Deutsches Theater）。

（右）第一幕：磨坊內。瑪妲（卡拉絲飾）陷入絕望⋯⋯，她不夠勇敢，沒有勇氣自殺以逃開她的雇主塞巴斯提亞諾（Sebastiano，曼格里維拉斯飾），而且被迫嫁給佩德洛（Pedro），一位村野鄙夫。然而當她嚴厲斥責塞巴斯提亞諾的不道德行為時，他明白宣告她還是他的財產——就算婚後亦然。

（下左與右）塞巴斯提亞諾阻止新婚夫婦回到山中，並且命令瑪妲與他共舞。當佩德洛禁止她這麼做時，塞巴斯提亞諾的手下將他趕了出去，而瑪妲也昏了過去。瑪妲醒來後，塞巴斯提亞諾意圖強暴她，但是經過一番掙扎，她終於掙脫，而她的尖叫聲也把佩德洛叫了回來。兩個男人大打出手，佩德洛勒死了他。

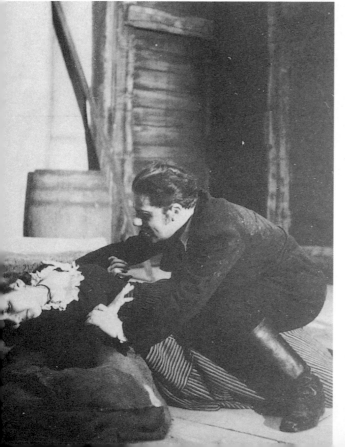

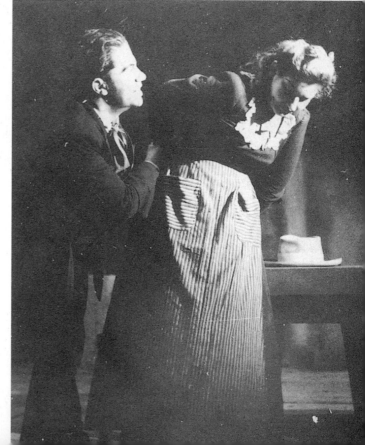

《費德里奧》（Fidelio）

貝多芬作曲之兩幕歌劇；劇本（一八一四年修訂之最後版本）為特賴奇克（Treitschke）所作。一八一四年五月二十三日首演（最後版本）於維也納卡爾特納托（Karnthnerthor）劇院。

卡拉絲曾於一九四四年八、九月間以希臘文在雅典演唱了十或十二場蕾奧諾拉。

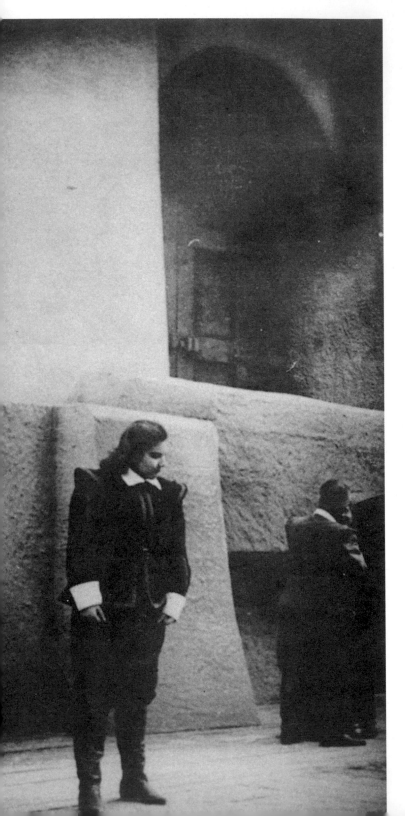

（左）第一幕：國立監獄的廣場。羅科（Rocco）天真地相信費德里奧回應了他的女兒瑪塞莉娜（Mazelline）的愛情，暗示這位年輕人將會得到報酬。當瑪塞莉娜芳心竊喜地唱出「這真是太美妙了」（Mir ist so wunderbar），費德里奧（蕾奧諾拉假扮）則為此一情勢憂心。由左至右：費德里奧（卡拉絲飾）、羅科（慕拉斯飾）與瑪塞莉娜（弗拉丘普羅飾）。

（下）費德里奧偷聽到監獄長畢薩羅（Pizarro）賄賂羅科殺掉軟禁在暗無天日的地牢中的特殊囚犯。她懷疑這名囚犯是她的丈夫弗羅瑞斯坦，大為驚恐：「該死的禽獸！」（Abscheulicher！），……重振勇氣之後，費德里奧決定要拯救她的丈夫。

（右）第二幕：黑暗的地牢。當畢薩羅（曼格里維拉斯飾）正要刺死弗羅瑞斯坦時，費德里奧衝到他們中間：「你先殺他的妻子吧！」（Tot' erst sein Weib!）。當畢薩羅想將兩人一同了結時，蕾奧諾拉掏出一把手槍。號角聲宣告部長大人費南多（Don Fernando）駕到，畢薩羅不得不離開地牢，弗羅瑞斯坦終於得救。

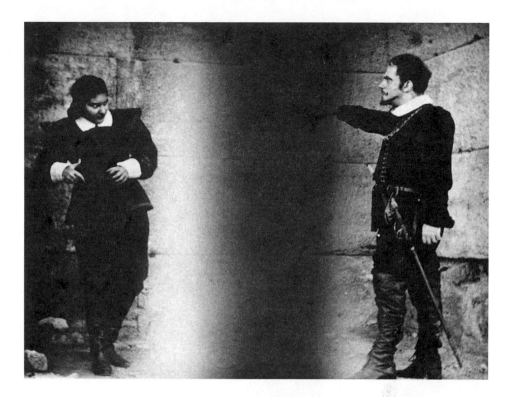

（下）蕾奧諾拉與弗羅瑞斯坦（德藍塔斯飾）兩人重聚：「哦，難以言喻的歡樂」（O namenlose Freude）。

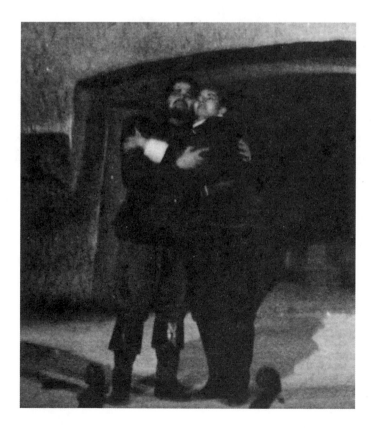

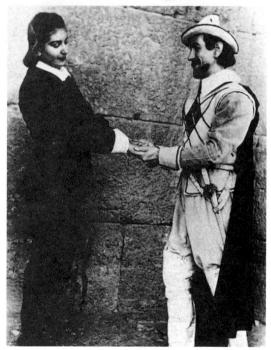

（上）監獄外的閱兵場。費南多大人（哲內拉里斯飾）要費德里奧為丈夫解開鎖鍊：「您這位尊貴的夫人，只有您才有資格讓他得到自由」（Euch, edle Frau, allein, euch ziemt es ganz ihn zu befrein）。

《嬌宮妲》（La Gioconda）

龐開利作曲之四幕歌劇；劇作家為包益多（Arrigo Boito，使用筆名「托比亞・果里歐（Tobia Gorrio）」）。一八七六年四月八日首演於史卡拉劇院。

卡拉絲第一次演唱嬌宮妲是在維洛納圓形劇院（她的義大利首次登台），一九四七年八月三日，而最後一次是一九五三年二月於史卡拉劇院，一共演出過十三場。

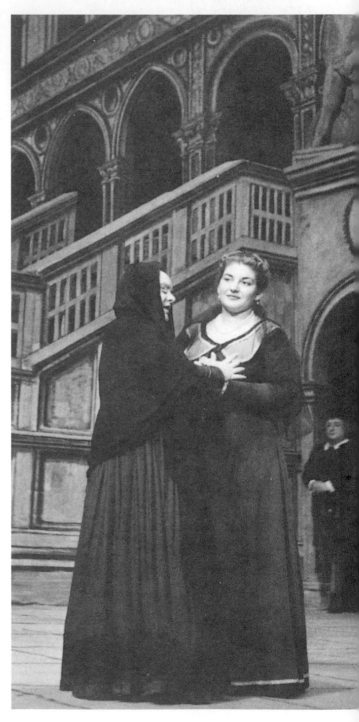

（上）第一幕：卡拉絲飾演嬌宮妲（維洛納，一九四七年八月三日）。

（右）總督宮的庭院，威尼斯。歌女嬌宮妲帶著她的瞎眼母親（Danieli飾）上教堂。巴拿巴（Tagliabue飾）是一位吟遊詩人，同時也是宗教法庭的間諜，他垂涎嬌宮妲，在背後偷看她們。當她第一次道出「摯愛的母親」（Madre adorata）時，卡拉絲確認了她與母親的親愛關係，而當巴拿巴的出現則揭示了嬌宮妲熾熱的一面：「你真讓我噁心！」（Mi fai ribrezzo!）。卡拉絲向母親透露，她所愛的男人恩佐要與蘿拉私奔，卡拉絲的深切悲痛，她的孤單，帶著一股經常造成人生悲劇的宿命意味：「我的命運非愛即死！」（Il mio destino e questo: O morte o amor!）（史卡拉劇院，一九五二年）。

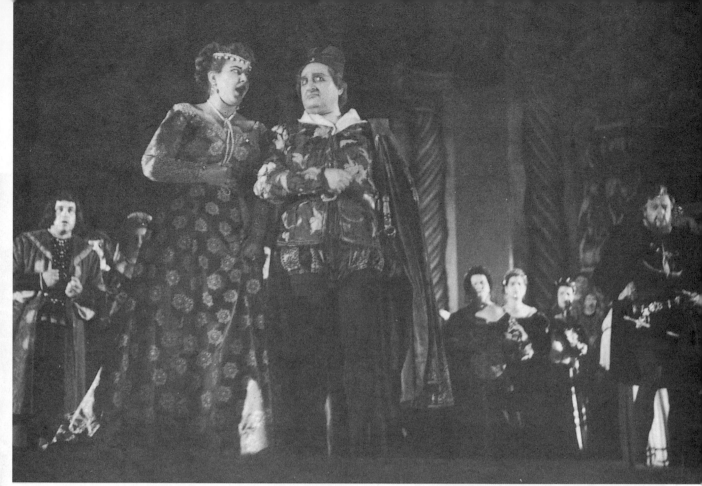

（上）嬌宮妲答應巴拿巴，如果他放過恩佐，那她願意委身於他。
卡拉絲在「我會讓自己的身子屈服於你，可怕的吟遊詩人」（Il mio
corpo t'abbandono, o terribile cantor）中注入了雖絕望但仍不失尊
嚴的情感力量：自我犧牲是她僅有的武器。

（右）第四幕：威尼斯，久得卡（Giudecca）島。一座傾圮宮殿的
大廳。處於絕望的嬌宮妲（她失去了恩佐，母親也不見了）正在考
慮自殺：「自殺！」（Suicidio!）

卡拉絲奇妙地爬升至戲劇的高潮。她以絕佳的音樂性傾洩出柔軟而
抒情的樂音，兼具戲劇女高音與厚實女中音的特色。透過精湛的音
調曲折，以及音樂與文字的融合，卡拉絲唱遍了情感的範圍：在
「我生命中最後的十字路口」（Ultima croce del mio cammin）中內
省的宿命觀，「時間曾經快樂地飛逝」（E un di leggiadre volavan
l'ore）中稍縱即逝的美感，以及「如今我無力地淪入黑暗」（Or
piombo esausta fra le tenebre）當中全然的屈服。

當巴拿巴前來向嬌宮妲討賞時，她刺死了自己。卡拉絲完全不帶感
情，以十足的寫實風格道出「受詛咒的惡魔！現在你擁有我的屍體
了！」（Demon maledetto! E il corpo ti do!）。

《崔斯坦與伊索德》（Tristan und Isolde）

華格納作曲之三幕歌劇；劇本由作曲家親自撰寫。首演於慕尼黑宮廷劇院（Hoftheater），一八六五年六月十日。卡拉絲第一次演唱伊索德是在翡尼翠劇院，一九四七年十二月，最後一次則是一九五〇年二月於羅馬歌劇院，總共演出過十二場。

第二幕：空瓦爾（Cornwall），馬可王城堡的花園。夏夜。空瓦爾騎士崔斯坦（塔索飾）愛上了愛爾蘭公主伊索德（卡拉絲飾），但他將伊索德帶回來，是將她獻給他摯愛的叔父馬可王為妻。最後，國王在梅洛（Melot）的帶領下，當場逮到了兩位戀人。伊索德確切道出她將追隨愛人到海角天涯，而他亦吻了她，梅洛傷了崔斯坦，崔斯坦並未抵抗。（翡尼翠劇院，一九四七年）

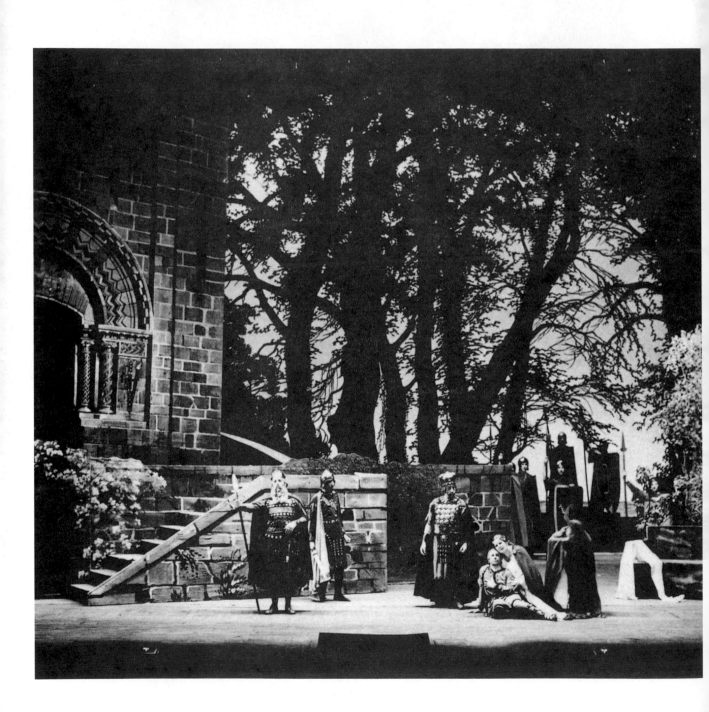

第三幕：不列塔尼沿岸，崔斯坦的卡瑞歐（Kareol）城堡的花園。崔斯坦為梅洛所傷，倒在伊索德懷中。此時，從布蘭干內（芭比耶莉飾）口中得知是她的藥水讓崔斯坦愛上了伊索德，趕來寬恕這對戀人，但已太遲。伊索德在幻覺中得知自己將在精神世界的深處尋得極樂，死在崔斯坦身邊。

卡拉絲具感官美的聲音結合了悲切的甜美，創造出伊索德的獨白〈愛之死〉中的幻覺，在長長的嘆息中持續不斷地出神狂喜：她感人的角色刻畫掌握了調和愛與死的精髓。

《女武神》（Die Walkure）

華格納作曲之三幕歌劇（《尼貝龍根指環》（Der Ring des Nibelungen）之第二部）；劇本由作曲家親自撰寫。一八七〇年六月二十六日首演於慕尼黑。

卡拉絲第一次演唱《女武神》中的布琳希德是一九四九年一月於翡尼翠劇院；最後一次則是一九四九年二月於帕勒摩的馬西莫劇院（Theatro Massimo），總共演出過六場。

（上）第二幕：一個荒無、崎嶇的山徑。佛旦（Torres飾）要布琳希德備馬，在齊格蒙（Siegmund）與渾丁（Hunding）的決鬥中幫助齊格蒙。布琳希德快樂地在岩石之間跳躍：「Ho-jo-to-ho! Hei-a-ha!」（翡尼翠劇院，一九四九年）。

（左）傷心的佛旦告訴布琳希德，他改變決定，不要幫助齊格蒙獲勝：佛旦必須屈從佛莉卡的要求，讓齊格蒙死去。

（左）第三幕：多岩的山巔。布琳希德帶著已有身孕的齊格琳德（Sieglinde）去找她的女武神姐妹，尋求幫助；由於她違背佛旦要齊格蒙死的命令，正受到憤怒的佛旦的追趕。（在決鬥中，佛旦以他的矛擊碎了齊格蒙的劍。於是渾丁殺死了齊格蒙。）當佛旦追近時，布琳希德將斷劍的碎片交給齊格琳德，並讓她逃到安全之處。

（右）佛旦與布琳希德斷絕關係；她將長眠於岩石之上，直到有人以吻將她喚醒，並且將擁有她。布琳希德提出異議：她挑戰父親的命令是因為那是佛莉卡（Fricka）下給他的命令。佛旦了解她的想法，但是不能原諒她讓情緒左右自己——他們的道路必須永遠分開。然而，他將在沈睡的希琳希德四周築起火牆，以便唯有英雄才能擁有她。他們長長地擁抱，佛旦吻了她，而她便失去知覺，倒在地上。

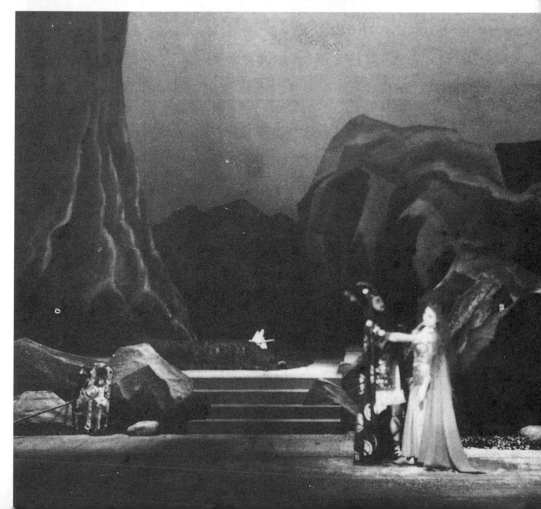

《帕西法爾》(Parsifal)

華格納作曲之三幕歌劇；劇本由作曲家所創作。一八八二年七月二十六日首演於拜魯特節慶劇院。

卡拉絲一九四九年一月於羅馬歌劇院演唱昆德麗（演出四場），然後於一九五八年十一月於一場義大利廣播公司的音樂會中演唱此角。

（右與下）第二幕：克林索（Klingsor）的魔法花園。在克林索的命令下，昆德麗（卡拉絲飾）化身為美麗的花仙女（Flower Maiden），意圖誘惑那位純潔而涉世未深的年輕人。當昆德麗叫他「帕西法爾！留步！」（Parsifal! Weile!）時，他注意到她。她解釋道，他高貴的父親在死於阿拉伯的戰場之時，將他的兒子喚為法爾帕西（fal-pa-si，阿拉伯文中稱「愚蠢的純潔者」的說法），而他的母親則因孩子離去，心碎而亡。帕西法爾（拜勒飾）責怪自己害死了母親，因此第一次懂得什麼是悲傷。當昆德麗給予他第一次的「愛之吻」時，他瞭解了情欲的力量。接著昆德麗絕望地供認她的罪愆——她嘲弄救世主——並且請求帕西法爾以他的愛解救她。

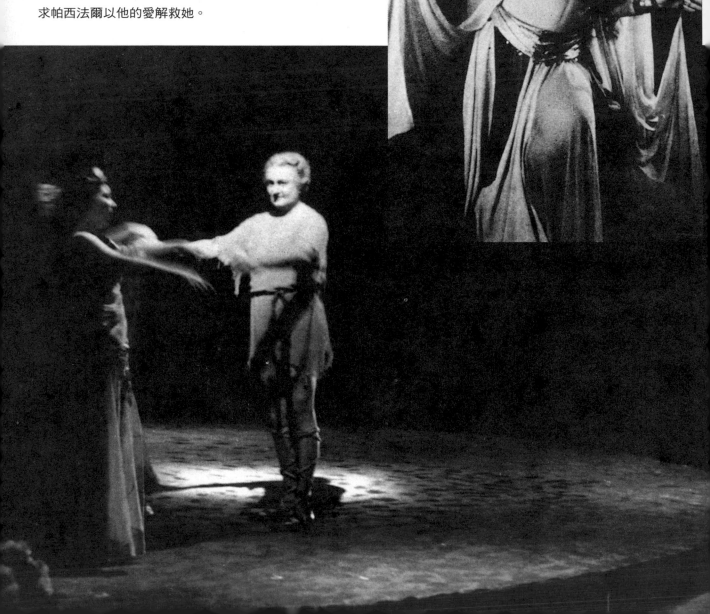

《清教徒》（I Puritani）

貝里尼作曲之三幕歌劇；劇作家為佩波利（Count Carlo Pepoli）。一八三五年一月二十四日首演於巴黎義大利劇院（Theatre-Italien）。卡拉絲第一次演唱《清教徒》中的艾薇拉，是在一九四九年一月於翡尼翠劇院，最後一次則是一九五五年十一月於芝加哥，共演出十六場。

第一幕：城堡中艾薇拉的房間內。艾薇拉（卡拉絲飾）很高興地從她摯愛的喬吉歐叔叔（Uncle Georgio，克里斯多夫飾）身上得知，她的父親終於同意她嫁給她真正愛著的阿圖洛（Arturo）。

主要透過聲音手段，卡拉絲輕易地建立出艾薇拉天真、善感而熱情的年輕女子形象：「啊！我為悲傷所苦的靈魂現在被喜悅所征服了」（Ah! quest'alma al duolo avezza, e si vinta dal gioia）（市立劇院，佛羅倫斯，一九五一年）。

（右）第二幕：城堡內之大廳。由於相信阿圖洛在聖壇階梯之上為了別的女人而拋棄她，艾薇拉陷入瘋狂。

透過音域寬廣的旋律，卡拉絲召喚出艾薇拉的模糊回憶與心靈的重新對焦。她在後台以最富感情的方式唱出如「要麼就給我希望，或者就讓我死亡！」（O rendetemi la speme o lasciatemi morir!）的禱詞，動人的聲音令人心醉神迷。接著她似乎陷入了個人的幻想世界與無盡的痛苦之中；那種沈思般的憂鬱，她唱出「死亡」（morir）一字時聲音中的官能美，彷彿哽咽得說不出話來，而其中迷惑的純真讓她的刻畫深具意義。

「快來吧，親愛的，看那皓月當空」（Vien diletto, e in ciel la luna）唱得燦爛無比，令人摒息，而且卡拉絲以無人可比的方式，將無數的下行音階融入戲劇之中，時而狂喜，時而生動，時而放縱，以表現出艾薇拉脆弱的精神狀態──一位受苦靈魂的錯亂。

（下）城堡內接近艾薇拉房間的一處露天平台。逃亡的阿圖洛（康利飾）秘密地回來，用歌聲引出了艾薇拉。艾薇拉乍見情郎，喜悅讓她重獲理智，兩人狂喜地互表愛意：「過來讓我擁抱你」（Vieni fra queste braccia）。

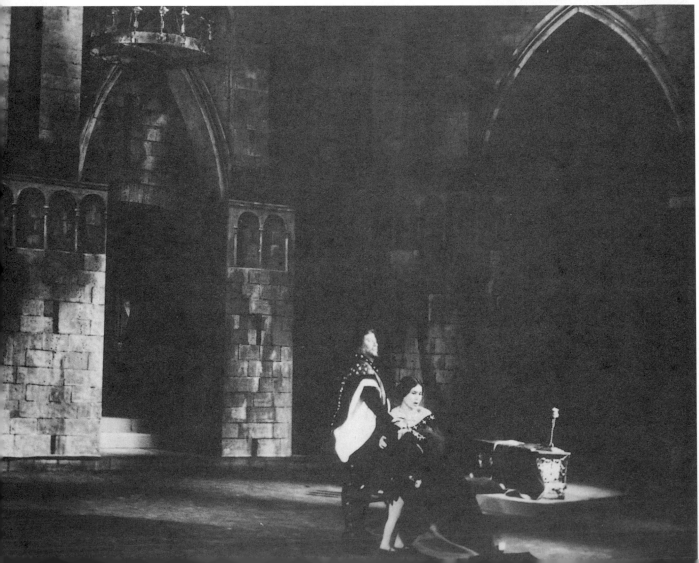

《阿依達》（Aida）

威爾第作曲之四幕歌劇；劇本為吉斯藍佐尼（Ghislanzoni）所作。一八七一年十二月二十四日首演於開羅凱迪維亞（Khediviale）劇院。

卡拉絲首次演唱阿依達是在一九四八年九月於杜林，最後一次則是一九五三年八月於維洛納圓形劇院，總共演出了三十場。

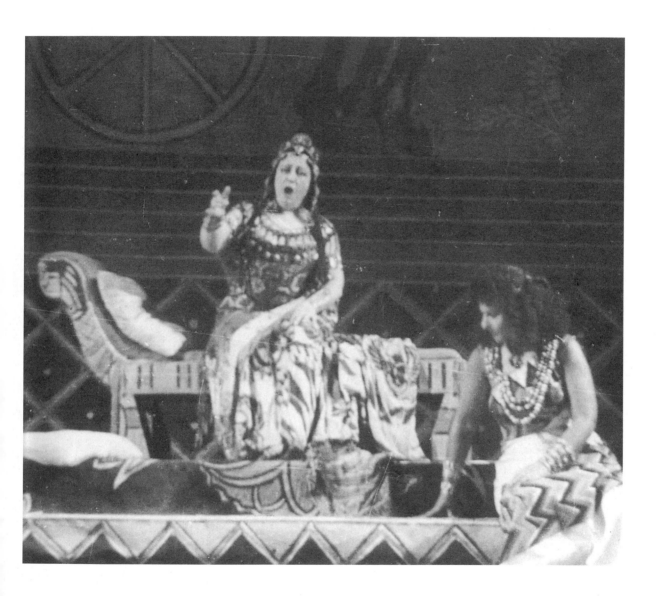

第二幕：底比斯，阿姆內莉絲（Amneris）宮中。法老王的女兒阿姆內莉絲（斯蒂娜尼飾）決心追查她的衣索比亞奴隸阿依達（卡拉絲飾）是否就是她的情敵，於是她先是告訴阿依達說拉達梅斯（Radames）在戰場上遭人殺害，然後又說他還活著。阿依達的悲痛與後來的轉悲為喜，洩露了她對拉達梅斯的愛意（聖卡羅，那不勒斯，一九五○年）。

（左）在與阿姆內莉絲唇鎗舌劍之際，卡拉絲逐漸激動，最後完全失去控制，忘卻了自己的身份，她大膽地叫道「我的情敵！我也是如此！」（Mia rivale! Anch'io son tal!）。但是，她的屈從如此深刻地傳達了她的無助：「神啊，請憐憫我的苦痛」（Numi, pieta del mio soffrir）。

（下）底比斯城門前的大廣場。在拉達梅斯（皮契飾）所俘虜的戰犯中，阿依達認出了她的父親阿蒙納斯洛國王（King Amonasro，Savarese飾），不過她並未洩露他的真實身份。卡拉絲在「我看到了誰？是他嗎？我的父親！」（Che veggo? Egli? Mio padre!）中滿載了驚人的感情強度，讓她接下來的獨白成為令人心碎的哭訴：「對他來說，是光榮與王座。對我來說，是遺忘與絕望的愛情之淚」（A lui la gloria, il trono, a me l'oblio, le lacrime d'un disperato amor），而拉達梅斯與阿姆奈莉斯在群眾的歡呼聲中離去。

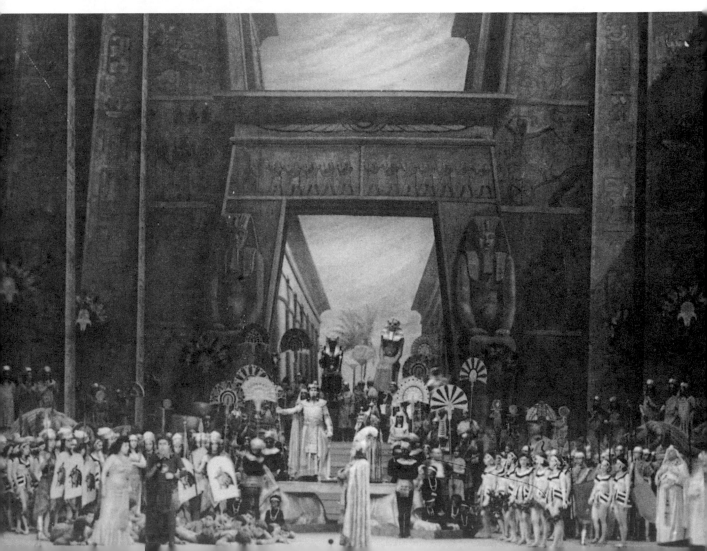

第二部
首席女伶

第四章
維洛納二紳士

初抵維洛納的頭一天（一九四七年六月三十日），在一場為圓形劇場演出歌者所舉辦的晚宴中，卡拉絲遇見了在她生命與事業中扮演重要角色的人——喬凡尼・巴蒂斯塔・麥內吉尼。他是維洛納的企業家，當時五十二歲，身材矮胖，個性積極。中學畢業後，他一直渴望能成為一名記者，但卻因為必須接管製造建材的家族事業，而進入威尼斯的高等商業學校（Commercial High School）就讀。一年半之後，第一次世界大戰爆發，他因而輟學，戰後才回威尼斯繼續就學，但不久父親去世，使得他未畢業便接手了家族事業。他是個工作認真，非常擅於經營事業的人，一九四五年時，已經將工廠擴張至十二家。身為長子的他全力投入工作，敬愛母親，並且細心照料眾多弟弟，所以到了五十二歲仍是孤家寡人一個。顧慮到自己如果結婚，可能會被家人看做是背叛，所以他始終與孤獨為伴。然而，他喜歡追求淑女，尤其是演唱歌劇的年輕歌者。

所以他會出席這場為新一季演出歌者舉辦的晚宴，也就不算是什麼巧合。圓形劇場的經理代表蓋塔諾・彭馬利將麥內吉尼介紹給卡拉絲認識，並交待他好好照顧這位新秀。而麥內吉尼馬上就被卡拉絲與眾不同的特質所吸引了，當時她相當沈默寡言，近乎憂鬱，毫無年輕人那種心浮氣躁的性格，卻自有一股年輕的生命力。雖然她既肥胖又不優雅，麥內吉尼卻毫不介意，他喜歡福態的女人，所以從來不與圓形劇場的芭蕾舞伶打交道，而死守著首席女伶。相遇的第二天，麥內吉尼帶卡拉絲、露易絲與羅西－雷梅尼到威尼斯近郊出遊，當他第一次在陽光下看卡拉絲，更是驚豔於她散發出來的尊貴氣質，這與所有他認識的女人全然不同。

一九七八年，麥內吉尼對我詳述了他對卡拉絲的第一印象：「我覺得卡拉絲喜歡的是我的人，而不是因為我往後可能對她有幫助。這讓我雀躍不已，我活了五十二歲，還沒有這麼快樂過。這是一種相互的感覺，在我

卡拉絲將自己的肖像照送給麥內吉尼，以紀念他們的初次邂逅與相戀。維洛納，一九四七年七、八月間。她在照片上寫著：「給巴蒂斯塔，獻上我的全部。你的瑪莉亞。」

公寓正位於我們用餐的佩達維納（Pedavena）餐廳樓上。他要上樓時，有位服務生告訴他，如果他不到餐廳去，彭馬利先生會生氣。彭馬利介紹我們認識時，我對他的第一印象是老實誠懇，我喜歡他，不過很快就忘了他的長相，因為我沒戴眼鏡，看得不是很清楚。後來坐在我旁邊的露易絲傳了一張他寫的紙條給我，他說希望明天早上能帶露易絲、羅西－雷梅尼還有我到威尼斯去玩。我立刻接受了邀請，但是第二天就改變心意了，因為我的行李還沒從那不勒斯運來，所以我沒有其他衣服可換。羅西－雷梅尼說服我，要我有什麼就穿什麼。於是我們一起去了威尼斯，並且在這趟旅程中滋生了愛苗，這就算不是一見鍾情，也無疑地是二見鍾情。」

還沒聽她唱過半個音符之前，就已發現自己對她的情愫（我不敢說是愛）。這也是為什麼我願意，並且渴望盡可能在事業上幫助她的原因。」

卡拉絲憶起與麥內吉尼的邂逅和交往，也是同樣浪漫：「當時麥內吉尼在維洛納分租彭馬利的公寓，因為他自己的公寓在戰爭期間被徵收了；由於他喜好歌劇，他會參加所有圓形劇場歌劇季開演前的會議，而他的主要任務是在晚餐時照料來自美國的首席女伶（也就是我）。然而，那天晚上他從辦公室回來時覺得很累（麥內吉尼當時工作十分勤奮），所以決定不吃晚餐，直接回公寓休息。他們的

準備演出《嬌宮妲》的同時，麥內吉尼自掏腰包，將卡拉絲送去向圓形劇場的傑出聲樂教練與合唱指揮費

瑪莉亞・卡拉絲攝於維洛納，一九四九年

魯齊歐・庫西納蒂（Ferruccio Cusinati）學習她要演出的角色。七月二十日，指揮圖里歐・塞拉芬抵達，展開排練。

塞拉芬（1878-1968）出生於威尼斯附近一個名為卡瓦哲勒的洛塔諾瓦（Rottanova di Cavazere）的小村莊。在米蘭音樂院（Milan Conservatorio），他向安哲里斯（Angelis）學習小提琴，並隨薩拉迪諾（Saladino）學習作曲。當時他便曾隨史卡拉劇院巡迴演出，演奏小提琴。一九〇七年，他成功地登上羅馬的奧古斯特劇院（Teatro Augusteo）舞台，同年也首次於柯芬園登台指揮。三年後，他受聘為史卡拉劇院的主要指揮家。

一九五七年托斯卡尼尼逝世後，塞拉芬成為最後一位與威爾第有過直接接觸的指揮。雖然威爾第過世時塞拉芬只有二十歲，但是他認識這位偉大的作曲家。十四歲時，他被帶到史卡拉劇院欣賞威爾第的最後一次指揮演出。超過七十年之後，他回憶道：

「《摩西》（Mose）當中的禱詞給予我永難忘懷的衝擊。」威爾第成為他的偶像，而這次經驗也讓他選擇以指揮為志業。

後來塞拉芬成為義大利歌劇的指揮大師，比起其他指揮，更有資格被視為托斯卡尼尼的衣鉢傳人。除了義大利劇目之外，他也幫史卡拉劇院引進新劇目，包括理察・史特勞斯（Richard Strauss）的《玫瑰騎士》（Der Rosenkavalier，1911）與《火之饑饉》（Feuersnot，1912）、杜卡（Dukas）的《亞莉安與藍鬍子》

（Ariane et Barbe-bleue，1911）、韋伯（Weber）的《奧伯龍》等等。在大都會歌劇院時期（1924-1933），他更展現了全方面的風格掌握。塞拉芬是一位求新求變的指揮，總是渴望引介有價值的新作品。除了幾個作品的美國首演之外，他還指揮了法雅（Falla）的《短暫的一生》（La vida breve，1926），以及迪姆斯·泰勒（Deems Taylor）的《國王的親信》（The King's Henchman，1927）與《彼得·伊貝森》（Peter Ibbetson）的世界首演。

一九三四年他回到義大利，出任羅馬歌劇院（Rome Opera）的藝術總監與首席指揮，為期十年。那是此一劇院最輝煌的時期，塞拉芬擔任了幾齣歌劇世界首演的指揮，包括皮才悌（Pizzetti）的《歐塞歐洛》（L'Orseolo）、阿爾方諾（Alfano）的《西哈諾》（Cyrano de Bergerac）。一九四二年，他也將貝爾格（Berg）的《伍采克》（Wozzek）引入義大利。

說塞拉芬影響甚至塑造了許多最佳歌者，一點也不算誇張。他常被譽為「歌者的指揮」，因為他對於人聲以及人聲的藝術呈現，有深刻且獨到的見解。此外，還加上他崇高的品味，以及對歌者無微不至的照顧。做為一位歌劇指揮，他將歌者推向最高的藝術境界。儘管天賦異稟，他看待音樂的態度卻恭敬而謙卑。他是另一位在卡拉絲的事業上扮演著重要角色的人。

剛開始卡拉絲對他又敬又愛。「能和一位如此善解人意又具有藝術涵養的指揮一起排練，真是個美妙的經驗。他總是準備好要幫助你，糾正你的錯誤，並且讓你自己發現總譜裡面隱藏的可能性。」首演前兩星期，卡拉絲十分用功，儘可能地從這個優秀人物身上吸收最豐富的東西。他們開始了一段持續一輩子的友誼，而她也一直遵循他的建議、指導與教誨。

七月很快地就過去了，維洛納的報紙和群眾，對圓形劇場的新動態通常都很感興趣，但這次對新的首席女伶卻沒什麼反應。然而著裝排練時，卡拉絲那種凌駕一切的特質震驚了在座的所有人。她在舞台上散發出令人難以置信的光環，拿捏得宜的動作高貴而優雅，但第二幕卻發生了一個意外：卡拉絲從舞台上跌了下去。如果頭部先著地，那後果不堪設想。幸好這次跌跤只造成了一些瘀青與腳踝扭傷。數年後憶及這次意外，她說：「第三幕結束前，我的腳踝腫得實在不像話，幾乎無法走路。有人請醫生來，但已經太遲了，無法做什麼有效

的處理。劇烈的疼痛讓我無法入睡。而當時麥內吉尼很溫柔，我們不過認識一個月，他就在我的床邊守到天明，幫助我、安慰我。」經過治療，卡拉絲在兩天之後《嬌宮妲》的首場演出裡，僅僅可堪行走。

卡拉絲在義大利的首次演出日期為一九四七年八月三日，當廣大的圓形劇場內，序曲演奏期間點燃的數千根蠟燭熄滅時，希達歌那句「我仍然認為妳應該到義大利去」，被證明是多麼明智！卡拉絲在二千五百多名觀眾面前大獲成功。義大利樂評雖然注意到她有一些技巧上的毛病，特別是音域不均，但他們都很喜歡她演出的《嬌宮妲》，欣賞「她具有表現力的歌唱，以及毫不費力的高音與顫音」。而另一段更具啟發性的評論則來自海爾伍德爵士（Lord Harewood），他出席了卡拉絲首場演出的《嬌宮妲》，並且在《歌劇》雜誌上撰寫專文（一九五二年十一月）。他認為她是一位令人驚艷的嬌宮妲，「她有時接近金屬的音色，擁有最感人的個人特質，而樂句的拿捏更是具備罕見的音樂性」。

塞拉芬在二十年之後為我回憶當時的情形，他說他從最初的排練就喜歡她的演唱：「我印象最深刻的是她的專業以及認真的態度。似乎不論遇到任何困難（如果要求很高的話，準備一齣歌劇的過程會遇到很多困難），她都試著克服。這樣的態度就算是在一流的歌者當中，也不多見。

一開始讓我吃驚的是她唱的宣敘調。這位二十三歲的年輕歌者並不是義大利人，之前從未到過義大利，也不可能是在義大利傳統下長大，但是她卻能在義大利文的宣敘調中帶入如此豐富的意涵。我相信她完全是透過音樂做到了這一點。她當然受過紮實的聲樂訓練，但她以音樂說話的方式是與生俱來的。如果說我不願意將卡拉絲形容為「音樂奇才」（musical phenomenon），那是因為這個字的意義通常是被誤會的。我也不認為她是像某個記者說的「斯文加利」（Svengali，英國小說人物，用催眠術可使人唯命是從的音樂家）。我當然儘可能指導她，但她靠的是自己。她很願意接受建言，所有的事對她來說都很重要。

儘管我一開始就覺得她未來會是一位偉大的歌者，但她並非完美。她在發音與語調上有一些困難，但現在回想起來，我相信她打從在義大利演唱開始，就有進步與改善了。你能想像其他歌者會來參加樂團排練嗎？她最初是偷偷地來，後來問她為什麼要來，她總是回答我：『大師，難道我

不是樂團的第一件樂器嗎？』我們花了很多工夫一起讀譜。我已過世的妻子伊蓮娜・拉考絲卡（Elena Rakowska）是卡拉絲的好朋友、仰慕者與堅定的支持者，你知道，她也曾是一位歌者。」

後來我們的話題轉到他曾經合作過的其他偉大藝術家。我才剛提到蘿莎・彭賽兒（Rosa Ponselle），他馬上就說：「我記得他們所有人——他們的臉孔、他們的癖好、他們的名字，但除了卡拉絲的聲音之外，我已記不得其他人的聲音。有時候我彈鋼琴時（我已不再指揮），會覺得她好像就站在我旁邊。和她一起工作是很令人滿足的事。有一個角色我們並非一開始就一起研究，那就是凱魯畢尼（Cherubini）的《米蒂亞》（Medea）。一九五三年在佛羅倫斯，卡拉絲就跟隨另一位指揮維托利歐・古伊（Vittorio Gui）演唱過這個角色。幾年之後，我則成為她《米蒂亞》錄音的指揮。我們之間完全沒有任何理念衝突，而這部作品在卡拉絲讓它重生之前，已經埋藏了一個世紀。」

「可是大師，」我打斷他的話：「你之前說：『在我漫長的一生中遇見過三個奇蹟——卡羅素（Caruso）、蒂塔・魯弗（Titta Ruffo）與彭賽兒。』，並沒有提到卡拉絲。」

這位已經八十歲的指揮微笑解釋道：「這些歌者的聲音天生具有美感、力量與可觀的技巧，稱他們為奇蹟並不為過。當然，他們也努力使自己的歌唱技巧更加完美，但他們生來便擁有不尋常的聲音素材，也許是前無古人的。但他們並不像卡拉絲那樣，真正將藝術推向新的境界。卡拉絲不是奇蹟。她當然也有很高的天份，但是上帝給她的所有天賦都是未經琢磨的，全都有賴努力、決心與完全的奉獻才能成就。

一九四七年《嬌宮妲》的第三場演出，卡拉絲發揮到淋漓盡致，讓我確信她具有非凡的潛力。我建議她繼續與優秀的老師練唱，磨去她聲音中的一些稜角。她辦得到，因為她對音樂保持著正確的態度，並且樂於學習。」

《嬌宮妲》的演出結束之後，所有與他們有交集的人都離去了，卡拉絲發現只剩下自己與麥內吉尼，而且她沒有其他的工作合約。十天後，她受邀到小鎮維哲瓦諾（Vigevano）演唱《嬌宮妲》，但她聽從塞拉芬的建議，決定拒絕邀請，等待更好的機會。但是接下來的兩個月都沒有更好的機會到來，而她和已經到別的劇院工作的塞拉芬也沒有聯絡。她特別注

意米蘭史卡拉歌劇院是否有演出機會，但她很快就發現，就算歌者再積極，知名劇院的大門是不會輕易敞開的，而麥內吉尼想幫也幫不上忙。他們的關係平順地發展，彼此都很快樂，而唯一的問題就是卡拉絲的事業。

十月中，不知所措的麥內吉尼衝動地決定帶卡拉絲到米蘭一家由李杜諾·波納第（Liduino Bonardi）經營的經紀公司。但波納第非但沒有可提供給卡拉絲的機會，還補充說：義大利的歌劇院每年這個時候都不營業。麥內吉尼與卡拉絲走出經紀公司，正覺相當煩悶時，卻撞見了當時威尼斯翡尼翠劇院（La Fenice）的經理尼諾·卡多佐（Nino Catozzo）。他認出麥內吉尼，並且說他正在尋找一位適合演唱《崔斯坦與伊索德》當中伊索德一角的歌者，因為他希望十二月底能夠以此劇做為新一季的開幕戲碼。麥內吉尼立刻向他推薦卡拉絲，並且騙他說卡拉絲會唱這個角色。卡多佐聽了之後非常高興，他聽過她在圓形劇場演唱的《嬌宮妲》，因此當他決定製作《崔斯坦與伊索德》時，便想到只要她熟悉這個難唱的角色，將是伊索德的不二人選，因為並沒有足夠的時間可以從頭學起。事實上就在前一天，他留了一個緊急訊息給安潔莉娜·彭馬利（Angelina Pomari，維洛納的彭馬利的妹妹，也是一位歌者），詢問卡拉絲是否能在翡尼翠劇院演唱伊索德。由於遲遲沒有回音，所以他以為卡拉絲沒有興趣，壓根兒沒想到彭馬利並沒有將訊息傳達給卡拉絲。那麼下一步就是在簽下合約之前，要先得到這部歌劇的指揮塞拉芬的認可。

塞拉芬很高興能在米蘭見到卡拉絲。當天下午在塞拉芬的伴奏下，卡拉絲視譜演唱了數個場景。他發現她的聲音大有精進，也認為她熟悉這部歌劇，並且相信她將會是個非常吸引人的伊索德。他安排她前往羅馬，打算親自指導她。麥內吉尼與卡拉絲極其興奮地回到維洛納，與庫西納蒂一起準備了兩個星期，再到羅馬繼續和塞拉芬練唱了十二天。

大師相當滿意能在這位二十三歲的歌者身上看到一位成熟藝術家的特質：兼具音樂智性與風格，又願意認真學習。這些都是一位成功的伊索德所必備的條件。他那曾是波蘭女高音的妻子伊蓮娜·拉考絲卡也是一位傑出的華格納歌者，很快地便被年輕的卡拉絲所擄獲。最初她很擔心卡拉絲如何能在僅有的兩個月時間內掌握這個角色。所有她認識的伊索德，包括她自己，至少需要兩年才能精通此一

角色。然而，聽過卡拉絲與塞拉芬的第二次演練後，她驚訝於這位年輕女子如何能快速地掌握複雜的音樂，更讚嘆她能捕捉角色的外型特質（physique de role），這十分難能可貴。自《崔斯坦與伊索德》演出之後，拉考絲卡就成為卡拉絲最忠實的擁護者。

對卡拉絲而言，這段在羅馬的時間是相當美妙的經驗；她與偉大的大師一同研究音樂，熱切地將自己投入工作之中。不久，她便承認那天下午在米蘭她是視譜演唱，並不熟悉這個角色。「哦，那妳有兩個月的時間來學。」塞拉芬以他慣有的友善態度，鎮定地回答。

在羅馬期間，卡拉絲非常想念麥內吉尼。那是他們第一次分別，她利用空閒寫情書給他，一天至少兩封：「你無法想像我有多麼想你，我等不及再度投入你的懷中……。我愈唱伊索德，對角色的掌握愈有進展。這是個相當狂暴的角色，但我喜歡她，在我停留羅馬期間，我只能了解塞拉芬針對我面前的這本總譜，對我有些什麼期待。之後，我必須全靠自己將譜背下來。

昨天我聽到塞拉芬在電話中向卡多佐讚美我，我感動得落淚。麥內吉尼，我多希望你在我的身邊，只要我能透過伊索德表現出我對你的所有情感，那我一定會表現得美妙無比。」

十二月三十日於翡尼翠劇院首演的《崔斯坦與伊索德》大獲成功。這部依照義大利傳統以義大利文演唱的歌劇由塞拉芬精心策劃，演出成員包括費歐倫佐·塔索（Fiorenzo Tasso，飾崔斯坦）、費朵拉·芭比耶莉（Fedora Barbieri，飾布蘭干內）以及包里斯·克里斯多夫（Boris Christoff，飾馬可王）。卡拉絲飾演的伊索德獲得一致的好評，她在聲音中使用戲劇唱腔，來強化此一複雜角色的音樂詮釋的方式備受讚賞。

《Il Gazzettino》的樂評寫道：

演唱伊索德的是年輕的女高音瑪莉亞·卡拉絲。她是位具有非凡音樂感受力，且台風穩健的藝術家，她表達女主角熱情的方式，與其說是德魯伊教徒式的剛強，毋寧說是女性甜美的耽溺。她的聲音美妙溫暖，特別是在高音域，既嘹亮又帶有適當的抒情風味。

在《崔斯坦與伊索德》演出結束之前，非常以卡拉絲為傲的卡多佐邀請她於一九四八年一月二十九日演唱《杜蘭朵》。這個角色她最早是在美國自修，並與露易絲·卡塞羅提學過。

在翡尼翠劇院，這部歌劇是由尼諾·山佐鈕（Nino Sanzogno）指揮，而卡拉絲對於杜蘭朵的詮釋甚至比她的伊索德還要讓人津津樂道。《崔斯坦與伊索德》畢竟適合給華格納歌者演唱，而《杜蘭朵》儘管在當時比起浦契尼的其他作品來說較少演出，卻是一部觀眾能夠認同的義大利歌劇。

在《杜蘭朵》成功之後，邀約幾乎立即如雪片般飛來。但是得先問過塞拉芬，沒有塞拉芬的同意卡拉絲不會輕舉妄動。到八月為止，她在烏第內（Udine）、羅馬的卡拉卡拉浴場（Terme di Caracalla）、維洛納圓形劇場以及熱那亞（Genoa）演唱杜蘭朵。在這些演出之間，她也在熱那亞重唱了伊索德一角，在的港（Trieste）演唱蕾奧諾拉（Leonora，《命運之力》），以及在杜林（Turin）與里維戈（Rivigo）演出《阿依達》。她唱得相當好，因此新生代戲劇女高音的名號不脛而走。然而，對卡拉絲而言，這一切儘管美好，但還不夠。除了翡尼翠劇院之外，沒有什麼大劇院注意到她，尤其是史卡拉劇院。

成為她藝術生涯轉捩點的事件，是那不勒斯的聖卡羅劇院（Teatro San Carlo）總監弗蘭契斯考·希西里亞尼（Francesco Siciliani）。在在廣播中聽到翡尼翠劇院演出《崔斯坦與伊索德》的現場轉播。他對於伊索德的聲音印象深刻，並且馬上查出歌者是一位年輕的希臘裔美國人，且受塞拉芬的提拔。但他並沒有進一步的行動，因為他當時非常忙碌，即將接任翡尼翠市立劇院（Teatro Communale in Fenice）的總監一職。該年九月塞拉芬指揮卡拉絲演出《阿依達》，為了要讓她得到更多的戲約，他打電話給他剛接管佛羅倫斯的事業夥伴希西里亞尼。「塞拉芬在一九四八年十月打電話給我」，希西里亞尼數年之後回憶：「要求我馬上到羅馬一趟。『我這裡有一位女孩，你非聽她唱歌不可。很不幸地她非常沮喪，想回美國。也許你可以幫我勸她留下來。我可不能失去一位像她這樣的歌者。』」塞拉芬為了讓希西里亞尼儘快採取行動，把情況說得十分緊急。也許卡拉絲還沒到史卡拉歌劇院演出，但她也不是賦閒無事，儘管她志向絕不僅於此。當時她並不打算回美國，但是塞拉芬顯然深知如何使力。希西里亞尼想起他在廣播中聽到的《崔斯坦與伊索德》，於是到羅馬聽她現場演唱：「於是，我在塞拉芬的住處見到了瑪莉亞·卡拉絲。她相當高壯，但外貌出眾。她的臉表情豐富，我覺得她相當聰明。在塞拉芬的鋼琴伴奏之下，她唱了〈自殺〉（《嬌

宮妲》）、〈哦，我的祖國〉（O patria mia，《阿依達》）、〈在這個國家〉（In questa reggia，《杜蘭朵》）以及〈愛之死〉（《崔斯坦與伊索德》）。她的演唱非常美妙；只有唱到某處時聲音顯得較虛，但她的滑音（portamenti）則很不尋常。我不一會兒發現她在希臘曾是花腔女高音艾薇拉·德·希達歌的弟子，而說她也可以唱花腔。二話不說，她便唱起〈親切的聲音〉（Qui la voce），出自貝里尼的《清教徒》的瘋狂場景。聽到這段音樂以正確的方式被唱出，我完全被征服了，而當我的眼神望向塞拉芬時，只見兩行清淚流過他的臉龐。我立即採取行動，先是告訴她不必回美國或到其他地方去，接著我打電話給市立劇院的總經理帕里索·沃托（Pariso Votto）。『聽我說，』我對他說：『忘了《蝴蝶夫人》。我發現一位非比尋常的女高音，我們下一季將以《諾瑪》開場。』」

貝里尼的《諾瑪》是一部具有深刻抒情性與戲劇美感的作品。諾瑪愛上一位敵方的男子，她為他犧牲了一切，包括了對國家的責任。其角色刻畫可說是歌劇史上最有力的，通常也被視為歌劇曲目中最難演唱的角色。如果《諾瑪》的演唱者不能完全達到這種特殊的要求，那麼全劇將會瓦

解：基本上，她必須是位非常靈動的戲劇女高音，具有最高的聲樂技巧，能夠演唱柔聲曲調（cantilena）而不扭曲貝里尼非常個人式的旋律線條。此外，她還必須能夠透過聲音與肢體，呈現出戲劇衝擊力（註1）。

那時卡拉絲對於《諾瑪》總譜的了解僅限於〈聖潔的女神〉以及二重唱〈看哪，噢，諾瑪〉（Mira o Norma），兩首她曾在一九四○年初於雅典和希達歌學習過的曲子。要精通這個角色對任何歌者來說都是一項浩大的工程。卡拉絲遇見希西里亞尼之後，旋及與塞拉芬一起練唱這個角色，幾乎是與世隔絕地與他一起緊鑼密鼓地工作。經過七個星期的苦練之後，她學會了這個角色，比起其他的角色，更註定成為她的招牌。

一九四八年十一月三十日，在塞拉芬的指揮之下，卡拉絲在市立劇院演唱了《諾瑪》。米托·皮契（Mirto Picchi）飾演波利昂（Pollione）、芭比耶莉飾演雅達姬莎（Adalgisa），而謝庇（Cesare Siepi）則飾演歐羅維索（Oroveso）。對於卡拉絲初次演出的諾瑪，最具建設性的評價來自塞拉芬本人，一九六○年，他告訴我卡拉絲的刻畫打從一開始便是音樂性與戲劇性兼備：「聲音上她確實有些不平均，主要是在宣敘調上，而觀賞

維洛納二紳士

CALLAS

Maria

佛羅倫斯演出（該季只有兩場）的觀眾，對於出場的宣敘調〈煽動挑釁的聲音〉（Sediziose voci）當中，不平均但充滿戲劇性的表達方式感到困惑，以至於對接下來的〈聖潔的女神〉並未過於欣賞。在四○年代末期，大多數人只聽得進去全然抒情的唱法，而他們所認為的聲音之美與戲劇性全然無關。然而，我相信卡拉絲演出的《諾瑪》，造成了相當大的衝擊，從此之後，觀眾（至少在潛意識之中）開始改變他們面對歌劇的態度。儘管第一場演出結束時並沒有特別熱烈的掌聲，但別具意義的是，我從劇院的高層得知，至少有一半的觀眾又參加了第二場，也是最後一場的演出。」

另一方面，樂評則毫無保留地接受了這位新的諾瑪。瓜提耶洛·弗蘭吉尼（Gualtiero Frangini，《國家報》，一九四八年十二月）寫道：

瑪莉亞·卡拉絲，一位我們所陌生的女高音，以諾瑪一角給予我們深刻的印象。她是一位真正具有才幹的藝術家，她那有力、穩定又具有動人音色的聲音深具穿透力，並且善於處理需要大音量的樂段，同時也能在微妙的時刻呈現適當的甜美。她的技巧純熟，控制精準，細膩地刻畫諾瑪這個角色，呈現出女性敏感與動人的面

向。她就是戀愛中的女人、被背叛的女人、母親、朋友，最終成為毫不留情的女祭司。

更重要的是，卡拉絲的諾瑪將一種已經在劇院消失多年的聲音特質，重新帶回了歌劇院。塞拉芬與希西里亞尼兩人皆相信他們找到了一位「全能」的戲劇女高音（dramatic soprano d'agilita），一位能以戲劇性的方式演唱花腔，並且將之整合進入角色刻畫之中的藝術家，正如傳說中的歌者茱迪塔·帕絲塔與瑪莉亞·瑪里布蘭的聲音。她可以復興一些遭人遺忘的偉大歌劇。透過希西里亞尼的倡議，凱魯畢尼的《米蒂亞》、海頓的《奧菲歐與尤莉蒂姿》（Orfeo ed Euridice）以及羅西尼的《阿米達》（Armida）特別為了卡拉絲相繼出土，而她也相當成功地演出了這些作品。

佛羅倫斯的《諾瑪》演出甫一結束，卡拉絲便開始與塞拉芬認真學習另一個難纏的角色：《女武神》（Die Walkure）中的布琳希德（Brunnhilde），翡尼翠劇院將在一九四九年一月八日以此劇展開新一季演出。對於這個偉大的華格納角色，樂評除了在聲音上有所保留之外，都認為卡拉絲成功表現了布琳希德英雄性

格與人性脆弱的雙重面向。

朱瑟貝・普里埃齊（Giuseppe Pugliese，《Il Gazzettino》，威尼斯，一九四九年一月）認為卡拉絲：

充滿了典型的華格納靈魂，高傲且滿載情感，卻又單純而精準，在高音樂段與激昂的部份，聲音光彩而有力量，僅僅偶爾在中音域會不知不覺出現幾個短暫而有些許刺耳的樂音。

塞拉芬告訴我，卡拉絲的布琳希德讓他熱淚盈眶，特別是結尾的場景。一位年長的義大利音樂教授與華格納專家，同樣也認為她的布琳希德令人難以忘懷。他曾經聽過他的年代裡所有值得一提的詮釋者，在他看來，如果卡拉絲並非選擇這一條路，她將會是一位頂尖的華格納女高音：「她在第一景裡令人激賞的〈Ho-jo-hos〉，以及最後一景向佛旦（Wotan）滔滔不絕的懇求，都讓我熱淚盈眶。」

翡尼翠劇院該季推出的第二個劇目是貝里尼的《清教徒》，同樣由塞拉芬指揮，瑪格麗塔・卡羅西歐（Margherita Carosio）演唱艾薇拉。由於這部歌劇對艾薇拉一角的要求是一般的花腔女高音無法企及的，卡羅西歐儘管並非完美的詮釋者，但在當時可能也無人能出其右。就在演出前九天，她突然罹患流行性感冒，不得不退出演出。由於幾乎不可能找到頂替的人選，尤其是在這麼短的時間內，所以經理部門已經慎重考慮取消演出。這時塞拉芬想出了一個解決辦法。他的女兒維多莉亞（Vittoria）曾經聽過卡拉絲唱過《清教徒》當中的一首詠嘆調，當成演出布琳希德之前的熱身練習。她為卡拉絲歌聲中的抒情美所感動，於是立即叫她的母親過來聆聽。當晚稍後，這對母女告訴塞拉芬適合演唱艾薇拉一角的人選的確存在。拉考絲卡對他先生說他的保守與短視使得他對顯而易見的人選視若無睹。「我們的艾薇拉，」她說道：「就在這裡，現在正睡在這屋簷下。」（當時卡拉斯和他們住在同一家旅館）。

塞拉芬當然知道卡拉絲的〈親切的聲音〉唱得極好，那是她在《清教徒》一劇中唯一會唱的詠嘆調。但現在他需要一位會唱完整角色，而且能夠立即上場的正確人選。在妻子的敦促之下，塞拉芬終於決定要讓他沈睡中的布琳希德嘗試看看，於是在半夜打了電話給卡多佐，說他已經找到艾薇拉了。塞拉芬也打電話給在維洛納的麥內吉尼，告知他來龍去脈。麥內吉尼半夜接到這樣一通電話大吃一

驚，還沒回過神來，也不知道自己在說些什麼：「卡拉絲當然會唱！她沒生病，對吧？請轉告她我後天會到威尼斯去。」

在緊急之下，劇院經理部門接受塞拉芬的建議，為卡拉絲舉辦了一場臨時試唱。時間定在第二天一早，當還睡眼惺忪，身著晨袍，便被要求在塞拉芬的鋼琴伴奏下演唱《清教徒》當中的詠嘆調，她抗議說自己的聲音太厚重了，不適合演唱這個角色。但如果塞拉芬對她有信心的話，那她又有什麼好反駁的呢？於是她接受了挑戰，只有六天的時間學習這個角色，同時她還有兩場《女武神》的演出。再也沒有兩個角色的差距如此之大，但是卡拉絲在著裝排練時的確在塞拉芬的指導下學會了《清教徒》，同一天正是她最後一場布琳希德的演出。三天之後她交出了一張漂亮的成績單。義大利音樂界對此一事件狂熱不已，卡拉絲的全面性表現被傳頌為絕無僅有。

馬里歐·諾迪歐（Mario Nordio，《Il Gazzettino》，威尼斯，一九四九年二月）道出眾人對於這位了不起的伊索德、杜蘭朵與布琳希德，竟還能刻畫艾薇拉的驚訝：

儘管她最初的幾個音並非預期中傳統的輕女高音，就算最挑剔的人也承認卡拉絲的演出是個奇蹟。這一點必須歸功於她的名師艾薇拉·德·希達歌，她澄澈、美妙平滑的聲音，以及出色的高音。她所詮釋出的溫暖與表情是在其他脆弱、冷調而透明的艾薇拉身上找不到的。主宰全劇的艾薇拉數次失去又尋回理智，但並非每次都有足夠的理由。然而艾薇拉的個性極易受傷，並且活在想像與真實，瘋狂與理性之間，因此她平衡內心的變化並不需要合理的藉口，而一位熟練的女歌者演員就能夠傳達這些微妙的變化。卡拉絲傳達艾薇拉心靈瀕臨瘋狂邊緣的方式（只有透過戲劇性的花腔方能達成），使得角色刻畫可信，達到皮藍德婁（Pirandello）式的境界；艾薇拉與皮藍德婁的戲劇《如你所願於我》（As you desire me）當中的札拉（Zara）事實上是可以平行對比來看的。

後來當我向卡拉絲提起這件復興了十九世紀初的義大利歌劇的事，她說道：「我能辦到真是個奇蹟。事情急迫到讓我沒有太多時間驚慌失措。」又有一次我向塞拉芬暗示，在當時的狀況下，他要求卡拉絲完成的是不可能的任務。他促狹微笑地回答我：「沒錯，我的確是如此。但我知

道她辦得到，因為卡拉絲擁有適合的聲音、技術、智慧，以及其他的一切。對我來說，她是那種到那時為止，我們只能在歌劇史書籍上頭讀到的藝術家。當時將貝里尼這個角色交給她其實也不像是如一般人所想像的那麼巧妙或過於大膽。當時，她已經學會了演唱諾瑪，我願意將任何角色交給她演出，因為她已證明了自己的能力。這並不是奇蹟。」

結束三場《清教徒》的演出之後，卡拉絲趕到巴勒摩（Palermo），在弗蘭契斯可·莫里納利－普拉德里（Francesco Molinari-Pradelli）的指揮下再度演出布琳希德。有趣的是，在她寫給麥內吉尼的一封信中提到一位巴勒摩的樂評說道：

儘管卡拉絲演唱的布琳希德極具深度，她擁有美妙的聲音以及最為引人的音色，但卻未能達到一位野性的女武神的境地」，這真是蠢話。他們似乎想看到人們在舞台上拉扯頭髮。我對此非常生氣。

卡拉絲接下來首次在聖卡羅演出杜蘭朵。她的演出令人印象深刻，刺激了觀眾與劇院經理部門的胃口，他們都希望她演唱花腔角色。然而，當時在羅馬歌劇院有個更具挑戰性的邀

約等著她，也就是演出由塞拉芬指揮的《帕西法爾》（Parsifal）中的昆德麗（Kundry）。漢斯·拜勒（Hans Beirer）演唱帕西法爾、謝庇演唱古尼曼茲（Gurnemanz），而馬切婁·寇提斯（Marcello Cortis）則是安弗塔斯（Amfortas）。這次演出使她獲得一致的肯定，也確立了她作為一位重要歌者的地位。

塞拉芬的評價深具洞見，相當有趣。數年之後他告訴我，他在她身上能夠聽見昆德麗真實的聲音：「她的肢體演出也一樣，尤其是在花園場景與帕西法爾的對手戲，透過聲音表現出恰到好處的誘惑感。她的聲音狀況極佳，使用最簡單的方法便能令人信服。眼見這個女孩在這麼短的時間內便能靠著自修，進而理解精通文字與音樂，真是令人驚嘆。排練時，我能教給她的東西很少。卡拉絲好像是出於本能，便懂得所有音樂院無法教授的東西。」

他還告訴我一則軼事。在《帕西法爾》的舞台排練期間，塞拉芬注意到總是清楚理解音樂，並且極為細心地遵從指揮指示的卡拉絲，相當狡猾地避開了華格納指示昆德麗給予帕西法爾印在唇上的長吻。塞拉芬確信卡拉絲最終還是會吻下去的。但一直等到最後一次排練，她還是沒做，於是

塞拉芬暫停排練，走上舞台，假裝卡拉絲完全不存在，給了飾演帕西法爾的拜勒劇情所需的那一吻。然後他轉過身來，用裝出來的唐突口吻說道：「聽好，卡拉絲，如果我可以吻他，那妳一定也辦得到。」所有人哄堂大笑，而卡拉絲也辦到了。卡拉絲後來說自己一直都很害羞，當時她年方二十五，「而且拜勒是個很帥的男人，又是在眾目睽睽之下。」這讓她很難去吻他：「還好親愛的塞拉芬，那頭狡猾的老狐狸打破僵局，像往常一般地幫我解決了問題。」

卡拉絲在義大利度過的十八個月算是遇上了不少事。她在維洛納初次登台後的三個月內都找不到工作，特別是被史卡拉劇院拒絕，她也曾絕望地嘗到幻想破滅的滋味。但從她受邀演出《崔斯坦與伊索德》，開始與塞拉芬密切合作之後，又重新尋回了生命的目的。自此之後，儘管並不容易，她靠著極度認真的工作態度，加上塞拉芬的指導，在義大利大多數的歌劇院獲得成功。只有所有年輕歌者所夢想的史卡拉劇院，似乎忘記了她的存在。

在她演出最後一場《帕西法爾》的前一天，卡拉絲在杜林進行了第一次在義大利的廣播音樂會。曲目包括了〈聖潔的女神〉、〈愛之死〉、〈親切的聲音〉以及〈哦，我的祖國〉。這場音樂會具有深遠的意義，不僅因為廣大的義大利聽眾得以欣賞她的演出，而且她的成功也使得義大利塞特拉（Cetra）唱片公司與她簽約。起初是將她在廣播中演唱的曲目錄製在三張七十八轉的唱片上，隨後更將灌錄歌劇全曲。由此開啟了卡拉絲非同凡響的錄音事業，將她的藝術傳送到世界各個角落。

就私生活而言，儘管不是十分穩定，整體來說卡拉絲比從前要來得快樂。她對麥內吉尼的愛，以及他對她的全然付出給予卡拉絲精神上的支持，使她有力量面對無可避免的阻礙，繼續追求她的事業與生命。麥內吉尼面臨了家人強烈的反對：他的弟弟們都反對卡拉絲，拒絕與她見面，並且指控她讓他昏了頭，行為像個笨蛋。一九八一年，麥內吉尼寫及此事時說道，他的弟弟反對他與卡拉絲（或者任何人）的婚姻，背後的真正動機是害怕分不到他為家裡所賺的錢，「而且在我死時，他們就不會是我遺產的唯一受益人。」

麥內吉尼的母親態度則又不同，她比較能夠理解兒子的感情。儘管如此，他家人的反對無疑是他們的婚姻懸而不決的真正原因。他不願與弟弟決裂，也不希望母親最後不得不站在

卡拉絲與麥內吉尼結婚不久前攝於維絡納，一九四九年。

她其他的兒子那一邊。當然也還有一些其他的困難，例如取得卡拉絲的出生證明（維洛納的教廷希望她同時拿到美國與希臘的證明文件），以及身為羅馬天主教徒（Roman Catholic）的麥內吉尼必須獲得梵諦岡的特許，才能迎娶一位信仰希臘東正教（Greek Orthodox）的女子。除此之外，卡拉絲與麥內吉尼相處得十分和諧，而他對她的付出也從未動搖。然而，卡拉絲有一天再也等不下去了，也管不了眼前還有那些阻礙。她準備要獨自離開義大利（麥內吉尼有公務在身，無法同行），到布宜諾斯艾利斯的柯隆劇院（Theatro Colon）去

履行相當重要的演出合約。她給了麥內吉尼最後通牒，如果他們不在二十四小時之內結婚，那她就不去了。他顯然看出她絕不是鬧著玩的，因為他竟能夠神奇地在二十四小時之內，解決了他十八個月來無法解決的問題：他在下午五點克服了所有障礙，於一九四九年四月二十一日與卡拉絲來到維洛納的菲里皮尼（Filippini）小教堂進行婚禮。事實上，結婚儀式是在一間擺放祭衣與聖器的收藏室舉行的，因為卡拉絲並不是天主教徒，不能在教堂內廳結婚。很快地，儲藏室的聖餐台附近的一小塊地方被佈置起來，點了兩根大蠟燭。四周圍繞著破

舊的長椅、古老的標語牌以及各式各樣的雜物，神父進行了儀式，宣佈麥內吉尼與卡拉絲兩人成為夫妻。兩名充當證人的朋友是僅有的觀禮者。

　　午夜，瑪莉亞・麥內吉尼・卡拉絲獨自搭船，從熱那亞到布宜諾斯艾利斯，預計停留三個月。

註解：

1 這部歌劇誕生一百六十七年以來，只有少數真正稱得上偉大的諾瑪：茱迪塔・帕絲塔（Giuditta Pasta，該角色的創生者）、瑪莉亞・瑪里布蘭（Maria Malibran）、茱莉亞・葛里西（Giulia Grisi）、麗莉・李曼（Lilli Lehmann）、泰蕾絲・蒂耶珍（Therese Tietjens）、蘿莎・彭賽兒以及瑪莉亞・卡拉絲便列完這份短短的名單。

在拉丁美洲的成功與紛爭

柯隆劇院一直以來是個相當重要的劇院，每年都有來自義大利的團體到訪演出，而劇院常客塞拉芬更被阿根廷人尊為歌劇季的幕後推手。一九四九年，塞拉芬率領了早已成為柯隆寵兒的男中音卡羅·賈勒費（Carlo Galeffi），以及其他義大利最具潛力的年輕歌者，包括馬里歐·德·莫納哥（Mario Del Monaco）、芭比耶莉、羅西－雷梅尼、艾蕾娜·尼可萊（Elena Nicolai）、謝庇、馬里歐·費利佩奇（Mario Filippeschi）和卡拉絲，組成精華部隊到此演出。其中卡拉絲將在塞拉芬指揮下演出杜蘭朵、諾瑪與阿依達三個角色。

這是卡拉絲與先生結識後第一次單獨遠行，一開始她便非常沮喪。在漫長的海上航行，以及停留在布宜諾斯艾利斯的兩個月期間，這位年方二十五的新娘子似乎把她絕大部份的空閒時間，都用來寫信給她的先生，不斷對他表達愛意，和回到他身邊的渴望：

我感謝上帝為我找到了一位這麼好的人生伴侶，沒有其他女人擁有的比我更好。謝謝你在我離開之前與我結為夫妻，你讓我更加地愛你。沒有別的女人比我快樂，你是我夢寐以求的白馬王子。我生命的唯一的目的便是要讓你成為世界上最快樂、最光榮的丈夫！

經過二十天的海上航行，訪問團到達了里約熱內盧（Rio de Janeiro），準備搭機到達布宜諾斯艾利斯。雖然在里約只有短暫停留，但當地歌劇院總監早已耳聞卡拉絲在義大利的盛名，邀請她在布宜諾斯艾利斯的演出結束後，到里約與孟都（Montevideo）來演唱諾瑪一角。卡拉絲想念她的先生，並且早就數著回家的日子，因此便以必須立刻回義大利履行合約為藉口，婉拒了所有的邀約。

布宜諾斯艾利斯的歌劇院總監原本希望以《阿依達》展開本季節目，並請戴莉亞·莉嘉兒（Delia Rigal）

擔任主角。莉嘉兒出生於布宜諾斯艾利斯，是當地相當受歡迎的戲劇女高音，但是塞拉芬對這個提議充耳不聞，況且合約上明白規定由瑪莉亞‧卡拉絲擔綱歌劇季的開幕演出。而她最後的確以杜蘭朵一角為歌劇季揭開序幕，她融入其中的表演對觀眾造成了不小的衝擊，與早已在柯隆大受歡迎的德‧莫納哥演唱對手戲時，也不遑多讓。《La Prensa》的樂評對於卡拉絲優秀的戲劇表現印象深刻，但也有些困惑於：

她在發聲上略嫌緊張，並有一些聲音瑕疵。然而我們還是相當欣賞她美妙的中音域表現，以及在高音域所展現的靈巧。

而當卡拉絲演唱諾瑪這個她曾與塞拉芬悉心學習的角色之後，所有保留的態度都瓦解了。阿根廷觀眾與樂評覺得他們發現了一位「全能」的戲劇女高音，狂熱簡直無邊無際，卡拉絲讓布宜諾斯艾利斯整夜沸騰。

演出成功後，卡拉絲寫信給丈夫，遺憾他不在身旁分享她的成就。而她也透露，除了因與他分離而感到孤寂外，部份同事對她也抱有敵意。只有塞拉芬夫婦和歌者艾蕾娜‧尼可萊與謝庇，是真正友善且樂意幫助她的。其他人甚至因為預期她會成功而

憎恨她。卡拉絲如此寫道：

我因為部份同事的惡意而感到沮喪，與我同台演出《杜蘭朵》的德‧莫納哥特別不高興，因為他原本與莉嘉兒對唱時所擁有的優越感，在換成與我對唱時便失色了……。至於我，我從來沒有對任何同事使什麼壞心眼，但是在一場極為成功，連樂團成員都忍不住叫好的諾瑪排練之後，沒有參加演出的歌者開始散播謠言，說我生病了，將會換人演唱。我真為這些卑鄙的傢伙感到難過！公正而偉大的上帝讓我贏得勝利，是因為我從不傷害他人，更因為我非常地認真。

《諾瑪》演出之後，卡拉絲唱了一場《阿依達》。她是接手當時狀況不佳，高音幾乎崩盤的莉嘉兒演出此角。卡拉絲的阿依達並非全然成功：有少數樂評不太能接受她偶爾發出「醜陋」的聲音來達到戲劇效果，這些人不管在任何情況都期待聽到美好、圓潤的曲調。不過，當然也有人能接受卡拉絲透過聲音表現戲劇感的方式，這也是歌劇真正與唯一的目的。儘管對於她的聲音有些爭議，但整體說來，她在布宜諾斯艾利斯的成功表現是無庸置疑的。在她離去之前，柯隆劇院的經理部門邀請她在下一季演出《清教徒》以及其他歌劇，

瑪莉亞・麥內吉尼・卡拉絲攝於維洛納家中。

（San Giovanni Battista）外，直到十二月，卡拉絲才在聖卡羅（San Carlo）演出《納布果》（Nabucco）。她在這部當時極少演出的歌劇之中，對一心復仇的巴比倫公主阿碧嘉兒（Abigaille）的詮釋，相當令人激賞。《晨報》（Il Mattino，那不勒斯）的樂評寫道：

但當時她並無簽下任何合約的準備。

　　七月十四日，麥內吉尼到羅馬機場接機，夫婦兩人前往威尼斯度了一個短暫且延遲許久的蜜月。早在卡拉絲還在布宜諾斯艾利斯時，麥內吉尼就已經將辦公室樓上的公寓打點妥當。公寓非常舒適，可以看到競技場的美景；接下來的四個月裡，麥內吉尼夫婦享受著他們在家中的蜜月，這也許是他們兩人最快樂的時光。她盡心裝潢家裡，生命中第一次擁有安全感，儘管她當時才不到二十六歲。

　　除了九月十八日在珀魯加（Perugia）演出一場斯特拉德拉（Stradella）的神劇《施洗者約翰》

　　她刻畫了一位極其高傲的阿碧嘉兒；她用聲音、活力，以及對於角色的深刻理解來達成戲劇衝擊，她美妙的聲音和諧一致，在過人的音域範圍之內，能夠轉折於最為細微之處。卡拉絲只需再加強高音的控制，她的高音有時會略顯刺耳。

　　伴隨這次的成功，義大利其他歌劇院都自動找上門來。她接下來在翡尼翠劇院演出《諾瑪》、在布雷沙（Brescia）演出《阿依達》，而二月份更在羅馬各演五場《伊索德》與

《諾瑪》，為期超過四十天，迷倒了全場觀眾。這兩部作品的指揮都是塞拉芬，而演出陣容囊括了當時義大利的最佳歌者：當時首屈一指的次女高音艾貝·斯蒂娜尼（Ebe Stignani）演唱雅達姬莎、艾蕾娜·尼可萊演唱布蘭干內、朱里歐·奈利（Giulio Neri）演唱歐羅維索、加里亞諾·馬西尼演唱波利昂，而奧古斯特·賽德（August Seider）演唱崔斯坦。在這些演出中卡拉絲展現出長足的進步，使得資深男高音賈可莫·勞瑞－佛爾比（Giacomo Lauri-Volpi）熱切地以如下的話語描述她：「她的諾瑪是神聖的！聲音、風格、氣度，集中力以及心靈的悸動，在這位藝術家身上達到非凡的水準。到了最後一幕，這位諾瑪的懇求之聲，就像是給我藝術最純粹的喜悅。」

在杜林RAI舉辦的一場音樂會進一步提升了卡拉絲的知名度，尤其她在曲目中安排了首次公開演唱的《茶花女》與《遊唱詩人》選曲。幾乎是音樂會一結束，數家義大利的劇院（但仍不包括史卡拉劇院）便著手與她敲定未來的演出計畫，因此接下來的幾個月，她排定了相當緊密的行程：在貝里尼的出生地卡塔尼亞（Catania）演唱《諾瑪》、在聖卡羅演唱《阿依達》，而五月將首次在墨西哥市登台。

然而，她在卡塔尼亞演出時，相當意外地接到了來自史卡拉劇院的邀約，詢問她在四月的米蘭博覽會期間是否願意演出兩場《阿依達》。卡拉絲最初很興奮，不過熱情很快便冷卻了，因為她發現事實上對方是要她代替身體不適的蕾娜妲·提芭蒂（Renata Tebaldi）演唱。然而，卡拉絲依然明智且審慎地接受了邀約。終究，她對自己信心十足，只要史卡拉劇院的聽眾真正聽過她演唱，必定會喜歡。一九五○年四月二十一日，她在史卡拉劇院首次亮相，面對的是總統歐納迪（Eunardi）、多位名流顯貴、參觀米蘭博覽會的貴賓，以及米蘭的群眾，這成為一件顯赫的社交界大事。在藝術表現上（傑出的演員陣容包括了德·莫納哥以及芭比耶莉，指揮是弗蘭哥·卡普阿納）則是毀譽參半；她從聲音上探究阿伊達的處境是最感人的部份，但與提芭蒂相比，她的聲音相對來說不夠圓潤，特別是詠嘆調〈哦，我的祖國〉並不獲好評。

除了兩篇意見相左的評論之外，一般來說媒體表現出不置可否的態度，而且相當冷漠。《米蘭時報》（Il Tempo di Milano）的樂評欣賞卡拉絲傑出的音樂家風範、聲音強度以

及靈活的舞台演出。《倫巴底郵報》（Corriere Lombardo）則擺明了要挑毛病：

卡拉絲無疑具有個人風格與音樂技巧，但她的音階不穩。她的發聲方法與聲樂技巧是老式的，咬字不清，高音硬唱上去，而且也未一直保持穩定的音準。

最嚴厲的批評來自於日後成為歌劇製作與構思者，並且與卡拉絲有密切的合作的弗蘭哥・柴弗雷利（Franco Zeffirelli），在《自傳》（Autobiography，1986）中論斷，卡拉絲太過於渴望在史卡拉劇院演唱，因此答應演出一個老掉牙的歌劇製作。同時，也因為受到誤導，而決定在這次演出中，讓這位羞愧於自己處境的奴隸公主以面紗蒙面，偶爾才露出臉龐。而她在聲音方面的表現也不如觀眾所期待。

所有米蘭觀眾看到的是這位體重過重的希臘女士，在垂下的面紗內若隱若現，聽到的是她在女中音與女高音之間不穩定的音域變化，只因她認為這有助於呈現這位蠻邦公主的個性。

儘管如此，麥內吉尼夫婦覺得史卡拉劇院隨時都可能提供卡拉絲一份合乎她條件的合約。然而，不知何故，劇院總執行長安東托尼奧・吉里蓋利（Antonio Ghiringhelli）並未提出任何合約，甚至在卡拉絲首演之後，也沒有依慣例打電話向她致意。事實上他造訪了男中音拉法埃・德・法爾奇（Rafaelle de Falchi），而卡拉絲的更衣室就在隔壁，他卻刻意避開。第二場演出時，卡拉絲成功展現出她的風姿，但這位高深莫測的吉里蓋利冷漠依舊，麥內吉尼夫婦也就兩手空空地離開了米蘭。

一週後，卡拉絲從失望中恢復，由於她將到聖卡羅演出《阿依達》，於是五月初便出發至墨西哥。麥內吉尼有要務在身，無法與妻子同行，他們相約八週後在馬德里碰頭。

到墨西哥市可以從紐約轉機，於是卡拉絲決定在此稍做停留，與雙親見面。自從三年前到義大利演唱《嬌宮姐》之後，她便不曾見過他們。這期間發生了不少事。如今她就算不是非常出名，至少也是重要的歌者，並且滿心歡喜地結了婚，但仍非常在乎親情。剛到義大利時，儘管麥內吉尼一開始便為她打點一切，但她只願意接受基本生活所需的餽贈，那時她時常發電報給母親，描述在翡尼翠劇院的演出情形。直到一九四九年到布宜諾斯艾利斯演唱，她的手頭一比較寬

裕，就立刻快遞了一百美金給她母親，那是阿根廷銀行願意讓她匯出該國的最高金額。

飛往紐約的途中，卡拉絲遇見了她義大利時代最重要的搭檔——次女高音茱麗葉塔‧席繆娜托（Giulietta Simionato）。她也正要前往墨西哥，並將和卡拉絲一同演唱。她們很快便成為好友，友誼延續了一輩子。

卡拉絲的父母仍然爭執不休。一九四六年，艾凡吉莉亞回紐約後，就一直和丈夫住在一起，但他們的問題仍遲遲無法解決。到了紐約，卡拉絲發現母親正因眼睛受到感染而住院，而父親也因為有糖尿病以及心臟方面的問題，健康情形不佳。她邀請父母在健康狀況好轉後，到墨西哥市聽她演唱。

墨西哥國家歌劇院的行政總監安托尼奧‧卡拉薩－坎波斯（Antonio Caraza-Campos）是在謝庇的推薦下聘請卡拉絲演出的。謝庇對卡拉絲寬廣的音域，以及戲劇上的表現非常狂熱。他們安排卡拉絲演出四部歌劇：《諾瑪》、《阿依達》、《托絲卡》以及《遊唱詩人》。除了《托絲卡》以外，席繆娜托也都參與了演出。助理總監卡洛斯‧迪亞茲‧杜彭（Carlos Diaz Du-Pond）後來憶起他在《諾瑪》排練時聽到卡拉絲演唱，覺得大

為感動，便馬上將卡拉薩－坎波斯找過來聽她演唱：「她是我這輩子聽過最棒的花腔戲劇女高音！」。卡拉薩－坎波斯對卡拉絲印象非常深刻，他詢問卡拉絲是否能演唱《清教徒》裡的歌曲，讓他聽她唱降E音（墨西哥聽眾對高音簡直瘋狂）。但是卡拉絲立刻聰明地回答說如果卡拉薩－坎波斯先生想聽她唱降E，那他明年大可以邀請她演出《清教徒》。

五月二十三日，卡拉絲在美藝宮（Palacio de las Bellas Artes）演出她在墨西哥的處女秀，飾唱《諾瑪》。席繆娜托演唱雅達姬莎、庫特‧鮑姆（Kurt Baum）則演唱波利昂，而尼可拉‧莫斯寇納，那位一九四七年在紐約沒時間見卡拉絲一面的希臘男低音，則演唱歐羅維索。最初觀眾頗欣賞卡拉絲，但是在唱完〈聖潔的女神〉後並沒有太熱烈的掌聲。然後歌劇繼續上演，她唱出幾個絕妙的高音，特別是在第二幕結束前的降D，觀眾完全被征服了。樂評亦馬上認可了這位新歌者的傑出優點。《Excelsior》的樂評描述卡拉絲：

一位音域寬廣、令人驚異的絕佳女高音。她擁有非常高的高音，甚至能在花腔中做到斷唱（staccato），但她也擁有如次女高音，甚至女中音的

極低音。她迷住了我們，如果說我們在如此傑出的演出結束之後，會覺得有些失落，那是因為我們覺得這輩子也許再聽不到可以媲美本次演出的諾瑪了。

在《阿依達》著裝排練之後，卡拉薩－坎波斯邀請她與席繆娜托到他家裡去。負責照料兩位歌者的杜彭述說卡拉薩－坎波斯如何將一本上一世紀阿根廷知名女高音安潔拉‧佩拉姐（Angela Peralta）使用過的《阿依達》樂譜拿給卡拉絲看，樂譜上有佩拉姐更改而成的一個降E音。「如果妳能唱出這個很高的降E，」他對卡拉絲說道：「觀眾將會為妳痴狂」。卡拉絲有些錯愕，但隨即微笑道：「這是不可能的，安東尼奧先生，這個音威爾第沒寫，這麼做不太好。何況我應該先得到指揮以及同事的許可才行。」這件事沒什麼後續發展，直到《阿依達》第一幕結束休息時，莫斯寇納走進卡拉絲的更衣室，向她抱怨男高音鮑姆只顧著唱自己的高音。卡拉絲在《諾瑪》著裝排練時與鮑姆就曾發生一些小口角（他沒有準備好自己的角色，又喜歡跟別人鬥），聽到這裡，她立刻詢問其他歌者是否介意她唱出降E。席繆娜托與演唱阿蒙納斯洛（Amonasro）的男中音羅

勃‧維德（Robert Weede）都覺得這個主意好極了。演唱結果十分驚人，觀眾的喝采聲不絕於耳。當時卡拉絲寫信給丈夫：

《阿依達》的演出很順利。觀眾對席繆娜托和我都很著迷。著迷到讓其他的歌者都氣得要中風了！我只對那個很無禮的男高音鮑姆感到氣憤。他非常氣我，因為我在重唱的最後唱了一個降E（第二幕終曲）。他可怕的妒意讓我覺得他想要殺了我。（「我絕對不再和妳一起演唱，而且我會眼看著妳永遠無法在大都會歌劇院演出！」鮑姆如此咆哮。）不過，當他聽到我說如果他不道歉，那我會拒絕再與他一同演唱後，就在第二場演出之前來找我，要我忘了他說過的話。那個卑鄙的傢伙！

而卡拉絲與鮑姆之後的確曾再度同台演唱。

《El Universal》的樂評指出了卡拉絲對墨西哥觀眾造成的衝擊，寫道：

她演出的《阿依達》極度成功。一開始，觀眾便深受感動，隨著她從第一首詠嘆調〈Ritorna vincitor〉，到結束時的澄澈樂句進入劇情，最初阿依達是順從的奴隸，然後很快地有了

轉變，憶起自己是一位衣索匹亞公
主。結束之後響起如雷掌聲，久久不
衰，觀眾覺得自己見到了一位不朽的
歌者，開始在喝采聲中稱她為絕代女
高音。

接下來的《托絲卡》與《遊唱詩
人》也同樣成功，墨西哥人將卡拉絲
譽為百年難得一見的奇才。

眼疾痊癒的艾凡吉莉亞及時抵達
了墨西哥市，欣賞女兒的演出。卡拉
絲不僅支付母親在墨西哥的所有花
費，還幫她買了一件貂皮大衣和幾件
禮物，並且解決了她在紐約所欠下的
一千美金債務。在離開墨西哥之前，
也給了母親一千美金，讓她在一年內
衣食無虞。此外還寄了五百美金給她
父親支付母親最近的醫療費用。她對
母親如此慷慨的原因之一，是想阻止
母親與父親分手的意圖。當時她非常
排斥離婚，簡直無法想像這件事會發
生在自己的父母身上。

待在墨西哥的七個星期裡，她對
父母的感情問題，擔心到都快生病
了。在寫給丈夫的信中，她將她的疲
憊、失眠與水土不服都歸咎於墨西哥
可怕的天氣、沈重的工作壓力，以及
與丈夫的別離。儘管這些理由都說得
過去，但她當時的憂鬱與操心，主要
來自於母親不願與父親住在一起。而

卡拉絲對於母親想要搬來跟她住的念
頭更是不悅，這樣一來，她就可能順
理成章地拋棄父親，而且也可能會插
手管麥內吉尼的家務事。面對這種情
況，卡拉絲十分為難，但沒有回絕這
個要求，只是裝聾作啞，不敢直接拒
絕她母親。寫信給麥內吉尼時，她傾
訴了自己的憂慮：

我母親想離開我父親，但我告訴
她：「妳怎麼能在他又老又病的時候
離他而去呢？」她還想來和我們一起
住。願上帝寬恕我，但我真的只想和
你住在一起。我絕不會放棄單獨與你
相處的權利。這也是我們理應享有
的。但我不知道如何向我母親解釋，
我的確愛她，但這種愛和對你的愛是
不同的。

艾凡吉莉亞不僅沒有接納與丈夫
和好的建議，還寫信向女兒要更多的
錢。卡拉絲斷然拒絕，並且再次力勸
她與父親談談。但是艾凡吉莉亞相當
固執，並且更變本加厲地索求無度。

「除了禮物以及她在墨西哥的所
有花費之外，」卡拉絲一再地說：
「實際上我將所有在墨西哥賺來的錢
都給了她，讓她在未來一年內能舒服
地過日子。扣除自己的花費，並且償
還了義父借我的旅費之後，我離開時
身上只剩兩三百美金。我對自己所做

的一切感到十分欣慰。但是當母親開口向我要更多的錢時，我生氣了。那時我結婚才不過一年，總不能老是佔我丈夫的便宜。最過份的是我母親還想和我那既老且殘的父親離婚。這就是為什麼我當時和她撕破臉的緣故。」

　　卡拉絲沒說出來的是，麥內吉尼也不像他自己常常吹噓的那麼富有。

　　從墨西哥返回維洛納後，卡拉絲整個夏天都與丈夫一同度過。九月至十月間，她在波隆那（Bologna）與比薩（Pisa）演出了兩場《托絲卡》，在羅馬演出一場《阿依達》。該年秋天，一個知識份子團體安費巴拿索（Amphiparnasso）策劃了一個短期的音樂節，在羅馬的艾利塞歐劇院（Teatro Eliseo）上演罕見與新創作的歌劇。為了一部百年來未曾演出的羅西尼作品《在義大利的土耳其人》（Il Turco in Italia）中的喜劇角色菲奧莉拉（Donna Fiorilla），庫其亞（Maestro Cuccia）與指揮葛瓦策尼（Gianandrea Gavazzeni）找上了卡拉絲，關於這個第一次遇到的喜劇角色，她的表現和去年的《清教徒》相比毫不遜色。

　　貝內杜齊（Beneducci，《歌劇》，一九五一年二月）寫道：

　　瑪莉亞·卡拉絲駕輕就熟地演唱

一個輕女高音（soprano leggera）的角色，讓人覺得這部作品正是為她量身訂做的，這讓人難以相信她同時也是杜蘭朵與伊索德的最佳詮釋者。在第一幕，一首美妙但非常難唱的詠嘆調當中，她唱出了一個音高完美、柔軟的降E，技驚四座……。

　　但史卡拉這個極度留意藝術成就的劇院，卻再度表現得毫不關心。卡拉絲知道自己受到忽視，極為沮喪。於是她將注意力再度轉向托斯卡尼尼。他當時雖然定居美國，但常回到祖國義大利演出。她覺得只有讓大師喜歡她的歌藝，史卡拉劇院的大門才會為她敞開。然而，要與托斯卡尼尼接觸，就算不是不可能，也是相當困難的事，這一點在她來紐約找工作時，就有了體認。而卡拉絲的機會以最出人意表的方式到來。

　　卡拉絲最早的擁護者之一路奇·史第法諾蒂（Luigi Stefanotti）告訴她，他這輩子的夢想就是希望聽到她演唱托斯卡尼尼指揮的歌劇。史第法諾蒂常常受邀到托斯卡尼尼家作客，並且利用機會與他談論卡拉絲。托斯卡尼尼表示很希望聽她演唱，還說要她唱什麼角色他心裡已經有底了。麥內吉尼與卡拉絲都認為儘管史第法諾蒂是一番好意，不過還是太誇

張了。其實他並沒有言過其實。幾天之後，娃莉‧托斯卡尼尼發電報給卡拉絲，說她父親希望能在米蘭家中聽她演唱。

試唱時，麥內吉尼夫婦很驚喜地發現托斯卡尼尼對卡拉絲拿手的劇目、聲樂技巧、藝術才能，以及與塞拉芬的關係都瞭若指掌。當聽到她在史卡拉缺席並非出於自己的意願，而是吉里蓋利的主意時，十分氣憤。麥內吉尼提起吉里蓋利在卡拉絲代替提芭蒂演出《阿依達》時漠不關心的態度時，托斯卡尼尼以別人學不來的輕蔑口吻表示：「吉里蓋利是個無知的混蛋。」

事實上他是從老友作曲家湯瑪西尼（Vincenzo Tommasini）那裡聽說卡拉絲的。托斯卡尼尼還建議卡拉絲演出馬克白夫人一角，當時他正在米蘭尋找一位適合演唱此角的女高音，因為他想在一九五一年威爾第逝世五十週年時演出《馬克白》。這部歌劇將會由史卡拉劇院製作，先在作曲家出生的小村落龍可萊（Le Roncole）附近的城市布塞托（Bussetto）首演。之後還將在史卡拉、佛羅倫斯、紐約等地上演。

在托斯卡尼尼鋼琴伴奏之下，卡拉絲演唱了一大段《馬克白》第一幕的選曲。她讓他非常感動，於是當場

告訴她，他在她身上找到了終生的追尋。「妳擁有正確的聲音，而且妳就是這個特殊角色的不二人選。我要與妳一起演出《馬克白》。」托斯卡尼尼會要吉里蓋利著手準備《馬克白》的製作，由卡拉絲擔任首席女伶。

幾天之後吉里蓋利熱誠地寫信給卡拉絲，請她確認一九五一年八、九月期間是否有演出空檔。卡拉絲答應了，但是由托斯卡尼尼指揮的《馬克白》從未付諸實現，儘管大師並未對此失去熱情，資金來源也十分穩當，就連現場轉播都已經安排好了。

大家都知道劇院的權力運作是幕後的主因。一九二九年開始，史卡拉劇院的指揮台柱是維克多‧德‧薩巴塔（Victor De Sabata，他在一九五三年取代馬里歐‧拉布羅卡成為音樂與藝術總監），而他在歌劇的詮釋上，尤其是威爾第的作品，頗得托斯卡尼尼傳奇性火熱演出的神髓。也許正因如此，托斯卡尼尼並不喜歡他，而且有一段時間對他相當不屑。在一般觀眾和音樂家之間，托斯卡尼尼幾乎被當成神，他的音樂與想法都是神聖的。而德‧薩巴塔，也有基本且有影響力的支持者，其中包括吉里蓋利。獨裁而富有的吉里蓋利為了鞏固在史卡拉的優勢，需要德‧薩巴塔，不過他也準備好了要承受托斯卡尼尼

的侮辱與命令，這樣雙管齊下，他便可以確保在義大利音樂界得天獨厚的地位。

如果在威爾第紀念年製作由托斯卡尼尼指揮的《馬克白》，就算不會全然掩蓋德・薩巴塔的光芒，也會大大損及他的地位，這無疑正是托斯卡尼尼的《馬克白》沒有上演的主因。說這位八十五歲的大師健康情形惡化，不過只是個方便的藉口，在卡拉絲成功演出德・薩巴塔指揮的《馬克白》前三個月，托斯卡尼尼才剛在史卡拉全程指揮一場有名的華格納作品音樂會。

一九五一年，卡拉絲獲知將在史卡拉劇院演出托斯卡尼尼指揮的《馬克白》，但她仍未放棄爭取史卡拉的重用。最初托斯卡尼尼建議她演唱梅諾悌（Gian-Carlo Menotti）《領事》（The Consul）中的瑪德嘉・索瑞爾（Madga Sorel）一角，該劇將由作曲家親自執導演出。然而她推辭了這個邀請，因為她認為自己並不適合詮釋這個現代角色，而且對於她在這個世界上最重要歌劇院的首次演出，這實在不是一個理想的角色。如果史卡拉答應讓她成為公司的固定演出班底，她才願意演唱此一角色。她與梅諾悌的試唱相當成功，但是吉里蓋利只願意邀請她客串演出。

四月時吉里蓋利又再一次詢問卡拉絲是否願意代替身體不適的提芭蒂演出《阿依達》。想起上一次遭受的待遇，卡拉絲拒絕了。如果史卡拉想要她演唱，她很樂意，但必須待她為首席的藝術家，而非只是跑跑龍套而已。

同時，她還在威爾第的慶祝活動中，於佛羅倫斯演唱《茶花女》中的薇奧麗塔。這個她曾經與塞拉芬細心研究過的角色，激發了她的想像。當時她已經能純熟感人地刻畫，對這名因自我犧牲而獲得洗滌的罹患肺病的交際花，此次更將之發揮到淋漓盡致。她緊接著在聖卡羅演出《遊唱詩人》。儘管該製作卡司驚人，包括令人敬畏的勞瑞－佛爾比、克羅埃・艾爾摩以及保羅・席威利（Paolo Silveri），並由塞拉芬指揮，另一位老經驗的製作人喬阿奇諾・佛札諾（Gioacchimo Forzano）擔任製作，但結果並不如預期。一開始，塞拉芬與佛札諾便意見相左，雖然他們很快地便公開言好，但歌者彼此間的演唱並不和諧，特別是重唱部份。此外，一向廣受歡迎的偶像勞瑞－佛爾比已經走到了職業生涯的末期，在這幾場演出中，他的聲音極不穩定。由於在〈看那可怕烈焰〉（Di quella pira）中，沒有唱出嘹亮的高音，他

公然被喝倒采。但這些不利條件並未影響卡拉絲，她仍唱出了一位生動的蕾奧諾拉（Leonora）。然而，樂評此時關心劇院的權力運作更甚於藝術表現，他們極其誇大地讚揚了塞拉芬與佛札諾，幾乎完全忽視了歌者。勞瑞－佛爾比是一位正直的藝術家，他覺得事情不能就這樣算了，這不是為了他自己，而是因為卡拉絲。在一封寫給報刊的公開信上，他強烈抗議報刊漠視並且不懂欣賞卡拉絲的絕妙演唱。

經過一段時間，卡拉絲對蕾奧諾拉的詮釋才被公認為，是對義大利歌劇的重要貢獻。卡拉絲曾如此表示：「我從不認為蕾奧諾拉是個附屬角色，或者不及次女高音角色阿蘇奇娜（Azucena）來得重要，我也曾受邀演出阿蘇奇娜，但是我並不想唱。雖然阿蘇奇娜是一個很棒的角色，尤其當你「唱出」，而不是「吼叫出」時，不過她並不適合我。我只對蕾奧諾拉感興趣，她是最難唱的角色之一，由於相對來說她的戲份不重，所以要掌握全劇便益形困難。但卻必須如此，因為所有的情節都圍繞著她發展，她是這部歌劇的軸心人物。」

一九五一年，恰巧是西西里作曲家貝里尼（Vincenzo Bellini）誕生一百五十週年，對於《諾瑪》與《清

教徒》早就有傑出表現的卡拉絲，在巴勒摩成功地演出了《諾瑪》。接著在外省演出《茶花女》與《阿依達》之後，卡拉絲回到佛羅倫斯，進行她對於威爾第慶祝活動的第二次貢獻。

佛羅倫斯在每年的五到六月間，會舉辦著名的「佛羅倫斯五月音樂節」（Maggio Musicale Fiorentino），而一九五一年準備以一齣甚少演出的「中期威爾第」歌劇《西西里晚禱》（I vespri Siciliani）揭開序幕。首次在義大利登台指揮的艾利希・克萊伯（Erich Kleiber）小心翼翼，滿懷熱愛地指揮這部作品，與演唱女主角伊蕾娜（Elena）的卡拉絲彼此相得益彰。演出陣容包括喬吉歐・巴蒂－柯寇里歐（Giorgio Bardi-Kokolio）、恩佐・馬斯克里尼（Enzo Mascherini）與克里斯多夫。接連幾場場演出，卡拉絲極具戲劇性地運用花腔，讓觀眾興奮不已。朱瑟貝・普里埃齊（Giuseppe Pugliese）在《歌劇》當中報導：

她豐富的戲劇感特別能發揮在平順的短曲（cavatina）與勸誡性的跑馬歌（cabaletta）之上（第一幕）。這場演出中，她的聲音運用在音量大的樂段似乎略為有失水準（除了〈波烈露舞曲〉結束前嘹繞的高音E外），但

在第二與第四幕的二重唱當中溫柔的演唱相當精緻。而第四幕獨唱結束前，她那一長串半音音階，如水晶般晶瑩，唱出了光彩奪目的效果。

海爾伍德爵士在聽過某次卡拉絲的舞台排練後，也寫下了看她出場時的印象（《歌劇》，一九五二年十一月）：

一位女子──西西里女公爵伊蕾娜，緩緩走過廣場。雖然音樂與製作都將焦點集中在伊蕾娜身上，但她還沒開口演唱，甚至也沒有穿上戲服，我們卻馬上感受到她所自然流露出的高貴，卡拉絲的一舉一動都帶著與生俱來的尊貴。

當時聽過卡拉絲試唱後不久，托斯卡尼尼就回美國去了。但他並未忘懷與卡拉絲一同演出《馬克白》的渴望，不斷向吉里蓋利詢問此事。可以想見，全米蘭都在密切注意這個計畫是否能成真，同時也開始好奇，這位讓托斯卡尼尼在一部他未曾指揮過的歌劇中委以重任的歌者，為何不曾在史卡拉劇院演出過。由於卡拉絲當時在義大利許多不同劇院演出都相當成功，但就是沒在米蘭登台，吉里蓋利與他的夥伴終於無法再漠視大眾對她的興趣了。不過，最後還是娃莉·托斯卡尼尼在父親授意之下，向吉里蓋利施壓，才成定局。

《西西里晚禱》在佛羅倫斯首演後，吉里蓋利發電報向卡拉絲致賀。接下來又打了幾通電話，讓卡拉絲同意在第三場演出結束後與他見面。掌聲才剛止息，原本坐在觀眾席內的吉里蓋利馬上就出現在卡拉絲的更衣室，敞開雙臂，手中拿著一份合約。

史卡拉終於向這位功成名就的首席女伶稱臣了。這次的邀請是實至名歸的。她受邀演出四個要角：史卡拉首次製作的莫札特《後宮誘逃》（Die Entfuhrung aus dem Serail）中的康絲坦采（Constance）、諾瑪、伊莉莎白·迪瓦洛瓦（Elisabetta di Valois，《唐·卡羅》）以及《西西里晚禱》的伊蕾娜，史卡拉劇院下一季的節目將以《西西里晚禱》揭開序幕。這是任何一位歌者都得費上一番工夫才能獲得的合約，卡拉絲高興得難以言喻。然而，卡拉絲也要求他們讓她演唱《茶花女》當中的薇奧麗塔，因為她認為這是讓她建立聲譽的最理想角色。此外，她其實還有另一個動機：提芭蒂幾個月前才演唱過此一角色，且不甚成功。這可以讓觀眾比較，不失為一個展現優勢的好機會。吉里蓋利當時力捧提芭蒂，延攬她進入演出陣容，幾乎立刻就感受到了卡拉絲的動機，所以開始力勸她簽下合約，卻不對《茶花女》做出任何具體計畫。此後雙方持續較勁，儘管在卡拉絲出發至墨西哥之前，已和他們約定好這幾部歌劇的演出日期，但並未真正在合約上簽字，因為關於《茶花女》她只獲得含糊的承諾。

在正式於史卡拉登台前六個月，卡拉絲非常忙碌。在五月音樂節中，

演出《西西里晚禱》之後，緊接著演出海頓的《奧菲歐與尤莉蒂妾》，這部一七九一年寫成的歌劇，直到一九五一年才第一次在佛羅倫斯搬上舞台（註1）。卡拉絲完美地創造了尤莉蒂妾這個角色（提格·提格森（Tyge Tygesen）演唱奧菲歐、克里斯多夫演唱克雷昂特（Creonte）、克萊伯擔任指揮），她透過海頓古典華麗的風格表現出具有現代意識的情感。樂評對於首場演出，評價兩極。《國家報》的樂評寫道：

> 卡拉絲用她那多彩而溫暖的聲音，生動地詮釋了尤莉蒂妾這個角色。

另一方面，紐威爾·簡金斯（Newell Jenkins）（《音樂美國》）則認為舞台處理不當，最後一景酒神女信徒（Bacchante）的芭蕾很可笑：

> 卡拉絲的聲音豐富而美妙，但時常會出現不均的情形，偶而還會露出疲態。相信這個角色對她來說負擔太重；但是她對第二幕中的死亡詠嘆調卻表現出罕見的深刻理解，與相當不錯的樂句處理。

《奧菲歐》演出一星期後，卡拉絲在丈夫的陪同下，第二次前往墨西哥演出。此時麥吉尼亞將他在家族事

業中的股份賣給了他的弟弟們，成為妻子的經紀人。這是他們首次一起長途旅行，預計停留整個夏季。墨西哥市是第一站，接著還要到聖保羅與里約熱內盧。

在墨西哥市卡拉絲以阿依達與薇奧麗塔大受好評，德‧莫納哥演唱拉達梅斯（Radames）、瓦雷蒂（Cesare Valletti）演唱阿弗烈德（Alfredo），兩部歌劇都由德‧法布里提斯（Oliviero de Fabrittis）指揮。她的薇奧麗塔尤其傑出，樂評不吝讚美她的音色，以及無人能擋的戲劇力量，而觀眾更是為她瘋狂。

接下來卡拉絲將以阿依達一角，在巴西的聖保羅首次亮相，然後各演一場《諾瑪》與《茶花女》。但巴西可不像墨西哥是個幸運地，她抵達的頭一天就生病了。當地的氣候以及她增加的體重使得她雙腿腫脹，不良於行，無法演出阿依達。幸好她及時復原，以《諾瑪》登台，也演唱了《茶花女》，兩部作品都相當成功。《諾瑪》由安托尼奧‧沃托（Antonio Votto）指揮，而《茶花女》則是由塞拉芬指揮，演出陣容還包括飾演阿弗烈德的朱瑟貝‧迪‧史蒂法諾，以及飾演傑爾蒙（Germont）的蒂多‧戈比（Tito Gobbi），這兩位第一次與卡拉絲同台演出的歌者，日後也都

與她有相當密切的合作。

聖保羅的歌劇季是與里約的歌劇季合作，並同時進行的。音樂會經理巴瑞托‧平托（Barreto Pinto）組織了最讓人屏息以待的演出陣容，其中義大利首屈一指的歌者為數不少。卡拉絲依合約各演唱兩場《諾瑪》、《托絲卡》與《茶花女》，由於塞拉芬不克參加，便由沃托擔任指揮。提芭蒂亦受邀演唱《茶花女》、《波西米亞人》、《安德烈‧謝尼葉》（Andrea Chenier）與《阿依達》。提芭蒂這位年輕的歌者，由於在一九四六年被托斯卡尼尼，選入史卡拉劇院重新啟用音樂會的演出陣容中，而一舉成名。三年後她成為劇院班底，由於當時沒有其他優秀的女高音，儘管未受加冕，她很快地便成為史卡拉的女王。而一九五〇年，卡拉絲曾在她身體不適時，代替她演出阿依達。

里約的歌劇季在八月的最後一週展開，首場是由六十一歲的知名男高音貝尼亞米諾‧吉利（Beniamino Gigli）與艾蕾娜‧尼可萊演出喬大諾（Giordano）的《費朵拉》（Fedora）。提芭蒂以她才在史卡拉演出失利的角色薇奧麗塔，首次在里約登台，完全征服了巴西的觀眾。她成為里約的話題人物，但當一星期後，卡拉絲以諾瑪粉墨登場，局面便改觀

了。觀眾不停起立喝采，興奮得無以復加。樂評也看到了一位具有無比戲劇力量的偉大歌者。弗蘭卡（Franca）在《Corregio de Manha》寫道：

她具備飽滿的戲劇熱情，是一位偉大的歌者，歌劇舞台上的傑出人物。

演出的成功讓卡拉絲發現自己處於競爭激烈的狀況中，除了提芭蒂，她還得應付伊莉莎貝妲·芭芭托（Elisabetta Barbato），這位歌者在里約早已相當受歡迎，並且擁有一群狂熱的支持者。卡拉絲與提芭蒂兩人都處於一種緊張易怒的狀態，然而最初並非出自於個人因素，而是因為群眾，有少數人在製造一種強烈的對抗氣氛。伊蓮娜·拉考絲卡相當光明正大，但是欠缺圓滑地利用各種機會表示她對卡拉絲的偏愛，這更是火上加油。拉考絲卡對她先生喋喋不休，但是塞拉芬冷靜地向她解釋這兩位歌者各有所長，她們擁有不同的聲音、不同的劇目，將她們拿來比較就是不恰當的。雖然拉考絲卡不得不同意先生的說法，但是在卡拉絲唱完薇奧麗塔後，她得意洋洋，宣揚卡拉絲比較優秀。這個評論在歌劇界流傳迅速，加上卡拉絲下一季可能就會成為劇院班底，讓提芭蒂非常沮喪。她開始冷漠

對待卡拉絲與她先生，有時甚至是敵視他們。麥內吉尼夫婦很快便感受到提芭蒂變得不友善，但他們決定置之不理，相信事情很快就會過去。卡拉絲表達對藝術的看法，向來直言不諱，甚至對於兩位歌者間的對立關係，在某種程度上也樂於接受，但她將提芭蒂視為朋友，從未說過任何對她不利的話。但接著發生的事扭曲了這份友誼，並將之轉變為一種長期的爭鬥。我們最好聽聽主角自己的說法：「我相信兩位年齡相仿、職業相同的女性之間，很難產生我們之間那種清新而自然的友情，」卡拉絲如此說道（《今日》，一九五七年，後來她也曾對我說過）。顯然這份友誼始於威尼斯。「在翡尼翠劇院演出《崔斯坦與伊索德》期間（一九四七年十二月）的某天晚上，我在更衣室上粧，聽到門突然被打開，門口站著提芭蒂高挑的身影，她當時正在威尼斯隨塞拉芬演出《茶花女》。我們只有過一面之緣，但是此時我們熱情地握手，而提芭蒂主動讚美我，讓我陶醉。『天啊！』她說：『如果要演唱這麼累人的角色，那他們一定會把我整個人都掏光。』

不久後在羅維哥（Rovigo），我們發展出真正的友誼，當時她正在演出《安德烈·謝尼葉》，而我則演出

《阿依達》。在我唱完詠嘆調〈哦，我的祖國〉時，我聽到包廂內傳來一聲清楚的聲音，叫著『瑪莉亞，太棒了，太棒了！』（Brava，brava Maria！），那是提芭蒂的聲音不會錯。從此之後我們變成非常要好的朋友。早期我們時常見面，討論彼此的服裝、髮型，甚至在劇目上相互提供建議。之後，由於我們戲約都增加了，所以通常只在旅行演出之間短暫地會面，但我的確感覺我們相處愉快。她欣賞我的戲劇力量以及身體的耐力，而我欣賞她極溫柔細緻的演唱（dolcissimo canto）。

然而，我們之間的第一次衝突發生在里約，於一九五一年。那時我們已經很久沒有見到對方，所以很高興能再度見面（在我看來）。提芭蒂與母親在一起，加上次女高音艾蕾娜・尼可萊與她丈夫，以及我們夫婦，大家時常一起上里約的好餐廳吃飯。在我演出第一場諾瑪之後，巴瑞托・平托（歌劇季的行政總監，一位相當單純，但在政經界具有相當影響力的人士，娶了當時巴西最有錢的女人之一）邀請歌者參加一場慈善音樂會。我們都接受了，提芭蒂提議我們全部都不唱安可曲。不過後來她自己唱了，唱完〈聖母頌〉（Ave Maria，

《奧泰羅》）之後，她還唱〈母親去世後〉（La mamma morta，《安德烈・謝尼葉》）以及〈為了藝術，為了愛〉（Vissi d'arte，《托絲卡》）。而我只唱了茶花女當中的〈及時行樂〉（Sempre libera）。儘管我對提芭蒂的小動作感覺相當不好，但很快就釋懷了，覺得那是她孩子氣的任性舉動。一直到了音樂會結束後的晚餐時間（尼可萊與她先生也和我們一同用餐），我才明白我親愛的同事與朋友對我的態度已經轉變了，她每次和我說話，總藏不住一股酸味。」

麥內吉尼多年後告訴我，當時提芭蒂與卡拉絲相當熱絡地說著話，談論史卡拉劇院的種種：「不知何故，提芭蒂一直說她在史卡拉演唱時並未達到最佳狀態，想說服卡拉絲放棄那家劇院。我不懂提芭蒂為何這樣說，然後我猛然想到，真正讓提芭蒂擔心的是卡拉絲在音樂會中演唱得十分出色的《茶花女》選曲。她自己前一季在史卡拉演出的《茶花女》並不很成功。如果卡拉絲在史卡拉演唱這個角色，對她會相當不利。因此，為了改變這個一觸即發的話題，我向我太太擠眉弄眼好幾次。卡拉絲當然懂了，也就打住不說，但是她之前還是非常尖銳地應了一句，說也許提芭蒂減少在史卡拉的演出會比較好：『觀眾會

看妳看膩了。』」

回憶到此時，卡拉絲說：「要不是之後又發生了《托絲卡》事件，事情就會在那晚的餐桌上落幕。」卡拉絲演出《托絲卡》時，有一小部份觀眾為了表示他們的不滿，大叫伊莉莎貝妲・芭芭托的名字。但演出結束後，大部份的觀眾都給了卡拉絲溫暖而長久的掌聲。儘管如此，第二天平托告訴卡拉絲她不必再參加定期演出（subscription performances）了，因為她是「票房毒藥」（protestata，劇場行話中表示不受歡迎的用語）。

「一開始我說不出話來，但很快地我便明白了他在說什麼，並且提出強烈抗議，不公正的指控總是讓我憤憤不平。我對此非常不滿，很生氣地提醒他合約上的條款：除了專門為預先購票的觀眾演出的場次之外，還有兩場非預售的《茶花女》演出，不管他們要不要讓我演唱，都得支付我這些演出的酬勞。平托絕對要捉狂了。『很好，』他說（他也別無選擇）：『那妳就唱《茶花女》吧，不過我警告你，是沒有人會來聽的。』

平托真是大錯特錯，因為兩場演出的票全部賣光了。然而他並不死心，試著用其他的方式來干擾我。當我到他的辦公室領取酬勞時，他無禮

地對我說：『像妳這麼差勁的演出，根本不值得我付錢。』」

卡拉絲非常惱怒，拿起桌上離她最近的東西（麥吉尼亞還記得那是一個很大的墨水瓶架），對著他厲聲叫罵，幸虧麥吉尼亞捉住她的手臂，平托才沒頭破血流。然而，當平托一發現自己安全了，馬上又無禮起來，說他可以告她威脅，讓她坐牢。

「這件事一定要做個了斷。」卡拉絲尖叫，一把推開了麥吉尼亞，用膝蓋對著平托的腹部就是一記。平托幾乎暈了過去（年輕而重量級的卡拉絲當時相當強壯），決定不採取進一步的行動。他很快地依約將卡拉絲的全部酬勞送到她下榻的旅館，外帶兩張飛往義大利的機票。當時麥吉尼亞驚惶失措，害怕權大勢大的平托可能會讓他們兩人入獄，而卡拉絲卻只是後悔自己竟然沒有將他的脖子扭斷。無論如何，麥吉尼亞夫婦很高興能夠離開里約，卡拉絲則發誓，只要有像平托這樣的人存在，她絕不再到巴西演唱。

據麥吉尼亞說，如果有什麼人或事情讓平托不快，這個古怪又難對付的傢伙會在歌劇即將演出的前一分鐘，毫無預警地撤換歌者。沒人敢違背這位專制的暴君。在卡拉絲第一場《茶花女》演出時，平托為了芝麻小

事生指揮沃托的氣（沃托安排兩名自己的客人坐在平托的包廂後面），在演出前幾分鐘炒他魷魚，接著下令由尼諾・蓋尤尼（Nino Gaioni）接手。

但讓我們繼續述說卡拉絲的巴西之行。她進一步說明：「這段不愉快的經過，不幸又與另一件令人失望的事相連。我在里約演唱《托絲卡》時，提芭蒂在聖保羅演唱《安德烈・謝尼葉》。我突然被當作票房毒藥，不能上台，當然很好奇是誰接替我演出《托絲卡》。我很難過地發現竟是提芭蒂，這位我一直將她當做好朋友的歌者。提芭蒂還向同一位服裝師訂購了《托絲卡》的戲服。不止如此，她早在離開聖保羅之前就去試穿過戲服，那時還沒人預料到我會被當成票房毒藥。」

提芭蒂的說法則全然不同。她幾乎駁斥了卡拉絲的所有說法，而在事情的枝節處提出了她自己的解釋。「如果我們之間未曾有愛，」提芭蒂表示：「為什麼要說恨呢？而如果我們不曾是朋友，又如何說得上是敵人呢？」

據提芭蒂說，她與卡拉絲初次見面是在維洛納的羅馬諾城堡（Castello Romano）舉行的一場宴會上。提芭蒂並不太欣賞卡拉絲的身貌，彼此間也只是客套地寒暄了幾句而已。絕沒有什麼一見如故。之後在威尼斯相遇時，提芭蒂的確進了卡拉絲的更衣室，而在讚美完她的演出之後，卡拉絲將麥吉尼亞介紹給她，並且炫耀地對她說道：「我希望妳也能找到一位這麼棒的丈夫。」

之後在羅維哥，儘管提芭蒂確實呼喊過：「瑪莉亞，太棒了，太棒了！」（Brava，brava Maria！）但她並沒有狂熱到走到後台向她慶賀。至於她們在里約時，提芭蒂堅持她從未提議不唱任何安可曲。「更何況所有歌者都知道在那種場合，聽眾會期待聽到安可曲。」（也許我們應該注意，該場音樂會中只有提芭蒂唱了安可曲。），她也堅稱是卡拉絲先提起她在史卡拉演唱《茶花女》失敗的話題的。

至於《托絲卡》的演出，提芭蒂聲稱她毫不知情。她只是受邀演出，戲服則是在二十四小時之內趕工縫製的，並沒有任何的事先準備。

這椿使這兩名歌者友誼破裂的樂壇事件，後來在義大利，更被樂見兩位成功藝術家敵對的報刊與群眾大肆渲染，而愈演愈烈。

註解：

1 《奧菲歐與尤莉蒂妾》曾在一九五〇年於維也納全劇錄音演出。

第六章
熱切的朝聖之旅

米蘭是義大利的第一大城與工業重鎮，對於國家的經濟貢獻居全國最重要地位。僅管不像永恆之都羅馬一般，擁有眾多名勝古蹟，但也握有一張王牌，那就是全世界最著名的歌劇院：史卡拉劇院（Teatro alla Scala）。劇院是依瑪莉亞·德蕾莎女王（Duchess Empress Maria Theresa）之意建造，設計者為朱瑟貝·皮耶馬利尼（Giuseppe Piermarini），建於史卡拉聖瑪莉亞（Santa Maria alla Scala）教堂原址，旨在取代於一七七六年燒毀，位於附近的公爵劇院（Teatro Regio-Ducale）。

新劇院於一七七八年以薩里耶利（Salieri）的歌劇《Europa riconosciuta》揭幕。所有義大利重要的作曲家都為史卡拉劇院創作，而該劇院也成為所有歌者的試金石與終極目標。二十世紀最具影響力的指揮家阿圖羅·托斯卡尼尼（1861-1957）將史卡拉的水準提升至世界一流的歌劇院。他入主該劇院的第一段時期是

一八九八至一九○三年，然後是一九○六至一九○八年，以及一九二一至一九二九年，後來因為強力反對墨索里尼的法西斯政權而掛冠求去。

大戰期間劇院受到嚴重的轟炸（一九四三年八月），隨後重建，於一九四六年五月十一日重新開幕，並由在國人呼籲之下返回祖國的托斯卡尼尼指揮開幕音樂會演出。演出曲目包括了羅西尼、威爾第、包益多與浦契尼的音樂，演出歌者則有老將馬里亞諾·斯塔畢勒（Mariano Stabile）與坦克瑞蒂·帕謝洛（Tancredi Pasero），以及年輕的女高音蕾娜姐·提芭蒂。歌劇季於一九四六年十二月二十六日以《納布果》揭開序幕，也就是傳統上的聖史蒂芬日（St Stephen's Day）。該劇由圖里歐·塞拉芬指揮演出，他曾於一九○二年在史卡拉劇院擔任托斯卡尼尼的助理指揮，並於一九一○年十二月首次登台指揮。經過在歐洲與全國的傑出表現之後，一九四六年，塞拉芬回到史卡拉，但只停留了兩季。他離去的原因

未曾公諸於世，但一般認為這位藝術能力與真誠均不容懷疑的偉大指揮，並無法取悅像吉里蓋利那樣的藝術白痴，而吉里蓋利也未曾正眼瞧過塞拉芬。

吉里蓋利（1903-1979）出生於義大利布魯內羅（Brunello）鎮，是一位皮革製造商，來自一個擁有工廠、在二次大戰期間發跡的家庭。他是一個獨來獨往，沒什麼真正朋友的人。一位認識他的米蘭人告訴我：他年輕時在一次意外中遭馬匹踢中要害，失去了生殖能力，因此一生未娶。除了參加共濟會（Freemason，當時在義大利是非法組織）之外，他的興趣就是在史卡拉劇院工作。一九四五年義大利解放之後，他先是被米蘭市長安托尼奧‧葛雷庇（Antonio Greppi）任命監督劇院重建，隨後當上劇院行政經理。他對史卡拉的愛意與奉獻，讓他未曾接受任何形式的工作酬勞。

儘管吉里蓋利受過高等教育，曾在熱那亞攻讀法律，但他仍缺乏文化素養，只要請他對藝術發表高見，經常會出醜。他對音樂幾乎一無所知，也不感興趣。據說吉里蓋利很少從頭到尾看完一場歌劇演出，但卻像個絕對的獨裁者一般，掌控史卡拉的事務；他的下屬私下稱他為天皇，避之

唯恐不及。然而，他算是一位傑出、極為精明能幹的行政人員。他掌管史卡拉期間，創造了一段黃金年代。偉大的歌者、指揮、製作人與設計者齊聚一堂，新的觀眾，特別是中產階級，被吸引到劇院觀賞演出，為歌劇寫下嶄新的一頁。

吉里蓋利對於建造小史卡拉（Piccola Scala）也相當有貢獻。而他亦促成了芭蕾學校的興建，並且成立了培養年輕歌者與舞台設計師的學院。他在史卡拉劇院的二十七年，堪稱為吉里蓋利時代。史卡拉的財務狀況相當良好，有人認為他不只一次在該來的資金未到時，自掏腰包負擔帳目。

他對待藝術家和對待職員一樣，既無禮也不道德。如果他認為某人是票房的保證，只要有用處又順從，那他會待之如上賓，要不然便棄之如敝履。提芭蒂是最受他寵愛的歌者，因為托斯卡尼尼將她視為最有前途的義大利歌者，並於一九四六年挑選她在史卡拉劇院重新開幕音樂會上演唱，這是不可多得的榮譽，他同時還說她擁有天使般的聲音。而卡拉絲則在一九四七年步上史卡拉舞台。她不是義大利人，因此吉里蓋利就算不是直接拒絕她，對她的資格也相當懷疑。而她受塞拉芬庇護的這個事實，對她更

是不利。這些劇院裡的糾葛跟一九四七年拉布羅卡反對卡拉絲在史卡拉試唱不無關係,當時他連第二次試唱的機會都不給她,便請她離開。卡拉絲本人則感到吉里蓋利與拉布羅卡兩人都排斥塞拉芬。麥內吉尼也曾提到,儘管托斯卡尼尼對於像吉里蓋利這樣的混蛋,不會雇用卡拉絲並不感到意外,但他覺得拉布羅卡之所以會反對一定另有隱情,因為他是一位對聲音有良好評斷力的音樂家。

因為托斯卡尼尼指名要卡拉絲擔任馬克白夫人一角,吉里蓋利也只好不情願地邀請她客串演出,頂替身體不適的提芭蒂。他不願意長期雇用卡拉絲在這義大利首屈一指的歌劇院演出。柴弗雷利在他的《自傳》當中對於吉里蓋利一開始對卡拉絲的敵對態度,做了敏銳的推測:

吉里蓋利應付不了她。他害怕她所代表的一切:一位有想法的歌者,對歌劇的理解遠遠超過所有人。

在此我們必須又開話題,解釋一下為什麼當時卡拉絲會成為最具爭議性的歌劇演員,而後來又被公認為二十世紀最具爭議性的歌劇演員。從音樂史看來,她不論生在那個年代均會如此。在此我們必須先定義歌劇,以

及歌者與歌劇的關係與義務。歌劇在十六世紀末誕生於佛羅倫斯,當時義大利的藝術家組了一個「同好會」(Camerata),試圖復興希臘悲劇的音樂。由於此類戲劇在希羅文明瓦解之後已消失數百年,因此這種音樂實際本質為何,只能根據推測。它只是單純搭配歌曲的劇樂,還是所有的對話都用演唱來表達?由於無從考據,「同好會」選擇了後者。因此,我們所了解的歌劇是由音樂表達的戲劇,而不是對聲音本身的禮讚;如果文字不能透過音樂獲得更深層的意義,進入一種抽象的層次,那就沒有理由非得結合兩者,不如讓它們維持原樣。所有稱職的歌劇作曲家致力於創作具有戲劇性的音樂,但不會毫無來由地創造筆下人物。因此,如果歌者要完美詮釋他們所飾演的歌劇人物,那隨時都要當一個唱著歌的演員。

同時運用到文字與音樂的歌聲,具有心靈與智識,只要不加濫用,足以表達各種情緒,並且傳達資訊,但如果缺乏必要的技巧,歌者亦無法使出全力,而這正是此一藝術的存在目的。如果此一目標無法達成,那麼歌劇的發展將會減速、退化而終將死亡。

為了理解卡拉絲的出現(這是歌劇史的里程碑)如何影響她的同代歌

者以及後繼者，我們必須就她出道前與剛剛出道時，歌劇界的發展情形做一概述。

一九三○年代中期，歌劇喪失了大部份的光輝。沒有受人讚揚的歌劇作曲家，也鮮少有歌者具有足夠的天賦來為這門藝術注入新血。當時浦契尼已經過世，偉大的歌劇演員費奧多·夏里亞平（Feodor Chaliapin，1873-1938）與克勞蒂亞·穆齊歐（Claudia Muzio，1889-1936）也相繼逝世。蘿莎·彭賽兒（1897-1981）已經退休，而柯絲滕·弗拉絲達德（1895-1962）也才剛開始在華格納的作品中，找到真正能發揮的舞台。當時許多人認為歌劇與其說是由音樂表現的戲劇，不如說是一種「華麗的歌曲」（vaudeville de luxe）形式。不僅喪失了先前的地位，甚至完全被誤解。

那時世人非常著迷於精緻的抒情唱腔，如貝尼亞米諾·吉利（1890-1957）、朱西·畢約林（Jussi Bjorling，1911-1960）與蒂多·奇帕（1889-1965）等人，可說是此一藝術形式的代表，保住了歌劇的生機，儘管從演出的角度來看是走偏了。女性當中當然也有重要的歌者：吉娜·祈娜（Gina Cigna）、瑪莉亞·卡妮莉亞（Maria Caniglia，

1906-1979）、津卡·蜜拉諾芙（1906-1989）等人的演唱或許會令人覺得激動，但並不感人，可能是因為就算她們的聲樂技巧再好，生澀的肢體表演，並無法切合角色的戲劇要求。最重要的是，她們缺少一種擄獲要求日高的觀眾的才情。

儘管卡拉絲的到來對一九四○年代初期的雅典，以及一九四七年的義大利造成了一些衝擊，但她的聲音特色與演唱風格，卻是相當不合乎時代要求的：她的聲音無法被歸類至任一種聲音類型（輕盈、抒情或戲劇），它兼容了各種類型。在十九世紀初的伊莎貝拉·蔻布蘭（Isabella Colbran，1785-1845）、茱迪塔·帕絲塔（Giuditta Pasta，1797-1865）、瑪莉亞·瑪里布蘭之後，就未曾再出現過這樣的聲音。從十九世紀中葉開始，作曲家開始創作一些簡化聲音要求的角色，讓歌者可以用輕盈、抒情或戲劇女高音的技巧來應付，以往在同一齣歌劇中常常需要不只一種的聲音，而一位歌者同時擁有兩種以上的聲音特質，例如：抒情兼戲劇或輕盈兼抒情，也不算太罕見。而如果一位聲音彈性極佳的戲劇女高音，同時能夠唱出具表達力的花腔，最宜以「全能」戲劇女高音稱之。

卡拉絲正是一位這樣的歌者，這

也難怪她能在一九五〇年代初期脫穎而出，寫下歌劇史的新頁。通常這種情形會發生在具有異於常人的天賦、又能認真學習的藝術家身上，他們能藉其洞見與天才，創造或再創造出與眾不同的事物。因此卡拉絲以一位現代歌者的身份出現，便引起了爭論。當時的觀眾可區分成三個代表性陣營。

大部份的觀眾幾乎完全沉迷於聲音的絕對純淨，他們的評定標準僅在於聲音甜美與圓潤的程度（有時被稱做絲絨般的聲音），他們看重高音的嘹亮，以及如機械般準確的可塑性，不管任何時機場合，絕對不要刺耳的聲音。尤有甚者，這一類的人對歌詞沒有什麼興趣，不論是何種層次的戲劇表現都被認為是奢華，因為絕不能干擾到「美妙的」樂音。

採取這種觀點的人（推到極致，便是某種內化的庸俗）發現卡拉絲的聲音，特別是她毫無保留地使用聲音來表達人類真正情感的方式，是相當擾人的，而她也的確曾遭人指責為違背聲音藝術的傳統。事實上，這些人誤把聲樂技巧當成藝術。要擁有唱出樂音的能力是理所當然的，但如果不能應用聲樂技巧來為角色注入生命，就算是老練的歌劇演員，也算是一無所成。而且過度著重技巧的聲音不應

屬於劇院，而屬於馬戲團。如果依此類推，我們可以純粹由特技與柔軟體操的觀點來欣賞芭蕾。不論是嘉莉娜‧烏拉諾娃（Galina Ulanova）、瑪歌‧芳婷（Margot Fonteyn）或魯道夫‧紐瑞耶夫（Rudolf Nureyev）都不能且不想勝過馬戲團的特技演員。因此，歌劇應該是由音樂表達的戲劇，而不是一種乏味而短暫的創作。

而其他人，最初只是一小部份，了解卡拉絲使用聲音的方式，為她的音樂詮釋所呈現的真誠而感動。這一派人對藝術的欣賞根基於內在的知識，了解各種不同的表達方式與音色透過音樂與文字，能夠為角色注入生命；這種藝術是真正的美，同時能滿足感官與心靈，唯有憑藉高超技巧的運用，方能達致。

第三類的觀眾也許並不能真正成為某種代表，但當他們面對超過所能理解範圍的事物時，會將他們的無知偽裝成一種優越感，而採取極端的支持或反對立場。這些人微不足道，我們也就無庸贅言。

卡拉絲的天賦基本上是音樂方面的。作為一個歌者，她主要是靠聲音為媒介來表現藝術，然後她推敲角色、發展演技，直到肢體動作與音樂合而為一。儘管她的聲音是與生俱來

的，而她的演出某種程度看來是直覺性的，但她使用這些才能的方式卻是苦練的成果。

　　回過頭來說卡拉絲與史卡拉劇院的關係。由於卡拉絲不久即成為音樂界的重要瑰寶，開始引起大眾的狂熱，因此吉里蓋利不得不改變他的做法，以免被指控為脫離當時歌劇界發展的主流，更何況托斯卡尼尼熱切希望她到史卡拉演唱。

　　九月底，麥內吉尼夫婦才剛從巴西返家，吉里蓋利便由他的行政人員，同時也是律師的路奇‧歐達尼（Luigi Oldani）陪同，等在他們位於維洛納的家門前，焦急地請求卡拉絲簽下下一季的演出合約。下一季演出將於十二月七日，也就是米蘭的守護聖徒聖昂博（St Ambrose）的主保瞻禮（feast day）當日開幕。能夠被選在這天晚上演唱，是歌者的莫大榮耀。但當卡拉絲了解到吉里蓋利仍不改上次於墨西哥會面時的初衷，也就是不願讓她演出《茶花女》時，她很客氣地向他道謝，請他打道回府。「也許我們應該等明年再談。」她說。三個呆若木雞的男人跟著她走到門邊。吉里蓋利不死心地走了回來，說他真的希望卡拉絲能夠在史卡拉下一個演出季做開幕演出，而他會盡可能安排她在這一季中演出《茶花女》。

　　史卡拉劇院一九五一至一九五二年的演出季，以一齣《西西里晚禱》的華麗製作來揭開序幕。除了新的男高音尤金‧康利（Eugene Conley）以及史卡拉的藝術總監名指揮德‧薩巴塔之外，演出陣容是幾個月前的佛羅倫斯演出的原班人馬。由卡拉絲演唱的女主角伊蕾娜，擄獲了米蘭觀眾。此外，排練時她也深深地打動了她的同事。她對於總譜中每一個細節的投入、廣闊的音域、為每個樂句中灌入意義與刺激，都為這樣一個嚴守紀律的歌劇公司開拓了全新的視野。樂評同樣狂熱地接納了這位女高音。弗蘭哥‧阿畢亞提（Franco Abbiati，《晚間郵報》（Corriere della Sera））將如此描述卡拉絲的歌喉：

　　她過人的寬廣中低音域充滿了熱力之美。她的聲樂技巧與能力不僅是少見的，根本就是獨一無二的。

　　就這樣，卡拉絲與這家劇院的合作關係有了好的開始。但是接連七場《西西里晚禱》的成功演出，並未讓她忘了演出《茶花女》的事。吉里蓋利繼續逃避著，而卡拉絲給他下了最後通牒：除非獲得演出《茶花女》的確切承諾，否則她將拒唱幾天之後的

《諾瑪》。一陣爭論之後，吉里蓋利最後終於保證會在下一季讓她演唱精心製作的《茶花女》，同時還答應結清未付演出之酬勞。麥內吉尼害怕卡拉絲若不接受吉里蓋利的妥協而拒唱《諾瑪》，將會引發醜聞而影響她的事業，於是聰明地介入，挽回了局面。

卡拉絲演唱諾瑪這個對她最具意義的角色時，是和一群絕佳的陣容一同演出的，包括當時首屆一指的義大利次女高音艾貝・斯蒂娜尼、男高音吉諾・佩諾（Gino Penno）、尼可拉・羅西－雷梅尼以及指揮弗蘭哥・基歐尼（Franco Ghione）。她狀況絕佳，轟動了整座劇院。卡拉絲在《諾瑪》當中獲得的成就可說比《西西里晚禱》還來得高，因為《諾瑪》是一部更成功的作品，而其中的主角只要詮釋得宜，會既感人又令人印象深刻。諾瑪演出過後，簡金斯（《音樂美國》）說卡拉絲：

不僅是義大利最優秀的戲劇抒情女高音，而且也是獨具天賦的女演員。她在還沒唱出任何樂音之前，便以她的儀態懾服了觀眾。當她開口演唱，毫不費力就能唱出每個樂句，而聽眾從每個樂句的第一個音，就知道她既直覺亦有意識地感知該樂句應當如何結束。她的靈動令人摒息。她的

聲音並非輕盈的聲音，但是她眼也不眨，便能完成最困難的花腔，而她下行的滑音讓聽者打從背脊感到一股寒意。偶而她的高音會有刺耳的感覺，但音高精準無比。

經過八場《諾瑪》的演出之後，卡拉絲在羅馬義大利廣播公司（RAI）舉行了一場精采的音樂會，選唱《拉美默的露琪亞》、威爾第的《馬克白》、德利伯的（Delibes）《拉克美》（Lakme），以及《納布果》中的詠嘆調。這些選曲對比鮮明，證明她能演唱廣泛的曲目是根植於紮實的基礎，在當時無人能出其右。在她回史卡拉劇院演唱首季演出中的最後一個角色之前，她也在卡塔尼亞演出了數場《茶花女》。

義大利人並不很喜歡莫札特的歌劇作品。譜於一七八二年的歌劇《後宮誘逃》，在一九五二年方於史卡拉劇院首次製作演出。該劇演出非常成功，且相當受到歡迎，主要是因為優秀的演出陣容，包括演唱歐斯敏（Osmin）的詼諧男低音（basso buffo）薩瓦多爾・巴卡洛尼（Salvatore Baccaloni），以及演唱康絲坦采（Constanze）的卡拉絲，而指揮是尤奈爾・佩里亞（Jonel Perlea）。卡拉絲徹底掌握了這個困

佛羅倫斯市立歌劇院一場《清教徒》演出之前，一九五二年。卡拉絲與康利在後台互祝對方好運。

難的角色，以令人讚賞的演唱取悅了極度挑剔的米蘭觀眾。

卡拉絲首季的演出很成功，除了她無法演唱薇奧麗塔這個角色，好讓她得以直接與此處的寵兒，也就是全義大利的寵兒蕾娜妲‧提芭蒂一較高下之外，她感到很高興。而在該季演出中，提芭蒂亦相當成功地詮釋了包益多的《梅菲斯特》（Mefistofele）與威爾第的《法斯塔夫》（Falstaff），她是一位勁敵，儘管有些人認為她表現不佳，但卡拉絲並未等閒視之。這兩位歌者均非常認真工作，而她們的競爭只要是在藝術成就

的範圍內，便是一種良性競爭。

儘管如此，由於她們在里約的爭吵經過媒體的大肆渲染，很快地傳回米蘭，讓米蘭人形成了兩個陣營。一般來說，卡拉絲派（Callasiani）表示歌劇是透過音樂表達的戲劇，這才是歌劇的存在理由，而卡拉絲精湛的表現了這種精緻的藝術形式。另一方面，同樣狂熱的提芭蒂派（Tebaldiani）則聲稱光是他們的偶像絲絨般的聲音，便足以讓他們的感官陶醉。

當然，還有其他受歡迎的歌者，瑪格麗妲‧卡蘿西歐（Margherita Carosio）仍處於巔峰，也有一群忠實的信徒。就連年紀尚輕，具有潛力，但曲目有限的羅珊娜‧卡特莉（Rosanna Carteri）也獲得部份群眾的支持。還有早已成名，號稱「人聲力量之塔」（tower of vocal strength）的艾貝‧斯蒂娜尼，不僅在卡拉絲的《諾瑪》當中成功演唱雅達姬莎，如果不談肢體演出，同一季她所演唱的珊杜莎（《鄉間騎士》）與

艾波莉（Eboli，《唐・卡羅》）也是同樣令人難忘。但是這些歌者的光芒都相繼被提芭蒂與卡拉絲所掩蓋。

在這個階段，卡拉絲的成就超越了那些刺激或感人的演出者，這一點不僅為夠格的音樂家所理解，並且也逐漸為一般大眾所理解。她的詮釋充滿了創造性，也因此對歌劇文化的演進深具影響力。

卡拉絲憶起這段生涯時表示：「當希西里亞尼與塞拉芬要我演唱羅西尼的《阿米達》這部幾乎一百二十年以來，未曾在任何地方上演的歌劇時，我好似身處雲端。我之所以接受在六、七天內學好這個角色（包括了著裝彩排）的條件，是因為塞拉芬這個可愛而狡猾的老狐狸說服了我（而且還不費什麼力氣），說我可以做得到。我相信羅西尼這部莊劇（opere serie）消失的主要原因（當時他只有兩、三部喜劇作品獲得上演），是因為很難找到合適的男女歌者，能夠演唱許多為戲劇表現所寫的花腔樂段。這向前邁出了一步，而《阿米達》為重新發掘幾乎失傳的劇目開啟了一條明路。」

因此她在結束了史卡拉的演出之後，便立即趕到佛羅倫斯準備演出《阿米達》，為五月音樂節做準備，該年音樂節為了紀念羅西尼，一共製作了六部他的作品：《歐希伯爵》（Le comte Ory）、《威廉・泰爾》（Guillaume Tell）、《試金石》（La pietra del paragone）、《絲悌》（La scala di seta）、《譚克雷笛》（Tancredi）以及《阿米達》。而這次卡拉絲的《阿米達》在觀眾與樂評間都獲得了正面的評價。

安德魯・波特（Andrew Porter，《歌劇》，一九五二年七月）寫道：

我們可能會覺得華麗樂段的樂句加上了過多的裝飾；但由瑪莉亞・卡拉絲的口中唱出，卻令人毫無遺憾。她無疑是當今歌劇舞台最令人激賞的女歌者之一。她的花腔並非優雅華美，而是深具力量與戲劇性。雖然有時她的聲音中會不知不覺出現討厭的稜角；但是當她爬上兩個八度的半音音階，再滑落下行，那效果真是令人激動。可惜每當需要表現出溫柔與訴諸美感的魅力時，她便略為遜色。這似乎是她目前的極限，但很可能不久便會消失。

與她最後一場的《阿米達》演出同時，卡拉絲在羅馬演出了三場《清教徒》，也藉此確定了她的成就乃是真正的天份所致。

這是事業相當成功與忙碌的一年，然而其他方面卻不那麼令人愉快。儘管她的婚姻相當成功，與丈夫之間也是真正的相互奉獻，但麥內吉尼的弟弟們，仍然固執地不願接納卡拉絲這個陌生人，進入他們的家庭。麥內吉尼在《吾妻瑪莉亞·卡拉絲》之中寫道：

我們在維洛納的公寓位於家族公司的樓上，無論哪一個弟弟在樓梯間遇見我太太，總是視而不見。有一次卡拉絲從樓上走下來，失足跌了一跤，我一個弟弟看到，卻什麼也沒做，只驚叫道：「她真是無可救藥，連下個樓梯都不會。」

然而，卡拉絲在婚姻生活及藝術成就中獲得的安全感，給了她足夠的勇氣，讓她能將這種令人沮喪的事情置之度外。而令她無法釋懷的是雙親間的惡劣關係，儘管他們仍然有夫妻之名，實際上卻早已分居。她母親又回到了雅典，並威脅她先生支付贍養費。卡拉絲並未站在任何一方，但她對兩人都說了重話。她認為父親是為了帕帕揚小姐，才會將母親趕走。同時她也責備她母親不斷地對丈夫嘮叨，並且不願為挽回她的婚姻付出一點耐心。

而由於父親孤身一人，她也曾答應要邀請他，於是卡拉絲邀請父親到墨西哥市找他們夫妻，她在六、七月間將到那裡演唱。也許這樣一來能幫父親釐清家務事。此外，這趟旅程還可以讓他見見未曾謀面的女婿。而卡拉絲的內心深處其實還有另外一個想法，她父親是一位非常保守的人，對於舞台演出持有懷疑態度，而且未曾真正相信自己的女兒，有一天會成為一位出名的首席女伶。如果讓他親眼目睹，也許會改變看法。果不其然，卡羅哲洛普羅斯看了女兒的演出後大為感動，對舞台演出的保留態度也一掃而空。他從卡拉絲身上得到的驕傲，甚至讓他一時之間忘卻了惱人的婚姻問題，愉快地回到了紐約（至少愉快了一陣子）。

卡拉絲在墨西哥市的第三季演出要演唱五部歌劇：《清教徒》、《茶花女》、《托絲卡》、《拉美默的露琪亞》與《弄臣》，最後兩部作品是她未曾唱過的。義大利籍，年輕且富潛力的抒情男高音朱瑟貝·迪·史蒂法諾則在所有的演出與她搭擋。去年他們曾經在聖保羅共同演出一場《茶花女》，但是他們在排練《清教徒》的過程中才熟絡起來，就在此時，他們為那個時代最著名的二重唱組合奠下了基礎。接下來幾年內，他們在許多歌劇院共同演出過，也灌錄了十部歌

119

劇的全曲錄音。卡拉絲演唱的露琪亞非常成功，墨西哥市的觀眾有幸於二十世紀，率先聆聽一位能夠駕輕就熟演唱露琪亞的花腔女高音。

談到《露琪亞》當中的「瘋狂場景」，卡拉絲說她不喜歡暴力，因為如此一來會缺乏藝術效果：「在這些狀況下，含蓄暗示比起直接表現，會來得更感人。在這個場景中我總是不用刀子，因為我認為這毫無作用，而且是老掉牙的玩意兒，這種寫實只會破壞真實性。」

而《弄臣》的首演幾乎是個災難：演出之前沒有完整排練，樂團表現奇差，幾乎沒做什麼舞台指導；而歌者們，包括卡拉絲在內（她必須在錄音以及排練其他角色期間，研究吉爾妲這個角色），也都沒有信心。第二場與最後一場演出的情況比較好，至少歌者與樂團聽起來比較像是一個團隊。抵達墨西哥市時，卡拉絲知道沒有足夠的時間可以準備這個她沒唱過的角色，她嘗試更改劇目，但未能成功。經理部門僅僅提醒她，她是墨西哥迄今身價最高的歌者，她必須依約履行她的義務。

在這場災難之中，卡拉絲具啟發性的新鮮詮釋（環境所逼讓吉爾妲在一夜之間由少女轉變為女人），在當時普遍無法受人理解，主要原因在於

長久以來，這個角色便錯誤地與花腔輕女高音的聲音連結在一起。

儘管後來不曾再上台演唱吉爾妲，卡拉絲還是有她的貢獻，即是讓人們重新評價這個角色。她一九五五年的全劇錄音，以及另一套「海盜版」的舞台演出錄音，都對吉爾妲這個純潔無瑕但絕非平淡無味的角色，做出了深刻的理解。在她的某一堂大師講座之中（於茱麗亞學院，紐約，一九七二年），卡拉絲告訴一位演唱〈親愛的名字〉的年輕女高音，吉爾妲是一位陷入愛河的女子。她是個處女，但不能將她唱得太可愛。要記得之後發生在她身上的事，她為了愛情犧牲了自己。

在墨西哥市期間，卡拉絲與迪‧史蒂法諾成了最要好的朋友，但是在最後一場《托絲卡》演出時，有些小誤會，讓他們產生了摩擦。卡拉絲的托斯卡唱得絕佳，而迪‧史蒂法諾也盡其所能以燦爛的聲音演唱卡瓦拉多西。結束前，卡拉絲在台前接受觀眾起立鼓掌，樂團演奏了〈燕子〉（Las golondrinas）一曲，這是墨西哥的傳統，他們獻給即將離去的傑出藝術家這首曲子，希望他們趕快回來。卡拉絲深受感動，含淚在舞台上屈膝致意，而觀眾則唱出道別之歌。這觸怒了迪‧史蒂法諾，因為他覺得自己被

排除在外。他一怒之下，宣佈不再與卡拉絲同台演唱，不過這只是氣話，並未曾實現。而墨西哥人當時並不知道，他們熱愛的這隻燕子，將永久飛到其他地區去，之後卡拉絲的國際聲望鵲起，再也不曾回到墨西哥。但他們永難忘懷這位不同凡響的歌者，曾經將她早期歌唱生涯的重要部份，獻給了他們。

七月的第一週，麥內吉尼夫婦回維洛納，讓卡拉絲及時準備她下一個工作。競技場歌劇院的一九五二年演出季，將以《嬌宮妲》揭幕，她將以她在義大利首次亮相的角色回到舞台上。如今她已有所成，也為歌劇舞台帶來了新的理念與驚奇，儘管不能說所有演出都成功，卻也尚未嚐過失敗的滋味。

當卡拉絲走上圓形劇場寬大的舞台，面對上千觀眾時，她定住了一段時間，知道自己一切的努力並未白費。塞拉芬並不在場（此時指揮為沃托），但是另一位維洛納紳士，也就是她的先生，依然在她身邊，勾起了她許多甜美的回憶：她們的初次邂逅、隨後的威尼斯之旅，以及相知相戀，步上紅氈的過程。而《嬌宮妲》演出後，三個月找不到工作的困苦，以及第一次被史卡拉劇院回絕的往事，她都已真正釋懷。她第二次在圓形劇場演唱的嬌宮妲，以及之後的薇奧麗塔，讓威尼斯人到達狂熱的地步，他們將卡拉絲稱為他們自己的傑作。

競技場的演出後，卡拉絲在下一次工作開始前有兩個月的空檔，可以稍事休息。十月時，姐姐伊津羲來陪她兩個星期，她很高興。自從卡拉絲在七年前離開希臘到美國發展，她們便不曾見過對方。卡拉絲現在是位出名的首席女伶，也是一位快樂的已婚女子。而在雅典的伊津羲則依然單身，事業上也沒有什麼成就。這次團聚對於姐妹二人也並非全然快樂，也許卡拉絲太過努力討好伊津羲，而讓姐姐誤會她在自誇。但終究雙方都是出於善意的，她們在友善的氣氛下告別。

倫敦的皇家柯芬園歌劇院，本來邀請卡拉絲在一九五二年六月演出《諾瑪》（這部作品自從上一位偉大的諾瑪演唱家蘿莎・彭賽兒於一九二九年演出之後，便不曾在這個英國的首善之都上演）。然而當時卡拉絲正在墨西哥市演出，因此柯芬園的演出日期便延至該年十一月。她在倫敦以諾瑪首度登台，演出陣容包括米托・皮契（飾波利昂）、斯蒂娜尼（飾雅達姬莎）、賈可莫・瓦吉（Giacomo Vaghi，飾歐羅維索）。而次要角色克

羅蒂爾德（Clotilde）則由後來在國際間大放異采的澳洲女高音瓊安・蘇莎蘭（Joan Sutherland）演唱。指揮為維托利歐・古伊。

卡拉絲加上斯蒂娜尼的演出造成轟動，可說是倫敦在戰後最值得一提的歌劇演出。英國樂評看出她的傑出幾乎讓其他當代的女高音相形失色。這並非因為她的聲音無懈可擊，而是因為她運用聲音的可能性來表達諾瑪內在情感的方式，的確才華洋溢。

賽西兒・史密斯（Cecil Smith）在《歌劇》中寫道：

卡拉絲的裝飾音（fioriture）好得令人難以置信。〈聖潔的女神〉尾段裝飾樂段（cadenza）的半音滑音（chromatic glissandi）對她完全不成問題。從中央F到強音高音D的跳躍音也是如此。最驚人的時刻之一是第二幕三重唱的加速結尾（stretta）即將結束之處，她唱出了奔放的高音D，持續了十二拍。卡拉絲擄獲了觀眾的心，而她也不讓觀眾失望，在歌劇結束時達到巔峰。

安德魯・波特對於這場諾瑪的評價（《音樂時代》（Musical Times），一九五三年一月）則更具啟發性：

卡拉絲是屬於我們這個時代的諾瑪，正如彭賽兒與葛里西的諾瑪屬於她們的時代。她無疑是今日歌劇舞台上最令人振奮的歌者。她的優點何在？寬廣的音域與力度，這是不可或缺的。此外還擁有廣泛的音色範圍，及對戲劇的深刻瞭解。她有感人的聲音，也有駭人的聲音。她儀態莊嚴，以豐富的肢體與心理，表現並掌控了舞台，這是在當今任何女演員身上都很少見的。

然而還是有一位樂評並未無條件投降。恩斯特・紐曼（Ernest Newman）於演出結束後在劇院休息廳裡被群眾包圍，希望他發表看法。畢竟，他是倫敦最年長資深的樂評，也是唯一聽過一些過去偉大《諾瑪》演出的人。紐曼說得很少，只說：「她很棒，真的很棒。」然後，舉起他的傘，提高了嗓門說道：「但她不是彭賽兒！」

此時聖昂博日即將來臨，卡拉絲趕到米蘭開始排練《馬克白》，這部史卡拉劇院做為新一季開幕大戲的歌劇，也是她原本要為托斯卡尼尼演出的作品。這次的指揮是德・薩巴塔，男主角則為恩佐・馬斯克里尼。由於主要角色演唱困難，製作成本又過高，使得這部歌劇不常上演。儘管劇

本改編自莎士比亞的原作，但在歌劇中馬克白夫人才是主要角色，馬克白則次之。卡拉絲飾演的馬克白夫人不論在聲音上或戲劇上都締造了高峰。在夢遊場景這個她的藝術巔峰裡，她引發了觀眾的極度狂熱。要更貼切地描述她的成就，可以用作曲家對於如何演出馬克白夫人的詳細解說來描述：「我希望馬克白夫人看起來醜陋又邪惡，她的聲音刺耳、空洞，像是悶在裡面。有些段落甚至不是用唱的，而是以一種沙啞、陰鬱的聲音來朗誦演出。其實我要的就是邪惡的聲音。」

「也許沒有第二部歌劇」，特奧多羅·切里（Teodoro Celli，《Corriere Lombardo》）說道：「像《馬克白》這麼適合卡拉絲。威爾第並不喜歡聲音甜美的女高音，所以他才任用芭比耶莉－妮妮（Barbieri-Nini），這位充滿『魔鬼般』聲音的偉大女演員。在夢遊場景之後，觀眾席中有兩、三個受人利用的人發出噓聲，企圖干擾歌者。然而，他們的努力反而引發無法歇止的喝采聲。」

《馬克白》之後隨即上演《嬌宮姐》。儘管有當時被盛譽為最佳人選的卡拉絲的演出，而且演出陣容十分優秀，包括斯蒂娜尼與迪·史蒂法諾，但這次演出卻流於平淡。這是一

次了無生氣的製作，而指揮沃托也表現平平。

到威尼斯與羅馬演出數場《茶花女》之後，卡拉絲演唱了《遊唱詩人》當中的蕾奧諾拉，這是本季她在史卡拉劇院演出的最後一個角色。除了代替提芭蒂演出的兩場具爭議性的《阿依達》外，目前為止她演出的劇目都是較少演出的歌劇。處於巔峰的卡拉絲為《遊唱詩人》這部世界上最受歡迎的歌劇之一，寫下新的一頁。德拉格茨在《歌劇》中寫道：

> 這齣《遊唱詩人》值得眾人等待，這歸功於瑪莉亞·卡拉絲與艾貝·斯蒂娜尼兩人的不朽演唱。卡拉絲再一次通過了困難的考驗，呈現了她的藝術智慧、她做為一位歌者的過人天賦，以及擁有無人能及的聲樂技巧的事實。她對於角色內涵的處理，簡直到了完美的境界。

這是令人非常興奮的一季，對卡拉絲相當重要。她的成功並不限於史卡拉劇院，而同時也在其他劇院。她在幾家義大利劇院演出的《諾瑪》、《露琪亞》、《茶花女》，和在柯芬園演出的《阿依達》、《諾瑪》與《遊唱詩人》都是有趣而刺激的演出，有時引起爭議，有時則達到聲音與戲劇

性的高峰。她最具爭議性的詮釋是在羅馬演出的薇奧麗塔：她挑戰並且修正了某些傳統，也因而受到許多保守人士大加躂伐。不過其他人則認為這位「新的」薇奧麗塔是依據現代精神詮釋而成的，一個非凡而鮮活的角色。

倫敦的演出時間在初夏，女皇伊麗莎白二世登基的慶祝活動期間。柯芬園委託布列頓（Benjamin Britten）為此創作一齣新的歌劇《葛羅莉安娜》（Gloriana），並且同時策劃了一系列的義大利歌劇慶典，而去年演出令人難以忘懷的諾瑪的卡拉絲則是其中的要角。至於首次在倫敦登台演出的席繆娜托，則在卡拉絲所有的演出中擔任次女高音的角色。

六月四日，女皇登基前兩天，卡拉絲演唱了她在倫敦的第一場《阿依達》。這是一場值得紀念的演出，儘管由約翰‧巴畢羅里爵士（Sir John Barbirolli）指揮的演出排練不足，製作的識見也相當狹隘，但是在英國樂評的眼中，卡拉絲是一位具爭議性的阿依達。

安德魯‧波特的評論（《歌劇》，一九五三年七月）最具啟發性：

卡拉絲在勝利場景的盛大終曲當中令人為之一顫，在尼羅河二重唱（Nile duet）與最後的二重唱中則表現得極為傑出。但兩首詠嘆調卻不是那麼令人滿意；她常常犧牲平滑的旋律線，而且令人困窘地改變音色。不過她表現得如此精緻。她將〈你看，死亡的天使靠近了〉（Vedi Di morte d'angelo）的開始樂句唱得相當美，輕輕地碰觸標記著斷唱的音符，讓從高降B音開始的下行滑音令我們銷魂。若抱怨這場演出則未免失之愚昧。

翌夜卡拉絲演唱了《諾瑪》，並更超越了她先前的演出。正值巔峰的席繆娜托的扮相比起斯蒂娜妮更為年輕，使得雅達姬莎一角更令人信服，整部歌劇也獲得更佳的平衡。除此之外，由於席繆娜托能在舞台上，與諾瑪以較高的原調演唱二重唱（斯蒂娜妮則辦不到），卡拉絲便能以原調（G大調而非F大調）演唱〈聖潔的女神〉，這更合於她的音色。

接著演出的是《遊唱詩人》，儘管製作得並不好，卡拉絲仍讓史卡拉的歌劇老聽眾覺得像是第一次聽到這個熟悉且受歡迎的音樂。正如賽西兒‧史密斯（《歌劇》）所描述的：

她使用聲音的方式帶給人們無盡的驚奇。我們第一次聽到完整唱出的顫音、濃烈的音階與琶音，但節奏上

又不失靈活與彈性，充份的滑音與長句則具有精緻的變化。結束時驚人的喝采景況，還不足以反映這位女高音所應得的榮耀。

除了這些成功演出之外，卡拉絲當時最大的成就，在於她對凱魯畢尼《米蒂亞》（1797）劇中同名女主角的刻畫。除了精純的旋律性之外，這部歌劇在人聲旋律線，以及管弦樂配器方面都有許多獨到之處，並具有古典悲劇的宏偉。而它無懈可擊的音樂性以及巧妙的結構，使這部作品得以從學術象牙塔提昇到藝術的境界。貝多芬與浦契尼都宣稱《米蒂亞》是一流傑作。十九世紀英國樂評寇里（Chorley）認為米蒂亞這個角色需要一位像卡妲拉妮（Angelica Catalani）一樣：

有著響亮清澈的聲音，以及一付金鋼不壞之身，能夠忍受長時間展現失控情緒所引起的緊張與疲憊的女高音。而且，就算有了卡妲拉妮的音域與肺活量，還必須擁有如茱迪塔・帕絲塔般，豐富的情感表達與雕像般的體態，表現出毀滅性的輕蔑與可怕的復仇心，以及母性的悔恨，方能切合作曲家的創作本意。

由於選角的困難，多年來這部作品受到冷落（一九〇九年於史卡拉劇院首演，由艾絲特・瑪佐蕾妮（Ester Mazzoleni）演出米蒂亞，是一次失敗的演出），而卡拉絲正是寇里夢想中唱作俱佳的歌者，她成功地賦予這位不可思議的女主角新的生命。在五月音樂節復興這部歌劇，是希西里亞尼的主意，正如同前幾季的《阿米達》與《奧菲歐與尤莉蒂妾》一樣。卡拉絲似乎在八天之內便學會了這個極其困難的角色，日後她的詮釋更加精進，不過米蒂亞從一開始便為她帶來勝利。

特奧多羅・切里在《Corriere Lombardo》中如此評論道：

唯有歌者能夠承受此角的沈重，《米蒂亞》一劇才有可能演出，昨天晚上瑪莉亞・卡拉絲演出的米蒂亞真是太驚人了。她是一位偉大的歌者，也是一位具有非凡力量的悲劇演員，她為這位女巫注入了陰沈的音色，她的低音域具有原始的力度，而高音域又具有可怕的穿透力。做為愛人的米蒂亞有令人心碎的音調，做為母親的米蒂亞則非常地感人。她的表現能力遠遠超過音符所及，達到了這位傳說中女性的不朽特質，而且她全然謙遜投入並忠於作曲家。

一九五三年，維洛納圓形劇院四

十週年慶，由卡拉絲擔綱的《阿依達》，將作為開幕演出。四十年後，塞拉芬再度指揮這部，他曾於一九一三年在圓形劇院開幕時所指揮的歌劇。卡拉絲也演唱了《遊唱詩人》，並灌錄了唱片。

對於她這一年的成就，賈可莫·勞瑞－佛爾比作出了最具洞察力的總評。他寫道：

這位年輕又具群眾魅力的歌者，總有一天會將歌劇藝術帶向新的演唱的黃金時代。

在她的錄音工作（《鄉間騎士》、《托絲卡》與《茶花女》）完成之後，她只剩下九月底及十月間的空閒，這對當時的她而言可是得來不易的奢侈。幾乎沒有什麼私生活的麥內吉尼夫婦充份利用了這個假期，卡拉絲扮演家庭主婦的角色，為先生做飯，並在家中接待一些朋友。

她即將開始一個工作更為繁重與更加進取的一年，而且如果她要贏得「史卡拉女王」的封號，必須更勤奮地工作，儘管她已是當地最吸引人的歌者。而提芭蒂也仍相當受歡迎，怪的是喜愛卡拉絲的人愈多，喜愛她的人也愈多。除了提芭蒂的追隨者曾試圖干擾《馬克白》的夢遊場景之外，也沒什麼其他事情發生。而當時兩名

歌者打對台的情形也並不明顯，因為葛林荷立將卡拉絲的演出安排在前半季，而提芭蒂則在後半季。然而，在一九五三至一九五四年的演出季時，葛林荷立不得不完全為提芭蒂著想。由於卡拉絲已經連續兩季在開幕時擔綱演出，如今這份榮耀應讓給提芭蒂，而這兩名歌者會在同一時期演出。在開幕演出中，提芭蒂將演唱作曲家卡塔拉尼（Catalani）甚少被演出的作品《娃莉》（La Wally），以紀念作曲家逝世六十週年。她接著還要演唱德絲德莫娜（Desdemona，《奧泰羅》）、塔蒂亞娜（Tatyana，《尤金·奧尼金》（Evgeny Onegin））與托絲卡。

而卡拉絲的演出計畫則更具野心，包括了四部風格各異的歌劇：《拉美默的露琪亞》、葛路克的《阿爾賽絲特》（Alceste）與《唐·卡羅》（Don Carlos）都將被演出，前兩部作品均是為她量身打造的新製作。此外，他們還打算推出一部有趣的罕見劇目。他們注意到了卡拉絲在佛羅倫斯演出久遭遺忘角色的成功例子，經過仔細評估之後，史卡拉選擇了亞歷山大·史卡拉悌（Alessandro Scalatti）的《米特里達特》（Mitridate Eupatore）（1707）。

除了這些計畫的藝術性令人振奮

之外，造成米蘭人高度期待的還有其他原因。米蘭人對於卡拉絲與提芭蒂之間的角力，較之這兩位前途不可限量的女高音本身更感興趣；她們兩人都是以工作為重、非常認真的藝術家，但隨著開幕之夜逐漸接近，兩派觀眾興奮到令人不安的地步。樂評艾密里歐·拉第烏斯（Emilio Radius）感覺到事態不妙，而在《L'Europeo》當中撰文強調兩位歌者在歌劇藝術中的同等重要，而寬廣的歌劇舞台足以讓她們各展所長。而該文的重點在於良心建議兩位歌者能夠公開握手言和，讓群眾焦點集中在她們的藝術價值上。

首演於一八九二年，不太為人所知的《娃莉》一劇只能說是還算成功，也不太能引起一九五〇年代對浦契尼沒多少瞭解的觀眾之興趣。堅強的演出陣容包括提芭蒂（飾娃莉）、德·莫納哥（飾哈根巴赫（Hagenbach））與桂爾費（Giangiacomo Guelfi，飾Gellner），以及指揮朱里尼，而提芭蒂的演唱非常優美，儘管若能再精彩一些將會更好。然而，該晚仍然值得記上一筆，因為托斯卡尼尼當時在劇院中。所有米蘭觀眾都知道他非常欣賞提芭蒂，光憑這一點就足以在該晚引起狂熱。何況托斯卡尼尼曾經是卡

塔拉尼的好友，他曾經在史卡拉劇院指揮演出《娃莉》的首演，而且甚至還將女兒取名為娃莉。

觀眾席中還有另外一位人物引起了大家的注意。卡拉絲接受拉第烏斯的建議，來到劇院表示她的善意。她與先生坐在吉里蓋利的包廂中，非常熱切地為提芭蒂鼓掌，並且對她大力讚揚。所有觀眾都看到了卡拉絲求和的舉動，但提芭蒂卻假裝忽視她的出席，並且完全不予回應。

《娃莉》演出三天後，卡拉絲在該季的第二齣製作中露面，但並非如預定般演出《米特里達特》，而是演出《米蒂亞》。這是在幾乎要開演時才更換的戲碼，因為卡拉絲六個月前於佛羅倫斯演出的《米蒂亞》造成轟動，吉里蓋利與合夥人覺得有必要讓史卡拉劇院，和五月音樂節一樣，有為合適歌者挖掘偉大作品的精神與魄力。

他們向卡拉絲試探更改戲碼是否可行，卡拉絲馬上就同意了。日後回憶起這件事，她對我說：「我並非不想演唱《米特里達特》，然而當時我才剛剛發現了美妙的《米蒂亞》，我非常期盼在史卡拉劇院演出這部作品，因為這會為我帶來無限的可能。雖然我已開始在史卡拉劇院演出，卻還沒如我所願地在那裡紮根。感謝上

帝讓我們找到了伯恩斯坦（Leonard Bernstein）來指揮這部既困難，在當時又乏人問津的作品。」

不論如何，史卡拉劇院為了這個新作品，放棄演出《米特里達特》，可說是非常大膽的決定。《米蒂亞》的製作人瑪格麗塔・瓦爾曼（Margherita Wallmann）後來回憶當時的情況，說得並不誇張：「我們一無所有，必須從頭做起。」佛羅倫斯演出用的佈景不合史卡拉的標準，因此無法借用，而最佳指揮人選德・薩巴塔心臟出了毛病，曾於佛羅倫斯指揮《米蒂亞》的古伊由於另有演出，也無法上場。面對如此惡劣的情況，史卡拉當機立斷，決定放手一搏，結果大有斬獲。幾乎沒有舞台設計經驗的畫家薩爾瓦多・費姆（Salvatore Fiume）製作出充滿想像力的佈景，突顯了《米蒂亞》原始、介於野蠻邊緣的特質。指揮的人選則是一場更大的賭局。

正當吉里蓋利無計可施時，卡拉絲忽然有了一個主意：幾天前她剛從廣播中聽到一場管弦樂音樂會，儘管她不知道指揮是誰，但她印象深刻，覺得這位指揮會是演出《米蒂亞》的理想人選。吉里蓋利發現這名指揮是伯恩斯坦，一位年輕的美國人，當時正在義大利巡迴演出。由於他在義大

利毫無名氣，吉里蓋利並不想雇用他，但在卡拉絲的堅持下，他不情願地與他接洽。伯恩斯坦之前僅有的歌劇指揮經驗是在美國的坦格伍德（Tanglewood）指揮布列頓的《彼得・格林姆斯》（Peter Grimes），而且他完全不熟悉《米蒂亞》的總譜，因此並不願意接受這份工作。然而真正讓伯恩斯坦打退堂鼓的原因是有一群熟人出於嫉妒，讓他相信卡拉絲是一位難以合作的女人，如果不能如她所願，她會大找麻煩。就在此時卡拉絲接手聯絡事宜，經過一番電話長談之後，伯恩斯坦很高興地接下了工作。

所有相關人員付出的努力與熱情（一共只有五天的舞台排練時間）得到了回報。伯恩斯坦與樂團創造了奇蹟，而包括了佩諾（飾傑森（Jason））、芭比耶莉（飾奈里絲（Neris））與莫德斯蒂（Modesti，飾克雷昂（Creon））的歌者們也成功完成任務。卡拉絲演出的米蒂亞超越了自己，在唱完第一首詠嘆調〈你看到你孩子們的母親〉（Dei tuoi figli la madre）之後，米蘭觀眾給予她長達十分鐘的起立喝采。演出結束之後，一大群人等到深夜，只為見她走出劇院。樂評也是一致讚揚，切里（《今日》）將卡拉絲精湛的聲音技巧與風

格和傳奇人物瑪莉亞‧瑪里布蘭相提並論。而伯恩斯坦的評論則代表了普遍的觀感。他說：「這位女子能在舞台上放電。在《米蒂亞》當中，她便是發電機。」

這次《米蒂亞》的演出讓國際媒體以頭條報導，卡拉絲無疑在與提芭蒂的較勁之中，贏了第一回合，然而要推測誰能贏得后冠，尚言之過早。儘管如此，她們的對立在彼此的支持者之間真正地展開，其中最狂熱的份子不放棄任何機會為自己的偶像打氣，或是嘲笑她的對手。從那時起，兩位歌者對此一議題均不曾發表任何意見。

據麥內吉尼說，三天之前在《娃莉》演出時，忽視卡拉絲出席的提芭蒂前來聆聽了《米蒂亞》。然而，當演出第一次中斷，觀眾給予卡拉絲長久且熱烈的喝采時，他看見提芭蒂起身離開劇院。她態度相當敷衍，兩人打照面時，他向她打招呼，而她只是草率地應付一下，便匆忙離去。

《米蒂亞》之後，卡拉絲於聖誕節前夕到羅馬演唱《遊唱詩人》。節目單上的演出陣容相當堅強，但這幾場演出卻駭人聽聞：六十高齡的勞瑞－佛爾比唱高音時幾乎要窒息，指揮桑提尼（Gabriele Santini）無法展現他的威信，而芭比耶莉在演出期間

身體不適，必須由皮拉契妮（Miriam Pirazzini）替演。只有卡拉絲在這場災難中得以倖免，樂評們也適切地描述了她的勝利（《L'Europeo》，一九五三年十一月）：

卡拉絲的聲音非常純淨，彷彿從一遍血腥的戰場中光輝地升起。卡拉絲會是歐洲最出名的女人。

麥內吉尼夫婦在維洛納家中度過了一個短暫而快樂的聖誕假期，之後卡拉絲於一月的第一個星期回到米蘭，開始排練第二回合的演出。她將演出全新製作的《拉美默的露琪亞》，由卡拉揚（Herbert von Karajan）指揮兼導演。完美的演出陣容集合了正值巔峰的迪‧史蒂法諾、羅蘭多‧帕內拉伊（Rolando Panerai）以及莫德斯蒂。舞台佈景原由尼可拉‧貝諾瓦（Nicola Benois）負責設計，但他得知製作人的前衛企圖之後便退出了。卡拉揚希望佈景幾乎是空無一物的，僅具個性化的輪廓，最重要的是要有昏暗的燈光，讓整個舞台佈滿沈鬱的氣氛。最後，吉安尼‧拉托（Gianni Ratto）在卡拉揚的指導之下，達成了目標。這當然不是一個讓所有人滿意的製作，也引起觀眾不同的反應，但是就一月十八日的演出而言，並無任何爭

議之處。「史卡拉劇院陷入瘋狂，紅色康乃馨的花雨（瘋狂場景第一部份）引起長達四分鐘的掌聲」，這是《La Notte》簡短的描述。而辛西亞‧裘莉（Cynthia Jolly）在《歌劇新聞》（Opera News）中報導：

隨著每場演出她益發保有自己的風格，然而又更為深入這個角色。卡拉絲在當今女高音之中的優越地位，並非來自技巧上的完美，而是在於一種非凡的藝術勇氣、令人摒息的穩定與靈活、斷句與舞台姿態，以及那令人難忘、令人心碎的音色。

對卡拉絲來說，這也是一次空前的勝利。她獲得相當狂熱的喝采，獻給她的花束散佈整個舞台，許多人認為她詮釋的露琪亞是他們所聽過的演出中最偉大的。她在著名的瘋狂場景營造出來的張力是如此感人（巧妙的燈光加深了卡拉絲的戲劇表現），以至於觀眾為了釋放情緒，用長時間的喝采聲打斷了她的演出。

幾天之後，她在翡尼翠劇院再度演出米蒂亞與露琪亞。除此之外，在回到史卡拉演出兩個新角色之前，她在熱那亞演唱了《托絲卡》。

由於這次的《米蒂亞》比在佛羅倫斯演出時更為成功，史卡拉劇院非常有信心地朝葛路克的《阿爾賽絲特》

邁進，這是他們自己為卡拉絲量身訂製的罕見劇目。除了經常由托斯卡尼尼指揮演出的《奧菲歐與尤莉蒂妾》之外，根據歌劇院的年鑑，至一九五三年為止，葛路克的作品只有《阿米德》與《在陶里斯的伊菲姬尼亞》（Ifigenia in Tauris）各上演過一次。雖然義大利人是喜好音樂的民族，而他們也的確欣賞葛路克的作品，但他還是無法像其他義大利作曲家那樣，能直接打動他們的心房。莫札特也是如此。史卡拉劇院的重大試驗通常都是成功的，從結果看來，阿爾賽絲特這個角色非常適合卡拉絲；她掌握了音樂的精神，並且感人地傳達了這位古典女英雄的高貴情操。

這是卡拉絲第一次在米蘭演出一個「靜態」的角色，劇中幾乎全部都是內心戲。她喜愛這個作品的音樂，特別是葛路克的宣敘調，對她來說那是種持續的喜樂，她也試著尋找正確聲調做戲劇表現，來詮釋阿爾賽絲特從微弱的希望、絕望，到歡欣鼓舞的心路歷程（這是婚姻之愛的神化）。卡拉絲在當時是位模範妻子，而阿爾賽絲特也是希臘人。

一九六〇年代中期，卡拉絲告訴我，阿爾賽絲特一直是她最喜歡的希臘女性角色。當她演出同樣是希臘人的伊菲姬尼亞（《在陶里斯的伊菲姬

尼亞》），她感到：「由於製作將時代背景設定在另一個時期，因此舞台帶走了她部份的希臘性格。而我演過的另一位希臘角色絲瑪拉格姐（《大建築師》）則算是還好，她不是古時候的女人，不是吸引我的那一類型。」

在藝術成就上，《阿爾賽絲特》算是十分成功。

與《阿爾賽絲特》同時，她開始連續演出《唐‧卡羅》，這是一齣一直能激發義大利觀眾想像力的歌劇。第一場演出是為了慶祝米蘭博覽會開幕，而這部歌劇所需的龐大陣容則經過精挑細選：羅西－雷梅尼與保羅‧席威利分別飾演菲立普國王（King Philip）與波薩（Posa），斯蒂娜尼演唱艾波莉。而飾演唐‧卡羅的馬里歐‧奧蒂卡（Mario Ortica）充其量只能算勉強勝任。卡拉絲是第一次演唱伊莉莎白，她曾經於一九五〇年研究過這個角色，但由於當時染上黃疸病而未能演出。大部分的人都認為她不論在聲音上或肢體上，均表現出一位莊嚴的女王，並且深刻傳達了這個悲劇角色的困境；不過有些人則認為在遭到拋棄的時刻，她缺少了某些甜美與柔弱。

如是結束了卡拉絲在史卡拉劇院成果輝煌的第二個演出季，而亦處於巔峰狀態的提芭蒂，也成功地演唱出德斯德莫娜、塔蒂亞娜與托絲卡。兩位歌者在同一季之內都表現優異，並且交互演出，讓她們的支持者與同樣選邊支持的媒體合力向對方宣戰。雖然兩方人馬都沒有歌者本身的實際參與，他們卻同樣狂熱，不放過任何機會干擾對方陣營的演出。媒體報導更是有過之而無不及。他們不僅在米蘭維繫戰局，就連卡拉絲與提芭蒂在其他地方演出，也將戰火延及該地。

不久之後，那些總是不會放過這種機會的捧場客（claque）也介入這個事件。所謂捧場客就是一群職業的鼓掌大隊，為劇院所聘用。從歌劇誕生時便有這種人，而且在許多國家中還看得到。的確，有時候鼓掌能夠對演唱者產生激勵的效果，而事實上也有人付錢請人鼓掌，然而卡拉絲或提芭蒂都沒有採用這種手段。因此，任何人想要利用捧場客來對付這兩位歌者都是輕而易舉的事。幸好，大部份的狀況下都有懂得欣賞藝術的人，可以制止這些捧場客，因為他們這種破壞行為可能會嚴重打擊演出的藝人。

史卡拉劇院一九五三到一九五四年的演出季，成為兩位名氣響亮的歌者的錦標賽，成績斐然。儘管並沒有產生最後的勝出者，但藝術水準提升了，也影響到其他的劇院。那時，米蘭人熱切期盼史卡拉劇院的下一個演

出季，不僅因為下一季將大有可觀，也因為這可能會是決定性的一季。

在此期間，卡拉絲生命中的另一場戰役也獲得了勝利。十五個月內，她成功地讓體重從一百公斤降到了六十公斤，卡拉絲之前並未因減重而取消她為數甚多的舞台演出，瘦身後也令人驚奇地沒有任何副作用（她的皮膚保持平滑而緊緻，這造成了轟動）。很長一段時間，國際媒體對於卡拉絲神秘的轉變，提出了各種令人無法置信的解釋，從刻意挨餓、吞下條蟲，乃至於使用密方，甚至是魔法。同時，不斷地有一些診所出天價向她購買珍貴密方。她並沒有什麼密方。「如果我真的有什麼減肥密方，你不覺得我會是全世界最富有的女人嗎？」這是她唯一的評語。

卡拉絲的戲劇性減重，由於她那後來不聯絡的母親歪曲事實，造成了更大的混淆。事實與艾凡吉莉亞信誓旦旦所宣稱的完全相反，卡拉絲小時候很苗條，也沒有狼吞虎嚥暴飲暴食。她十三歲以前在美國所拍攝的照片可以證實這一點。她的體重在到達希臘之後直線上升，這並不是因為飲食過量，而是一種治療青春痘的奇怪藥方所導致，那是一種以打發的蛋、全脂牛奶，以及其他高油脂的食物做為基準的飲食。不久之後她被診斷出有內分泌失調的問題，很可能是這套飲食方法所引起的。她只是適量地依照處方飲食，而她快速地發胖也不令人訝異。那時她母親對小女兒的問題完全不感興趣，這種忽視也可以解釋為何艾凡吉莉亞後來將事情歸咎於卡拉絲的暴飲暴食。當時面皰在三、四年之內，便從卡拉絲的臉上消失了，而她背上的痘子以及內分泌失調的問題，一直要到一九五四年末，她減去體重之後，才真正地治癒。

卡拉絲自己的說法是，在經過希臘時期的治療之後，她開始沒來由地增加體重。看到她變胖，人們會推論說她吃得太多，但事實並非如此，更何況，在佔領期間，就算她想多吃也沒辦法。如同我們之前說過的，在三個月之內，她僅以甘藍菜與蕃茄裹腹。當她在一九四五年回美國時，已重達一百公斤，透過兩年嚴格的飲食控制，才降到八十五公斤。在義大利她也嘗試過數種節食法，但都沒有什麼成效，經過盲腸手術之後，又開始毫無理由的增加體重，在一九五三年初，又達到了一百公斤。

只剩下麥內吉尼能為妻子的神奇減重提供解釋。在《吾妻瑪莉亞‧卡拉絲》一書中，他提及一九五三年秋天他們在米蘭，某個晚上，卡拉絲要他立刻回他們下榻的飯店。麥內吉尼

於圓形劇院演出《梅菲斯特》之後，卡拉絲與友人攝於維洛納一家餐廳中，一九五四年夏。

因這通緊急電話大吃一驚，而當看到妻子激烈的反應時，更是受到驚嚇。她叫道：「我殺了它！我殺了它！」然後她解釋說，她在沐浴時排出了一條條蟲（tapeworm）。

透過藥物治療，卡拉絲終於將這常見的寄生蟲病根治了。麥內吉尼表示，那之後卡拉絲維持著和以前相同的食量，卻開始持續且輕易地減掉體重。「我們與醫生討論過，認為儘管對大部份人來說條蟲會造成體重減輕，在卡拉絲身上卻產生反效果。所以她一除掉這個大患，脂肪也就開始消失了。」其他便沒有任何解釋了。事實上，麥內吉尼下面這句話多少減弱了他的結論，他說：「就連我這個日夜和她生活在一起的人，也無法得知她是如何減輕體重的。」

我從來沒有找到任何一位醫生同意麥內吉尼與卡拉絲的醫生診斷，也就是說條蟲在她身上造成反效果。對於這段傳奇的唯一合理解釋是，她在希臘時使用了治療面皰的食療處方，並由此引發內分泌失調，這個問題因為她在佔領時期所感染到的條蟲而惡化。而根絕了條蟲之後，她的身體系統也克服了內分泌失調，使她體重減輕。

我詳細論述這段故事並非因為故事本身精采，而是因為這件事，對於這個女人與藝術家的人格，有重要的影響。她的改變非常徹底。那位高

大、沈重、有些笨拙，走起路來不太
自然的女孩子（當錄音師華特‧李格
一九五〇年第一次看到她時，形容她
走路像是一位在海上航行了很久的水
手），變成了優雅而年輕的女人，加
上新買的衣服，讓她成為全世界最懂
得穿著的女人。由於她也不再為血液
循環不良所苦，她的足踝不再腫痛，
皮膚的毛病也消失無蹤。

　　除此之外，麥內吉尼證實，他妻
子衝動的個性也產生了極大的變化。
之前，她可能被人稍一挑撥，便會勃
然大怒，變得粗暴。他敘述了在里約
熱內盧的一段插曲：有一天早上卡拉
絲點了早餐送到旅館房內（麥內吉尼
外出買報紙），服務生看到她獨自一
人穿著睡袍，想摸她的胸部。她因這
個騷擾的舉動而震怒，給了那個人一
拳之後，捉住了他，用力將他摔到地
上，他的頭撞到門把，受了重傷，差
點沒死去。麥內吉尼說卡拉絲在變苗
條之後，也變得比較冷靜，情緒比較
好，不再顯得虛弱無力，而且她的耐
力增加之後，工作步調也加快了。

　　更具意義的是，此一改變對她內
在所造成的影響。減去體重的同時，
她也打開了對自己外貌的自卑心結。
從此之後，她的外表不僅為她的表演
加分，能無拘束地運用肢體，更大大
加強了她的舞台詮釋。

　　一九五四年夏天，減去了四成的
原有體重，卡拉絲在拉芬納
（Ravenna）演唱了兩場蕾奧諾拉
（《命運之力》），然後在維洛納競技場
演唱了新的角色：包益多的《梅菲斯
特》當中的瑪格莉塔。羅西－雷梅尼
演出梅菲斯特，而塔里亞維尼
（Ferrucio Tagliavini）則演出浮士
德，指揮為沃托。在廣闊的舞台以及
華麗的製作之下，卡拉絲感人地刻畫
了這位遭受不幸命運播弄的女子，而
她的新體態與細緻的移動，對此貢獻
良多。

　　這個夏天除了在董尼才悌的故鄉
柏加摩（Bergamo）演出一場《拉美
默的露琪亞》外，剩下的日子則為錄
音所佔滿。三個星期後，卡拉絲和先
生準備前往美國旅行。那位在畢業典
禮上演唱《皮納弗爾艦》選曲，以及
八年後在紐約完全找不到工作的年輕
女孩，現在要以一位著名的首席女伶
之姿，回到她出生的國家，然而她心
中仍然充滿憂慮。

第七章
征服新世界

一九五三年，卡蘿·弗克絲（Carol Fox）、勞倫斯·凱利（Laurence V. Kelly）以及尼可拉·雷席紐（Nicola Rescigno）這三位青年才俊在芝加哥合作創立一家歌劇公司，以紀念這個城市過去在歌劇上的光榮歷史。卡蘿·弗克絲曾於歐洲學習演唱，但是她回到祖國之後，發現本身條件的限制，因此決定改行當經紀人，同時復興芝加哥地區早在二十年前便已陷入停擺的歌劇市場。藉著前任聲樂老師雷席紐（他是一位年輕有為的義大利裔指揮，曾經受到傑出的指揮喬吉歐·波拉柯提拔）的協助，她開始了艱難的事業。後來又有勞倫斯·凱利的加入，他是一位活力旺盛的生意人也是一位歌劇癡。三人組成一個名為「芝加哥抒情劇院」（Lyric Theater of Chicago）的公司，很受地方人士的支持，但是要得到實質的幫助，他們三人必須先證明自己的實力。他們於一九五四年二月五日及二月七日首先推出兩場演出，劇目為《唐·喬凡尼》（Don

Giovanni），由羅西－雷梅尼擔綱女主角，艾莉諾·斯蒂葆（Eleanor Steber）飾演安娜（Donna Anna）。卡司還包括了碧杜·莎堯（Bidu Sayao）、艾琳·喬登（Irene Jordan），以及利奧波·席摩諾（Leopold Simoneau），他們參加演出乃出於熱愛而非金錢；雷席紐指揮由芝加哥交響樂團團員所組成的樂團。此次的成功讓弗克絲和凱利獲得足夠的經濟支持，他們同時還取得當地歌劇公司所留下來的大量舞台佈景與戲服。

弗克絲把握時間到了義大利，向席繆娜托等人灌輸了足夠的熱誠，讓他們答應參加抒情劇院當年秋天即將舉行的第一個音樂季。儘管成績不壞，但是卡蘿·弗克絲仍不滿足。自從她一九四七年在維洛納圓形劇院聽過卡拉絲演唱的《嬌宮妲》之後，對她始終無法忘懷，並且密切注意卡拉絲的動態。事實上弗克絲與凱利曾經透過一位米蘭經紀人艾托瑞·維爾納（Ettore Verna）試探她的演出意

全神投入。卡拉絲於一九五四年錄製《諾瑪》。

得花些時間想想什麼時候屠刀會揮下來。」

　　卡拉絲一到芝加哥便被一群攝影師與記者包圍，不過她卻表現得異常冷靜，應對得宜。她與媒體記者閒聊，不矯揉造作的態度完全解除了大家的武裝。卡拉絲視自己為這間年輕有活力的公司的一份子，抵達之後幾分鐘，她便表現出個人對於復興芝加哥歌劇演出的熱誠。「指揮在那裡？我們何時開始工作？」是她再三詢問的頭幾個問題。她果真很快地投入工作，開始排練《諾瑪》，並頻頻與同事交換意見。光是冗長且累人的〈聖潔的女神〉她便重複練唱了九次，目的是希望在大型音樂廳中，讓她的聲音與合唱團之間達到和諧。她努力不懈的精神立下了典範。

　　一九五四年十一月一日，首演的《諾瑪》相當成功，甚至超過了芝加哥人對她的期望，眾多的觀眾（包括馬蒂奈利（Giovanni Martinelli）、透納（Eva Turner）、萊莎（Rosa Raisa）、梅森（Edith Mason）及其

願，但沒有得到任何回應，卡拉絲並未特別注意他們的邀約，不過，有了七年前巴葛羅齊那次經驗的前車之鑑，她的謹慎倒也不無道理。不過，當弗克絲到維洛納親自造訪她後，卡拉絲開始有了不同的看法，他們一見如故，彼此都清楚自己的目標，於是卡拉絲自己選擇了演出的劇目，很乾脆地答應在芝加哥演出，並以《諾瑪》展開演出季。隨後另有《茶花女》以及《拉美默的露琪亞》，且各演出兩場。當弗克絲回到芝加哥告訴凱利與雷席紐她手中的王牌時，他們簡直無法相信；不過樂評克勞蒂亞・卡西迪（Claudia Cassidy）卻犀利地說：「他們現在已經把脖子伸出去了，可

他多位芝加哥過去的知名演唱家，都參加了這場音樂會）毫不保留地稱她為「歌劇女王」。第二天樂評們更一致地為群眾的熱情背書，《音樂美國》樂評如此寫道：

卡拉絲音量十足，音色鮮明且訓練有素。她翻上一段極為艱難的高音域裝飾樂段，就像唱出普通旋律般靈巧。她仔細處理每個細節與角色的輪廓，帶來青春的美感，這在歌劇演出中並不多見。當然要刻意挑她技巧中的毛病也並非不可能：高音的最強部分有時會出現破音，以最弱音唱出的顫音時而不甚完美。但整體的效果才是最重要的，這已是歌劇演出中最為壯麗的演出，是芝加哥歌劇演出的美好之夜，為美國歌劇演出寫下輝煌一頁。

芝加哥人對卡拉絲的崇拜不僅止於她的舞台演出，而她所引起的熱潮也不限於芝加哥城內。來自全美各地的媒體記者齊聚芝加哥，她們看到的是一位迷人、有耐心且聰明的女子，而非傳言中激動易怒的女人，他們打從心底將她視為一位成功的美國女孩。甚至有傳言說卡拉絲以旅館為家，還利用時間為丈夫煮他最愛吃的菜餚。另外，她也邀請父親到芝加哥同住，自從兩年前父女在墨西哥市重

聚之後，便不曾再見過面；當時，卡羅哲洛普羅斯一個人住在紐約，卡拉絲是他在美國唯一的親人。父女對於此次的團圓都十分興奮，他更是極度以女兒為榮。

在快樂且順利的氛圍之中，七年前拒絕為芝加哥成立歌劇公司的巴葛羅齊突然且意外地再度出現。十一月四日，也就是卡拉絲演出第二場《諾瑪》的前一天，他控告卡拉絲欠款三十萬美元，因為他是她的獨家經紀人，他指稱一九四七年六月她由美國前往維洛納發展前，是他為卡拉絲在維洛納演出《嬌宮姐》簽約的經紀人，同時，她還與他簽下了合約，允諾演出所得毛利的十分之一作為他的酬庸，合約的有效期限為十年。

卡拉絲當場就否認他的指控，她指出那紙合約是在受到脅迫的情況之下簽訂的，更何況巴葛羅齊沒做任何事來幫助她發展事業，因此，他亦未曾履行合約中指定的義務。在她眼中，合約的基礎在於經紀人能夠成功地為客戶挖掘演出機會。麥內吉尼對於卡拉絲與巴葛羅齊所簽訂的合約內容知之甚詳，他也認為整份合約缺乏法律效力，內容更是空洞。他也知道卡拉絲到達維洛納之後，又與圓形劇院重新簽訂合約，而這根本與巴葛羅齊毫無關係。

由於麥內吉尼夫婦心中有這樣的認知，對於巴葛羅齊的威脅也就不以為意。將全副心力都投注在工作上的卡拉絲，知道她最重要的任務何在：在芝加哥演出之後，她得馬上回到史卡拉劇院接受下一演出季更為艱難的挑戰。她知道不能讓自己分心，因此選擇了不做反擊。要是他準備送達傳票，那她必須謹慎行事，不讓他得逞。做了這樣的決定，她也成功地在這段時間內，不讓此一（並未公諸於世的）意外事件影響她和芝加哥觀眾間的情感。

演出諾瑪後的第三天，卡拉絲給了芝加哥人一個令人難忘的薇奧麗塔。也許因為這是一部深受喜愛的歌劇，不論樂評或觀眾都認為她的聲音表現比《諾瑪》還要傑出。塞穆爾‧拉文（Seymour Raven，《芝加哥論壇報》（Chicago Tribune））評論道：

卡拉絲完全從上星期的諾瑪一角轉變過來，這更進一步地顯現她對角色的深度研究。這次的演出更強化了我們上個星期的印象，她具有出色而鮮明的舞台個性。她振奮了阿弗烈德與傑爾蒙，讓他們能「據此發揮」。這也難怪她的演唱不論從〈啊，會是他〉（Ah, fors'e lui）與〈及時行樂〉，到令人心碎的〈再會了，過去〉（Addio del passato），都被由威爾第的脈動所灌入的戲劇性音樂染得血紅。

另一位樂評對卡拉絲的全面性的藝術才華更是驚豔，甚至覺得這有些不可能，因為她在短短幾天之內要詮釋兩個形象完全不同的角色，而這兩個角色同樣予人強烈的感受。詹姆斯‧辛頓（James Hinton，《歌劇》）宣稱：

想到卡拉絲登上一個由她自己下令搭造並點燃的火葬材堆，這相當可信。可是如果要觀眾相信卡拉絲可憐而受人冷落地倒在一個裝潢講究的房間，那就未免太誇張了。

她還會為芝加哥帶來更多的驚奇，她演出的第三個角色為露琪亞，她使這名可愛浪漫的女主角活靈活現。卡拉絲在芝加哥初次的愉快經驗就此結束。臨別時，她說道：「如果可以敲定合適的劇目，我明年會再回來。」同時，卡西迪為這次的盛典做出結論：「卡拉絲到來、演唱、且征服所有人，只留下尚未回過神來的歌迷！」

回到米蘭之後，卡拉絲立即投入排練工作，距離一九五四年至一九五六年的史卡拉演出季開幕，僅有三週

的時間，她將演出斯朋悌尼（Spontini）的《貞女》（La vestale）。接著還要演出四個不同的角色（其中有三個是首次演出），這個演出季她將是最忙碌、最多變的女高音，也將證明她就是不折不扣的史卡拉女王。但與此同時，麥內吉尼在義大利的律師警告他，巴葛羅齊的合約並不如他想像的那樣無效。

　　三月初，弗克絲、凱利和雷席紐帶著一份歌劇合約抵達米蘭，卡拉絲很高興見到朋友們，然而，雖然她對於演出劇目、合作歌手名單，甚至酬勞都沒有異議，但她還是不願意演唱。真正讓她卻步的是巴葛羅齊的行動。當抒情劇院以書面方式保證，將保護卡拉絲與她的先生免於受到巴葛羅齊的騷擾之後，卡拉絲才肯簽字。之後，回過頭來卡拉絲面帶笑容且調皮地對凱利說道：「你應該同時簽下蕾娜姐‧提芭蒂，如此一來，觀眾就有機會再將我們比較一番，而你的音樂季也會更賣座。」（提芭蒂本季在史卡拉劇院只演唱了《命運之力》，很明顯地，在這場與卡拉絲的較勁中，她失去了優勢。）

　　或許聽起來非常不可思議，但凱利真的去邀請提芭蒂，且更令人驚訝的是，提芭蒂也接受了。迪‧史蒂法諾、畢約林、戈比、巴斯提亞尼尼（Ettore Bastianini）、維德、斯蒂娜尼、瓦娜伊（Astrid Varnay）、羅西－雷梅尼以及卡特莉，共同為抒情劇院的下一季組成了夢幻卡司。卡拉絲將在開幕時演唱《清教徒》，接下來則是《遊唱詩人》與《蝴蝶夫人》，而提芭蒂將演唱《阿依達》與《波西米亞人》。卡特莉僅演出《浮士德》。弗克絲與凱利完成了一件壯舉，而這只不過是他們的第二季；有許多人心存懷疑，耳語不斷。這兩位首席女伶抵達時，都讓芝加哥人極度興奮，她們都有許多崇拜者，兩人演出的門票也早已售罄。

　　卡拉絲身上穿著米蘭畢琪（Biki of Milan）設計的華麗行頭抵達芝加哥，顯得比以往更有魅力，她與其他歌者一樣惶惶不安，希望能夠盡全力與大家合作，為演出季締造佳績。群眾之間存在一股卡拉絲與提芭蒂之間的敵對氣氛，對他們而言，這是兩個家喻戶曉的名字，但是芝加哥人證明自己是夠格的觀眾：不像在米蘭，從來沒有人蓄意破壞演出或者干擾兩位歌者。兩人隔夜使用同一間更衣室，且完全避免碰頭，提芭蒂從來不提卡拉絲，也從不出席她的演出。另一方面，卡拉絲去聽提芭蒂演唱，並且公開地讚美她：「提芭蒂今天晚上聲音狀況好極了。」她聽提芭蒂演唱《阿

依達》時如此說道。

抒情劇院的第二個演出季以卡拉絲所主演的《清教徒》開幕，當時這部歌劇在義大利以外幾乎沒沒無名。她一出場就獲得長時間的起立喝采，人們以女神呼喚她，演出結束之後，觀眾更深陷狂亂的熱情之中。迪·史蒂法諾、巴斯提亞尼尼以及羅西－雷梅尼的狀況也好極了，卡西迪（《芝加哥論壇報》）寫道：

能夠看到卡拉絲演出艾薇拉這個完全不同於露琪亞的角色，真是太棒了！她眼中的光芒、黑髮、可愛的雙手……，你的視線就是無法離開她，而她也演唱得無比動人。

雖然樂評一致對於歌者的表現讚譽有加，但對樂團卻有所保留，認為樂團有些拖泥帶水。同時也有一些針對雷席紐的批評，樂評們普遍覺得他的指揮熱情有餘，細膩不足。第二天晚上，提芭蒂演出的阿依達也受到讚賞，她與瓦娜伊和戈比合作無間。然而，當晚演出的真正明星無疑的是塞拉芬，他是這場完美無暇演出的推手。接下來是由卡拉絲、斯蒂娜尼、畢約林以及巴斯提亞尼尼擔綱的《遊唱詩人》，這是當時絕無僅有的堅強卡司。指揮雷席紐充滿創造力，卡拉絲飾演的蕾奧諾拉無論在聲音與外貌

上，皆展現了恰如其分的高貴，那場演出被證明是一場佳作，卡西迪（《歌劇》，一九五六年三月）說道：

短期內，芝加哥不會再有一場《遊唱詩人》能夠媲美十一月五日由卡拉絲擔綱的演出。

無論樂評們如何爭相發表熱情的讚美，畢約林，那個年代最重要的男高音之一，也是《遊唱詩人》中的曼里科（Manrico）對卡拉絲的讚譽還是最令人印象深刻的。「她的蕾奧諾拉完美無暇。」，他說道：「我常聽人演唱這個角色，但從沒有人唱得比她更好。」

卡拉絲在芝加哥最後一場獻唱的角色，是她曾經因為體重過重而拒絕扮演的蝴蝶夫人。現在要她創造出浦契尼《蝴蝶夫人》中年輕且柔弱的蝴蝶（Cio-Cio-San）一角，已經沒有阻礙。日裔的小池（Hizi Koyke，她本身曾演唱過上一代中極為出色的蝴蝶夫人）將這部歌劇搬上舞台。大多數人都認為卡拉絲的演出令人激賞，但是也有些人也認為她的肢體動作有些做作，甚至有些誇張。這當然是個人觀感的問題，即使如此，我們不得不附帶一提，原汁原味有時會對後來大家更為習慣的人工造作造成挑戰。這樣一個年僅十五歲卻因環境而

早熟的女主角，隨著劇情張力升高，最後以自殺作為收場，要在肢體及聲音表現上詮釋這樣的一個角色，幾乎是不可能的任務。卡西迪（《歌劇》，一九五六年三月）寫道：

這是使用了舊芝加哥歌劇院最美佈景的一場迷人演出。那樣完美的聲音及飛漲的熱情，在舞台上幾乎不曾聽見，這是一次著重內心戲的《蝴蝶夫人》，從一開始便抹上一層悲劇的陰影。卡拉絲成功演出這個複雜且沈重的角色，細緻到連藝妓的指尖都在她的刻劃之內。我對她天份的敬意可不僅止於此。她十分細膩，就一個悲劇女演員而言，她擁有精準無誤的單純，深切的力量讓她可以直指樂譜的核心。

《芝加哥日報》(Chicago Daily News)認為卡拉絲演活了這個角色，提道：

她好像真的是一位訓練良好的日本歌舞伎。在關鍵的第一幕之後，她以敏銳的觀察力掌握了蝴蝶從女孩到女人的蛻變，她因絕望及受苦而逐漸成熟，她的角色刻劃隨著劇情張力逐漸增強，無情地推向令人心碎的高潮。

有趣的是，後來男中音約翰・莫德諾斯（John Modenos）告訴我：「我覺得我好像第一次聽到這部我十分熟悉的歌劇，卡拉絲的演出渾然天成，一切都完全整合在戲劇之中。她的第一幕十分成功，不過得從一定的距離欣賞。芝加哥歌劇院是一個有三千六百個座位的大表演廳，所以卡拉絲必須用略為誇張的嬌羞，才能讓大部分的觀眾贊同這個角色，這位蝴蝶夫人如果在一個較小的歌劇院中演出會更加理想，因為卡拉絲迷人肢體語言的細微處，比較能夠被完整地展現。」

在最後一場蝴蝶夫人之後，觀眾強烈要求再看到卡拉絲的演出，因此，劇院經理說服她留下來加演一場。這個至少要再聽一次卡拉絲演唱的渴望，其來有自。她剛剛與紐約大都會歌劇院簽約，將在一九五六年的演出季擔任開幕演唱，而大家都知道時間上的衝突將使她無法在下一季於芝加哥演出。加演當天晚上，觀眾爆滿，台上台下的熱情都沸騰至最高點，許多觀眾噙住淚水，疲於掌聲，而卡拉絲仍處於這位切腹自殺的日本女孩的魔咒下，充滿感情地揮手道別。

然而，當她走下舞台時，迎接她

卡拉絲在最憤怒的時候，被拍下了這張面容扭曲的照片（EMI提供）。

的卻是另一種待遇：由十名員警陪同的警察局長，送來巴葛羅齊的法律傳票，通知她接受法庭偵訊。劇院方面履行了當初合約中的承諾，保護卡拉絲，但送傳票的司法人員卻還是達成了任務：最後一場《遊唱詩人》結束時，卡拉絲是靠著華特‧李格與達里歐‧索里亞（Angel唱片公司的兩位主管），以及卡蘿‧弗克絲的幫助，利用貨梯離開劇院，才順利躲開了司法人員。她絲毫不敢大意，當晚在弗克絲母親的公寓過夜。但最後一場演出之後由於群情激動，後台警衛短暫

的鬆懈，讓送傳票的司法人員有機可乘，將傳票塞進卡拉絲的和服裡，因此完成了與被告建立身體接觸的法定程序。這次求償的金額還是三十萬美金。剛開始卡拉絲嚇呆了，以為整件事是一個陷阱。感覺到自己遭到背叛，她勃然大怒：「芝加哥會為此遺憾，我永遠不再踏上這裡的舞台。」發洩完之後，她潸然淚下，感到一段最美的友誼，悲哀地結束了。卡蘿‧弗克絲與勞倫斯‧凱利在一旁同樣呆若木雞，全然無助。當時卡拉絲與她的丈夫將自己關在更衣室中。

媒體馬上就把這個事件，炒作成醜聞（EMI提供）。

　　至於警長之所以有機會接近卡拉絲，可能是得到部分劇院同事的協助，卡拉絲將在他們的對手大都會歌劇院演唱，拋棄芝加哥，讓這些人感到不滿。若說卡蘿・弗克絲本人是這場埋伏的幕後黑手，倒也不是全無可能。凱利就一直相信可能是弗克絲出於怨恨而做出這樣的舉動，因為卡拉絲不會再回到她的劇院，但是他的說法缺少證據。而且就在一年之後，他與弗克絲的合作關係亦以破裂收場。

　　媒體在第一時間就將這個不幸的事件，炒作成醜聞，而且消息很快傳到四面八方。卡拉絲最生氣的時候被拍下一張照片（當警長送出傳票時，一群不知道打哪兒來的攝影記者也同時出現），扭曲的憤怒表情，誇張得像是一幅諷刺畫。這張照片不但在全美各大媒體出現，還搭配著編造的故事。他們總是想當然地認為有名的首席女伶都是喜怒無常的，因此捏造出可能的故事背景。有些說她出生於布魯克林的貧民窟，有些則設定在曼哈頓的「地獄廚房」，一個在當時以污穢聞名的社區。芝加哥人對失去的愛人持續討論了多日，加油添醋編造各

種故事，但此時卡西迪仍保持著冷靜的頭腦：「卡拉絲仍然是一位明星。這是一個不容否認的事實。」

翌日，麥內吉尼夫婦帶著失望與難過的心情離開芝加哥，前往米蘭，同時他們已經聘請了律師向巴葛羅齊提出反訴。卡拉絲自己具狀向法庭提出辯護，不但否認了巴葛羅齊的聲明，同時控告巴葛羅齊背信，且罪證確鑿：他拿走了她一千元的支票，誇口說可以幫她買到打折的船票。這筆錢是卡拉絲為了到義大利，向義父借來的。巴葛羅齊也用卡拉絲的錢買了另外兩張票，一張給他太太，另一張則給了另一個女人。卡拉絲在辯護書中提到：

抵達義大利時，我僅有五十元可供維生。巴葛羅齊承諾將錢寄到義大利給我，但是他沒有這樣做，我知道巴葛羅齊相當愚蠢，但是我當時年紀尚輕，而且我認為他應該會對我感到抱歉。巴葛羅齊應該利用這次機會證明他是如自己所說的那種誠實的人，他不但應該為我原計畫於一九四六年演出的芝加哥歌劇季之失敗負責，同時他還有三次被控告詐欺的記錄。

就訴訟情況看來，卡拉絲在法庭似乎佔了上風，因為她的辯護極為可信，因此麥內吉尼夫婦贏得本案的希望也大為提升。但是，由於審判將在一九五六年宣判，而卡拉絲當時正在準備大都會歌劇院的處女秀，巴葛羅齊立刻毫無預警地打出他的王牌，拿出卡拉絲在剛到維洛納的前四個月所寫給他的三封信。這三封信日期分別為一九四七年八月二十日、九月二日及十月二十五日，而巴葛羅齊成功地利用這些信件來反駁卡拉絲被迫簽約的說法。

這三封信讓我們重新瞭解卡拉絲的個性（她以一位親密的摯友，同時又是顧客的角色寫信），從中可以相當明顯地看出，在美國她與巴葛羅齊之間的關係有感情成份，雖然我們無從得知兩人之間的關係有多深或者多真。有時候，她聽起來像個迷戀老師的早熟女學生，但是如果我們仔細地從字裡行間閱讀這些充滿愛意的信件，就不難發現卡拉絲想要結束與巴葛羅齊之間的關係；她用高超的外交辭令，詢問他對於她的事業與私生活的意見，特別是她與麥內吉尼的關係。更重要的是，她利用機會告訴巴葛羅齊她與他太太之間的友誼關係有多麼密切：「在兩個月的等待之後，我們終於等到你的信了。」卡拉絲以此作為她第一封信的開場白，「對我而言，說『我們』是很自然的，因為露易絲跟我簡直就不分彼此。」然

後，她先是解釋她未能早點寫信給他是有原因的：「事實上，我之前曾經寫過一封很長的信，不過，最後決定還是不要寄出比較好。」接下來她以充滿愛意的文字提到麥內吉尼，同時還詢問巴葛羅齊對於他有什麼建議：

我感謝上帝賜給我這樣一個天使般的男人。他已經五十二歲了，但是各方面都處於最佳狀態。我們是同一種人，而且我們對彼此完全了解。畢竟，生活中最重要的是愛情與幸福。這是我生命中第一次得到安全感。不過，我向你保證，如果最後我決定嫁給他，那一定是經過深思熟慮的結果。我終於找到理想的丈夫，如果我放棄他的話，將後悔一輩子；他能給我所需要的一切，而且他愛慕我。我們之間存在一種比愛更棒的感情。

因為你既聰明且無私，請你給我建議。別誤會，我對你的感情一如我離開時，一點兒也沒變。請即刻回信，希望你能直言，不要以經紀人，而是我朋友的身分。在讀此信的時候，請不要生氣，要像我一樣，只記得我們在一起的愉快時光，而忘卻一切不快。我很高興能有你這樣親愛的朋友，我永遠愛你們（指艾迪與露易絲）。我引頸期盼你的回音，我永遠是你的卡拉絲。

九月二日卡拉絲在收到回信之前，二度提筆寫信給巴葛羅齊，不知道是因為她對麥內吉尼仍不確定，或者因為沒有得到巴葛羅齊的支持，而大為降低了對這段關係的信心。很奇怪地，她似乎十分重視巴葛羅齊的感受，同時也希望他能同意她與麥內吉尼的婚事。她寫道：

在多方考慮之後，我認為現在嫁給麥內吉尼是很愚蠢的，雖然我很愛他。他仍然跟我在一起，他是一個富有、有能力且能給我安全感的男人，讓我能夠毫無後顧之憂地演唱。

你認為我應該接受十一月在巴賽隆納演出《諾瑪》與《命運之力》的邀約嗎？

我的寶貝，繼續工作吧！我為你高興，且我永遠不會忘記你。有時候我會表現得有點漠然，但卡拉絲不像別人，她是忠實的。在我離開前幾個月，你有些唐突，我當時沒說什麼，但是對你的忠誠卻一如往常。

請立刻寫信給我，並且回答所有問題。另外請幫我一個忙，不要跟我們的朋友談論我的戀情，我不喜歡這樣。

在十月二十五日的第三封也是最後一封信中（此時，她已經收到幾封巴葛羅齊的回信），她又談及對麥內

吉尼的摯愛：

　　他真是個甜心。他有各式各樣可愛的小動作，那種我喜歡但你也許無法理解的特質。這些都不是刻意的，一切都很自然地發生在他身上。麥內吉尼和我真是天生的一對。唯一的障礙是他年歲稍長，而我卻年輕得一點都沒有道理。我說一點都沒道理，是因為我不管在心理或者感情上都很早熟……。

　　寄上這封信的同時，我還要附上一個吻在你的臉頰上的吻，本想再送上另一個，吻在你可愛且迷人的嘴上。但是為了表示對麥內吉尼的忠誠，還是不要好了，這太危險了。所以，省略嘴上的一吻，但是在額頭上加一個。希望很快再見到你，艾迪，勿忘我。

　　這些信也讓麥內吉尼有了新的發現，他除了知道他太太與巴葛羅齊之間有合約關係外，並不知道他們之間有情感的糾葛。他也不知道巴葛羅齊曾經拿了卡拉絲一千美元，卻未在買票後退回餘款。事實上在《吾妻瑪莉亞·卡拉絲》一書中，麥內吉尼說他對於卡拉絲和巴葛羅齊所簽訂的合約感到困惑，在他們產生感情的前幾個月中，也就是她與惹納泰羅簽約之前，他曾經多次問起此事，但卡拉絲

從來沒有給他一個明確的答案，只說她對法律契約沒有概念，所以沒有多加思考就簽了合約。這三封信被拿出來之後，麥內吉尼夫婦很聰明地選擇庭外和解，付給巴葛羅齊一筆從未公開數目的金額。巴葛羅齊也沒有再拿出其他的信件；如果卡拉絲還繼續寫信給他的話，它們應該會被拿出來。她或許曾經因為他的魅力及經紀人身分所提供的協助和保護，而為他傾倒。他的行為凸顯了他投機的本質：他完全利用卡拉絲對他的感情，然後哄騙她簽一紙荒謬的合約。

　　巴葛羅齊是個特立獨行的人物。在他成立新歌劇公司的計畫失敗之後，不僅卡拉絲（由於情感的牽連，她是一個特殊的例子），還有尼可拉·羅西－雷梅尼也仍是他的客戶：當他們靠著自己努力，在維洛納圓形劇院演唱《嬌宮妲》時，還要求巴葛羅齊為他們談合約。而巴葛羅齊與卡拉絲是否有真正的情感則無從得知。

　　直到一九五四年的法律訴訟之前，卡拉絲與巴葛羅齊夫婦最後一次的接觸在一九四八年一月，當時她剛演完杜蘭朵，露易絲·卡塞羅提到翡尼翠劇院的更衣室中看她。那次會面並不愉快，因為卡塞羅提批評她的演出，或許卡拉絲拿這個當做與巴葛羅齊夫婦關係破裂的另一個藉口，此時

她與麥內吉尼的關係已經更為穩固。一九四八年七月，巴葛羅齊到羅馬帶他的夫人回美國。卡塞羅提說，巴葛羅齊試著想要與當時在羅馬卡拉卡拉浴場演唱杜蘭朵的卡拉絲見面，不過，她已經搭乘較早的班機前往維洛納，避免與他碰面。

在一九七七年我與卡拉絲的談話中，巴葛羅齊僅短暫出現。我問她，關於她與畢約林在芝加哥合作演出那場傑出的蕾奧諾拉（《遊唱詩人》）有一捲錄音帶存在的傳言是否屬實。她並不知情。然後我提到她在美國的首演地是芝加哥這個巧合，一九四七年同樣也是在芝加哥，她幾乎要在巴葛羅齊的歌劇公司演出。她說：「生命就是如此難測，如果我當年在芝加哥演唱杜蘭朵，那一年我就不會在維洛納演出，我也不會碰到塞拉芬，更不會認識麥內吉尼。唯有上帝知道我的事業該往何處發展。」此時，我們話鋒一轉，討論到巴葛羅齊。她絲毫不帶感情地以艾迪稱呼他：「他強取我的金錢這件事是個極大的錯誤。整件事情後來變成勒索。雖然麥內吉尼當時掌管我的財務，一九五七年我主張事情在庭外解決。艾迪對於他拿到那筆小錢感到滿意。我總算鬆了一口氣，因為我是那種不愛進法庭的人。麥內吉尼也很高興這件不幸的爭執能

夠獲得解決。後來，他對於失去的錢還是有些難過。但，這就是人生！」

卡拉絲沒有說她到底付了多少錢，至於她所說的勒索顯然指的是那三封他拿來當做證物的信件，不過，他只讓麥內吉尼過目而未對媒體公開。麥內吉尼雖然也沒提到確實的數目，也寫到他們付給巴葛羅齊一筆錢。卡拉絲大概付了四萬元左右（約比他所要求的十分之一多一些），差不多可算是她到一九五七年與他合約期滿為止在美國所得的佣金數目。一年後，巴葛羅齊在紐約死於一場車禍。

在這段爭端的同時，卡拉絲的事業開始起飛；她的藝術成就逐漸攀高，也開始讓她那個時代的人理解到歌劇就是以音樂呈現的戲劇。然而，在抵達那個難以捉摸的高峰之前，她免不了還要流下更多的眼淚。

《納布果》（Nabucco）

威爾第作曲之四幕歌劇；劇本為索萊拉（Solera）所作。一八四二年三月九日首演於史卡拉劇院。

卡拉絲一九四九年十二月於那不勒斯的聖卡羅劇院演唱《納布果》中的阿碧嘉兒，共三場。

第一幕：耶路撒冷所羅門神殿內部。巴比倫國王納布果的長女阿碧嘉兒，率領巴比倫士兵偽裝成希伯來人，佔領了神殿。

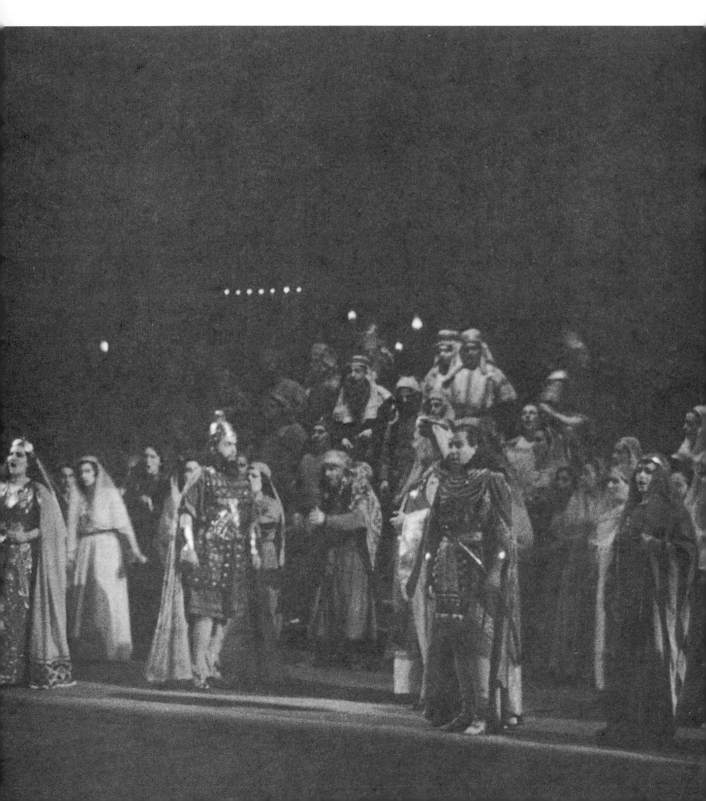

（下）卡拉絲令人振奮地進場，確立了阿碧嘉兒無畏的個性：當她輕蔑地奚落以實瑪利（Ismaele）與費內娜（Fenena）時，以「英勇的戰士」（Prode guerrier）唱出尖刻嘲諷，她怒而誓言消滅希伯來人，當她突然向以實瑪利求愛時則唱出溫柔的轉折。

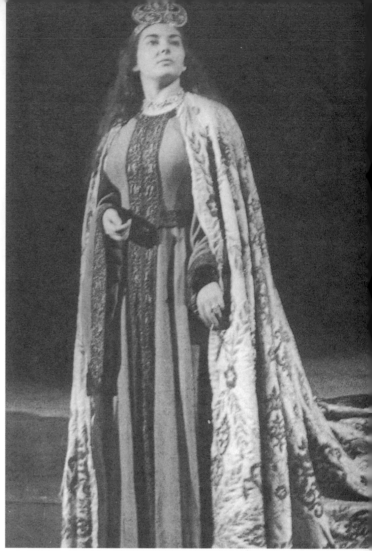

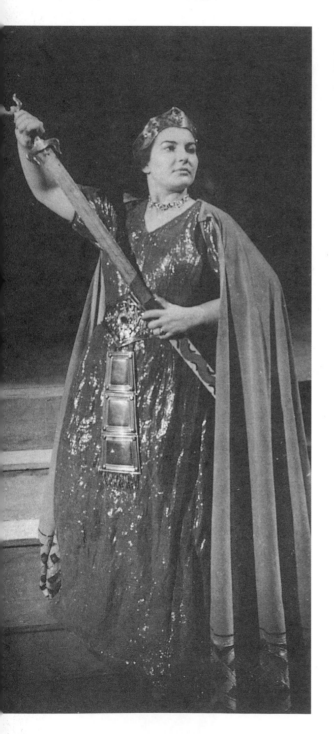

（上）第二幕：巴比倫納布果皇宮內一室。阿碧嘉兒發現自己並非納布果的女兒，而是一名奴隸，她發誓要讓納布果退位，自己來奪取王位。

卡拉絲對於此一場景的詮釋，可說是立下阿碧嘉兒的典範，至今仍無人能及。「這份要命的文件啊，找到你真好」（Ben io t'invenni, o fatal scritto）具有雷霆般的衝擊，然而每個音符以及最後一個字「憤怒」（sdegno）中兩個八度下行，都維持了猶如器樂大師般的敏捷。在「我也曾一度開懷歡暢」（Anch'io dischiuso un giorno ebbi alla gioia il core）當中，暴風雨後的寧靜更是驚人，卡拉絲無比感人地揭示了亞瑪遜人阿碧嘉兒的痛處：她得不到以實瑪利的愛。而當阿碧嘉兒復仇的本質再度於「我要登上黃金寶座的血染御椅」（Salgo gia del trono aurato lo sgabello insanguinato）當中佔據了她，卡拉絲的聲音流露出極大的焦慮——這正是戲劇中不可或缺的一部分。

第三幕：巴比倫納布果皇宮中的王位。阿碧嘉兒以王位監守者的身份，強迫納布果簽署所有叛黨的死刑令，其中包括他的女兒費內娜。

在她與納布果的對抗過程中，卡拉絲的聲音變得更為豐富與穩定，稍早的焦慮已經為勝利的姿態所取代。

《杜蘭朵》（Turandot）

浦契尼作曲之三幕歌劇；劇本為阿搭彌（Adami）與希莫尼（Simoni）所作。一九二六年四月二十五日首演於史卡拉劇院。卡拉絲首次演唱杜蘭朵是在一九四八年一月於翡尼翠劇院，最後一次則是一九四九年六月於布宜諾斯艾利斯的柯隆劇院，總共演出過二十四場。

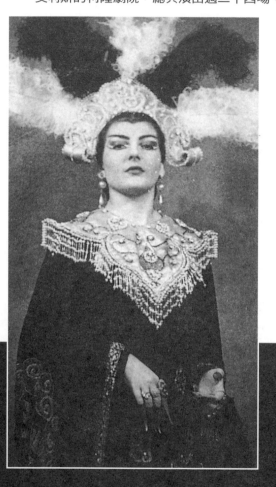

（左）第二幕：北京，皇宮前的大廣場。杜蘭朵公主向陌生王子（Soler飾）解釋，此一試驗的目的是為一位公主遠祖之死報仇；她只嫁給能夠解開她所出的三道謎題的王子——失敗的處罰則是死亡。

卡拉絲混合著傲慢與冷漠，以「在這個國家」（「In questa reggia」）中唱出樓琳公主（Princesse Lo-u-ling）是如何遭人謀殺的。尤其她在「樓琳公主美麗聰慧」（Lo-u-ling ava dolce e serena）一段以一種內省述說式的中音量（mezza-voce）唱出，造成幻覺般的效果。再度確定她的復仇誓言，卡拉絲的聲音變得逐漸激動，最後在「謎題有三個，人死只有一次」（Gli enigmi sono tre, la morte e una）中聚積成威脅的恨意（柯隆劇院，布宜諾斯艾利斯，一九四九年）。

（下）第三幕：御花園。夜晚。杜蘭朵用刑拷問奴婢柳兒（Rizzieri飾），柳兒非但不供出王子的身份（那是他的謎題的答案），還自盡而亡。帖木兒（Carmassi飾）悲嘆柳兒之死。

卡拉絲微妙地傳達出杜蘭朵心境的轉變：當柳兒訴說是愛情給予她力量時，堅冰開始融化了（翡尼翠劇院，威尼斯，一九四八年）。

《遊唱詩人》（Il trovatore）

威爾第作曲之四幕歌劇；劇作家為康馬拉諾（Cammarano，他死後由巴達雷（Bardare）續成）。一八五三年一月十九日首演於羅馬阿波羅劇院（Teatro Apollo）。

卡拉絲首次演唱《遊唱詩人》中的蕾奧諾拉是在一九五○年六月於墨西哥市，最後一次則是一九五五年十一月於芝加哥，總共演出二十場。

卡拉絲飾演蕾奧諾拉（史卡拉劇院，一九五三年）。

（左）第一幕：位於沙拉哥薩（Saragossa），阿利亞非利亞（Aliaferia）皇宮的花園。夜晚。在黑暗中，蕾奧諾拉最初將同樣愛戀著她的盧納伯爵（Count di Luna，席威利飾）誤認為她的愛人遊唱詩人曼里科（勞瑞－佛爾比飾）。當她顯現出偏袒遊唱詩人的態度時，伯爵大為嫉妒，向也是一名罪犯的曼里科挑戰。蕾奧諾拉無法阻止他們，結果曼里科受傷逃走（聖卡羅，一九五一年）。

（下）第二段：耶路撒冷修道院的庭院。由於以為曼里科已死，蕾奧諾拉打算進入修道院。當伯爵與他的士兵企圖綁架她時，曼里科（佩諾飾）和他的人馬及時趕到，蕾奧諾拉與他們離去（史卡拉劇院，一九五三年）。

（下）第四幕：曼里科遭囚禁的塔外。深夜。經過一番盤算，蕾奧諾拉決定孤注一擲，救出曼里科，並且表達對他的永恆愛意。鐘聲響起，吟唱「求主垂憐曲」（Miserere）的聲音也嚇到了她，接著她聽到曼里科唱出了愛的告別。

卡拉絲在音樂上的洞見與靈活仍然無人可及：如在「為我擔心？」（Timor di me?）中的自由與權威，以及在「乘著愛情玫瑰色的翅膀」（D'amor sull'ali rosee）中的抒情流瀉與憂鬱，其中「rosee」與「dolente」兩字上的顫音有如小提琴大師奏出的熾熱銳音，傳達出蕾奧諾拉的痛苦焦慮。

「求主垂憐曲」充滿了不祥的預兆，卡拉絲的音色與風格適切地從抒情轉換至戲劇性，直是聲音的豐功偉業。蕾奧諾拉提議以自己向伯爵換來曼里科的自由，伯爵接受了，但是蕾奧諾拉偷偷地取出藏在戒指中的毒藥。卡拉絲在「救救遊唱詩人」（Salva il Trovator）中盪氣迴腸的懇求，唱出「Conte」時的人性光輝幾乎成為持續不止的真實情感。她在「他活著！感謝老天」（Vivra! Contende il giubilo）當中令人摒息的流瀉音符，正是美聲唱法能表現出戲劇性的突出範例。

（上）第三幕：卡斯特羅（Castellor）城內。儘管受到伯爵的包圍，曼里科（勞瑞－佛爾比飾）與蕾奧諾拉仍然準備完婚。他們的婚禮被迫延後，因為曼里科衝出城外解救他被綁在火刑台上的母親，而他也遭到逮捕（聖卡羅，一九五一年）。

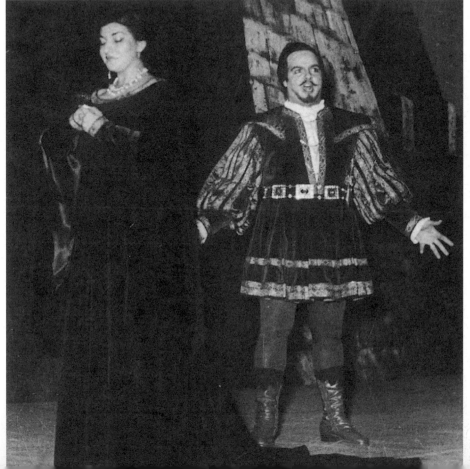

《西西里晚禱》（I vespri Siciliani）

威爾第作曲之四幕歌劇；法文劇本為斯克里伯（Scribe）與杜維希耶（Duveyrier）所作，義大利文劇本譯者不詳。一八五五年六月三日以法文版《Les vepres siciliennes》首演於巴黎歌劇院（Paris Opera）。

卡拉絲首次演唱伊蕾娜一角是在一九五一年的佛羅倫斯五月音樂節，最後一次則是一九五一年十二月於史卡拉劇院（她在該劇院的首次正式登台），一共演出十一場。

第一幕：巴勒摩（Palermo）的大廣場。法國士兵命令伊蕾娜（卡拉絲飾）取悅他們。她服從地唱出一首歌謠，巧妙地利用歌詞激起西西里人的憤慨，讓他們起而暴亂，與士兵對峙。法軍總督蒙佛特（Montforte）阻止了戰端。

卡拉絲一開始以虛假的平靜唱出她的歌曲，但是非常有技巧地強調了，具有雙重意涵的革命意味的歌詞「命運掌握在你的手上」（Il vostro fato e in vostra man），重覆唱出時引起了巨大的衝擊。她在「勇氣⋯⋯大海的英勇之子」（Coraggio... del mare audaci figli）中仍維持著張力，抒情地開始，但是突然轉變為令人振奮的愛國心（史卡拉劇院，一九五一年）。

（右）第二幕：巴勒摩近郊，臨海的山谷。伊蕾娜與阿里戈（Arrigo，康利飾）和普羅西達（Procida）結合力量，普羅西達是甫抵國門的西西里流亡愛國志士。這燃起了伊蕾娜的希望，也許阿里戈能夠為她兄弟之死復仇。

（下）第四幕：做為監牢的城堡庭院。被囚禁的伊蕾娜與普羅西達（克里斯多夫飾）將阿里戈斥為叛徒，後者則公開解釋蒙佛特是他的父親。在兩人遭處決之前，蒙佛特釋放了他們。

卡拉絲主要是透過了音樂手段來表現伊蕾娜的衝突情感：她以輕視的憤怒來強調對於這位她假定為叛徒者的輕蔑，她的寬恕則道盡了一切：「我愛你！如今我能快樂地死去」（Io t'amo! e questo accento fa lieto il mio morir！）唱得既抒情又滿載著某種鄉愁式的悲傷。

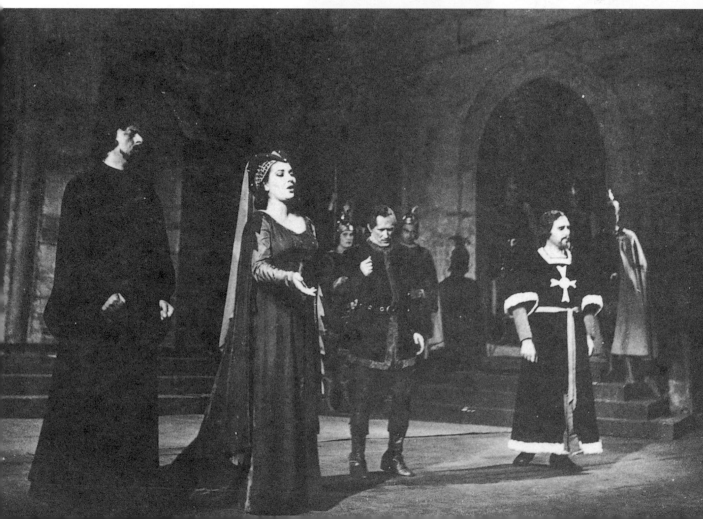

（右）第五幕：蒙佛特府邸的花園。伊蕾娜為了婚禮著裝：「親愛的朋友，謝謝你們的美麗花束」（Merce, dilette amiche, di quei leggiadri fior）。

卡拉絲以卓越的技藝與靈巧的新鮮感唱出這首波麗露舞曲（bolero）。她減弱了曲子的餘興風格，而加入了較多的愉悅與恬靜。伊蕾娜因此成為更具人性的角色。

（下）阿里戈（巴蒂－科寇里歐飾）與伊蕾娜在婚禮之前互許永恆的愛（五月音樂節，一九五一年）。

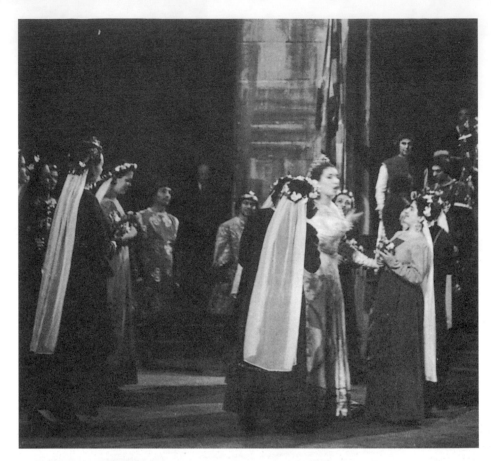

《後宮的誘逃》（Die Entführung aus dem Serail）

莫札特作曲之四幕歌劇；劇作家為斯特法尼（Gottlob Stephanie）。一七八二年七月十六日首演於維也納城堡劇院（Burgtheater）。

卡拉絲一九五二年於史卡拉劇院演唱《後宮誘逃》中的康絲坦采（Constanza），共演出四場。

第一幕：蘇丹王（Pasha Selim）王宮前廣場。蘇丹王（Bernardi飾，只說不唱的角色）真正地愛上了他買來的奴隸康絲坦采，有禮地向她求婚。康絲坦采感激蘇丹王的高貴人格，但是她要對她愛過的男人保持忠貞：「啊，沈醉在愛河時我是多麼快樂，但當時尚未知曉愛情殘酷的痛苦」（Ach ich liebte, war so glucklich, kannte nicht der Liebe Schmerz）。她的忠貞更激起了蘇丹王對她的愛意。

（上）第二幕：蘇丹王王宮內的花園。康絲坦采哀傷她摯愛的貝爾蒙特（Belmonte），兩人在遭海盜劫持時，活生生被拆散。

在「失去了我的摯愛，留下的唯有悲傷」（Traurigkeit ward mir zum Lose, weil ich dir entrissen bin）中，卡拉絲完美的戲劇唱腔傳達了康絲坦采的困境：她失去的愛、她對於過往的快樂時光的鄉愁，輪流構成她的絕望與希冀的基礎──鮮少有人能更卓越地表現出悲傷。

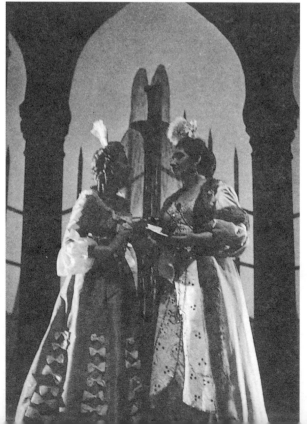

（左）布隆德（Blonde，Menotti飾）也成了一名奴隸，試著安慰她的小姐康絲坦采，希望貝爾蒙特會來救出她們。

（上）蘇丹王再次向康絲坦采求歡——這一次他較為強制，以酷刑威脅——但她仍然拒絕了他。

在「就算在我身上施加所有酷刑，對於所有痛苦我將處之泰然」（Martern aller Arten, mogen meiner warten, ich verlache Qual und Pein）這一段的管絃樂前導當中，卡拉絲僅以面部表情，便先讓觀眾感染了康絲坦采極為艱難的處境。她寬音域、戲劇性而令人讚嘆的演唱方式——就像是協奏曲當中的獨奏者——一直維持著迫力，並且在音樂上有新的揭示；事實是，當她唱遍各種情感時（繼勇敢挑戰之後的是威脅，後來又改變為懇求），一首音樂會詠嘆調變成了戲劇整體的一部分。

（右）第三幕：王宮一處能眺遠大海的地方。午夜時分。康絲坦采與貝爾蒙特逃脫失敗。

《奧菲歐與尤莉蒂妾》（Orfeo ed Euridice）

海頓作曲之四幕歌劇；劇本為巴替尼（Baldini）所作。首次完整演出是一九五〇年維也納的全劇錄音，首次完整舞台演出則是一九五一年六月九日於佛羅倫斯涼亭劇院（Teatro della Pergola）（佛羅倫斯五月音樂節）。提格‧提格森（Tyge Tygesen）飾演奧菲歐，卡拉絲飾演尤莉蒂妾，而包里斯‧克里斯多夫則飾演克雷昂特（Creonte）。卡拉絲演唱了兩場尤莉蒂妾。

第一幕：靠近黑森林邊緣一處多岩的海岸。為了不嫁給阿里德歐（Arideo），愛上奧菲歐的尤莉蒂妾公主（卡拉絲飾）離開了他的父親克雷昂特王的王宮。

在「我極度悲傷⋯⋯無情的夜鶯只為和風悲嘆」（Sventurata... Filomena abbandonata sparge all'aure I suoi lamenti）中，卡拉絲傳達了尤莉蒂妾的悲痛與無助，而且透過了花腔樂段預示了即將發生的悲劇。正當尤莉蒂妾要遭到野蠻人於火刑柱上獻祭時，奧菲歐（提格森飾）及時插手：他彈著七弦琴伴奏，唱出美妙的歌聲，迷惑了野蠻人，於是他們放走了尤莉蒂妾。

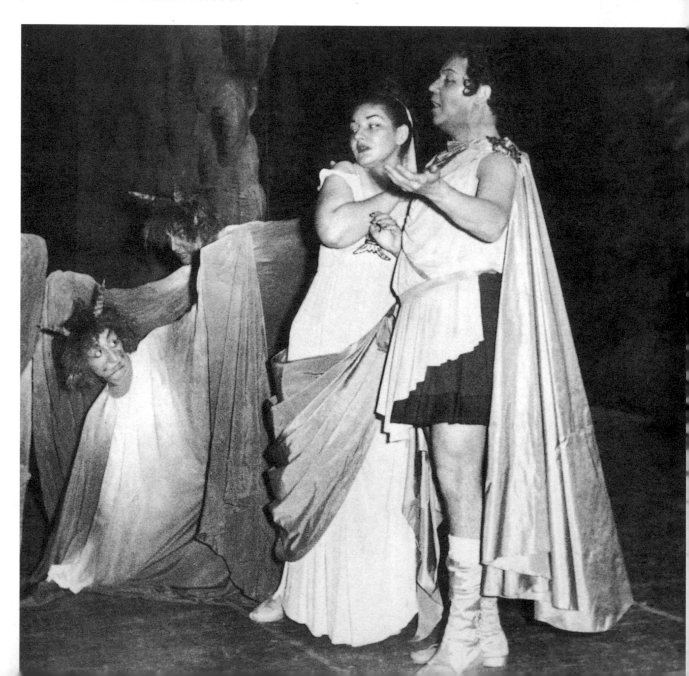

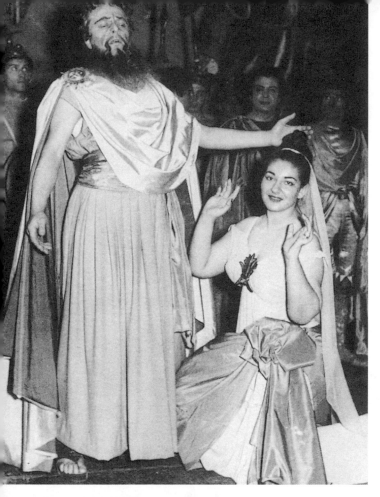

（左）克雷昂特王宮中一室。克雷昂特（克里斯多夫飾）很高興地從一名使者處得知尤莉蒂妾神奇地逃過一劫，於是將她許配給奧菲歐，並為他們的婚禮祝福。

（下）第二幕：溪畔一處寧靜的草地。奧菲歐與尤莉蒂妾正在向對方傾訴愛意，然而王宮中有事發生，干擾了他們的田園詩般的幸福。當奧菲歐趕去阻擋入侵者時，阿里德歐的手下企圖綁架尤莉蒂妾。她想要逃走，但是踩到了一條蛇，遭到致命蛇吻。奧菲歐找到她時，她已氣絕身亡。

卡拉絲先是溫柔地表達對奧菲歐的愛（在也被蛇咬到之後），後來在「我唯一掛念的是我丈夫的命運」（Del mio core il voto estremo dello sposo io so che sia）中轉變為辛酸的呼喚。在這段可說是這部歌劇的精華樂段但相當短的旋律中，她真誠的演唱是戲劇性意在言外的傑出之作，讓人感到蛇的毒液在尤莉蒂妾的體內擴散開來。

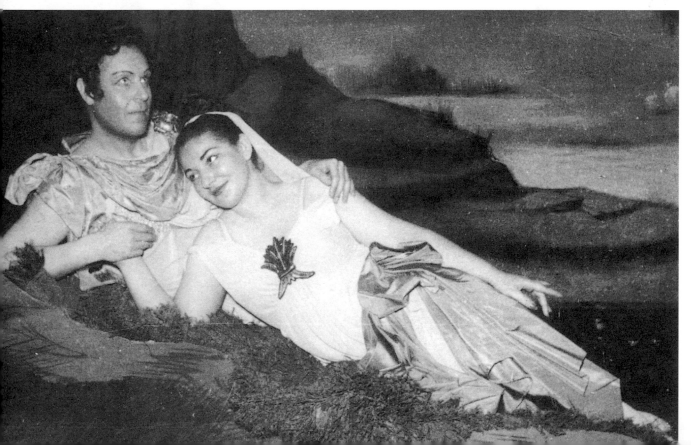

第四幕：地獄。奧菲歐渡過冥河，經過了復仇女神的諸多試煉之後，冥王允許他登上地獄之土地。眾鬼魂帶來了戴著面紗的尤莉蒂妾，並允許奧菲歐將她帶走，條件是在他們見到日光之前，奧菲歐不能看她，否則將會失去她。他遵守規定，只牽著尤莉蒂妾，但是當毫不知情的尤莉蒂妾將面紗揭去時，奧菲歐無法抗拒看她一眼的誘惑，註定了這對戀人永遠分別的命運。

《阿米達》（Armida）

羅西尼作曲之三幕莊劇（opera seria）；劇本為史密特（Giovanni Federico Schmidt）所作。一八一七年十一月十一日首演於那不勒斯的聖卡羅劇院。

卡拉絲一九五二於五月音樂節演唱三場阿米達。

第一幕：耶路撒冷近郊十字軍的軍營。以她需要幫助為藉口，阿米達（卡拉絲飾）成功地重新喚起里納多（Rinaldo，阿爾巴內瑟飾）對她的愛。

第二幕：恐怖的森林。里紼
多跟隨阿米達進入了恐怖柔
林。阿米達將這片森林轉變
為有一棟宏偉城堡的魔法花
園。然後她繼續誘惑他。
在極度精細的詠嘆調「愛情
是甜美而喜悅的」（D'amo
al dolce impero）當中，卡
拉絲超越了自我，她那標準
的聲音技巧全然服膺於戲劇
表現：超技（包括在裝飾樂
段中插入了三個高音D）與
深具感官美的旋律絲絲入
扣，令人信服地刻畫出這位
女巫。

《弄臣》（Rigoletto）

威爾第作曲之四幕歌劇；劇本為皮亞韋（Piave）所作。一八五一年三月十一日首演於威尼斯翡尼翠劇院。

卡拉絲一九五二年六月於墨西哥市演唱兩場《弄臣》中的吉爾姐。

第一幕：弄臣家中的庭院。卡拉絲將吉爾姐刻畫為一位失恃的女郎，她所渴望的不僅止是父親方面的愛而已。當公爵（迪・史蒂法諾飾）從暗處現身時（他說他名為Gualtier Malde，是一名窮學生），卡拉絲以年輕、抒情，但又帶有戲劇性底色的聲音，傳達出既害怕又喜悅的混雜心情。最初的冷漠融解之後，她的聲音變得更為溫暖，幾乎是順從的。彷彿她一輩子等的就是這一刻。

（上）吉爾妲的心思繞著年輕男子的姓名編織幻夢：「這第一個讓我心動的親愛的姓名」（Gualtier Malde! Caro nome che il mio cor festi primo palpitar）。同時群臣已經聚在屋外準備綁架吉爾妲，以為她就是弄臣的情婦。卡拉絲以自發而放縱的方式（她的顫音運用得相當好）傳達了初嚐浪漫愛情那個神奇一刻的內心騷動。

（左）第三幕：曼圖瓦（Mantova）城外明奇歐（Mincio）河畔一家荒蕪的客棧。弄臣委託斯巴拉夫奇雷（Sparafucile）利用瑪姐蓮娜（Maddalena）引誘公爵進入客棧，然後將他殺死。當公爵在客棧中與瑪姐蓮娜（Garcia飾）調情時，弄臣與吉爾妲在外頭窺探，弄臣威脅著要報仇，而吉爾妲眼見愛人公然對她不忠，感到絕望：「愛的美麗女兒」（Bella figlia dell'amore）。

第三部
女　神

第八章
勝利的年代

當卡拉絲以斯朋悌尼的《貞女》開始史卡拉劇院一九五四至一九五五年演出季之時，她也展開了最為重要的一年，快速地提升了她的藝術成就。在她努力的過程中，路奇諾．維斯康提（Luchino Visconti），進入了她的生命。儘管在本質上與希達歌和塞拉芬並不相同，身為一位導演，維斯康提以自己的方式在卡拉絲的藝術生涯中，扮演一股中堅力量，豐厚的歌劇文化素養，使他從一開始就理解到，卡拉絲這位藝術天才，乃是透過音樂以具說服力的方式表達出所有的情感。因此他並非以教導她開始，而是引導她琢磨早已相當成熟的肢體表演能力，使她的表達能力終於漸臻成熟，達到「反璞歸真」的境界。

他們使雙方獲益的合作，為歌劇製作設立了新的標準。維斯康提所製作的前五部歌劇：《貞女》（1954）、《夢遊女》（1955）、《茶花女》（1955）、《安娜．波列那》（Anna Bolena，1957）以及《在陶里斯的伊菲姬尼亞》（1957），都是專為卡拉絲在史卡拉製作的。然而，在討論他們的成就之前，值得先探索這個特別男人的人格特質，他確實相當與眾不同，而且具有天才的直覺。

維斯康提出生於米蘭的宮廷，在七個孩子裡排行第三。他的父親莫德隆（Modrone）公爵，朱瑟貝．維斯康提（Giuseppe Visconti，維斯康提家族的公爵封號是由拿破崙所授予）隸屬於一個非常古老的貴族家庭，據稱是查理曼大帝的後裔。他的母親卡拉．艾爾巴（Carla Erba）則是來自農夫家庭，外祖父路基．艾爾巴（Luigi Erba）從經營製藥公司的兄弟那裡繼承了大筆財富，又與貴族通婚，他的妻子是安娜．布里維歐伯爵夫人（Countess Anna Brivio）的女兒。路奇諾．維斯康提一直熱愛自己的家人，尤其是他的母親。她是她們那一代最美麗的女人之一，在他的成長過程中，對於他的興趣與品味具有決定性的影響。

維斯康提家族同時也具有豐富的

音樂與文化素養，就如同米蘭所有富裕顯赫的家族一樣，他們對於史卡拉劇院的經營抱持著高度興趣。

一九三〇年代，維斯康提決定定居巴黎，這對他成年後的生活以及職業，有相當重要的影響：這位原本遊戲人間的紈褲子弟，成了一位專注的藝術家、同性戀者與社會主義者。他後來加入了義大利共產黨，在戰爭中成為一位抗戰英雄。同樣是在巴黎，他對電影（當時他擔任尚·雷諾瓦（Jean Renoir）的助手）以及戲劇產生了熱情，投身製作以及舞台與服裝設計。一九四二年，他以電影處女作「對頭冤家」（Ossessione）一舉成名，將新寫實主義（neo-realism）帶入大銀幕。

他最重要的幾部電影作品為「戰國妖姬」（Senso，1954）、「浩氣蓋山河」（Il Gattopardo，1963）、「納粹狂魔」（La Caduta degli Dei，1969，劇名直譯為「諸神的黃昏」）、「魂斷威尼斯」（Morte a Venezia，1971），以及他最後一部作品「L' Innocente」（1976）。他許多的戲劇製作，包括了歌劇，都同樣出名，風格多變。在結束與卡拉絲的合作之後（結束於《在陶里斯的伊菲姬尼亞》），維斯康提也為柯芬園、羅馬歌劇院、斯波萊托（Spoleto）、波

修瓦劇院（Bolshoi）以及維也納劇院製作了多部歌劇。

身為一位導演，維斯康提最偉大的成就，在於創造了一種以熱情與真實呈現舊事物風貌的現代化風格。他用的方法是去發掘一位演員潛在的性格特徵，讓他能得到解放，並調整自己。

維斯康提第一次看到卡拉絲是在一九四九年二月，當時她在羅馬演唱昆德麗（《帕西法爾》）。他大為讚嘆，並且對她著迷不已。第二年她在羅馬的艾利塞歐劇院演出《在義大利的土耳其人》。當時維斯康提是演出的贊助人之一。麥內吉尼夫婦在社交場合與維斯康提見過面，儘管他常常在卡拉絲演出時送花給她，並且拍電致賀，他們仍只是點頭之交。維斯康提對卡拉絲的讚賞是真正的一見鍾情，這喚醒了他進入歌劇製作領域的野心，擁有了為她製作歌劇的理想。然而，當時他們兩人的名氣都還不夠（維斯康提在歌劇方面一無所成，雖然他的電影與戲劇製作看起來相當有前途，但仍處於實驗階段），因此沒有歌劇公司樂意接受這樣的製作組合。一九五一年維斯康提幾乎快成功說服羅馬歌劇院讓他製作一部歌劇。不幸地，他們要他製作雷昂卡發洛（Leoncavallo）的《札拉》（Zara），

卡拉絲在不知道維斯康提可能擔任導演的情況下，拒絕了演出。而維斯康提對於雷昂卡發洛的音樂也不怎麼欣賞，表示只有卡拉絲擔任主角，他才願意執導。

一九五一年十二月七日，卡拉絲成功地在史卡拉劇院以伊蕾娜一角（《西西里晚禱》）首次登台後，維斯康提的花束與電報愈來愈頻繁，表示熱切希望與她合作。據麥內吉尼表示，維斯康提與他太太從點頭之交變成真正的朋友，是因為開始討論歌劇，儘管機會並不多。接下來的兩年時間，卡拉絲在史卡拉劇院奠定了名聲，維斯康提熱切盼望在那裡為她執導他的第一部歌劇，而她也樂於接受。這個合作關係之所以實現，麥內吉尼扮演了抬轎的角色。

花了幾乎三年的功夫，維斯康提仍然無法說服吉里蓋利聘用他，儘管他吹噓自己擁有托斯卡尼尼的支持。當時的確有傳聞指出，托斯卡尼尼有意讓維斯康提製作《法斯塔夫》，大師計畫為當時正在大興土木的小史卡拉開幕演出指揮這部作品。但由於《法斯塔夫》最後並未上演，因此維斯康提的說法無法獲得證實，也無法得知托斯卡尼尼是否真有推薦過維斯康提。麥內吉尼表示他和妻子從未放過任何一個向吉里蓋利推薦維斯康提的機會，而吉里蓋利對於維斯康提這個人顯然很有意見。然而，在一九五一年，吉里蓋利別無選擇，不得不雇用維斯康提，但不是製作歌劇，而是編導《馬里歐與魔法師》（Mario e il mago），一部帶有芭蕾與聲樂的「舞歌劇」（choreographic action），改編自湯瑪斯·曼（Thomas Mann）的原著短篇小說。維斯康提在《馬里歐與魔法師》的製作合約中，是不可或缺的角色，因為他的姊夫弗蘭哥·曼尼諾（Franco Mannino）是該劇的作曲家，蕾奧妮·瑪西娜（Leonine Massine）則是編舞者。

然而，此劇卻在一九五四年著裝排練前不久被取消了。因為幾天前，裴拉噶洛（Peragallo）的現代歌劇《鄉下之旅》（Gita in campagna）才鬧得滿城風雨（當一部汽車出現在舞台上，而兩名主角在其中跳著脫衣舞時，觀眾非常不滿，場面完全失控了），這讓經理部門決定不再進一步冒險，因為他們知道維斯康提將在製作中使用到腳踏車。這是一大打擊，但是並沒有改變維斯康提要在史卡拉劇院為卡拉絲製作歌劇的決心。他同時也明白，要實現這個理想的唯一希望便是得到她的支持。然而她對他而言似乎是難以企及的，因此他開始寫

信或打電話聯絡似乎較樂於回應的麥內吉尼。

麥內吉尼也告訴我，他主動與維斯康提保持接觸，因為他認為他對卡拉絲將有很大的助益。在義大利期間，她有很好的指揮，也得到全世界數家重要劇院的邀請。但她真正需要的是一位能夠為歌劇製作注入新血、年輕有為的導演，而維斯康提顯然是適當人選。然而，決定權還是在吉里蓋利手上，而麥內吉尼夫婦對於他聘用卡拉絲之前的所作所為記憶猶新。不過現在吉里蓋利已經成為他們的朋友，甚至開始冷落他之前力捧的提芭蒂。因此，卡拉絲當時對他相當具有影響力。麥內吉尼將維斯康提寫給他的信展示給我看，並且讀了幾段給我聽，證明當時只有他和卡拉絲是維斯康提與史卡拉劇院的唯一連繫。（麥內吉尼夫婦從未相信，維斯康提曾得到托斯卡尼尼的支持。）

一九五四年五月，維斯康提寫信給麥內吉尼夫婦，先是詢問了卡拉絲最近的演出情形，然後提到《馬里歐與魔法師》演出取消一事，讓他感到沮喪：

儘管如此，吉里蓋利仍給了我重大的承諾：導演開幕大戲《諾瑪》，或是由托斯卡尼尼指揮的《假面舞會》。但這是史卡拉劇院一廂情願的想法，對我而言，如果要我在史卡拉劇院製作歌劇，我當然想與卡拉絲合作。她想演唱《假面舞會》嗎？他們會不會讓她演唱《諾瑪》呢？如果不會，那她會不會演出《夢遊女》？而《茶花女》又是怎麼回事呢？是被取消了，還是會在一九五五年的三、四月間演出呢？

請原諒我問了這麼多問題。我一直很珍惜與卡拉絲合作的可能性與機會。如果沒有卡拉絲，我對於在史卡拉的工作是一點兒也不感興趣的。期待你的回音……。

一如往常，忠誠的路奇諾

一個月之後，維斯康提仍無法確知自己是否能在史卡拉劇院導演歌劇。他持續向麥內吉尼表示熱切盼望為卡拉絲執導《夢遊女》，並且希望由伯恩斯坦指揮，這將是非常有趣的製作：

由卡拉絲演出的《夢遊女》（貝里尼的《夢遊女》是多麼美妙的一部歌劇啊！）已經吸引我一段很長的時間了（當然其他貝里尼的歌劇也是一樣，千萬別誤會我，卡拉絲！）。和劇院秘書長歐達尼談談吧，然後看看事情有何發展。

謹向卡拉絲致上最深的問候，並

向你伸出友誼之手。

路奇諾

　　維斯康提繼續寫類似的信給麥內吉尼。而他最希望以卡拉絲主演的《茶花女》揭開在史卡拉劇院的執導生涯。他曾在佛羅倫斯看過她演出這部歌劇，從此便迷上了她的薇奧麗塔。麥內吉尼在他的書中寫道：

　　最後，我終於能夠告訴維斯康提，吉里蓋利同意讓他在史卡拉執導卡拉絲的演出。最初劇院的經理部門沒有人私下告知維斯康提這件事，他當然很生氣，不過，終於能與卡拉絲合作，使得其他事都微不足道了。

　　史卡拉劇院計畫由他來執導卡拉絲演出斯朋悌尼的《貞女》，做為一九五四至一九五五年的開幕大戲，然後接著再為她執導《夢遊女》與《茶花女》。然而，最初吉里蓋利只正式聘用他導演《貞女》，對其他兩部歌劇只是口頭允諾而已，目的是為了要先試試看維斯康提的能耐。

　　可以確定的是，卡拉絲在史卡拉聘用維斯康提的過程中，扮演了關鍵的角色，因為她的成功讓她擁有巨大的影響力。她特別希望他製作《茶花女》，而由於吉里蓋利不再對提芭蒂忠誠，他終於沒有任何理由，也不想再拖延這部歌劇的製作。事實上，卡拉絲還要求在同一季演唱《在義大利的土耳其人》一劇中的菲奧莉拉，並將由年輕的弗蘭哥‧柴弗雷利執導，他甫以製作《灰姑娘》（Cenerentola）一劇，成功地登上史卡拉劇院。

　　柴弗雷利在他的《自傳》中提到，在此之後，吉里蓋利告訴他，卡拉絲厭煩了一直演唱偉大的悲劇角色，希望能夠偶爾演出一些比較輕鬆的角色：

　　你可以想像，當他告訴我卡拉絲想要演唱菲奧莉拉（Donna Fiorilla），並且還特別指定由我執導時，我有多麼高興。

　　我們並不清楚是誰想要將甚少演出，且製作成本昂貴的《貞女》搬上舞台（製作費高達十五萬美金）。卡拉絲後來告訴我，她也不清楚這個想法是怎麼來的。她第一次聽到《貞女》中茱麗亞（Giulia）這個角色，是從塞拉芬口中，而且是在多年之前，她與他一同研究諾瑪時，但是她也全忘了。一九五四年初，她偶然看到了樂譜：「我喜歡作品裡面的美妙場面。茱麗亞點燃了我的想像。我有可能記錯，不過印象中史卡拉劇院曾於一九五一年，也就是斯朋悌尼逝世一百週年時上演這部歌劇，可是他們找不到合適的茱麗亞。」

　　卡拉絲與維斯康提的新組合引發

了米蘭人極大的期待，儘管其中大多數人對於《貞女》幾乎一無所知。同時，托斯卡尼尼在排練期間出人意料地出現（他曾於一九二七年在史卡拉指揮《貞女》，是上一位指揮過此劇的指揮），這更增添了大眾的興趣。托斯卡尼尼與史卡拉劇院的音樂總監德·薩巴塔的個人關係已經恢復，而他也在二十年之後，再度對劇院的演出表現出興趣。排練期間，他與指揮沃托以及卡拉絲討論作品中的細節。這位著名的指揮興致高昂，和卡拉絲打招呼道：「妳的贅肉都到那裡去了？妳變得真漂亮！」

《貞女》非常成功。茱麗亞一角讓卡拉絲得以發揮聲音天賦，而初次在史卡拉劇院登台的弗蘭哥·柯瑞里（Franco Corelli）演出利奇尼歐（Licinio），也獲得了好評。托斯卡尼尼肯定此次演出，並且熱烈地鼓掌。當卡拉絲在第二幕終了獲贈紅色康乃馨時，她將其中一朵獻給了坐在頭等包廂，並不顯眼的托斯卡尼尼，當時

熱情的觀眾將注意力轉向大師，呼喊「托斯卡尼尼萬歲」，聲音震耳欲聾。

皮耶洛·祖費（Piero Zuffi）所設計的佈景與服裝相當出色（維斯康提至少要他重畫了二十次草圖），但有些樂評仍不滿意，覺得不符合時代背景。然而這是故意的，維斯康提認為歌劇舞台應當以作曲的時代背景來製作，而不是以劇本的時代背景為主；這在當時是獨創性的做法，到後來才廣為人所接受。他將《貞女》的背景設定在第一帝國（First Empire），並且為音樂找出了繪畫上相對應的風格，也就是阿庇尼亞

卡拉絲的舞台演出，戲劇張力十足。

（Andrea Appiani，1754-1825）冷色調的新古典風格，就像是月光下的白色大理石。在歌者的動作方面，他從法國畫家大衛（Jacques-Louis David，1748-1825）的畫作汲取靈感，同時還延伸了史卡拉劇院的舞台，讓歌者能夠在前舞台表演，如同斯朋悌尼時代的習慣一般。

彼得・何佛（Peter Hoffer，《音樂與音樂家》（Music and Musicians））寫道：

茱麗亞對卡拉絲來說是個完美的角色，涵蓋了她的整個音域，並且有

更大的表演自由。她的扮相亦屬上乘。看她演出是一大樂事，也終於讓人們相信在歌劇舞台上演戲是可能的。

柴弗雷利針對該場演出也提出了公正的見解（當時他與他的前任密友維斯康提失合），很具啟發性：

維斯康提受到讚揚的部分原因在於壯觀的佈景：巨大的圓柱與寬闊的場景。但最重要的還是他激發了卡拉絲的潛能。他指導她來自於新古典主義畫作的姿勢，而她則藉此將劇情帶入新的面向。卡拉絲這位嶄新的苗條女子，不論在外貌或聲音上都無懈可擊。柯瑞里也是好得令人無話可說，像他們這樣的組合真是難得一見。

儘管《貞女》的演出成就非凡，但此劇還是無法成為標準劇目，這是老舊的劇本無法克服的缺點。

在這部歌劇之後，史卡拉劇院計畫上演《遊唱詩人》，演出陣容包括卡拉絲、德・莫納哥、斯蒂娜尼以及

艾爾多·普羅蒂（Aldo Protti）。然而，在預定演出日期的六天前，德·莫納哥突然要求將歌劇換成《安德烈·謝尼葉》；他的狀況不佳，無法演唱《遊唱詩人》中的曼里科，但還能應付謝尼葉。由於演出迫在眉捷，吉里蓋利別無選擇，只好同意更動劇目。

德·莫納哥所聲稱的狀況不佳，根本不是他真正擔心的問題。若是演出《遊唱詩人》，甫以《貞女》大獲勝利的卡拉絲，必定會以蕾奧諾拉這個她早已駕輕就熟的角色再獲成功。而《安德烈·謝尼葉》則完全是以男高音為主角的戲碼，更是德·莫納哥的拿手好戲。但是他直到前六天才提出來的動機，出自於他認為卡拉絲會婉拒演出《安德烈·謝尼葉》劇中的瑪妲蓮娜（Maddalena）一角，這樣一來，史卡拉劇院勢必會要求精擅瑪妲蓮娜的提芭蒂來演唱。

不料，卡拉絲卻接受了，但有附帶條件，就是要史卡拉劇院公佈更改劇目的原因。她將整件事情視為挑戰，願意面對，同時也可以幫助劇院度過危機，儘管就各方面來說，瑪妲蓮娜都比不上蕾奧諾拉來得能夠展現她的聲音。不過這也提供了一個重要的機會，讓她證明她也可以演唱一個對手提芭蒂相當擅長的角色。她只有

五天的時間學唱這個角色，但她並不擔心。之前的六個月，她錄製了《命運之力》、《在義大利的土耳其人》以及兩場獨唱會，還演出了《諾瑪》、《拉美默的露琪亞》、《茶花女》與《貞女》，以及一場廣播演唱會，因此當時相當疲憊。而瑪妲蓮娜這個戲份甚輕的角色（基本上只有一首詠嘆調與兩首二重唱，而且卡拉絲已經錄製過這首詠嘆調），在聲音的要求上比起吃重的蕾奧諾拉要輕鬆許多。

不過她還是得在很短的日子內學會且排練這個角色，所花費的心力使得她在首場演出並未達到最佳狀態，尤其在第一幕中，她壓抑自己的聲音能量，試圖透過音樂上的表現來刻畫角色的膚淺個性；這是個正確的嘗試，卡拉絲無人能敵地唱出了絕佳的典範。她適切的角色刻畫深具啟發，全然不同於一般女高音用力地將音樂唱出來，那種將蠻力當成寫實戲劇的唱法。後來卡拉絲告訴我，她認為瑪妲蓮娜是個有趣的角色，因為她從膚淺的女孩長成一位認真而有尊嚴的女人。「最重要的是，她能承擔最終的犧牲。」

然而，提芭蒂的支持者認為她謀篡了對手最拿手的角色，這是她將對手趕出史卡拉劇院的計謀。難以解釋的是，提芭蒂在該季只排定演出《命

卡拉絲與德‧薩巴塔攝於排練（《貞女》）休息時。托斯卡尼尼正在與沃托交談。

運之力》一劇。當卡拉絲唱出一個不穩的高音出現不穩的情形時，他們逮到了機會，但並未立即行動，而是等到她的重要詠嘆調〈死去的媽媽〉（La mamma morta）唱完之後，才噓聲四起，還加上捧場客的助陣，而這是瑪妲蓮娜的高潮場景，卡拉絲表現得令人動容，她的支持者則以如雷貫耳的掌聲回應。接下來在頂層樓座發生了騷動，有些人幾乎要和滋事者打起架來。卡拉絲保持冷靜，繼續她動人的演出，最後終於勝利了，因為除了樂評之外，劇院裡還有夠多的人懂得欣賞她的藝術表現。

那個引起喧然大波的，不穩定的降B音，並未出現在後來的幾場演出中。李卡多·馬里皮耶洛（Ricardo Malipiero，《歌劇》，一九五五年三月）認為在這部歌劇中，卡拉絲算是大材小用，儘管「她扮演起這個角色仍然不失尊貴」。

而為《劇場郵報》撰寫第三場演出樂評的馬里歐·瓜里亞（Mario Qualia）毫無保留地稱讚卡拉絲。同時，作曲家的遺孀喬大諾夫人也熱誠向卡拉絲與德·莫納哥兩人道賀。卡拉絲在後來的幾場演出中，聲音更為穩定，但在預定的六場演出之後，她便不曾再演唱此一角色。

這是兩個敵對的陣營首次公開衝突，儘管兩位歌者均保持沈默。而在提芭蒂演唱的時候，卡拉絲派並沒有製造太多的麻煩。有一位米蘭人（似乎是卡拉絲派的帶頭人物）告訴我，實在是沒有必要再花費力氣告訴全世界，提芭蒂這位音色甜美的女高音在史卡拉劇院演唱《命運之力》時，唱得有多無聊。這樣的態度或多或少表現了雙方陣營的敵意，與其說他們是針對藝術成就，不如說是針對歌者個人來尋找認同。敵意主要導向卡拉絲，正因她是一位有遠見的藝術家，一如所有的改革志士，大膽地為藝術奉獻，絕不妥協。

在《安德烈·謝尼葉》演出的同時，卡拉絲也在羅馬演唱了三場《米蒂亞》，演出挪用瓦爾曼的製作，除了芭比耶莉之外，是全新的演出陣容。弗蘭契斯可·阿爾巴內瑟（Francesco Albanese）是新任傑森，克里斯多夫演唱克雷昂，指揮是桑提尼。在羅馬，提芭蒂的支持者同樣得到當地捧場客的幫助（卡拉絲拒絕支付他們任何費用），試圖製造噪音，讓台上的演員分心。然而卡拉絲演唱的米蒂亞大為成功，如雷的掌聲淹沒了敵方的喧鬧。不過，她還得對付來自其他地方的敵意。為達演出完美，她堅持進行多次的排練，以及與其他合作歌者間的排練，這引起了部

分同事的懷恨。表演結束後，當觀眾鼓噪，要求卡拉絲再度出場謝幕時，曾經在排練時與卡拉絲發生不愉快的克里斯多夫用身體擋住她的去路，不讓她獨自謝幕。他粗暴地告訴她：「要不我們全都出去謝幕，要不就不要謝幕。」

「你怎麼不聽聽看他們呼喚的是誰的名字，他們當然不是為你歡呼。」卡拉絲很快地回話，擠上了舞台，置身於不願離開劇院，熱情歡呼的觀眾之間。

樂評方面則完全沒有任何敵意，他們在卡拉絲對米蒂亞的刻畫中，看到了進一步的發展，喬吉歐·維戈婁（Giorgio Vigolo）在《世界報》（Il Mondo）中如此宣稱：

這真是了不起的角色刻畫……。她的聲音有種奇特的魔力，就像是一種聲音的煉金術。

她的努力得到了相當的回報，但這讓她更無法理解那些來自某些人及同事的侮辱。她從未說過或做過任何反對提芭蒂的事，如果她和同事有過爭執，全都是因為藝術上的看法。這種不愉快的氣氛加上她為演出所下的苦工，開始給予她莫大的壓力。回到米蘭後，她好不容易演完最後兩場《安德烈·謝尼葉》，然後就累倒了。

她頸背上長了癰，疼痛難當，不得不將她的下一次新演出延後兩個星期。當時她將在史卡拉劇院演出《夢遊女》中的阿米娜（Amina），由維斯康提製作。

最後，《夢遊女》一劇於三月五日搬上舞台，陣容堅強。時髦的男高音瓦雷蒂（Cesare Valletti）演唱艾文諾（Elvino，這個角色是為了偉大的魯比尼（Gian Battista Rubini）而寫成的）、莫德斯蒂演出魯道夫（Rodolfo，最後一場演出時由札卡利亞接手），而且伯恩斯坦也回來擔任指揮。

維斯康提與他的設計師皮耶洛·托西（Piero Tosi）選擇將這部歌劇架構在一系列的活人畫（tableaux vivants）之上，並且加上寫實的筆觸以及藝術的破格：阿米娜第一次進場（為了訂婚）以及第二天夢遊時，走的是同一座人行橋，而這座木板已經腐壞的橋樑看起來相當危險；第一景中的新月到了隔夜的第二景，一夕之間變成了滿月……等等。維斯康提的製作大獲成功，並且看起來絕對合理，他創造出來的靜態畫面（水車也不會動）就像是一張一張的老相片，與音樂非常協調。

卡拉絲以阿米娜一角創造了奇蹟。她苗條的體態、年輕的魅力，以

及優雅的舉止，為這個迷人的角色賦予一流的詮釋。她一出場就讓觀眾大為驚豔，這位曾經精采演出古典的諾瑪、殘忍的米蒂亞，以及其他重量級角色的首席女伶，看起來就像是一位芭蕾舞伶，穿著講究（由皮耶洛·托西設計，他也設計了引人入勝且獨樹一格的舞台佈景），立刻令人想起年輕時演出《吉賽兒》（Giselle）的瑪歌·芳婷，同時又像個「天使」般歌唱。此時我們見識了一位貝里尼歌者，就像傳奇人物茱迪塔·帕絲塔一樣，既能演唱諾瑪，也能演唱阿米娜，而貝里尼正是為她而寫下了全然不同的兩個角色。儘管眼看卡拉絲化身為阿米娜是一大享受，但她對貝里尼抒情而看似簡單的音樂處理，才是讓她達到詩意境界的主要原因，她對這位迷人夢遊女的刻畫，實在引人入勝。

伯恩斯坦對我說，卡拉絲將自己當成樂團的樂器來演唱，她有時是小提琴，有時是中提琴或長笛：「事實上，有時候我覺得是我自己在演唱這個角色，然後配上她的聲音。請記住我是指揮。」

卡拉絲教導《夢遊女》的指揮伯恩斯坦如何夢遊。

馬里皮耶洛（《歌劇》，一九五五年五月）這樣寫道：

演出中，伯恩斯坦有些部份步調慢得有點危險，有些部分又過於猛烈。然而他成功地表現了樂譜中時常會被忽略的美感。卡拉絲的阿米娜也有著同樣的特點，眾所週知，她是位偉大的藝術家，也是位百分之百的演員，儘管在驚人的聲音之中偶有瑕疵，我們還是無法不拜倒在她的阿米娜之下。

在《夢遊女》的演出結束之前，卡拉絲在史卡拉重唱了她先前在羅馬成功演出的角色：《在義大利的土耳其人》中的菲奧莉拉。這部歌劇如今由柴弗雷利製作與設計，有趣且具有強烈風格。一九五五年，該劇在艾利塞歐劇院演出時，柴弗雷利曾經是導演傑拉多‧格里耶利（Gerardo Guerrieri）的舞台助理。這是卡拉絲第一次在米蘭演出喜劇角色，也是大家提到她時不太會聯想到的面向。柴弗雷利和維斯康提一樣，一開始便對卡拉絲有深入的了解（而卡拉絲也很了解他），他也解釋了他在製作《在義大利的土耳其人》的過程中，所使用的一個有趣而有效的方法。他說：「在那個時候，卡拉絲既不有趣，也不輕佻。事實上，她老是將自己搞得

太嚴肅了。」為了要讓她為菲奧莉拉注入新意，他為她設計了一些小動作。大家都知道卡拉絲對珠寶相當狂熱，於是在她遇見土耳其人（羅西－雷梅尼飾）的那一幕，「我讓土耳其人全身戴滿珠寶，這是出自天方夜譚的畫面，然後告訴卡拉絲不要被這個穿金帶銀的笨蛋嚇到，而要表現出著迷的樣子。每當土耳其人向她伸過手來，卡拉絲便將他的手握住，端詳他的戒指。到頭來，變成她身上戴滿了珠寶。她這一段演得真是太妙了，非常非常好笑。她的誇張演出十分精彩，這正是我們想要的效果。觀眾愛極了這一段。」

卡拉絲當時身段苗條，既優雅又有魅力，以《在義大利的土耳其人》一劇，證明了她這位知名的悲劇女演員也是一位偉大的喜劇演員。她那令人欣喜的全方位才藝（菲奧莉拉令人印象深刻）擄獲了米蘭人，乃至於當她接連兩晚分別演出《夢遊女》與《在義大利的土耳其人》時，他們幾乎無法相信看到的是同一個女人。

何佛（《音樂與音樂家》，一九五五年六月）認為柴弗雷利製作的《在義大利的土耳其人》精彩絕倫，空前成功：

卡拉絲的表現極為出色。扮相怡人，唱作俱佳，掌握精妙，她的技巧

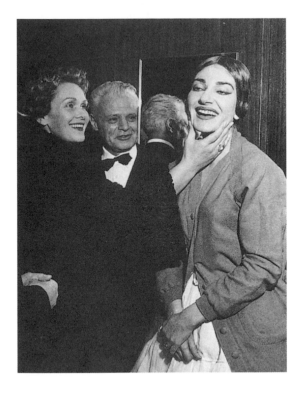

作品），而卡拉絲雖然在其他劇院已多次成功地演出此一角色，但她知道在米蘭觀眾的心目中，對克勞蒂亞・穆齊歐與達爾蒙蒂（Toti dal Monte，1893-1975）的詮釋仍然記憶猶新。最重要的是，她意識到這一次全米蘭的觀眾會將她和提芭蒂直接比較，藉此選出他們的女王。

在排練期間，我曾造訪卡拉絲，幫她攜帶寄給希達歌的包裹到雅典去。我在大廳裡等了幾分鐘，聽到她正和某個人討論薇奧麗塔這個角色。我聽到的一小部分已經足夠我玩味。不一會兒她出現了，一身鮮紅搶眼的服裝（《茶花女》第二幕中薇奧麗塔的戲服，她總是在家穿著新的戲服，以便習慣這身打扮），護送一位個兒不高，手拿一把美麗陽傘，身材豐滿但氣質迷人的老太太出門。那是達爾蒙蒂，一位音色及氣質與卡拉絲完全不同的歌者。但是卡拉絲認為與她討

與藝術才華真是人間少有。

在《在義大利的土耳其人》的演出結束之後，接下來是三週的密集排練，劇目是由維斯康提全新製作的《茶花女》，主要演出陣容包括了卡拉絲、迪・史蒂法諾與巴斯提亞尼尼，指揮則是朱里尼。對卡拉絲與維斯康提而言，這部《茶花女》就如同美夢成真。他們兩人都期望有朝一日能在史卡拉劇院演出這部歌劇，如今他們為了達到演出的完美，絕不會吝於付出努力。無論如何，這是極為艱難的挑戰。這只是維斯康提製作的第三部歌劇（且是第一次製作一部受歡迎的

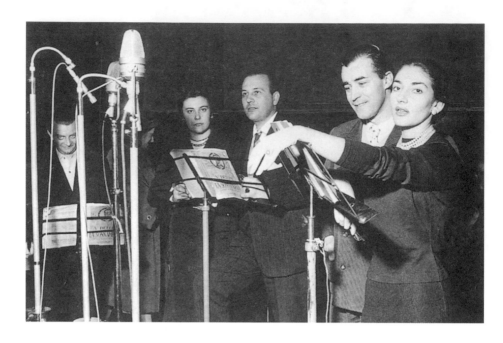

《夢遊女》錄音情形，米蘭，一九五五年：拉蒂（Ratti）、札卡利亞、孟提（Monti）與卡拉絲。

論薇奧麗塔，讓她獲益良多。讓她感興趣的還不只如此。一九三○年，達爾蒙蒂演唱此一角色時，曾讓米蘭觀眾感動落淚。

為了盡善盡美地演出薇奧麗塔這位威爾第筆下最可愛的女性角色，需要一位具有聲音張力的全能戲劇女高音，她的聲音要能收放自如，能從最輕微的嘆息聲做到各種不同的聲音表情；必須在第一幕中擁有突出的花腔，在第二幕呈現抒情的推進（spinto），而在第三幕則是戲劇女高音，一位悲劇女主角。除此之外，她還必須要有姣好的扮相，一位肥胖而不優雅的薇奧麗塔，很難讓人相信她

是患有肺癆的交際花。

維斯康提表示，他是特別為卡拉絲而導演這部《茶花女》的：「為了她量身訂做，我們必須如此。設計師莉拉（Lila de Nobili）與我決定將劇本的時空背景移到世紀末，約為一八七五年（劇本中呈現的社會規範在此時期仍然適用），因為卡拉絲穿著這個時期的服飾會十分出色。她身材高挑苗條，穿上緊身上衣，以及長裙擺的服飾，本身就如同一幅完美的圖畫。除此之外，更新後的場景將使她更能發揮過人的戲劇天賦。

在第一景中，薇奧麗塔的沙龍以黑色、金色與紅色為主，搭配她身上

的黑緞以及手上的一束紫羅蘭，營造出奢華與頹廢的華麗，同時也暗示了女主角無可避免的毀滅之路。第二幕的場景在花園中，以藍綠色調為主，表現出平靜的家居生活。薇奧麗塔乳白色的洋裝，以淡綠色的絲帶與蕾絲裝飾，是以莎拉‧貝恩哈特（Sarah Bernhardt）在《茶花女》（La Dame aux camelias）一劇中的造型為典範。芙蘿拉（Flora）的舞會設計在開滿茂盛熱帶植物的花園中，製造出狂熱的氣氛。穿上一身紅緞，薇奧麗塔再度搖身變回一朵交際花。而在最後一景中，薇奧麗塔的臥房內只有一把椅子、一張化粧桌與一張床。幕升起時，她奄奄一息地躺著，觀眾看到搬運工人正在搬走其他剩下的物品，以便拍賣清還她的債務。在我的安排下，我希望讓卡拉絲具有些許杜絲（Eleonora Duse，1858-1924，義大利戲劇女演員）的味道、些許拉歇爾（Rachel，1820-1858，法國古典悲劇女演員）的味道，以及些許貝恩哈特的味道。不過，我心裡想的最主要是杜絲。」

然而，對大多數的觀眾而言，卡拉絲讓他們想到的是改編自小仲馬《茶花女》的電影「茶花女」（Camille）當中，表現非凡的葛麗泰‧嘉寶（Greta Garbo），而歌劇

《茶花女》的劇本亦是源自小仲馬的小說與戲劇。這個製作成為藝術的里程埤。它喚起了「美好時代（belle epoque）」的浪漫氣氛，而如此寫實的方式（更精確地說是寫實的幻象），超越了藝術的境界，進而成為

柴弗雷利指導卡拉絲排練《在義大利的土耳其人》。

一個活生生的世界。

在這部卓越的創作中，卡拉絲並不像某些傳統的詮釋者那般，僅追求不相關的自我表現，而使得演出失去藝術性。相反地，她深入角色的內在，根據當時的道德觀，完全表達角色個性，並且賦予新意，呈現出威爾第的構想。她的刻畫是融合了歌詞、音樂與姿態的奇蹟，是一種活生生的情感。演出結束後，狂喜的觀眾掌聲如雷，而在朱里尼的鼓勵下，卡拉絲又再度獨自出場謝幕。結果讓迪·史蒂法諾忍無可忍，他衝回更衣室，然後離開了劇院，也離開了米蘭與這個製作。事實上問題發生早就有跡可循，因為他認為排練這麼多次，注意每一個細節根本是沒必要的。他認為歌者只要負責歌唱就夠了。當他開始在排練時遲到，甚至缺席時，卡拉絲感到沮喪，也很不舒服：「這不論是對我或是對維斯康提，都相當不尊重。」而另一方面，維斯康提並不理會迪·史蒂法諾的不合作態度。「對我來說，這個笨蛋去死也罷！」他如此告訴卡拉絲：「他學不到任何東西，那是他的損失。如果他繼續遲到，那我就自己上場與妳排練他的部份。」

迪·史蒂法諾的頑固作風事實上是為了掩飾他的妒意與恨意，因為卡拉絲的演出相當轟動，他因而相形失色，而將這一切歸咎於維斯康提是最方便的說法。幾個月之後，維斯康提拒絕在史卡拉劇院執導由迪·史蒂法諾與史黛拉（Antonietta Stella）演出的《阿依達》。「我才不會浪費任何一分鐘為那個自大的迪·史蒂法諾解釋任何細節。」維斯康提向麥內吉尼如此說道：「他不專業的態度讓我非常光火。他以為自己什麼都懂。那就隨他去，我有興趣的是藝術，而不是那些粗俗拙劣的表演者。」

在接下來的《茶花女》演出中（該季只剩三場），迪·史蒂法諾的遺缺由普拉德里（Giacomo Pradelli）遞補。令人意外地，貶抑卡拉絲的那些人，甚至提芭蒂的支持者，都保持相當低調的態度。他們可能驚豔於卡拉絲對這位惹人憐愛的角色的感人刻畫，以及這部歌劇的傑出製作。只有一回，有人在演出結束後，將一把蘿蔔與甘藍菜葉丟到舞台上給她。深度近視的卡拉絲以為那是一束花，把它撿了起來。當她弄清楚那是什麼東西之後，很機智地以優雅的舉止做出聞香的動作，然後燦然一笑，感謝有人為她獻上開胃沙拉。她的幽默將這個本來是侮辱她的行為變成一片好意，也成功地讓開心的觀眾更加欣賞她。

然而，在第三場演出時，反對卡

卡拉絲、維斯康提、麥內吉尼以及一位友人在一場史卡拉劇院《茶花女》演出之後，攝於米蘭一家餐廳中，一九五五年。

拉絲的人士使用了更差勁的方法。第一幕結束前，她正要開始演唱精彩的跑馬歌〈及時行樂〉（此時卡拉絲抬腿朝空中虛踢一腳，然後以挑逗的臀部動作坐到桌子上），觀眾席爆出了吵雜的抗議聲。「這太過份了！」某人從頂層樓座內吼了一聲。這突如其來的強烈干擾嚇到了卡拉絲，讓她的演出中斷。偌大的戲院突然一片死寂，幾秒鐘後，勇於接受挑戰的卡拉絲恢復過來，往舞台前方腳燈的位置走過去，直接對著觀眾演唱，將這首難唱的跑馬歌唱得戲劇性十足。而後不屈服的卡拉絲堅持要出場獨自謝幕，卡拉絲對著身旁的人喊道：「他們就像蛇一樣地在那邊抬頭發出嘶聲，想要飲我的血。」當她再度出現在舞台上，仍走到腳燈的位置，表情看來有些輕蔑。觀眾席先傳出幾聲倒采，但很快地便淹沒在如雷的掌聲與「太棒了！」（brava！）的呼聲之中。於是，她也卸下了武裝：一滴眼淚從她臉龐滑落，然後露出了暖暖的微笑。

樂評大都欣賞她的角色刻畫，但是最初普遍指責維斯康提「玷污了威爾第的創作」。《24 Ore》的評論簡潔地肯定了主角與製作人的貢獻：

187

卡拉絲這位人聲與戲劇藝術的佼佼者讓作品找回了熱情的靈光，以及漸漸萌芽的痛苦氣氛。而這正是製作人維斯康提用盡方法想在演出中展現的特質。

時間證明，卡拉絲與維斯康提兩人，成為日後《茶花女》的主角詮釋，以及全劇製作的基準。維斯康提自己則從一開始便體認到卡拉絲在此立下了新的典範，也一直認為這是他的傑作。幾年後，他毫不猶豫地宣稱：「卡拉絲演出的薇奧麗塔已經或多或少影響了之後所有的薇奧麗塔。最初她們只從她的角色刻畫中取用一小部份（永遠不要低估人類的自傲心理）。過了一段時間之後，已經多少不會被拿來直接比較，她們便學得更多。不出幾年，她們將會學去一切。希望她們不要表現得太過平庸，甚至變成東施效顰。」

這幾場《茶花女》的演出對卡拉絲而言算是相當有收獲，儘管她表面故作冷漠，甚至常被誤解為驕傲，但她內心深處其實非常在意自己是否受到觀眾的喜愛與欣賞。無論處在任何對她不利的狀況下，她也總是將藝術的整體性視為第一優先。某些群眾或是同事的敵對態度，好比這一次的迪・史蒂法諾的舉措，令她無法理解，也對她造成了傷害。

不過日子也不是全然那麼難過，在她最孤寂的時刻，她的先生仍在她身邊給她足夠的安全感與鼓勵。她已經結婚五年，這期間所得到精神與財務支持，給了她足夠的力量去追求她的志業。她一直是位忠實的妻子，尊重丈夫，無可挑剔；而除了藝術之外，麥內吉尼是一切的主宰。

儘管他們在維洛納擁有一間舒適的公寓，可是幾乎沒有什麼時間在那邊度過，因為卡拉絲的戲約一直不斷地增加。在史卡拉劇院首次登台後，他們立即在劇院附近的大飯店訂了一間套房。一九五五年，卡拉絲在此紮根，他們便搬到米蘭定居，買了他們的第一棟房子。這棟房子是卡拉絲的城堡，她非常自豪，並且費心裝潢。她也開始練習當家庭主婦。

麥內吉尼在他與卡拉絲結束婚姻關係多年之後，如此寫道：「再沒有人像我和卡拉絲在米蘭的家中時那樣，感到如此幸福與喜悅。她只要在我身邊便感到快樂。由於我總是非常早起，她堅持要我在女僕送咖啡進房之前，到她身邊陪她。在她向我道過「早安」之後，我們便會開始討論當天的計畫。我常常幫她著裝，幫她梳頭，甚至修腳趾甲，享受畫眉之樂。」

卡拉絲與她的狗托伊（Toy）攝於維洛納家中，一九五五年。

尼還補充說，卡拉絲的嚴格規定執行成效非常良好，因為她本身相當仁慈，所有的佣人都愛她，而不願離開她。

新家安頓好了之後，希達歌到米蘭來尋訪她定居在此的弟弟，卡拉絲非常高興。可惜由於希達歌在安卡拉音樂院（Ankara Conservatoire）授課，無法在《茶花女》演出前抵達。但是她在她的愛徒準備夏天的工作合約時，一直在她身旁（當時她正為羅馬義大利廣播公司以音樂會形式演出《諾瑪》，並且錄製《蝴蝶夫人》與《弄臣》）。隨後在九月，本身也曾經是出色露琪亞的希達歌參加了史卡拉劇院《拉美默的露琪亞》一劇的排練，為所有的演出歌者提供建議。札卡利亞告訴我，當他們聽到六十三歲的希達歌為了示範樂譜中的微妙之處而唱將起來時，全體感動落淚。

史卡拉劇院將他們的《拉美默的露琪亞》製作搬到柏林音樂節（Berlin Festival）演出兩場，卡拉絲在卡拉揚的指揮棒下，再度演唱這

卡拉絲的母親常常挑她父親的毛病，也許正是這個原因，讓她對於家庭生活有堅定的想法與責任感。在她眼中，麥內吉尼無疑是一家之主，她對他充滿崇敬之意。

麥內吉尼進一步說明：「在經營我們的家庭上，卡拉絲就像在準備即將演出的角色那樣，有條不紊且鉅細靡遺。她希望我們家的佣人也能有相同的責任感，事實上也得到了回報。她的規定一定得確實履行。她要求佣人彼此之間相互尊重，每個人隨時都要衣冠端正。他們絕對不能窺探主人的隱私，也不能表現一絲不敬，並且要出於真心地表現出禮貌。」麥內吉

189

個她備受好評的角色。除了莫德斯蒂由札卡利亞頂替之外，其餘的演出陣容與在米蘭的演出完全相同。柏林人相當熱切地期待這幾場演出。

托斯卡尼尼曾於一九二九年率領史卡拉劇院到當地訪問演出，劇目為《法斯塔夫》、《弄臣》、《遊唱詩人》、《瑪儂‧蕾斯考》與《拉美默的露琪亞》（主要演員為達爾蒙蒂與裴悌勒（Aureliano Pertile）），征服了全柏林，更讓柏林人記憶猶新，其中卡拉揚也是被征服的人之一。當時他還是音樂院學生，走了好幾里路到柏林參與盛會，所經歷的音樂魔力讓他永難忘懷，當上指揮後，他一直努力將之重現。

卡拉絲的演唱狀況極佳，再加上她巧妙地將戲劇力量與過人的音樂技巧結合，讓柏林人拜倒在她的風采下。其他的歌者也都非常稱職，迪‧史蒂法諾演出相當成功，而卡拉揚則超越了自己。觀眾興奮不已，甚至讓他們不得不重唱一次第二幕中著名的六重唱〈有誰支撐著我？〉（Chi mi frena?），以回報觀眾的熱情。自此之後，柏林人有了新的比較標準，《Der Tagespiegel》如此寫道：

卡拉絲讓我們知道什麼是歌唱，什麼是藝術。這不單是大師級的技藝，更是全面性的角色詮釋，將人聲轉變為具有無窮表現力的樂器。我們無法從她的角色刻畫中挑出某一點來講，因為那是絕對完整的詮釋，再加上她無人能及的魔力，以及蒼白的美感。當天有大把大把的花束、無止歇的歡呼聲，以及史無前例的掌聲。

演出結束後，藝術家們出席由義大利大使館舉辦的慶功宴，而柏林人將全市的酒吧坐滿，直到凌晨，全市喝酒鬧事遭警方逮補的人數，還打破了紀錄。

柏林這段勝利的插曲結束之後，卡拉絲與先生回到了米蘭，她只剩下兩個星期的時間準備芝加哥第二季的演出。

這一年來，卡拉絲獲得了可觀的榮耀與藝術成就。而她忠實的丈夫以及可愛的家對她來說也意義非凡。然而，她平靜的心靈有時會被打亂，一種灰色的想法佔據了她的感受：某些同儕與某一群人的敵意、巴葛羅齊的自私自利，以及她在芝加哥被她所信任的朋友擺道的方式，深深地傷害了她，讓她感到沮喪。

更讓她惱怒的是，當她從芝加哥回到米蘭時，報刊雜誌均大肆報導，卡拉絲神奇瘦身的關鍵在於她持續食用潘塔內拉（Pantanella）的義大利

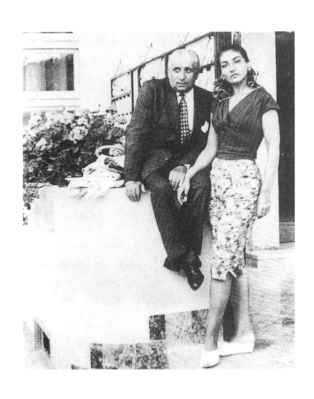

卡拉絲與麥內吉尼在希臘度過一個短暫的秘密假期，一九五五年初夏。

麵條。同時，在芝加哥那一晚的照片中，她那因憤怒而扭曲的面容，如今流傳於全世界，並被捏造了許多荒謬的故事，因而讓大眾對她的人格產生錯誤的印象。自此之後，她輕易地被貼上難搞與以自我為中心的標籤。想要貶抑她的人數量大增，包括一些對歌劇沒有特別興趣，對她的藝術成就也漠不關心的一般大眾。他們只是嫉妒她的成功，就像是有錢人總是無緣無故便會遭人憎恨一樣。在這樣的敵對氣氛之下，由於她先生的強烈鼓勵，她反控巴葛羅齊，並且具狀控告潘塔內拉。雖然卡拉絲在四年後贏得了「義大利麵之役」，也獲得了賠

償，但當時對這個事件的報導，被拿來與芝加哥照片連成一氣，對她相當不公平：人們指責她為求知名度不擇手段，而她與提芭蒂的競爭，以及與同事之間的大小衝突，更讓情況雪上加霜。她的處境會如此危險，部份要歸咎於麥內吉尼。在對潘塔內拉採取法律行動一事他顯然被誤導了，因為事情本可私下解決，儘管麥內吉尼許多行動都是出自善意，但他總是缺少處理事情時所需要的圓滑手腕。

在這種沮喪的心情下，時年三十二歲的卡拉絲選擇投入辛勞的工作之中。從芝加哥回來之後，她只剩兩個星期的時間排練全新製作的《諾瑪》，史卡拉劇院下一季的開幕大戲。她去年的成功使吉里蓋利再度確保了史卡拉劇院優越的藝術地位。《諾瑪》的第一場演出是一場特別慶典，格隆齊（Gronchi）總統與其他顯貴都應邀出席。卡司是由當時首屈一指的歌者所組成的，也沒讓大家失望。席繆娜托已經繼承了斯蒂娜尼的

衣缽，成為無人能及的最佳雅達姬莎，而德·莫納哥儘管將自己侷限在聲音的表現之上，也無疑是當時最偉大的波利昂。演唱歐羅維索的札卡利亞則是新竄起的希臘男低音，在貝里尼的音樂中，展現了他過人的音樂性與風格。沃托的指揮相當細膩，有超水準的演出。

卡拉絲亦再度為這位悲劇性的督依德女祭司做出了完美的詮釋。她的聲音表現相當卓越，對此一角色的呈現幾近完美。有些人察覺她有些緊張，不過那並不是聲音的問題。也許她太過專注於艱難的詠嘆調〈聖潔的女神〉的發聲，從技巧上來看是完全成功的，但是如果拿超高標準來衡量，她的演唱並不如眾人所期望地那麼具有靈性。不過，後來她將整個演出推向非凡的戲劇極致，最偉大的時刻正是最後一幕的告白場景〈那是我〉（Son io）。有些觀眾感動落淚，有些人則以口頭方式來表達他們的讚嘆之意，至於她的敵人（卡拉絲曾經說他們是「發出嘶聲的蛇」）則一片靜默，鴉雀無聲。其中一位在演出結束之後找回了自己的聲音：情緒激動下，他向他的夥伴說他在那一夜改變了信仰，接受了卡拉絲擁有的藝術性；他說他突然知道如何去聽，並且發現原來自己也有一顆心與靈魂。

「對瑪莉亞·卡拉絲的敵人來說，觀看她的演出是一件很不容易的事。」拉第烏斯在他的評論中如此寫道。也許他們在劇院裡保持沈默，但卻在其他地方散播謠言，說卡拉絲與德·莫納哥兩人在後台劍拔弩張，不過這也是無風不起浪。最後一次排練時，德·莫納哥要求吉里蓋利在首演時禁止任何歌者單獨出場謝幕，否則他將拒絕演出。而在隨後的演出中，每當卡拉絲出來謝幕時，台下就會有一些稀疏的噓聲，甚至有一些人喝倒采，但是很快地便被如雷的掌聲淹沒了。

掌聲所掩蓋不了的是在最後一場演出時，德·莫納哥與卡拉絲兩人在後台的爭吵。眼見卡拉絲飾演的諾瑪讓觀眾陷入瘋狂，德·莫納哥下定決心要壓倒卡拉絲，便要捧場客給他特別的支持。的確，在第一幕結束之後，德·莫納哥得到了特別長且誇張的喝采，那很明顯是由頂層樓座的捧場客所策動的。總是小心翼翼的麥內吉尼這次沈不住氣了，在中場休息時與捧場客的領袖當面衝突，質問他們為何做出如此荒謬的舉動。麥內吉尼插手此事，但又拿不出實際證據，實在是個愚蠢的錯誤。而他最大的錯誤在於他開始被妻子的名氣沖昏了頭。鼓掌大隊的領袖立即將此事告知德·

莫納哥，而他生氣地對著麥內吉尼咆哮：「你要搞清楚，史卡拉劇院不是你老婆開的。觀眾是為那些值得鼓勵的人鼓掌。」然後德‧莫納哥開始在後台對卡拉絲吼叫，不斷騷擾她，尤其是在最後一幕的第一景，他們兩人都不用上台時。雖然卡拉絲非常生氣，但她還是控制著自己，不理會他，直到演出結束謝幕時，他們才起了正面衝突，互相咆哮，指責對方連最基本的教養都沒有，不夠資格與自己共事，然後發誓不再同台演出。

德‧莫納哥在卡拉絲成名之前便已是國內外知名的義大利男高音，而他更將她視為自己崇高地位的最大威脅。儘管他才氣過人，但他自知無法取代她在藝術界的地位，因此開始利用她個性上不受人歡迎的弱點。這場紛爭發生後兩天，他在媒體上放話，企圖引發一場論戰。他公開伴稱《諾瑪》演出結束之後，他正要離開舞台，卡拉絲踢了他一腳：「我嚇呆了，停下腳步揉捏我疼痛的小腿，而當我能夠走回舞台謝幕時，卡拉絲已經謀奪了所有的掌聲。」

如果是平常，德‧莫納哥的指控可能只會讓大眾一笑置之，但是由於當時的一些誤會，一般人對於卡拉絲多半有著負面的看法，例如芝加哥照片事件、迪‧史蒂法諾拒演《茶花女》，以及提芭蒂似乎消失在史卡拉劇院等事件。這個幼稚的事件造成的結果，是讓卡拉絲樹立了更多敵人，而德‧莫納哥也因此結交不到新的朋友。或許他與麥內吉尼的爭執是有道理的，但是他在演出期間和其他同事相處的情形，則讓他完全站不住腳。一位當時在場的女士後來告訴我，德‧莫納哥不知何故，不放過任何向卡拉絲咆哮的機會，而卡拉絲在演出結束之前，幾乎沒有搭理他，而且演出更為賣力。這位目擊證人無法確實說出卡拉絲是否踢了德‧莫納哥一腳，但是她說德‧莫納哥這麼好鬥低俗，如果她有機會的話，真該踢他一腳。

《諾瑪》演出後十天，卡拉絲開始了她在史卡拉劇院一系列的《茶花女》演出，這部由維斯康提導演的爭議之作共演出十七場，就算是如此受歡迎的歌劇，這麼多場的演出也是前所未見的。吉安尼‧萊孟迪（Gianni Raimondi）是新任的阿弗烈德，而朱里尼則再執指揮棒。義大利及各國的樂評都盛讚卡拉絲的薇奧麗塔，但仍有部份人士，特別是特奧多羅‧切里，並不全然認同維斯康提的製作：這個對《茶花女》進行再思考的製作對他們來說，仍是過於創新。另一方面，許多來自歐洲各地以及美洲的觀

眾，則被卡拉絲深具靈性，以及維斯康提創新且生動的製作所感動，蜂擁至劇院觀賞所有演出。她的薇奧麗塔表現力不斷加強，讓所有觀眾對她著迷不已。除此之外，在她獨到的角色刻畫中，不但保留了作曲家的理念，也採用了現代的手法，如此一來便將新的年輕歌劇愛好者吸引到史卡拉劇院來。然而，那些「發出嘶聲的蛇」儘管人數不多，仍然頻繁出現，準備向她喝倒采。他們從來沒有成功地破壞演出，而且他們的努力通常會得到反效果，而卡拉絲也得到更多的同情。而對這樣的情況，卡拉絲當然非常沮喪，但從未將之說出口，她的人生哲學是以藝術來戰鬥，這也是她唯一能夠操控的武器。

麥內吉尼的想法卻有所不同。他開始向劇院經理部門濫用權勢：「卡拉絲並不需要史卡拉劇院，也不需要它的錢。」他到處這麼說。「如果這種事情繼續發生，我絕不讓我的妻子繼續工作。這簡直是無禮之至。」由於這並不是史卡拉劇院的錯，麥內吉尼的抗議也就沒人理會。

儘管維斯康提在前一季成功以《貞女》、《夢遊女》與《茶花女》造成轟動，但此季只有《茶花女》重新上演（雖然場次超乎尋常的多），他們也沒給他新的製作機會。最主要的

原因是，當時如果卡拉絲不在演出陣容之內，他不願意執導任何歌劇，而當時她主演的其他三部作品都不是由他執導的。該季的開幕戲《諾瑪》是由瑪格麗塔‧瓦爾曼所製作的。

與《茶花女》同時，卡拉絲演唱了五場《塞維亞的理髮師》。她那靈活的音域範圍、渾厚而富表現力的低音域讓宣敘調滿載意義，而這些都是《塞維亞的理髮師》中理想的羅西娜所應具備的條件，但她的表現卻不甚理想。僅此一次，她因為個性太強，難以抑制，所以將角色刻畫成一位「世故」而沒有魅力的悍婦，而不是應該表現得活潑而天真的少女。儘管她的演唱大致上不差，但有些刺耳的音（尤其是在高音域）並不適用在戲劇表現上，結果過度強調了她的激動，有時甚至不經意地搶走了費加洛的鋒頭（由實力派歌者蒂多‧戈比演唱），而費加洛才是維繫劇情的中心人物。因為羅西娜掌控了全局，所以嚴重地打亂了作品的平衡。羅西娜可說是卡拉絲在舞台上唯一失敗的角色，卡拉絲演出了一位容易激動、緊張、過於強勢的羅西娜。

這次重新演出的《塞維亞的理髮師》有著經驗豐富的演出陣容，如果能得到適當的排練，並不會如此失敗。然而事實並不然。指揮這幾場演

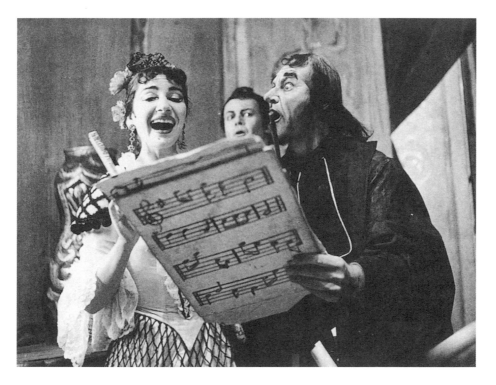

卡拉絲、戈比與羅西－雷梅尼不太滿意他們演鬧劇的手法,在史卡拉劇院
排練《塞維亞的理髮師》期間甚少演出場外戲。

出的朱里尼身體狀況並不好,但當時已經來不及尋找可替代的指揮。然後不知何故,負責排練的人並未出現,因此也就沒有任何舞台排練。歌者或多或少是即興演出的,結果場面便失控了。

可以預料的是,卡拉絲的敵人找到機會向她大噓特噓,但是劇院中也有那些支持她對抗「發出嘶聲的蛇」的人。有那麼一次,發生在上課場景結束時,她的支持者勝過了敵人。她的詠嘆調唱得相當不錯,唱完後她的音樂老師稱讚她:「聲音真美,棒極

了!」(Bella voce, bravissima!),當時觀眾中有許多人給了她好幾分鐘的喝采聲,讓演出中斷,也壓制了來自敵人巨大而難聽的鼓噪聲。

數年後,當卡拉絲已經不再演唱時,她向我承認,她在《塞維亞的理髮師》一劇的舞台演出完全失敗:「也許我努力過了頭。之後,在我錄製這部歌劇前,我的老師希達歌幫助了我,讓我比較能恰如其份地拿捏這個角色。也許我應該再度嘗試的,事實上賴瑞(Larry,即勞倫斯‧凱利)在一九五八年曾經求我在達拉斯演唱

《塞維亞的理髮師》，但我必須承認，我沒有心情重新在舞台上演唱這個角色。我缺少熱忱與信念。並不是音樂的緣故，我對這個角色的興趣只是暫時的，羅西娜只是個一時的怪念頭。不過你對我的錄音演出應該還是會記上一筆吧！」

過去曾是著名羅西娜的希達歌也認為卡拉絲在舞台上失敗了：「我並不是純粹從技巧方面來批評她。卡拉絲什麼都能唱。問題在於她對羅西娜的個性理解錯得離譜，還有那些可怕的戲服（由馬里歐‧維拉尼‧馬奇（Mario Vellani Marchi）設計），特別是黃色那一件，並不適合卡拉絲。」

這幾場《塞維亞的理髮師》的演出，讓卡拉絲樹立了更多的敵人，她開始覺得自己在某些方面受到迫害。但她天生勇於面對挑戰的精神再度受到激發，她將羅西娜的失敗拋諸腦後，而去迎接即將來臨的挑戰：於聖卡羅演出三場《拉美默的露琪亞》。還有另外一個刺激讓她重新尋回信心。在那不勒斯，她再度與提芭蒂狹路相逢，提芭蒂剛結束了在大都會歌劇院第二季的演出，目前正演唱羅西尼的《威廉‧泰爾》（Guillaume Tell）。她們兩人輪番上陣，也成功地演出各自的角色。如同在芝加哥，她

們相互避不見面。當然，也有一些關於她們的爭論，不過只侷限在觀眾之間，並未引起任何察覺得到的幕後干擾。儘管聲音有點緊，卡拉絲仍然給予觀眾值得紀念的演出，這是她五年來第一次在聖卡羅演唱。那不勒斯人對於她的回歸興奮不已，因為他們知道自己早在米蘭人之前便懂得欣賞她。

提芭蒂接著到達佛羅倫斯，為五月音樂節演唱開幕大戲《茶花女》，而卡拉絲也回到史卡拉劇院演唱八場同一部歌劇。不同於聖保羅演出的是（她們在那裡演唱的都不是她們的拿手劇目），這兩位歌者在同一時間演唱《茶花女》，便能直接較勁；儘管是在不同的劇院，也是一樣。事實上，只要在演出時間不衝突的晚上，就有不少人來回米蘭與佛羅倫斯。其中有一晚卡拉絲到佛羅倫斯聆聽提芭蒂演唱，但是除了劇院經理以及幾位開車送她過去的友人之外，沒有人知道她在場。她對提芭蒂的演出沒有任何評語，之後也沒有再去看她演出。當時真正讓她感興趣的是去觀察觀眾對於傳統的薇奧麗塔詮釋的反應，讓她訝異的是，提芭蒂也有敵人，而他們的行為就如同卡拉絲自己的敵人一樣惡劣。卡拉絲當晚回到米蘭之後，對於人性更為失望。後來她也聽說，

有一晚數名卡拉絲迷在演出當中製造干擾，特別是在提芭蒂最弱的第一幕，讓她整個人幾乎僵在台上。卡拉絲派的人無理地認為，提芭蒂不應該如此大膽地演唱卡拉絲最擅長的角色。

卡拉絲在那不勒斯成功地演出露琪亞，以及私下造訪佛羅倫斯，間接地幫助她不去理會那些詆毀她的人，也得以找回自己的步調。到了最後一場，《茶花女》演出再度登上高峰，就連她的敵人也幾乎鴉雀無聲。多年後當卡拉絲不再演唱時，她回憶這段經歷，告訴我她在史卡拉劇院最後這幾場《茶花女》演出讓她得到了救贖。那些惹人厭的白痴對她不再產生影響：「對欣賞我的觀眾與樂評表現出最好的一面，對我而言才是最重要的。」

史卡拉劇院本季結束前最後一齣歌劇是一個新的製作，特別為了卡拉絲上演喬大諾甚少被演出的作品《費朵拉》（Fedora）。寇勞悌（Colautti）的劇本改編自薩杜（Sardou）為偉大的莎拉·貝恩哈特量身打造的劇作。這也引發了史卡拉劇院為卡拉絲這樣一位偉大的歌者及演員，製作這部寫實歌劇的動機。她前一季曾不按計劃地出現在《安德烈·謝尼葉》中，而這部喬大諾的寫實歌劇，如同我們先前說過的，也頗受爭議；她以音樂為主來表現戲劇性的刻畫，讓許多人失望，但也讓另外一些人感動。儘管那些想要貶抑她的人的敵意，已因她卓越的薇奧麗塔而大為減弱，但現在他們事先便預設立場，認為卡拉絲並不適合演出寫實歌劇，這一類的音樂是提芭蒂的專長。他們聲稱偉大的寫實手法是透過精巧的管弦樂與人聲來表達，不像傳統歌劇富於旋律性，這根本就不是卡拉絲所擅長的。

首演夜引起了不應有的風暴。因為少數人受到誤導，發出大量的噓聲與口哨聲，事實上她不論在聲音與戲劇性上都表現得令人難忘，保持了女主角的完整性，這也是唯一能演活她的方式。觀眾以及部分的樂評都很入迷。有些人則認為《費朵拉》稱得上成功，但主要是因為帕孚洛娃（Tatiana Pavlova）的製作，或是貝諾瓦的佈景設計，而非卡拉絲的角色刻畫。而有人批評卡拉絲與其說是位歌者，不如說是位演員。這種說法暴露了個人的無知，特別是對寫實歌劇的無知。事實上，帕孚洛娃是一位在俄羅斯與義大利都相當出名的女演員，她激發卡拉絲達到了戲劇性的極致，這位希臘東正教的女子，在舞台上完全注入了俄羅斯的精神與靈魂。而貝諾瓦向我解釋道，在俄羅斯的第

一幕中他使用了不真實的佈景，是故意要描繪出一個虛構的俄羅斯：「我混合了數種革命之前的生活要素，這一切，包括服裝，都塗上鮮豔的色彩，製造出比想像中還貼切的氛圍，而卡拉絲看起來棒極了。很明顯地，《費朵拉》是一部以劇場效果為基礎的歌劇。」

數年後，這部《費朵拉》的指揮葛瓦策尼憶及這幾場的演出。他認為卡拉絲的演出完全成功：「她的演唱（我會盡量克制不談她一流的肢體演出），具有所有你能想像得到的色彩與表情。她證明了那些敵對的樂評都是錯的，而且在觀眾間，她獲得了真正的勝利。部份樂評最初略帶保留的原因，在於他們當時見證了一種處理寫實歌劇的不同態度：以卓越的音樂素養與風格，以及上千種不同的音色，和無庸置疑的整體性，來傳達戲劇的精髓。」

卡拉絲與柯瑞里（演唱洛里斯（Loris））為求完美，兩人為了《費朵拉》一劇一同密切地工作了三個星期。柯瑞里後來回憶道：「她是那麼地投入工作，她的精神感染了我。我感到自己必須比以前更認真。」

雖然《塞維亞的理髮師》失敗了，但卡拉絲以《費朵拉》獲得了在史卡拉劇院又一季的成功，而米蘭人，甚至是整個歌劇界，已經開始談論一個新的黃金時代的來臨。這個非凡的成就，一大部份要歸功於吉里蓋利，儘管他沒人性又缺乏感受力，甚至對藝術一無所知，仍很技巧地讓傑出的藝術家，包括歌者、指揮、導演、設計師等人一起合作，使歌劇終於能再度成為透過音樂表達的戲劇。

《費朵拉》演出後一星期，史卡拉劇院光榮地將《拉美默的露琪亞》製作搬到維也納演出三場，做為改建後的國家歌劇院（Staatsoper）重新開幕演出季的開幕戲碼。托斯卡尼尼在一九二九年率領史卡拉劇院到柏林演出之前，以相同的主要陣容在此地演出了《法斯塔夫》與《露琪亞》，這是維也納人共同珍惜的回憶。如今卡拉揚率領一年前到柏林演出的陣容，在維也納掀起一陣熱潮。估計約有一萬兩千人，在全市大部份的警力控制之下，搶購三場演出的六千張門票。卡拉絲在極度挑剔的維也納觀眾面前演唱露琪亞，演出結果超越所有人的期望。從此之後，如同柏林一般，維也納也有了新的評斷標準。

媒體也是極度興奮。

美妙的聲音、超凡的藝術，真是劇力萬鈞！

《畫報》（Bild Telegraf）是這

麼寫卡拉絲的；而《新奧地利報》
（Neues Osterreich）則將她視為奇
蹟：

　　她的技巧真是了不起，而她的樂
　　句處理更是最佳典範。在較高的音
　　域，她所發出的聲音非常近似長笛的
　　聲音，而在瘋狂場景中，更像是長笛
　　二重奏。

　　演出結束之後，劇院外聚集了前
所未有的人潮，人們在酒吧與餐廳內
歡騰慶祝，直到翌日清晨。麥內吉尼
夫婦與朋友在一家典型的維也納咖啡
館，以葡萄酒、音樂與歌曲為卡拉絲
慶祝，當她回到旅館時，天色已白。
　　這段在維也納的插曲過後，卡拉
絲與丈夫在七月著實放了一個長假。
他們有一部份時間在伊斯嘉島
（island of Ischia）度過，拜訪他們
的朋友，著名的作曲家威廉·華爾頓
（William Walton）。他是卡拉絲的
仰慕者，原本希望由卡拉絲來演出他
的歌劇《特羅依拉斯與克雷西達》
（Troilus and Cressida）當中的克
雷西達一角，這部作品在一九五四年
十二月於柯芬園首演。她考慮過後，
認為自己並不適合這個角色。結果這
個角色最後由瑪格妲·拉茲洛
（Magda Laszlo）擔任。
　　接下來的是為期兩個月的錄音工

作，以及在米蘭為義大利廣播公司舉
行一場演唱會。之後卡拉絲便專心準
備即將來臨的紐約之行，她將首度在
大都會歌劇院登台。她已經在西方的
所有主要劇院獲得成功，就只剩下她
的家鄉。她非常清楚那裡的觀眾對她
的殷切期望。

第九章
大都會歌劇院

在一群有錢的生意人合力資助一間建造於第三十九街與四十街之間的新歌劇院以前，歌劇在紐約的第一個家是音樂學院（Academy of Music）。自從大都會歌劇院建立之後，這間歌劇公司就理直氣壯地宣稱，從來沒有其他歌劇院這般眾星雲集。這種追星之舉成為一種執念（特別是在表演藝術的領域，但也不是好萊塢所在的美國所獨有）。諷刺的是，數名大都會的經理在任期之初均曾經說過，甚至是正式地保證，為了要得到更為和諧的整體效果，不惜廢除明星制度，但沒有人真正做到。即使如托斯卡尼尼這位藝術總監中的巨人，也無法完全成功，儘管他可說是最接近成功地混合了明星制度與整體效果的靈魂人物。從他在一九○八年的歌劇季與吉拉蒂娜‧法拉（Geraldine Farrar，1882-1967）的較勁中就可以看這種普遍的風氣。排練期間，法拉聲稱自己是位明星，這位名指揮便提醒她說星辰只應天上有。儘管他說的沒錯，不願受到奚落

的女高音挑戰似地回答：「但還是有一種具有明星氣質的人，他可以踩在大都會的董事會之上，踏出這個劇院的名聲，以及觀眾的滿足；更不用說他是票房的保證了。」

一九五○年，維也納人魯道夫‧賓格（Rudolf Bing，1902-1997）接替艾德華‧強生出任大都會歌劇院的總經理（general manager）一職。他最初是以經營一家在維也納的音樂會經紀公司入行，接著在達姆城（Darmstadt）與柏林任職之後，在一九三六年出任約翰‧克利斯提（John Christie）於英格蘭南岸新創辦的格林德包恩歌劇院（Festival of Opera at Glyndebourne）的總經理。十年之後，他成為英國公民，並且是愛丁堡藝術節的創始人之一，且在一九四七至一九四九年主持該藝術節。賓格是一個獨裁主義者（和史卡拉劇院的吉利蓋里不無相似之處），他繼續邁進，成為大都會歌劇院具有無上權力的總經理。他也討厭「明星」這個字眼，但是如同他晚年所說的，

他喜歡「具有絕佳藝術特質，不論台上台下都能吸引觀眾目光的人」，換句話說，也就是同一主題的變奏。除此之外，賓格強烈認為，就算再偉大的歌者，也應該將得到大都會歌劇院的演出邀約視為極高的榮譽。

他第一次聽到卡拉絲這位年輕的後起之秀是在一九五〇年，正好是他接任紐約職務前夕。當不久之後，她在義大利與柯隆劇院的成功受到維也納國立歌劇院的艾立克・恩格爾（Erich Engel）肯定，賓格立即透過一位米蘭經紀人波納第展開交涉，希望能夠在一九五一到一九五二年的歌劇季聘用她。

最初雙方在演出酬勞上討價還價，而卡拉絲比較在意的是劇目的選擇，特別這是她在此首次亮相。她勉強同意以《阿依達》開場，但條件是接下來必須從《諾瑪》、《清教徒》、《茶花女》或《遊唱詩人》這幾齣戲當中，選擇一到兩齣演唱。不過他們的交涉陷入了死胡同。賓格不願讓卡拉絲予取予求；他拒絕支付麥內吉尼到紐約的交通費，而且在該季也不打算上演這四部指定歌劇中的任何一部。此外，他要求公司的巡迴演出以及後續演出季的計畫也必須事先安排完善，而卡拉絲不願意接受這樣的條件。

與此同時，卡拉絲持續成功演出的消息連連傳來，托斯卡尼尼對她的讚賞也傳回美國，賓格擔心美國其他歌劇公司會先將她簽下來，於是便在一九五一年五月飛到佛羅倫斯五月音樂季現場聆聽她演唱《西西里晚禱》。他後來在自傳《在歌劇院的五千個夜晚》（5000 Nights at the Opera）中寫道：

> 一九五一年春天，我在佛羅倫斯看到的那位女士和後來舉世聞名的瑪莉亞・卡拉絲簡直判若兩人。她當時胖得像頭怪物，又相當笨拙。無疑地，她是塊璞玉，但是要當大都會的明星，她還有得學。我們之間的互動氣氛相當友善，但始終沒什麼具體的結論。

賓格在幾個月之後答應了卡拉絲的要求，並承諾讓她在一九五二至一九五三年的演出季演唱《茶花女》。不過，他這次又失敗了，因為麥內吉尼無法拿到美國簽證，而卡拉絲不願丟下他獨自前往。麥內吉尼解釋，由於當時他只負責處理妻子的事務，美國大使館認為他沒有正式的職業，而卡拉絲又是美國公民，擔心他可能會留在美國成為移民。也許這的確是個障礙，但並非無法克服。當時麥內吉尼夫婦還有其他的考量，而他們也知

道事有先後之分，卡拉絲已經成功地以《西西里晚禱》在史卡拉劇院首度登台，接著要演唱其他角色。她當時熱切期盼在那裡建立首席女伶的地位。如果她到大都會歌劇院演出，那她就無法在一九五二至一九五三年的演出季，在史卡拉劇院擔綱《馬克白》的開幕演出。大都會歌劇院勢必得再等下去。此外，她對於艾德華・強生一九四六年威脅她的事尚未完全釋懷，況且儘管賓格算是相當友善，但他禮貌中帶些傲慢的態度，有時也會挑起她的好勝之心。大都會歌劇院仍然是她繼史卡拉劇院之後的最大目標，她也很樂意到那裡演唱，但是她必須做好準備，而且一切都只許成功，不許失敗。在此期間，賓格只好以提芭蒂為滿足，她演唱的蕾奧諾拉（《命運之力》）讓他印象深刻。

兩年後，賓格在五月音樂季聽到卡拉絲演唱《米蒂亞》，與她再度接觸，但仍未達成協議。一九五四年夏天，卡拉絲一夕之間減肥成功，搖身一變成為苗條而優雅的女人，透過許多報章雜誌的報導，她變得非常出名。賓格立刻透過他在義大利的經紀人羅貝多・鮑爾（Roberto Bauer）重新展開協商。他提出《茶花女》、《鄉間騎士》以及《托絲卡》等戲碼，而且承諾她可以從《阿依達》、

《嬌宮姐》、《假面舞會》以及《安德烈・謝尼葉》當中至少選兩部演出。「我不希望每場演出支付超過七百五十美金的酬勞。」賓格如此交待：「但如果她最後同意不以她先生、朋友或姘頭等人的簽證問題來敲竹槓，而且不後悔，那麼我可以把價碼提高到每場八百美金⋯⋯。」

儘管這個價碼遠低於卡拉絲當時在其他劇院所要求的數目，但她所關心的問題主要還是戲碼與藝術水準。另一方面，管理妻子財務的麥內吉尼卻一再要求很高的演出價碼。他尖銳地指出大都會的崇高名望並非來自賓格，而應歸功於在那裡演出的歌者。同樣對麥內吉尼極為反感的賓格則威嚇他，他的嗇嗇個性將會毀了妻子的事業。麥內吉尼一度表示：「只要賓格先生經營大都會歌劇院一天，我的妻子便不會在那裡演出。這可是他的損失。」然後他告訴賓格，卡拉絲已經與芝加哥抒情劇院簽了兩季的演出合約，從一九五四年十一月開始，每場演出酬勞二千美金，第二年提高到二千五百美金。麥內吉尼後來在書中寫道：

當賓格一聽到，心臟病幾乎快發作。然後我建議他，既然他請不起卡拉絲，最好忘了她。況且，卡拉絲並

不需要大都會歌劇院。

無話可說的賓格冷嘲熱諷地表示，卡拉絲要的酬勞比美國總統賺的還多。卡拉絲馬上還以顏色，回激他：「那你就請他唱吧！」

儘管協商一再受挫，賓格並未對卡拉絲失去興趣。更何況，由於她在史卡拉、芝加哥以及其他劇院相繼獲得肯定，紐約的愛樂者開始不耐煩，對於大都會請不動她大加撻伐。一九五五年春，賓格再一次與卡拉絲接觸。他不再自大，而卡拉絲也不顧丈夫的反對，以一場一千美金的價碼同意到大都會歌劇院演唱。至於他們希望她以《拉美默的露琪亞》為一九五六至一九五七年的演出季揭開序幕，接著再用英語演唱夜后（《魔笛》），她只是暫時口頭答應下來。卡拉絲非常懷疑自己能否在弗斯托·克雷瓦（Fausto Cleva）的指揮棒下演出理想的《拉美默的露琪亞》，而且絕對不願意以英語演唱《魔笛》。畢竟，她曾經在最渴望工作的情況下，拒絕演唱強生的英語版《費德里奧》。儘管她相信賓格最後會答應讓她選擇角色，但她沒有立刻在合約上簽字還有其他原因：麥內吉尼想打擊賓格的自尊心，說服她暫緩簽字。他告訴她：「我們就讓他如坐針氈，再等一會兒，這對他有好處的。」

儘管如此，一九五五年秋天，當卡拉絲在芝加哥演唱時，她與大都會歌劇院之間的所有歧見都已弭平。賓格與他的襄理法蘭西斯·羅賓森（Francis Robinson）來到芝加哥，達成了任務。賓格後來說道：「為了簽下這紙合約，我們大費周章。同時演出角色也變更了，她將以《諾瑪》開場，然後演唱《托絲卡》與《拉美默的露琪亞》，在她停留的九週之內演出十二場。」

卡拉絲與先生在一九五六年十月十三日抵達紐約。這次她的父親要認出女兒，可一點兒也不困難了。如今她已是歌劇界最閃耀的明星，而且她的首演之夜，大都會歌劇院的票房收入數目字，已經前所未見地超過七萬五千美金；這和一九三七年那位剛唱完畢業演出，從希臘來到紐約的年輕女孩，簡直不可同日而語。EMI旗下Angel唱片公司的達里歐·索里亞（Dario Soria）、法蘭西斯·羅賓森以及一位律師也一起到場迎接她。

曾經在去年於芝加哥對她提起告訴的巴葛羅齊重施故技，將扣押令同時送達大都會歌劇院與Angel唱片公司。賓格提議將卡拉絲的演出酬勞存入一家瑞士銀行，如此一來巴葛羅齊便動不到這筆錢，但是麥內吉尼反對；他要求他妻子的酬勞要在每場演

出開演之前，以現金支付。

事情發生時，卡拉絲決定在飯店內候傳，聰明地避開了送達傳票者帶來的難堪。「我對於美國的司法深具信心，」她冷靜地告訴媒體：「不論是傳票或是其他類似的舉動都嚇不了我。我只是耐心地等待美國司法審判，對這個無聊的事件做出最後裁決。」這並不是唯一一件她在紐約遇到的麻煩事。除了她即將在出生地首度登台的消息外，關於她的大量報導，整體來說是敵意多過善意的。

偉大的成功或成就通常會樹大招風，這是人類的劣根性所導致。卡拉絲成為莊嚴的史卡拉劇院的女王，更不用提世界上的其他主要劇院了。在許多紐約客的眼中，她先在芝加哥演出便是一條罪狀，更何況她還大獲成功。此外，大都會歌劇院的觀眾和大多數歌劇院一樣，都有他們特別喜愛的歌者，許多人不願敞開心胸來聆聽另一位歌者演唱，特別是一位傑出的、因而可能成為他們所鍾愛歌者的對手。在紐約，早就有一位樂壇長青樹津卡‧蜜拉諾芙，儘管她巔峰不再，仍有可觀的支持者。在前兩季中，提芭蒂也變得非常受歡迎。她是和蜜拉諾芙同一類型的歌者，年紀又比她輕，經驗尚淺，反而比較容易得到接納；某方面來說她被視為老歌者

的接班人而非對手。另一方面，蜜拉諾芙無時無刻莫不認為，自己比全世界任何一個女高音都還來得重要。

卡拉絲剛到達紐約時很少接受訪問。在這些場合她都是由先生與強生陪同，看來相當平靜且心情很好。她簡短而誠懇地回答問題，然而即使在最微不足道的事情上，也經常受到誤會。「卡拉絲女士，」一位女記者問道：「您出生在美國，生長於希臘，而您現在實際上是義大利人。您是用什麼語言思考呢？」

「我通常用希臘文思考。」卡拉絲回答：「不過您知道嗎，我都是用英文算數」。這對跟像卡拉絲一樣，用英文學習算數的人來說，是非常正常的。然而，報導卻將她的答案簡化為：「我用英文算數。」讓人誤以為她視金錢為一切。然而真正讓她擔心，並且無法忽視的卻是藝術水準的問題。

當她在著裝排練時發現大都會歌劇院的《諾瑪》佈景是多麼老舊，而且和她自己特別設計的戲服是如此不搭調之後，她變得非常緊張。更糟的是，排定的排練次數遠遠不及她預期達到的完美所需。不過這還不是最讓她操心的事。自從她宣佈將登上大都會歌劇院舞台之後，便一直醞釀著的暴風雨，隨時會爆發出來，產生破壞

的效果。

《諾瑪》著裝排練當天，也就是首演的兩天之前，《時代》雜誌刊登了一篇關於卡拉絲的四頁文章。她的畫像（由《時代》雜誌委託畫家亨利・寇爾納（Henry Koerner）在前一年春天於米蘭繪製）則登上了雜誌封面，這是其國際地位的象徵。文章先稱讚了卡拉絲的才華、她聲音中戲劇本能的特質，以及她所有的演出優點，然後便開始對她的個性進行惡毒的攻擊。

其中大篇幅的傳記性報導所述，多半是誤會或經過渲染，試圖在大眾面前塑造出一位極為冷酷無情的女人，說她經常「對她身旁的人施展她的恨意」。儘管這篇文章完全不是事實，只不過堆積了一些扭曲的故事，並且對她在某些場合的言論加以斷章取義，還有許多惡意的虛構，它卻建立出瑪莉亞・卡拉絲可怕而沒人性的形象。並且之後還被數名作者選擇性地引用，以此為據，在往後對她做出錯誤的論斷，完全沒有考慮到她的觀點。

提及卡拉絲無可爭議的藝術價值之後，文章指責她冷酷無情，對同儕做出差勁的舉動。該文聲稱：

在舞台上，卡拉絲對於個人掌聲的渴望永無止盡。她不放過任何獨自謝幕的機會，就算是在其他歌者的重要場景之後。

文章還提到她與克里斯多夫在羅馬時的後台紛爭，使她自然被視為壞人。該文並引用了迪・史蒂法諾的話：「我再也不和她一起演唱歌劇，下不為例。」然後還用另一句話來加強效果：「有一天卡拉絲會一個人在台上演唱」，而這句話被列為某位匿名的「熟人」所言。迪・史蒂法諾在史卡拉劇院《茶花女》演出的首演之夜生卡拉絲的氣是不公平的，而且那已經是一九五五年五月的事了。同年九月他與她一同錄製了《弄臣》，稍後還和她在柏林演出《拉美默的露琪亞》。他繼續在舞台上或錄音室與她共事。該文的可信度至此已不堪一擊。文章中並未提及卡拉絲一月間在史卡拉劇院與德・莫納哥在後台的爭吵。如今他將於大都會歌劇院加入她演出的《諾瑪》，而且當雜誌與他接洽時，他還把他們趕走。德・莫納哥也許在與卡拉絲爭吵時說過一些重話，而且行為惡劣，可是與她在大都會合作之後，他在另一次訪談中對該事件發表了非常明智的說法：「關於我們之間於一九五六年一月的衝突，人們已經談了很多，然而卻沒有人對我們在其他劇院的藝術合作上，彼此

間的相互尊重發表過任何看法。我們對於一件事情都必須看其正反兩面。」

《時代》雜誌接著集中報導卡拉絲與當時正在芝加哥抒情劇院登台的提芭蒂間的關係。將提芭蒂說成遭卡拉絲欺壓的第一個受害者之後，又相當誇張地說提芭蒂：

擁有奶油般柔軟的聲調、細膩而感性的音色，以及與之相得益彰的好脾氣。她完全不是卡拉絲的對手。從一開始兩名歌者便怒目相視。提芭蒂避開卡拉絲的演出，而充滿敵意的卡拉絲則在提芭蒂演出時坐在頭等包廂內，招搖地喝采，直到她的對手開始發抖。

接著他們還引用了卡拉絲曾說過的話：「提芭蒂沒有骨氣，她可不像卡拉絲。」而文章的這個部份結論如下：

年復一年，提芭蒂減少演出，直到去年她幾乎從史卡拉劇院的舞台消失，而卡拉絲以三十七場的演出佔領了這塊土地。

接下來，文章又舉證了卡拉絲另一件無情的舉動，指控她與塞拉芬這位「第一個幫助她，且對她助益最多的大師」決裂，因為他竟膽敢和另一位女高音灌錄《茶花女》。因此，文章宣稱：塞拉芬不再受邀為她指揮，而且令人匪夷所思的是，現在其他歌者也無法在他的指揮之下演唱。

最後，這篇文章做出了最低劣的一擊，引述塞拉芬描述卡拉絲的話：「她就像是個有著邪惡本能的惡魔。」而且暗示卡拉絲的回應為：「我了解仇恨，我尊崇報復。你必須保護自己，你必須非常非常強壯。」這個指控毫無根據，是為了突顯她的冷酷無情而設計的。

我們稍微從這篇文章中抽離開來說明，便能去除這個事件遭到抹黑的面向，進一步釐清事情的真相。一九五六年，卡拉絲在史卡拉劇院以《茶花女》名滿天下之後，EMI希望她和迪·史蒂法諾在塞拉芬的指揮之下錄製這部歌劇。然而，由於卡拉絲已經為塞特拉公司錄過同一部歌劇，礙於合約上的規定，她暫時不能為另一家公司錄製這部歌劇。而EMI公司基於商業考量急於立即發行《茶花女》的新錄音，便以史黛拉代替卡拉絲。卡拉絲當時對此感到非常沮喪，而且許久之後她曾告訴我，她當時的第一個反應是責怪塞拉芬這位她敬意未曾稍減的人，因為他不肯等她一年，讓她能有自由之身參加錄音。「當然，我感到既沮喪又生氣。我曾經和塞拉芬

一同研究這部歌劇，而且我可以大膽地說，這部歌劇從一開始便是我最成功的作品之一。塞特拉公司的《茶花女》不管在錄音上或其他歌者的表現上都不是最好的。更重要的是，做為一位歌者的我，之後已大有長進，更發展出獨特的詮釋，我埋怨他不肯等我，但僅僅如此，我從未說過任何如報導中所指出的可怕言語，他也沒有。」

回想與塞拉芬的談話過程，我絕對相信他不曾發表過如《時代》雜誌所報導的，關於卡拉絲或是其他人的言論。除此之外，《時代》雜誌說卡拉絲將塞拉芬從指揮名單中剔除，事實證明顯然是消息來源錯誤（或者是故意的）。在《茶花女》之後，他約有一年的時間未曾指揮過她的演出，那是因為這段期間她都在史卡拉劇院與大都會歌劇院演唱，而這兩個劇院都有自己這部戲的指揮。她在芝加哥演唱此劇時，和前一季一樣是由雷席紐指揮。當提芭蒂同意於同一季演唱時，雷席紐邀請塞拉芬來為她指揮，也許這便是人們誤以為卡拉絲不要他指揮的原因。此外，塞拉芬此時已七十九高齡，開始減少演出。無論如何，在一九五七年六月間，當卡拉絲一能配合，他便為羅馬義大利廣播公司指揮她演出的《拉美默的露琪亞》，而且接著還錄製了《杜蘭朵》、《瑪儂‧蕾斯考》與《米蒂亞》。

儘管這些指責對卡拉絲造成了傷害，但也無法讓所有人信服，因此這種中傷也只是暫時的。這篇文章最糟的影響，便是把她的母親牽扯進來，對卡拉絲造成了更大的傷害。與丈夫離婚之後，艾凡吉莉亞現在搬回雅典。別說從一九五一年在墨西哥市一同度過之後，她們便沒再見過面，艾凡吉莉亞那永不妥協與死要錢的態度，最後終於導致母女間所有溝通停擺。

因為《時代》雜誌完全無法從卡拉絲的父親身上挖到任何關於他們的家務事，於是他們便轉向艾凡吉莉亞，她樂於接受訪問。這篇文章譴責卡拉絲變得「對母親無情」，然後引用她的話說：

> 我永遠不會原諒我母親奪走我的童年。在應該玩遊戲長大的那些歲月裡，我不是在唱歌，就是在賺錢。

艾凡吉莉亞的指控則更具破壞力。她說她曾於一九五一年寫信給女兒，要求她給她一百美金聊以糊口，得到的回答卻是：「別拿妳的問題來煩我們。我什麼都不能給妳。錢不會長在樹上。我必須為了我的生活『嘶吼』，而妳也還沒有老得不能工作。

如果妳賺不到足夠的錢活下去，那妳最好找條河跳下去，一了百了。」

艾凡吉莉亞與伊津羲兩人都證明有這封信存在，但是她們對於卡拉絲是如何被母親的自私要求所激怒，都略而不提。而伊津羲對於卡拉絲之前對母親的慷慨大方毫不知情。此外，艾凡吉莉亞將她要求的一大筆錢，說成「聊以糊口的一百美金」這種連續劇式的請求，用這個狡猾的藉口來報復女兒及女婿對她的要求充耳不聞。艾凡吉莉亞說她的女兒是位著名的首席女伶，日入斗金，還嫁給一位百萬富翁。因此她妄想自己也有權利過著百萬富翁式的生活。

卡拉絲與父親都不認同艾凡吉莉亞的指控，但也沒有公開討論他們的家務事。另一方面，艾凡吉莉亞的刻薄指控，對卡拉絲的形象造成了莫大的傷害，這無疑是沈重的一擊。而艾凡吉莉亞希望引起女兒注意的策略也失敗了，因為在這樣的狀況下，媒體是不會同情任何人的，這只會造成更大的不幸。世人對這種誹謗文字通常只看表面；一位首席女伶使性子之類的舉動也許可以原諒，但是如果她與母親斷絕關係，那就不太可能得到寬恕了。

卡拉絲非常痛苦，她想立刻逃回義大利，而不是在會向她說教的大都會歌劇院觀眾面前登台。但是一如往常，理性還是獲勝了；她為這股敵意所激（這正是她所謂「當我憤怒時更不會出錯」的意思），與其落荒而逃，不如站穩腳步，準備以自己的才能來迎戰。一九四五年，當她不公平地遭雅典歌劇院解雇時，便已學會當一名戰士。麥內吉尼也證明，儘管他的妻子對於不公平的指控非常敏感，但她從不氣餒。相反地，要不了多久她便會因此而得到啟發。

首演夜前兩天真是令人極為不安。除了這篇極度不公的文章之外，紐約十月份炎熱而乾燥的秋老虎氣候也影響了她的聲音。在這段混亂不安的日子裡，賓格像個好朋友般在她身旁安慰她。「他非常幫我，也相當體貼，這不是裝出來的。」卡拉絲後來說道。也許她花了好一段時間才與大都會簽約，但其實賓格主要是與麥內吉尼洽談，而這兩個人根本水火不容。從卡拉絲到達紐約開始，賓格對她的態度便非常友善。後來，他在自傳中寫道：

我們給予卡拉絲小姐的禮遇是前所未有的。幾乎所有關於她的書面評論都沒有寫到她的小女孩脾氣，以及對他人的天真依賴。她覺得不需要處處提防，這是她性格中很重要的一部

份。一九五五年到一九五六年，她寫給我的信件中，滿是這樣的表現。她寫道：「紐約真的渴望聽我演唱嗎？」事實真是如此，她的首演夜，毫無疑問是我在大都會期間看過觀眾最興奮的時刻。

顯然卡拉絲與賓格的關係在她成為大都會歌劇院的一員時，開展得相當順遂。然而她的第一場演出卻沒有如此幸運，她出場時受到相當冷淡的對待，顯然觀眾並未對她投下信任票。如履薄冰的卡拉絲開始演唱諾瑪的第一段大場景，包括了著名的〈聖潔的女神〉，然而唱得有些不穩。其中僅稍稍使出她表情變化的魔力。第一幕之後則完全脫胎換骨，她的演出突然活了過來。中場休息時的一小段插曲這個振奮了她的心情。

在第二幕開幕前幾分鐘，穿金戴銀的蜜拉諾芙招搖地走過通道，準備入座，盡可能吸引她的仰慕者注意，這些人相當誇張地鼓掌。每當有對手在大都會亮相時，蜜拉諾芙就經常使用這種伎倆。顯然這一次她刻意遲到，以便避開〈聖潔的女神〉的「惡夢」，藉此忘卻自己一九五四年演出《諾瑪》時的悲慘情形。而四週之後，她演唱的一齣新製作，威爾第的《艾納尼》（Ernani）並不成功，只證實了「早期的」威爾第與「晚年的」

蜜拉諾芙並不是個好組合；於是，她也不敢太過表現她的敵意了。

在我的慫恿之下，麥內吉尼回憶此次《諾瑪》的演出，他說卡拉絲當時在後台已經要準備出場了，卻聽到蜜拉諾芙在正廳前座引起的騷動。「當她明白是怎麼一回事之後，向我走過來。『可憐的蜜拉諾芙，』她告訴我：『我猜想她費盡心思讓自己以《諾瑪》得到喝采，可惜只在舞台下獲得成功。』」然後麥內吉尼注意到妻子的嘴角露出一絲苦樂參半的微笑，他很高興卡拉絲已經站穩了腳跟，準備迎接任何挑戰。

正是如此。原本以冷場開始的演出，現在開始加溫，讓觀眾既震撼又感動。演出結束時，應觀眾要求一共謝幕了十六次，許多人將花束拋到台上。卡拉絲心知她贏得了一場重要的戰役。「我想，要在自己的家鄉得到接納是最困難的。」她在謝幕時說道。她深受感動，熱淚盈眶，接過了玫瑰花，並將之獻給同台演出的藝術家。這個不尋常的舉動又讓全場觀眾留下深刻印象。在下一次謝幕時，德·莫納哥（飾波利昂）與謝庇（飾歐羅維索）也以最佳的方式，表達了他們的情感；不顧大都會歌劇院禁止獨自謝幕的規定，他們把卡拉絲推到舞台上，讓她獨自接受她應得的喝

采。

演出之後，Angel唱片公司為卡拉絲舉辦了一場星光燦爛的派對，眾人在大使飯店（Ambassador Hotel）等待麥內吉尼夫婦大駕光臨：這對於任何再疲憊的藝術家都是讓人放鬆的絕佳方式。除了《諾瑪》的主要演員之外，大都會歌劇院的其他成員以及前一世代的知名歌者（如本身也是偉大波利昂的馬悌內里（Giovanni Martinelli），以及斯華桃（Gladys Swarthout））也都到場，賓客還包括了眾多來自藝術界、外交界以及社交圈的人士。娃莉·托斯卡尼尼與本身也是卡拉絲的長期仰慕者的瑪蓮·黛德麗（Marlene Dietrich）（黛德麗為卡拉絲準備了一道特製濃湯，熬製了八磅的牛肉，讓她在排練期間保持體力）也到場歡迎紐約的新星。對喬治·卡羅哲洛普羅斯而言，這也是個盛大的場合，他的目光一刻也無法離開她的女兒。

儘管受到這些禮遇，卡拉絲自己對於首場演出並非全然滿意。「現在這一切結束了，我可以放鬆心情，開始工作了。」她說。結果她辦不到。部份媒體持續的敵意，以及異常乾燥的氣候影響她的喉嚨，仍然讓她焦躁不安、不堪負荷，無法在星期六白天演唱第二場演出。「我簡直是用衝的

到她房間。」賓格後來回憶道：「發現她真的是病了，麥內吉尼與一位醫生在一旁悉心照料，我說了一些鼓勵的話之後，她同意繼續演唱，讓我們免於一場可能發生的暴動。」

卡拉絲的身體不適似乎並未如想像地那麼嚴重，儘管她並非處於最佳狀況，仍然給予了這個最吃力的角色一次令人信服的刻畫。賓格還提到：「在這場演出結束時，某個白痴將蘿蔔丟到台上；還好卡拉絲小姐近視夠深，她以為那是香水月季（tea roses）。」顯然這個「白痴」曾經聽說前一季的米蘭蔬菜事件，想要把義大利人比下去。不過他們的計畫都失敗了。

卡拉絲在剩下的四場《諾瑪》演出中狀況較佳。最後的兩場，鮑姆與莫斯寇納分別替代德·莫納哥與謝庇演出。鮑姆在墨西哥曾放話不讓卡拉絲在大都會亮相，更別說和她一起演唱；這段往事已完全被拋諸腦後，而卡拉絲也適當地回應了他的善意。

艾瑞克森（Ericson）與米爾本（Milburn）（《歌劇年鑑》（Opera Annual），第四期）總結卡拉絲在大都會的首次登台情形，寫道：

一出場即以一種具有獨特音色的聲音，在身上塑造出有魅力且迷人的

特質。她是一位具有獨創性且風格細膩的女演員。由於之前她的名氣太過響亮，因此她演唱並非絕對完美的事實也被過度強調，需要一些時間適應，但是不容否認的是，卡拉絲小姐是一位卓越的藝術家，她的詮釋絕對值得一看，即使你不同意她的詮釋。

接著演出的是《托絲卡》，在卡拉絲的手中這部熟悉的歌劇在大都會成為一部更加有趣的作品。這一點也應歸功於朱瑟貝‧坎波拉（Giuseppe Campora，飾卡瓦拉多西）與喬治‧倫敦（George London，飾史卡皮亞），還有為樂團帶來強烈熱力的指揮米托普羅斯（Dimitri Mitropoulos）。

對於這齣《托絲卡》最為簡潔的意見來自於爾文‧高羅定（Irving Kolodin，《星期六評論》（Saturday Review）），他寫道：

也許我們可以爭論哪一位當代歌者是最性感的托絲卡，或是誰音量最具彈性、誰對史卡皮亞的意圖抗拒最力。但是卡拉絲打動我，是因為她是我們這個時代最令人信服的托絲卡。她以演員的本能來演唱音樂，又以傑出音樂家的直覺來為她的演出斷句。

幾乎博得同樣好評的是露琪亞

（《拉美默的露琪亞》中女主角），卡拉絲當季的第三個角色，也是最後一個角色。對於一位剛唱完諾瑪與托絲卡的女高音來說，那絕對是個絕技演出。如同在其他劇院的演出，她令人震憾的角色刻畫，揭示了這部作品中隱含的偉大戲劇性，對許多人來說這部歌劇的意義第一次得到彰顯，儘管大都會歌劇院的製作已經是老掉牙了——卡拉絲巧妙地將第一景的佈景描述為「一口佔了半個舞台的龐然大井，看起來不會比一座油槽更羅曼蒂克」。

大部份的樂評對於她的整體演出均無條件地給予好評。薩賓（R. Sabin，《音樂美國》寫道：

她的演唱最佳之處，在於速度不定的樂段。她加速演唱樂句，略過了一些音符，但仍然以精湛的彈性與圓潤來演唱。

十一月二十六日，提芭蒂寫了一封公開信給《時代》雜誌，抗議卡拉絲最近在該雜誌當中對她的指控。提芭蒂寫道：

卡拉絲小姐自認是位有個性的人，而說我沒有骨氣。於此我要回應，我有一樣她欠缺的東西———一顆心！她說我在演出時，因為得知她在

211

場而發抖,這簡直是荒謬至極。並不是這位小姐讓我離開了史卡拉劇院;我在那裡的資格比她還老,而且我認為自己生為史卡拉人(Creatura della Scala)。我自願離開,是因為那裡形成了一股令人不愉快的氣氛。

當時提芭蒂在美國已經是相當受歡迎的歌者,而且還有數個歌迷俱樂部。她的公開信登出之後第二天,卡拉絲到費城演唱《諾瑪》,當地還有一個廣場被更名為蕾娜姐·提芭蒂廣場。

提芭蒂的信讓卡拉絲十分沮喪。她並沒有說過那些話,這似乎是媒體為了重新挑起兩位著名歌者的爭鬥而捏造的。她仍保持沈默,這也許是個錯誤。問題在於公關的工作並非麥內吉尼拿手的工作,也從來沒有人負責打理這項工作,而這對於一位著名藝人的職業生涯來說,卻又極為重要。因此,當時許多人將卡拉絲的沈默當成默認,整件事情繼續朝向對她不利的方向發展。

在第二場《拉美默的露琪亞》演出時,發生了一件讓人更為苦惱的事。在第二幕終場的二重唱結束時,卡拉絲已經正確地釋放了她的高音D,男中音恩佐·索德羅(Enzo Sordello)卻持續而冗長地唱了一個譜裡沒寫的高音。他意圖玩弄卡拉絲,讓她在這個狀況下顯得中氣不足,也讓自己能夠得到掌聲。「夠了!」(Basta!)卡拉絲悄悄告訴他:「你別想再與我同台演唱。」索德羅老早準備好要與她作對,向她咆哮:「那我會把妳宰了。」

索德羅非常自大,唯一的優點就是他美妙的聲音,但其中絲毫不帶任何戲劇的藝術性。由於樂評讚美過他的聲音特質,他便試著利用向卡拉絲挑釁的機會來打知名度。然而他的計畫落空了,因為在演出之後她對他完全不理不睬,而且向賓格下了最後通牒:「他走,要不然就我走。」最初賓格並不認為卡拉絲是認真的,直到她並未出現在隨後的演出中,他才察覺事態嚴重。在這場演出中由桃樂瑞斯·威爾森(Dolores Wilson)演唱露琪亞,獲知不能退票時,驚愕的觀眾在劇院裡造成混亂。必須由警方出面維持秩序才行,演出因此遲了四十五分鐘才開始。

在剩下的兩場《拉美默的露琪亞》中,賓格將索德羅換成法蘭克·瓦倫帝諾(Frank Valentino)。當索德羅表現得相當無禮時,賓格馬上取消了他與大都會歌劇院的所有合約。賓格解釋他決定辭退索德羅並不完全因為卡拉絲,也因為索德羅一直對指揮克雷瓦採取不合作、不順從的態度。

大部份的媒體將這個故事轉化為一則卡拉絲的醜聞：她高音應付不來，還踢了可憐的男中音一腳，說他不讓她下台，罵他是個混蛋。卡拉絲接下來取消演出，更增加了媒體指控的可信度，說她是一個喜怒無常的人，而且她要為索德羅被大都會歌劇院解雇負全責。

眼見機不可失，索德羅盡可能地大打知名度；他以撕毀她的的照片上了頭條新聞。卡拉絲要離開紐約時，索德羅訂了同一班飛機，在機場等她。他帶來了一票攝影師，準備拍下他們會面的一舉一動。那時正是聖誕假期，卡拉絲回應了他的問候，但是相當藐視地拒絕與他握手，以表示他們之間沒有任何感情存在。卡拉絲告訴他：「要和我握手，你必須先為你在過去這幾天所說的關於我的一切，公開道歉。」

「這不可能。」索德羅回答。

於是卡拉絲聳聳肩，然後向攝影記者說（他們早已拍下她拒絕與索德羅握手的畫面）：「我不喜歡這個人利用我的知名度打廣告。」

很不幸地，這正是索德羅的目的。機場的照片遠比索德羅撕毀卡拉絲照片那張更為有效，在美國與歐洲廣為流傳。

在紐約，本季除了一些不可預期的事件之外，讓關於卡拉絲的論戰與爭議方興未艾的，是刻薄的艾爾莎‧馬克斯威爾（Elsa Maxwell），她是惡名昭彰的八卦專欄作家，人們通常稱她為「好萊塢女巫」（Hollywood Witch）。馬克斯威爾是一個極度狡猾而不誠實的女人，最早是在電影院為默片現場彈奏鋼琴維生。第一次世界大戰之後她搬到了歐洲，在宴會與俱樂部內彈奏鋼琴，演唱百老匯名曲，以及她自己創作的歌曲。她透過阿嘉‧卡恩（Aga Khan）的兒子阿里‧卡恩（Prince Aly Khan）正式進入了夜總會生活（cafe society）的世界，一九四七年，她與阿里‧卡恩建立了友誼。從那時起，她發現了操縱他人的生活與金錢的訣竅（假如這些人是有錢人或名人），並且成為這個圈子中不少人的心腹，其中不乏出類拔萃的人物。除此之外，在適當的時機她儼然樹立起派對專家的招牌，更精確地說，是為一群有錢有閒，被稱為「噴射機闊佬」（the Jet Set）的人舉辦派對。

由於我接受有錢人的餽贈，被人叫做寄生蟲，但是至少我貢獻的和我接受的一樣多。我有想像力，而他們有錢，這是銀貨兩訖的公平交易。

馬克斯威爾在她的自傳（《敬請賜覆》（R.S.V.P.），一九五四年）中如此寫道。五十出頭時，馬克斯威爾透過大量受歡迎的文章，以及常態性的廣播與電視節目，成為美國最知名的八卦作家。偶爾她也會玩票性地評論戲劇或歌劇，而儘管（也許正因如此）她在評論中假社會學之名強烈表達出個人好惡，她對於一般大眾的意見仍產生了可觀的影響。

當卡拉絲在紐約首度登台時，馬克斯威爾已高齡七十三，矮小圓胖，被麥內吉尼說成是「我所見過最醜陋的女人」。有些人則將她比做母老土狼（a spinster hyena）。她是提芭蒂的忠誠支持者兼朋友，對於她的偶像與卡拉絲長期以來的鬥爭知之甚詳。當卡拉絲在芝加哥演唱時，她早已寫過貶抑的文章。然而這並未奏效，因為卡拉絲當時所獲得的成功，將馬克斯威爾的牢騷消音，成為曠野中的呼喚。然而在紐約，情形就不一樣了，特別是在《時代》雜誌所營造出來的敵對氣氛之下。馬克斯威爾精神大振，不論在藝術或個人方面，都準備對卡拉絲採取攻擊。關於她的諾瑪，馬克斯威爾抨擊「偉大的卡拉絲讓我不痛不癢」，至於《托絲卡》她則將火力導向卡拉絲的個性，荒唐地將她說成「邪惡女伶」，從她在第二幕結束時拿刀刺殺喬治·倫敦（飾史卡皮亞）的方式，就可以看出她的妒意和殘暴。

馬克斯威爾並不是唯一一個試圖就卡拉絲對待喬治·倫敦的態度，捏造這種既荒謬又惡毒的傳聞的人。有人在卡拉絲與喬治·倫敦在電視上演出了《托絲卡》第二幕的片段之後，也是如此。喬治·倫敦則在他的文章〈與我合作過對手戲的首席女伶〉中打破此一謊言。他寫道：

卡拉絲是一位最合作的同事。在著裝排練期間，有一次，當她「謀殺」了我之後，我倒地的位置離桌子太近，讓她無法越過到舞台另一邊拾起燭台。卡拉絲笑著停止演戲，然後對導演說：「這邊有太多隻腿了。」我們所有人都笑不可遏。然而，在電視轉播後隔天，許多報紙都報導我和卡拉絲女士在排練期間發生爭執。我試著告訴我的朋友這並非事實。可是我最後放棄了，他們（指朋友與媒體）希望她是個狂暴易怒的人，事情便將如此發展。

儘管如此，馬克斯威爾仍然繼續發表她對於《拉美默的露琪亞》的奇怪評論：

偉大的卡拉絲在瘋狂場景中的演

出完全無法讓我感動，不過我承認她在第一幕將詠嘆調唱得很美。我被她在前兩幕裡戴的那頂紅色假髮迷住了，可是她在瘋狂場景出現時變成了淡金黃髮。為什麼要換顏色呢？對這個自我中心且個性外向的女子來說，這有什麼意義呢？

馬克斯威爾持續在報刊、廣播與電視上做各種下流的攻擊，麥內吉尼則挖空心思想要想辦法讓這個「最醜的女人」閉嘴。他已無計可施，可是就在他們停留紐約的最後一星期，有一天卡拉絲告訴丈夫，要他不必再擔心這碼子事，讓她來解決問題。三天之後，她在一場慈善晚宴舞會中，運用了她的策略。麥內吉尼夫婦是電影大亨史庫拉斯（Spyros Skouras）的客人。晚餐之後，卡拉絲請史庫拉斯將她介紹給艾爾莎・馬克斯威爾，讓她先生大吃一驚。毫無疑問，她決心要以自己的計策來擊敗馬克斯威爾，為達目標她打算不擇手段。這兩個女人似乎都很得對方歡心，實際上她們幾乎整個晚上都在一起。

第二天馬克斯威爾在她的專欄裡將這次會面譽為不朽，一字一句地重述了她們的談話內容。她說道：「卡拉絲女士，我還以為我是這個世界上妳最不願見到的人。」

「正好相反」，卡拉絲回答：「妳是我第一個想見的人，因為除了妳對於我的聲音的意見之外，我視妳為一位致力於說出實情的正直女士。」

「當我凝視她那明亮、美麗而又魅惑的迷人眼眸時，」馬克斯威爾寫道：「我理解到她是個非比尋常的人。」

從那時起，彷彿是被仙女棒一指，馬克斯威爾在文章中徹頭徹尾地改變了語氣。她開始致力於讚揚卡拉絲的藝術，為她抵禦外侮。除此之外，在馬克斯威爾修訂過後的優先次序中，提芭蒂完全被排除在外。麥內吉尼表示，自從她在文章中支持卡拉絲之後，電視通告、舞會邀請以及其他社交活動的邀約如潮水般湧來。「『好萊塢女巫』的友誼果然是無價之寶。」

無疑地，卡拉絲完成了征服之舉，儘管她當時還不知道自己像是小孩玩大車；馬克斯威爾完全地愛上了她，從此跟隨著她到任何地方。

在十二月十九日，卡拉絲完成了她在大都會歌劇院的第一季演出。儘管她並未在每一場演出都處於最佳狀態，總的來說是相當成功的；然而要看到她的極致表現還是要等到下一季。在十二月二十一日離開紐約之前，她與賓格討論了重回大都會的演

出計畫。他們後來經由信件往返,同意她在一九五八年二月演唱《茶花女》、《拉美默的露琪亞》與《托絲卡》。而賓格後來在他的自傳中如此說道:

　　她拿到合約十個星期之後才在上面簽字,這簡直是在折我的壽。

《諾瑪》(Norma)

貝里尼作曲之兩幕歌劇;劇本為羅馬尼(Romani)所作。一八三一年十二月二十六日首演於史卡拉劇院。卡拉絲最初於一九四八年十一月在佛羅倫斯演唱諾瑪,最後一次則是一九六五年五月於巴黎歌劇院,共演出八十四場。

(右)第一幕:督伊德教徒祭祀的森林中。女祭司諾瑪(卡拉絲飾)指責督伊德教徒不應急於對壓迫他們的羅馬人開戰——羅馬會因其墮落自取滅亡。

卡拉絲在「煽動的聲音」(Sediziose voci)中表現出的權威與莊嚴,刻畫出諾瑪的煽動意圖。在她切下聖橡樹寄生枝之後,月色更為皎潔,接著卡拉絲祈求平安:「聖潔的女神」中的東方神秘感自有一股活力,而卡拉絲以一種暗啞的音調,傳達出聖潔與情色的奇特組合。華采樂段以某種令人出神的神秘力量漂浮在背景的合唱之上,表現出諾瑪神聖的無言狂喜,傳達了她真正的神秘性。

在「啊!我的摯愛何時回來」(Ah! Bello a me ritorna)中,卡拉絲採取了性感的聲調,私下立誓要保護她的秘密情人羅馬執政官波利昂免於危險,與要取他性命的憤怒督伊德教徒形成對立(史卡拉劇院,一九五五年)。

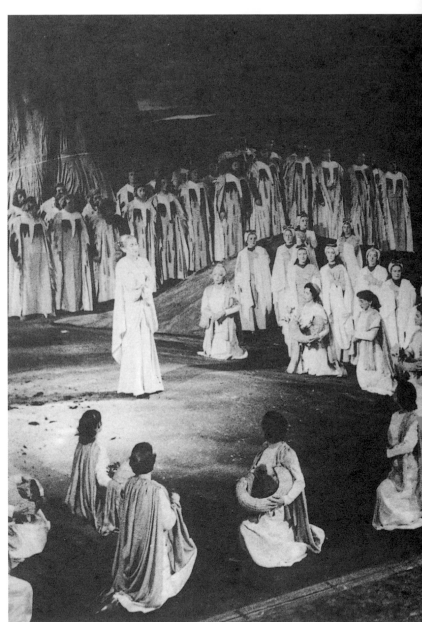

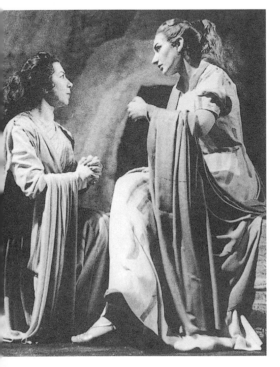

(左)諾瑪秘密扶養兩個孩子的住所外。見習女祭司雅達姬莎(席繆娜托飾)向她的朋友兼上司諾瑪吐露她對一位羅馬人的瀆神之愛,並請求她讓她從誓言中解放出來。

諾瑪憶起曾身處類似的處境,陷入了幻夢之中,「哦!何等的記憶」(Oh, rimembranza)讓她重新燃起為波利昂所愛的記憶,直到她發現雅達姬莎的愛人正是波利昂。

（下）諾瑪住所室內。諾瑪面對不忠的波利昂（柯瑞里飾）。卡拉絲轉變為為人所負的母親、受到輕視的女人，以十足的輕蔑注入花腔的流瀉：「你在發抖？為誰發抖？……為了你自己、為了你的孩子、為了我發抖，叛徒」（Tremi tu? E per chi?... Trema per te, fellon! Pei figli tuoim trema per me, fellon!）（巴黎歌劇院，一九六四年）。

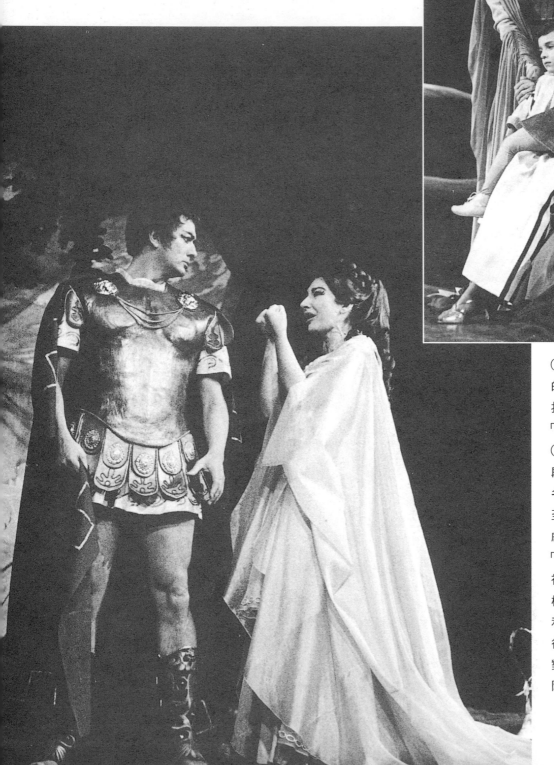

（上）憑著絕不動搖的內在生命力，卡拉絲與席繆娜托將「看哪，哦，諾瑪」（Mira o Norma）這段義大利歌劇最出名的二重唱，提升至鮮有人能及的觀劇經驗。輪旋曲「在我剩下的日子裡」（Si fino all ore）標示著兩個女人的和解。相互了解之後，她們將共同面對敵人（史卡拉劇院，一九五五年）。

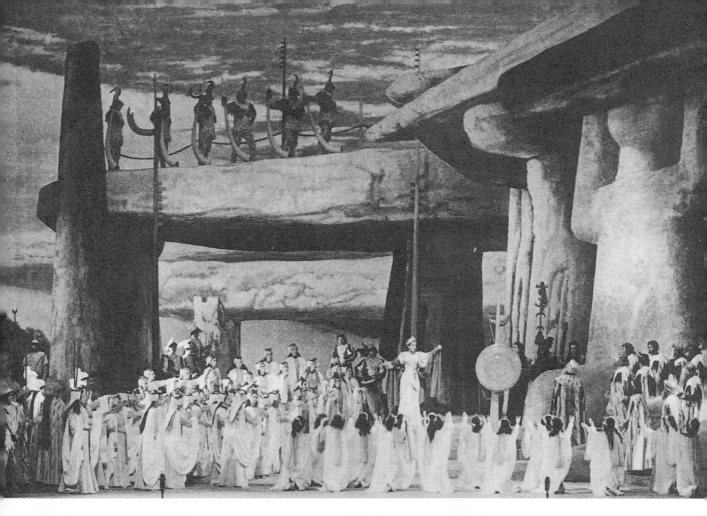

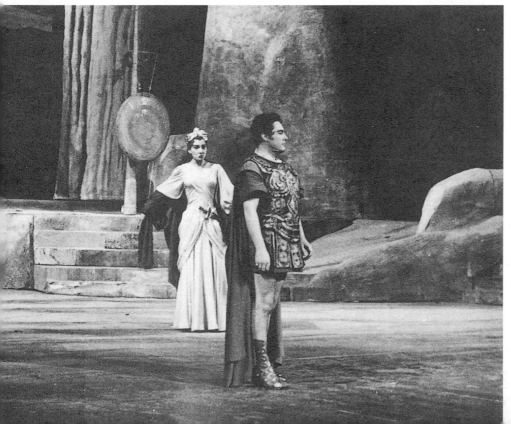

伊爾敏索（Irminsul）
神殿。卡拉絲以撼動
人心的忿怒向羅馬人
宣戰：「戰爭！劫
掠！死亡！」
（Guerra! Strage!
Serminio），當她面
對如今成為階下囚的
波利昂（德‧莫納哥
飾）時，諾瑪的憤
怒、懷恨、痛苦與最
後的絕望，均能在他
們達到高潮的二重唱
「你終於落入我的手
中」（In mia man'
alfin tu sei）裡熱情
地感受到。

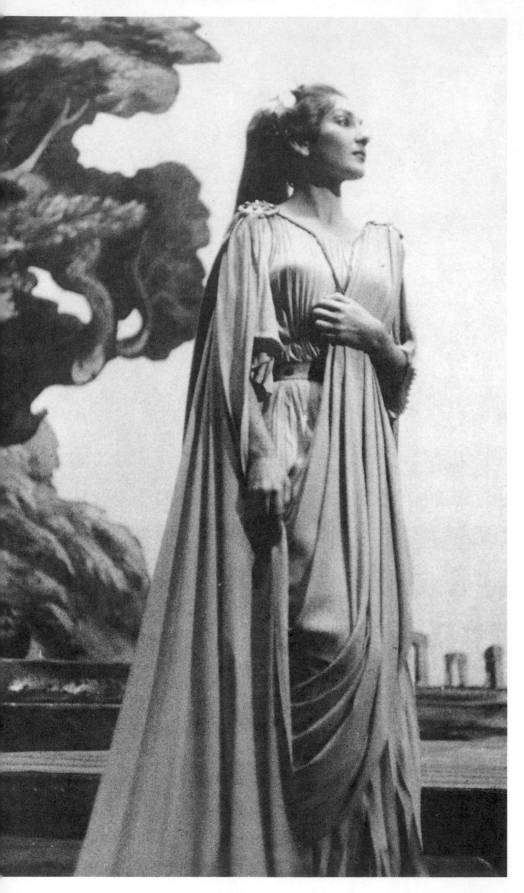

（左）終於，在她承認自己是有罪祭司的告白中，「那是我」（Son Io）處的漸弱，具體呈現了一位自知唯有一死方能解決問題的人的全然崩潰。（柯芬園，一九五六年）

（次頁）在向諾瑪的父親歐羅維索（札卡利亞飾）懇求時，卡拉絲在「父親，可憐我的孩兒吧！」（Ah padre, abbi di lor pieta!）當中的感傷力，達到最高點，成為絕望的「尖叫」。在她父親表示憐憫的心情以後，卡拉絲創造了超越言語的和諧：透過諾瑪的悲慘處境顯露出她完全實現了滌罪之願望。波利昂體認了她的偉大，重燃愛意，走上火葬台加入了她，兩人一同接受了他們所犯的瀆神罪的懲罰。

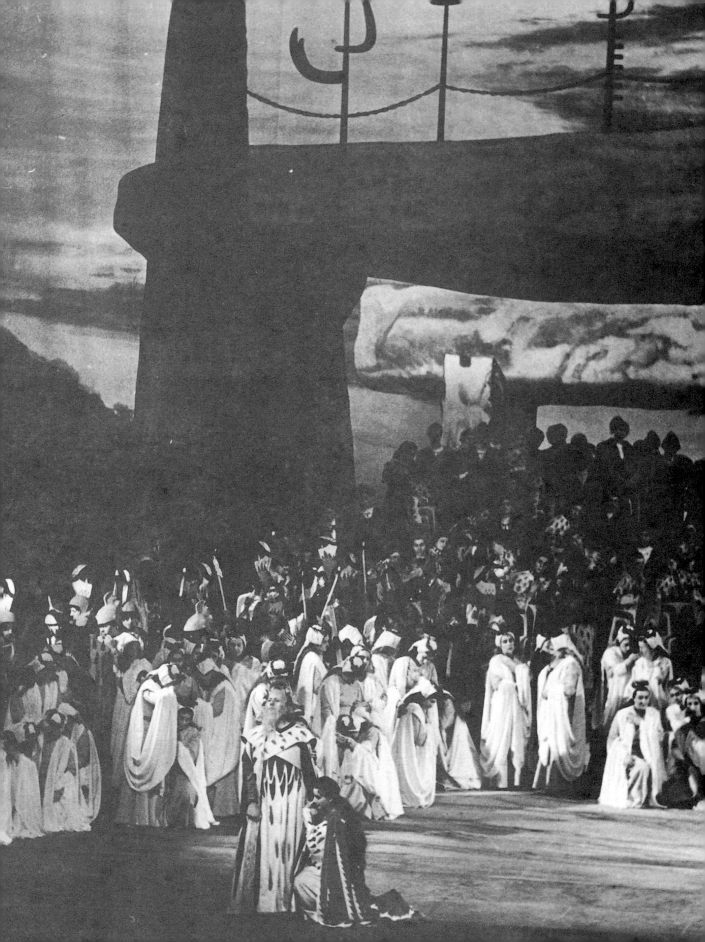

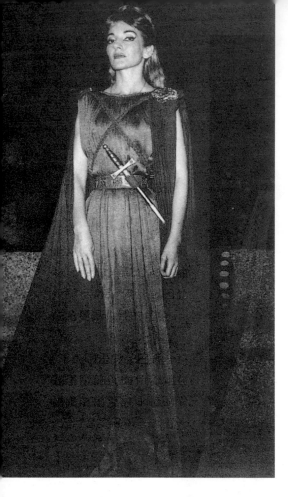

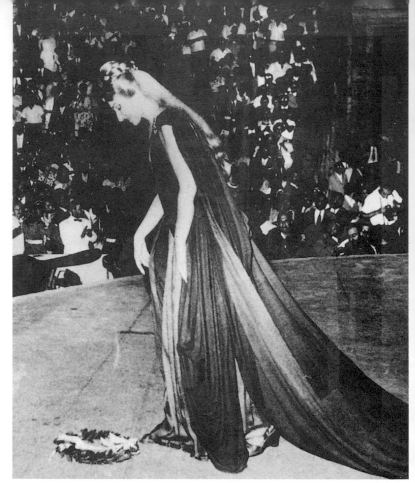

（上左與上右）卡拉絲飾演諾瑪（埃皮達魯斯，一九六〇年）。

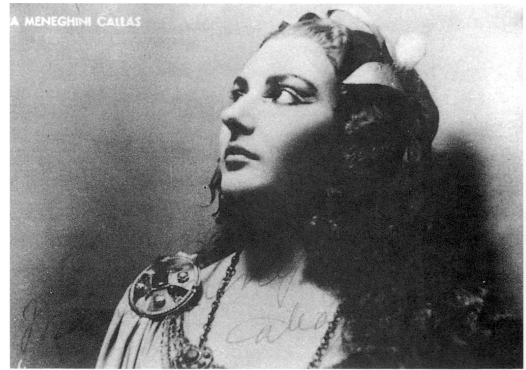

（右）卡拉絲飾演諾瑪（馬西莫·貝里尼劇院，卡塔尼亞，一九五一年）。

《蝴蝶夫人》（Madama Butterfly）

浦契尼作曲之二幕歌劇；劇本為賈科沙（Giacosa）與易利卡（Illica）所作。一九○四年二月十七日首演於史卡拉劇院。

卡拉絲於一九五五年在芝加哥演唱三場蝴蝶這個角色。

第一幕：在山丘上，面對長崎港的日式小房子。一名年輕的藝妓蝴蝶（卡拉絲飾），將下嫁給一名美國海員平克頓（Pinkerton，迪・史蒂法諾飾）。

有些人認為卡拉絲成功地收斂她的個性與聲音，以單純的魅力來呈現出一位孩子氣的蝴蝶，她天真無邪、將自己奉獻給夢中情人。其他人則認為這不過是一種假扮——扮得成功，但並不完全令人信服。

兩種說法都對：原因是蝴蝶至死都保有孩子與女人的特質——最初比較像是個孩子，後來則有較多的女人韻味。

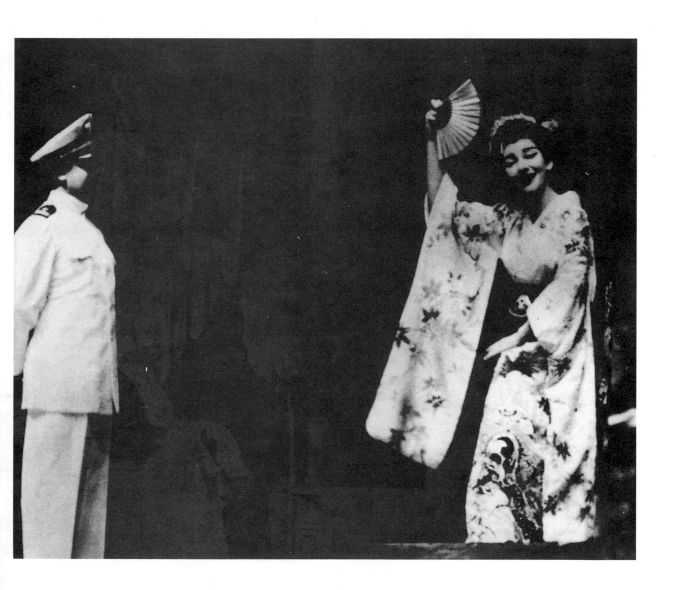

（左）第二幕：蝴蝶的起居室。在她的婚禮與平克頓離去三年之後，蝴蝶向她的女僕鈴木（Suzuki）描述她對丈夫回來的期待：「有一天……，船將會出現」（Un bel di vedremo... e poi la nave appare）。

卡拉絲的敘述，以一種緬懷式的最弱（pianissimo）開始，想起那些與丈夫重聚時的親密時刻時，則轉為內省。隨著蝴蝶的恐懼逐漸浮現（平克頓可能不會回來），她的聲音力度逐漸增加，以一種自我安撫的情緒爆發出來：「他會回來，我知道的」（Io con sicura fede

（右）夏普烈斯（Sharpless，維德飾）試著為蝴蝶讀平克頓的來信，可是蝴蝶太過興奮，一直打斷他。最後她終於瞭解自己處境的嚴重性，興奮立刻轉為驚慌。

《馬克白》（Macbeth）

威爾第作曲之四幕歌劇；劇本由威爾第根據莎士比亞的悲劇以散文寫成，再由皮亞韋改寫為韻文。一八四七年三月十四日首演於佛羅倫斯的涼亭劇院。

卡拉絲於一九五二年在史卡拉劇院演唱五場馬克白夫人。

（左）第一幕：馬克白城堡的大廳。丈夫來信告知馬克白夫人（卡拉絲飾）女巫的預言：馬克白封爵的預言已然實現；另一個預言則是他將會成為蘇格蘭國王。卡拉絲慢慢說出字條上的文字，好似這些字句難以理解。當馬克白夫人下定決心要強化她丈夫謀殺鄧肯王以奪取王位的企圖時，卡拉絲適切地表現出冷酷無情的濃烈聲調，充滿了魔法般的權威與徘徊不去的執念：「起來，地獄官」（Or tutti sorgete ministri infernali）。

（下）殺死了沈睡中的鄧肯王之後，馬克白（馬斯克里尼飾）極度心煩意亂，以致於馬克白夫人必須獨自將染血的匕首放回遭謀殺的鄧肯王寢室。她壓低了嗓子開始唱，洩露了自身的恐懼。接著卡拉絲藉由聲音努力重建馬克白的信心，同時營造出了令人心安的堅定感：「把血跡塗在侍衛身上……，讓他們來做代罪羔羊」（Le sue guardie insanguinate... Che l'accusa in lor ricada）。

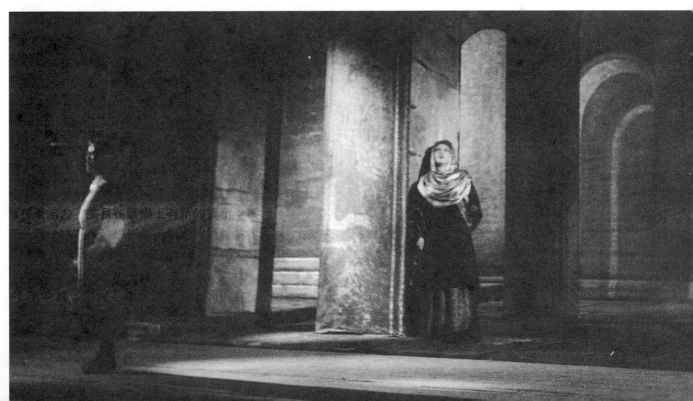

第二幕：馬克白城堡內的宴客廳。貴族們擁立馬克白為他們的國王。馬克白夫人開始唱出活潑的歌曲「斟滿酒杯」（Si colmi il calice），直到馬克白幻想自己見到了班柯（Banquo）的鬼魂，辯稱自己並不需為他的死負責。馬克白夫人唱出第二段歌詞，但是鬼魂再度出現，讓馬克白幾乎等於認罪。

卡拉絲尖銳而興高采烈地唱出第一段歌詞，以一種嘲諷的方式強調其輕鬆活潑，創造出詭異、幾乎是令人毛骨悚然的預示氛圍。為了使馬克白振作起來，這位無畏的女主人在「逝者不會回來」（Chi mori tornar non puo）幾個字上，緊迫施壓，並表現出一種缺乏優雅的做作歡娛。

第四幕：馬克白城堡的大廳。精神失常、煩躁不安的馬克白夫人，在寂靜得令人恐懼的氣氛下夢遊出場。

卡拉絲摩擦雙手，好像想洗淨雙手似的。隨後以悲切的最弱音（pianissimo）和暗啞的音調，緊咬著牙根開始演唱出恐懼的情緒、罪惡與潛在的作嘔之感：「誰想得到老傢伙身體裡有這麼多的血呢？」（Chi poteva in quel vegliardo tanto sangue immaginar?）在「再多的阿拉伯香料也無法洗淨這小手」（Arabia intera rimedar si piccol mano）中，她的聲音先是極度陰沈，後轉為屈從（馬克白夫人內心已知錯）。使用了最輕柔而性感的聲音，上升至降D然後再下降一個八度到達「來吧，馬克白」（Andiam, Macbetto）的最後一個音，卡拉絲夢遊步向死亡（倒在欄杆旁），而在她重獲意識之後，心中已經與丈夫重修舊好。

於此歌劇的結局，卡拉絲的表演到達了藝術的巔峰——她賦予歌詞抽象的層次、極具描述性——透過豐富的音色，她表現出馬克白夫人精神失常，內心充滿絕望，而後逐漸淨化（catharsis）情緒的過程。

《阿爾賽絲特》（Alceste）

葛路克作曲之三幕歌劇；義大利文劇本為卡爾札比吉（Calzabigi）所作。一七六七年十二月二十六日首演於維也納城堡劇院。卡拉絲於一九五四年在史卡拉劇院演唱四場阿爾賽絲特。

第一幕：斐瑞（Pherae）的阿波羅神殿，色薩利（Thessaly）。阿爾賽絲特（卡拉絲飾）向她的人民悲嘆她的丈夫阿德梅特斯（Admetus）國王的死期將近。

獻上祭禮與禱告時，在「哦，神啊，我謙卑地站在您面前」（O Dei, del mio fato tiranno）中，卡拉絲有效地透過多樣的音色，來詮釋這位年輕皇后的靈魂。當皇后的恐懼漸增，卡拉絲的演唱也益形迫切，逐漸到達絕望爆發的頂點：如果失去了丈夫，生命便了無意義。服從大祭司指示時，卡拉絲也流露出某種崇高——大祭司指著祭壇的階梯，她必須在此低頭。

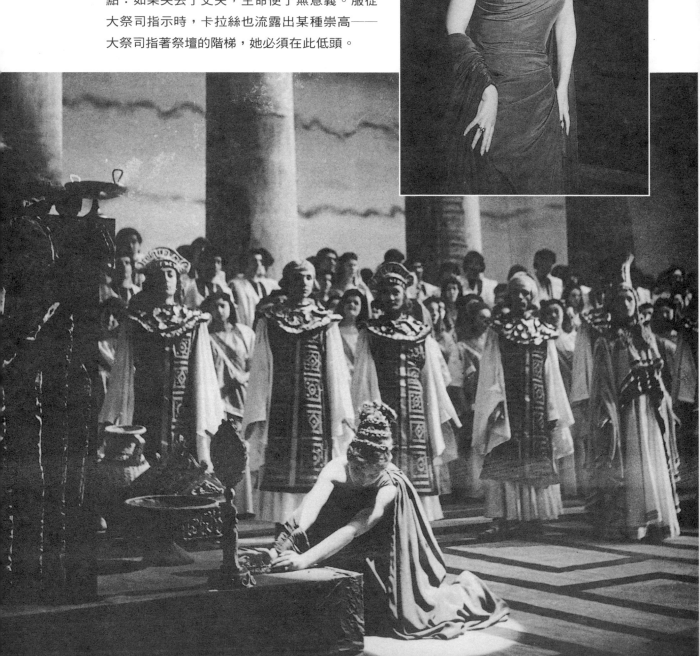

（左）當神諭宣告如果沒有人願意為國王一死，國王當日便將死去時，阿爾賽絲特獻出自己。在「無人性的神明」（Divinita infernal）中，她並未祈求神的憐憫；如果她從神那裡要回了一位心愛的丈夫，她也會還他們一位心愛的妻子。

卡拉絲如同被一把看不見的刀子刺了一刀，表現出源自體內的激動之情。接著她的無助與哀傷，逐漸轉變成勇氣，直到她想起她的孩子，這幾乎打破了她的英勇決定。不過她的決心無可動搖。她的聲音重拾了活力，但也絲毫不減對神發誓時的狂喜詩意；反覆著管弦樂在某些音上奏出的顫音（tremolo），卡拉絲創造了無與倫比的宏偉戲劇性。

（下左與下右）第二幕：阿德梅特斯皇宮內。阿德梅特斯（Gavarini飾）的健康忽然恢復了。阿爾賽絲特一直逃避他的詢問，直到她的死期將至。

以一種「暗啞」的音調與強烈的姿勢，卡拉絲精采刻畫出絕望、溫柔、悲傷與驚惶。當她告訴國王，神明知道她有多愛他時，極為感人：在她「聲中帶淚」的演唱中，我們能感受到夫妻之愛的力量，這使得阿德梅特斯這位古代女子鮮活了起來。

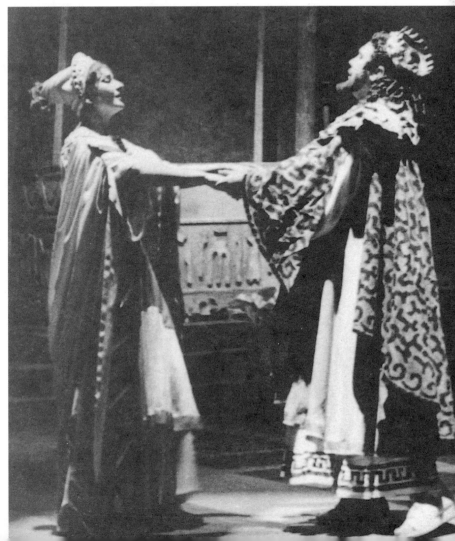

《唐・卡羅》（Don Carlos）

威爾第作曲之五幕歌劇；法文劇本由梅里（Mery）與杜・洛葛（Camille du Locle）所作。法文版一八六七年三月十一日首演於巴黎大歌劇院，義大利文版由札那迪尼（Angelo Zanardini）翻譯，一八八四年一月十日於史卡拉劇院首演。

卡拉絲於一九五四年在史卡拉劇院演出五場《唐・卡羅》中的伊莉莎白。

（下左）第一幕：聖尤斯特（San Yuste）修道院外的花園。卡拉絲飾演伊莉莎白（Elisabetta di Valois）皇后。當菲利普國王（羅西－雷米尼飾）看到皇后獨自一人無人侍奉（不合宮中規矩），他命令她的法國侍女回到法國去。

（下右）在告別之歌「請別哭，我的好朋友」（Non pianger, mia compagna）中，卡拉絲揭示出皇后的甜美與高貴。她唱得那麼深刻感人，同時傳達出了皇后的思鄉之情。

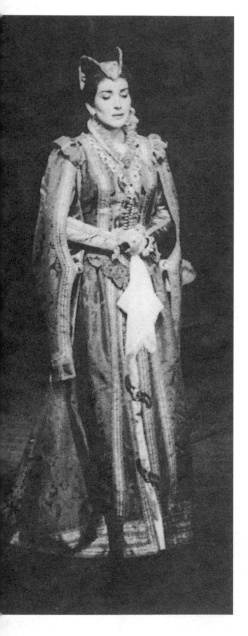

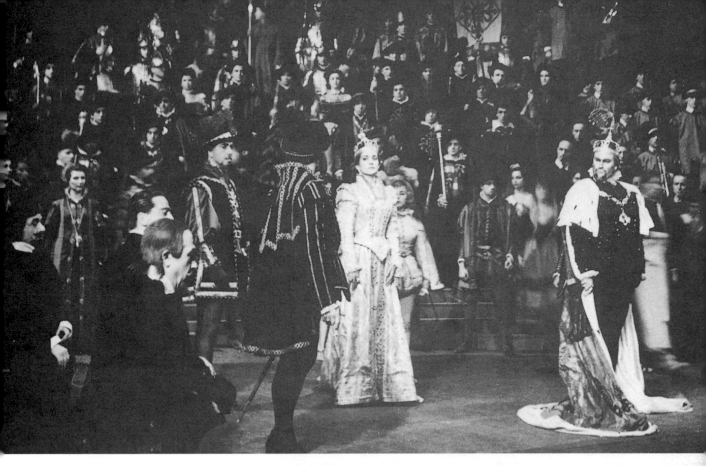

（上）第二幕：馬德里大教堂前的大廣場。在宗教裁判的判決儀式中，異端人士被處決於火刑台上，國王的兒子唐‧卡羅（奧蒂卡飾）率領了法蘭德斯人（Flanders）的代表，懇求國王停止處決法蘭德斯人，但是徒勞無功。於是唐‧卡羅要求治理法蘭德斯。國王斷然拒絕，下令逮捕法蘭德斯代表，此時唐‧卡羅抽劍誓言解救法蘭德斯人。國王下令衛士卸下王子的武器，但是無人從命，只有羅德里戈照做，打破了僵局。

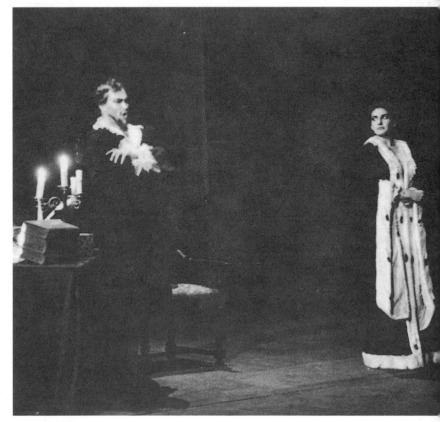

（右）第三幕：馬德里國王的書房。國王在妻子的珠寶盒內發現兒子的畫像，指責她通姦。而成親之前，皇后原本是許配給唐‧卡羅的。

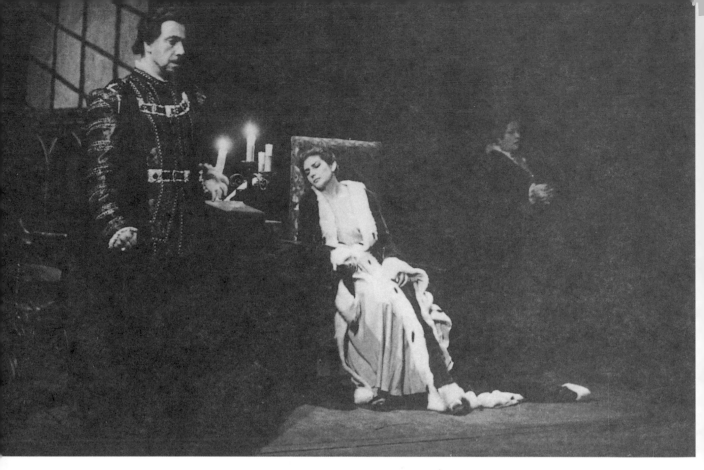

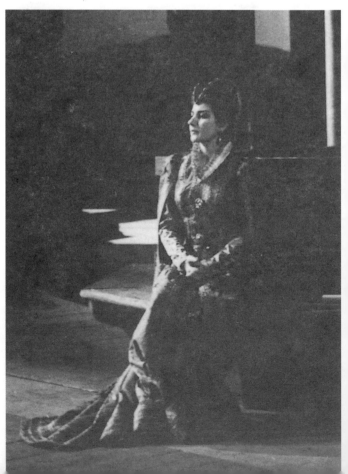

（上）受到丈夫指控之後，伊莉莎白暈厥過去，國王找人來協助，此時艾波莉（Eboli）公主（斯蒂娜尼飾）與羅德里戈出現。當羅德里戈指責國王缺乏自制力時，國王感到自責，認同了妻子的清白。後悔的艾波莉向伊莉莎白承認自己因為得不到唐‧卡羅的愛，於是將珠寶盒拿給國王，而她之前曾經是國王的情婦。伊莉莎白原諒了她，但是要她做一個抉擇：翌日一早離開這個國家，或是進入修道院。

（右）聖尤斯特修道院。月光照耀的夜晚。等待唐‧卡羅的伊莉莎白對著查理五世（Charles V）的墳墓沈思：「知道人世空虛的神」（Tu che le vanita conoscesti del mondo）。

卡拉絲在伊莉莎白的內省獨白中，營造出輝煌的戲劇性，而憶及在楓丹白露與唐‧卡羅一起的快樂時光，她表現出感人的順從。當唐‧卡羅出現，告訴她他將前往法蘭德斯解救人民時，他們不像情人分別，而像是母子分離。

《梅菲斯特》（Mefistofele）

包益多作曲，帶有序幕與終幕的四幕歌劇；劇本為作曲家所作。一八六八年三月五日首演於史卡拉劇院。

卡拉絲於一九五四年七月在維洛納圓形劇院演出三場《梅菲斯特》當中的瑪格麗特。

（右）第二幕：瑪妲（Martha）的花園。重新變成一位年輕英俊的騎士，化名為恩利可（Enrico），浮士德（迪·史蒂法諾飾）向瑪格麗特（卡拉絲飾）表示愛意。他避而不回答她關於信仰的問題，給了她一瓶安眠藥讓她的母親服用；讓她當晚能出來與他幽會。

（下）第三幕：一間囚室。瑪格麗特因為用安眠藥對母親下毒，又勒死孩子，被判死刑，她失去了理智：「有一晚我的孩子被丟到海底去」（L'altra notte il fondo al mare il mio bimbo hanno gittato）。

卡拉絲對此一瘋狂場景的詮釋，是真正透過音樂來傳達戲劇的表現。我們會在「這裡好冷、囚室昏暗，而我的靈魂滿是悲傷」（L'aura e fredda, il carer fosco, e la mesta anima mia）中，聽到充滿寒意，卻又滿載著情緒的聲音。

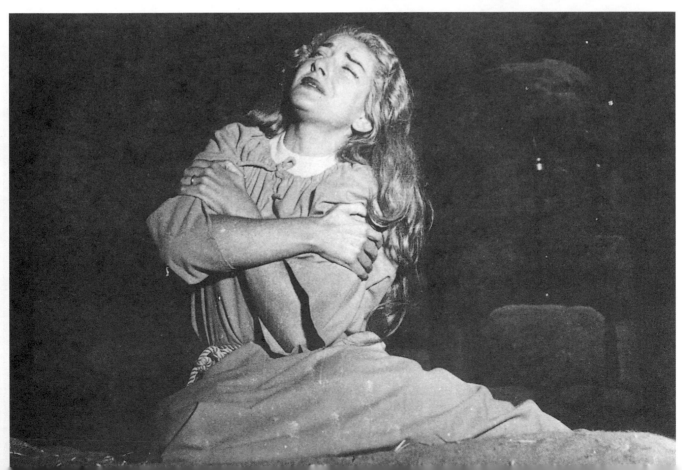

《在義大利的土耳其人》（Il Turco in Italia）

羅西尼作曲之兩幕歌劇；劇作家為羅馬尼。一八一四年八月十四日首演於史卡拉劇院。

卡拉絲第一次演唱《土耳其人》當中的菲奧莉拉（Donna Fiorilla）是一九五〇年十月在羅馬的艾利塞歐劇院，最後一次則是一九五五年五月於史卡拉劇院，一共演出過九場。

（上）第一幕：那不勒斯的碼頭附近。菲奧莉拉（卡拉絲飾）向她的朋友們鼓吹不忠實的好處：「只愛一個男人會使人發瘋」（Non si da follia maggiore dell'amare un solo oggetto）。

卡拉絲唱得輕盈，坦率而迷人，她輕笑嬉鬧半開玩笑地陳述她的誇張言論，這位淘氣的母狐狸擁有那種讓人忘懷一切的輕佻魅力（史卡拉劇院，一九五五年）。

（右）菲奧莉拉第一眼看到土耳其人賽林姆（Selim）便與他眉來眼去。她興奮地看到他戴滿寶石的手指，不多時兩人便手挽著手閒逛去了。

在與土耳其人眉來眼去的過程中，卡拉絲展現一種故意的忸怩作態，而在私語「他已經落入我的網中」（E gia ferito. E' nella rete）時則看來很現實。

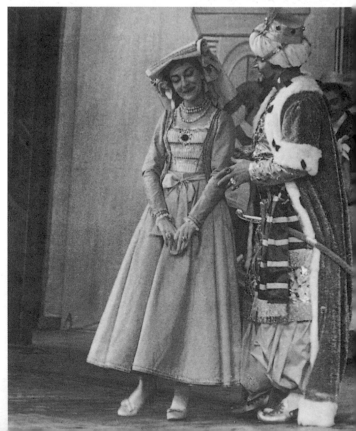

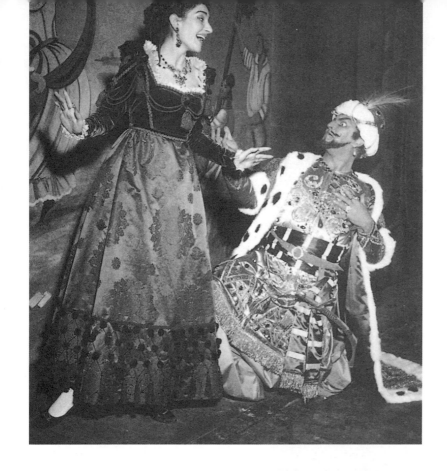

（左）菲奧莉拉在家中款待土耳其人。充滿了挑逗性的活力，卡拉絲對土耳其人的殷勤故作懷疑，其實卻是以退為進——她生動的音色讓每次的反覆都更加令人回味，而她更露骨地呈現女性特質，誘惑一位花心大蘿蔔：「你們土耳其人都有上百佳麗，是不能相信的」（Siete Turchi: non vi credo, cento donne intorno avete）。

（右）當她年邁的丈夫傑若尼歐（Don Geronio，Calabrese飾）當面打她時，她冷靜地解釋：「不要擔心，不過是我的丈夫而已」（Vi calmate e mio marito）。土耳其人還是離去了，不過他離去之前和菲奧莉拉訂下約會。

接下來懼內的傑若尼歐試著穩住妻子，而她則回報以裝出來的溫柔和抱歉的模樣。

卡拉絲以精妙的聲調變化來展現她「緩緩成串」的眼淚，直到擺平了懼內的丈夫時，她的音調變為刺耳而充滿蔑視：「我將瘋狂地愛上一百個男人，做為對你的懲罰」（Per punirvi... mille amanti... divertimi in liberta）。

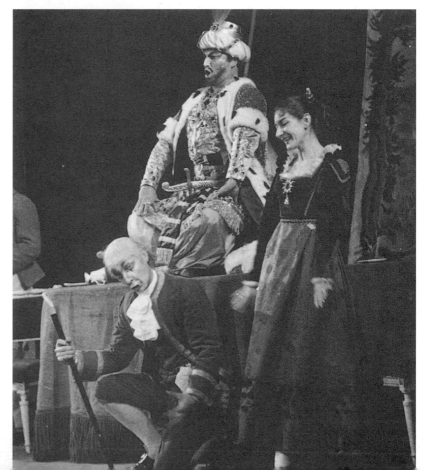

菲奧莉拉前來赴土耳其人
之約，卻在那裡看到薩伊
姐（Zaida，Gardino
飾），深覺煩擾。兩個女
人開始鬥嘴，菲奧莉拉甚
至脫下鞋子要打薩伊姐，
不過最後土耳其人在傑若
尼歐的協助下，排解了可
能發生的扭打。

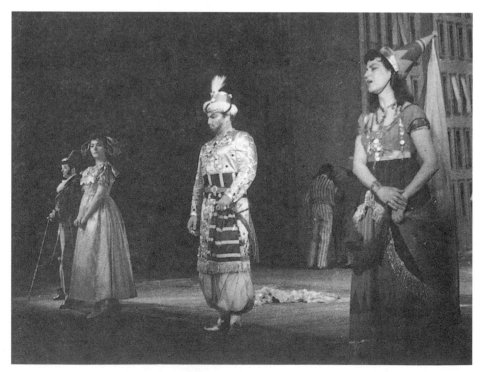

第四部
絕代首席女伶

第十章
對手與反控

儘管史卡拉劇院提供了卡拉絲精神上的歸宿，在一九五六年底讓她成為世上最知名藝術家的卻是大都會歌劇院，然而國際聲響帶給她的卻只是更多的不快樂。一個人在世界上出名要付出代價，卡拉絲亦不例外。她失去了隱私權；她對基本個人自由的要求似乎已經被媒體與群眾所接管，他們認為自己有資格評價她的一舉一動，不論在演藝生涯或日常生活方面皆然。

她所說的每一句話很快地便會出現在媒體上，常常不只是遭到斷章取義，還有一些自以為是的人把每句話拿來分析，尋找其中隱含的意義與動機。如果她敢說因身體不適而取消演出，馬上不經審判便被指控為任性或是打知名度。幾年後，當麥內吉尼寫出他生命中這段與卡拉絲共同度過的時光時，他說他的妻子長期處於高度的工作壓力下，她雖是天生勞碌命，但在這種非她所願的狀況下，也感到極度煩亂。同時，她也感到義憤填膺，這正是她叛逆的個性面對不公時

的正常反應，不管這種不公是否會影響到她個人。

同時，一九五七年對卡拉絲來說是決定性的一年。在藝術方面她到達了頂峰，常能完全地融合人類所有的情感表達。她的角色刻畫幾乎可說是藝術奇蹟。但其他方面卻不那麼成功。正是在這個時期埋下了一些日後會讓她不得安寧的種子，幾乎毀了她的一生。沒有人能給她一雙保護的臂膀；迄今深愛著她的丈夫不僅沒有能力處理不利的局面，而且他以金錢來衡量成就的錯誤觀念，也讓人們對卡拉絲的敵意與日俱增，有時還樹立了新的敵人。

卡拉絲在紐約的工作結束之後，隨即和丈夫回米蘭，回到他們期盼已久的家中過聖誕節。然而，他們能夠避開包圍的記者與攝影師的唯一方法，就是整個假期，都把自己關在家裡。義大利記者和歐洲其他地方一樣，對於卡拉絲與索德羅攝於紐約機場的那張照片知之甚詳。而最近美國《時代》週刊的一篇文章，很無禮地

重新挑起她與提芭蒂之間不和的傳言，在大眾面前突顯她對塞拉芬應該會懷恨在心。更重要的是，媒體第一次將她與母親的惡劣關係公諸於世。沒有人理會卡拉絲自己對這些向她呼嘯而來的問題的感覺：媒體自行大作文章，不斷地詆毀她。

同時，當她還在紐約演出時，史卡拉劇院新的演出季已經以《阿依達》揭幕，領銜演出的是史黛拉與迪‧史蒂法諾。不論是製作（最初屬意維斯康提，但他拒絕了）或是演出都不算很成功。大部分的觀眾都希望看到卡拉絲，以及她一向在舞台上帶來的刺激。經過比較，就連她的敵人也感到若有所失。然而不久之後，卡拉絲在一篇刊載於《今日》的文章中向米蘭觀眾保證，結束一場芝加哥演唱會以及柯芬園的《諾瑪》演出之後：「我將會回到史卡拉劇院演出《夢遊女》、《安娜‧波列那》以及《在陶里斯的伊菲姬尼亞》」。由於受到部分惡意媒體的影響，卡拉絲不智地加上一句：「我知道我的敵人都在等我，不過我會以最佳的方式與他們對抗。最重要的是，我絕對不會讓愛護我的聽眾失望，我決心要保有他們對我的尊重與讚美。」

儘管她說法的最後一段稍有彌補之效，但是給人的整體印象卻是她已

經準備好作戰，這種看來具有攻擊性的態度反而讓人相信那些毫無證據的指控：人們認為無風不起浪。在她終於澄清自己與提芭蒂的關係時，就顯得有技巧得多。「這根本就不是真的，」卡拉絲表示：「我並沒有向《時代》雜誌的通訊記者說過：『提芭蒂可不像卡拉絲；她的毅力不足。』這句話。這句引起問題的話，事實上是第三者的說法，而不是我說的。我不懂提芭蒂為什麼要對這句並無惡意的話生氣。面對一篇侵犯我與母親私人關係的文章，我該有什麼反應呢？況且，提芭蒂在眾人面前指控我『沒心肝（lacking a heart）』，這又該怎麼說呢？不過我很高興，至少提芭蒂承認她離開史卡拉劇院，是因為她覺得那裡的氣氛令人窒息，而不是像之前別人所指控的那樣，是我以魔鬼的伎倆將她趕走的。

我還想說，我很用心地觀察她的演出，那只是為了從每一個細節去瞭解她的演唱方式；我很遺憾聽到一些離譜的說法，指責我去『羞辱』她。群眾、提芭蒂，以及她的夥伴都不瞭解（而我這麼說也不會感到難為情），我總是能在所有同行的聲音中發現一些值得學習之處，不只是像提芭蒂這麼有名的人，就連名氣較差，能力平凡的人也是如此。我無時無刻

卡拉絲於紐約的化妝舞會中打扮成哈蘇謝普蘇特女王。

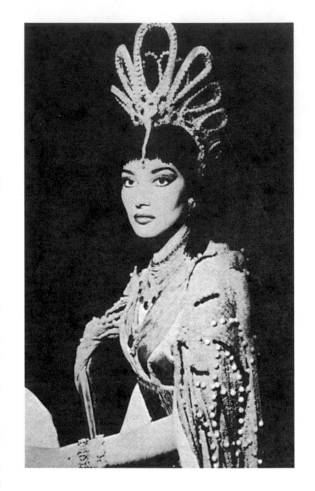

不在要求自己進步，不會放棄任何聽同行演唱的機會。」

　　或許卡拉絲對提芭蒂做出這些寬厚的評論時，背後有一些動機，因為當時輿論界對她的評價已經相當負面，絕對不能再火上加油。然而不論媒體與群眾對於他們所謂的鬥爭要負多少責任，這兩個女人之間存在同行相忌之心，也是不爭的事實。儘管提芭蒂在戲劇性的表現上或許有所不足，無法像卡拉絲的演出那樣地造成轟動，但她絲絨般的聲音也讓許多人陶醉，擁有可觀的支持者。她的擁護者之多，也讓卡拉絲擔心由於自己在義大利是外國人，和這位義大利歌者競逐絕代首席女伶頭銜之時，可能會失利。

　　媒體不斷地挑唆煩擾，詢問兩位歌者是否為死對頭，讓她大為光火，卡拉絲很有自信，但也冷靜地回應：「我們的拿手劇目是不同的。如果有一天提芭蒂演唱了《夢遊女》、《拉美默的露琪亞》、《嬌宮妲》，然後繼續演出《米蒂亞》、《諾瑪》與《馬克白》，那麼我們才可能有比較的餘地。嗯，這就像是把香檳與干邑拿來比較一樣。」「不！是可口可樂！」有位記者很快地補上一句玩笑話，結果這句話後來也被訛傳為卡拉絲自己說的。

　　為了報復，提芭蒂意有所指地提及卡拉絲一九五四年戲劇性減肥成功一事，說道：「卡拉絲的確減去了她的肥肉，不過也因此失去了她的聲音。」

去年秋天，當卡拉絲再度到芝加哥為控告巴葛羅齊一案出庭作證時，同時也同意接受邀請，於一九五七年一月十五日在該地舉行一場慈善音樂會。音樂會是由法國協會（Alliance Francaise）為救濟匈牙利所策劃，而她也願意對一個她曾經在不久之前發誓不再到此演唱的城市表示善意。然而，她仍然堅持不再為芝加哥抒情劇院演唱，因為她覺得她視為好友的經理部門，著實狠狠地擺了她一道。

前往芝加哥途中，麥內吉尼夫婦在紐約停留數日，以便參加一場盛大舉辦的年度化粧舞會，舞會目的是為住院的退伍軍人舉行義賣。當卡拉絲打扮成埃及女王哈蘇謝普蘇特（Hatshepsut），戴著哈利・溫斯頓（Harry Winston）提供的百萬綠寶石進場時，果然造成轟動。在那裡迎接這位新朋友的艾爾莎・馬克斯威爾，立刻透過她的專欄向全世界宣告：

看來卡拉絲和我將會成為好友。

然後她在文末又附上一筆，說她仍然愛著提芭蒂的黃金聲音。四天之後，馬克斯威爾趕到芝加哥出席卡拉絲的音樂會。

眾人對卡拉絲重返芝加哥的期待非常高，特別是音樂會將由著名的奧地利指揮貝姆（Karl Bohm）執指揮棒。然而第一次排練時，卡拉絲與貝姆對於《夢遊女》選曲〈啊！我沒想到會看到你〉的速度發生了強烈的爭執。兩人都不願讓步，於是貝姆表示他並不只是來伴奏而已，掉頭就走，留下了卡拉絲以及沒有指揮的樂團。讓事情更糟的是，卡拉絲要求最近在大都會歌劇院與她合作的弗斯托・克雷瓦來取代貝姆。此舉又使局面改觀，因為曾經是抒情劇院藝術總監的克雷瓦在芝加哥並不受歡迎。正當國際媒體競相指責卡拉絲的「任性」是讓貝姆離去的原因時，芝加哥的音樂會經理部門在最後一刻讓步，雇用了克雷瓦。談到這次危機，麥內吉尼描述這對每個人來說都非常棘手，唯有卡拉絲例外，因為她將之視為某種挑戰，而這正是刺激她超越自我的定律。音樂會空前成功。《諾瑪》、《遊唱詩人》以及《拉美默的露琪亞》的選曲帶回了回憶與淚水，而芝加哥觀眾未曾聽過的兩段選自《夢遊女》與《杜蘭朵》的對比強烈的詠嘆調，更是讓觀眾興奮不已。

回史卡拉劇院之前，卡拉絲先到倫敦，於柯芬園演出兩場《諾瑪》，接著是錄製《塞維亞的理髮師》。睽違四年再度到訪柯芬園，人們對她記憶猶新，但是幾乎認不出變得苗條而

優雅的卡拉絲。媒體大幅報導她抵達與準備演出的情形，門票在頭一個訂票日便已售罄。然而，在這樣的高度期待下，也有一絲顧慮，不知道這位非凡的藝術家是否能夠像上一次那樣，傑出地刻畫這一個其他歌者不敢碰觸的角色。造成這種憂慮的原因在於，她在大都會歌劇院的首演並非全然成功，而且有謠言指出她在一九五四年「戲劇性」地減重，儘管讓她變成「天鵝」，卻也在聲音上付出了代價。

不過，在第一個夜晚演出之後，所有的疑慮便煙消雲散。事實上，兩天前第一次著裝排練時，便有人說卡拉絲的聲音的確改變了，但是變得更好；她的聲音成為更緊密、更均勻的樂器，更重要的是，她的演唱呈現了新的美感，別具意義，特別是在演唱〈聖潔的女神〉時，她現在的詮釋獨具神秘的啟發。除此之外，她對這位督依德女祭司的整體詮釋更為強烈，但也更單純、更自然，成就了一次令人難忘的感人演出。

其他要角的演出也都相當成功。斯蒂娜尼（飾雅達姬莎）仍然是「聲音力量之塔」，札卡利亞（飾歐羅維索）的高貴聲音與舞台扮相，讓人印象深刻。只有代替身體不適的葛瓦利尼（Renato Gavarini）上陣的維爾特奇（Giuseppe Vertecchi，飾波利昂）表現算是差強人意。曾經為卡拉絲在一九五三年的柯芬園演出執指揮棒的浦利查德（John Pritchard），再度展現他面面俱到、激勵歌者的大師風範。第二場與最後一場演出時，觀眾興奮到了極點，他們不得不再唱一遍諾瑪與雅達姬莎的二重唱〈看哪，噢，諾瑪〉中的第二部分。這是柯芬園自從一九三二年以來的首次安可演出，也是卡拉絲的第一次，以及斯蒂娜尼演唱《諾瑪》的第一次安可。這次回到倫敦是一大勝利，她不僅合於眾人的期望，甚至於超越了眾人的期望。《泰晤士報》（The Times）寫道：

她的演唱仍然極為出色，既壯麗又惹人憐惜。她的呼吸控制自如，能夠如同最優秀的器樂家一般，平滑地拉長一個圓滑唱（legato），色澤細膩但音量始終恰如其份。裝飾音在她唱來，絕不會顯得虛有其音，最具表現力的是她的半音下行音階，這也是諾瑪的音樂特色，她唱出了奇特而極具個性的憂鬱感，讓人感受那股椎心之痛。她對於此一角色的歷史性呈現全然不著痕跡，世上再也沒有其他人能唱得如此劇力萬鈞。

卡拉絲在史卡拉劇院繼續保持最

佳狀況，三月初她演唱了《夢遊女》中的阿米娜，那是一個維斯康提的舊作重演。她的演出成果比起前幾季有過之而無不及。切里在《今日》中寫道：

> 與其說卡拉絲演活了貝里尼筆下阿米娜的態度、舉止與聲音，不如說是呈現了她的靈魂；在流瀉的旋律中、宣敘調的一字一句，表達出具有啟發性的表情；她甚至找到了兩種表達方式，一種是醒著的阿米娜，清楚自己在做什麼，另一種是在痛苦的半夢半醒間痴迷的阿米娜。

接著史卡拉劇院特別為了卡拉絲推出了一齣全新製作的董尼才悌《安娜‧波列那》，由維斯康提執導。直到卡拉絲於四月十四日（與米蘭博覽會開幕日同一天）演唱這部歌劇為止，就連義大利的觀眾對這齣歌劇也不熟悉。這部作品前幾次在義大利重演分別是在一八八一年八月的來亨（Leghorn），以及一九五六年董尼才悌的出生地柏加摩。前一次演出是由年輕，缺乏經驗，但是具有天賦的歌者擔綱，突顯出這部重要的作品需要偉大的歌者來擔任主角。為了演出《安娜‧波列那》，史卡拉劇院安排了堅強的組合，包括席繆娜托（飾喬芳娜‧瑟莫兒（Giovanna Seymour））、羅西－雷梅尼（飾亨利八世）以及萊孟迪（飾佩西（Percy））。身為最傑出的董尼才悌研究者之一的葛瓦策尼擔任指揮。多年之後，他回憶道：

> 在柏加摩的《安娜‧波列那》演出之後，我們立即發現這部歌劇不論在音樂上或戲劇性上，都是能夠展露卡拉絲優點的理想作品。這部《安娜‧波列那》是完全結合了舞台與音樂的典範，而卡拉絲的個人特質與之完美契合。這也是我在劇院生涯的巔峰之作，之後我就應該引退。我再也無法攀上這個高峰。

維斯康提的製作呈現了儷人的氛圍。他向阿多恩（Ardoin）與費茲傑羅（Fitzgerald）說（引用於他們合著的《卡拉絲》一書）：

> 我的設計師貝諾瓦與我選擇了黑、白以及「倫敦灰」來做為佈景的色調。溫莎城堡廣大台階上方的巨幅畫像（卡拉絲第一次出場便是從此處走下來），加上鮮艷的戲服，更為陰鬱的佈景增色。國王的新歡瑟莫兒身著紅衣，衛士則穿著紅色與黃色的服裝。安娜則一身色澤深淺變化微妙的藍衣。她配戴的碩大寶石則與她的眼睛、她的強烈特徵以及身材相稱。

243

一九五七年《安娜‧波列那》最後一場演出之後的「雙人」晚餐。卡拉絲與麥內吉尼攝於史卡拉畢菲（Biffi Scala）餐廳。

《安娜‧波列那》是否能打進國際劇目呢？如果有卡拉絲的話，答案是肯定的；如果沒有她，或是可與她比擬的女高音（目前似乎後繼無人），那麼答案便是否定的。

《安娜‧波列那》讓卡拉絲的力量發揮至極致，不論是做為獨一無二的聲樂家，或是第一流的悲劇女演員，她都是藝術家之中的佼佼者。在整部歌劇中，她區分出安娜的公眾生活與私生活。這樣的效果乃是透過精緻的聲調、豐富的音色（時而莊嚴，時而深沈，時而狂暴），以及令人激動的力量，再加上持久的訓練，成就了她對這位英格蘭「悲情王妃」（Tragic Queen），這位「無刺的玫瑰」（Rose without a thorn）的精湛刻畫。她的刻畫是個人的藝術累積，無法定義會在一位偉大藝術家生涯（也許更正確的說法是生命）中的哪一刻發生，當她的技巧、表情，不論是聲音或肢體上，以及其他難以捉摸的特質融合並達到完全平衡時，便會自然發生。毫無疑問地，這部《安

繼她為《拉美默的露琪亞》帶來新生之後（這是多年來唯一一部在國際間上演的董尼才悌悲劇），卡拉絲以《安娜‧波列那》證明了董尼才悌是一位足以留名青史的戲劇作曲家。

樂評對於整體的演出給予一致好評，特別是卡拉絲的演出。為《歌劇》撰文的蕭泰勒（Desmond Shawe-Taylor）表示了他對卡拉絲的讚賞：

第一景中回憶性的輕柔短曲〈Come innocente giovane〉簡直是為卡拉絲量身訂製的，開啟了她今晚成功演唱之門。

有趣的是，他的評論以這一句話做結：

娜·波列那》的製作，是史卡拉劇院史上的重大成就。

七場演出門票全部售罄，觀眾極度狂熱。現場沒有令人分心的噪音，暫時也沒有人來吸卡拉絲的血，那些「發出嘶聲的蛇」進入了冬眠期。提芭蒂與索德羅都遭人遺忘了，就如同她們未曾與卡拉絲的軌跡交會，而她的母親與任何潛在的敵人亦復如此。取而代之的是，她受到熱情的歡呼：在演出結束後個人謝幕延長幾近一小時，而劇院內某處更傳來一聲呼喊：「這個女人演唱起來就像是個樂團。」

儘管如此，《安娜·波列那》的掌聲尚未停歇，五月初義大利的新聞界從奧地利得到線索，開始大大炒作一則「卡拉絲新醜聞」。去年六月在維也納演唱《拉美默的露琪亞》時，卡拉絲曾答應卡拉揚要在隔年六月演出七場《茶花女》。她要求了比露琪亞更高的價碼，而卡拉揚也欣然同意。然而，一九五七年五月合約寄達時，她的酬勞並沒有提高。卡拉揚如今違反承諾，拒絕提高任何價碼，卡拉絲不願簽約，在這樣的狀況下，維也納的演出便告取消。媒體則捏造了一個誇張的版本：卡拉絲與卡拉揚發生爭執，當他拒絕支付更多的酬勞給她時，她說：「那麼《茶花女》你就自己去唱吧。」接著他便當著她的面

將合約撕碎……，如此這般。接著新聞界便大肆批評她無恥地死要錢。而事情幾乎與她沒有什麼關係，因為她總是把財務方面的問題交給丈夫處理。她沒有時間，也沒有意願自己來處理這些事。此時媒體對她大加撻伐，她則全心投入史卡拉劇院全新製作的葛路克歌劇《在陶里斯的伊菲姬尼亞》的排練工作。

至於維也納的《茶花女》演出，麥內吉尼要求每場兩千一百美元的酬勞，而歌劇院方面只願意支付一千六百元。雙方對於取消演出都相當後悔。如果卡拉絲真有心，是可以挽回局面的，不過除了《伊菲姬尼亞》之外，她已經簽下的合約也排得很滿，因此她也就乾脆放棄維也納的演出了。又一次，她的反應讓敵人在她的人格上又加上了另一個污點。她不曾再到維也納演唱。當時身在米蘭，受到卡拉絲邀請參加《安娜·波列那》與《在陶里斯的伊菲姬尼亞》演出的艾爾莎·馬克斯威爾立刻替她的偶像向「獨裁的」卡拉揚辯護，她在個人專欄中寫道：

在某處，有某人，正在對世界上我所認識過最令人同情的人散佈毒藥。不論他們在那裡，我一定要把他們揪出來。沒有人能夠抹滅卡拉絲·卡拉絲至高無上的藝術。

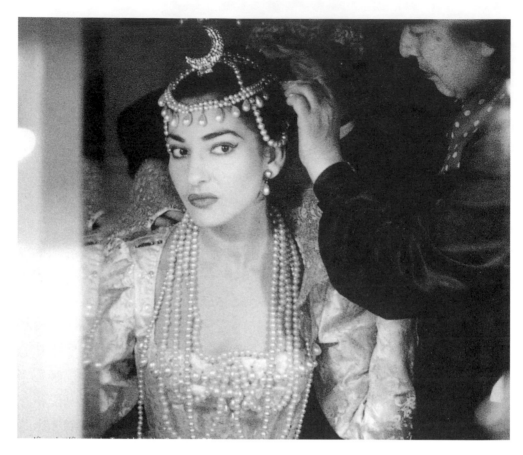

一九五七年，卡拉絲在史卡拉演出伊菲姬尼亞（《在陶里斯的伊菲姬尼亞》），這是她與維斯康提的最後一次合作（EMI提供）。

在史卡拉劇院原先的計劃中，繼《安娜‧波列那》之後，維斯康提也將為卡拉絲擔綱的臧多納伊（Zandonai，1883-1944，義大利作曲家、指揮家）的《黎米尼的弗蘭契斯卡》（Francesca da Rimini）導演。然而，由於技術上的原因，這個製作被迫延後，由《在陶里斯的伊菲姬尼亞》代替。維斯康提則與貝諾瓦合作，製作卡拉絲在她導演之下的第五個角色。指揮是山佐鈕，演出陣容包括迪諾‧東蒂（Dino Dondi）與阿爾巴內瑟。儘管這是個傑出的演出，但由於已近歌劇季的尾聲，這部製作只能上演四場。維斯康提與貝諾瓦是以一種時空錯置（anachronostic）的方式，來處理這部根據古老希臘神話傳說而寫成的歌劇。單一的佈景取材自與葛路克同期的設計者比比恩納（Bibienas）的概

念,而服裝的靈感則來自提埃坡羅(Tiepolo)的繪畫,兩者皆與音樂達成絕妙的和諧。

如同葛路克的阿爾賽絲特,伊菲姬尼亞這個角色的音域範圍主要落在卡拉絲遊刃有餘的中音域,她唱出了完美的風格與品味。劇情描述希臘出身,如今成為西夕亞(Scythian)女祭司的伊菲姬尼亞為了取消以人獻祭的傳統所做的努力。儘管這部歌劇中並沒有兩性之愛,卡拉絲以她的戲劇表現力,維持了全劇的興味,非常感人,在姊弟相認的場景中達到了戲劇高點。

維斯康提的評論特別有趣:「儘管卡拉絲並不同意我對這部作品的認知,她還是確實地照我的要求去做。『你為什麼要這麼處理呢?』她問我。『這是個希臘故事,而我是個希臘人,所以我希望在舞台上看起來像個希臘人!』我回答她:『妳所謂的希臘離我們太遠了,親愛的。這部歌劇看起來必須像是一幅栩栩如生的提也波洛的壁畫。』不過不論卡拉絲對於《在陶里斯的伊菲姬尼亞》有什麼感覺,我認為這是我們合作過最美的一個製作。」

一般來說,義大利的觀眾對於葛路克的音樂並不熱衷,但他們因為卡拉絲而喜愛《在陶里斯的伊菲姬尼亞》。樂評則對之更為欣賞,讚揚它的風格與良好的品味。尤金尼歐‧加拉(Eugenio Gara)對於維斯康提的舞台安排有所保留,在他看來這樣的設計削減了葛路克的戲劇力量。他指出:

然而,卡拉絲則一直站在葛路克這一邊。當其他人傾向恬靜,她仍是一位震顫衝動的伊菲姬尼亞。

於是,卡拉絲在史卡拉劇院的第六個演出季(截至目前她已演出二十個製作),快樂地結束在一個高音之上;在她結束演出之後,格隆齊總統授予她Commendatore的榮譽頭銜,以表彰她對義大利歌劇的貢獻,很少有女士能獲得此一殊榮。

然而,沒有人知道,就連卡拉絲與維斯康提自己也不知道《在陶里斯的伊菲姬尼亞》會是他們最後一次合作。他們計畫中的《黎米尼的弗蘭契斯卡》最後在一九五九年演出,由歐莉薇洛(Magda Olivero)主演,並由梅斯特里尼(Carlo Maestrini)製作,因為那時卡拉絲早已離開史卡拉劇院。後來有四次,維斯康提曾經排定為卡拉絲製作歌劇:一九六〇年為史卡拉劇院製作《波里烏多》(Polliuto)、一九六三年在柯芬園製作《遊唱詩人》,以及一九六九年於

巴黎歌劇院（Paris Opera）製作
《茶花女》與《米蒂亞》。除了《波里
烏多》是因為維斯康提退出，由格拉
夫（Herbert Graf）取代導演之外，
其他演出流產的原因都是因為她不願
演唱。

卡拉絲與維斯康提的合作期間一
共產生了五部傑出的製作，一般人都
想當然地認為他們之間非比尋常的藝
術合作關係，也會延伸到私人生活之
中。媒體，特別是女性雜誌，將這位
偉大的歌者與名導演之間的關係浪漫
化，暗指卡拉絲與維斯康提相戀，但
並沒有指明他們暗通款曲。這麼說
的，是那些自以為知道有錢人與名人
的八卦內幕的人。廣為流傳的謠言是
卡拉絲與維斯康提被人撞見在化粧間
裡熱情擁吻，特別是在她演出《安
娜·波列那》那段期間。這些流言蜚
語到最後都獲得澄清，只不過是耳語
罷了，從來沒有人承認曾經目擊任何
事情。

然而，這些故事的可信度有一大
部分是由維斯康提自己造成的，在他
們合作密切的三年間，他不斷（甚至
是過份地）稱讚卡拉絲既是一位無人
可比的藝術家，也是一位魅力無窮的
女人。至於她則僅以謙卑與感激之情
談及維斯康提導演。能夠最適切地描
述他們之間藝術關係的，莫過於他們

在成功合作《茶花女》與《安娜·波
列那》期間，兩人陳述從對方身上學
習到的事情。她從未公開針對維斯康
提個人發言，也從未暗示過對他有任
何感情存在，更別說是愛情。然而人
們卻過早下了別的結論。由於當時卡
拉絲仍是一個年輕女子，卻嫁給了一
個大她三十歲的男人（麥內吉尼當時
已經六十出頭），人們斷言她透過藝
術找到性生活挫折的抒發管道。透過
維斯康提，僅管只是在情感上。沒有
人干冒大不諱地暗示她與同性戀的維
斯康提之間有姦情。

但事實上卡拉絲與維斯康提之間
的私人關係，和人們所想像的大相逕
庭。他們的藝術合作與成功，自然無
庸置疑，但是在私人層面上，事情則
被扭曲得不成原形。儘管在許多年
後，許多作者仍繼續宣稱卡拉絲愛上
他，而且當他注意英俊的男士時，常
表現得醋勁十足。這樣的說法似乎是
源自維斯康提自己，他常在許多場合
不能自制地說這樣的話，如阿多恩與
費茲傑羅在《卡拉絲》（1974）一書
所引述的：

一九五四年《貞女》排練期間，
卡拉絲開始愛上我。這是件很愚蠢的
事，全都是她自己想像出來的，但是
就像許多希臘人一樣，她佔有慾強

烈，因此發生了許多爭風吃醋的可怕場面。他討厭柯瑞里（《貞女》裡面的男高音），因為他長得英俊。而出於這種瘋狂的迷戀，她要我指導她的每一個步伐。

之後，維斯康提向少數人述說了一個奇怪的故事（同樣記載於《卡拉絲》一書中），據他所言，事情是發生在一九五五年與一九五六年間，他在史卡拉劇院為卡拉絲製作《茶花女》的最後一次幕間休息。他似乎是到劇院向她道別，在一段長時間且甜蜜的道別之後，他到當地的史卡拉畢菲餐廳去。不久，卡拉絲穿著戲服，化著舞台粧，一身紅色的舞會禮服，披著一件斗篷，跟隨他到那裡去。「傻子！快離開。妳穿成這個樣到這裡來，成何體統？」他責備她。但是當悲傷的卡拉絲擁抱著他，訴說她只是想再見他一面時，維斯康提感到：「怎麼有人能夠不把心交給她呢？不過這件事很可能會造成醜聞，真是不可置信，卡拉絲已經換好了薇奧麗塔在最後一幕的舞會禮服，還跑到餐廳來！」

必須補充說明的是，這些令人無法置信的言論是維斯康提在一九七○年初期發表的，以我們現在對他們合作關係的瞭解，他也許是在報復。我

試圖釐清事實，根據一九七七年與卡拉絲，及一九七八年與麥內吉尼的談話（還有他之後發表在文章與書中的說法），與維斯康提的談話，以及我自己的經驗與觀察。我看過他們合作的五部作品，也參加過一些演出排練。

首先，維斯康提自己的說法前後矛盾。他在晚年時曾對外說，是自己將肥胖笨拙的卡拉絲改變為苗條高雅的女演員。但他對我說的則是另一套：「在和她一起工作、認識她之前，我便是她的頭號仰慕者──打從她在羅馬演唱昆德麗與諾瑪開始；我總是坐在靠近舞台的同一個包廂中，像個瘋狂的信徒般向她鼓掌。她當時很胖，但是在舞台上看來很美。我喜歡她的豐腴，這給了她在舞台上的權威感以及與眾不同的特徵。她那美妙的姿勢是自己學來的，就是能讓你興奮激動。之後我所做的，是再加以細緻化，與她一起發展她的肢體演出。」

一九七六年他逝世之前幾個月（他先前曾經中風，有些半身不遂）我再度見到他，他深情地談起卡拉絲。那時我主要是希望他對我計畫使用的照片提供一些建議，並且詢問他是否願意為我的一本書撰寫序言。儘管我早在一九五○年便認識他，但是

之後我只和他說過幾次話。他總是和藹可親、樂於助人。當他看到卡拉絲的《茶花女》劇照時,感動落淚。然而,當我問起關於卡拉絲跑著追他到史卡拉畢菲餐廳這件事時,他避開了我的問題(這真是欲蓋彌彰),反而談起另外一段小插曲。他們在《茶花女》上的藝術合作是如此密切(他強調藝術這個字眼),因此卡拉絲希望他能夠陪伴她直到開演前一秒。「卡拉絲堅持要我留在舞台上陪她,甚至在第一幕的序曲期間。要拒絕她真是很困難。不過有一晚真是千鈞一髮,讓我擔心幕升起,而我還留在舞台上。我叫出聲來:『卡拉絲,我得走了。如果米蘭觀眾看到我在台上和這些「婊子」(putane是義大利文中指妓女的粗俗字眼)在一起,會有什麼想法呢?』(維斯康提指的是歌劇中薇奧麗塔的朋友們)然後我趕快跑開,方能倖免於難。不過我享受這過程中的每一秒。」

稍稍停頓後,他再度憶起卡拉絲的偉大之處,說她的角色刻畫是:「活生生的情感。我們這輩子再也看不到能與她媲美的人。」然後,他悲嘆世上沒有令人滿意的卡拉絲歌劇演出的錄影(一般來說他痛恨歌劇錄影,尤其是在電視上),不過他覺得我們都應該對她留下的錄音心存感激,因為這些錄音能夠在我們老年時提供安慰,如果我們用心去聽,她視覺上的成就,她的光環,大部分都會從聲音中浮現。他言語中沒有半句詆毀卡拉絲的話,也沒提到她的醋意或者對他的迷戀。

一九七七年時,我向卡拉絲提到維斯康提,當時我如大眾一般相信她喜歡這個男人。最初,她特別花了一番功夫評論這位偉大的導演。「是的,」她說:「我非常喜歡與他一起工作。他的聰明才智、對於細節的知識、對人物或某一特定時期的洞見,均十分驚人。但有他那樣的天賦,如果不能善加利用,也無法達到他那樣的成就。上演一部歌劇,製作人的角色便是補上具有創意的最後一筆。維斯康提從來不為你做任何事,但是他和你討論每一個細節,如果有必要時他會與你爭論,當雙方達成合理的共識之後,他便放手讓你自己去做。他所做的不僅是將我當做木偶一樣擺弄而已。何況那樣做是不可能的,因為我們之間有著對藝術觀感的相互尊重。大體來說,我們在劇院裡對絕大多數事情都經過雙方同意。除了《在陶里斯的伊菲姬尼亞》之外,我們對我所扮演的其他女性都有基本的共識。然而更重要的是,我們之間藝術合作的動力根源於彼此的共同信念,

認為歌劇的舞台呈現應該是音樂的自然結果。我們的意見相左不是為了基本理念，而且我們各打各的算盤，從未正面衝突。」

卡拉絲覺得我對這些「算盤」很感興趣，於是舉了一些實例：「你還記得《茶花女》的最後一幕嗎？他堅持最後一景中，我應該戴著一頂帽子，而且要戴著它死去。我提出抗議，因為在歌劇的那個節骨眼上，我覺得這麼做很荒謬，而且帽子會使我分心；說老實話，我為什麼要戴呢？帽子根本沒有什麼用處。他的想法則大不相同，就算他要薇奧麗塔穿著布琳希德的盔甲死去，他也找得到理由，更不用說是一頂時髦的帽子。當我了解到他對此十分堅持時，也感到同樣憤怒，不過我心想和他起爭執是件蠢事，而且對自己沒有好處。於是我控制住自己的脾氣，不再提這檔子事（維斯康提對於我的沈默非常吃驚），而決定運用一些手腕來應付這件事。在演出時，我讓帽子自然地掉落到地面。他當然氣得七竅生煙，但沒在我面前發作，然後我很技巧地避免和他進一步討論這件事。每一場演出時，我都用同樣的方式將他那頂該死的帽子滑落地面。

還有其他意見相左的事。例如，他會花上一整天寶貴的排練時間，只為了決定用一條正確的手帕或一把正確的陽傘。當然啦，事過境遷之後，這些聽來都是枝微末節，也的確是枝微末節。但是在當時，你被自己給自己的壓力壓得透不過氣來，而且擔心對整個局面會不會有害。如果你和你的同事或指揮有劇烈的爭吵，那麼情形也是一樣，因為他們和你想做的事有直接的關聯。當時維斯康提讓我最困擾的，就是我完全無法瞭解為什麼一個絕頂聰明的人，會對一些無關緊要的事如此迂腐。幾年之後，當我和他合作了最後一部歌劇之後，一位認識維斯康提家族超過四十年的朋友對我說，維斯康提對他母親的愛意近乎病態，所以他總是把那些與母親相關的事物帶進他的製作之中。我想這解釋了手帕、陽傘，與帽子等事。

我大費周張地述說這些小事情，是因為或許這些枝微末節反而更能讓我們清楚看到維斯康提做為一個導演的獨創性；他幫助一位藝術家（我特別指我自己）形成自己的想法，思考自己在舞台上如何行動，才能在這個特定的情境中與其他相關的人配合。（在製作人指示我們之前，作曲家通常也已經做了這一切。）當然，這只是歌劇演出的因素之一，不像單純的戲劇演出，你還有最重要的音樂。其他的部分儘管重要，還是附屬於你詮

釋音樂的能力。簡言之，就是如何以聲音演戲。我用『附屬』這個字並不是沒有道理的。當你在處理與人類相關的事物時，視覺層面具有無與倫比的重要性，但是如果僅有視覺層面，要不了多久便會變得多餘而無意義。維斯康提很清楚且相信這一點。這正是他偉大的地方。就如同我一再說的，我很喜歡和他一起工作。他的貢獻良多，但成就也並非他一人獨享。還有指揮與歌者，我們談論的是歌劇，而不是某種戶外戲劇演出。我也曾經與其他導演合作，他們也都各有優秀之處。柴弗雷利時常有一些有創意的好想法；還有米諾提斯，我特別欣賞他（Minotis）導演的《米蒂亞》（於達拉斯、柯芬園、埃皮達魯斯以及史卡拉劇院演出），我也很喜歡和他們一起工作。不過不管想法再好，如果無法好好演出的話，也是沒有用的。換句話說，一切都要看你怎麼落實，有些歌者過份講究地模仿某個成功的演出，結果反而畫虎不成反類犬。

　　我再說一件事就好。我極為反對認為《茶花女》或其他歌劇專屬某位製作者的習慣說法。它也不屬於我。你可以說卡拉絲演唱的《茶花女》是好，是壞，或是不痛不癢，僅止於此。就算世界上有五十位維斯康提與五十位卡拉絲（但願不是！），《茶花女》還是威爾第的，如果你喜歡的話，也可以說是劇作家皮亞韋（Piave）的。我們絕不應忘記，我們是詮釋者，我們的責任在於以尊重的態度為作曲家與藝術服務。如果我們得削足適履，那就真的完了。我所說的這一切，並不是要貶抑製作人的貢獻，尤其是維斯康提。相反地，就他的表現手法來看，他是一位偉大的藝術家。不過老天啊，我們還是讓事物維持邏輯順序吧！」

　　後來我們的談話導向一些無關緊要的事，我突然發現卡拉絲完全沒有針對維斯康提個人提出隻字片語的批評。儘管關於她對維斯康提的愛與奉獻的種種說法甚囂塵上，有些甚至由他親口說出，但是她對此從未表態。我再度嘗試將維斯康提個人導入我們的對話中。就如同她每次被問到尷尬的私人問題時的反應，總先是以沈默爭取時間，接著說上一些有趣但毫不相關的事。她若無其事但堅定地說：「我沒時間花工夫在他身上。」眼見我露出不可置信的驚訝表情，她握住我的手，以一種取笑的口氣對我說，也許我讀了太多雜誌了。

　　她讀到維斯康提曾經說她愛上了他，以及其他一些胡說八道，感到非常訝異。「不管怎麼說，光是要談論

這件事，我都覺得非常荒謬。」她非常輕蔑地說道。「如果你要我回答，那就是一個大大的『不』（NO）字。我沒有更好的答案。你要記住，我從不把人生當成一場戲。我不會將我與其他人的行為加以戲劇化。合乎禮一直是我的生活基本原則，而我從不曾做出愚蠢小女孩的行為，做了傻事，還以為自己很羅曼蒂克。」

無疑地，卡拉絲指的是所謂的史卡拉畢菲餐廳的那一幕，她顯然被這件事激怒了，而且覺得如果要直接駁斥，實在是很丟臉。至於柯瑞里，她強調她一直很喜歡他，也很尊敬他，這和嫉妒他可差得遠了。事實上，他能進入史卡拉劇院與她一同演唱《貞女》，她還扮演了關鍵的角色。伯恩斯坦的情況也是大同小異。她對於能夠在一九五三年說服吉里蓋利聘用他指揮《米蒂亞》，感到十分得意。卡拉絲為這個話題畫下句點：「你看到啦，不論於公於私，我都很欣賞柯瑞里與伯恩斯坦，因此他們和維斯康提不屬於同一類人。如果對於柯瑞里和伯恩斯坦與維斯康提在劇院外的關係，我曾經暗示過任何不敢苟同之意，那絕對不是什麼嫉妒。這麼說吧，我覺得如果我的朋友們沒有受到維斯康提這號人物的影響，那會更好。」

但卡拉絲也說她並不是因為他是同性戀而不喜歡他：「那個年代，世人對於這一類的事仍然相當無知，也充滿了許多偽善之舉。如果你不喜歡一個人，那麼他同性戀的性向可能會是一項噁心且不可原諒的罪。但相反地，如果你喜歡這個人，那麼你可能會覺得他身為同性戀是一種不幸，而希望這個階段會過去。不過我必須說，最初維斯康提的路奇諾的性向讓我感到震驚，但是我也可以說，就算他是百分之百的異性戀，短期內我對他的感覺也不會有任何不同。還好，我確實克服了我的偏見，而且不算太晚。任何男人或女人的性向是無關緊要的，只要這不會影響到你個人；兩個男人或女人之間的愛情是一直存在於世界各個角落的。就如同生命中大部分的事情，重要的是它是發生在什麼情況下，以及有什麼後果。如果說我在過去，遙遠的過去，曾經對這些事顯露出較不寬容的態度，那麼我唯一的藉口只有將之歸於少不更事了。唉，智慧與寬容必須透過學習而獲得，很少年輕人能具備這些特質。我一直對於天才導演維斯康提有著極大的仰慕之情，所以我們就言盡於此吧。」

要呈現出卡拉絲與維斯康提之間真正的私人關係，就只剩下麥內吉尼

來填補空缺了。我從未向他透露我曾與卡拉絲討論過維斯康提，他於一九七八年自己帶出了這個話題。他很意外這則如此離譜的八卦竟然會出現。「卡拉絲不僅沒有愛上或迷戀他，」麥內吉尼說道：「我可以斬釘截鐵地說她非常不喜歡這個人。當他們開始合作，彼此有了更進一步的認識之後，他對她的愛戀與讚賞更為強烈，但是她對他的反感則與日俱增。儘管他出身貴族且相貌不凡，但他粗俗的言談、對女人的輕蔑，還有那沒教養的舉止，都讓卡拉絲完全無法接受。他常常使用一些低俗的字眼，來描述他談話裡的各種人物。卡拉絲經常無法忍受，還告訴他如果他不停止的話，那她就要吐了。維斯康提的理由是人們都是笨蛋，只能理解這種語言。然後卡拉絲便會進一步指責他，要他以這種方式去當著那些笨蛋的面和他們說話，不要再讓我們感到噁心了。在那樣的情況下能夠讓卡拉絲平靜下來的，就是將話題轉向歌劇。她確實欣賞他的藝術天賦，而且她覺得如果和他一起合作，將能實踐某些理想，因此我建議由我出面（而不是她）和維斯康提聯繫，她同意繼續和他合作。」

麥內吉尼愈說愈有自信：「所以你可以想見，卡拉絲是不可能愛上這個男人的。她欣賞他的藝術天賦，不過這完全是另外一回事。只要他們在劇院內繼續合作，而她能從他的才華裡得到啟發，她甚至準備超然地對他表示出好感。只要是與她的藝術相關的事，她就會儘可能從任何人身上挖掘。她願意當一塊『海綿』——這是她說的，不是我。我猜想這就是為什麼有些人會說她愛上他。儘管如此，我可以明確地告訴你，如果維斯康提不是一位才華洋溢的導演，那麼卡拉絲絕不會樂於與他為伍。

我不得不承認，卡拉絲在心理上對於他人或情勢的判斷的確有些與眾不同。她只仰賴她的直覺，因此常讓她無法客觀判斷，而只要某個人具有某種會困擾她的特質，她便覺得自己不可能與此人相處。她對於維斯康提的反感與日俱增。她不希望他出現在她身邊，就好像他的氣息與呼吸都會妨礙到她似的。他明目張膽的同性戀行為，以及他對劇院內其他藝術家的粗魯言語也讓她覺得反胃。卡拉絲對我說：『如果維斯康提膽敢把任何一個粗俗字眼用在我身上的話，我就一巴掌打爛他的嘴，讓他滿地找牙。』卡拉絲有著敬業的態度，因此他們一起工作的時候倒也相處融洽。不過只要一結束在劇院裡的工作，她便絕對不想在其他時間見到他。她不願邀請

他到家裡來。我們一起和他出去吃過幾次飯，不過只去過他位於羅馬的家中一次。

　　光憑這一點，就讓維斯康提說卡拉絲跑著追他到史卡拉畢菲的故事顯得相當荒謬。除此之外，就算卡拉絲想去，她也沒有時間到餐廳去。她在中場休息時，要更換一套麻煩的戲服，還要化粧，也要在情緒上為十分累人的最後一幕做好準備。儘管餐廳位於同一幢建築物內，她還是需要大量的時間走出劇院，沿著街道步行約七十公尺，然後再走原路回到她的更衣室內，準備上台。」

　　麥內吉尼無法理解維斯康提捏造這樣一則故事用意何在：「或許是維斯康提在卡拉絲與帕索里尼合作電影《米蒂亞》之後，非常憤怒。他的妒意無可遏抑，因為他自認沒有人比他更『適合』卡拉絲。」

　　「還有，這則古怪的故事裡面還有一個疑點，」麥內吉尼補充道：「為什麼維斯康提要讓她在他的劇本裡顯得很可笑，而讓卡拉絲換上最後一幕的戲服，穿著薇奧麗塔的晚宴服到餐廳去呢？也許維斯康提非常愛慕虛榮，但是這麼做完全無法增加他的虛榮心，而他又是一個非常聰明的人──至少我是如此認為。看吧，我比卡拉絲瞭解維斯康提這個人。在戲院之外，我才是他的朋友，卡拉絲不是。」

　　從另一方面來看，維斯康提顯然從一開始便迷戀卡拉絲。他經常寫信給她，但是她從未回信，之後他便將信件寄給麥內吉尼，而接聽他打來的無數電話的也是麥內吉尼。他一九五四年五月的信是這麼開始的：

　　　　這封信我同時也寫給麥內吉尼，因為我知道卡拉絲可能連看都不看，而如果我得到回音的話，那一定是來自麥內吉尼。

　　另外一次，維斯康提對卡拉絲的迷戀無以復加，寫信給麥內吉尼說，如果他們願意雇用他為園丁的話，那他將會是世界上最快樂的人；如此一來他便可以在卡拉絲身邊每天聽她唱歌。

　　麥內吉尼還說：「一九五五年，卡拉絲與維斯康提合作的第一季之後，除了在那年夏天見過他一次之外，經過十八個月，直到《安娜·波列那》的排練開始，我們才再次看到他。這段期間，維斯康提不斷寫信給我，抱怨沒見到我們；他很想念我們，而我們也應該會想念他。他對此感到十分悲傷，寫道：『這一定是命運──宿命！』他說得沒錯，事實上卡拉絲自己也費盡力氣地逃開他。」

第十一章
醜 聞

史卡拉劇院以《在陶里斯的伊菲姬尼亞》結束演出季之後三星期，公司計畫到重建的科隆歌劇院（Cologne Opera House）演出兩場《夢遊女》，由卡拉絲領銜主演阿米娜。史卡拉也計畫參加八月的愛丁堡音樂節（Edinburgh Festival），並由卡拉絲擔綱演出同一部歌劇。

卡拉絲已經感到相當緊張而疲憊，接下來又有這麼繁重的工作行程，在《伊菲姬尼亞》演出之後，她到巴黎度了三天假。她花了一些時間參觀時尚沙龍，對於一位辛苦工作的歌劇演員來說，這是極好的消遣，特別是她在戲劇性地減輕體重之後身材變得如此優雅。她也有部分時間與艾爾莎·馬克斯威爾在一起，馬克斯威爾幾乎到處都跟著卡拉絲。由於馬克斯威爾在大戰前曾經住過巴黎，因此這個城市對她來說就像是第二個家，在此她如魚得水。如今，她很高興地利用這個機會向她的朋友們炫耀卡拉絲：羅恩柴爾德家族（the Rothschilds）、溫莎公爵與夫人（Duke and Duchess of Winsor）、阿里·卡恩親王，以及數名流亡王室貴族也都樂於見到瑪莉亞·卡拉絲，這位遠近馳名的首席女伶。馬克斯威爾為卡拉絲做的「法國首都嚮導旅行」還包括了到美心餐廳（Maxim's）用餐，以及參觀賽馬。這一切社交活動對於卡拉絲來說是個全新的經驗，也有一定程度的喜愛。然而當她被勸說回到巴黎參加馬克斯威爾這個月稍後將舉辦的舞會時，她毫不考慮地便加以婉拒。也許她發現了這些舞會與消遣的樂趣，但是她打從一開始便覺得這種生活對她的吸引力並不大。儘管如此，由於馬克斯威爾一再邀約，在麥內吉尼夫婦離開巴黎之前，他們承諾於九月三日出席馬克斯威爾特別為卡拉絲舉辦的盛大舞會。

接下來兩個星期內，卡拉絲在蘇黎士舉行了一場演唱會，並為羅馬義大利廣播公司以音樂會形式演唱露琪亞，讓她高興的是塞拉芬擔任指揮。然後她到科隆演唱阿米娜，不論在觀

眾或樂評間都大獲好評，儘管當時貝里尼的音樂在德國並不太為人所知；由於我也在觀眾席內，因此我知道他們留下了深刻的印象，眾人回家後感覺到自己參與了這個年代最偉大的戲劇演出之一。

繼科隆之後，卡拉絲花了三個星期的時間在米蘭錄製兩部浦契尼的歌劇，其中的女主角可說是和阿米娜大異其趣。第一位是瑪儂（《瑪儂·雷斯考》），這是一個她從未在舞台上演唱的新角色，第二位則是非常難唱的《杜蘭朵》。兩部錄音的指揮都是塞拉芬，迪·史蒂法諾是《瑪儂·雷斯考》的男高音，演唱《杜蘭朵》的男高音則是費南迪（Eugenio Fernandi），同時由著名的女高音舒瓦茲柯芙演唱柳兒（Liu）。這兩位女士的合作關係友善之至。藉這次機會她們彼此更為瞭解，並且成為好友。

希臘的藝術經紀人長期以來一直嘗試邀請卡拉絲參加雅典音樂節（Athens Festival）。她非常願意為她的同胞演唱，但是無數的戲約使得她到目前為止都無法成行。去年二月在柯芬園演唱《諾瑪》時，她再度被詢問，於是她決定放棄唯一的假期，在八月初到雅典舉行兩場演唱會。這代表了回到祖先的土地演出，她渴望能成功，讓她的同胞看到她在外並非浪得虛名。但是卡拉絲很快便發現她的道路並非如此平坦。秋末時分，合約寫好要請她簽字，她馬上表示希望將演出酬勞捐出，用以推廣音樂節。令人訝異的是，主辦者斷然拒絕了她的好意。他們趾高氣揚地說，雅典音樂節不需要她的補助或施捨。卡拉絲的善意之舉遭到無來由的拒絕，這不但相當唐突且令人無法理解，更傷了她的心。然而卡拉絲立刻反擊。「很好，」她堅定地告訴他們：「我會很高興留下我的酬勞。」然後她便要求與她在美國演出的最高酬勞同等的價碼。受到驚嚇的主辦者銳氣大挫，也不敢再多說什麼。

卡拉絲的同胞又再一次傷她的心。她顯然完全無法理解，為什麼有些脾氣固執的希臘人，不願意認可一位女性同胞的偉大成就，反而樂意接受外國人的成就？無論如何，她決定將侮辱置之度外。自從她離開希臘以後，已經過了十二個年頭，艱苦、榮耀與回報兼而有之。現在真正重要的是，她要回到她曾經以《費德里奧》獲得成功的希羅德·阿提庫斯古劇場演唱。她能不能再創佳績呢？

她的道路上還有更多阻礙。一完成兩部浦契尼歌劇的錄音，準備出發至雅典時，就累得病倒了。醫生要她在幾週之內完全靜養，但是她聽不進

去。麥內吉尼夫婦於七月二十八日抵達雅典，迎接他們的是燠熱而多風的天氣，而難耐的乾燥一如往常地影響了卡拉絲的聲音。她非常緊張，而當她在排練時感到自己的聲音不聽使喚，便要求找一位替代人選，但這個提議卻完全不被採納。麥內吉尼後來回憶，要不是音樂節主辦者的態度惡劣，儘管卡拉絲感到非常不舒服（希臘醫生為她診斷出輕微的聲帶發炎），她多半還是會唱。他們這種存心挑釁的態度，無非是因為之前錯估了卡拉絲的捐款提議，以致於現在得為她的演出付出極高代價的不滿。「如果我的身體狀況不佳，」卡拉絲表示：「我不會為了拿到酬勞而出現在觀眾面前。這樣做是不誠實的。」因此，她取消了第一場音樂會。

主辦單位非常不智地在開演前一小時才宣佈音樂會取消，因此加深了觀眾對卡拉絲的不滿。有人大聲嚷嚷說她的身體不適不是因為「喉嚨乾燥」，而是因為「膽小」。從那時起，媒體開始大幅披露主辦單位對於她要求天價的不實抱怨，以及她與母親和姊姊的惡劣關係——她們在她的規定下被送到紐約去。除了這樣的侮辱之外，問題很快地被泛政治化：反對聲浪斷然指責卡拉曼里斯（Karamanlis）政府同意卡拉絲的天價酬勞，是浪費

納稅義務人的錢。沒有人提到她最初提議無酬演出。另外一則流言則是說這個以自我為中心的女人拒絕演唱，是因為弗瑞德麗卡皇后（Queen Frederica）不願盡地主之誼出席音樂會。

面對這樣的敵對態度，卡拉絲完全無法理解，她感到既惱怒又氣餒，要不是麥內吉尼終於有一次用對了謀略，她很可能馬上就離開雅典，一場也不唱了；麥內吉尼當然不希望失去卡拉絲的酬勞，而且他深諳妻子的心理，精明地刺激她將整件事情視為個人挑戰，這是唯一能讓卡拉絲在任何情況下站起來最有效的興奮劑。

八月五日，卡拉絲穿著華麗，配戴著極有品味的燦爛珠寶，面對著湧入巨大的希羅德‧阿提庫斯劇院內，充滿敵意的觀眾。當管絃樂團演奏完了開場樂曲，她正要開始演唱第一首詠嘆調〈神啊，請賜和平〉（Pace, mio Dio，出自《命運之力》）時，觀眾席傳來宏亮的聲音，持續喊著「可恥」（shame）。但是當卡拉絲開始演唱之後，所有的懷疑與怨恨都煙消雲散了。很顯然，她受到欣賞，不管有什麼風風雨雨，她為自己的同胞所接納；在那一刻，她的藝術推翻了關於她的一切偏見，至少看來是如此。

卡拉絲在希羅德‧阿提庫斯音樂會排練休息時間，與她的老師希達歌有說有笑。

她的老師希達歌坐在靠近舞台的地方，當她鍾愛的學生，那個「胖胖的，總是緊張地啃著手指甲等待試唱的女孩」開始演唱時，她不禁流下淚來。卡拉絲演唱的曲目相當吃重且風格多樣，包括了選自《命運之力》、《遊唱詩人》、《拉美默的露琪亞》與《崔斯坦與伊索德》詠嘆調，以及出自陶瑪（Thomas）的《哈姆雷特》（Hamlet）中，奧菲莉亞（Ophelia）的瘋狂場景。音樂會結束時，掌聲如雷，響徹雅典城夜空，離露天劇場幾哩之外都能聽見。許多觀眾希望聽到

《諾瑪》的音樂，但由於沒有合唱團，因此卡拉絲未能演唱〈聖潔的女神〉，這是《諾瑪》當中唯一一首適合在音樂會演唱的詠嘆調。接著卡拉曼里斯總理做出特別要求：他知道卡拉絲已經精疲力竭，但還是無法克制再度聽到這神聖聲音的願望。於是卡拉絲重唱了奧菲莉亞瘋狂場景的第二部分。

卡拉絲回到雅典，一開始幾乎像是宣戰，最後則以勝利收場。她知道她以自己的藝術打贏了這一仗。接下來她便被所有渴望向她致意的人所包圍。音樂節的主辦單位也為了沒有早一點請她回來（現在他們將之視為歷史性事件）而向她道歉。

回到米蘭時，原已精疲力盡的她，聲音狀況更因在雅典期間承受的可怕情緒壓力而惡化。卡拉絲不顧醫生的囑咐以及丈夫的建議，還是在一星期後隨著史卡拉歌劇公司參加愛丁堡音樂節，演出四場《夢遊女》。

史卡拉劇院同時也準備演出祁馬洛沙（Cimarosa）的《秘密結婚》

（Il matrimonio segreto）（這是小史卡拉的製作）、《在義大利的土耳其人》以及董尼才悌的《愛情靈藥》。孟提（Nicola Monti）和札卡利亞與卡拉絲搭檔演出《夢遊女》，而指揮則是沃托。原先被安排指揮這幾場演出的，是托斯卡尼尼大力栽培的新秀指揮康泰利（Guido Cantelli，1920-56）。但是他在前一年的十一月剛確認出任史卡拉劇院的音樂總監，沒幾天後卻因空難而猝死，英年早逝。

於國王劇院（King's Theater）上演的首場演出中，卡拉絲的聲音狀況相當差，而舞台燈光又運作不佳，幾乎毀了整個演出。第二場演出情況大有改善，但是第三場時，她身體非常不舒服，以至於幾乎都以過人的戲劇力量來撐完全場。與此同時，未經卡拉絲首肯，由她主演的第五場演出便已宣佈。儘管她的醫生勸告她立刻退出，再一次面對挑戰的卡拉絲奮起全力，完成了她所同意的第四場演出，結果也是最為成功的一場。她活生生變成了阿米娜，而卡拉絲毫無異議獲選為「藝術節之星」。提供她演出原動力的，不僅是她的合約義務，也因為她覺得自己對觀眾有責任，她在前三場演出之中並未表現出最好的一面。然而，她無法演唱額外的第五

場演出，於是離開了愛丁堡，回到家中。

羅森塔（Harold Rosenthal，《歌劇》，一九五七年十月）寫道，卡拉絲在最後一場演出中：

聲音狀況絕佳。整晚都能明顯感受到她為角色注入的音樂性、智慧與力量；就戲劇性來說，她的詮釋也是了不起的成功。在本質上卡拉絲小姐是個求好心切的人，儘管阿米娜（Amina）是位吉賽兒式（Giselle-like）的人物，這位女高音還是能夠透過她的人格，讓我們相信她所創造出來的角色。

麥內吉尼夫婦返回義大利途中，完全不知道雖然卡拉絲既沒讓任何人失望，也沒有違背合約，但媒體卻斷然將她離開音樂節描述為另一則出走事件。而令人不敢置信的是，史卡拉劇院竟然沒有為她解釋。當她抵達米蘭時，全義大利以及歐洲大部分地區都已經知道卡拉絲讓她賴以成名的劇院失望——這不論在任何情形之下都是罪無可赦。這些指控讓她大為震驚，但是她相信史卡拉劇院的行政部門會在適當時機否認媒體的這種荒謬說法，於是她自己並沒有對外發言。她的身體狀況非常差。而她也沒有採

取任何行動，儘管在當時看來合情合理，情況卻開始對她不利。

之後直到一九五九年她與史卡拉劇院撕破臉之後，才對《生活》（Life）雜誌說起這個事件，最後也對我說過。她的版本有助於釐清真相，並且有文件資料佐證：「我與史卡拉劇院的合約，」卡拉絲表明：「規定我應該在一九五七年八月十七日至三十日出席愛丁堡音樂節，在這段期間我依約應演唱四場《夢遊女》。稍早曾經傳出我可能也會演唱《在義大利的土耳其人》的消息，但是我拒絕了。我在大都會的首次演出，以及在我面前史卡拉劇院的繁重戲約等等，已經開始讓我感受到工作過度的壓力。合理的做法是減少演出數量，我不是指那些已經同意的演出，而是指新的邀約。雅典的音樂會是特別的例子。他們已經邀請我好幾次，而且我非常希望在希臘演唱。如果我再度拒絕，就還得等上一年，直到下一次的音樂節。好吧，我的確去了，也試著表現良好，儘管我的同胞決心以各種方式抵制我。

但是讓我們回過頭來談愛丁堡音樂節。在那年八月，我已經覺得氣力放盡，而我的米蘭醫生瑟梅拉洛（Arnaldo Semeraro）於八月七日在診斷證明書上寫下：『卡拉絲由於過度工作與疲勞，有相當嚴重之精神衰弱症狀。我診斷她需要為期至少三十天的完全靜養。』史卡拉劇院的主任秘書歐達尼被告知這個狀況時，根本聽不進去（碰巧麥內吉尼並沒到愛丁堡去）。他說如果我不去的話，那麼最好整個史卡拉劇院都不要去，因為保證有我的名字是這份合約的基礎。無論如何，史卡拉劇院顯然相信我可以上演奇蹟。真正給了我力量，讓我不顧醫生與丈夫的強烈反對，而同意到愛丁堡去的，是歐達尼的一句感人的話：『卡拉絲，史卡拉劇院將會為了妳的工作與犧牲而永遠地感激妳，特別是為了這一次。』我當時可不知道這個『永遠地感激』可沒有那麼永遠。

當愛丁堡音樂節的藝術總監彭松比（Robert Ponsonby）得知我離去的日期時，他詢問我怎麼能在還有第五場演出要唱的情形下，做出這麼可怕的事情。我就把我與史卡拉劇院的合約拿給他看，於是他啞口無言，因為他對此一無所知。接著他便衝去找歐達尼，憤怒地要求他馬上提出解釋。

不出多久，歐達尼便來求我：『卡拉絲，妳一定要救救史卡拉。』唉，以我當時的狀況，誰也救不了。我的神經已經過於緊張，而且心力交

卡拉絲和麥內吉尼在威尼斯渡假（EMI提供）。

瘁，根本無法答應歐達尼的要求，以演唱第五場演出來拯救史卡拉劇院。當然他只是請求我幫忙，並非因為我有任何義務。當時沒有任何跡象讓我覺得我對不起任何一個人，而且我還真誠地同意讓史卡拉劇院宣佈我不能演唱第五場演出，是因為醫生開立了身體不適的證明書。當天下午我離開了愛丁堡，市長普羅弗斯特爵爺（Lord Provost of Edinburgh）與他的夫人還到我下榻的飯店與我道別，這不會是某人因違反合約而逃離該國會發生的事吧。」

在離開愛丁堡之前，卡拉絲告訴記者：「斯柯朵（Renata Scotto，原先史卡拉劇院便是聘用她擔任第五場演出）是一位優秀的年輕歌者，將會載譽而歸」。

在這樣的心境下，加上身體筋疲力竭，卡拉絲在艾爾莎·馬克斯威爾為她於九月三日在威尼斯舉辦的宴會中尋求放鬆。為期四天的宴會在威尼斯Danieli Excelsior飯店的舞會大廳盛大展開，然後在當天繼續轉到海濱浴場以及各家夜總會。在眾多賓客中（有人估計約有一百八十人左右）有一些馬克斯威爾的常客，包括了數名王公貴族、百萬富翁、電影明星、一

些音樂家（這次有魯賓斯坦（Arthur Rubinstein））、希臘船王歐納西斯（Aristotle Onassis）以及他的妻子蒂娜（Tina），還有眾多其他社會名流。

卡拉絲參加此次宴會，雖然在她自己眼裡看來是放鬆自己、恢復健康的正常方式，但後來證實是相當危險的一步，造成了嚴重的後果。在漫長的派對中，馬克斯威爾樂翻了天。她終於能夠將她所摯愛的卡拉絲視為她國際家庭的一份子，而且是主要的成員，就如同她常向朋友所說的那樣。不可否認地，卡拉絲在宴會中也很愉快，這對她來說相當新鮮。她相信在她投入後面的工作之前，放縱自己一下是有益無害的。但是事情通常沒有那麼順遂。媒體與攝影記者很快地也聚集到威尼斯（一年一度的影展也正同時舉行），他們看到卡拉絲容光煥發的模樣，還愉快地在舞會中跳舞，根本不相信不久之前這個女人是為了健康問題而離開愛丁堡音樂節的。

為這件事火上加油的，是馬克斯威爾的說辭。她從不放過任何自我宣傳的機會，這回更是走火入魔。她在專欄中寫道：

我這一生從未辦過比這次更好的晚宴與舞會，它充滿了快樂與歡笑。

就連兩位老死不相往來的公主也彼此微笑。我這一生收到過許多禮物，但是之前從未有過一位明星為了不違背對朋友的承諾，而放棄了一場歌劇演出。

除此之外，當馬克斯威爾在舞會中樂到最高點時，還告訴記者卡拉絲在她的鋼琴伴奏之下，演唱了藍調歌曲與其他流行歌曲〈Stormy Weather〉，現在她可以封自己為卡拉絲的伴奏了。這要不是馬克斯威爾惡劣地誇大其辭，就是她全然地憑空想像。事實是，當馬克斯威爾在鋼琴上自彈自唱時（這是她常做的事），可以聽到坐在附近的卡拉絲嘴裡哼著〈Stormy Weather〉的曲調。無論如何，馬克斯威爾的報導提供給媒體所需的一切火力，將整件事情加油添醋為一件大規模的醜聞，完全不給大眾質疑的機會，更讓卡拉絲完全沒有解釋的餘地。這也提供了吉里蓋利在下一波遭遇戰所使用的強大火力。

威尼斯的節慶過後，麥內吉尼夫婦回到位於米蘭的家中。卡拉絲的消沈與疲憊完全沒有治癒。醫師會診，經過數次檢查之後，診斷為重度精力耗弱。醫生的意見再度證實卡拉絲的確病了，而且一定要休養才行。然而，對卡拉絲來說，事情並沒有那麼

簡單：她在舊金山受到熱烈的期待，三個星期之後她將要演唱《拉美默的露琪亞》與《馬克白》。

儘管依她的個性她並不喜歡迴避責任或挑戰，但最近在雅典與愛丁堡的遭遇多少動搖了她的自信，也讓她不禁對自己的前景產生疑問。她決定從今以後不再如此頻繁地演唱，要給自己多一些時間休息，享受劇院以外的生活。言猶在耳，然而由於她的健康情形再度惡化，因此以她的舊金山戲約來說，她又處於極為棘手的局面。她自己對於這個發展為另一件卡拉絲醜聞的事件解釋如下（於一九五九年所說）：「我合約簽的是一九五七年九月二十七日至十一月在舊金山演唱，但是九月一日（我從愛丁堡回到米蘭那一天）我打電報通知舊金山歌劇院的主任經理阿德勒（Kurt Herbert Adler），向他說明我的健康狀況，並建議他準備好替代的人選，以備萬一。由於我的健康狀況並未因短暫的威尼斯假期而有所改善，九月七日我回到米蘭時，醫生再度為我進行體檢。幾項檢查的結果讓醫生決定禁止我離開米蘭，並且告訴我說，我的體力甚至不允許出門遠行。九月十二日，距舊金山歌劇院開演還有兩週，我告知阿德勒，由於健康因素，我不可能在原訂時間前往演出。為了幫助舊金山歌劇院，同時也因為我的確很期待到那裡演唱，我提議在該季的第二個月前往演出。希望這樣的安排能夠給我足夠的時間恢復體力。」

阿德勒在報上讀到卡拉絲由於健康不佳而離開了愛丁堡音樂節，但卻能夠參加馬克斯威爾的宴會，因此對於她所說的身體不適感到非常懷疑。

「於是我將我的醫療報告轉交給阿德勒，」卡拉絲繼續說道：「但我得到的答案是『要就依約前來，否則就不用來了』。阿德勒的態度似乎是認為，在冷落了愛丁堡之後，我現在要來怠慢舊金山。我顯然受到了愛丁堡事件的拖累，而這對我來說是不公平的。如果史卡拉劇院出面澄清我不能演唱第五場《夢遊女》的真正原因，那麼阿德勒便會相信我，而且我想他也會接受我延後演出的要求。」她的解釋與論點非常正確，但是卡拉絲還忽略一個事實，那就是當她向阿德勒要求延後演出時，她開始在米蘭錄製《米蒂亞》。

一九七七年我與她談到這個事件，暗示她儘管愛丁堡事件並不公平，但也許她真的把阿德勒逼得太甚了，讓他幾乎別無選擇。事情的關鍵在於當時她能在米蘭演唱，卻不能在兩個星期後到舊金山去。卡拉絲花了一些時間才發表意見。畢竟，這已經

是十九年以前的事了。「你說的對，」她終於開口說道：「不過你要知道我當時面臨一個兩難的問題。我心力交瘁，醫生說我不應該遠行，而群眾又對我充滿敵意。如果我再取消錄音，那麼事情只會變得更糟；正巧錄音只需要一星期，地點又在米蘭，我不必遠行。我真正做錯的是到威尼斯參加那個該死的宴會，不過我必須強調這絕對不是故意的。我只是單純地相信這會對我有幫助，而我比任何人都希望自己能趕快好起來，以便履行合約義務。只可惜，動機也許是對的，但行為卻不然。但是請你記得，我並沒有取消舊金山的演出。我所要求的只是將演出壓後兩個星期，好讓我能夠恢復健康。還有其他的因素。當時我仰賴我的丈夫來保護我，但他顯然不是一位好經紀人。所有的藝術家都需要一位好的經紀人。我並不是要為我做錯的事情找藉口，但是我也不想成為代罪羔羊。我一直試著以負責任的態度來處理任何狀況。或許我不一定會成功，但這並不是因為我無心去做。」

與史卡拉劇院的經理部門不同的是（他們是愛丁堡醜聞的真正罪犯），阿德勒在這樣的狀況下是有理由不相信卡拉絲的。而誰又能向他保證，卡拉絲會在她所要求的替代時段

到舊金山來演唱呢？就算不知道馬克斯威爾膚淺但相當具有破壞力的絮聒，威尼斯的宴會也無法證明卡拉絲抱持善意，而且要不了多久，阿德勒就知道他生病的首席女伶正在以無比的聲音力量錄製《米蒂亞》，這可是最難演唱的劇目之一。阿德勒不僅取消了卡拉絲的合約（蕾拉·甘瑟（Leyla Gencer）取代她演唱《露琪亞》，黎莎內克（Leonie Rysanek）取代她演唱《馬克白》），他還將違約案提交美國音樂家工會（AGMA，American Guild of Musical Artists）的董事會。權力強大的工會的不利判決可以讓音樂家停職，也就不可能在美國境內演出。

在這個多事之秋，卡拉絲也一直嘗試在媒體上當面回應針對她離開愛丁堡音樂節的那些不實指控，以洗清污名。事情真相非常簡單，而且她從來沒有想到自己對史卡拉的支持行動，最後反而被用來攻擊她。她離開愛丁堡之前還打過電話給在米蘭的吉里蓋利，要求他澄清真相。儘管他做出保證，而且表達了對於卡拉絲對藝術與史卡拉忠誠的感激之情，卻什麼也沒做。

媒體繼續以最毀滅性的方式詆毀她，特別是卡拉絲從威尼斯回到米蘭之後，她打給吉里蓋利的數通電話也

都無人接聽，而劇院方面也沒有人能告訴她他在那裡。顯然吉里蓋利在躲她，希望時間能夠沖淡這件醜聞。麥內吉尼後來披露，卡拉絲在這段可怕的期間沒有精神崩潰真是奇蹟，每次當媒體針對愛丁堡與威尼斯來批評她，以及她到處都找不到吉里蓋利的時候，她都幾近崩潰。「在愛丁堡之後，」卡拉絲述說：「我對史卡拉的作法感到非常氣憤，期待吉里蓋利為我洗清污名。我有權如此要求，因為我已經在史卡拉度過光榮的六年，我努力工作，什麼都唱。每一年吉里蓋利都會送我一件禮物：一座銀盃、一面銀鏡、燭台、衣服以及一大堆的甜言蜜語與讚美之辭。不過現在他卻不願意就愛丁堡一事為我辯護。當我丈夫和我在十月十七日終於順利見到他時，已經是回到米蘭長達七個星期之後的事，而他也表示我的要求合理。儘管他答應在十月二十五日以前發表一篇為我辯護的聲明，但是他根本沒做。我們於十一月初終於再度與他取得聯繫（當吉里蓋利不想見到某人時，他就會躲起來）。這一次我要求他立即行動，他也當著我們的面打電話給義大利最受歡迎的雜誌──《今日》的編輯拉第烏斯，要求他在第二天派一位記者過來，好讓吉里蓋利能證明我的清白。

我等了一個月，看吉里蓋利是否信守承諾，但是他從未實踐。後來拉第烏斯告訴我，吉里蓋利讓記者枯等了兩個小時，然後告訴記者他改變主意了，不需要見他。這時候我已經受夠了吉里蓋利的逃避戰術。於是我改變策略，並且成功地讓吉里蓋利到米蘭市長的辦公室去。當著市長的面，吉里蓋利與我先生終於同意，至少我應該先主動道出真相。我這麼做了（《今日》，一九五八年一月），其中我讚譽史卡拉劇院的傑出，解釋第五場演出引起的誤解，然後指出在前六年的一百五十七場演出之中，我只因為生病而延後了其中兩場，愛丁堡事件完全不是我的責任。」

如此，卡拉絲將球擊到吉里蓋利那邊。由於他一直沒把球打回來，史卡拉劇院方面也沒有其他的聲明，很清楚地他們誤導她，讓她自己把情況搞砸。除此之外，他們之間又發生了其他嚴重的問題。在她錄好《米蒂亞》之後，卡拉絲除了尋找吉里蓋利之外，在米蘭家中休息了一陣子。她雖然還有些消瘦，但是快樂地從心力交瘁中復原，然而儘管她與ＡＧＭＡ（美國音樂家工會）的官司以及與史卡拉的爭論仍未解決，她仍然期待能再次演唱。

十一月五日，麥內吉尼夫婦抵達

一九五七年，卡拉絲從芝加哥抵達紐約（EMI提供）。

了紐約，卡拉絲於此地為控告巴葛羅齊案出庭應訊。十二天之後，這個案件達成庭外合解。卡拉絲當時正在達拉斯，為了新成立的達拉斯歌劇院開幕首演進行排練。

芝加哥抒情劇院的主事者卡蘿·弗克絲、勞倫斯·凱利與尼可拉·雷席鈕在頭兩季的成功之後，於洽談一九五六年的合約期間產生不合；前兩季演出的巨額赤字，以及弗克絲硬是拒絕音樂總監雷席鈕對於藝術事項的執行權，造成了董事會分裂，甚至對簿公堂。弗克絲在芝加哥仍保有權力，而凱利找雷席鈕當他的藝術總監，在達拉斯創辦一個短期的歌劇明星音樂季。凱利非常欣賞卡拉絲的藝術天賦，決定要遊說她到新歌劇院演出。凱利甚至讓她演唱《霍夫曼的故事》（Tales of Hoffmann）裡面的三位女主角。「親愛的，那你會給我三份酬勞嗎？」卡拉絲開玩笑回答。經過幾番討論後，雙方達成協議，卡拉絲非常高興能在達拉斯演唱，她又回復最佳狀況。而打著「到達拉斯聽卡拉絲」（Dallas for Callas）的標語，達拉斯給予她如恭迎皇后般的待遇。這場音樂會的曲目異常繁重，令人印象深刻，包括了選自《後宮誘

267

逃》、《茶花女》與《馬克白》的詠嘆調，以及選自《清教徒》與《安娜‧波列那》的瘋狂場景。達拉斯自此發現了歌劇。

在那裡，卡拉絲解決了另外一件私事。距離她在紐約那場舞會上開始以她的遊戲規則來擊敗艾爾莎‧馬克斯威爾，並獲得初步成功，已經整整一年了。儘管卡拉絲最初的動機是虛偽的，但同時她也不由自主地對於馬克斯威爾充沛的活力與聰明才智，以及永不滿足的宴會生活感到興趣。她甚至也頗為享受馬克斯威爾帶她進入的新世界，但僅止於偶爾的逃避現實——直到馬克斯威爾強烈自我中心的做法逐漸顯露，開始造成嚴重的傷害為止。

在兩個女人都已經過世的多年之後，才顯現出馬克斯威爾對於威尼斯宴會的魯莽言辭，在卡拉絲身上造成了多大的傷害，這也是讓她突破容忍極限的最後一件事。卡拉絲從未公開對她與馬克斯威爾之間的友誼表示意見，然而麥內吉尼於一九七八年曾對我說，私底下他的太太並不太理睬這個女人。卡拉絲也不像有些作者宣稱人說的那般，由於與母親不合，而視馬克斯威爾為母親的替身。事情沒有那麼簡單。「當這段友誼開始時，」麥內吉尼回憶：「有些人表示他們知道馬克斯威爾的同性戀傾向，因此便做出卡拉絲必定也有同樣性傾向的結論。我可以斬釘截鐵地說（而且我也應該清楚），這並不適用在我妻子身上。她很珍惜和另外一個女人的深厚友誼，但是在精神上，而不是肉體上的。一九五七年四月，卡拉絲邀請馬克斯威爾參加史卡拉劇院演出的《安娜‧波列那》。然而馬克斯威爾因這個『正常』的邀請而想得太多，要不了多久，她就幾乎沒有任何保留地宣告她對我妻子的無比愛意（或者迷戀，我不知道是那一種）。之後，馬克斯威爾從未停止以熱情的情書攻勢轟炸卡拉絲，洋溢著情感與悲傷，而且幾乎總是進一步歪曲到指涉其他名人同性戀關係的怪言怪語。卡拉絲對這些信件感到十分噁心，她的第一個反應（也是我的反應）是想要切斷與這位危險怪女人的一切關係。無論如何，她清楚馬克斯威爾在當時的影響力，更重要的是她可能採取的報復舉動，卡拉絲決定採用另外一種策略；她要以婉轉的方式，極為謹慎地向馬克斯威爾表示她們的感情並不是雙向的。」

由於這個計畫需要時間來執行，馬克斯威爾又一廂情願地將卡拉絲的沈默認定為她們兩情相悅的表徵。她的信寫得愈來愈露骨且令人作嘔，卡

拉絲後來不忍卒讀，拆也不拆便直接把信交給丈夫。這些冗長的信件充斥著如下的情感抒發：

卡拉絲，只有妳的臉龐與微笑能夠讓我狂喜。我不敢對妳揭露我所有的感情，因為我怕妳會認為我瘋了。我一點兒也不瘋，卡拉絲，我只不過是個與眾不同的女人罷了。

馬克斯威爾也經常打電話給卡拉絲，有時在晚上打去邀請她參加某個舞會。麥內吉尼夫婦唯一同意過的（而且這是在他們與馬克斯威爾交往之初），就是在他們造訪巴黎時與她見面，以及參加九月的威尼斯宴會，這並不是為了取悅這位纏擾不休的女人，而是因為他們剛好也方便過去。

卡拉絲再一次看到馬克斯威爾是在十一月於達拉斯。「在此時，」麥內吉尼表示：「她已經受夠了，再也顧不得對方可能採取什麼樣的報復手段。」在她們飛回紐約途中（馬克斯威爾迅速安排與卡拉絲一起旅行，麥內吉尼則在別處有事），兩人互說了一些不客氣的話，爭執的起因在於馬克斯威爾不斷嘮叨卡拉絲沒有給予她應得的全心全意。有一些空服員偷聽到她們的談話，告訴記者，媒體立即廣為報導她們友情破裂。報導中也語帶玄機地暗示兩人的關係除了正常友誼之外，更可能有感情糾葛。

接下來，馬克斯威爾告訴卡拉絲：「如果《時代》雜誌問起這件事，妳必須堅決否認一切，就像我一樣。」卡拉絲的確什麼沒說，而馬克斯威爾在十二月中寫了一封幾乎句句帶刺、語焉不詳卻又可憐兮兮的長信給她：

我覺得有必要寫信感謝妳，因為我可以說是人與人之間可能產生的最崇高的愛情形式下的無辜受害者。是我結束了這段情，或者說，是妳幫助我結束了它。它沒給妳帶來快樂，而除了一些美妙的時刻外，給我帶來的也只有不幸和痛苦。妳在達拉斯搭機那天，毀去了我的愛情。然而我相信，我有一、兩次幾乎碰觸到了妳的心。我並不是為任何事責怪妳，除了怪妳沒有及時碾碎我的感情。不過就連這一點現在也被遺忘了，我一直是，也永遠會是妳最得力的辯護律師——我會勇敢面對妳的敵人，卡拉絲，妳的敵人可真不少！

之後，馬克斯威爾告訴卡拉絲，她將於一月到羅馬觀賞她演出《諾瑪》（妳可別認為我是為了要和你聯繫才來的），同時她又補充說希望瑪莉亞會要求見她一面（哦，我希望妳在《諾瑪》裡有好的表現）。馬克斯威爾

詭異地繼續說道：

因為我現在處在一種極為超脫的狀況，不論是新交或舊識，都不能讓我失去我身為評論家的正直。也許在我停留羅馬期間不會見到妳，妳是我所見過最偉大，最讓人興奮的藝術家，這仍是事實，妳不是那種對於友誼或任何形式的感情有興趣的女人，除了妳的丈夫之外。

從此馬克斯威爾再也沒有來信或來電，之後她與卡拉絲的會面幾乎僅限於歌劇院之內。她繼續將卡拉絲的藝術吹捧上天，但只要一有機會，就會在背後捅她一刀。

一九六一年，我奉命陪伴七十八歲的馬克斯威爾走過最後的數百公尺（汽機車無法進入）到卡拉絲演出《米蒂亞》的埃皮達魯斯劇場。她問了我上千個關於卡拉絲以及兩天前《米蒂亞》著裝排練情形的問題。有一刻，她想起了紐約的那場舞會，卡拉絲裝扮成哈蘇謝普蘇特女王。馬克斯威爾抑制不住淚水，我們停下來好幾分鐘。然後她露出微笑說道：「上路看戲吧！」儘管這個女人性格矛盾，搖擺於危險的「寄生蟲」與「生命泉源」之間，我相信她曾經愛上卡拉絲，但完全缺乏這個最高形式情感中的高貴情操，更別說是合乎基本的

禮儀了。當她了解到無法隨心所欲時，她便險詐地懷恨在心，這往往極具殺傷力。

儘管達拉斯音樂會的成功讓卡拉絲的精神大為振奮，不過當她回到米蘭，發現與史卡拉劇院的關係仍然相當低迷時，自信心多少受到了打擊。吉里蓋利老早就知道愛丁堡事件錯在何方，也已經同意卡拉絲自己向《今日》解釋清楚，但仍然繼續疏遠她。由於文章尚未發表，而吉里蓋利一直保持緘默，人們自然相信她們這位陰晴不定的首席女伶的確是從音樂節出走，到威尼斯參加馬克斯威爾的宴會，那不僅讓史卡拉劇院失望，也讓自己蒙羞。

這就是卡拉絲開始排練史卡拉劇院一九五七到一九五八年演出季開幕戲《假面舞會》時，米蘭的整體氣氛——對她懷著某種程度的敵意。儘管她才剛從心力交瘁中恢復過來，覺得健康情況還算好，體重也更輕了，降到五十三公斤。然而，劇院裡以及群眾間的緊張氣氛開始讓她心神不寧，在排練期間變得緊張而易怒。惡性循環下，更強化了早已流傳的謠言，說她的聲音已經開始衰退。

十年前，卡拉絲曾在史卡拉劇院試唱《假面舞會》裡的阿梅麗亞（Amelia），但是拉布羅卡拒絕了

她。而一九五六年她也曾經錄製過這部歌劇，現在則將要第一次在舞台上演唱這個角色，做為她在史卡拉劇院第七個演出季的開場，這是一個由瓦爾曼執導，貝諾瓦擔任設計的新製作。堅強的演出陣容還包括迪·史蒂法諾、巴斯提亞尼尼與席繆娜托，而指揮則是葛瓦策尼。

首演時，所有的緊張與憎恨全都消失無蹤，這場演出被高捧為最刺激的威爾第歌劇演出之一。卡拉絲再一次掌握機會，獲得勝利。她的扮相艷驚全場（她絕妙的服裝是貝諾瓦所設計，由巴黎克莉斯汀·迪奧（Christian Dior）工作室剪裁與縫製），演唱完美，表現出充滿強烈熱情的貞潔之愛及動人的脆弱。

魏爾斯（Ernest Weerth，《歌劇新聞》，一九五八年一月）寫道：

當瑪莉亞·卡拉絲出場時，如往常一般穿著優雅，我們瞭解到她已經在阿梅麗亞身上注入她的特質。她的聲音絕佳，演唱出色。卡拉絲從來不會單調乏味。她的個性無疑是當今歌劇舞台，最讓人印象深刻之處。

一如往昔，擠滿五場演出的米蘭觀眾給予她熱情的掌聲。葛瓦策尼也相當興奮，讚美道：「卡拉絲的內在火焰生成了她對歌劇內文字的獨特感覺，音樂完全從文字中活了過來。」

完成了她的演出之後，卡拉絲與丈夫在米蘭家中度過了一個平靜的聖誕節。如今她與群眾之間的誤會大部分也都化解了，她感到放鬆，也相當高興。她希望她在《今日》的文章發表後，一切能夠雨過天晴，而她與史卡拉劇院的關係也可以重新熱絡起來。她終於平安度過過去幾個月來的混亂了嗎？看來是的，她也頗具信心地如此期待著。她壓根兒沒想到這只不過暴風雨前的寧靜而已。

第十二章
更多的醜聞

在家中度過了第一個雖短暫但極為愉快的聖誕節之後,麥內吉尼夫婦在十二月二十七日離開米蘭,前往引頸期盼卡拉絲到來的羅馬;她將於格隆齊總統以及其他顯要面前,以《諾瑪》揭開此一演出季的序幕。

卡拉絲在羅馬演唱《諾瑪》迄今已五年,巧合地,同樣的演出陣容再度聚集:柯瑞里飾波利昂、芭比耶莉飾雅達姬莎,指揮則為桑提尼。十二月二十九日的第一次排練進展並不順利,問題並不在藝術方面,因為所有的歌者看來心情都很好,而是因為在寒冬中,劇院裡面完全沒有開啟任何暖器設備。演出人員的抱怨以及在排練時打開暖氣的要求並無人理睬,就連芭比耶莉在隔天因感冒而倒下,由皮拉齊妮(Miriam Pirazzini)代替之後,也是一樣。在排練之前身體狀況不錯的卡拉絲,喉嚨也因此感到輕微不適,不過她細心照料自己,在十二月三十一日著裝排練時,已無大礙。

在同一個晚上,她也成功地在義大利電視台實況轉播下,演唱了〈聖潔的女神〉,同時也在一家羅馬的夜總會開香檳慶賀新年的到來,待到凌晨一點。卡拉絲在除夕夜的活動完全正常,而她到夜總會去的事情也應該不會再被人提起,不過,她卻在第二天,也就是演出的前一天早晨醒來時,發現自己幾乎失聲了。由於在大過年期間,要找到專業的喉科醫生十分困難,同時她也將情形告知了劇院。羅馬歌劇院的藝術總監桑保利(Sanpaoli)就連找一位預備人選以備萬一也不願意。「絕不可能,」他說:「這可不是普通的演出。這是特別的節慶演出,觀眾付錢就是要聽卡拉絲。義大利總統伉儷都會到場。」

經過緊急治療,卡拉絲的狀況在接下來的二十四小時內,大為改善。她懷著希望繼續接受治療,祈禱奇蹟出現。演出前一小時,她的醫生認為她的狀況令人滿意。也許她並不處於最佳狀況,但是她有自信能完成任務。

劇院裡高朋滿座,可說是在羅馬

聚集了全義大利最耀眼的政要名流。卡拉絲小心翼翼地演唱她在第一幕中的重要場景：在一開始的宣敘調裡具威脅意味的句子雖稱不上慷慨激昂，也相當具有表現力。在接下來的詠嘆調裡，她的聲音開始有些不穩，使得高音表現不佳。不久，她的低音也受到影響，儘管卡拉絲一向是愈挫愈勇，但這一次她也理解到自己打的是一場敗仗。她奮起所有的力量、精湛的技巧與決心，總算唱完了這漫長而困難的一景——完全稱不上精彩，事實上只能說是差強人意。觀眾的掌聲不冷不熱，但是當她唱這一景結束的跑馬歌在最後一個音幾乎破音時，觀眾的不滿開始從頂層樓座表現出來。鼓噪中有人喊出：「妳為什麼不回米蘭去？我們可是花了幾萬里拉來聽妳演唱的！」

當卡拉絲離開舞台回到化粧間，她發現自己的歌聲完全不見了。她連說話都有困難，因此在第一幕之後，也無法繼續演出。在後台，劇院負責人拉提尼（Carlo Latini）、指揮、該製作的導演瓦爾曼，以及其他相關人士都試著勸說諾瑪回到她的神殿。他們甚至建議她只說不唱，演完這個角色。「妳是一位偉大的演員，」他們一直告訴她：「妳一定辦得到的。」接著他們訴諸她不可動搖的藝術信念，以及她對義大利的責任感與感激之情，說義大利是幫助她實現自我並且獲得名聲的國家。麥內吉尼瞭解事情的嚴重性，也沒忘記卡拉絲的責任，只要能夠讓她演完，願意付出一切可能的代價。

由於劇院從未考慮替代演出人選（實際上在任何劇院都是普遍的做法），他們也無法在這麼短的時間內找到另一位女高音來解決危機，當晚並沒有第二幕或第三幕的演出。經過了一個小時的漫長中場休息，先是總統，後來觀眾也被告知演出被迫取消。在這樣一個晚上，不論是經理部門、麥內吉尼（他畢竟是他太太的經紀人），或是卡拉絲自己，都沒有現身向苦等許久的觀眾們提出任何解釋。相反地，透過廣播，觀眾只聽到「出於不可抗力之因素，劇院經理部門不得不取消本場演出」。對於這樣的公告，觀眾的反應是向卡拉絲示威抗議。不經思考，許多觀眾便指責她自私，並且說她因為掌聲不夠熱烈所以出此下策，因此一怒之下一走了之。「這裡是羅馬，不是米蘭，也不是愛丁堡！」，經過許久的憤怒咆哮與噓聲之後，群眾聚集在舞台後門外面，就像是要對一位膽敢侮辱羅馬人以及他們總統的女子處以私刑一樣。

最後麥內吉尼帶著卡拉絲經由地

下通道，從劇院回到了他們下榻的飯店。示威民眾也轉移到飯店，有一群偏激份子，站在她房間的窗戶下，整夜不斷地咒罵侮辱。艾爾莎・馬克斯威爾趕過來安慰卡拉絲，找到機會對媒體喊話。「你們這些羅馬人，」她責備那些擠滿了門廳的記者：「你們的行為還像你們野蠻的祖先一樣。難道你們不知道卡拉絲女士病了嗎？」然後馬克斯威爾以別人模仿不來的方式無端地加上一句：「當然她不應該在重要演出之前還在夜總會逗留。」

不出所料，義大利媒體（不久之後國際媒體也加入軍團）將整件事炒作成一件大型國際醜聞，將所有的錯都怪罪到卡拉絲身上。他們捏造了各種故事來搧風點火，基本上意指她並沒有失去聲音，只是因為掌聲不夠熱烈而離去。另一個版本則說她的確失聲了，原因是她不負責任地在許多通宵宴會狂歡，慶祝新年。《日報》（Il Giorno）更為露骨地侮辱，儘管錯誤連篇。消息來源不正確的記者寫道：

這位二流的藝術家透過婚姻成為義大利人，她被視為米蘭人則是因為在史卡拉劇院有部分觀眾對她莫名崇拜，她的國際聲譽則是來自與艾爾莎・馬克斯威爾的危險關係，這些年來也是風風雨雨不斷。而最新的情形

發展則顯示，她依然是一位絲毫沒有紀律與道德而不入流的表演者。

媒體繼續攻擊了數日，而在義大利國會她則被冠上嚴重侮辱元首的罪名。除此之外，羅馬的行政首長下令歌劇院停止她在剩下來三場合約上簽定的《諾瑪》演出，同時禁止她進入劇院。當她抗議這項決定違反人權時，得到的答案是劇院方面只是為了保護她而採取警戒措施。如果她在這種「可恥的」行為之後，這麼快就重新回到羅馬的舞台，群眾很可能會發起暴動，而只要是負責任的劇院經理部門都不能冒這個險。

兩天之後，原先聲稱無法為卡拉絲準備替代人選（然而芭比耶莉卻有替代人選）的羅馬歌劇院，推出了另一場《諾瑪》的節慶演出，由義大利女高音契爾蓋蒂（Anita Cerquetti）領銜主演。一星期之後，卡拉絲聲音復原了，但卻不被允許演出剩下兩場排定的演出，她控告歌劇院，要求歌劇院支付她應得的酬勞。歌劇院立即以卡拉絲無故離去為由反控她，求償一萬三千美金。羅馬高等法院花了十四年才達成最後判決。一九七一年四月，反控遭到駁回，卡拉絲得到了一千六百元的賠償，加上她的訴訟費用。媒體幾乎都沒有提到這項判決。

當時她已經從舞台引退六年，大眾也不再關心她到底有沒有罪。這件醜聞發生時，卡拉絲提出醫療報告來證明她的疾病，而且在向格隆齊總統致歉後，便認為沒有必要做進一步的說明。然而多年以後，在一篇哈里斯的訪談中（《觀察家》，一九七○年），她說到了這次事件：

有些人說我退出演出是因為觀眾當中有部分人士非常無禮。只要是認識我的人都知道這是胡說八道。噓聲或喊叫聲並不會讓我害怕，因為我也完全明瞭捧場客的敵意。當我的敵人停止發出嘶聲，我會知道我失敗了。他們只會讓我愈挫愈勇，讓我想要唱得比以前更好，好讓他們把無禮吞回喉嚨裡去。我比其他人更想演唱，更想完成這次演出，但是在羅馬的那天晚上，我無法演唱。許多歌者都曾經罹患感冒，也有不少人遭到換角，甚至是在演出中間，這是經常發生的事。歌劇院要不就要準備好替代人選，要不就得負起所有的責任。羅馬歌劇院卻兩樣都沒做。

早上，歌劇院派了一名醫生來幫我做檢查，醫生說我得了氣管與支氣管炎，不過五、六天之後，可能可以再度演唱。總統夫人打電話過來，說道：「告訴卡拉絲，我們知道她病了，不能繼續唱下去。」不幸的是她並沒有對媒體說這句話。媒體要求拍我臥病在床的照片，可是我是一位認真的藝術家，而不是一位輕浮女子，我才不在床上擺姿勢供人拍照。我拒絕了，而媒體則認為不如將我說成身體健康，但是因為他人的侮辱而怯場，這會更有趣……。由於這個不公平的事件，我的名聲大為受損。

「有一段時間，」卡拉絲後來告訴我：「我非常不快樂，而且因為這種不仁慈與不公平而受到創傷——在報紙裡我所讀到的只有侮辱而已。最後我的確要回了公道，也洗刷了污名。我並不是指我的金錢損失，賠償的錢我隨後就捐給慈善機構了。」

讓我們回到醜聞發生的動盪日子。由於被禁止演唱，卡拉絲沒有理由留在羅馬。如今麥內吉尼夫婦渴望回到他們家中過平靜的私人生活。最近的事件對卡拉絲來說非常難受，她絕對需要休息。她沒有想到，在愛丁堡之後，自己會在羅馬被捲入另一起如此不幸的醜聞之中。儘管如此，她決定要堅持下去，向世人證明她並非像其他人所憑空想像出來的那種怪物。

除了春季將在史卡拉劇院演出之

外，她在義大利並沒有其他的戲約。然而她回到米蘭以後，史卡拉劇院仍舊不聞不問，顯然吉里蓋利與卡拉絲仍無共識。然而，她仍然得到不少慰藉：來自於朋友與仰慕者的數百封信件，對於她在羅馬的不幸遭遇表達深切的同情，這些都是治療她的不快樂最有效的解毒劑。讓她傷心的是羅馬事件的不公，她無法理解為何她如此合理的做法，到頭來怎麼會讓自己陷入這一團混亂之中。除此之外，即將宣判的AGMA（美國音樂家工會）裁決也成為她揮之不去的陰影，如果判決對她不利，那麼她當然就不能在美國演唱了。賓格曾經警告過她：「如果AGMA終止妳的會員資格，或者在某段期間內禁止妳演出，那麼妳大概就不可能在大都會亮相了。我不需要告訴妳，這麼一來會對一切造成多大的困擾，不只是我們整個劇目安排，對我個人也是如此。我一直期待妳歸隊，我希望妳再度成功，如此妳便終於能夠奠定根基。」

在大都會歌劇院演出之前，卡拉絲預定在芝加哥演出一場音樂會。前往該地途中，麥內吉尼夫婦在巴黎短暫停留，到美心餐廳出席一場由馬寇尼（Pathe Marconi，EMI的法國代表）為卡拉絲舉辦的晚宴。她覺得這個場合非常愉快，儘管她心頭仍有羅馬事件的陰影。「在羅馬，」她說：「很難辨別那些人是我的朋友。在巴黎卻非常容易。我對那些相信我、為我辯護的人非常感激。」

一月二十二日的音樂會又是一場由法國協會（Alliance Francaise）舉辦的慈善義演。演出曲目中包含了她未曾在芝加哥演唱過的詠嘆調與歌劇選景：她以選自《唐·喬凡尼》的〈別再說〉（Non mi dir）開始，接著演唱了《馬克白》、《塞維亞的理髮師》、《梅菲斯特》、《哈姆雷特》與《納布果》的選曲。卡西迪認為卡拉絲「滿載榮耀」，而觀眾也在音樂會結束之前給了她長時間的起立喝采——在她的羅馬創傷之後，這是最讓人高興的安慰。受到這次成功的鼓舞，特別是因為觀眾的欣賞，卡拉絲重拾信心，出發前往紐約。

她在紐約接受穆洛（Edward R. Murrow）專訪的報導在全國電視網播出，是相當好的做法：美國觀眾親眼見到這位女子相當溫和，好脾氣，端莊有禮，最重要的是她對於藝術的執著——這和流言與媒體所塑造出來的形象相當不同。然而，想要在預定的二月六日開始她在大都會歌劇院的演出，她還要跨越一道柵欄。

一月二十六日，AGMA的委員會在進行調查同時，也聆聽了阿德勒

卡拉絲出現在巴黎銀塔餐廳（La Tour d'Argent）的著名酒窖之中。

做出距離記號，來練習走位。這產生了另一個問題。由於她有近視，她非常擔心距離判斷不正確。事實上，就在著裝排練時，她發生了意外。在最後一幕，生病的薇奧麗塔試著從床上爬起來，卡拉絲不知道床邊有個小台階，結果被絆倒了。那些在場的人以為這一跤是她詮釋的一部分。她慶幸自己沒有因此而受傷。

首演之夜她的聲音傑出，讓她得以在甚表欣賞的觀眾面前呈現一位無與倫比的薇奧麗塔。許多人甚至覺得他們像第一次聆聽這個熟悉的角色。演出結束後的掌聲長達半小時，卡拉絲出場謝幕十次。「我完全失去知覺。我還是不敢相信事情終於發生了。」（指的是她終於在大都會獲得成功，這是她認為自己應該辦得到的），當她最後一次離開舞台，撲向她先生以及之前一直站在包廂中的父親懷抱時，嘴裡如此喊著。

接下來的《拉美默的露琪亞》也同樣獲得成功；這一次，觀眾也深受

與卡拉絲雙方面的證辭。她在由二十人組成的陪審團面前，為自己辯護了將近三小時。委員會做出決議，儘管她有違約之實，但考量她健康狀況不佳（有合法的醫生證明），以及合宜的行為之下，判決她勝訴：她洗刷了污名，也獲得在美國工作的自由。

然而，在大都會歌劇院的第一次《茶花女》排練讓她心煩而失望；除了著裝排練之外，並未安排其他的舞台排練。由於卡拉絲對這個製作完全不熟悉，只能透過照片研究，然後在一塊空地上以粉筆和一些基本的道具

魯道夫‧賓格在大都會歌劇院《茶花女》演出之後，歡迎他傑
出的薇奧麗塔，一九五八年。

感動。高羅定在《星期六評論》（Saturday Review）中總結了這兩場演出，說她的薇奧麗塔「吸引所有認為歌劇不該只是穿戲服的音樂會者的目光」，至於《露琪亞》他則認為：

她演唱董尼才悌的音樂時，對音樂的意義有深刻的理解，這種理解通常只能在蕭邦夜曲的最佳詮釋者身上看到」。

《時代》雜誌則如此評論她在《茶花女》中的演出：

中低音域溫暖而乾淨，高音域則有稜角而不穩定。但是她在薇奧麗塔這個角色中注入熱力、略帶蒼白的歡樂，以及一種摻雜愁苦的熱情，讓角色性格閃爍不定，像是不受約束的熱病。她垂死於病榻前所呈現的無言沈痛與真誠，是在次一級的藝術家身上看不到的。

卡拉絲的最後一個角色為托絲卡，共同演出者還有理察‧塔克（Richard Tucker）與喬治‧倫敦。如前一季，指揮為米托普羅斯，他與歌者合作無間，成就了一次藝術的勝利。陶博曼（《紐約時代》）做出結論：

對聽過她上一季《托絲卡》演出的筆者而言，她昨晚的表現更為濃

烈。比較來說，一年前的演出略顯蒼白而火候稍有不足。這一次的演出乃生於內在的火焰。這並不是說卡拉絲小姐演出誇張，而是她好似將全身上下的細胞都投入在表演之中。

如果說紐約市在前一季對於卡拉絲還有所保留的話，如今也已消失無蹤，她完全征服了這個城市。她的感覺由她自己說得最好：「我回到美國演唱，先是到芝加哥，然後到了大都會歌劇院。當我在這兩個地方第一次在台上亮相時，心裡還在想，人們看多了那些負面報導之後會不會接受我？然而觀眾在我還沒唱半個音之前，便給了我熱烈的掌聲。掌聲均持續不歇，讓我不禁自問，我要唱得多好才能答謝他們呢？我這一生都不會忘記這些掌聲。」

停留紐約的七週期間，卡拉絲與父親時常見面，父親沒有錯過任何一場她的演出，也參加了一些她的訪問。卡羅哲洛普羅斯在前一年已經與他的妻子離婚，和她完全沒有聯絡，儘管她已離開希臘，又搬到紐約去住。艾凡吉莉亞的一些希臘朋友試著讓她們母女合解，但是卡拉絲完全不感興趣，連談都不想談。這樣的做法算是相當冷酷。不論過去如何，時間應能治癒大部份的創傷，在她身上也

應如是。但是卡拉絲的好意往往胎死腹中，為母親所破壞。艾凡吉莉亞總是無所不用其極地向媒體靠攏，不放過任何機會來詆毀她的女兒。身為她的母親，她佔據了有利位置，但是就像那些出賣自己兒女的人那樣，她常常說得太過火，以至於讓可信度大為降低，甚至令人無法信服。卡拉絲與父親則相反，對於家庭私生活保持沈默。在媒體刺激之下，本質上相當保守的卡羅哲洛普羅斯表示，他和女兒之間一直保有相互的愛。因此，當父女倆一反向來低調的態度，同時出現在賈德納（Hy Gardner）的電視訪談節目時，引起了美國觀眾的高度關切。賈德納曾寫過他與卡拉絲第一次在哈利·塞爾（Harry Sell）所舉辦的午餐會上見面時，與她的對話：

「妳看起來是一位非常可愛的女人。為什麼許多人，包括我自己，都受到媒體影響，而相信那些關於妳的難堪報導？難道妳不認為有必要請一個人幫妳做公關？」

「我看不出我有任何理由要請人幫我辯護。我是一位藝術家。我有什麼話要說，都用唱的。希臘人只要認定是正確而公平的事，絕不會停止戰鬥。」

賈德納以此結束他的文章：

我參加午餐會時，預期將見到一位冷若冰霜、狂暴但具有天賦的女怪物，想不到見到的卻是一位溫暖、誠懇、健美、樸實的人，一位充滿活力的女子。

在卡拉絲離開紐約之前，簽下了一紙合約，下一季將於大都會歌劇院演出《馬克白》、《茶花女》以及《托絲卡》。《馬克白》將會是新的製作。她也同意參加巡迴演出，儘管賓格後來說她算是勉強答應。

特別是在美國，卡拉絲的成功演出，使她的公眾形象開始與她真正的自我相吻合，對於減輕她在最近的風風雨雨中難以忍受的沮喪相當有幫助。除此之外，在她離開義大利期間，她對愛丁堡事件的解釋也已經在米蘭刊出。藉此之助，她希望回家時迎接她的是善意的氣氛。她的樂觀幾乎立刻就被粉碎了。有一大群米蘭群眾對她的態度極不友善，幾成恨意。他們將媒體對卡拉絲的指控當成真理，相信不管是在愛丁堡或羅馬，她都沒有生病——在羅馬她拒絕完成演出，是為了侮辱總統與觀眾。更過份的是，吉里蓋利完全和她避不見面，有一次在畢菲餐廳為了不和她打照面，竟然公然忽視她的存在而走出餐廳。從此之後他們的友誼決裂，儘管

並未影響她在史卡拉劇院排定的近期演出。

「儘管我回到米蘭時遇到這一切的敵意，」卡拉絲後來回憶道：「我還是不能在演出季中間離開，讓史卡拉劇院有機會說『卡拉絲出走了，一如往常』。他們也繼續向我挑釁。我曾受邀於四月十二日米蘭博覽會開幕當天，在格隆齊總統面前演唱《安娜‧波列那》。有好幾個星期，史卡拉劇院內部有些模糊的說辭，說什麼不清楚演出的正確日期與情況，然後我突然在報上讀到米蘭博覽會竟然是以皮才悌的《教堂謀殺案》（L'assassinio nella cattedrale）揭幕。他們連禮貌性的解釋都沒給我。」

《安娜‧波列那》最後排定於四月九日、十三日、十六日、十九日與二十三日演出。在第一場《安娜‧波列那》演出當晚，史卡拉劇院外廣場上擠滿了人，大多數都是吵鬧的抗議者。為數眾多的武裝警察守在劇院外，甚至在後台維持秩序。在她的先生、女僕布魯娜（Bruna）以及男管家的陪伴之下，卡拉絲到得相當早。他們看到警察出現大為驚恐，麥內吉尼抗議說他們並不是罪犯，一位劇院的發言人告訴他，警察出現是為了保護卡拉絲女士的安全，以防發生任何

意外狀況。

　　劇院裡坐滿了人，但是前兩景，觀眾對卡拉絲反應冰冷，就像她不存在一樣，完全無視於她於前一季在同一座歌劇院，以同一齣歌劇獲得她職業生涯最大的一次勝利之一。相反地，他們對於其他的演出者都熱情地鼓掌（謝庇飾亨利八世、席繆娜托飾瑟莫兒、萊孟迪飾佩西，而卡杜蘭（Carturan）則飾史梅頓（Smeaton））。卡拉絲不論台上台下，都是受迫害的王妃。然而到了第一幕的終曲第三景，當國王誤控王妃通姦（在歌劇中安娜的清白無庸置疑），並且下令逮捕她時，被誣告的王妃卡拉絲下定決心要贏得真實生活中的審判。當兩名衛士得到國王的命令上前捉住她時，卡拉絲將他們推開，衝到腳燈之前，正對著觀眾唱出她的台詞：「法官？安娜的法官呢？法官？……啊！如果控告我的人就是我的法官，那麼我的命運已決……，但我死後將會受到辯護，將會得到赦免。」（Giudici? ad Anna? Giudici…Ah! segnata e la mio sorte, se mi accusa chi condanna…Ma scolpata dopo morte a te daro。），觀眾一時呆住了，然後開始瘋狂鼓掌。卡拉絲仍然是他們的女王。她繼續唱下去，給了安娜她歌者

生涯中最令人興奮、最為感人的一次角色刻畫。「其中有一種純粹董尼才悌式的新的哀愁，一種引人憐憫的溫柔。」執義大利樂評界牛耳的尤金尼歐‧加拉如此形容這場演出。

　　在歌劇結束時，觀眾稱卡拉絲為「女神」（divina），或是其他他們想得到的讚辭。她在劇院裡面獲得勝利並且無罪開釋的消息傳到了外面，警察現在得保護她不受到過度的喝采聲影響。最後她終於驅車回家，對於打了一場前所未有的勝仗感到非常高興；真正重要的是她證明她找回了正義公理。然而當晚她抵達家門時，等待她的竟是另一件可怕的掃興之事；她家的門窗被畫滿了猥褻的塗鴉，更糟糕的是，大門口還被排洩物玷污。就算她贏得了一場大勝仗，看到其他的敵人又進攻，也是痛苦的打擊。姑且不論這些無常的變化，大多數米蘭人都說，在米蘭應該是不會發生像羅馬事件那樣的狀況的。除了仍保持全然敵意的史卡拉劇院經理部門之外，所有人都忘卻了對卡拉絲的不滿。當然還有另一批人沒有：有些流氓嘗試從史卡拉劇院的頂層樓座喝倒采與吼叫，想要破壞接下來的《安娜‧波列那》演出。然而，每一場演出的滿場觀眾都讓這些呆子噤聲，於是他們將爛把戲延續到劇院之外：有一次卡拉

絲的座車內被放置了一條死狗，而她房子的柵欄又被潑了排洩物。麥內吉尼夫婦也整天接到騷擾電話和匿名信，寫滿了想像得到的最粗俗的侮辱字眼。他們當然通知了警察，但是警方無法提供有效的保護，於是卡拉絲與先生便搬到他們位於加爾達湖西爾米歐尼的別墅去住。

這是個相當可怕的局面，而史卡拉劇院經理部門持續的敵對行為，更是讓卡拉絲無法忍受。儘管她對群眾並沒有不滿（她覺得自己心臟夠強，可以不理會瘋子），但覺得身為一位藝術家，她卻無法盡到她的本分。很快地，她清楚自己別無選擇，唯有離去一途。然而，在這個時候，她還有另一個角色的戲約：貝里尼《海盜》（Il pirata）裡的伊摩根妮（Imogene），這將是她首次演出此一角色。她細心地準備，與其他歌者柯瑞里與巴斯提亞尼尼，以及指揮沃托密切合作。共有五場演出，第一場是五月十九日。

首演當天，卡拉絲很慢才進入狀況，但最到了重大的瘋狂場景，她達到了巔峰。彼德‧德拉格茨（《音樂美國》）評論道：

這部作品非常難唱，這也是它不常被演出的原因。卡拉絲的演出只比她令人難忘的米蒂亞略遜一籌。她讓冷漠的米蘭觀眾臣服於她的腳下，在瘋狂場景之後，觀眾歇斯底里的鼓掌喝采聲超過二十五分鐘。

薩托里（《歌劇》，一九五八年八月）發現：

卡拉絲的詮釋無可挑剔。也許再沒有歌者能像她那樣善於運用自己的表達能力，來刻畫伊摩根妮這個角色，也沒人能像她那樣巧妙地避開過於強調戲劇效果的毛病，而將自己限制在充滿意義的宣敘調，以及那些半音量（mezza-voce）的段落，並且放慢速度，令人沈思，這成為她詮釋裡的主要特色。

三天之後的第二場演出更為成功，卡拉絲從一開始便掌握自己的步調，賦予另一位貝里尼女主角新生命。第二天，她為急性的痔瘡發作所苦，必須在二十四小時後進行手術：「我必須接受一項痛苦的手術，」卡拉絲後來表示：「只有我的醫生以及少數親密的朋友知道這件事，因為那時候我已經明白卡拉絲是不容許延後演出的——甚至不准感冒。手術後六天我都感到疼痛，因為我對止痛藥過敏，不能服用。我幾乎無法成眠，也沒吃什麼東西。星期天，也就是手術

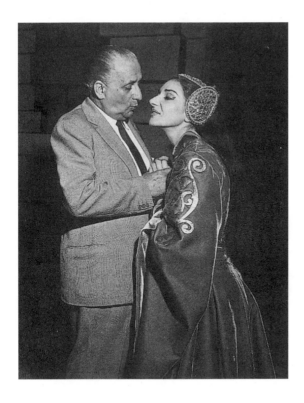

史卡拉劇院後台，在一場《海盜》演出期間，一九五八年。麥內吉尼安慰她「受迫害」的妻子。

改了：不准丟花。當我出現在台上，觀眾熱情地鼓掌。這是一場絕佳演出的開端。」

的確沒錯，她高超的演唱讓觀眾時而激動，時而感動。在歌劇終曲的瘋狂場景中，當伊摩根妮為了她遭到逮捕的愛人之命運而悲傷時，她唱出「看那命運的斷頭台」（Vedete il palco funesto）一句，嘴角含著苦澀的微笑，她舉起手臂，指向吉里蓋利所坐的包廂，讓眾人看到她離去的原因。義大利文的「palco」一字也有劇院包廂的意思，而這正是這位絕代首席女伶離開這座首屆一指歌劇院舞台的方式，這座讓她獲得最大勝利的劇院，她一直深愛著的地方。演出結束時，觀眾完全明白她的訊息，給了她長達半小時的喝采聲。和著淚水與歡呼，同時也夾雜著「不要離開我們，卡拉絲，留在家裡！」的呼聲。

這個做法對吉里蓋利來說顯然是太過份了。他非常生氣，面對那些轉頭向他的包廂歡呼的觀眾，他找到了

隔天，我演唱了《海盜》。星期三我又再度演唱這部作品。星期六是我最後一夜的演出，我希望能為觀眾與我自己留下美好的回憶。」

此時，卡拉絲即將離去的謠言廣為流傳。沒有人確知真正的原因；觀眾在每一場演出都為她喝采，但吉里蓋利卻對此完全沒有任何表示。五月三十一日《海盜》最後一場演出時，終於為此畫下了句點。「在這個特別的場合，」卡拉絲回憶：「有幾名年輕人決定要在演出結束時，將花束丟到台上給我，於是他們要求劇院同意。他們得到同意了。但是那天晚上當他們帶著花束到達時，命令已經更

反擊的機會。卡拉絲這麼描述他的舉動：「漫長的掌聲與謝幕結束後，我還站在舞台上，我的朋友與觀眾都還在劇院內，巨大的防火幕突然落下。這明確地表示：『演出結束了，滾出去！』。不過為了怕我和我的朋友不懂他的意思，有一位消防隊員來到台上說道：『劇院上頭有令，舞台要清場。』

當我最後一次走出這七年來一直視為精神歸宿的劇院，許多年輕人站在街上，將花束拋給我。最後他們聚到我身邊向我道別，而有些警察試圖驅散他們。『請不要干涉他們，』我說：『他們是我的朋友，不是來搗亂的。』」

然後他們陪她步入座車，當她驅車離去時，再也無法克制她的淚水。第二天，卡拉絲向媒體宣佈：「只要吉里蓋利在位一天，我便不會回到史卡拉。」而吉里蓋利的高傲心態，讓他對卡拉絲的離去只發表了一句簡短的評語：「首席女伶來來去去，唯史卡拉屹立不搖。」

儘管在這幾場演出中風波不斷，卡拉絲對於伊摩根妮這個她所主演的第四位，也是最後一位貝里尼女主角的刻畫，仍是相當成功，這也確立了由她所帶動的貝里尼音樂的復興，並且持續到今日。論及伊摩根妮，卡拉絲說道：「她是一位飽受驚嚇的女子，吃盡苦頭，她懂得愛情，過去曾經被迫斬斷情絲，如今亦復如此。」

卡拉絲繼續談到她對這間劇院的喜愛：「每當我走過史卡拉劇院，經過那座美妙的建築物，每當我想到這部我可以在那裡演唱的歌劇，我便感到悲傷。我希望我能回去。如果他們能向我保證在那裡大家能保持善意、有禮，願意一起討論問題、解決問題，那麼我會回去。但是只要吉里蓋利在那裡，我便不能回去。當時他本來可以對我說：「雖然我們之間曾有嫌隙，但是我們彼此都需要對方。讓我們彼此都試著再度合作。」但他沒有。

演出《海盜》期間，她得知在可見的未來中，不管是史卡拉或是其他義大利的歌劇院都不打算聘用她：在羅馬醜聞之後，義大利政府下令，在卡拉絲排定演出的《安娜·波列那》與《海盜》結束後，吉里蓋利便不得再聘用她。史卡拉劇院原本計畫於一九五八年夏天到布魯塞爾演出，也只好取消。麥內吉尼在多年後披露，他是從布魯塞爾拉莫涅劇院（Theatre de la Monnaie）的總監口中得知此事，當時這位總監試圖從史卡拉劇院方面，得到他們參與該地世界博覽會演出季（一九五八年）的確認。「我

們不到布魯塞爾去，」吉里蓋利告訴
他：「因為義大利政府下令不得讓卡
拉絲參加史卡拉劇院的巡迴演出。在
這樣的狀況下，她別無選擇，只好求
去。就算她選擇留下來，也不可能得
到任何戲約的。從一月開始，只要她
詢問未來的演出計畫（她不再直接寫
信給吉里蓋利，而是寫給「史卡拉劇
院行政主管」），得到的都是吉里蓋利
打著官腔且含糊其辭的答案。

想要得知義大利政府的真正用意
十分困難。如果這是真的，那麼便能
解釋為何吉里蓋利在一月後完全跟卡
拉絲斷絕聯繫，而當不巧碰上她時，
便視若無睹的異常行為。除此之外，
史卡拉劇院甚至取消了布魯塞爾的訪
問演出，就如同愛丁堡一樣，沒有卡
拉絲的參與便無法成行。在吉里蓋利
的態度背後還有另外一層動機：羅馬
醜聞的後果讓他得以脫身，不必再提
供任何關於愛丁堡音樂節第五場演出
的解釋。

然而，大眾卻無法理解為何事情
會走入這樣的死胡同，使得卡拉絲被
迫離去。從某些時刻看來，這件事似
乎是暫時的，事過境遷之後狀況便會
好轉。然而並非如此。她不僅在未來
的一年半內遠離史卡拉，不論在事業
上或私生活方面，她也遇上了更險惡
的暴風雨。

第十三章
與大都會歌劇院交戰

卡拉絲先是戲劇性地離開羅馬歌劇院，不到幾個月又從史卡拉劇院出走，使得她和義大利所有國家補助劇院切斷關係——如同麥內吉尼所發現的，這是由義大利政府暗中施壓所致。當義大利媒體對這「雙重醜聞」大加撻伐時，卡拉絲轉往英國演出，尋求慰藉。

一九五八年六月十日，在英國女王伊莉沙白二世、菲利浦王子以幾數名王室成員、大使、部會首長以及其他政界、文壇名士以及民眾面前，柯芬園以一場盛大的歌劇與芭蕾之夜來慶祝建立一百週年。領銜演出的歌者有卡拉絲、維克斯（Jon Vickers）、蘇莎蘭、瑟邦（Blanche Thebom）等，舞者則有瑪歌・芳婷與沙慕斯（Michael Soames）。演出節目包括了不同芭蕾舞劇與歌劇的選粹，卡拉絲演出的是《清教徒》的瘋狂場景。她是當晚的明星，個人謝幕八次，受到長時間的歡呼鼓掌，這在那樣的場合是相當少見的。

葛里爾（Grier）在《蘇格蘭人》（Scotsman）中寫道：

如果說她的音色無可挑剔，那麼她的藝術水準也是無可批評。她的演唱與手勢正是十九世紀早期傳統所企圖培養的。

羅森塔則在《歌劇》中將卡拉絲的演出描述為「融合歌劇演唱與表演的典範，讓觀眾如痴如醉」。

幾天之後，她出現在格拉那達電視公司（Granada Television）的「Chelsea at Eight」節目中，演唱了選自《托絲卡》與《塞維亞的理髮師》的詠嘆調，博得英國觀眾的喜愛。十天之後，她開始在柯芬園演出五場《茶花女》（與瓦雷蒂以及查納西（Mario Zanasi）搭檔）。她在首演之夜聲音狀況不甚理想，因此在第一幕中高音顯得很緊，但是她在接下來的演出恢復了水準，而且她以令人信服的戲劇力量，讓觀眾感到這是倫敦多年以來最佳的薇奧麗塔演出。

羅森塔在《歌劇》中寫道：

一九五八年，卡拉絲在維洛納圓形劇院出席一場《杜蘭朵》演出時，受到群眾包圍。

她演出的薇奧麗塔毫不遜於其他角色，就算她的聲音狀況不算最佳，這仍是一場偉大的詮釋，表達了作品的整體性，這樣的演出百年難得一見。

由於卡拉絲接下來在達拉斯市立歌劇院及大都會歌劇院仍有戲約，並且將於美國與加拿大舉行一系列的音樂會，麥內吉尼夫婦離開倫敦，回到了他們在西爾米歐尼的別墅，在當時，那裡看來是世界上最平靜之處。

三個月之後，卡拉絲於十月開始北美洲的巡迴音樂會行程，她的足跡遍及伯明罕、亞特蘭大、蒙特婁、多倫多、華盛頓特區、舊金山以及其他城市。她在各地演出的是同一套曲目，不論從聲音或戲劇效果來看，都

是極盡寬廣之能事：從〈Tu che invoco〉（《貞女》）到穆塞姐（Musetta）的圓舞曲〈Quando me'n vo〉（《波西米亞人》），以及選自《馬克白》、《塞維亞的理髮師》、《梅菲斯特》與《哈姆雷特》中的詠嘆調與場景。

達拉斯市立歌劇院的第二個演出季儘管為期甚短，卻再精彩不過。除了由卡拉絲擔綱的《茶花女》與《米蒂亞》本來就是歌劇公司的金字招牌之外，由極具天賦的年輕次女高音柏岡莎（Teresa Berganza）出任女主角的《在阿爾及利亞的義大利女郎》（L' Italiana in Algeri），也在演出戲碼之列。

《茶花女》由柴弗雷利以非常創

新的手法製作。他相信在威爾第的構想中，最後一幕的序曲與第一幕的序曲是相同的，只是調性不同，因此他將整部歌劇以倒敘（flashback）的方式搬上舞台：薇奧麗塔在第一幕序曲中臥病在床，當一開始的舞會場景音樂響起時，她便搖身一變，成為一位年輕的交際花，而到了最後又回到原點。此一製作效果良好，而卡拉絲也獻給達拉斯觀眾一位獨一無二的薇奧麗塔。艾斯克（Raul Askew）在《達拉斯晨報》（Dallas Morning News）中如此寫道：

　　她是那種稀有動物，一位真正的藝術家，我們特別要強調的是一種對音樂的理解力，角色刻畫是如此地細膩，其聲音所傳達出來的震憾足以名留青史……她的薇奧麗塔是全面性的藝術成就，而非僅在於唱得出的聲音而已。

　　為了要賦予一星期之後上演的《米蒂亞》純正的古典風格，達拉斯市立歌劇院在卡拉絲的遊說之下，聘用了來自希臘國立劇院（National Theater）的著名演員兼製作人米諾提斯（Alexis Minotis）來導演這部作品。米諾提斯在過去曾經執導多部希臘悲劇，並與他的妻子，也是著名

的悲劇女演員卡蒂娜‧帕西努（Katina Paxinou）共同演出。才華洋溢的希臘畫家薩魯奇斯（Yannis Tsarouchis）則負責設計佈景與服裝，戲服更是由來自希臘的布料所製成。戲劇男高音維克斯（飾傑森），再加上札卡利亞（飾克雷昂）與柏岡莎（飾奈里絲），組成了非凡的演出陣容，並由雷席鈕擔任指揮。達拉斯歌劇院也許才剛起步，但他們達到了最高的水準。製作經過適當的排練，所有相關人員群策群力，讓此次演出獲得藝術上的成功。

　　卡拉絲與維克斯算是不打不相識。第一次排練是他們的初次見面，她表現得有些強勢，告訴維克斯他應該如何走位等等。然而他並不領情，而且馬上回應說他已經從導演那裡獲得指導，如果她可以解釋自己要如何演這場戲，那麼她的幫助會更具建設性。兩人有棋逢敵手之感。誤會冰釋後，他們成為最好的朋友。「她是一位了不起的同事，總是能刺激你超越自我。」這是維克斯後來對她的描述。即使是在十年後，兩人已經合作多次，他仍告訴我：「你問我職業生涯獲得了什麼經驗，我最棒的經驗就是我曾經與卡拉絲同台演唱。」

　　卡拉絲初次見到年輕的柏岡莎便對她極為欣賞，特地在排練時給予她

演出方面的寶貴建議，尤其在關於兩人共同演出的場景上。演出結束時卡拉絲簡直是用推的，將維克斯與柏岡莎兩人推到台前，讓他們獨自謝幕。

這種專心付出，以及與同事和經理部門之間和諧的合作關係（這與她近期在義大利的經驗大不相同），讓卡拉絲得以進一步探索米蒂亞這個角色。在準備這幾場演出期間，她對這位不幸女人的刻畫再度增添了新的詮釋內涵，成就了符合現代觀眾要求的鮮活角色。數年後，當米諾提斯已經三度為她導演這部歌劇時，他告訴我，打從一開始，他便不斷讚嘆她的直覺創新與源源不絕的想法。米諾提斯補充：「有些需要在劇院內琢磨好幾年的動作，她憑直覺便演出來了，渾然天成。我沒有更好的理由能解釋卡拉絲的戲劇本能與她的天才。」

在美國卡拉絲第一次演出米蒂亞這個角色，就是在達拉斯戲院，獲得無與倫比的成功。柯爾曼（Emily Coleman）在《劇場藝術》（Theatre Arts）中寫道：

在我們的經驗裡，她的聲音從未如此穩定、圓潤、更為靈活，然而又極雅緻地容納在戲劇框架之內。

事實上在這場特別的演出中，她正處於另一個與《米蒂亞》無關的戲劇性情況下，這讓她全身充滿了異於平時的怒意與力量：就在演出不到六小時前，賓格發了一封電報通知她，他已經取消了幾週後她在大都會歌劇院登台的合約。與這封電報同時，報紙的頭條發佈「賓格開除卡拉絲」的消息。導致他們針鋒相對的事並不嚴重，而且是可以避免的。至少我們要說，像賓格這樣一個聰明又能幹的行政主管，會讓情況鬧得不可收拾，這簡直令人無法置信。

事情的經過如下：卡拉絲簽下的大都會歌劇院第三季演出的合約內容是，演出《馬克白》的新製作、《茶花女》、《托絲卡》，以及隨公司巡迴演出。她很樂意依照順序演出這些歌劇，但是賓格在她將到紐約演唱的幾星期前，出人意表地堅持要她先演出《馬克白》，然後是《茶花女》，最後又再度演出《馬克白》，而這些演出全安排在數天之內（由於她參加巡迴演出，因此《托絲卡》在幾個月前就已經刪去了）。

由於演唱這兩個角色需要完全不同的聲音，卡拉絲拒絕以賓格的新順序演唱。賓格雖能體會馬克白夫人遠比薇奧麗塔吃重，但是並不理會她的顧慮。他後來在回憶錄中寫道：

這我並不太擔心，因為她曾經在達拉斯交替演唱薇奧麗塔與米蒂亞，米蒂亞是和馬克白夫人一樣吃重的角

289

色，而之後她還要回到達拉斯交替演唱米蒂亞與露琪亞，露琪亞比薇奧麗塔還要輕盈。

這與事實完全不符。卡拉絲的確在達拉斯演唱過這些角色，但從來不是如同賓格所說地交替演唱。她在一九五八年與一八五九年都是分別演唱完薇奧麗塔與露琪亞之後，才開始演唱米蒂亞的。賓格提議將《茶花女》改成《拉美默的露琪亞》，但仍是和《馬克白》交替著唱，這完全沒切中要點，也不能解決問題。卡拉絲所反對的正是交替演唱兩部歌劇，賓格故意忽略這一點，而將重點整個擺到角色類型的問題上。

當卡拉絲收到賓格最初的電報時，她正在達拉斯準備上台演出第一場《茶花女》。他的信尾問候以這句話作結：「為什麼在達拉斯？」卡拉絲沒有回答。第二封電報於十一月六日寄達，也是在卡拉絲於達拉斯著裝排練《米蒂亞》期間。這封電報是最後通牒，賓格要求卡拉絲立刻接受將三場《茶花女》改為三場《露琪亞》，但仍是與《米蒂亞》交替演唱。「這是普魯士式的戰略（Prussian tactics）。」卡拉絲如此表示，並且在二天回電，拒絕演唱《露琪亞》。在收到回電之前，賓格發了第三封電報，在《米蒂亞》演出前幾個小時抵達，通知她合約已經取消。「賓格先生在今天取消我的合約。這也許會影響我的米蒂亞演出。今晚請為我祈禱吧！」卡拉絲如此請求她的朋友們。

除此之外，賓格對於媒體的陳述完全失焦，無恥地集中在卡拉絲先前與其他劇院的不合，同時更在這當下才談及她的藝術成就大有可議之處。這個原本對卡拉絲在羅馬遇到的麻煩表現得非常同情的男人，露出了真面目，或者說是試圖為自己對整個事件處理不當而辯解。他說：「我並不是要和卡拉絲女士公開爭吵，因為我知道她在這一類事情上的能力與經驗都遠非我所能及。儘管在她的朋友與敵人之間，她的藝術才華是極具爭議的話題，但是她因為演戲才能獲得美名，已是眾所周知。這一點，再加上她以個人權利為名，興之所至地更改或取消合約，終於讓情況一發不可收拾，幾乎是每一間與她接觸過的大歌劇院都有這樣的經驗，這不過是舊戲重演。卡拉絲女士天生就與任何和她個性不合的機構無緣。儘管如此，大都會歌劇院對於這段合作關係畫下句點也很感激，那麼，就讓我們繼續這一季的演出吧！」

同時，賓格的辦公室內的一張卡

拉絲照片上也出現了一行字：

親愛的，妳被開除了！

這行字的始作俑者很快地也成為公開的秘密：正是賓格自己。後來，彷彿是轉述他人的話語，他在自傳中寫道：

我有一些朋友後來認為，卡拉絲小姐是害怕演唱馬克白夫人，這是一個要唱到降D音的可怕角色，當然她得靠自己唱（人們無法想像合唱團員為瑪莉亞·卡拉絲捉刀演唱高音）。

賓格此言一出可是自打耳光，他那著名的冷嘲熱諷的小聰明這一次可用錯地方了。他的說辭非旦完全脫離主題，而且就算是再有想像力、再惡質的人也編不出這種謠言，說一位合唱團員或是其他人曾在過去或當前的演出中，為卡拉絲捉刀演唱高音。取消卡拉絲的合約引起了不少人對賓格的譏罵；來自華盛頓特區的樂評休姆（Paul Hume）認為他應該引咎辭職，而美國的文論家兼哲學家哥登（Harry Golden）則指責他讓大都會歌劇院痛失一位如此傑出的藝術家。

此事與其說讓卡拉絲憤怒，不如說更讓她受傷，約五個月之後，卡拉絲說出與大都會歌劇院的爭執：「我並未拒絕演唱《馬克白》與《茶花女》。相反地，我很高興演唱《馬克白》的新製作（這是我第一次在大都會歌劇院演出新的製作），而且之前我在史卡拉劇院演唱這部作品時表現不錯。我所拒絕的是先唱一場《馬克白》，接著唱兩場《茶花女》，然後再唱《馬克白》。由於我是唯一一位能演唱這兩個角色的女高音，我想我應該有資格發表一些意見，我知道什麼做得到，什麼做不到。

馬克白夫人的聲音應該是沈重、厚實而有力的。這個角色以及聲音應該呈現出陰暗的氣氛。另一方面，薇奧麗塔則是個生病的女子。我認為這個角色與其聲音應該是脆弱而纖細的。那是個高難度的角色，演唱時要表現出生病似的極弱音。要在這兩個角色之間來回轉換，等於是要完全改變聲音。賓格要求我先是以聲音來表現重擊，然後變成愛撫，接著又變回重擊。我的聲音可不是升降自如的電梯。如果我還在職業生涯初期，我也許不得不接受，但是現在我可不願拿我的嗓子開玩笑。這個要求實在太過份了，不論在身心方面都簡直是在找麻煩。當我試著向賓格解釋我的狀況時，他提議將《茶花女》換成《露琪亞》，但那是另一個高難度的角色，恐怕他並沒有掌握到重點。」

儘管她對賓格的解釋完全合理，卻仍然無法真正理解他為何要這樣處理這件事。她忖度彼此間的異議也許與他們對一九五九到一九六○年的下一演出季劇目意見不合有關。

「接下來的冬天賓格要我演唱三部歌劇，也就是大都會老掉牙的《諾瑪》製作、陳舊的《露琪亞》製作，其中著名的井邊場景讓一口龐然大井佔掉半個舞台，浪漫的程度與一座油槽不相上下；以及《塞維亞的理髮師》，當時我對這部作品就是提不起勁兒。我告訴賓格我很樂意為他演唱《諾瑪》與《露琪亞》，但必須是早就該換的新製作。他的回答是：『卡拉絲，只要由妳來唱，我也可以讓舊製作座無虛席。』我告訴他，我很高興因為我的緣故，讓他為大都會賺了不少錢，不過我建議他花點錢演出新的製作，免得讓我引以為恥。接著我建議以《安娜‧波列那》這部讓我在史卡拉劇院大獲成功的作品代替《塞維亞的理髮師》演出。『不！』賓格說：『那是老掉牙的無聊作品。』由於我們對於一九五九至一九六○年的演出季意見相左，這也許在賓格取消我合約的五個月前，便已影響了他。」

卡拉絲將賓格在處理藝術事務方面形容成一位普魯士士官（a Prussian corporal）：「對他來說，《馬克白》、《露琪亞》、《夢遊女》、《理髮師》與《喬宮姐》全都整齊劃一地排成一列，分配在同一個詮釋領域之內。」

然而，為了表示對賓格的公平，倒也不是為他從這件悲慘的事開脫，麥內吉尼在背後扮演的狡猾角色也不能不提。根據他自己在卡拉絲死後，於《吾妻瑪麗亞‧卡拉絲》一書中所說的事，他就算不是造成卡拉絲與賓格失合的罪人，至少也脫不了身為事件導火線的罪名。在賓格與貪財的麥內吉尼之間，實在沒有什麼感情可言。當她的妻子愈來愈有名氣，他對金錢的興趣也與日俱增。卡拉絲沒有時間來處理藝術奉獻之外的事情，而這也有違她的本性。只要麥內吉尼在這件事情上擔任誠實而圓融的調停者，也許就能避免卡拉絲與賓格之間令人遺憾的公開對決。相反地，麥內吉尼還暗中推了一把，不給賓格任何溝通機會，因此讓他取消了卡拉絲的合約。麥內吉尼還吹噓他的企業家頭腦，說道：「我從達拉斯的音樂會經紀公司那邊發現，卡拉絲有機會舉行巡迴美國的盛大音樂會，再加上電視轉播，將會賺進可觀的收入。」

很不幸地，卡拉絲已經與大都會歌劇院簽約，因此沒有時間執行麥內

吉尼此一有利可圖的計劃。當她向賓格據理力爭時，麥內吉尼非常高興：「只要把賓格激怒到某種程度，那麼他就會自動取消合約了。賓格根本不願意看到我。他說我貪得無厭，唯一看重的只有金錢。你可以想像，如果這位『普魯士士官』被我擺了一道，會有多麼惱怒。」

麥內吉尼也描述了他與賓格的另一項競賽，更進一步披露他們之間水火不容的關係。賓格說麥內吉尼總是要求以現金支付卡拉絲的酬勞，把鈔票數完之後才讓她上台。「有一天，」賓格說：「我要給那個吝嗇鬼一點顏色瞧瞧，全部用一元的鈔票來付她妻子的酬勞，這會讓他學到教訓。」麥內吉尼聽到這句話之後，便放話給賓格，他會坐得舒舒服服地算錢，在沒把鈔票算完兩遍之前，不會放卡拉絲上台演出的。

當然，不能因為麥內吉尼煩人的表現，便宣告賓格在卡拉絲的合約事件中的冥頑不靈是可以原諒的，不過要不是麥內吉尼在一旁搧風點火，賓格也許會對她在藝術上的要求表現出多一分的體諒，畢竟她並非無理取鬧。儘管卡拉絲失去了大都會歌劇院的合約，但是麥內吉尼滿心期待、有利可圖的音樂會也並未實現：「我們沒談出什麼結果。」

六個月之後，會生金蛋的雞離開了麥內吉尼；不過在卡拉絲死後，他的確為她與人們的紛爭承擔了一大部分的責任。他證明她「基本上是個和平主義者，文靜的女人」。除此之外，他更急於向我訴說卡拉絲從來就不是像有些人所塑造那般，是個吝嗇、要求很多、甚至是不通情理的女人。處理所有財務的人是他，而要求天價演出酬勞的也是他，因為在他的觀念裡，既然她具有世界一流歌者的名氣，這些都是她應得的。

賓格聘用了黎莎內克（Leonie Rysanek）來取代卡拉絲演出《馬克白》。多年之後他在回憶錄裡承認，這部歌劇上演時他使了一些手段：

我雇用了一名捧場客在黎莎內克出場時大喊「卡拉絲太棒了（Brava Callas）！」我指望美國人會因為同情弱者而對這種干預感到憤慨，而幫黎莎內克扳回一城。

不過這沒為黎莎內克帶來多少好處，倒給卡拉絲造成更多傷害；沒有人因為這件事指責賓格或捧場客。這件事只是在卡拉絲的污名簿上再多記一筆罷了。

所有關於卡拉絲的紛爭都相當引人注目，而她為了保持她的藝術信

念，有時會圓滑地忽略一些事情。她分別說過這些話：「賓格說我很難搞。我當然很難搞，所有嚴肅、負責的藝術家都很難搞。他們必須如此。賓格不需要光拿我開刀。我也不應該為他與其他藝術家之間的問題付出代價。」

「我會想念大都會的觀眾，他們是全世界最好的觀眾之一，儘管少有機會，仍渴望欣賞新的事物。不過我是不會懷念大都會的製作中，那些中世紀的佈景與戲服的。我失去了一些大歌劇院的演出機會，也感到很遺憾。我對這些誤會感到遺憾，而對於有些應該負責的人卻在某些場合公然說謊，造成了這種局面，我也感到遺憾。」

「如果我真的說了什麼話，或是做了什麼事，那麼我會負全責。我不是一位天使，也從不假裝自己是天使。這可不在我演出的角色之內。不過我也不是惡魔。我是一個女人，一個認真的藝術家，我也希望別人以此來評斷我。」

不論理由為何，大都會歌劇院是第四間將她拒於門外的重要歌劇院。不到兩年之內，她失去了維也納、羅馬，以及史卡拉。無論如何，與大都會決裂之後，卡拉絲得到不同的美國歌劇公司潮水般的邀約。她只同意在紐約卡內基廳（Carnegie Hall）以音樂會形式演唱《海盜》，最主要的原因是她喜歡這部歌劇，而且曾經成功在史卡拉唱過這個作品。她也希望讓賓格看到美國觀眾有多麼欣賞她。

一九五七年春天起，卡拉絲開始感受到前幾年極度辛苦工作所造成的壓力與疲憊，於是她決定要盡量推掉戲約。但先前簽下的合約已來不及取消，所以她也為此付出了代價。失去大都會歌劇院對她來說打擊重大，特別是這就發生在她被迫離開史卡拉劇院的幾個月之內。她非常不快樂，而且在近二十年之後，她對我說，這是她第一次開始在心裡質疑她先生處理事情的能力與智慧。毫無疑問，麥內吉尼的所作所為都是出自真誠的，但這樣夠嗎？她擔心職業生涯就此跨台，而且她知道爬得愈高，摔得也就愈重。此外，她還發現麥內吉尼私底下挪用了一大筆她的錢，以自己的名義做投資。他們發生口角，儘管他極力辯駁，在處理她的財務方面，她已不再能夠百分之百地信任他。事實上，她秘密嘗試一些方法，讓她的演出酬勞不再直接支付給他，或是存入他們的聯名帳戶。而出於恐懼，她試著說服自己，她對這段婚姻投入的感情並不會被最近發生的不幸破壞，並且比起從前，更公開地表現自己對丈

夫的愛意。

　　卡拉絲繼達拉斯之後的下一次演出，是在巴黎歌劇院首次亮相，她將在法國總統寇蒂（Rene Coty）面前演唱一場慶祝音樂會。這是一場慈善演出，收益將捐給榮譽勛位（Legion d'honneur）。如潮的觀眾付出了巴黎歌劇院有史以來最昂貴的票價，而卡拉絲也捐出了她一萬美金的酬勞。為了他們，她演唱了選自《諾瑪》、《遊唱詩人》與《塞維亞的理髮師》的詠嘆調，然後演出了完整的《托絲卡》第二幕，其中戈比飾演史卡皮亞、藍斯（Albert Lance）飾演卡瓦拉多西。她擄獲了巴黎的觀眾，得到了巴黎人有記憶以來前所未見的起立喝采。這場演出也透過電視轉播至全歐洲。法國人熱情而慷慨地給予她熱愛，激發了她的自信，讓她再度殷切期盼到美國演唱。

　　她先在費城舉行了一場音樂會，接著出發至紐約為紐約美國歌劇協會（New York American Opera Society）演唱《海盜》。結果觀眾為她的演出以及這部幾乎乏人問津的貝里尼歌劇喝采。第二天，紐約市長授予她市民權以褒揚她的成就，這裡可是她的出生地。

　　除了三月裡有一個星期在倫敦錄製《拉美默的露琪亞》之外，卡拉絲接下來的三個月大都與先生在西爾米歐尼度過。四月，麥內吉尼夫婦在巴黎慶祝結婚十週年，神采奕奕的卡拉絲一直不停訴說她和摯愛的丈夫在一起時所感到的快樂。她過度努力地告訴世人她對丈夫的虧欠，這番表現在幾年之後也遭到誤解，認為這表示她的心裡已經有了另一個男人，而她則拼命想將這些危險的情感壓制下去。然而，在她生命的這個階段裡，迅速介入她與丈夫之間的並不是另一個男人，而是她職業生涯的問題，原因在於她這名全世界最知名的歌劇演員，竟被四間重要的歌劇院拒於門外。儘管麥內吉尼並不是造成這個狀況的直接原因，然而他也應該受到嚴厲的批評，因為他在每次和劇院的交涉中，總錯誤地將金錢視為最重要的因素，這讓他不足以勝任他妻子（也是客戶）的經紀人，來為她處理相關的情況。儘管如此，卡拉絲還有柯芬園，由她擔綱的五場《米蒂亞》門票，在演出六週前開放訂票的第一天便已售罄。經過西班牙與德國的盛大巡迴演唱之後，她於六月初抵達倫敦。

　　透過一項互惠的交換計劃，柯芬園將推出米諾提斯為達拉斯製作的《米蒂亞》，而達拉斯市立歌劇院則得到柴弗雷利為柯芬園製作的《拉美默的露琪亞》做為回報。這樣的安排能

讓倫敦觀眾欣賞卡拉絲演出的《米蒂亞》，而達拉斯觀眾能看到她唱《露琪亞》。《米蒂亞》的演出陣容大致相同，只有已經大腹便便的柏岡莎由柯索托（Fiorenza Cossoto）代替。六月十七日，倫敦在超過九十年後，看到了第一場《米蒂亞》。這是一場劇力萬鈞的演出，卡拉絲對這位極度複雜的女主角之刻畫，結合了聲音與戲劇的演出方式，讓觀眾印象深刻，且深受感動。

《泰晤士報》（一九五九年六月十八日）的樂評寫道：

卡拉絲小姐所做的是利用聲音的抑揚頓挫，配合具意義的動作，來為角色塗上強烈的色彩。換句話說，她是一位歌劇演員，歌聲是她主要的樂器，但不是唯一的樂器。她的聲音狀況甚佳，斷句表現了每一次的情緒變化。這部歌劇的核心正是衝突、搖擺與火熱的感情，而卡拉絲小姐正是以她獨一無二的藝術手法，傳達了這種情感波動。

當時我在柯芬園劇院僻靜的一角觀看了其中一場《米蒂亞》演出，因此得以仔細地觀察這位工作中的藝術家和女人，還有她對待同事的態度。歌劇開演之後，我看到卡拉絲輕盈的身影，她將披風拖在身後，從化粧間走出來，等候第一次的出場。她看起來很緊張，好像有些出神，隨後安靜地祈禱，忘卻了其他人的存在，以希臘東正教的方式畫了好幾個十字。這個感人的畫面使我的注意力離開了舞台，轉移到她身上，開始暗中觀察她。

「一位神秘的女子站在門外。」（Fermo una donna a vostra soglie sta）舞台上如此宣告著。卡拉絲很快地在木頭上輕輕敲了一下，以求好運，然後將她的披風拉過來蓋住臉龐，只露出塗了厚厚一圈黑色眼影的眼睛，緩緩地步上了舞台。她站在兩根大石柱間，雙眼彷彿流露出無比恨意，舉起她的手臂，如雷貫耳地唱出「我是米蒂亞」（Io Medea）。她已化身為米蒂亞，而我彷彿在時間凝結中看到了她的變化過程。這個蛻變過程持續著，她經歷了全部的心路歷程，同時也將這個漫長角色的沈重負擔一路推向最後。

然而，我們也不該認為完全入戲的卡拉絲會無法自角色中抽離。在中場休息時，她完全回復成自己，還幫助了看起來對奈里絲這個角色感到有些困難的柯索托：卡拉絲與她在舞台上以柔音（sotto voce）演唱排練了十五分鐘。幾分鐘之後演出開始，沒出任何差錯。我被她迷住了，一直到

了米蒂亞要親手弒子的那一刻，卡拉絲揮舞著手中的刀子，臉孔因憤怒與絕望而扭曲，來到離我很近之處。然後她突然轉身，將刀子拋開。我知道她的近視很深（不戴眼鏡她看不到指揮，而且她不能戴隱形眼鏡），而且等一下她還得將刀子拿回來，我不禁開始擔心，就好像看不到的人是我一樣。就在此時米蒂亞跑上了神殿的台階，詛咒她的敵人，就在恰當的時機拾起了刀子（註1）。

演出結束之後，經過了多次謝幕，卡拉絲希望維克斯（飾傑森）再度獨自出場謝幕。他不太願意，就連卡拉絲開玩笑地做勢要將他踢上舞台也沒用。她突然推了他一把，維克斯獨自面對喝采聲四起的觀眾，而卡拉絲在側廳裡也一直鼓掌。

不知為何，她的女僕並未在場幫她回到更衣室換裝。當她自己要走過去時，我尾隨在她身後，直到她聽到我的腳步聲，在一個轉角處停下來，握住我的雙手。我們閒聊了一會兒演出情形，她突然提高聲音，指責我耽誤她了：「你知道女王在等我嗎？」「不是女王，而是太后（Queen Mother）」（註2），我自鳴得意地告訴她。卡拉絲很誇張地擺了擺手，說道：「還不是一樣！」於是我陪她走到她的更衣室。

在《米蒂亞》第一場演出之後，歐納西斯與他的妻子蒂娜舉辦了一場盛大的宴會，請卡拉絲擔任貴賓。

麥內吉尼夫婦第一次遇見歐納西斯夫婦是在一九五七年九月三日，艾爾莎・馬克斯威爾於威尼斯舉辦的宴會之中。那次會面沒有什麼值得記憶的事，卡拉絲沒留給歐納西斯什麼深刻的印象，反之亦然。他表現得很客氣，完全沒有平時的驕縱之氣，因為那時他與妻子在公開場合對彼此非常關注，用以粉碎他們婚姻觸礁的謠言。歐納西斯與其他女人過從甚密，所以馬克斯威爾特別要求他出席宴會，以便讓她的摯友蒂娜不再受到進一步的羞辱。

一直要等到一九五八年十二月十九日他們才二度相逢，當時歐納西斯夫婦於卡拉絲在巴黎歌劇院為榮譽勛位演唱慶祝音樂會時，在她的更衣室與她短暫會晤。一九五九年四月，這兩對夫婦再度於娃莉・托斯卡尼尼位於威尼斯的家中見面，當時卡拉絲是宴會的貴賓。這一次，歐納西斯夫婦特地討好麥內吉尼夫婦，邀請他們參加私人遊艇「克莉斯汀娜號」的航行。然而卡拉絲客氣地婉拒了這個邀約：五月份，她大部份的時間要前往西班牙與德國巡迴演唱，六月則要在柯芬園演唱米蒂亞，因此不願為外務

分心。

　　一九七八年，麥內吉尼對我回憶道，自從卡拉絲在那一晚為寇蒂總統以及一群社會名流獻唱之後，歐納西斯對他們的友好態度大為增強：「對於這樣具身份地位的觀眾對瑪利亞毫無保留地表示敬意，他感到讚歎不已。他們夫婦二人到卡拉絲的更衣室向她道賀時，都表現出地中海一帶的人的魅力與親切。自然地，卡拉絲也親切地回應，但並不帶感情。她的心思還放在演唱之中，而她在演出之後總是需要一些時間來放鬆。但是就連當晚稍後，我在旅館裡提到歐納西斯，卡拉絲也沒有什麼表示，這意味著我們與他的會面也沒有特別的重要性。」

　　在威尼斯，卡拉絲拒絕了他們出航的邀請，並且提到了她在倫敦的《米蒂亞》演出，歐納西斯很快地回應：「我們會到場的。」他也的確到場了。捉住卡拉絲在倫敦亮相的機會，再加上他還記得巴黎音樂會不論在社交上或藝術上都很成功，便想要在倫敦做類似的事。他不僅在《米蒂亞》首演之夜邀請了三十個人參加（他在黑市出天價買到了這些門票），還在Dorchester 飯店舉辦宴會，將卡拉絲奉為上賓。舉辦如此盛大的宴會，主要是為了展現英國與希臘之間

的友好關係，之前兩國的關係曾經為了塞浦路斯人爭取獨立一事而大為緊張。事實上，在兩年之前，歐納西斯曾經派遣一艘油輪，將遭英國放逐到塞舌爾（Seychelles），後來被釋放的塞浦路斯人領袖馬卡里奧斯大主教（Archbiship Makarios）接回塞浦路斯。歐納西斯邀請觀賞《米蒂亞》演出的賓客包括了肯特公爵夫人（Duchess of Kent）以及她的女兒亞歷山德拉公主（Pricess Alexandra）、邱吉爾夫人與其女兒沙幕斯女士、邱吉爾爵士、瑪歌·芳婷以及其他英國貴族中的重要人士。他還邀請了整部《米蒂亞》的演出人員，除了卡拉絲之外，還有其他有名的希臘人參與：歐納西斯的老朋友歌劇製作人米諾提斯、設計佈景與服裝的薩魯奇斯、編舞家霍爾斯（Maria Hors），以及演唱克雷昂一角的札卡利亞。

　　卡拉絲在離開米蘭到倫敦前幾天接到歐納西斯的邀請。她原先想拒絕，因為她有一系列的演出，沒有什麼娛樂的時間。然而與會成員涵括了各行各界人士，而麥內吉尼又非常贊成參加，最後卡拉絲便不再堅持了。

　　做主人的歐納西斯夫婦這次卯足了勁。完全以粉紅色裝飾，並請來兩個樂團為舞會大廳裝點出一種優雅堂

一九五九年七月，倫敦。 卡拉絲和歐納西斯，以及她的丈夫麥內
吉尼（EMI提供）。

皇的氣派。當卡拉絲於凌晨一點之後步入會場時，所有來賓都鼓掌歡迎她。這是一個非常愉快的夜晚，功勞莫過於是主人的活力與熱情款待。當晚稍早演唱了米蒂亞的卡拉絲，以疲憊不堪為由，與先生在接近兩小時之後離去。準備離開時，歐納西斯送她到飯店門口，再度提出一同出航的邀請。卡拉絲回他一個謎一般的微笑，答應會考慮看看。

《米蒂亞》的演出每場都很成功，在離開倫敦之前，卡拉絲同意翌年再回到柯芬園演唱。劇目很可能是《拉美默的露琪亞》，也有可能向史卡拉劇院商借《安娜‧波列那》的製作，讓倫敦觀眾得以一睹卡拉絲的獨特詮釋。回家途中，她還在阿姆斯特丹以及布魯賽爾為荷蘭藝術節（Holland Festival）各演唱了一場音樂會，於七月十五日抵達西爾米歐尼，開始了為期六週的假期。

為了遵循醫生到海邊休養的建議，卡拉絲計劃到威尼斯的麗都島（Lido）待上一個月。然而，麥內吉尼夫婦回到西爾米歐尼後，歐納西斯開始打電話給他們。卡拉絲不想接聽

一九五九年七月，倫敦。卡拉絲和麥內吉尼參加歐納西斯舉辦的宴會（EMI提供）。

電話，叫管家說她不在家。不屈不撓的歐納西斯打了數通電話之後，終於和麥內吉尼通上電話。歐納西斯夫婦催促他們接受出航的邀請，但是麥內吉尼說得與得了重病的母親隨時保持聯絡。「這你大可放心，」歐納西斯向他保證：「『克莉斯汀娜號』上面有數百支無線電電話。」蒂娜也湊過來講電話，兩人一起說服麥內吉尼，要他試著讓卡拉絲參加航行。「我們會共度一段美好的時光。邱吉爾一家，包括溫斯頓爵士本人也都會登船。」歐納西斯補充。接著他們兩人

都和卡拉絲通話，再加上麥內吉尼的支持，他們說服了她。

那天稍晚，卡拉絲重新考慮之後，寧可照原先計畫到麗都島去。麥內吉尼告訴她：「這個邀請來得正是時候。醫生要妳呼吸海上的空氣，我們再也找不到比在一艘船上更好的地方了。如果說我們自己買一艘船，那也太誇張了，況且『克莉斯汀娜號』可是出了名的舒適。我覺得應該去。如果去了之後妳覺得不快樂，那我們可以在第一個停靠港離開，然後回家。」卡拉絲找不出理由了，於是在

一星期內，她向米蘭的畢琪訂購了一套高級的出航用行頭。

　　七月二十二日，「克莉斯汀娜號」從蒙地卡羅出發，航經風平浪靜與狂風暴雨的海域，順著義大利與希臘沿海，接載貴賓，最遠到達伊斯坦堡。在這四名主角當中，還沒有人察覺迎接他們的是何等的命運。

註解

1 兩天後，我和另一位我們都認識的義大利朋友取笑卡拉絲，說她像個盲女一像在舞台上晃來晃去，尋找她的刀子。我們花了幾分鐘，還比手畫腳模仿她的動作（對這種事她的反應很慢），她才聽懂這個笑話。在盡情地笑了一陣之後，她直起身子，轉為嚴肅地解釋：「因為我『瞎了』，所以我的聽力很好。我只要聽到刀子落地的聲音，就知道它在那裡。」

2 觀賞了該場演出的太后，當晚在克拉倫斯宮（Clarence House）等待卡拉絲一同用餐。

《貞女》（La Vestale）

斯朋悌尼作曲之三幕歌劇；法文劇本為德‧茹意（Etienne de Jouy）所作。一八〇七年十二月十六日首演於巴黎歌劇院。卡拉絲最初於一九五四年在史卡拉劇院演唱五場《貞女》中的茱麗亞。

第一幕：羅馬的廣場，近維絲妲（Vesta，爐火女神）神殿。黎明。女祭司（斯蒂娜尼飾）告訴護火貞女（vestal virgin）茱麗亞（卡拉絲飾），她被選在即將來臨的勝利慶典中，為李奇尼烏斯（Licinius）獻上英雄的花環，同時也警告她若與人產生情慾之愛將會遭到處死。

卡拉絲的回應充滿了感傷：「愛情是個怪物」（E l'amore un mostro）。在「哦，痛苦的日子，我無法控制我的情感」（Oh di funesta possa invincibil commando）中，她傳達了茱麗亞在愛情與責任之間的內心掙扎，而天平沈重地落在李奇尼烏斯那一邊。

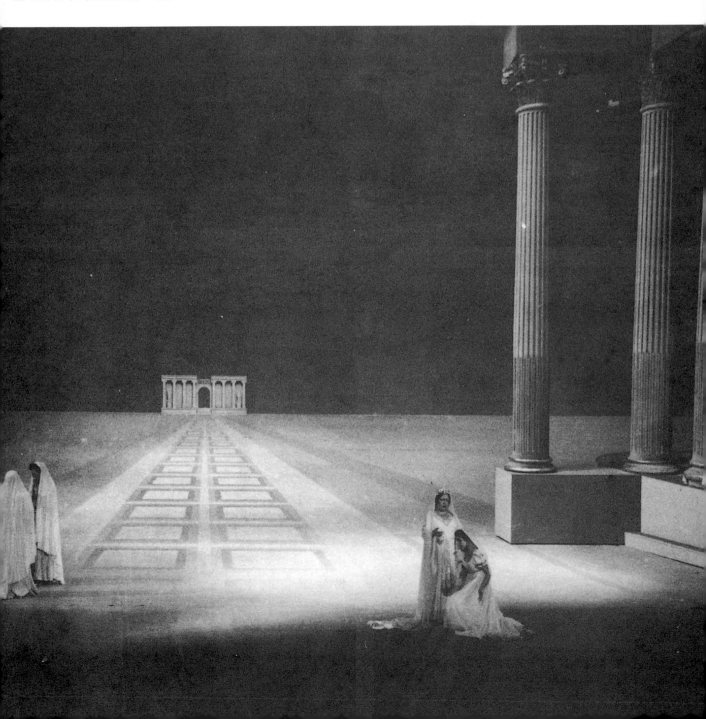

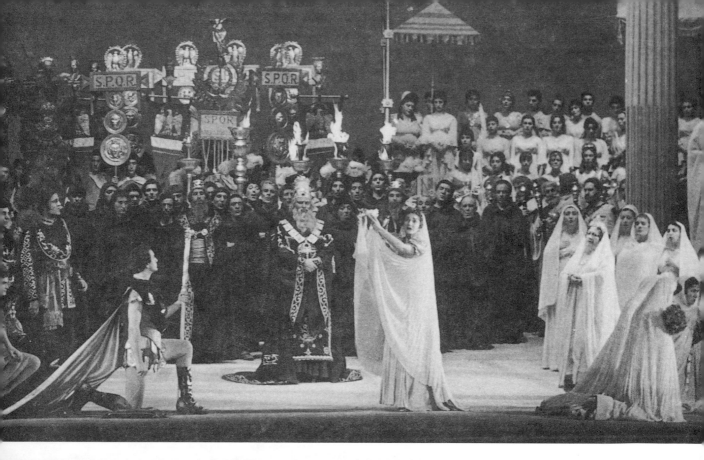

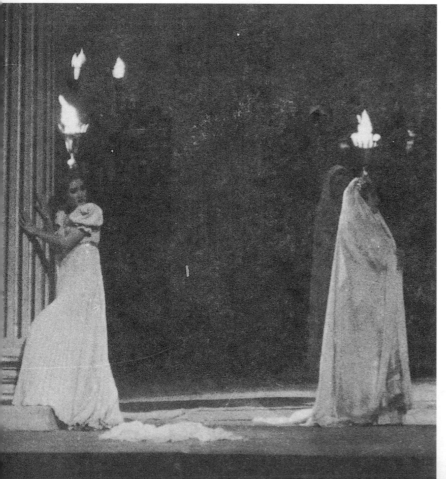

（上）茱麗亞為李奇尼烏斯（柯瑞里飾）戴上金冠，李奇尼烏斯偷偷地說服她當晚來神殿會合，二人一同私奔。卡拉絲低語著，然而聲音迴盪著：「阻止我，哦，神啊！」（Sostenemi, o Numi!）完全傳達出她選擇愛情的決定。女祭司在茱麗亞身後，而大祭司（羅西－雷梅尼飾）則在中央。

（左）第二幕：在維絲妲神殿內。夜晚。女祭司要茱麗亞守護永不熄滅的聖火，並且提醒她之前立下的貞潔誓言。獨自一人時，茱麗亞再一次祈禱，希望獲得力量以抗拒她對李奇尼烏斯的愛。「偉大的女神，我向您懇求」（Tu che invoco, cor orrore Dea tremenda）的陰沈旋律，先經作曲家如打造文藝復興時期雕像般精雕細琢後，再透過卡拉絲以看似簡單卻完美的風格，表現出極其深刻的情感，令人難忘。

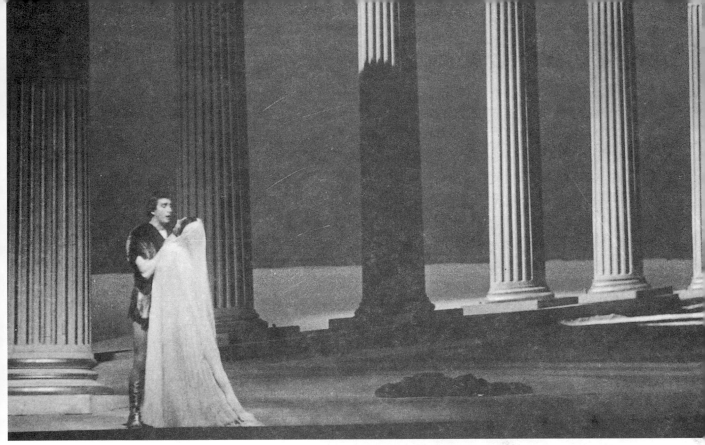

（上）李奇尼烏斯闖入神殿禁地，慫恿茱麗亞和他一起私奔。當她幾乎要答應時，聖火熄滅了。茱麗亞拒絕逃走，而李奇尼烏斯則離去想辦法讓她逃過無可避免的命運。

（右）茱麗亞拒絕說出和她在一起的男人的姓名，但是承認自己的罪過；她護火貞女的飾物遭取下，而且被判決活活燒死。
卡拉絲祈禱李奇尼烏斯平安無恙的「哦，神明保佑不幸的人」（O Numi tutelar degli infelici）是音色的極致展現，達到了一種既貞潔又性感的平靜，恰如茱麗亞的化身。

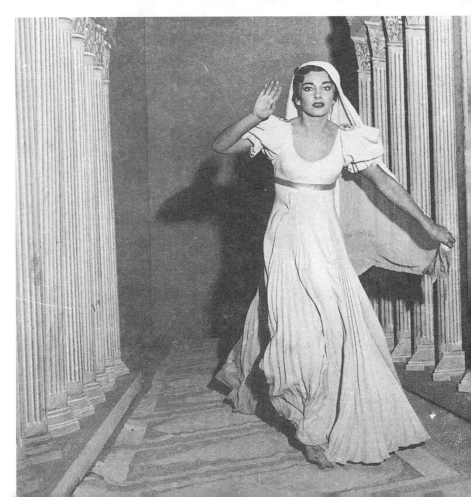

《安德烈·謝尼葉》（Andrea Chenier）

喬大諾作曲之四幕歌劇；劇作家為易利卡（Illica）。一八九六年三月二十八日首演於史卡拉劇院。
卡拉絲於一九五五年一和二月在史卡拉演唱六場瑪妲蓮娜。

（左與下）第一幕：柯瓦尼伯爵夫人
（Countess di Coigny）城堡中的跳舞廳。
受邀參加舞會的詩人安德烈·謝尼葉
（德·莫納哥飾）拒絕吟詩，伯爵夫人的女
兒瑪妲蓮娜（卡拉絲飾）嘲諷地刺激他。
謝尼葉隨口吟出「某日我眺望著碧藍天空」
（ Un di all'azzuro spazio guardai,
profondo）。他將大自然的愛與美，和貧困
人民的苦難加以對比，讓這首詩變成革命
的宣言。謝尼葉吟完詩後告訴瑪妲蓮娜不
要輕視愛情，那是天賜的贈禮。她請求他
原諒，其他的賓客則感到震驚。神父（卡
林（Carlin）飾）與瑪妲蓮娜的母親（阿瑪
迪尼（Amadini）飾）坐在右邊。

第三幕：革命法庭。瑪妲蓮娜前來拜訪她以前的僕人——如今已成為法庭領導人的傑哈爾（普羅蒂飾）。傑哈爾一直偷偷暗戀她。她嚴厲斥責他的示好，並且悲傷地憶起大革命期間她家破人亡的情形：「母親在我的房門之前遇害」（La mamma morta m'hanno alla porta della stanza mia）。她對謝尼葉的愛是讓她活下去的理由。儘管如此，如果傑哈爾能救出因反革命行動而遭逮捕的謝尼葉，她願意委身於他。傑哈爾深受感動，同意救他，但是目前據悉有一名謝尼葉的敵人已經準備好要審判他，而且死刑無可避免。

透過聲音的技巧，卡拉絲在這首詠嘆調中帶入個人特色，而後又提升為生動的情感。

《塞維亞的理髮師》（Il Barbiere di Siviglia）

羅西尼作曲之二幕歌劇；劇作家為瑟比尼（Serbini）。一八一六年二月二十日首演於羅馬的阿根廷劇院（Teatro Argentina）。卡拉絲於一九五六年在史卡拉劇院演唱五場羅西娜。

（左）第一幕：巴托洛（Dr. Bartolo）家中的客廳。羅西娜（卡拉絲飾）思索著，不論可惡的監護人巴托洛如何阻止，她只知道名為林多洛（Lindoro）的那個男子將會屬於她。她的夢想很快地便轉成活潑的自誇自讚：「我教養很好，進退有節，恪遵婦道，溫柔甜美」（Io sono docile, son respettosa, sono obbediente, dolce amorosa）。不過，若是有人敢壞她好事，她會變成蛇蠍。

卡拉絲略微刺耳、不穩定且不太恰當的音色讓人想到的是一位老謀深算的潑婦，而不是淘氣迷人的純真少女。

（下）狡猾的羅西娜從費加洛（戈比飾）口中得知林多洛確實愛著她：「那就是我！你沒有騙我？」（Dunque io son - tu non m'inganni?）。費加洛交給她一封那位年輕人寫的信，並且建議她回信。羅西娜作嬌羞貌，但又讓費加洛吃了一驚：「寫封信？……這裡就是」（Un biglietto? ecco lo qua）。卡拉絲賣弄風情，在被費加洛揶揄時，靦腆得恰到好處。在她拿出信之前，聲音中的輕盈與喜孜孜的笑意，活脫脫呈現出一個戀愛中活潑女子的心情，而隨後的悍婦作風，則搶去了費加洛的鋒頭——卡拉絲不協調地將整個局面掌控在她的手中。

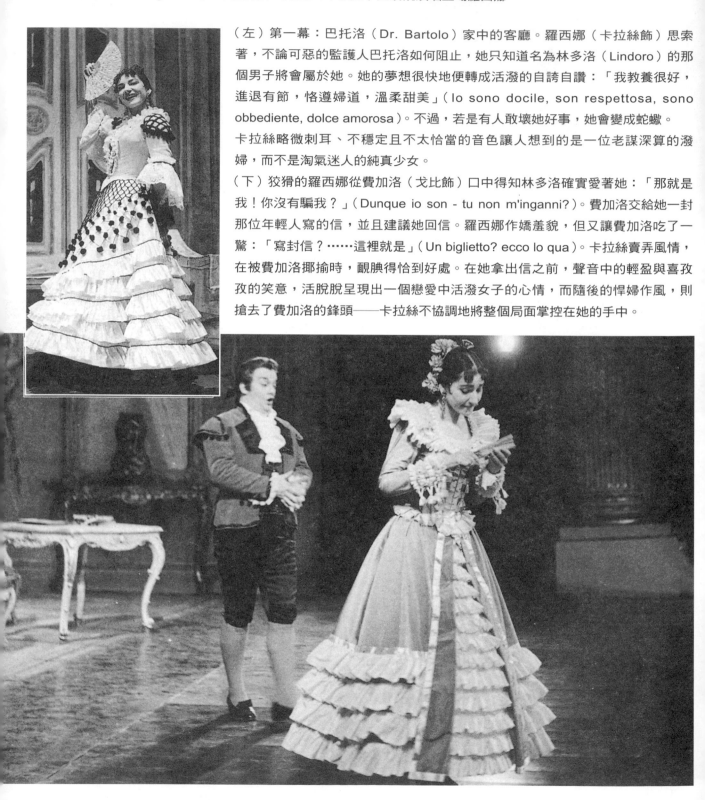

（左）羅西娜比巴托洛（路易士飾）技高一籌。當他嘮嘮叨叨地責備她時，她聰明地撒了些小謊，然而這更增添了巴托洛的怒氣，因為她對他的威脅完全不予理會。

（下）阿瑪維瓦男爵（阿爾瓦飾）——也就是羅西娜以為的林多洛——扮成一位喝醉的士兵闖入巴托洛的屋子，要求提供住宿。他在巴托洛的朋友音樂教師巴西里歐（Basilio，羅西一雷梅尼飾，中央）出現之前，給了羅西娜一張紙條。警察到來，但是軍官卻向喝醉的士兵行禮：男爵對於自己相當成功的計謀感到得意，也對巴托洛的無助幸災樂禍。

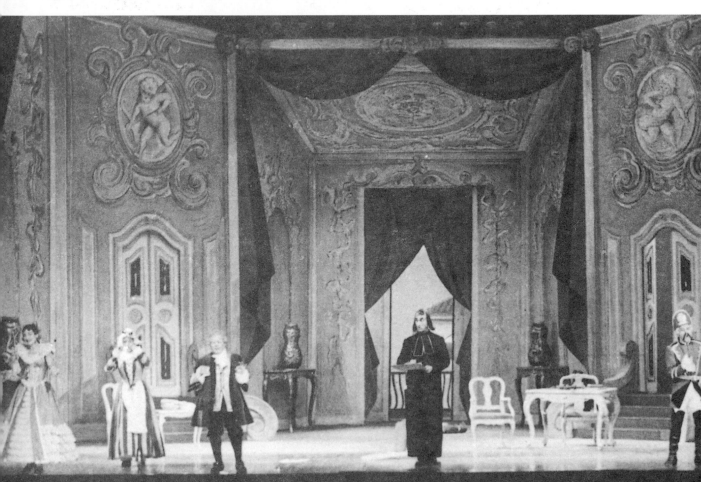

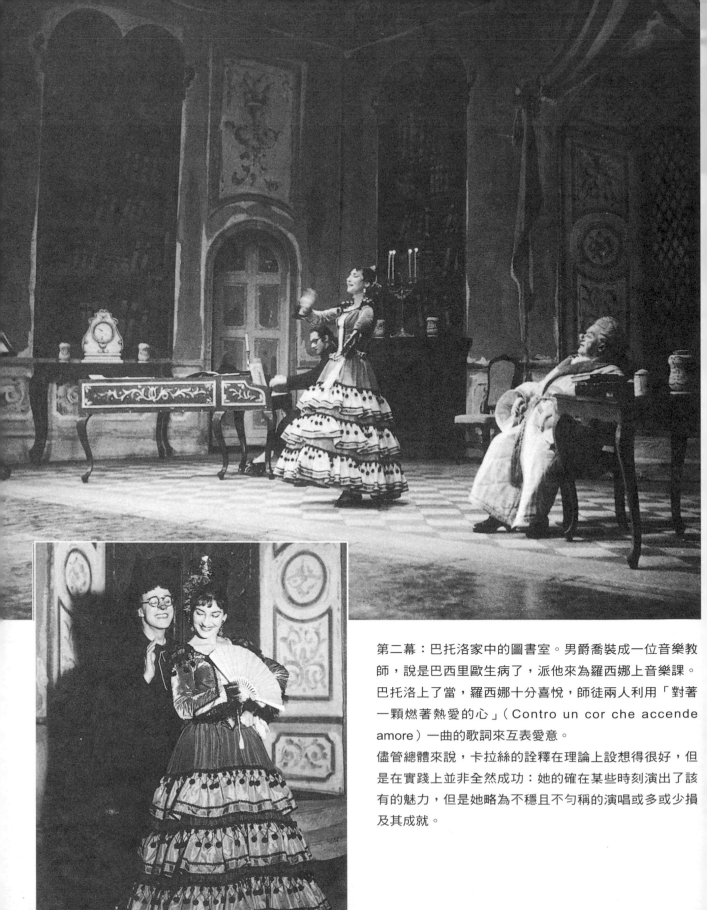

第二幕：巴托洛家中的圖書室。男爵喬裝成一位音樂教師，說是巴西里歐生病了，派他來為羅西娜上音樂課。巴托洛上了當，羅西娜十分喜悅，師徒兩人利用「對著一顆燃著熱愛的心」（Contro un cor che accende amore）一曲的歌詞來互表愛意。

儘管總體來說，卡拉絲的詮釋在理論上設想得很好，但是在實踐上並非全然成功：她的確在某些時刻演出了該有的魅力，但是她略為不穩且不勻稱的演唱或多或少損及其成就。

《米蒂亞》（Medea）

凱魯畢尼作曲之三幕歌劇，以拉赫納（Franz Lachner）所寫的宣敘調取代原本的說白；法文劇本為霍夫曼（Francois Benoit Hoffman）所作，義大利文劇本則為贊加利尼（Carlo Zangarini）所作。一七九七年三月十三日首演於巴黎的費都劇院（Theatre Feydeau）。

卡拉絲最初於一九五三年在佛羅倫斯演唱米蒂亞，最後一次是一九六二年於史卡拉劇院，一共演出三十一場。

第一幕：克里昂國王位於柯林斯的宮殿。蠻族柯爾奇斯（Colchian）公主米蒂亞（卡拉絲飾）前來要回她的丈夫：「我是米蒂亞」一句如雷貫耳，立刻建構出米蒂亞個性中兇殘的一面（柯芬園，一九五九年）。

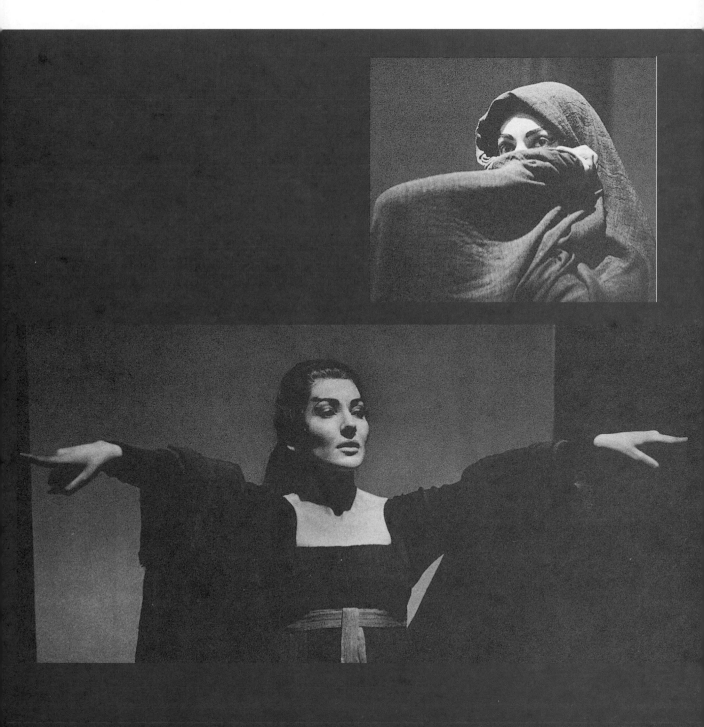

第二幕：克里昂宮殿一側廳之外。米蒂亞狡猾地請求克里昂（札卡利亞飾）允許她和孩子住在一起──她可以忘懷傑森。克里昂則催促她自己離去。他最後終於被打動，允許米蒂亞可以再陪孩子一天：「行行好，至少賜給米蒂亞一個避難所」（Date almen per pieta un asilo a Medea）。

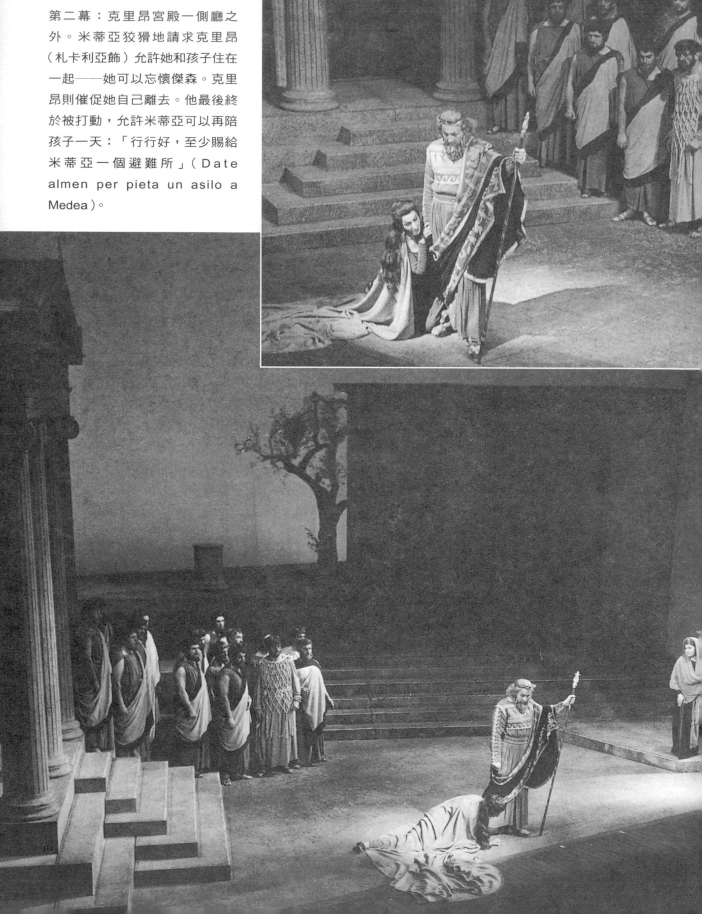

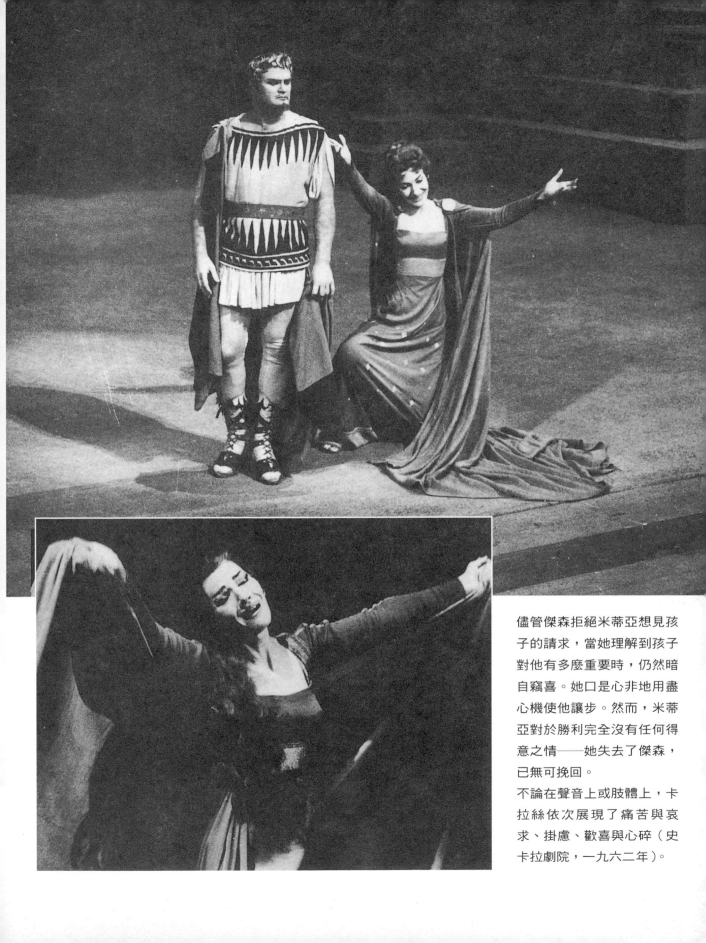

儘管傑森拒絕米蒂亞想見孩子的請求，當她理解到孩子對他有多麼重要時，仍然暗自竊喜。她口是心非地用盡心機使他讓步。然而，米蒂亞對於勝利完全沒有任何得意之情──她失去了傑森，已無可挽回。

不論在聲音上或肢體上，卡拉絲依次展現了痛苦與哀求、掛慮、歡喜與心碎（史卡拉劇院，一九六二年）。

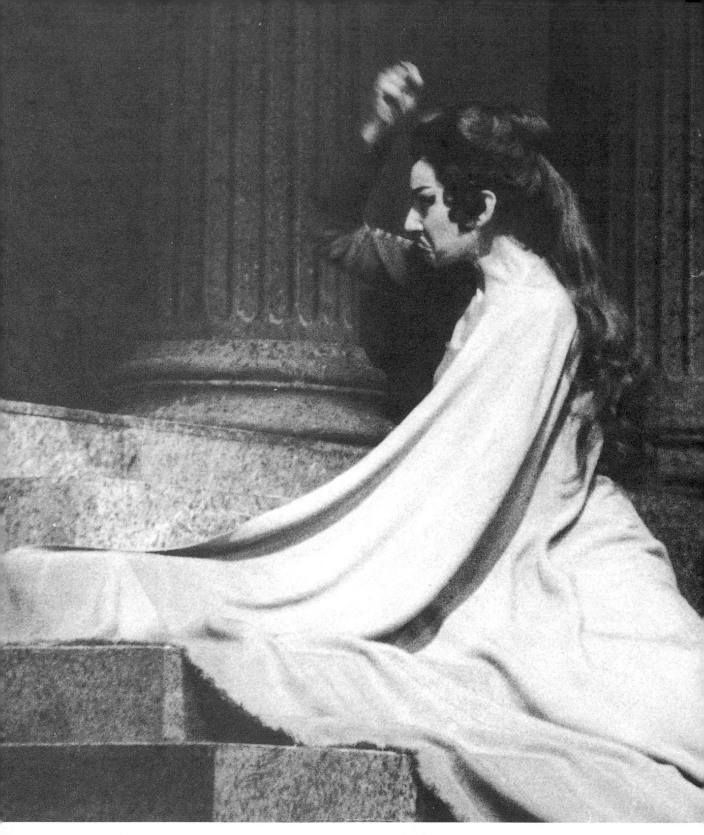

傑森離去時，米蒂亞再次想到要報復：「你將會付出重大代價……，流下苦澀的眼淚」（Caro pagar dovrai... D'amaro pianto a te saro cagion）（柯芬園，一九五九年）。

望著傑森與葛勞絲（Glauce）的婚禮，米蒂亞誓言要結束此一慶典：她送給新娘子的禮物，一頂有毒的王冠，將會讓她死亡。

卡拉絲充滿了復仇女神的憤怒：「過去他曾許我同樣的承諾！愛神，加速我的復仇吧」（Questa promessa un di tu l'avesti per me! Amor, la mia vendetta appresta）（史卡拉劇院，一九六二年）。

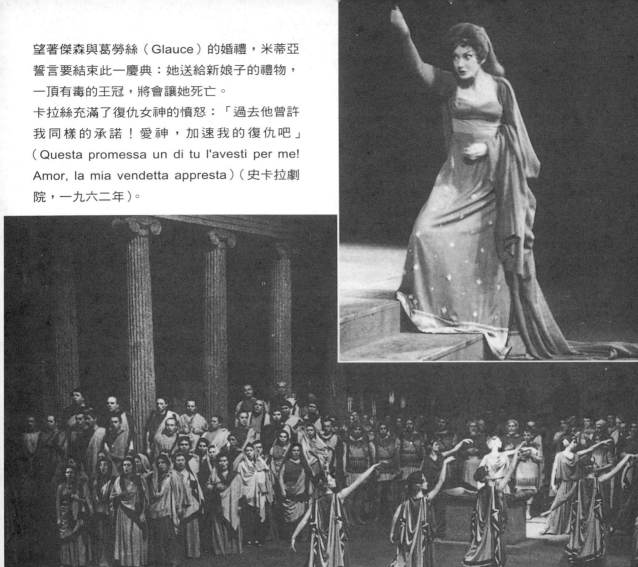

（左）第三幕：克雷昂宮殿附近
的山丘。暴風雨之夜。去除疑慮
之後，米蒂亞求助於巫術。
卡拉絲的聲音中注入一種陰沈、
怨恨的聲調，同時她在極度的激
動下，敲打著地面：「地獄的眾
神，請前來幫助我」（Numi,
venite a me, inferni Dei）。
（下）米蒂亞斥退她的孩子，並
且舉匕首要殺死他們。她猶豫顫
抖，然後將匕首拋開，充滿憐愛
地擁抱他們。
一股溫柔滲入卡拉絲的聲音之
中，她的聲音如今呈現出無比的
抒情性：「不！親愛的孩兒，
不！」（No, cari figli, no!）。有一
陣子她找到內心的平靜。

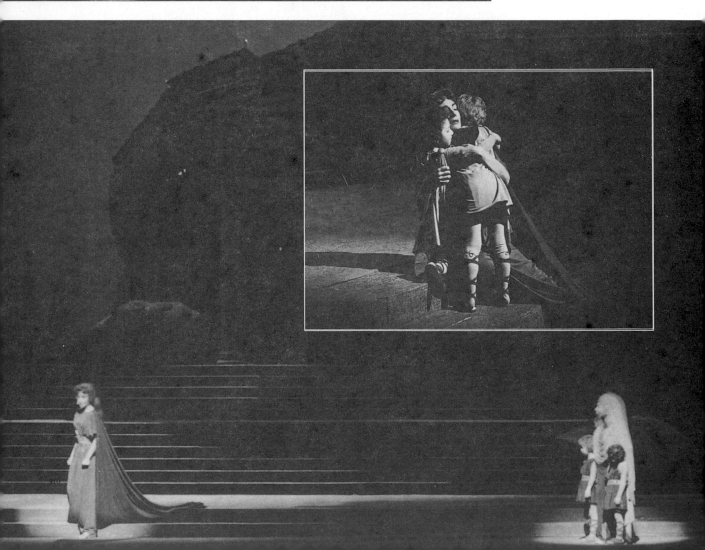

米蒂亞的憤怒積蓄動能，而儘管她的母性情感再度湧上心頭，最後卻還是衝進神殿，在那裡殺害了孩子。

當卡拉絲乘著一部巨蛇纏繞的戰車，出現在傑森與柯林斯人面前時，被她殺害的孩子倒在她的腳下，她釋放了這位受詛咒的女子為世界營造的所有張力，最後尋得了救贖：「我要前往神聖的冥河，我的鬼魂會在那裡等你」（A sacro fiume io vo' cola t'aspetta l'ombra mia）。

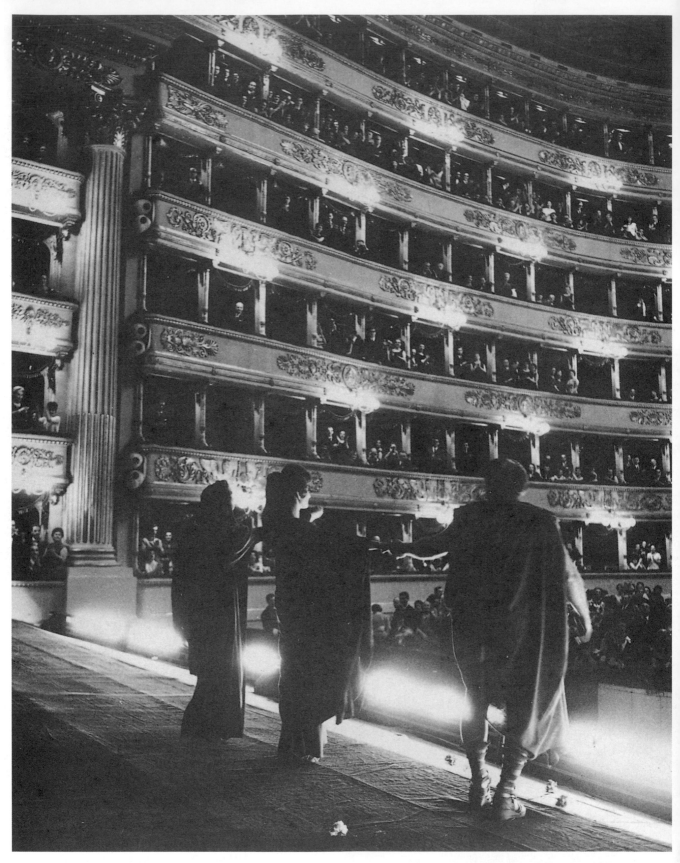

卡拉絲飾米蒂亞，與席繆娜托與維克斯一同謝幕，一九六二年六月三日，這也是她最後一次在史卡拉謝幕。

《費朵拉》（Fedora）

喬大諾作曲之三幕歌劇；劇作家為寇勞蒂（Colautti）。一八九八年十一月十七日首演米蘭抒情劇院（Teatro Lirico）。卡拉絲於一九五六年五月在史卡拉劇院演唱六場費朵拉。

第一幕：弗拉基米爾（Vladimir）男爵於聖彼得堡的客廳。在他們成婚前夕，費朵拉·羅馬佐夫（Fedora Romazov）公主（卡拉絲飾）的未婚夫弗拉基米爾不省人事地被抬進來；他被人發現遭人射殺於狩獵小屋中。

卡拉絲以「身體語言」呈現一位俄國貴族的焦慮，與高貴的舉止，當她凝望著未婚夫的畫像，唱出「哦，明亮的眼眸，如此深邃，如此真誠！」（O grandi occhi lucenti di fede!）時，則是一位熱戀中的女人。當弗拉基米爾死去時，她的溫柔情感轉為復仇時的悲痛哭喊。

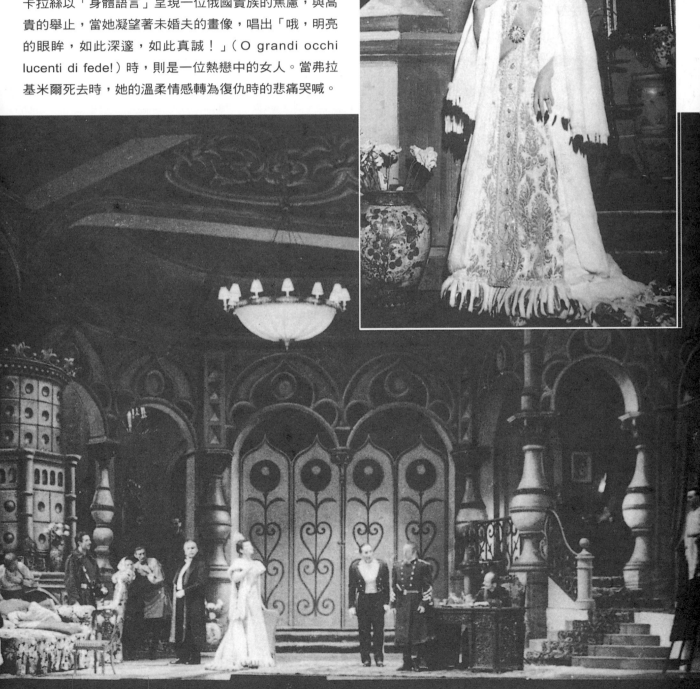

第二幕：費朵拉巴黎住所的大宴客廳。數月之後。費朵拉認為洛里斯（柯瑞里飾）是一位虛無主義者（nihilist），也是殺害弗拉基米爾的兇手，她向他施壓，要他承認殺害了她的夫婚夫。洛里斯不認真地駁斥此一指控然後離去，答應晚一點會再回來。一則有虛無主義者試圖行刺沙皇的消息打斷了宴會。在洛里斯回來之前，費朵拉寫信給聖彼得堡的警察總長與弗拉基米爾，告訴他們洛里斯自己招認了。

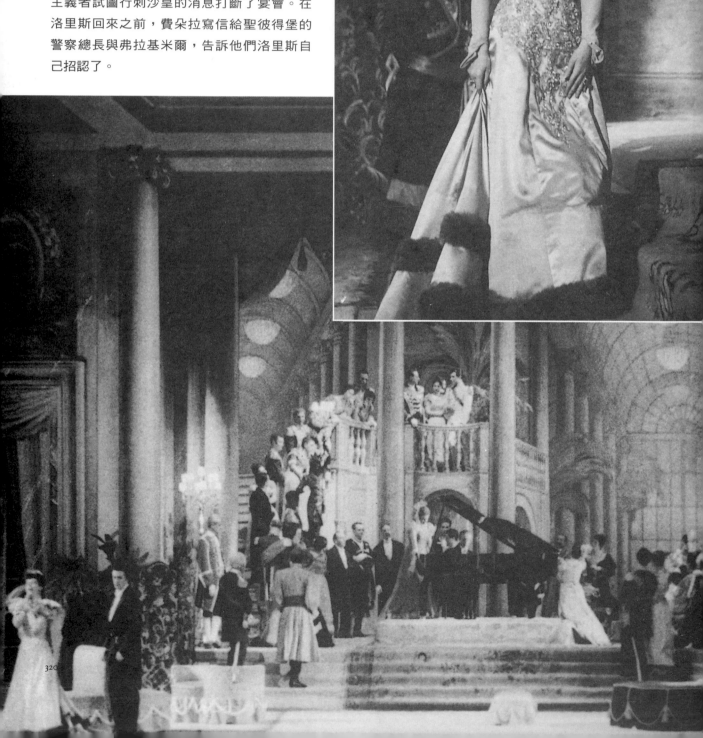

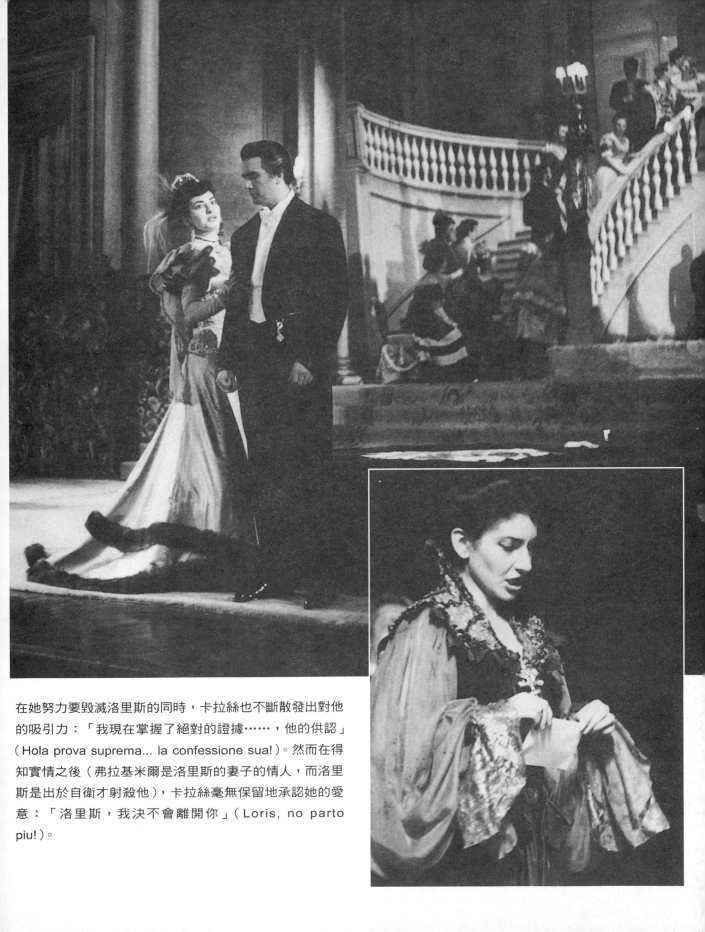

在她努力要毀滅洛里斯的同時，卡拉絲也不斷散發出對他的吸引力：「我現在掌握了絕對的證據……，他的供認」（Hola prova suprema... la confessione sua!）。然而在得知實情之後（弗拉基米爾是洛里斯的妻子的情人，而洛里斯是出於自衛才射殺他），卡拉絲毫無保留地承認她的愛意：「洛里斯，我決不會離開你」（Loris, no parto piu!）。

第三幕：費朵拉位於圖恩湖（Lake Thun）旁的別墅花園，位於瑞士伯恩州奧伯蘭（Bernese Oberland）。費朵拉與洛里斯平靜地一起度過了三個月。洛里斯得知他的弟弟被人以虛無主義者的罪名逮捕，並且死於監獄，而他的母親也在驚嚇中過世；他詛咒那個匿名的告密者——一位住在巴黎的俄國女子。

卡拉絲熱切地為這名女子求情，讓洛里斯很快便發現費朵拉本人就是告密者；他激烈地逐斥她，而她在沒人來得及阻止的情況下飲下毒藥。她垂死前得到了洛里斯的寬恕，說著：「我好冷……，洛里斯給我溫暖……，我愛你」的那一幕，令人難忘。

第五部
淡　出

第十四章
命定的希臘航行與歐納西斯

　七月二十二日傍晚，豪華的「克莉斯汀娜號」搭載著貴賓、六十名船員，以及渴望能提供給賓客所有想像得到的便利設施與娛樂設備的船主，在愉快的氣氛中自蒙地卡羅出航。在這座海上的「無憂宮」（sans souci）裡，麥內吉尼夫婦發現了一個與他們所知截然不同的世界。這並不是因為船上的奢華，畢竟他們也蠻習慣豪華的生活，而是因為那種生活方式，人們只為自己而活，無需操心過去或現在，更重要的是也不用思考未來，這給予他們極為深刻的印象。卡拉絲很快就有了回應；兩年來一直折磨著她的緊張與疲累似乎一夜之間就消失無蹤，她也樂於把握這種任人予取予求的輕鬆自在。那時她甚至忘懷了最初在她和眾歌劇院爭論期間，間歇浮現的聲音問題。於是卡拉絲開始了自我追尋之旅，逐漸產生一股內在的力量，將她從對丈夫的依賴中釋放出來，不久之後她也不再對自己或其他人聲稱，她對麥內吉尼的感情並未改變。

　對麥內吉尼來說則是完全相反，儘管他有妻子為伴（然而不似以前那麼親密），他卻逐漸感到不舒服，而且變得沈默寡言；他要不就是在打盹，要不就是向卡拉絲抱怨其他的賓客對他有冒犯之舉。由於他只會說義大利文（他對法語與英語僅略通皮毛），對於船上發生的事也不是很感興趣，他很可能誤會了其他賓客對他的看法。不過，要不是他的妻子對他日漸冷淡，他也許並不會在意，還會覺得非常快樂。

　他心裡還有其他的念頭。在他們出發的那天早晨，人也在蒙地卡羅但並未參加航行的馬克斯威爾寫了一封信給卡拉絲，而卡拉絲一如往常並沒有讀這封信。然而，這封無禮的信對麥內吉尼的影響非同小可，讓他覺得是個不祥的預兆。馬克斯威爾首先預祝他們有一段愉快的旅程，並且誇張地稱讚他們的主人與遊艇，隨後導入主題：

　　卡拉絲，妳已取代了葛麗泰・嘉

寶（Greta Garbo），因為她現在對「克莉斯汀娜號」來說已經太老了。祝妳好運。我從來沒喜歡過嘉寶，但是我愛妳。從此好好享受每一分每一秒吧。取用一切（這是只能意會不可言傳的），只付出（這是最重要的藝術）那些妳想要付出的：這是妳必須自己獨力體驗的，獲得快樂的真正歷程……。現在我連見妳一面的慾望都沒有，世人都說妳只想要利用我，這我不接受。不論我為妳做了多少事，我都是用我的心與靈魂，並且睜大我的眼睛去做的……。（ps.昨天歐那西斯與蒂娜邀請我今夜與妳共進晚餐。我無法拒絕）

「在『克莉斯汀娜號』上面第一件讓我們嚇一跳的事，」麥內吉尼後來相當詼諧地說：「就是看到歐納西斯光著身子（想必他身著浴袍）。他全身是毛，我覺得他就像一隻大猩猩。卡拉絲看到這個畫面也不禁莞爾。」無論如何，麥內吉尼覺得歐納西斯是一位善解人意而且討人喜歡的主人，他對於邱吉爾爵士發自內心的尊敬更是讓他深深動容；歐納西斯與他一起打牌，而且隨時準備好幫助這位已然失禁的年長政治家，為他提供無微不至的服務。為了要帶邱吉爾到「克莉斯汀娜號」停泊之處觀光，歐納西斯讓人打造了一部特殊的交通工具，放在遊艇上。當它被放置到岸邊時，邱吉爾可以一直坐在裡面。

最先的停靠處是波托非諾（Portofino）與卡布利島（Capri）。然後「克莉斯汀娜號」從科林斯地峽（Isthmus of Corinth）航行到皮里亞斯，途中停靠供乘客觀光。他們到科林斯（Corinth）、麥西尼（Mycenae）與埃皮達魯斯古劇場遊覽，卡拉絲還在古劇場試唱了幾句，測試它傳奇的音響效果。八月四日，「克莉斯汀娜號」臨時停靠於斯麥納（Smyrna）。歐納西斯希望讓他的賓客看看他的出生地，但是當晚他只帶了麥內吉尼到鎮上的老港口用餐，讓他能見識一下深植於該地風土民情的酒館。他們在翌日清晨才回到船上，歐納西斯喝得爛醉如泥。經過斯麥納之後，他們航向伊斯坦堡，土耳其總理曼德瑞斯（Adnan Menderes）來到船上向邱吉爾致敬。第二天，當「克莉斯汀娜號」下錨於博斯普魯斯灣（Bay of Bosphorus）時，希臘總理卡拉曼里斯及其夫人也前來探訪邱吉爾，並且一同午餐。

在那裡麥內吉尼全然誤會了一件事，也因此強化了他心中一直壓抑的感覺，即是他的妻子對他的態度多少有了變化。「命運毀了我的一生，」

麥內吉尼多年之後披露：「就在阿特納哥拉斯（Athenagoras）大主教（註1）接見歐納西斯與他的賓客那一天。大主教認得歐納西斯與瑪莉亞·卡拉絲。我不知道為什麼，他用希臘文與他們交談，並且一起賜福給他們。整個場景看起來，就像是大主教正在主持一場婚禮。」

當然，大主教的行為本身完全沒有異常或惡意。他很自然地以希臘文和他們交談。由於他們兩人都信仰希臘東正教，在當時又是兩位希臘最著名的代表性人物（他稱卡拉絲為最偉大的歌者，而稱歐納西斯為當代最偉大的航海家），因此他一起賜福給他們兩人。「卡拉絲後來深感心煩意亂，」麥內吉尼繼續說道：「我可以從她眼中看到不尋常的感情光芒。當晚我們回到遊艇上，結婚這麼多年以來，她第一次拒絕上床睡覺。『你愛做什麼就做什麼，』她告訴我：『我要留在這裡。』

我相信我妻子與歐納西斯因大主教賜福而點燃的愛苗，正是從那天晚上開始……。在那個命定之日以前，我從未絲毫有過她會和另一個男人有染的想法。從那一天開始，我們在『克莉斯汀娜號』上的日子對我來說簡直就是地獄，而卡拉絲卻更快樂，享受美好的時光，不斷地跳舞，而且總是和歐納西斯一起跳。我試著說服自己，卡拉絲畢竟還是一位年輕的女子，如果她偶爾能夠放鬆自己享受人生，也不算壞事。是我先說服她參加這次航行的，而她重新煥發的生命力正說明了醫生建議她呼吸海上的空氣

卡拉絲與溫斯頓·邱吉爾爵士在「克莉斯汀娜號」的甲板上。

是恰當的。

然而，三天之後，我原本希望這一切只是我小題大作的想法幻滅了。凌晨四點，當我們從岸上的一場舞會回來時，我立刻上床休息，但是卡拉絲還留在後面繼續和歐納西斯跳舞。她那晚都沒有上床，到了第二天早上，只要受到些微的刺激，她便以十分具攻擊性的態度回應：『你從來就不放過我，想要控制我的一舉一動，就好像你是我的獄卒或是惹人生厭的守衛。你沒看到你讓我窒息嗎？我不能一輩子都困在這裡。』然後卡拉絲開始挑剔我的外表，說我的穿著毫不優雅，而且完全缺乏冒險精神。」

當時麥內吉尼一整天都對妻子如此劇烈的改變納悶不已。他的確想過或許歐納西斯與卡拉絲之間已開始發展一段危險關係，但他又想到一些理由，至少可以稍稍驅散這個想法：卡拉絲最近受邀演出一部重要影片，她可能正徵詢像歐納西斯這樣一位天生生意人的意見，他無疑在這方面相當精明幹練。

但相反地，卡拉絲對待丈夫的態度非但沒有軟化，反而還變本加厲，益形惡劣。第二天晚上接近午夜，當麥內吉尼說他累了，想上床休息時，卡拉絲冷漠地回答他：「那你就去睡吧，我要留在這裡。」麥內吉尼難以成眠。他述說了後來發生的事：「大約是凌晨兩點，我突然聽到艙門被打

開的聲音。黑暗中隱約看到一位女子的身影，她幾乎全身赤裸，走進艙房，然後就倒在床上。我想當然爾地認為卡拉絲終於上床了，我過去抱她，立刻發現她並不是我的妻子。這位女子在啜泣。她是蒂娜‧歐納西斯。『麥內吉尼，』她說：『我們兩個人是同病相憐啊：你的卡拉絲正在樓下起居室倒在我丈夫的懷裡，而我們卻完全沒有辦法。他已經將她從你身邊奪走了。』

最初我當然覺得蒂娜吐露這些秘密令人費解，但很快地我開始瞭解她了。『我早已決定要離開我的丈夫，』她繼續說道：『他現在對我不忠，我便能和他離婚。但是你們兩個人這麼相愛，我第一次見到你們，便非常羨慕你們之間的感情。麥內吉尼，我為你感到難過，還有可憐的卡拉絲，她很快就會發現他是個什麼樣的男人。』蒂娜後來告訴我，她與歐納西斯在一起的日子從來沒有快樂過，說他是一個粗暴的醉鬼。」

我們很難得知麥內吉尼的故事有多少真實的成分，因為他是在其他三位主角都已過世的二十年後才說出這則故事。麥內吉尼努力說服世人，他的妻子是一位已婚的快樂婦人，不會拋棄他而被不道德且放蕩的歐納西斯誘惑，因此他的情感讓他的想像亂成一團。好比說，為何蒂娜在午夜時分走進他的艙房時，幾乎全身赤裸，而且還待了好一會兒？如果卡拉絲突然回來了，或是歐納西斯半夜兩點在這艘不算太大的船上找不到他的妻子，那怎麼辦？除此之外，既然蒂娜已經下定決心離開她先生，而且也很高興有這麼好的離婚理由，她大可以做得更絕，和麥內吉尼一起將這對秘密情人捉姦在床。一個合理的解釋是，麥內吉尼獨自失眠在床，而他的妻子卻在船上的某處與歐納西斯在一起，我們可以想像他的憂慮與懷疑讓他將之前一直缺席的主角蒂娜一起拖下水。

麥內吉尼所說的另外一個故事，更透露其虛構與想像。一九八一年他寫出這趟命定之旅期間「克莉斯汀娜號」上的不道德行為。他首先提及為數甚多的額外賓客：

在船上有一些重要人士：溫斯頓‧邱吉爾與夫人、他的千金黛安娜、他的醫生莫蘭先生（Lord Moran）、秘書布朗（Anthony Montague Browne），以及他的護士。邱吉爾也將他的愛犬托比（Toby）帶上船（麥內吉尼似乎把金絲崔托比誤認為小狗了）。此外還有飛雅特公司的吉安尼‧阿涅利（Gianni Agnelli）與他的夫人瑪蕾拉（Marella），以及

許多其他希臘、美國與英國的顯赫人士……。對大部分的人來說，船上的生活是耽於逸樂且無憂無慮的。他們的生活方式與我和卡拉絲所習慣的非常不同，在我們看來，這些人有一點瘋狂。有幾對夫婦還互換伴侶。女人（還有一些男人也是）經常赤身露體做日光浴，在眾人面前開放地彼此嬉戲。恕我直言，我有一種身處在豬舍之中的感覺。

在麥內吉尼寫出這些文字時，大多數的相關人士均已過世。不過，當他的書於一九八三年一月在英國出版時，仍然在世的布朗在一封致《泰晤士報》的信件中匡正視聽，打破了麥內吉尼所編導出的「克莉斯汀娜號」船上景況。他寫道：

這當然純屬虛構。一九五九年夏天身處船上的人有邱吉爾爵士、邱吉爾夫人、莫蘭先生與夫人、邱吉爾爵士的長女黛安娜‧珊蒂斯（Diana Sandys）小姐以及小女兒西莉亞（Celia），還有我太太和我本人。東道主是歐納西斯伉儷。加洛法里德斯（Garofalides）教授與夫人（歐納西斯的姊姊與姊夫）也都參與盛會……。阿涅利先生或夫人完全未曾出現在任何一次有邱吉爾爵士參與的航行中。此外，船上也沒有任何「希臘、美國

與英國的顯赫人士」。就算是一艘像「克莉斯汀娜號」那樣大的船，也容納不下其他人了……。麥內吉尼表示有一些粗俗不合宜的情節，這是令人無法想像的事，邱吉爾爵士夫婦或是其他和他們有關的人，是不可能會允許他所描述的那種事情發生的。此外，已故的歐納西斯夫婦對於帶邱吉爾爵士到海上航行更是小心翼翼。

只要想想參與航行的這些人的身分地位，我們不禁覺得，要是邱吉爾知道麥內吉尼愚蠢的無稽之談，也會莞爾吧！

航行結束不到三小時內，麥內吉尼夫婦就在尼斯（Nice）搭乘歐納西斯的私人飛機回到了米蘭。夫妻之間沒有什麼交談，除了卡拉絲說她不想照原先計劃直接到西爾米歐尼去，而要獨自待在米蘭外。她還補充說麥內吉尼最好還是到西爾米歐尼去，方便就近照顧生病的母親。麥內吉尼提出抗議，說他在米蘭還有事情要忙。最後卡拉絲同意他可以晚上到米蘭工作，不過白天要待在西爾米歐尼。一九八一年時，麥內吉尼回憶道，回來兩天之後卡拉絲要他中午到米蘭去，然後直接告訴他他們的婚姻結束了，她決定要和歐納西斯在一起。對麥內吉尼來說，這個打擊太大了。他無言以對，而卡拉絲繼續說道：「命運的

曲折攫住了我和歐那西斯，我們無力抗爭，它的力量遠遠超乎我們之上。我們絕對沒有做什麼錯事，到目前為止我們的所做所為都謹守著道德規範，但我們再也不能和對方分開了。」

然後卡拉絲說事實上歐納西斯人在米蘭，而且想和麥內吉尼見面，麥內吉尼不情願地同意了。他們的會面長達五個小時，雙方都很有風度教養，競相表達善意，並且同意試著將事情低調處理。據麥內吉尼說，他向看起來像是戀愛中的二十來歲小夥子的歐納西斯與卡拉絲說道：「既然我已別無選擇，我會幫助你們加速計劃的進行。」

這句話聽起來不太有說服力，但是由於尚未論及財務問題，麥內吉尼扮演著委曲求全的角色，而同樣偽善的歐納西斯則試著規避道德方面的問題。仍為人夫的歐納西斯與卡拉絲都不想被譴責為姦夫淫婦，因為就算他們發誓並未犯下任何過錯，也知道許多人是不會相信的。

最後歐納西斯離開了，而卡拉絲和丈夫在這個晚上的最後幾個小時內，睡在他們的新床之上。這是他們最後一次同床共枕。兩天之後，在麥內吉尼的堅持之下，歐納西斯和卡拉絲到西爾米歐尼，再度與他面對面。

這一回，他們上次會面時的教養與風度此時全然消逝無蹤。

剛到時，歐納西斯情緒相當高昂，顯然他從米蘭過來一路上都在喝威士忌。當他們用過晚餐，一開始交談，兩個男人便馬上爭論起來，相互指責，幾乎要動起手來。其間歐納西斯指責麥內吉尼對卡拉絲非常殘酷，即使他知道自己已經失去她，還阻撓她獲得幸福；麥內吉尼則還以顏色，無所不用其極地辱罵他。歐納西斯答道：「沒錯，也許你是對的，不過我可是個有權有勢的有錢人，而且很快你就會知道，最好也讓所有的人知道：我不會為了任何人或任何事放棄卡拉絲，不論是誰、什麼合約、什麼習俗，都去見鬼吧……。麥內吉尼，你要多少錢才願意放過卡拉絲？五百萬？一千萬？」

「你這個噁心的醉鬼，」麥內吉尼對他破口大罵：「你真是令我作嘔。要不是你連站都站不穩，我一定會揍扁你。」卡拉絲不斷啜泣與尖叫的聲音終於讓他們停止爭論。除了責備卡拉絲忘恩負義外，麥內吉尼不願意再多說。當歐納西斯伸出手要和他和解時，麥內吉尼告訴他：「我才不和下三濫握手。你邀請我到你那艘見鬼的遊艇上，然後在背後捅我一刀。我現在詛咒你這輩子永遠不得安

寧。」從此他們再也不曾見面或是與對方說話。

第二天，卡拉絲打電話向麥內吉尼要回了她的護照，以及她到劇院時總是隨身攜帶的小幅聖母畫像。她也要求麥內吉尼繼續幫她處理剩下的戲約，以及其他相關事務，到翌年十一月為止。他拒絕了。於是卡拉絲同意立即循法律途徑申請離婚；她希望獲得完全的自由，並且不希望麥內吉尼再來煩擾她。律師將會負責處理一切事務。卡拉絲與先生在電話中還起了更多衝突，尤其是開始討論財產問題之後。八月二十八日，麥內吉尼一怒之下，決定要在法庭譴責卡拉絲與歐納西斯為奸夫淫婦，但是他的律師立即告訴他，由於卡拉絲是美國公民，在義大利是不能以通姦定罪的。

無疑地，麥內吉尼對於航行後發生之事件的說法，雖然大致不假，但是也非全然真實；他故意地扭曲某些事實，而且避免討論某些他與歐納西斯對質的議題，正是這些議題導致他與妻子的婚姻破裂。之後我們會有更真實的報導，儘管並非來自麥內吉尼。

除了八月三十日的報紙中隱約透露卡拉絲與丈夫之間似乎有些不和之外，在過去對這位知名歌者連芝麻小事都廣為報導的媒體，現在好像對暗地進行的事情完全不以為意。也沒有什麼朋友或熟人提出懷疑，這也許多少可以支持卡拉絲對丈夫所說，她和歐那西斯在航行期間並沒有逾矩行為的說法。如果真的有什麼醜事發生，別說那些同行的賓客會竊竊私語，船上超過六十名的船員更是會馬上告知媒體。就在卡拉絲與歐納西斯的關係成為眾所皆知的事以後，他們當中有些人突然「後知後覺」地知道了所有內情，虛構了許多細節，讓一則可能的故事傳成了事實。

媒體最初於航行結束三星期之後，也就是九月三日得知這件緋聞，當時有人發現卡拉絲與歐納西斯兩人親密地在米蘭一家高級餐廳共進晚餐，之後兩人又被拍到在Principe e Savoia飯店外面手挽著手的畫面。第二天卡拉絲在米蘭的房子擠滿了記者與攝影師。最後她發表了一份聲明，於九月六日刊出：

我證實我與我先生的離異已經無可挽回。這個問題懸而未決已有一段時日，而事情會發生在「克莉斯汀娜號」航行期間，則純屬巧合。雙方律師正在處理這件案子，將在適當機會公開宣佈……。我現在是自己的經理人。我希望你們能體諒這個痛苦的個人處境。我和歐納西斯先生之間的只

331

一個在劇院入口歡迎她的人不是別人，正是十八個月之前將她逐出劇院的吉里蓋利。現在他放下所有的冷漠，非常高興地歡迎卡拉絲回到屬於她的「家」，儘管她不過是來錄音而已。吉里蓋利以他擅長的偽善態度，有失公平地說麥內吉尼才是造成他們過去不和的主要原因，而且既然他現在已經滾蛋了，史卡拉劇院的大門將永遠為瑪莉亞‧卡拉絲敞開。在適當的時機吉里蓋利會正式邀請她回來，並且完全依照她的意思選擇演出角色。

存在一份真誠的友誼。我和他也有一些生意上的往來；我接受了蒙地卡羅歌劇院（註2）的邀約，而且也將演出一部電影……。是誰的錯並不重要。我承認我的婚姻破裂是我最大的失敗。

此時人在威尼斯遊艇上的歐納西斯僅僅簡單回應了卡拉絲的話：「我們只是好朋友。」

與此同時，卡拉絲開始在史卡拉劇院錄製《嬌宮妲》。除了為數眾多的記者、許多朋友與同事（例如維斯康提、札卡利亞以及其他人），還有劇院的大多數員工都到場歡迎她。第

完成錄音當天，卡拉絲登上「克莉斯汀娜號」，與歐納西斯一同出航。歐納西斯堅稱在麥內吉尼夫婦的分手事件中，他只是個中間人，他告訴媒體，他帶卡拉絲出航（他的妹妹阿特蜜斯（Artemis）及其先生也會在船上）是因為她正處於低潮，需要休息。最後，面對反覆詢問他感情狀況的媒體，他幾乎要翻臉。他說：「如果說一位像瑪莉亞‧卡拉絲這種

卡拉絲與歐納西斯攝於蒙地卡羅，一九六三年。

身分的女人與我墜入愛河，那我真是受寵若驚！但誰不會呢？」不過歐納西斯沒提到的是，他妻子並沒有參加這一次航行。

當卡拉絲與歐納西斯兩人都聯絡不上時，媒體集中焦點在麥內吉尼身上，現在他站在舞台中央，展開報復。當他連挽留妻子的最後一絲希望都熄滅了之後，便將火力完全集中在歐納西斯身上，以及他與妻子離異後，無可避免的財務問題。他的發言不僅比卡拉絲與歐納西斯兩人加起來

還多，也更見高明。例如他說：「我們離異不僅是千真萬確，也已無可挽回。我的確希望我們能夠友善地達成共識。原因大家都很清楚：瑪莉亞·卡拉絲與亞里士多德·歐納西斯之間的關係。我並不恨卡拉絲，因為她一直是誠實而真誠的，但我無法原諒歐納西斯。對於古希臘人而言，待客之道是最為神聖的。」另一次麥內吉尼帶著更多的恨意批評歐納西斯，說他是：「一個野心和希特勒一樣大的人，一個希望用他該死的金錢、該死

卡拉絲與歐納西斯攝於非洲某地。

的航行、該死的遊艇來得到一切的人。他想要在他的油輪上再漆上一位藝術家的名字。」然後，以較為內省的方式，他不無矛盾地說：「他們就像孩子似地愛著對方。」唯有將策略集中在財務清算時，麥內吉尼才直接詆毀卡拉絲，但也是站在實利的角度，而非道德角度：「我們三人就像是戲劇中的三個主角。」他如此說道，將卡拉絲描述為米蒂亞，歐納西斯就是一位億萬富翁（意味著除了錢，他沒有其他可以給別人的東西），而他自己則是個在緊要關頭會很難對付的人。尾隨著這段開場白，他大力駁斥任何將他類比為現代威尼

斯商人的說法：「是我成就了卡拉絲，」他宣稱：「而她卻在背後捅我一刀，來表示對我的感激。她以前身材肥胖，穿著又沒品味，當她走入我的生命時，看來像是個身無分文的吉普賽難民，毫無前途可言。我不僅幫她付清旅館帳單，而且還為她擔保，讓她能留在義大利。這些行為可不是剝削她，就像現在有些人對我的指控那樣！不要搞錯了，當我們連我們的貴賓狗都要分家時，卡拉絲會把頭部拿走，而我只能拿到尾巴。」

九月十六日，卡拉絲搭乘「克莉斯汀娜號」離開雅典，到畢爾包（Bilbao）履行一場音樂會合約。音

卡拉絲於一九五九年到達史卡拉劇院錄製《嬌宮姐》時，維斯康提歡迎她到來。

樂會的上半場的曲目包括了《唐‧喬凡尼》與《哈姆雷特》的選曲，她的聲音與戲劇表現都很差（她的演唱從未如此不帶感情），結果只得到冷淡的掌聲。這讓她在下半場不得不打起精神，特別是最後一首曲目《海盜》的瘋狂場景，總算力挽狂瀾，挽回了她的聲譽。

音樂會一結束，卡拉絲馬上回到了「克莉斯汀娜號」，一直待到九月二十二日才飛往倫敦，於節慶廳（Festival Hall）舉行音樂會。演出曲目包括選自《唐‧卡羅》、《哈姆

雷特》、《馬克白》以及《海盜》的長段選粹。與六天前畢爾包的演出大相逕庭的是，卡拉絲的狀況奇佳，她的聲音表現出一種新的醇美。這是個值得紀念的夜晚，她不論在《馬克白》的夢遊場景或是《海盜》的瘋狂場景，都超越了以往的成就。大家都充滿了好奇，不知道她是否會在下一季於柯芬園的新製作中演出馬克白夫人，為觀眾帶來迷人的角色刻畫。但她不願發表看法。

在倫敦時，她得知麥內吉尼在媒體上發表的言論（此時已經廣為流傳），一怒之下打電話給他。他們彼此厲聲斥罵，最後卡拉絲甚至威脅說要在這幾天到西爾米歐尼去將麥內吉尼一槍斃了。「那我會架好機關槍來把妳擺平。」他反吼回去。在這次衝突之後，他們彼此便不曾再度交談。

音樂會一結束，卡拉絲立即回到米蘭，與律師緊急會商，討論與丈夫分財產的事宜。這讓她必須將在英國電視台亮相的時間延後一週。回到倫

敦時，指揮雷席鈕突然感染病毒生病。經過最後一刻尋找接替人選的忙亂之後，沙堅爵士（Sir Malcolm Sargent）興奮地接下了任務。卡拉絲絕妙地演唱了兩首風格迥異的詠嘆調：〈我叫做咪咪〉（Si, mi chiamano Mimi，《波西米亞人》）與〈另一個夜晚〉（L'altra notte，《梅菲斯特》）。再加上一場柏林的音樂會演出，完成了她在歐洲的演出合約。

十月份的最後一週，在她盛怒的當兒，卡拉絲飛越了大西洋，於堪薩斯市（Kansas City）舉行一場音樂會，接著在達拉斯市立歌劇院亮相，這是她最後的戲約。這時後媒體幾乎全都圍繞著她的私生活大作文章，因為麥內吉尼已經正式訴請離婚，聽證會將於十一月十四日於布雷沙（Brescia）舉行。由於除了麥內吉尼之外，其他關鍵人物不是聯絡不上就是保持沈默，因此很難讓卡拉絲與歐納西斯的緋聞持續上新聞。然而媒體還是成功地追查到了卡拉絲的母親，她當時在紐約一家由裘莉·賈柏（Jolie Gabor）開設的珠寶店工作。

裘莉是電影明星莎莎（Zsa Zsa）與伊娃（Eva）的母親，她在一個專邀「星媽」上電視的節目中認識了艾凡吉莉亞。節目結束後，賈柏女士感

到讓瑪莉亞·卡拉絲的母親為她工作大有好處，於是提供她一個工作機會。艾凡吉莉亞對於她女兒與歐納西斯之間的友誼一無所知，但這並不會影響到她一心想出鋒頭的做法。這畢竟是一個讓她得以詆毀她那「沒良心」女兒的大好機會：「麥內吉尼對卡拉絲來說就像是再生父母。」她如此聲稱：「如今她不再需要他了。像卡拉絲那樣的女人永遠不懂得什麼是真感情……。我是第一位受害者，現在輪到了麥內吉尼。卡拉絲會嫁給歐納西斯來滿足她無窮的野心，他將會是第三個受害者。」

儘管有惡作劇的爆炸事件讓卡拉絲的堪薩斯音樂會中斷了幾乎一個小時，但是她並未失常，演出仍然十分精彩。然而在達拉斯時，她的第一場《拉美默的露琪亞》表現卻有失水準。她的精神過於疲勞，無法集中，聲音方面也出了一些問題，特別是在瘋狂場景唱不出高音的降E。「我唱得上去啊！這是怎麼回事？」她在後台捫心自問（露琪亞在之後的場景中不用再上場），然後她連續唱出數個音準完美無誤的降E。而儘管她在第二場以及兩天之後的最後一場，演出狀況更佳，卻還是不敢冒險唱這幾個特別的音。

演出結束之後，她飛到義大利為

離婚案的審訊出庭。聚集在布雷沙法庭外的群眾很明顯地站在麥內吉尼那一邊。他們認為他是一位受騙的丈夫，不應該娶一個外國人。「你下次娶一個義大利姑娘，就不會落到這種下場了。」他們如此叫喊。眾人以沈默迎接卡拉絲。麥內吉尼的令狀上控告她與她的情人有越軌的行為，在長達六小時的審訊結束後，雙方達成分手的協議，解決有爭議之利益糾葛。他們平分資產：卡拉絲保有米蘭的房子以及她大部分的珠寶，麥內吉尼則擁有西爾米歐尼的別墅以及其他不動產。所有其他的東西，包含畫作以及其他有價物品則由兩人平分。

第二天早晨卡拉絲趕回美國，於《米蒂亞》著裝排練當天抵達達拉斯。審訊的疲累與緊張，以及緊湊的越洋旅途似對她沒有影響，她的演出獲得最高評價，《音樂美國》如此報導：

她再一次給了我們一位既柔情又狂暴的米蒂亞。充滿激情的演唱，讓她得到了起立喝采的殊榮。

在這幾場《米蒂亞》中演唱克雷昂的札卡利亞告訴我，當卡拉絲飾演的米蒂亞懇求他讓她和孩子多相處一天時，他感到她的聲音裡有一種令人心碎的新穎特質：「我不需要去演我

的角色，因為我真正地被打動了。對我來說，這變成了真情流露。」

達拉斯的《米蒂亞》演出是卡拉絲最後的兩場戲約。還沒結束之前，便有無數的經紀人希望能夠代表她，各劇院的邀約也如潮水般湧來，曲目與條件完全由她決定。卡拉絲卻毫不考慮。她回到了米蘭，然後在蒙地卡羅登上「克莉斯汀娜號」，與歐納西斯會合。

數天之後，媒體報導蒂娜·歐納西斯試圖自殺的消息。自從那趟命定之旅以後，她一直謹守緘默，至少在公開場合是如此；看來她似乎是隔著一段距離來觀察她的丈夫和卡拉絲之間的關係發展。儘管他一再否認他和卡拉絲有成婚的打算，而卡拉絲也公開表示：「沒有什麼羅曼史。歐納西斯先生與他的夫人都是我非常要好的朋友，我希望你們不要破壞我們的友誼。」，但這些都打動不了蒂娜。我們幾乎可以確定，正是在歐納西斯與卡拉絲離開威尼斯進行第二次出航的那一天，她下定決心要與丈夫離婚。十一月二十五日（卡拉絲與麥內吉尼合法離婚的十一天之後），蒂娜向紐約州高等法院提出離婚訴訟，控告她的丈夫通姦。同一天她也向媒體做出如下的聲明：

我和歐納西斯先生在紐約結婚至

今已有十三年。從那之後，他成為世界上最有錢的人之一，但是他巨額的財富並沒有為他帶來幸福，如同大家所知，也沒為我帶來任何幸福。歐納西斯先生很清楚我並不要他的財富，我唯一關心的是我們子女的幸福。我非常遺憾歐納西斯先生讓我別無選擇，唯有在紐約打一場離婚官司。

讓習於擔任名人的婚姻問題仲裁者的媒體大感驚訝，也大為失望的是，蒂娜並未將瑪莉亞‧卡拉絲列為共同被告，而列了另一位名稱縮寫為J.R.的女人。很明顯地，這個縮寫指的是珍娜‧萊恩蓮德女士（Mrs. Jeanne Rhinelander），她是蒂娜的老同學，蒂娜曾經在五年之前當場逮到她與歐納西斯在她位於格拉斯（Grasse）的家中有染。當正式被列為共同被告時，萊恩蓮德女士僅僅表達了她的驚訝，說道：「大家都知道我們有這麼多年的交情，沒想到歐納西斯太太會以此做為獲得自由的藉口。」

然有，有許多人跳出來為蒂娜對於卡拉絲出奇的寬宏大量提出個人詮釋。是否歐納西斯和他的妻子談妥條件，若是她不供出卡拉絲，那麼他也不提她的品行不端？歐納西斯夫婦結婚前幾年鬧得風風雨雨，也已經是公開的秘密了。由於她的先生不斷地出軌，非常年輕的蒂娜（一九五九年時她二十八歲，他則是五十四歲，而他們已經結婚十二年了）自己也曾有一些越軌行為。要不然歐納西斯不可能以其他的方式賄賂蒂娜，因為她已經明白表示，在離婚訴訟中她要的不是他的錢（她的父親仍是一位非常有錢的人），而且她唯一關心的是他們子女的幸福。蒂娜的寬容還有另外一個也許是最強烈的動機：她不想讓卡拉絲因為自己是勝利的一方而得意。除此之外，萊恩蓮德女士同時還有兩個作用：讓蒂娜得以離婚，也可以向卡拉絲表明，在歐納西斯的生命中還曾有過其他的女人，並且在她之後還會有更多。

蒂娜的聲明公佈當晚，鬆了一口氣的卡拉絲認為比較謹慎的作法是從「克莉斯汀娜號」號搬到Hermitage飯店去，她在該旅館有正式訂房，讓歐納西斯獨自與雷尼爾王子（Prince Rainier）和葛莉絲王妃（Princess Grace）共進晚餐。歐納西斯緊接著在第二天發表聲明，很聰明地不讓媒體佔到上風：

我剛聽說我的妻子開始進行離婚訴訟。我並不訝異，因為局面惡化得很快。但是她並沒有警告我。顯然我

應該配合她的想法，做出適當的安排。

我們很難得知究竟歐納西斯對於他懸而未決的離婚事件有何感受。他並沒有與妻子爭辯；甚至，他希望世人認為他試著與妻子和解。究竟他是不是在保護卡拉絲免於更多的醜聞？我們還得強調，在一九五○年代，不管有任何理由，不論是貧是富，離婚這件事仍被視為是一種公開的恥辱，特別是對希臘人而言，如果有小孩的話情況更糟。因此歐納西斯準備接受他妻子所有的要求。案件依正常程序進行，蒂娜訴請離婚獲准，也得到兩個孩子的監護權。與此同時，卡拉絲十二月獨自一人在米蘭度過，歐納西斯則在世界各地為事業奔波，同時試著解決他的婚姻問題。

一九五九到一九六○年的演出季，史卡拉劇院慶祝提芭蒂的歸來。她演唱的《托絲卡》與之後的《安德烈‧謝尼葉》，都大獲成功。媒體企圖重燃她與卡拉絲這兩個死對頭的戰火，但屬枉然。當被問到是否出席提芭蒂的首演之夜時，卡拉絲答道：「如今提芭蒂回到史卡拉劇院，如果媒體將注意力集中在這件本身，而不要模糊報導的焦點，會更為有益。我今年已經將很多事情畫上句點，我誠摯地希望這件事情也是如此。」

後來提芭蒂對回到史卡拉劇院發表感言，內容完全否定了她在一九五六年離開這座劇院時，向《時代》雜誌所說的理由。這回她將矛頭完全指向史卡拉劇院不友善的氣氛，還說她是自願離開，並沒有人影響她的決定。在先前的說辭裡，她主要怪罪的對象是卡拉絲，某些程度上則是經理部門的問題。她解釋：「我決定離開史卡拉劇院，是因為卡拉絲已經壟斷了這座劇院，更糟糕的是，鎂光燈只集中在她身上，令人無法忍受。要做這樣的決定很困難，但是我別無選擇。卡拉絲總是得到劇目中最好的歌劇，這對於其他歌者，以及對我來說，都是不公平的。之後史卡拉劇院一直要我打消主意，但是我很堅持，只要瑪莉亞‧卡拉絲在那裡稱后一天，我便不會回去。」

此後她們兩人便沒有再發表其他的評論，也不曾公開碰面，直到一九六九年卡拉絲出席觀賞提芭蒂在大都會歌劇院的《阿德里安娜‧勒庫弗勒》（Adriana Lecouvreur）演出。即使在當時，卡拉絲仍被指責到劇院來對提芭蒂投以「邪惡的目光」。演出結束之後，她熱情地鼓掌，而當晚陪伴她到劇院的賓格立刻問她是否希望到後台去。卡拉絲微笑著，熱切地

言歸於好：賓格將提芭蒂與卡拉絲抱在一起。

點頭。賓格敲了提芭蒂更衣室的房門，並且呼喚她：「提芭蒂，我帶了一位老朋友來看妳。」提芭蒂打開房門，兩位歌者有一段時間面對面望著對方。她們沒說一句話，便投入對方的懷抱，感動落淚。兩人終於真正言歸於好。

儘管提芭蒂是相當重要的歌者（而且她回到史卡拉劇院也吸引了眾多人的注意），她演唱的瑪妲蓮娜也許是她最佳的角色，但也無法在米蘭觀眾身上引起熱烈的迴響，這是自從卡拉絲在一年半前離去之後，他們便一直渴望得到的。在提芭蒂缺席的四年間，卡拉絲曾經給予他們數次傑出的角色刻畫，也為劇院帶來了層面更廣的觀眾群，包括了比從前更多的年輕一代觀眾。

隨著卡拉絲與吉里蓋利的和解，米蘭觀眾信心滿滿，認為儘管她在私生活方面有許多劇變，但她很快就會回到史卡拉劇院來，因為他們還記得拉第烏斯於一九五四年的明智評斷，他說這兩個最重要的歌者有同時發展的空間。但是事實並非如此，因為卡拉絲發現自己暫時無法接受任何邀約。兩年來她承受了極大的壓力，而且她一再出現的聲音問題（我們之前曾經提到她在達拉斯的第一場《拉美默的露琪亞》僥倖逃過一劫）如今形成危機，而並非如大眾所想像的，受了與先生離異，或是生命中出現新男人的直接影響。她在達拉斯說她唯一關心的，是要與歐納西斯在一起，則是多年之後遭到一些聲稱聽到這句話的有心人士誤傳。

決定要解決她的聲音問題，卡拉絲暫時退出了歌劇舞台，而全世界都在納悶並揣度她那「震耳欲聾」的沈默。

註解

1 麥內吉尼指的是阿特納哥拉斯一世大主教（Patriarch of Constantinople Athenagoras I）。

2 歐納西斯當時是摩納哥主控蒙地卡羅歌劇院的SBM集團（Societe des Bains de Mer）的主要股東。

第十五章
離婚與復出

到目前為止，卡拉絲在她成年後的歲月都能夠在藝人與平常人的身分之間取得合理的平衡。「我的身體裡面有兩個人，」她如此談到：「瑪莉亞和卡拉絲。我喜歡把她們想成彼此是相輔相成的，因為我在工作時瑪莉亞也一直都在。她們的差異僅在於卡拉絲是位名人。」這個合作關係成功的原因在於瑪莉亞是被動的一方，而且總是全心投入、不顧一切地侍奉卡拉絲。在她婚姻破裂、以及與歐納西斯的關係變得益形親密之後（僅管兩人對此都不願公開承認），她的女人身分第一次凌駕了藝術家的身分。表面看來是如此，但事實上是卡拉絲面臨了聲音衰退的最初階段，而她很聰明地在可見的未來婉拒了所有的工作邀約。

在命定之旅結束後那段衝突不安的日子裡，麥內吉尼從卡拉絲的心臟專科醫生那邊得知，在八月二十七日的檢查中她的心跳已經恢復正常，而總是低得危險的血壓也上升到了一百一十。諷刺的是，醫生還告訴麥內吉尼他應該要為這段假期的良效感謝上帝。

卡拉絲第二次與歐納西斯出航也為她帶來好處，可說幫助了她得以順利履行少數的戲約。然而，沒多久她的健康再度出現惡化的跡象；她的血壓突然降到低得危險的程度，而週期性發作的鼻竇疼痛毛病也惡化了，嚴重影響她的演唱。這些身體上的疾病再度使她精神焦慮，而她與歐納西斯之間不確定的關係更加重了這些焦慮。可是我們必須強調，是因為她的聲音遇到問題所以影響了她的自信，於是才從歐納西斯身上尋求慰藉，而非反過來讓她的私生活凌駕於藝術之上。「我只想像個正常的女人般過活。」她說。這麼說並不是要駁斥卡拉絲愛上歐納西斯的事實，而是要說明一般人相信她為了這段愛情犧牲了一切，因此造成了她的聲音能力衰退而使職業生涯提早結束，這種看法是不足為信的。直到她過世那一天，卡拉絲不曾為了任何人或任何事而犧牲藝術，就算只是一小部分。

一九六○年的前幾個月過去了，而卡拉絲仍完全未宣佈任何演出計劃，所有人在媒體的帶領之下，將焦點集中在她與歐納西斯的感情上，推測他們可能打算結婚，並且懷疑她傑出的歌者生涯是否已經畫下句點。事實上，這段時間卡拉絲多半獨自待在米蘭家中。歐納西斯並未正式離婚，而且有些人認為他仍應嘗試與妻子和解，至少要做做樣子。他的孩子（亞歷山大十二歲，克莉斯汀娜九歲）不喜歡卡拉絲是可以理解的，他們認為她要為他們的家庭破裂負責。他們可能會對任何介入雙親之間的女人或男人有同樣的感覺。因此不論歐納西斯的動機為何，他必須謹慎地不讓自己成為主動提出離婚的一方，才能保有孩子們的愛與尊敬。而且，當他的妻子將萊恩蓮德女士列為共犯時多少也保護了卡拉絲的名聲，他也不能將之破壞。更何況，為了不觸犯當時禁止離婚的義大利法律，卡拉絲不能經常在公眾場合和另一位男人一起出現，因為這麼一來麥內吉尼便可以輕易地控告她不守婦道。在這樣的情況下，只要卡拉絲在「克莉斯汀娜號」上，歐納西斯便一定會讓他的姊姊與姊夫同時也出現在甲板上。

正當媒體幾乎忘卻卡拉絲的歌者身分，焦急地探究她與歐納西斯神秘的關係時，她的母親把握機會趕上潮流。在她與裘莉·賈柏一起上過電視之後（談她們的明星女兒），艾凡吉莉亞如今以《我的女兒卡拉絲》（1960）在文壇投下一顆炸彈。這本書（由勞倫斯·布洛克曼（Lawrence Blochman）捉刀）正式將她塑造成為一位，為了忘恩負義且沒心沒肝的女兒犧牲一切，最後卻遭到拋棄的母親。整本書充斥著關於卡拉絲的童年與後來生活不實、扭曲的說法（如果不是全然捏造的話），可說是極盡抹黑之能事。艾凡吉莉亞繼續接受任何願意聽她說話的人的訪問，讓一些雜誌刊登卡拉絲對母親忘恩負義的嚴酷文章，然而也有人對這本書採取完全不理會的態度。無論如何，這對卡拉絲造成了極大的傷害，特別在這段她可說是獨自一人面臨如此多問題的時刻。她一直保持鎮定，不論對她母親或對這本書都不作任何回應。而艾凡吉莉亞很快地便發現自己這一次又沒命中目標，她並沒有成為暢銷作家，她的黑函策略也沒讓她能夠更接近女兒。就卡拉絲而言，她的母親搞砸了所有可能讓她們和好的機會。

六月時事情開始有了轉機。蒂娜·歐納西斯決定要放棄對萊恩蓮德女士提出通姦告訴（在紐約州，通姦

行為是離婚的必要條件），並且在短時間內無異議獲准離婚，她得到孩子的監護權。卡拉絲開始有較多的時間與歐納西斯共處，自此在「克莉斯汀娜號」上面獲得了女主人的地位，深受船員的歡迎。對她而言更重要的是健康獲得改善，嚴重的鼻竇毛病終於消失，血壓也穩定下來，讓她不必再忍著淚水練唱。因此，她很高興地接受了一個到希臘演唱的邀請。

拉里（Ralli）女士（註1）獲得了雅典藝術節（Festival of Athen）的授權，她早在去年六月卡拉絲在倫敦演唱米蒂亞時便與她進行接觸。著裝排練結束後，我和她一起去見卡拉絲。不知何故，拉里女士當時說話的語氣聽起來專制地有些反常，她對卡拉絲說：「妳也得在妳的祖國希臘演唱《米蒂亞》。」卡拉絲對於有人在她筋疲力盡地演出之後沒幾分鐘，便向她提出這種唐突的要求感到不滿。「妳期望我怎麼做？跪下來求人家讓我在希臘演唱嗎？為什麼雅典藝術節不循正常的管道來聘用我呢？其他人都是這麼做的。」卡拉絲簡短地回話。然後她便開始和我聊起其他不相干的話題。後來我找到機會告訴卡拉絲，拉里女士只是想以較不正式的方式表達善意，因為她認為卡拉絲也會希望如此。「也許我的反應有些太過

激烈了。」卡拉絲如此說道。不過如果我們回想兩年前卡拉絲在雅典藝術節的音樂會中受到何等待遇，並且大有理由地說出「沒有下一次了」之後，她的反應也不會讓人太過訝異。

無論如何，兩位女士的第二次會面進行得相當順利，卡拉絲十分贊同在希臘演唱的主意，也期待正式的邀請。合約的確寄到了，而且她克服病痛之後，也衷心地接受了，特別是因為現任的雅典藝術節總監是一位她相當尊敬的老朋友巴斯提亞斯（Costis Bastias），卡拉絲在雅典歌劇院的日子便曾與他一同演唱。她完全清楚別人對她有多麼高的期待，而讓她接受這個工作的最大誘因，在於她重新尋回的自信與聲音能力，以及她的恩師、更是父執輩的老朋友塞拉芬將指揮這場演出。

雅典藝術節主辦單位的計劃是由雅典歌劇院在埃皮達魯斯寬廣的古劇場，上演由卡拉絲擔綱的歌劇。以前只有古希臘悲劇曾在這個獨一無二、音效絕佳的露天圓形劇場演出，而卡拉絲在去年八月隨「克莉斯汀娜號」出航時，曾有機會到此一試其絕佳的音響效果。最初提議演出的劇目是《米蒂亞》，但卡拉絲覺得她的同胞會更希望聽她演唱《諾瑪》，因此更動了劇目；她將在下一年度演唱《米蒂

亞》。米諾提斯與薩魯奇斯將執導《諾瑪》，而且更禮聘了希臘最著名的服裝設計師弗卡斯（Antonis Fokas）出馬。建議的演出陣容最初包括由皮契（Mirto Picchi）飾演波利昂、拉札瑞妮（Andriana Lazzarini）飾演雅達姬莎，而札卡利亞則飾演歐羅維索。但由於札卡利亞已經先接受了薩爾茲堡藝術節的邀約，無法演出，因此由馬佐里（Feruccio Mazzoli）代替。拉札瑞妮也生了病，不得不退出演出。由於雅達姬莎一角不容易找到，經理部門遇到了問題。有人向卡拉絲推薦前景看好的希臘年輕次女高音莫弗尼歐（Kiki Morfoniou），她馬上轉告塞拉芬此事。經過試唱之後，決定聘用莫弗尼歐。

在埃皮達魯斯的演出之前，卡拉絲同意到倫敦錄製一張羅西尼與威爾第的詠嘆調選曲，以及在奧斯坦德（Ostend）舉行一場音樂會，這兩次演出也可做為暖身之用，因為她已有九個月未曾公開演唱。她對錄音並不滿意，因此並未同意發行。在這樣的情況下，音樂會似乎是更大的挑戰，而她也願意面對，直到演出前十二小時她被急性喉炎所擊倒。音樂會終告取消：對於復出的她來說，這不算是好的開始，不過由於演出取消確實是因為喉炎而不是因為膽怯，卡拉絲並

未失去她的勇氣。

接近七月底時，她抵達希臘準備《諾瑪》演出，可說已經是脫胎換骨：一位平靜而有耐心的女子，看來似乎已經掌握了情緒上的平衡。在阿斯克勒庇俄斯（Aesculapius）博物館旁有一棟為她建造的住所，正對著劇院，因為當時由雅典到埃皮達魯斯需要五小時。在雅典希羅德·阿提庫斯劇院舉行的音樂會距今已有三年，而這一次沒有任何的政治或藝術危機；她的祖國張開雙臂迎接她，而希臘人從來不曾這樣為門票而搶破頭。到希臘過暑假的喬治·卡羅哲洛普羅斯則是唯一出席的卡拉絲家族成員。歐納西斯也到場欣賞她最負盛名的角色，同時第一次見到了卡羅哲洛普羅斯。這兩個男人同樣直話直說的個性讓他們一見如故。張燈結彩的「克莉斯汀娜號」停泊在附近的小村莊老埃皮達魯斯（Old Epidaurus）海灣內，準備在演出結束後舉行宴會。

為了此一在希臘的第一次演出，也是值得懷念的演出，每個環節都經過週詳的計劃，只有一件事情除外：通常相當穩定的天氣竟突然變得陰晴不定。第一場《諾瑪》的節慶演出不得不在最後一刻取消，因為整晚下了一場在八月前所未聞的豪雨，讓一大群失望的觀眾艱辛地長途跋涉回雅

典。不久之後，主辦單位宣佈第一場演出將由第二場來取代，而第二場演出則取消。在重新排定的慶典演出之夜並未發生任何不幸，成千上萬的觀眾湧入，劇場座無虛席：據估計有一萬八千人觀賞了演出，每個人都能聽得非常清楚。雅典歌劇院中所有沒參加演出的歌者，包括一些早年曾嫉妒卡拉絲在希臘名氣竄升，而密謀阻撓她簽下新合約的人，如今都坐在台下欣賞他們馳名國際的同胞演唱。

當卡拉絲飾演的督依德女祭司進場時，看起來是那麼地莊嚴，讓觀眾不禁摒息，並給予她喝采。與此同時，觀眾席內有人放出了兩隻白鴿（古希臘愛與快樂的象徵），白鴿先是暫時飛到腳燈之上，隨及消失於鄰近的森林之中。此時卡拉絲一個音都還沒開始唱。她深受感動。她的同胞在她身上喚起的強烈情感，在這個時刻甚至超越了她的藝術力量，這感覺如此強烈，讓她在演唱第一首宣敘調的前幾個樂句時有些不穩，但同時也充滿著一種奇妙的神秘感，似乎與這個對希臘人或是任何訪客都感到神聖的環境融為一體。她的聲音極佳，粉碎了任何對她藝術生涯已經結束的恐懼。她為諾瑪呈現了至為深刻的詮釋，讓所有人熱眼盈眶。在第二幕，當她與莫弗尼歐唱出代表兩位女子和解的著名二重唱〈看哪，哦，諾瑪〉時，觀眾的興奮簡直無邊無際，這也同時象徵了卡拉絲再度獲得了同胞的全心接納。結束後並沒有人獻上花束，取而代之的是一個在希臘土生土長的桂冠花圈，放置在全希臘最出名的女兒足前。

然而，眾神卻讓卡拉絲接受再一次的試煉。下一場也是最後一場演出之前她生病了。儘管她發著高燒，還是不顧醫生的建議堅持演唱，幸而無恙。這是卡拉絲自早年以來首次於希臘舉行歌劇演出。她將約一萬元的演出酬勞（這與她在戰爭期間每個月一千五百德拉克馬的所得真是不可同日而語）捐出做為獎學金基金（「卡拉絲獎學金」），幫助那些貧窮而有天份的年輕歌者。希臘政府認為這是表達對瑪莉亞‧卡拉絲的藝術的讚賞的最佳時機，致贈她一面獎牌表彰其成就。

卡拉絲在生命中第一次感到她的同胞喜愛她、欣賞她，而她從來沒有如此深刻地感覺到自己是一位希臘人。當我在愛琴海的提諾斯島與她巧遇時（當時歐納西斯帶她前往有聖母瑪莉亞奇石的教堂進行朝聖之旅），她看起來氣色好極了。她穿著一身簡單黑衣，頭上戴著黑色透明絲織薄紗，垂著幾個金屬圓片，看起來比實

卡拉絲、露德薇希與塞拉芬攝於一九六○年諾瑪錄音的一次鋼琴排練。

卡拉絲與露德薇希在諾瑪錄音期間稍事休息。

際年齡年輕，就像是希臘美女的典型。她充滿生氣地微笑。「幸福真好，如果你知道自己很幸福，那更是棒極了！」當她回到「克莉斯汀娜號」時如此說道。

當卡拉絲航行離開希臘時，夏天差不多結束了。明年八月，她還將回來埃皮達魯斯演出《米蒂亞》。由於她飾演的諾瑪如此成功，並為這個角色賦予了新的溫柔與更深刻的意義，EMI決定為她重新錄製這部歌劇。演出陣容包括了柯瑞里（飾波利昂）、露德薇希（Christa Ludwig，飾雅達姬莎）、札卡利亞（飾歐羅維索），指揮為塞拉芬，錄音工作則於米蘭進行。

接著卡拉絲開始為一間老劇院準備一個新的角色。經過了兩年半的缺席之後（自從她演唱《海盜》中的伊摩根妮之後），卡拉絲以董尼才悌歌劇《波里烏多》（Poliuto）中的寶琳娜（Paolina）一角回到了她深愛的史卡拉。這個角色經過了審慎的選擇，儘管並不容易，但整體來說並不會對聲音造成太大的問題，也不需要超乎尋常的戲劇性抒發。加上柯瑞里、巴斯提亞尼尼與札卡利亞成就了絕佳的演出陣容，指揮則是沃托。

最初《波里烏多》的製作由維斯康提與貝諾瓦鉅細靡遺地計畫著，但是維斯康提於十一月中旬退出了這個計劃，原因與史卡拉無關，而是為了抗議義大利政府：電檢單位堅持要對他的電影「洛可兄弟」（Rocco e i suoi fratelli）剪片，聲稱這部電影誹謗了義大利南部移民。除此之外，維斯康提在製作泰斯托利（Testori）的劇作《L'Arialda》時也遇到麻煩，這部作品於羅馬開演時以猥褻為由遭到禁演。（翌年二月於米蘭亦遭到禁演。）因此他發誓絕不再為義大利政府資助的劇院工作。他以電報向卡拉絲深表歉意，解釋他別無選擇，退出《波里烏多》對他來說有多麼地痛苦：「這的確很痛苦，尤其因為我被剝奪了與妳一同工作時的滿足與快樂。然而我相信妳能體會我的困境，從而同意我的決定。」卡拉絲迅速且溫暖地回應，表達出她對於他所遭遇的「完全悖於常理」的不公平處境感同身受。這部歌劇最後由格拉夫在首演前三星期接手執導。

一九五○年的聖昂博日，史卡拉以《波里烏多》為歌劇季揭幕。那是一場非比尋常的節慶演出，為此一盛會整個觀眾席佈置了數千朵康乃馨。整間劇院擠入爆滿的觀眾，許多門票幾經轉手，在黑市裡以天價販售。歐納西斯邀請的賓客包括了雷尼爾家族（Rainiers）、阿加汗（Begum Aga

Khan），與為數可觀的一九六〇年代噴射機闊佬。同時出席的尚有為數眾多的劇院、電影與歌劇明星，眾人前來歡迎前任史卡拉女王的回歸。有趣的是，卡拉絲的敵人似乎消失了，儘管在她被逐出史卡拉期間，提芭蒂在眾人的要求下回到了劇院。

在《波里烏多》的演出中，卡拉絲的狀況好壞不一，不過義大利的樂評似乎對於首演時非比尋常的眾星雲集景象，興趣大過舞台上的藝術呈現。最具建設性的評論來自於英國樂評。波特（《音樂時代》，一九六一年二月）聽到了這樣的卡拉絲：

她令人入迷，穩定、自信且引人入勝。卡拉絲為每個角色賦予新意。就寶琳娜這個角色來說不只是儀態、樂句、姿勢或音調曲折之美，而幾乎就是美的化身。從一開始這位異教女主角聆聽基督教頌歌時的激動，一直到她最後一景中決心殉教時所盈貫的超自然光芒。卡拉絲令我著迷，我承認這一點；我認為《波里烏多》是一部好歌劇。

一九七〇年代，卡拉絲憶起了一九六〇年回到史卡拉的情況：「那時候，我的感情非常脆弱，而且有時很難溝通。離開舞台超過一年之後，演出《波里烏多》前，我只在埃皮達魯斯演唱過兩場《諾瑪》。不過如果不是在史卡拉的話，這還不打緊。你知道的，精神上我從未離開過史卡拉，可是實際上我卻像一個被打入冷宮的藝術家那樣回到那裡。在這樣的情況下，觀眾會接受我嗎？我對此感到憂心忡忡，而這和我的藝術能力完全沒有關係。不過人們已受到影響。而且，自從我上一次在史卡拉演唱之後，我的聲音已經有相當大的改變。無論如何，那時我還是很快樂，而且我獲得的平靜給予我回到「家」中的力量。還有那些在《波里烏多》當中演出的同事，他們不僅是最傑出的藝術家，也是真正的朋友，一路走來總是扶持著我。而最重要的是，若不是寶琳娜擄獲了我，我也不會演唱這部歌劇；她的皈依基督（打從歌劇開始那一刻便埋下了種子）促成她最後的崇高犧牲，這讓情節推展極具說服力。她不僅僅是伴隨丈夫死去。她對丈夫的愛意具有決定性，間接地幫助她尋得信念。而我能夠以聲音來傳達她的感情，至少我希望自己可以做到。」

史卡拉的長期訂票者為了慶祝她的回歸獻給她一面金牌，有史以來，在劇院從來沒有一位藝術家能夠獲此殊榮。

寶琳娜正巧是卡拉絲最後一個新角色。《波里烏多》的確讓她成功地回到史卡拉，但是自此之後她的演出非常少，間隔也很長。如果不是血壓的問題，她也許能夠克服她心理上的疲憊，但是她也知道她的聲音本錢已不像從前那麼豐厚，因此她的自信難免也受到了波及。她很聰明地決定在身體與聲音的狀況許可之下，做最少的演出，也因此，她才繼續在與歐納西斯交往而接觸到的社交生活中，尋求情緒發洩的管道。她仍留著米蘭的房子，可是她通常不是在蒙地卡羅就是在「克莉斯汀娜號」上；這種生活方式讓她找到一種放鬆的方法，享受閒暇，為自己而活。出於自己的選擇，她年輕時並沒有社交生活，而在與麥內吉尼的婚姻歲月中，這方面也付之闕如，如今社交生活一下子湧來，而她也願意接受，但只當成暫時的替代品。她對於藝術奉獻的心意並未稍減，但隨著聲音退化，這樣的奉獻機會變得愈來愈少。

《波里烏多》之後，她再一次亮相是在一九六一年春天，參加為艾德溫娜‧蒙巴頓信託機構（Edwina Mountbatten Trust）募款，而於倫敦的聖詹姆斯宮（St James's Palace）舉行的慈善音樂會。這一次她在沙堅爵士（Sir Malcolm Sargent）的鋼琴伴奏下，演唱了選自《諾瑪》、馬斯奈的《熙德》、《唐‧卡羅斯》，以及《梅菲斯特》的詠嘆調。

初夏，她於蒙地卡羅度假結束，並且完成了一趟地中海航行之後，開始為回到希臘的埃皮達魯斯為演唱《米蒂亞》做準備。這部歌劇的故事背景發生在科林斯，正位於埃皮達魯斯地區。沒有其他劇場比這裡更適合重現米蒂亞的悲劇，而卡拉絲亦引以為傲，一絲不苟地準備她的角色。這部歌劇再度由米諾提斯與薩魯奇斯搬上舞台，維克斯演唱傑森、莫德斯蒂演唱克雷昂，莫弗尼歐演唱奈里絲，而指揮則是雷席鈕。

《米蒂亞》排定於七月稍早演出，以避免像去年第一場《諾瑪》演出，因雨延期的不幸再度發生。令人難以置信的是，演出前兩個小時突然又開始下起傾盆大雨。不過這只是虛驚一場，因為豪雨只持續了幾分鐘，隨後陽光再度露臉。首場演出卡拉絲的狀況絕佳。她以絕佳的說服力演唱米蒂亞，較之前更為出色，在米蒂亞極度的憤怒與溫柔之間取得了更好的平衡，完全擄獲了廣大的群眾。其中聲音與動作天衣無縫的結合，讓演出簡直成為劇場奇蹟，而瑪莉亞‧卡拉絲則受到如希臘女神般的致意與歡

呼。第二天雅典市長頒贈她一面金牌，並授予她市民權，而卡拉絲再度將她的酬勞捐進她前一年成立的獎學金基金。一如往常，還是有一些喜歡賣弄的樂評針對她的演唱提出負面看法，但是一般的評論還是認為她仍然是世界上最偉大的歌者，而她在埃皮達魯斯演唱的米蒂亞深受好評，則完全當之無愧。

喬治‧卡羅哲洛普羅斯再度前往希臘，陪在女兒身邊。這一次他也帶來了另一個女兒伊津義，姊妹兩人自一九五○年後便未曾見面。這是一次愉快的聚會，也是自從早年在雅典的日子以來，唯一一次卡拉絲的演出有兩位家人出席，不過這兩名姊妹之間的關係並沒有什麼進展。有人暗示她母親可能出席第二場《米蒂亞》演出，但最後證明只是空穴來風。而第一場《米蒂亞》還有一個重要人物缺席；由於公務繁忙，歐納西斯只趕得上參加第二場與最後一場演出。

娃莉‧托斯卡尼尼目睹了卡拉絲在埃皮達魯斯的藝術成就，她認為卡拉絲的聲音已經大為恢復，因此勸說吉里蓋利在史卡拉推出一個新的《米蒂亞》製作。一九六一至一九六二年的歌劇季是以威爾第的《萊尼亞諾之戰》（La battaglia di Legnano）開幕，由柯瑞里與史黛拉擔綱演唱。這

是一場趣味多於刺激的演出。四天之後，瑪莉亞‧卡拉絲演出的《米蒂亞》於史卡拉引發了向來只有在歌劇季開幕演出時，才會引起的熱情回應。在埃皮達魯斯將這部作品搬上舞台的原班人馬獲得雇用，維克斯再度演唱傑森，但是克雷昂則是由賈洛夫（Nicolai Ghiaurov）演唱，奈里絲則由席繆娜托擔綱。指揮是首次指揮凱魯畢尼歌劇的席珀斯（Thomas Schippers）。

卡拉絲以平常具備的戲劇強度開始演唱她的出場宣敘調。接著以美妙圓滑的聲音線條唱出詠嘆調〈你看到你孩子們的母親〉（〈Dei tuo figli〉）。然而，當她唱到一半時，聲音中出現了一兩個輕微但可辨的破音，那些冬眠了許久的「發出嘶聲的蛇」突然甦醒了。接下來發生的事席珀斯描述得最好：「我不認為卡拉絲的演唱有任何毛病，可是從頂層樓座上方傳來了一陣可怕的噓聲。卡拉絲繼續唱下去，但是當她唱到『我為你放棄了一切』（『Ho dato tutto a te』）時，並不是對著揮舞拳頭傑森唱，而是對著頂層樓座的方向唱，而當她唱出『狠心的人』（『Crudel』）時，則做出了一個充滿懸疑的停頓。她怒視著頂層樓座，然後直接對著觀眾唱出第二遍『狠心的人』讓觀眾陷

入一片死寂。接下來沒有任何的噓聲，卡拉絲的演唱當中也再沒有任何不穩。她非常成功，也獲得觀眾的正面回應，欣賞她在這個她的成功角色上，更為精進的演出。」

與此同時，史卡拉計劃於春季米蘭博覽會期間盛大地重演梅耶貝爾（Meyerbeer）眾星雲集的歌劇《新教徒》（Les Huguenots）。儘管沒有明確的計劃，但是人們希望卡拉絲能夠加入此一製作，與澳洲女高音蘇莎蘭（卡拉絲於倫敦首演《諾瑪》時，蘇沙蘭擔任克羅蒂爾德）以及其他明星同台演出。卡拉絲將演唱瓦倫汀娜（Valentine），蘇莎蘭則演唱皇后。

《米蒂亞》演出之後，接下來的兩個月卡拉絲大部分都在蒙地卡羅度過，維持從歌劇舞台半退休的狀態。二月二十七日，她出現在倫敦節慶廳（Festival Hall）的音樂會舞台之上，面對一群忘情歡呼的觀眾。雖然距她上次於此登台已有很長一段時間，但是她並未遭人遺忘。音樂會很成功，但是仍然有一些負面的樂評，認為她音量變小且不如從前穩定。其他少數人則認為儘管卡拉絲的聲音有些退化，特別是在高音部分，但從其他方面來看，她的聲音精進不少，特別是她最近培養的柔軟靈動，以及更為細緻的表情。然而，她留給群眾的印象卻是，儘管有著傑出的優點，她的聲音已經明顯出現衰退跡象。她的演出曲目當中有一大部份是屬於次女高音的音域範圍，例如〈哦，這是命中註定〉（〈O don fatale〉，《唐‧卡羅》）與她以法文原文演唱的〈哭泣吧，我的雙眸〉（《熙德》）。卡拉絲演唱法文詠嘆調的錄音早於幾個月前發行，而從她在音樂會舞台上對於馬斯奈詠嘆調的美妙詮釋看來，顯然她現在擁有了一個可以發揮的全新曲目。

音樂會之後，卡拉絲於倫敦錄了一張董尼才悌與羅西尼的歌劇選粹，然後開始在德國進行短期的巡迴演唱。她於慕尼黑、漢堡、埃森與波昂等地的演唱均相當成功，在波昂時她因為眼睛過敏疼痛（隱形眼鏡造成）而不得不住院，一直到演出前不久才出院，而令人訝異的是，這場演出是整個巡迴演出中最為成功的一場。

回到米蘭，史卡拉依照計畫上演了《新教徒》，但是原來卡拉絲可能演唱的角色瓦倫汀娜是由席繆娜托演出。不過，她還是在稍後重演了兩場《米蒂亞》。儘管那已經是歌劇季的尾聲，通常米蘭人都已經消失渡假去了，整個劇院仍然爆滿。唉，如果當時沒有第二場演出，那麼情況可能會稍好一些，因為那幾乎是卡拉絲的演

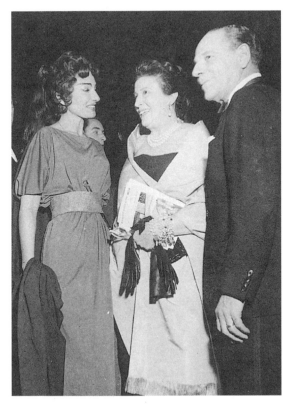

卡拉絲與在史卡拉導演《米蒂亞》的米諾提斯，以及他的妻子卡蒂娜·帕西努，偉大的希臘悲劇女演員。

去克服技巧上的新障礙。

　　一九六二年夏天在埃皮達魯斯並沒有演出。在《米蒂亞》之後，卡拉絲提議隔年演出《波里烏多》，不過後來還是婉拒了——希臘夏天的燠熱確實是太累人了——但是她承諾考慮於一九六三年再回來。然而媒體卻無視於她的聲音問題，指責她將社交生活與和歐納西斯的戀情看得比藝術職責還重；她的一舉一動都受到報導，而當媒體沒有社交新聞可報導時，他們便偶爾提及一些可能的舞台演出，但都是從未實現的謠言。

　　然而，十一月四日卡拉絲出人意表地出現在英國電視節目《柯芬園之黃金時刻》（Golden Hour from Covent Garden）中。她演唱了〈虛幻的人生〉（〈Tu che le vanita〉，《唐·卡羅》）以及選自《卡門》當中的〈哈巴涅拉〉與〈賽吉迪亞〉（Seguidilla）舞曲，第一次向倫敦觀眾展示她可能是這部歌劇著名女主角的傑出人選。她在電視節目露面之

出中前所未有的大災難。她嘗試以她一貫令人信服的方式扮演此一角色，就風格與品味而言，她總是完美無缺。事實上，她差不多可說是在各方面都得到了滿分，除了最重要且不可或缺的一項：聲音表現。這一次，其他所有的優點也無法彌補那突如其來的聲音退化警訊。

　　接下來的十八個月幾乎沒什麼活動，而卡拉絲在鼻竇毛病痊癒之後（這很可能是她近期聲音出問題的主要原因），開始下苦功勤練歌喉。她再度向希達歌請益，於是這位世界上最知名的歌者再一次成為學生，試著

後，柯芬園以及其他歌劇院立刻邀請她演出此角，但是她並未接受。這次演出是繼史卡拉劇院《米蒂亞》之後的第一場演出，也許觀眾喜歡他們聽到與看到的，但是她自知離聲音恢復還有一段距離。在電視上演唱三首詠嘆調是一回事，而演出一部完整歌劇則又是另外一回事。她繼續努力練唱，而那些可以表現得極為可愛但也可以翻臉無情的音樂大眾，卻因為她的「沈默」而開始為歌者瑪莉亞‧卡拉絲挖掘墳墓。

儘管如此，該年年底時，卡拉絲復出的傳言甚囂塵上。儘管完全未曾實現，但是這些報導也並非空穴來風，因為史卡拉確實曾經與她接觸，請她演唱一九六三至六四年歌劇季的兩部新製作。其中一個是《費加洛婚禮》（Le nozze di Figaro）中的男爵夫人一角，另一個則是蒙台威爾第（Monteverdi）的《波佩亞的加冕》（L' incoronazione di Poppea）當中的同名主角或是歐大維亞（Ottavia）。柯芬園也計劃為她上演《遊唱詩人》，由柯瑞里演唱曼里科，蕭提（Georg Solti）擔任指揮，並由維斯康提執導。除此之外，也有人安排她在巴黎亮相，演唱《茶花女》當中的薇奧麗塔。還有，史卡拉劇院計畫到俄國訪問演出，據瞭解合約中

指名卡拉絲要隨團出行。但是這些戲約沒有一個通過。一九六三年一整年她只在柏林、杜塞爾多夫（Dusseldorf）、斯圖加特、倫敦、巴黎與哥本哈根演唱了六場音樂會。除了在巴黎的音樂會中演出包含了馬斯奈《維特》與《瑪儂》的詠嘆調之外，其餘的演出曲目都是一樣的：選自《諾瑪》、《納布果》、浦契尼的《強尼‧史基基》（Gianni Schicchi）的詠嘆調、選自《波西米亞人》中穆塞妲的「圓舞曲」，以及《蝴蝶夫人》當中的死亡場景。她所到之處均受到熱情歡迎，大家都很高興看到她回來，儘管只是在音樂會的舞台上。然而，就聲音而言卡拉絲並不穩定，明顯不足的高音令人無法忽略。可是在其他時刻她又完全沒有問題，為觀眾帶回了舊日的興奮之感。

卡拉絲仍然沒有演出歌劇，而謠言繼續四處散佈，國際媒體經常發表卡拉絲即將回到舞台上的消息：在達拉斯演出葛路克的《奧菲歐與尤莉蒂妾》、在紐約演出《米蒂亞》、在柯芬園演出《茶花女》與《安娜‧波列那》，如此這般。這些邀約確實存在，但是卡拉絲一個也沒有接受。她喜愛這些角色，要是她擁有必要的聲音本錢來支持她，那她一定會毫不考慮地同意演出。但是她並沒有，有一

段時間她甚至認為自己也許永遠無法復原，而開始從另一種觀點來看待生活。經過了二十五年努力不懈的苦練、犧牲奉獻，視藝術職責重於一切之後，她開始尋求放鬆，過正常的生活，從無止盡的責任負擔當中釋放出來。同時她內心深處也期盼這種無憂無慮的生活，能夠提供她回復健康與自信的鑰匙。

在她的倫敦音樂會翌日，當時柯芬園的總監，同時也是卡拉絲好友的大衛‧韋伯斯特爵士（Sir David Webster）提議她演唱《托絲卡》的新製作。演出陣容包括了戈比，他無疑是那一代最偉大的史卡皮亞，而祈歐尼（Renato Cioni）則飾演卡瓦拉多西。祈拉里歐（Carlo Felice Cillario）將擔任指揮，而導演則是柴弗雷利。卡拉絲並未立即表態，但是保證會慎重考慮這個提議。

儘管《托絲卡》並非卡拉絲最喜歡的歌劇之一，但是托絲卡一角對一位受過「美聲唱法」訓練的歌者來說是相當容易的。因此，由於她的健康已大有改善，她相信以托絲卡復出舞台所冒的風險較小。同時她也較有時間，因此她花了一番心思琢磨這部作品，推敲女主角的動機，也因而比以前更喜歡這個角色。除此之外，卡拉絲一直和柯芬園的所有工作人員相處

甚歡，現在她覺得可以從偉大的歌者演員與最好的同事戈比，以及她曾經成功合作的柴弗雷利身上得到全部的支援與鼓勵。儘管有這些誘人的因素，最後關鍵性的原因還是不久前她獲得EMI在巴黎的製作人葛羅茨（Michel Glotz）的支持，才讓她下定決心接下這個角色。在他的鼓勵之下成就了一批卡拉絲的新唱片錄音。她已經與他成功地錄製了兩張法文詠嘆調選曲，接著還要錄製第三張，以及《卡門》與新的《托絲卡》。葛羅茨也許曾利用卡拉絲來實現自己的野心，但是他在她需要實踐她自己的藝術野心之時，激起了她的自信，這件事情本身就是一項成就：並非說葛羅茨不存在，柯芬園的《托絲卡》演出便不會實現，但是他無疑是個重要的觸媒。柴弗雷利過去曾經多次拒絕執導《托絲卡》，他說這是因為：「我需要一位有個性、能夠理解我做法的女高音。我覺得托絲卡是一位生氣勃勃、熱心、不拘小節的女子，而不是帶著四打玫瑰來到教堂的歌劇女主角，像根活竹竿，戴著一頂插著羽毛的寬帽等等。托絲卡絕不是這等模樣。卡拉絲如此之快便以獨到的方式為她賦予生命，真是令人驚訝。」

當卡拉絲在倫敦演唱《托絲卡》時，她的聲音狀況比起前一年音樂會

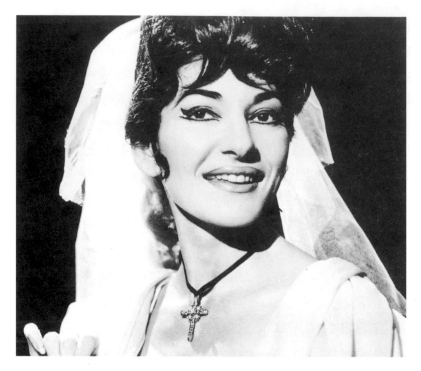

一九六四年，倫敦。卡拉絲在科芬園演出托絲卡（EMI提供）。

時要來得更好。儘管她在某些音上面還是有些不穩，但是這只是偶爾發生，並不會破壞觀眾對戲劇的融入。由於她獨特的聲音與微妙的戲劇性，再加上戈比表現傑出，托絲卡的悲劇未曾如此活靈活現且令人信服。群眾與樂評都同意這是他們記憶之中最偉大的托絲卡。他們同時在這部最受歡迎的作品中發現好幾處新意，然而仔細檢視浦契尼的樂譜，所有這一切都已寫在譜上：卡拉絲只是將作曲家的意圖帶出來，而她對這些意圖有透澈的瞭解。

羅森塔（《歌劇》，一九六四年三月）寫道：

這位托絲卡熱情而具有女性特質，深深地愛著卡瓦拉多西……，她相當衝動而又極度虔誠。在卡拉絲的演出中聲音如此具有戲劇性，她賦予聲音色彩，就像畫家在畫布上作畫，她的聲音雖不若以往寬廣奢華，但仍是一件驚人的樂器，擁有極具個人風格的音色。

倫敦的演出成功後，卡拉絲回到了蒙地卡羅與巴黎，她已經在巴黎優雅的福煦大道（avenue Foch）建立了永久的居所。儘管她在米蘭還有一

個家，但是自從她與麥內吉尼分開之後她便愈來愈少到米蘭去，到了一九六四年，她決定將這棟房子賣掉。這棟房子在她職業生涯最成功的那些歲月曾經是她的城堡。如今她和米蘭的另一個強烈連繫也斷了。

與此同時，史卡拉的俄國訪問之旅安排在一九六四年的秋天，卡拉絲受邀演唱《安娜‧波列那》，但是她婉拒了。儘管倫敦《托絲卡》的成功鼓勵她在接下來的五、六月間在巴黎歌劇院演出八場《諾瑪》，但是她希望在做其他打算之前，先看看這個相當困難挑戰的結果，因為儘管她目前居住在巴黎，卻只有少數的法國觀眾曾經親身體驗她的藝術。當然，這位世界知名的首席女伶，透過報導與錄音而廣為人知，但是她在法國首都只有兩次零星的演唱，而且從未唱過全本歌劇：一次是為柯蒂總統舉辦的節慶演出，另一次則是一九六三年的音樂會。

卡拉絲演唱的《諾瑪》即將推出，引起了極大的關注，法國媒體認為這次演出對於巴黎歌劇院來說是歷史性的一刻。隨著第一場演出的日期漸近，他們的期待之情一直往上攀升。自從一九六○年夏天於埃皮達魯斯演出之後，卡拉絲便未曾演唱過《諾瑪》，而除了最近柯芬園的《托絲卡》之外，她已兩年沒唱過歌劇。儘管心情各異，各地的愛樂者還是蜂擁前來聆聽她演唱這個她最負盛名的角色。有些人對她仍充滿信心，認為她還能以演唱施展魔力，其他人則擔心她可能辦不到。

首場節慶演出那一夜對於擠滿了劇院的巴黎人來說，是個繽紛的夜晚。儘管在觀眾席上，一切都是那麼完美，但是在舞台腳燈的另一邊則完全不是那麼一回事。就聲音而言，卡拉絲的狀況甚差。所幸她過人的戲劇力量，以及她為每一個樂句賦予色彩的方式，讓她得以確保她詮釋此一極為困難角色的優越性。那些主要前去聆聽她聲音的人則感到失望，也的確如此，因為她是以最少的聲音本錢來演唱。但是那些前來目睹無人可及角色刻畫的人則滿足地離開劇院。演出中，高音上的困難以及音量的降低相當明顯，對她來說交織著痛苦與勝利。幾個月前在《托絲卡》演出中，展現的聲音恢復希望幾乎又幻滅了，然而拿這兩部作品來評估卡拉絲的復出狀況並不公平：《托絲卡》從各方面來說要求都沒那麼高，而《諾瑪》精確的音樂再加上大量流瀉的樂句，除了完美的技巧之外，還需要歌者發揮各種不同的音色。

然而不可不提的是，卡拉絲確實

357

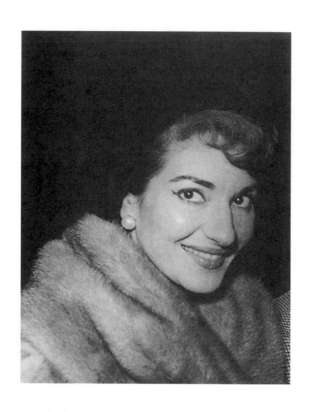

瑪莉亞‧卡拉絲，巴黎，一九六三年。

在其中一場演出克服了聲音上的困難。她在第三場《諾瑪》演出中幾乎處於最佳狀態。她勇敢面對所有的高音與裝飾樂段，因此演出十分完美。但是第四場演出則非如此，若不是她對戲劇性的精巧掌握，可能會形成一場災難。她在接下來的演出中還是恢復了水準，儘管並不能維持穩定。

除了柯索托（飾雅達姬莎）以外，在這個製作中卡拉絲所有的同事都相當幫她。柯瑞里最為配合，普烈特爾（指揮）與柴弗雷利亦是如此，所有人都認為能夠與這位諾瑪合作是極其榮幸的。而柯索托顯然早已忘記卡拉絲曾經寬容大度地，在一九五九

年倫敦的一場《米蒂亞》演出中幫助她，如今她反而利用卡拉絲聲音時有不穩的弱點，在與諾瑪的二重唱當中不必要地拉長樂音，藉此討好那些喜好此類耐力比賽的人士。但是柯索托就像所有自私的歌者一樣，做得太過火了。她知道卡拉絲在這幾場演出當中，聲音多少有些受限，於是利用每一個機會盡可能大聲地演唱。相反地，面對這種非關藝術的競爭，卡拉絲以人們想像得到最微弱的音量來演唱；柯索托唱得愈大聲，卡拉絲便唱出愈柔軟的樂音。柯索托不經意地幫了卡拉絲的忙——不過是因為她缺乏氣度。巴黎的《諾瑪》演出便如此結束，柴弗雷利總結卡拉絲的刻畫之時，相當切中根本。他說：「我以前就看過她早年在羅馬與史卡拉演出的諾瑪。但她在巴黎的演出遠為細緻微妙，變得更為成熟、真實、更具人性，更有深度。一切都去蕪存菁。她找到了一種撥動觀眾心弦的方式，而這是她以前從未企及的。或許她的聲音不如以往，但在其他各方面的優秀

表現之下，又有什麼關係呢？」

《諾瑪》演出也顯示儘管卡拉絲的聲音偶爾會有缺點，但可能正在康復當中。她已經度過了嚴重鼻竇毛病的危機，氣色看起來也好多了。在某種程度上這種看法也得到證實，因為她最後一場演出後不久錄製了《卡門》全曲。卡拉絲發現這個角色大部分都落在她能運用無虞的中音域，僅少數的高音，而她的發聲則呈現出最佳的品質與先前的技巧。錄音發行之後，她對於這位非常難演的女主角深具個人風格的詮釋獲得了讚賞。這有可能是為舞台演出投石問路嗎？可惜並不是，她沒有這樣的打算。

七月時，卡拉絲再度與歐納西斯航行至希臘。他買了一座名為斯寇皮歐斯（Skorpios）的無人小島，位於愛奧尼亞（Ionian）海接近列夫卡斯（Lefkas）之處。他打算在那裡建造一棟豪華的鄉間別墅，將這座島嶼變成他的私人財產。當「克莉斯汀娜號」停泊在斯寇皮歐斯的天然港口時，工程已經開始進行。日子過得相當平靜，卡拉絲開始放鬆，享受遠離塵囂的生活。在他們停留期間經常造訪列夫卡斯，當地於八月間正舉行一個民族舞蹈與歌唱的節慶。有一天卡拉絲自發地參加了節慶，演唱了《鄉間騎士》中的〈正如媽媽知道的〉（〈Voi

lo sapete, o mamma〉）以及一些希臘傳統民謠。在場的每一個人都玩得非常盡興。列夫卡斯的居民相當興奮，並且因為有瑪莉亞·卡拉絲這位舉世聞名的希臘歌者與他們共度，而感到難以言喻的光榮。她也相當高興能夠如此直接地與她的同胞溝通，當上萬島民目送著她乘船離去時，她不禁感動落淚。

經過假期的休養生息而感覺神清氣爽，卡拉絲回到了她位於巴黎福煦大道的公寓。十一月時她在距離不遠的孟德爾大道（avenue Georges Mendel）購買了一間更大更美的公寓。她希望來年春天能夠搬進去住，這確定了她將巴黎當做久居之地的想法。

這一年是個多事之秋，雖說不全然成功，但也重獲許多的希望。卡拉絲回到了歌劇舞台，更重要的是她似乎克服了聲音危機中較大的問題。重新找回自信後，她於十二月重新錄製了《托絲卡》。她之前的錄音（一九五三年，與迪·史蒂法諾和戈比合作，並由德·薩巴塔指揮）便獲得一致推崇，而新的錄音（與貝貢吉（Carlo Bergonzi）和戈比合作，普烈特爾指揮）則帶來新的啟發。儘管她聲音能力減弱，卻仍以無比的深刻藝術刻畫超越了自己，唱出了權威性

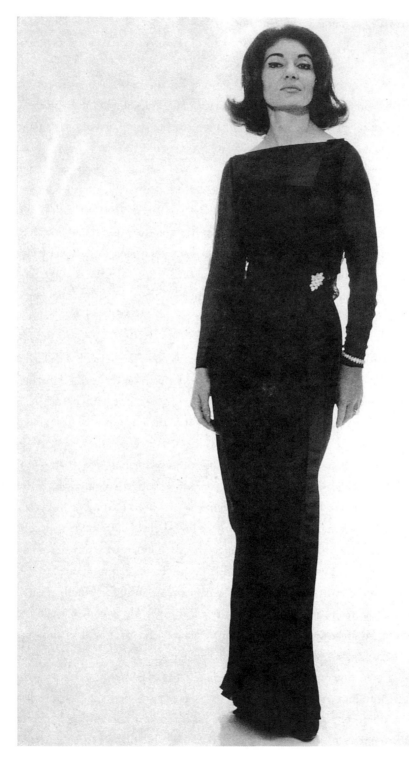

瑪莉亞・卡拉絲，巴黎，一九六四年。

的托絲卡。

此次錄音成功讓她更相信在她職業生涯的這個時期，《托絲卡》是演出風險最小的歌劇。她同意於一九六五年二月在巴黎歌劇院演唱該劇，同時也將在翌年五月重演《諾瑪》。透過柯芬園與巴黎的交換計劃，倫敦的《托絲卡》製作將移師巴黎，而巴黎的《諾瑪》（兩部作品都是由柴弗雷利執導）則將於倫敦演出。他們計劃讓卡拉絲三月到倫敦重演《托絲卡》，並且很有可能於該季稍後演唱《諾瑪》。與此同時，卡拉絲宣佈了另一個關於舞台演出的重要計劃。在她與魯道夫・賓格鬧翻的六年之後，她將回到大都會歌劇院。值得注意的是，在卡拉絲與丈夫決裂後不久，他們的爭吵很快便獲得平息，葛羅茨只不過在一九五九年十月邀請他們到布隆林園（Bois de Boulogne）的一家餐廳共進午餐，便讓他們言歸於好。最初賓格提議她演出《茶花女》，但是當時她並沒有信心能夠勝任。最後他們選擇了《托絲卡》，而僅於一九六五年三月繼她的巴黎演出之後，安排了兩場演出。

同一年也預定將錄製一些相當有意思的錄音。由卡拉絲演唱馬克白夫人的《馬克白》全曲錄音已經黃牛許久，而錄製一部新的《茶花女》也極

有可能。儘管已經有一套她演唱薇奧麗塔的錄音，但已經相當老舊，更何況她對於這位最惹人憐愛女主角的詮釋，從她職業生涯早年至今，已經精進了不少。

二月起，卡拉絲開始於巴黎歌劇院演出一系列八場的《托絲卡》。如同去年於倫敦演出的陣容，其他的主角是祈歐尼與戈比，指揮是普烈特爾。一切進行得相當順利。除了音量略有減退之外，卡拉絲的聲音狀況比起過去五年來都還要好；她的聲音更為穩定，高音更為圓潤，而音色也顯得更有血肉。她看起來也更為強壯敏捷，給了巴黎人以及來自世界各地的無數觀眾一場值回票價的刻畫，比起她在倫敦演出此角時更為精進。著名的樂評克拉爾東（Claredon）認為該場演出是令人難忘的劇場經驗：

> 我看過無數次的《托絲卡》——也許有上百次，可是昨晚讓我相信我其實是第一次觀看此劇。

由於門票供不應求，因此主辦單位宣佈加演一場（由柯瑞里飾演卡瓦拉多西），而且門票立即售罄。

巴黎的掌聲尚未歇止，卡拉絲便已出發到紐約，準備在大都會歌劇院

再度以托絲卡一角亮相，距她上一次在那裡演唱這個角色已有七年之久。紐約一直是個讓她又愛又恨的城市。在一個視知名度為最重要因素之地，熱情的支持與敵視同樣是無法避免的。而卡拉絲也發現大都會歌劇院幾乎沒有什麼改變。她還是忍不住要尖銳地（但也是正確地）批評破舊的舞台佈景，而且就如同她曾經在陽台上以粉筆標示排練《茶花女》，這一次他們又令人無法置信地沒有舞台排練。還好她曾經多次與飾演史卡皮亞的戈比演唱這部歌劇，柯瑞里在第一場演出中演唱卡瓦拉多西，塔克演唱第二場，指揮則是克雷瓦。

同時，那些希望買到站票的群眾在劇院售票口開始賣票前幾天就在外面排隊，並且在歌劇院前面掛了一幅寫著「歡迎回家，瑪莉亞·卡拉絲」的橫幅，讓人十分窩心。這的確是溫暖的返鄉演出。她第一次出場時獲得長達六分鐘的鼓掌歡迎，就連她也從來沒有過這樣的經驗。從那時起，卡拉絲要回了大都會的后座。這並不是因為她的聲音像她以前在此那樣地穩定。她現在的音量明顯較從前弱，而且在某些持續音上偶爾會出現輕微的瑕疵。但是她運用聲音資源的技巧，姑且不論其瑕疵，則展現了人類所能表達的極致，令人咋舌。次月的樂評

充滿了對卡拉絲演出的讚辭，並讓她成為封面人物，而在紐約通常只有大都會歌劇季開幕時才會出現這樣的情形。

李奇（Alan Rich，《前鋒論壇報》（Herald Tribune））寫道：

> 我昨天晚上聽到的聲音有一種滑膩的輕盈，喚起人們對她最早期錄音的回憶。她既做到這一點，又不失聲音裡的戲劇性。光就聲音而言，這是我記憶所及最卓越的聲樂成就。而整個第二幕簡直是對人性的深刻剖析。

現在大家完全不像以前那樣以敵意待她，這讓她很高興能回到家鄉，與世界為友。在那樣完全被認可與接受的時刻，她覺得好像擁有了「全世界」。

六天之後，她前往巴黎準備演出《諾瑪》。她高興地排練這個偉大角色，一位為了愛拋棄一切的督依德女祭司，而音樂界也以同樣的熱情期待她的演出。這個角色她最近演唱得比過去都要好，而且可能也沒有其他角色更能彰顯出她的優點了。與此同時，她也為法國電視台錄製了一個半小時的節目，其中除了訪談之外（主要是關於她對於歌劇演唱的看法），卡拉絲演唱了選自《瑪儂》、《強

尼‧史基基》與《夢遊女》的詠嘆調。這場音樂會將於五月十八日播出，也就是她的《諾瑪》演出期間。一切進展得相當順遂，直到第一場《諾瑪》演出前三天，她突然感到身體不適。她的血壓突然降低，而不合理的熱浪與極度乾燥的天氣讓她罹患了咽頭炎。這也許是心理因素造成的，麥內吉尼最近又開始找她麻煩。自從他們分手之後，他一直觀察著卡拉絲；現在他提出新的訴訟，希望法院能夠判決只有她一人需要為他們的婚姻破裂負責。除了道德問題之外，這樣的決定也能夠讓麥內吉尼在財務上獲得利益，因為根據義大利法律，他因此有權擁有更多他們的共同財產。在這樣的情況下，卡拉絲依循一般大眾對於首席女伶是打不倒的看法，繼續履行戲約。在著裝排練時她幾乎沒有演唱，而是藉此保留她的聲音與體力，這和她平時會將整部歌劇唱完的做法大相逕庭。在前兩場的演出中，卡拉絲的老朋友兼好同事席繆娜托演唱雅達姬莎。儘管席繆娜托仍然相當出色（她是歌劇舞台上最優秀的藝術家之一），但如今她已經走到了長期職業生涯的終點，希望能在退休之前與卡拉絲再度一同演唱。其他的演出則由柯索托再度擔綱，並由切凱雷（Gianfranco Cecchele）飾演

波利昂。

五月十四日首演之夜，巴黎歌劇院一如往常擠滿了優雅的觀眾。幕啟之後幾秒鐘，劇院經理宣佈了卡拉絲的健康狀況不佳：「然而，卡拉絲仍會演唱，但是她懇求各位包容。」她的演唱狀況從尚可至良好不等，而儘管她的聲音喪失了不少熱力，還是成功地營造出幾個令人難忘的時刻。

經過醫藥治療之後，瑪莉感覺好了不少，快樂地期待著下一場演出。然而在第二場《諾瑪》演出當天下午四點，她的血壓又戲劇性地降低到危險的狀況。在注射藥物之後，她堅持要上台。這份努力真是勇氣可嘉，因為注射藥物的副作用有時會導致噁心與喪失平衡感，讓她幾乎無法直線行走。前兩幕僥倖過關，但是到了第三幕與第四幕（這部歌劇有四幕），出現了輕微的聲音問題，但她鼓足勇氣，以過人的努力挽救了她的聲響。幾乎可以確定她的血壓突然降低是心理因素造成的。因為當我在這場演出結束後到後台的更衣室看她時，她告訴我她聽說麥內吉尼以及他的兩位義大利友人在觀眾席內。卡拉絲擔心他會到後台來看她，於是要我到舞台後門去把風，如果一看到他就跑回來通知她。不過他並沒來；只有其他兩個朋友來看她，而她完全不給他們提到

麥內吉尼的機會。

哎,可是卡拉絲在歌劇後半的恢復水準只是曇花一現,由於沒有候補演員(劇院經理部門只願意由卡拉絲擔綱《諾瑪》演出),因此卡拉絲同意演完剩下的三場。在進一步治療與休息之後,她成功地完成了演出,沒出什麼大差錯,但也讓她竭盡心力。到了最後一場演出,儘管她唱得相當好(雖然可以注意到她的音量減小,舞台動作也減至最少),還是無法在最後一景出場。事實上她早已露出精疲力盡的樣子了,因為她在第二幕結束之後便累得無法更換戲服。

讓人訝異的是,這一次和一九五八年她在羅馬放棄演出而被報導成醜聞的情形不同。在巴黎,當主辦單位宣佈她是費盡心力才能演到這裡,但是現在不得不放棄演出時,觀眾表現了同情心,一片靜默地離開劇院。之後有許多人士,包括波斯國王與皇后,更以送花的方式表達支持之意。而卡拉絲只能傷心地說:「我希望巴黎能原諒我,我會再回來的。」事實上是卡拉絲精神崩潰,醫生命令她要完全休息。第二天從蒙地卡羅登上「克莉斯汀娜號」出航到希臘島嶼,卡拉絲難過地說:「在演唱的人不是我。我聽不到自己的聲音,可是我聽到別人在唱,一個我從沒聽過的陌生人。」

稍後,當她在希臘水域航行之時,米蘭法院由檢察官公佈麥內吉尼控告卡拉絲要獨自為婚姻破裂負責的判決,結果判定雙方都有錯,麥內吉尼有罪是因為他對卡拉絲的職業造成了相當大的影響,再加上自他們分手後,他對媒體的陳述嚴重地破壞了她的名譽。另一方面,法庭則發現卡拉絲與歐納西斯的關係遠遠超過一般的友誼。

同時,充分的休息以及地中海溫暖的陽光亦顯現功效,讓卡拉絲的氣色回復不少,心情也放鬆了,可以在下一次演出前兩個星期回到巴黎;那是四場於柯芬園演出的《托絲卡》,其中一場將在英國皇室面前演出,做為贊助皇家歌劇院慈善基金(Royal Opera House Benevolent Fund)的一場慈善演出。

一如往常,卡拉絲在倫敦受到熱烈歡迎。一個月之前於巴黎的失敗並未讓熱衷歌劇演出的觀眾打退堂鼓,數千名歌劇迷排隊買票,有些人還排了五天,票價更是柯芬園前所未有的天價。他們相當樂觀地認為她此次一定會東山再起。在羅思柴爾德提供的一張近照中,她於巴黎的一場舞會中看來氣色極佳,更讓那些一廂情願的人確信她的健康無虞。一切看來都很

順利，一直到原先預定抵達排練地前一週為止。一整天她的朋友與支持者送花到她預定停留的Savoy飯店，但是卡拉絲並未出現。巴黎方面只是表示她目前不會離開她的公寓。到了星期三大家才知道她突然舊病復發。她再度為低血壓所苦，不得不取消演出。不論她多麼努力嘗試，她的醫生們仍不贊成在這樣的狀況演出。而由於卡拉絲再三堅持，最後醫生勉強同意她演出一場，但後果由她自行負責。

不可否認地，觀眾將會大失所望，但是我們也不能忽視這位藝術家自己的心情。卡拉絲希望演唱，而如果她無法演唱，將會是不戰而敗。柯芬園向觀眾表示：「卡拉絲小姐向倫敦眾多欣賞她的樂迷致上最深的歉意，也懇求大家諒解，如果不是真有必要，她絕對不會取消這幾場演出。」然後院方宣佈澳洲女高音瑪莉·柯里爾（Marie Collier）將代替身體不適的卡拉絲演出。接著要面對的就是卡拉絲該究竟該演唱那一場的棘手抉擇。很自然地，他們選擇了皇家慶典演出。這是一個好理由，而且人們付出史無前例的大筆金錢買票，大部分的原因就是為了聽卡拉絲演唱。除此之外，皇室成員也會出席。然而，這個決定最初亦引發爭

議，還好後來媒體也表現出非常寬容的態度。只有一家倫敦報紙試著將之炒作為醜聞，並小有斬獲：他們回溯卡拉絲過去與其他歌劇院鬧翻的經驗，並且強烈抗議她只演出一場（而且是皇室出席的那一場）的決定。

保持緘默的卡拉絲終於在演出的兩天前抵達了倫敦。她甚至無法參加任何排練，只表示：「對於媒體與支持者對我的關心，我深表感激。我必須從四場演出當中選擇一場，而當我選擇為女王而唱時，我感到我的決定會符合英國人民的期望。希望我的選擇沒錯。希望我沒有讓太多人失望。」

七月五日，在伊莉莎白女王、愛丁堡公爵、皇太后以及全場觀眾面前，卡拉絲演唱了《托絲卡》。不出所料，她的音量並不大，但是她以最具藝術性的方式運用她已減弱的聲音資源，完全憑藉著音調變化與音色來展現絕技。演出結束後韋布斯特爵士表示：「她唱得和我以前聽到的一樣美。可是考量到健康因素，她只唱一場演出是正確的。」樂評們的看法與羅森塔（《歌劇》，一九六五年八月）大致相同，他如此描述卡拉絲的精彩角色刻畫：

　　仍然是獨一無二，而且渾然天

成。我覺得我們好像是最後一次在倫敦舞台上看她演出。我希望我錯了，因為她仍然有能力以其他歌者無法企及的方式，來表現她演唱的角色。

　　第二天卡拉絲到了希臘，那裡的氣候對她非常有幫助。接下來的幾個月沒有任何工作，不用演唱——只有休息，再加上醫療照顧，才能恢復她的健康。秋天時她回到了巴黎的家。儘管她尚不自知，她從歌劇舞台退休的生涯已經開始。

註解

1 拉里（Maritsa Ralli）是雅典歌劇院的董事。她擁有與歌者簽約的執行權。

第十六章
衰落與退休

自從卡拉絲與丈夫分居，並與歐納西斯開始密切交往之後，國際媒體便勤奮不懈地追隨著他們的一舉一動。當他們兩人的婚姻分別起了變化之後，兩人都不願多談他們之間的關係。媒體能從他們口中套出的話不過是謎一般的「我們是好朋友……，除非將我們的友誼賦予更深的意義，否則沒有什麼可以炒作的」這種說辭。的確，他們在彼此工作之餘是固定的伴侶，不過和在接下來的八年間不時傳出他們即將成婚的報導相反，他們從未跨出這一步。隨著時間過去，卡拉絲與歐納西斯之間的「絕佳」友誼成為西方世界的一段公案。

歐納西斯早在一九六〇年便已獲准離婚，恢復自由之身，何況他的前妻蒂娜隔年便已改嫁給英國的布蘭福侯爵（Marquess of Blandford）。卡拉絲就沒有這般自由，法律上她只是與麥內吉尼分居，因為義大利並不允許離婚。可是因為她出生於紐約，而且她在義大利結婚之後仍保留了美國公民權，只要她願意，可以毫無困難地在美國獲准離婚，到義大利之外的任何地方再婚（在義大利她仍是已婚身分，而且可能會被判處重婚罪）。儘管如此，她並未這麼做。而且除了麥內吉尼試圖舉行第二次法庭聽證會時，她談到他們的婚姻破裂外，在公開場合也不曾發表對麥內吉尼的太多看法：

世人指責我離丈夫而去。我們的裂痕來自於我不再讓他管理我的事業，我相信這才是他想要的一切。他向所有的劇院壓榨更多的錢，讓人家誤以為是我的堅持。當然，我希望得到合乎我的身價的報酬，但如果遇到的是重要演出或是劇院，我從不會錙銖必較……。

我有一種長久以來被囚禁在籠子裡的感覺，所以當我遇見充滿生氣與魅力的歐那西斯和他的朋友時，我變了一個人。

和一位長我這麼多歲的人住在一起，讓我也變得未老先衰……。如今我至少是一個合乎目前年紀，快樂而

正常的女人——儘管如此，我必須說我的人生真的是四十才開始，或者說接近四十才開始。我不知道如果我可以再婚的話，我會不會考慮這麼做。一旦妳結婚了，你的男人便會視一切為理所當然，而我不希望別人告訴我該做什麼。我自己的直覺與信念會告訴我什麼該做，什麼不該做。這些信念也許是對，也許是錯，但這是我自己的信念……。

　　卡拉絲與麥內吉尼分居六年以來不曾申請過離婚，後來她透過律師得知希臘於一九四六年通過一條法律，規定凡是在希臘東正教教堂之外結婚的希臘人，其婚姻均屬無效。因此，如果在希臘出生，而在信仰天主教的義大利結婚的卡拉絲入籍希臘，那麼她和麥內吉尼的婚姻便會自動失效。一九六六年三月十八日，卡拉絲在巴黎將護照交回美國大使館，放棄美國公民身分。這件事立即為人所知，媒體再度提起她與歐納西斯的婚事，但是兩人都保持緘默，只有卡拉絲說了一句：「自由之身也很好啊」。

　　媒體對他們情事的報導持續加溫，大多是推測性的八卦：如果歐納西斯邀請客人搭乘「克莉斯汀娜號」而卡拉絲不在場，顯然他們吵了一架，而且他無疑對另一個女人有了意

思。小道傳聞還不止於此，其中還暗指歐納西斯虐待她，在人前人後侮辱她，而且說他毀了她的歌唱事業。他們急於導出這個結論，只因為卡拉絲自從一九六五年七月在柯芬園演唱了一場《托絲卡》之後，便不曾公開演唱。接下來，在一九六七年四月，他們將注意力轉向一件歐納西斯與卡拉絲控告他們的希臘朋友，來自倫敦的帕納吉斯·維葛提斯（Panaghis Vergottis）的訴訟案。維葛提斯也從事運輸業，儘管他比歐納西斯大上十六歲，兩人卻曾經是有三十年交情的好朋友。「他就算不是我最要好的朋友，也是我最親近的友人之一。」歐納西斯於一九六○年如此描述兩人的關係。

　　卡拉絲最早見到維葛提斯是在歐納西斯於一九五九年柯芬園的《米蒂亞》演出之後，所舉辦的一場派對之中。而後他們逐漸發展出良好友誼，一九六二年歐納西斯與卡拉絲到維葛提斯位於塞法羅尼亞島（Cephalonia）的家中度過了愉快的假日。「維葛提斯大我三十四歲，」卡拉絲後來說道：「而實際上我可說是沒有親人，因此我視他如父。我對此感到非常快樂，而他也明白這一點，並且將我當成他最大的喜悅。他相當自豪能夠各地旅行，參與我的榮耀。」

到了一九六七年，這段美妙的友誼終止於倫敦的法庭，似乎暗含一種悲劇的元素。事情起因於歐納西斯、維葛提斯與卡拉絲三人合夥成立一間擁有一艘船的公司。「我是一位以辛勤工作來維生的女人，」卡拉絲在法庭上說道：「因此我渴望將我的微薄收入拿來投資（這筆錢對我來說很多，可是對其他人卻不值一哂），以期當我不能工作的時候，還能有一筆不錯的收入。」

這艘名為Artemission II的貨船重二萬七千噸，造價為一百二十萬美金，而卡拉絲付了六萬英鎊做為百分之二十五持股的分期付款頭款。維葛提斯也擁有百分之二十五的股份，其餘的股份則屬於歐納西斯。歐納西斯說他要將百分之二十六的股份當做禮物送給卡拉絲，如此一來她便擁有大多數的股份。當這筆交易定案時，三方面都很滿意，還在巴黎的美心餐廳慶祝一番。

然而，不久後另一個由卡拉絲擔任主角的《托絲卡》電影版計劃，卻間接地破壞了這個看似愉快的合夥關係。儘管過去卡拉絲三番兩次考慮，還是不贊成拍攝電影，但是現在的情形則有所不同。電影不像舞台演出有那麼大的壓力，而在柯芬園為她製作《托絲卡》的柴弗雷利也將再度執導

她的演出。一九六五年九月初成功試鏡之後，排定電影稍後將於羅馬拍攝。電影的配音早已於一九六四年秋天錄製完成，由普烈特爾指揮卡拉絲灌錄「托絲卡」，而且柴弗雷利雇用了他的舞台製作的原班人馬蒙佳迪諾（Renzo Mongiardino）與艾斯寇菲耶（Marcel Escoffier）來設計佈景與服裝。然而，就在準備工作展開之際，此一計劃遭遇了危機：卡拉揚早就取得了「托絲卡」的電影拍攝版權，而且準備為他的德國公司指揮並親自製作這部片子。最初他想要聘用卡拉絲，但遭到她的拒絕，因為這表示她得讓沒有獲得卡拉揚的公司聘用的柴弗雷利失望。更何況還有一個重要的因素，就是卡拉絲必須為卡拉揚錄製新的原聲帶，這當然是不可能的，因為當時她的聲音正處於低潮。因此，歐納西斯也不贊成卡拉絲為卡拉揚拍攝這部影片。他希望她照原訂計劃進行，但是他收買這位指揮的努力並未成功；這家德國公司對影片版權開出天價，正表明了事情毫無轉圜餘地。卡拉絲主演的「托絲卡」因而遭到擱置。

然而，對於卡拉絲拒絕為德國人拍攝電影，還是有人提出異議：令人不解的是，維葛提斯強力干涉，嘗試要她改變心意。「無論如何，妳必須

拍這部電影。」他如此下令。

「我做不到，」卡拉絲答道：「我怎麼能和我不信任的人一起工作呢？」然後她告訴維葛提斯說他應該比任何人都清楚這一點。維葛提斯大怒，卡拉絲則完全無法揣摩維葛提斯的立場，與其說她生氣，更不如說是受傷，她寫了一封動人的信，對他說如果她冒犯了他，那她誠摯地道歉。不過他非常固執，從此和她劃清界限。除此之外，他還拒絕讓她保有她已經支付的百分之二十五的股份，宣稱現在開始她的投資只是一筆借給公司的款項。

歐納西斯憤怒地回應此一令人難過與失望的局面：「也許維葛提斯先生的確需要向卡拉絲女士借錢。不過我當然不需要。」當歐納西斯試著要溝通時，維葛提斯說他只願意在法庭上談。「我要見到你們在證人席上作證，你和她。」他怒氣衝衝地說。歐納西斯對他朋友的這種威脅策略大吃一驚。不過，他們在倫敦一家餐廳照了面，歐納西斯試著要解決這個讓人無法理解的爭執。「滾出去！」維葛提斯咆哮道，並且企圖將酒瓶丟到他身上。歐納西斯與卡拉絲別無選擇，他們只好提出訴訟，要回她的百分之二十五的股份。

在法庭上，維葛提斯一直試圖逃避問題核心。他的辯護律師利用每個機會質問卡拉絲的婚姻狀態，以及她與歐納西斯的關係等等。「這些問題不得不問。」他說。儘管卡拉絲願意回答問題，但在某一刻她還是舉起手來，提高嗓門說道：「這些問題根本不必問。我們在這裡是為了我已經支付的百分之二十五的股份，而不是為了我和另一個男人的關係！」

被告律師於是反訊問了歐納西斯，主要是關於他與卡拉絲的關係：「在你認識了卡拉絲女士之後，你是否離開了你的妻子，而卡拉絲女士也離開了她的丈夫？」

「是的，」歐納西斯答道：「不過我們的分手純屬巧合。」

「如果卡拉絲女士是自由之身，你是否會將她視為與妻子等同的角色？」

「不，先生，如果真是如此的話，那我們要結婚不會有任何問題。」最後歐納西斯被問到，他對於卡拉絲是否有超過純友誼的責任感。「絕對沒有。」他堅定地回答。

法庭的判決對卡拉絲與歐納西斯有利。法官對於維葛提斯的行為看法非常負面，他說：「我希望我對他這位又老又病的人已經夠寬容；他的心地陰險。而且他在證人席的態度給我的印象是他相當堅持自己的權利，不

僅是因為他可以因此看到卡拉絲女士與歐納西斯先生，受到長時間關於兩人關係的訊問，也是因為他可以利用走上證人台的機會，在辯護律師或我本人阻止他之前，搶先發表惡毒的言論。」

歐納西斯並沒有獲得勝利的喜悅。他只是認為這整個悲傷的事件是：「一位老朋友的羞辱，我感到非常遺憾。」，而維葛提斯不服判決再度上訴，結果也只落得再度敗訴。

流產的電影「托絲卡」幾乎也終結了另一段友誼。柴弗雷利在他的《自傳》中回憶道，當他嘗試向卡拉揚買下影片版權時，歐納西斯給他一萬美金做為開發用款：

有一天一個樣子鬼鬼祟祟的希臘人打電話說要見我，並且拿一個裝了一萬美金現金的袋子給我，整個氣氛十分詭異，也沒有收據。我們當然已經把錢花掉了。

柴弗雷利對這個計劃非常狂熱，在還沒有保證獲得拍攝許可之前，便已經主動聘用了設計師與一位腳本作家。不久他告訴卡拉絲說卡拉揚斷然拒絕出讓《托絲卡》的電影版權，她很快地回答：「那麼把我的錢還我。」

「什麼錢？」柴弗雷利問。「妳知道錢都花到那裡去了？是製作的零碎花用，一萬美金根本不夠，而且，不管怎麼說，這是歐納西斯的錢。」

「那是我的錢，」卡拉絲說，她的音量提高。「他要我以我僅有的一些小錢來支付這筆款項。」然後她尖叫：「把我的錢還來！」

柴弗雷利在書中對這件事情評論道：

這是另一個卡拉絲，和麥內吉尼一起積聚錢財的女人；另一個討厭為父親付醫療費、而喜歡到烏爾沃斯（Woolworths）購物的卡拉絲。我告訴她我因為這個計劃而口袋空空，不能也無法吐出一萬元。她摔我電話，事情就是這樣了。我嘗試幫她、拯救她的藝術的舉動，最後卻以惡言相向與失和告終。那是一種悲哀的感覺，讓原本應該是快樂期待的事物蒙上陰影。

如果我們光看柴弗雷利對這件事情的描述，就會清楚地知道歐納西斯（這位精明的生意人）在時機還沒成熟之前不願意贊助金錢，因為如果計畫告吹，他可能要為相關的損失負責。因此比較聰明的做法是讓卡拉絲自己出這一萬美金（在一九六五年也不算小數目）。但這筆錢在確定獲得

影片版權之前是否應該動用呢？顯然不應該。歐納西斯此一考慮週詳的舉動是為了當德國方面同意放棄版權時，柴弗雷利手邊能有一些現金可供運用。

而且柴弗雷利更因訴諸不公正且奇怪的言論，讓他的論點大失說服力。當他撰寫自傳時，他應該已經知道喜好積聚錢財的人是麥內吉尼，而不是卡拉絲。而且她確實有為父親支付醫療費用，而且做得更多。我們也不禁懷疑，柴弗雷利想要如何拯救卡拉絲的藝術。他好像忘記了自己最早是靠著卡拉絲提拔才成為明星製作人的，而不是由他來提拔卡拉絲。無論如何，這兩位極具天賦的人之間美好的友誼最後難看收場。

就在維葛提斯的上訴最後判決的十天前，也就是一九六八年十月二十日，歐納西斯出人意表地與美國前總統遺孀賈姬·甘迺迪（Jackie Kennedy）閃電結婚，讓媒體與輿論界一片譁然。

歐納西斯與甘迺迪家族的關係早幾年前便已開始。在他離婚後不久，他與拉吉維爾親王（Prince Radziwill）以及他的妻子莉（Lee，賈姬的姐妹）成為朋友。拉吉維爾夫婦經常被人看見於「克莉斯汀娜號」以及其他地方與歐納西斯和卡拉絲在

一起。這段關係並不太受到囑目，直到麥內吉尼自己提起這個話題，他沒有任何證據，便向媒體保證歐納西斯已經厭倦了卡拉絲，離開她而投向拉吉維爾王妃的懷抱。儘管麥內吉尼的幻想（或是一廂情願）荒謬可笑，但也提供媒體足夠的油料，讓他們往八卦油槽中加油添醋。「這位野心十足的大亨想要成為美國總統的連襟嗎？」《華盛頓郵報》以及其他歐美報刊很快地提問。然而，這則八卦很快地被取代，因為在十月初賈姬也登上了「克莉斯汀娜號」參加航行。「我們會到任何甘迺迪夫人想去的地方。這兒由她負責。她就是船長。」歐納西斯如此告訴那些蜂擁而至的記者。

賈姬之前在八月提早產下她的第三個孩子，這個男孩隨後夭折。歐納西斯透過莉向她建議，隨「克莉斯汀娜號」出航將會加速她的復元。儘管賈姬欣然接受邀請，總統卻花了一段時間才同意此事；在艾森豪統治期間，歐納西斯曾經遭到控告，說他們涉嫌逃稅，共謀欺騙美國政府，共謀者因此被逐出美國市場。這使他不受美國大眾的喜愛，而如今如果第一夫人喜歡歐納西斯的招待，那麼也許美國大眾會對他另眼相看。最後賈姬形式上由富蘭克林·羅斯福（Franklin

Roosevelt，前任總統的兒子）夫婦，以及拉吉維爾夫婦陪伴。其他的客人還包括了賈里欽公主（Princess Irene Galitzine）及其夫婿，以及歐納西斯的姊姊阿特蜜斯及其先生。為免落人口實，歐納西斯決定不隨船出航，而將「克莉斯汀娜號」全權交由第一夫人處置。由於他不上船，卡拉絲也選擇留下。不過，在賈姬的堅持之下，歐納西斯還是去了——她感覺如果主人不在場，她無法安心接受如此熱誠的接待。最初只要遊艇靠岸，他便不現身，但是在賈姬再度堅持之下，他也就陪伴客人進行觀光之旅。

尾隨這趟航行而來的是許多的批評，特別是在一張歐納西斯、甘迺迪夫人與她的姐姐拍攝於希臘一考古地點的照片廣為刊載之後，這些批評主要是由於無知與惡意所致，針對的是「野心十足的希臘大亨」；他遭人指控利用甘迺迪夫人，以便與他的主要對手，也是他的連襟尼亞寇斯（Stavros Niarchos）打成平手，因為後者前不久才在自己的遊艇上招待了瑪格麗特公主（Princess Margaret）。除此之外，有些記者在麥內吉尼的唆使之下，想要虛構出歐納西斯為了拉吉維爾王妃而拋棄卡拉絲的事實（但並不成功），而有兩名國會議員則在華盛頓熱切地質詢總統

讓他的妻子，和一個曾經在美國被起訴的外國人同船共渡，居心何在。美國總統和歐納西斯對此類批評均未多加留意。於是媒體的興趣轉向「可憐的」卡拉絲，她顯然會對歐納西斯這名負心漢感到氣惱不已，不過這一點也同樣無法從相關人士口中得到印證。

一九六三年十一月二十二日，就在他的妻子從希臘航行返家後一個月，甘迺迪總統於達拉斯遭人暗殺。歐納西斯前往華盛頓參加喪禮，成為白宮的過夜賓客。接下來的四年之中，歐納西斯與甘迺迪家族的交往並沒有什麼報導。然而，他確實和賈姬保持電話聯絡，而且一九六七年秋天有人看到他在紐約與她共進晚餐，儘管並非二人獨處。他的女兒克莉斯汀娜現在已經長成十七歲的年輕小姐，當時和他們在一起，而另一次則還有瑪歌‧芳婷與紐瑞耶夫為伴。第二年五月賈姬參加了「克莉斯汀娜號」的一趟加勒比海之行。卡拉絲先主動表示不去，以免沒受到邀請。

當時，羅勃‧甘迺迪（Robert Kennedy）在兄長過世後成為家族之首，正在進行總統提名的選戰，但是他也於一九六八年六月六日遭人殺害。在他的葬禮之後，歐納西斯成為紐波特（Newport）的常客，該地是

賈姬的母親歐欽克蘿斯夫人（Mrs. Auchincloss）的住所。他也造訪了賈姬與孩子們同住的海安內斯港（Hyannis Port），一家之長蘿絲‧甘迺迪（Rose Kennedy）以及她僅存的一個兒子艾德華（Edward）也住在那裡。歐納西斯和他們所有人都相處得非常好，尤其是蘿絲‧甘迺迪，他在數年前便已經認識她，但關係不若現在密切。利用美洲行之間的空檔，歐納西斯繼續與卡拉絲交往。他隻字不提與賈姬和甘迺迪家族之間的關係，儘管她多少看出一些端倪，但也無法確定。事情到了八月初到達緊要關頭，當時歐納西斯沒有任何解釋，直接要在「克莉斯汀娜號」上的卡拉絲先回巴黎，並說他會於九月時去看她。接著雙方引起一陣爭吵，而歐納西斯只是說他邀請了一些朋友出航，希望能獨自和他們相處。卡拉絲不難猜出這批神秘賓客的身分，而她也不準備接受這等奇怪的待遇，於是她告訴歐納西斯他九月不會在巴黎見到她，也別想在其他地方再見到她，然後她便和當時也在船上的朋友勞倫斯‧凱利一起離開了。「克莉斯汀娜號」的賓客當然就是賈姬與愛德華‧甘迺迪，而且幾乎可以確定，就是在這趟一週的航行中，歐納西斯訂下了他與美國前第一夫人的婚約。儘管事

情已成定局，賈姬要求在她與谷欣樞機主教（Cardinal Cushing，她與甘迺迪的主婚人）商議梵諦岡對於她嫁給一位離過婚的人的態度之前，不要做出任何宣佈，也好讓她年紀尚輕的孩子們做好母親再嫁的準備。

在這期間卡拉絲與凱利到了美國，與歐納西斯的關係破裂讓她沮喪，儘管是她先提出分手，但是她因為如此任人擺佈而感到羞愧。卡拉絲在八月號的《新聞週刊》（Newsweek）中正式得知將她排擠出「克莉斯汀娜號」的賓客的確是賈姬與愛德華‧甘迺迪，週刊中刊登了一張賈姬與愛德華‧甘迺迪前往與歐納西斯會合的照片。

兩星期之後，《紐約郵報》（New York Post）的八卦專欄作家朵麗斯‧李莉（Doris Lilly）第一個在電視上公開賈姬‧甘迺迪將要嫁給亞里士多德‧歐納西斯的消息。美國大眾並不相信這項消息，他們認為對他們的前第一夫人來說，這樣的婚姻未免品味太差，而且門不當戶不對。然而，十月十七日歐欽克蘿斯夫人透過媒體公開宣佈她的女兒將於次週嫁給歐納西斯。典禮於十月二十日在斯寇皮歐斯的小教堂根據希臘東正教的儀禮舉行。不論這個出人意料之外的事件背後的動機為何，知道的人幾乎

沒有人相信他們的結合是出於愛情。

就在同一天，卡拉絲穿著優雅、帶著燦爛的微笑，出席了費多（Feydeau）新片「A Flea in her Ear」的巴黎首映。她強顏歡笑，並且在之後的宴會中表現得無比高貴，然而事實上心在淌血。我當時寫信給她，並不是要表達我的慰問之意，而是要以我自己的方式讓她寬心，讓她知道她還是有隨時為她著想、關心她的朋友，不論是親近或者不那麼親近的朋友。大約三星期後，我前往義大利，途中路過巴黎順道去看她。她對於我的到訪很高興，但是我很快便感受到在她的笑容與活力背後，隱藏的是緊張與沮喪。我們的話題大多集中在生命的失望與快樂時刻，彷彿我自己剛剛經歷過相同的經驗一般，卡拉絲以老朋友的身分建議我該如何處理這種情況。「當你失敗時，」她說：「你會覺得像是世界末日來臨，而且覺得自己再也無法恢復了。但是你必須從積極的角度去思考，因為你日後會發現這根本不是失敗，而是幸福的偽裝。一個人可以從失敗獲得的益處，與從成功中獲得的一樣多。」我並不難體會卡拉絲指的是她與歐納西斯的關係告吹，而這是她讓自己免於自怨自艾的方式，談話中她未曾提到歐納西斯或是任何與他有直接關係的人。

儘管歐納西斯的婚事讓卡拉絲覺得是種羞辱，但她最大的問題還是在於聲音力量尚未完全恢復。她從未停止回到歌劇舞台的渴望。邀約繼續到來，她一度還曾過於樂觀，簽下了一張合約，要在巴黎歌劇院演出由維斯康提製作的全新《茶花女》。然而，殘酷的事實很快地便讓她天生的謹慎態度以及對自己狀況有了全面的認知，於是心知巴黎歌劇院不可能接受這樣的條件，她很快地為自己解套，提出與樂團排練一個月的要求。同時她也婉拒演唱梅諾悌的《領事》。追根究底，她的問題並不在於缺乏信心，而是確知自己無法唱得夠好。所以在下一個機會來臨之前，她得克制自己，以讓藝術生命能至少持續到她準備好再度演唱。

挽救她藝術生涯的是一部非歌劇的電影版「米蒂亞」。當她同意扮演這部電影的同名主角時，眾人大感意外，而一般認為（儘管是膚淺地認為）卡拉絲希望以米蒂亞這個角色來表達她生命中的戲劇性。將米蒂亞與傑森的關係（她為了他放棄一切，結果換來的只是他為了另一個女人而拋棄她），和歐納西斯對待她的方式劃上等號。儘管我們可以這樣比較，但是這幾乎沒有什麼關聯。卡拉絲從一九

五三年以來便以最具說服力的方式刻畫米蒂亞，在那個時期她與麥內吉尼過著快樂且忠誠的婚姻生活，當時他無疑是她生命中唯一的男人。

檢視藝術家卡拉絲在何種情況下同意拍攝這部影片也是很有趣的。這可說是純屬巧合。羅塞里尼（Franco Rossellini）認為她會是由帕索里尼（Pier Paolo Pasolini）所執導的「米蒂亞」當中，女主角的理想人選。此一想法萌芽於一九六九年，這段期間卡拉絲處於休養生息的狀態，事實上她也沒有聲音與耐力（因此也缺乏信心）能在歌劇舞台上演唱，達到可與過去比擬的水準。卡拉絲是一位過去從未在其他任何形式的劇場演出過的歌劇歌者，而且之前曾拒絕一些優秀電影導演的邀約（歌劇與說白的電影均有）（註1），如今則為帕索里尼所說服，演出他歌劇版本的「米蒂亞」。

她早就欣賞帕索里尼的「馬太福音」（The Gospel According to St Mathew，1964）這部相當成功的基督銀幕傳記，並且深受感動。她也對「伊底帕斯王」（Edipo Re，1967）印象深刻，特別是導演以嚴肅與冷靜的手法來處理暴力場景的方式。但要不是他對於這則神話，特別是米蒂亞這個角色的認知大致上與她不謀而

合，這些特色也不具太大的意義。因此，在個人挫敗與亟欲尋求自我表達的氛圍下，她將此視為藝術挑戰。

「我喜歡挑戰。」卡拉絲告訴哈里斯（《觀察家》，一九七〇年）：

在此我面對了兩種挑戰。首先，如何傳達出古老米蒂亞傳說中的熱情與狂暴，而且還要能讓現代的電影觀眾理解。其次，我還必須學習在攝影機前表演，而且只演不唱。在這部電影中我並不開口演唱。

在為「米蒂亞」試鏡之前，我邀請帕索里尼共進晚餐。我說：「如果我拍攝這部電影，而不論是我對角色的處理或者我的整體演出造成你的困惑，請別找其他人，直接來告訴我。我會試著做出你想要的。你是導演，我是詮釋者，我會試著以我的方式來詮釋這個角色，當然前提是群眾要能夠接受。

顯然導演與詮釋者的意見全然一致。在一篇文章中（《歌劇新聞》，一九六九年十二月）帕索里尼解釋了他這部電影的企圖，並且表達她對於卡拉絲的欣賞之意：

我的問題在於要避免平庸，同時以現代的思維來詮釋古典神話。我是從卡拉絲的個人特質中理解到我可以

拍攝「米蒂亞」的。這裡有位女子，可說是最現代的女子，但在她身體內存有一位古代的女子，神秘而有魔力。她豐富敏銳的感情讓她產生巨大的內在衝突。

卡拉絲的銀幕刻畫十分精妙；展現出一個在魔法的栽培之下，心靈遭復仇女神所佔領的女人。這些形貌藉由她如訴的沈默更令人信服，同時也由她鑲滿寶石、象徵復仇女神的黑色服飾暗示出來。讓她的演出更具說服力的是，她能夠具體展現角色背景，創造出一個全然活在個人感官之中的米蒂亞，而在她的世界中，自然是由無以名之的晦暗力量所控制的。

「米蒂亞」是一部具有爭議性的電影。儘管它的視覺呈現獲得一致好評，但帕索里尼在演員的處理上卻未達水準。除了卡拉絲之外（她身著皮耶洛‧托西設計的異教服飾，扮相極佳，並且以適度的情感強度與尊嚴來演出），其他的角色只不過比機器人稍好而已。無論如何，這部片子算是叫好不叫座，除了在巴黎於兩家戲院連續放映數個月之外，並未獲得商業上的成功。卡拉絲自己則還算喜歡這部影片。一九七一年十月當我在紐約和她一起去看這部片子時，她告訴我依她之見，人們實在應該多看兩遍這

一類的片子，「才能欣賞其中漫長、別具意義而美妙的沈默，藉由減少悲劇中的狂喧與憤怒，來消解大量的暴戾之氣。」

一般來說，影評論及卡拉絲之處都有正面評價。傅萊娜（Janet Flanner，《紐約客》，一九七一年）表示「『米蒂亞』是卡拉絲職業生涯中最偉大的演出」。同時傑內（Jean Genet）的〈巴黎通訊〉（《紐約客》，一九七〇年）如此描述卡拉絲的角色刻畫：

一次充滿了魔力、令人入迷的演出，一次大師級的身心勝利。在這個新的米蒂亞中包含了一種極至戲劇成就的演出，使得這部影片得以列入電影藝術的稀有作品。

接著卡拉絲受邀出任布雷希特（Bertold Brecht）的作品「勇氣媽媽」（Mother Courage）電影版的女主角，但是她拒絕了。儘管她喜愛電影「米蒂亞」的演出，但她在這種媒體中並未真正尋獲藝術滿足：她的抱負、她的優先考量，還是回到音樂舞台，而且她的聲音似乎大有改善，因此她再度燃起希望。

然而，卡拉絲的問題不僅在於她的聲音，同時還有五年完全消聲匿跡

後，重新面對群眾的恐懼。很有可能
就是在這種心態之下，她接受了費城
的柯蒂斯音樂學院（Curtis Institute
of Music）的邀請，於一九七一年二
月前往教授一系列的大師課程
（master classes）。課程並不成功，
因為學生的程度並不像人家向她保證
的那麼好，能力也不足，她只不過教
了兩天就放棄了。

雖然柯蒂斯音樂學院並未從卡拉
絲的教學中獲益，紐約的茱莉亞音樂
學院（Juilliard School of Music）
則不然。梅寧（Peter Mennin）主
任遵從美國樂評與音樂史家高羅定的
建議，把握住這個機會。他向卡拉絲
保證他的學生會符合她的要求，所以
她同意於一九七一年十月十一日至一
九七二年三月十六日之間教授二十四
堂大師課程。同時還安排她從劇院裡
的隱密位置裡，聆聽三百多名學生的
試唱（其中只有一半是來自於茱莉
亞），讓她從中挑選二十六名參與課
程的年輕歌者。

上完第一堂課之後，卡拉絲在葛
魯恩（John Gruen）的訪談中（發
表於《紐約時報》）表達了她的感
覺：

我覺得歌劇真的遇上麻煩了。歌
者在做好準備之前便接受邀約，而且

一旦他們有了站上歌劇舞台的經驗，
要他們重新學習便非常困難。謙卑並
不是我們的美德之一。依我之見，歌
劇是所有藝術中最困難的。若想成功
你不僅要當第一流的音樂家，還要當
第一流的演員。因此我接受了茱莉亞
的這些課程，希望能幫助歌者踏出正
確的一步。我希望將自己學到的傳授
給年輕的歌者，從我曾經合作過的偉
大指揮、我的老師，還有我至今仍未
停歇的自己的研究中學到的。我們永
遠不能忘記自己是詮釋者，是為作曲
家服務的人，這是個重責大任。

在這段期間，我亦參加了一場大
師課程，她告訴我：「我最大的目標
在於引導年輕歌者的想法，至少埋下
正確的種子，讓他們能分辨傳統的好
壞。之後如果他們和我一樣幸運地遇
上好指揮，他們將會有所成就。你知
道，好的傳統是一種祝福，它常能微
妙且令人信服地賦予隱藏在表面下的
事物生命；而壞的傳統則是一種詛
咒，因為它只能膚淺地處理音樂，除
了自我表現的效果外別無所成。這就
像是陳腔爛調會破壞一則寫得很好的
故事一樣。」

然後她說起自己每個早上的課
程，包括一小時與大都歌劇院的教練

馬齊耶羅（Alberta Maziello）的學習。「那麼妳的教學對於自己的工作有幫助嗎？」我問。

「並不特別有幫助，」她答道：「某方面來說，歌劇歌者一輩子都是學生，至少那些好的歌者是如此。何況我並沒有教學。我提出建議，加以引導，這是很不同的，經由協助與鼓勵，這些未來的歌者可能會發覺自己的特質與個人風格。」

在茱莉亞學院，學生們坐在觀眾席的前兩排，觀眾則坐在他們後面。卡拉絲與梅寧於下午五點三十分準時出現在舞台上。在簡短的介紹中，梅寧清楚地表示大師課程並不是演出，觀眾應該默默觀察。梅寧離開後，伴奏者取代了他的位置，而卡拉絲則完全專注於她的學生，以一句問句開始了她的課程：「好吧，誰想要唱歌？」一位男中音舉起手來，走到了台上。他選擇演唱〈Il balen〉（《遊唱詩人》）。卡拉絲聆聽了整首詠嘆調，並未打斷他。所有的學生都依照同樣的程序。首先由每個人演唱一首自選的詠嘆調，然後卡拉絲分析他們的演出，幫助歌者理解如何面面俱到地刻畫其角色。她幾乎每次都親自示範應該如何演唱，因此也解釋了技巧與呼吸上的要領，儘管她最初說明自己的教學主要會集中在聲音詮釋方面。

（在書末的錄音目錄中有一些卡拉絲給予學生啟發性評語的例子。）在整個課程中，她以對待同事與朋友的方式來對待學生，相當親切，甚至帶著感情。她不曾失去幽默感、也不會以恩人自居，甚至指責他們，然而她以權威的態度給予建議與解釋，就如同她在自己的演唱中一貫的奉獻與投入。

聽過一些學生演唱之後，卡拉絲發表了一段簡短但具啟發性的談話：

> 未來的同事們，你們必須延續我們歌者從好作曲家與好指揮那裡學到的。所以你們必須有足夠的力量挑戰不好的傳統——向指揮證明你能忠實地理解樂譜。你們必須奉獻自我。這就是為何我鼓勵大家及早開始，這是你們的生命。
>
> 宣敘調非常重要，因為它們必須被「說出」。每一名歌者必須找到個人的平衡方式。我的意思並不是說你們可以高興怎麼做就怎麼做。你必須為作曲家服務，為作曲家在每部歌劇中所呈現的風格服務。莫札特、董尼才梯、威爾第，以及其他的作曲家都有不同的風格，而且每位作曲家在他的每部作品中也都有不同的風格。我們永遠不能忘記我們是音樂演出者。這表示我們是為了比我們優秀的人，

也就是作曲家服務，而他們往往死於貧困或受到誤解。

你們必須做出犧牲，例如有勇氣向一些合約說不，或者有必要時必須節食，讓你自己挨一點餓。（你們知道，我常這麼做。）我們不能為所欲為。你必需擁有生命的方向。如果你夠熱愛音樂，那麼你一定是一位全心奉獻的音樂家。接著名氣便會自動到來了。

大師課程對於卡拉絲也有益處，因為這些課程能幫助她為回到大眾面前演唱鋪路。不過，對於踏出這一步，或許還有另外一個更為重要的因素。在她於茱莉亞學院教學的後期，她與迪・史蒂法諾的友誼重新燃起。他們曾是同事，第一次見面可以回溯至一九五一年於巴西與墨西哥市，但是她上一次與他合作演唱《假面舞會》已是一九五七年於史卡拉劇院的事。同樣遭遇了聲音問題的迪・史蒂法諾正嘗試要東山再起。他以音樂會做為實驗，儘管此時他的聲音本錢已較不足，但由於他聲音中溫暖與迷人的特質，仍相當的成功。他力勸卡拉絲與他合作，這不失為合理的提議，他們過去曾經有如此豐富的合作經驗，彼此都相信能夠幫助對方鼓起足夠的自信心。此外，眼見迪・史蒂法諾在紐約的音樂會得到的反應還不壞，卡拉絲同意了，不過目前只先和他錄製一些威爾第與董尼才悌的二重唱。

他們於一九七二年十一月在倫敦開始工作。為了避免引起注意，錄音工作在城內一座教堂中極為秘密地進行。過沒幾天，卡拉絲收到父親逝世於雅典的不幸消息，她的家人中與她最親近的人如今也走了。當天她由於聲音沙啞，並未錄音；不過到了第二天，她回到工作地點參加最後一次錄音，除了一首二重唱之外，全數錄製完畢。然而，其他錄音都取消了，這份錄音後來也沒有被發行。

在此不久之前，卡拉絲曾受到杜林重建後的王室劇院（Teatro Regio）（註2）經理部門邀請執導《西西里晚禱》，這是為劇院於一九七三年四月十日重新開幕而選的戲碼。她確實接受了，但條件是要與迪・史蒂法諾共同執導。《西西里晚禱》是個奇怪的選擇；它非但不是威爾第最好的歌劇作品，和杜林（或王室劇院）的歌劇歷史也沒什麼關聯。儘管其中包含了不少美妙的音樂，但這是一部極難製作的歌劇，因為水準參差不齊，而且有幾個前後不一致的狀況；舉例來說，受到刪節的終曲無法為十三世紀西西里的革命起義做結，而四個留在舞台上的主要角色也命運未決。此一製作還遇到了其他的問題。葛瓦策尼

毫無來由地拒絕指揮這部歌劇。聲譽卓著然而年事已高的古伊（他已八十八歲）接受了邀請，但是在首演夜五天之前病倒，而他的助理維爾尼齊（Fulvio Vernizzi，王室劇院的藝術總監）僅勉強能勝任指揮。除此之外，內部的權力運作在任命舞台設計薩蘇（Aligi Sassu）的過程中起了重大作用，她卻設計出令人難以想像的醜陋佈景；她似乎是由偶劇（puppet theatre）中汲取靈感，加上不恰當的多彩服飾，和黎法（Serge Lifar）相當奇怪的編舞，並無法加強作品的戲劇氛圍。而卡拉絲與她的合作夥伴都無法改善此一狀況，在這樣的情況下卡拉絲（註3）和迪‧史蒂法諾選擇了相當靜態的呈現方式，集中在音樂內在的活力，一絲不苟地實現作曲家的意圖。最為成功的是飾演伊蕾娜的卡拜凡絲卡（Raina Kabaivanska），她回應了卡拉絲的指導，儘管她缺少威爾第對此一角色所要求的大音量且極具彈性的聲音，仍然有超水準演出。飾演阿里戈的萊孟迪則非如此。儘管不是一位天生的偉大演員，他是一位非常優秀的歌者，這一次他顯出疲態，也許是身體不適（他在第五場與最後一場遭到換角）──唯有他具感染力的熱情挽救了他的聲譽。其他的要角，包括蒙特弗斯可（Licinio Montefusco）與賈尤提（Bonaldo Giaiotti）也從指導當中獲益，有出人意表的演出。卡拉絲與迪‧史蒂法諾失敗之處在於合唱團的處理，合唱團的動作顯得缺乏想像力與經驗。

《西西里晚禱》的演出之後，卡拉絲重新在她的聲音上下功夫。她常常自己練習，也常與迪‧史蒂法諾一同練習。還有另外一個人正伺機給予卡拉絲一些額外的保證，讓她重新站上舞台：戈林斯基（Sander Gorlinsky），一位果斷而經驗豐富的經紀人。從卡拉絲一九五二年於柯芬園以諾瑪首次登台開始，便為她處理英國方面的事務。一九五九年，當卡拉絲與丈夫分居之後，戈林斯基成為她的經理人。「這對我來說是一項挑戰，因為她上一次在柯芬園演出托絲卡已是一九六五年的事。」他說：「幾年來我一直試著說服她再度演唱，而她會說：『那你擬個計畫來。』最後便不了了之。」不過，事情實現的一天還是到來了。一九七三年六月，在卡拉絲參加了迪‧史蒂法諾於節慶廳的獨唱會結束之後，戈林斯基在晚餐中說道：「現在妳覺得如何？」然後她和迪‧史蒂法諾同意將一起巡迴世界演出。

卡拉絲的復出音樂會將於一九七

三年九月十六日在倫敦舉行。與迪‧史蒂法諾一起演出的消息公佈之後，吸引了超過三萬人搶購不到三千個的座位。但事情還是未盡人意。她在眼科醫師的建議下，於音樂會三天之前取消了演出。她罹患青光眼，相當疼痛，需要治療；這當然是身體上的不適，儘管很有可能是焦慮造成的。超過八年沒有公開演唱的卡拉絲原先非常憂慮，但是在兩個月內她的狀況已經恢復，十月二十五日她和迪‧史蒂法諾於漢堡演出了第一場音樂會，由紐曼（Ivor Newman）擔任鋼琴伴奏。他們演出的曲目包含了六首二重唱與各一首詠嘆調，由音樂會期間印製的節目單當中選出。他們第一次出場時受到觀眾熱烈的歡迎，尤其是卡拉絲，而觀眾的興奮與欣賞之意在整個晚上都不曾消退。然而，樂評將她的演出描述為僅是過往榮光的餘輝，說成是她曾經源源不絕的聲音遺跡。

十一月二十六日，卡拉絲與迪‧史蒂法諾走上了倫敦節慶廳的舞台，她身著白色緊身長禮服，披著藍色的薄綢披肩，看起來美極了，完全看不出她已年過五十一。爆滿的觀眾在他們還沒唱出任何一個音符之前便給予他們長時間的喝采。懷著即將再度聽到她聲音的期待，觀眾心中充滿了無可扼抑的興奮。

如果說他們的演唱完全不弱於以往，是誇大其辭，對兩位藝術家也不公平。卡拉絲的聲音中失去了一大部分說服力與光澤，特別是在她曾經燦爛無比的中音域，部分是因為恐懼而造成她過份小心，但最主要還是因為她的聲音本錢已經大為衰退：令人目眩的內在火焰幾已熄滅。

即便如此，還是有些時刻（儘管不多），如在《唐‧卡羅》與《鄉間騎士》的二重唱，以及做為安可曲的〈我親愛的父親〉（O mio babbino caro）當中，她如履薄冰，唱出了充滿溫暖魔力與活力的曲調，讓許多人熱淚盈眶。沒錯，她的聲音和以前相比幾乎可說是僅存其形，但是在這些少見的時刻中，仍是舉世無雙的。一般來說作風保守的英國人也失去理智，在音樂會結束後有許多人爬上舞台，問候他們的偶像。對於獲得的肯定，卡拉絲深為感動，但並沒有接受所有的奉承。當掌聲止息後，她的心情突然改變，帶著一絲憂鬱自我反省地對我說：「你說人們喜愛我。是的，在倫敦被如此喜愛真的很好，雖然他們對我有些過於抬愛了。可是他們真正喜愛的是以前的我，而不是現在的我。」

一週後他們在倫敦舉行了第二場音樂會。兩個人的聲音狀況都更好一

些，而她看來也更具自信，雖然離浴火重生還有一段距離。「我的確需要一年的時間，」她說：「要找回個人自信的最佳途徑就是公開演唱。對我而言，這更是唯一的方式。」

接著在歐洲又舉行了數場音樂會，隨後他們於一九七四年二月十一日在費城開始了北美的密集巡迴演出。卡拉絲的狀況還過得去，不過迪・史蒂法諾則露出疲態。當他們到達波士頓時，他因身體不適而取消演出。希臘鋼琴家德薇茨（Vasso Devetzi）補足了演出曲目，而卡拉絲則獨自演唱。她的自信逐漸恢復，聲音也更放得開。之後在巡迴途中，迪・史蒂法諾有數次身體不適，卡拉絲再度獨挑大樑。三月五日他們一同在卡內基廳（Carnegie Hall）演唱。兩人的狀況都相當差，但是觀眾大致來說還是以熱情接納他們（樂評則非如此）。

接著他們於韓國與日本舉行了數場音樂會，最後一次登台則是一九七四年十一月十一日於日本札幌。儘管在巡迴演出結束後邀約如潮水般湧來，卡拉絲一個也沒接受。她的復出嘗試算是值得，而且隨著巡迴演出的進行她愈唱愈好，音量與聲音的彈性都增加了，但老實說她不過是自己過去的影子而已。

自從上一次於一九六五年演出托絲卡後，卡拉絲為了重拾歌劇事業備嘗艱辛，但結果並不成功。她就是無法回復她聲音的力量與品質。她對自己的高度自信乃建立在她的天賦與下過苦功的聲音基礎之上，這在過去曾幫助她面對了許多挑戰，如今則失去了動力。她只演不唱的電影「米蒂亞」就她的部分來說是值得稱許的成功，而大師課程則是卓越的成就，但是她再度公開演出的嘗試則使得她走進一座迷宮，讓她看不到出路。除了些許研究價值之外，她和迪・史蒂法諾最後的努力不僅不能為她做為知名歌者的聲譽增添光彩，反而多少還有損害（儘管為時短暫）。她對於自己的能力有完全的認知，而儘管她繼續為聲音而努力，她不曾再達到自己能接受的標準。她也沒有將之視為悲劇。

儘管卡拉絲的歌劇事業事實上結束於一九六五年，早在一九五八年她聲音退化的問題便已經開始浮現；在某些高音上，顫音不穩的情形有時已經過於明顯，讓人無法忽略。除此之外，偶爾音量似乎會有些減弱，而音色也不那麼「濃稠」，聽來更像是抒情女高音而非戲劇女高音。最初這些間歇發生的問題似乎並不嚴重，她的戲劇天賦能夠技巧地助她掩飾過去，而因此她得以繼續呈現無人能及的演

出。然而，她的確大大地減少了亮相的次數，不僅因為她與數家歌劇院發生爭吵，也因為她的聲音問題。一九五九年柯芬園邀請她演出八場《米蒂亞》，她則拒絕演唱超過五場。

該年秋天之後，她有八個月消聲匿跡，然後以諾瑪回到舞台，然後在次一年於埃皮達魯斯演出米蒂亞，似乎保證了聲音已完全恢復。然而並非如此，在接下來的五年中，她的歌劇演出與獨唱會數量均相當稀少。除此之外，她的聲音相當不穩定：有時狀況很好，有時則不佳。她在倫敦、紐約與巴黎優異地刻畫了托絲卡，但是一九六五年巴黎歌劇院的《諾瑪》，如同我們所見的，她失敗了，而且無法演唱最後一景。而後在她舞台生涯的末期，她也只能在柯芬園演出已排定的四場《托絲卡》當中的一場而已。

對於卡拉絲的聲音衰退有幾種說法。儘管聲音會隨著年齡改變，在她的例子當中，原因相當複雜，因為這些原因並非全在聲音方面。如果我們首先考量造成她一九五九年不得不暫時退休的直接原因，對釐清問題會很有幫助。

由於突如其來的鼻竇問題使得她下意識更用力地演唱，尤其是高音，因為她的聽力變差。除此之外，靠近盲腸附近的疝氣毛病也讓她的身子大弱。儘管這兩場磨人的病痛都痊癒了，但是要弭平傷害還是需要時間。她復原得還算不錯，但她的健康卻又受到低血壓的威脅，這個毛病開始於雅典的德國佔領時期，而之後則轉變成心理上的問題。儘管這一點她也克服了，或者更精確地說是控制得宜，還是感到公開演唱的負擔太大。

她在某個絕望的時刻曾說道：「我最大的錯誤便是試著以理性來控制我的聲音。此舉讓我退步了許多年。每個人都覺得我完了。我嘗試要控制動物本能，而不是將它當做是上帝賜予的天賦。此外，媒體如此頻繁地報導我失聲了，讓我自己幾乎也如此相信。我的聲帶一直保持完美，感謝上帝，但是持續不斷的負面批評為我帶來許多心結，這讓我不得不承認自己產生了聲音危機。我的聲音非常不穩定，而我則過度強迫自己張口，結果聲音就如脫韁野馬，無法控制。」

她當時略而不提的是她與數家劇院的紛爭，每一件都被炒作成舉世皆知的醜聞，而她丈夫不實地管理財務是造成分手的主因，不論對她的情緒或精神層面都造成破壞性極大的影響。儘管這些是最後加速她聲音惡化的主要因素，她在當時至少是有意識

地，並未特別強調這些因素應有的重要性。相反地，她將這種狀況視為挑戰，有一段時間甚至因此而成長。她以她的藝術（她僅有的武器）來證明自己不是人家所塑造出來的那種怪物，而且經常成功地達到戲劇性的高峰。

另一種理論宣稱卡拉絲的聲音退化是因為不正確的訓練使她過度使用聲帶。這聽來似乎有道理，可是所有的證據顯示這與事實相去甚遠。希達歌精明幹練地發掘了卡拉絲真正的藝術表現方式。事實是她以「美聲唱法」的方式來訓練她成為一位「全能」的戲劇女高音，這能消除任何對聲音訓練是否正確的疑慮。塞拉芬的專業觀點也支持這一點。如果不是因為如此，像他這樣一位保守且非常實際的歌劇指揮，怎麼會僅僅因為卡拉絲在三個月之前演出《嬌宮姐》的良好表現，便大膽起用年僅二十四歲的她，來演唱伊索德這個重要角色呢？更何況，卡拉絲只有十週的時間來學習此角，而一年之後塞拉芬指導她演出諾瑪（一般認為這是所有歌劇中最困難的角色），她在其指揮之下於佛羅倫斯成功地演唱這個角色。僅僅在一個月之後，她又演唱了《女武神》當中的布琳希德以及《清教徒》中的艾薇拉這兩個截然不同的角色，也驚人地

成功了。這些非凡的成就不能單憑勇氣便能獲致，而只有憑藉著她過人的聲音技巧才有可能達成。尤其這位名指揮對於他的歌者再瞭解不過，不會甘冒風險。

而卡拉絲在職業生涯早期演唱華格納角色，到後來被認為這是造成她聲音能力衰退的主因。她自己並不接受這種說法，而且總是堅持演唱華格納不會對任何人造成傷害，只要你懂得「如何」去唱。也就是說，只要你不要過度勉強自己的聲音。由於這些角色份量通常很重，需要大量的精力，因此訓練或經驗不足的歌者很有可能會因此受傷。然而卡拉絲演唱華格納之前，在雅典已經有大約七年的舞台經驗，也曾擔綱數個主要角色。

交付給她華格納角色的塞拉芬也持相同看法。數年之後他告訴我：「我覺得卡拉絲同時具有演唱此一音樂的聲音技巧與精力，而我也相信這對她發聲器官的發展不但不會有害，而且會有相當的助益。然而，當時我反對她唱太多的杜蘭朵，雖然我有所保留地同意她演唱，因為當時劇院希望她演唱此角，而她也需要建立自己的地位。她的杜蘭朵非常令人興奮，在當時無人能及。」巧合的是，卡拉絲只有在一九四八與一九四九年演唱過這個角色，之後當她的地位愈形穩

固時，除了於一九五七年在塞拉芬指揮下錄製了唱片之外，便把這個角色從她的劇目中去除。

也有一些人提出另一套理論，說她不斷地以自我禁慾的方式來表達對作曲家的尊敬，幾近自虐地毀去了個人的演唱事業——但這完全不是自我禁慾，而是對藝術的誠懇。她表示：

對於我的音樂我絕不會草率。我必須承擔風險，即使如此一來會對我的職業生涯造成傷害。你知道，音樂家就是音樂家。除了多了歌詞之外，歌者和器樂手並沒有不同。你不能原諒小提琴師或鋼琴師所犯的錯誤，如果發生在歌者身上同樣也無法原諒。沒唱出震音、沒做到碎音（acciaccatura）、沒唱好音階，這是沒有任何藉口的。看看你的樂譜！上面寫著技巧性的東西需要演出，不管你喜不喜歡，就是要做出來。你怎麼能避而不唱震音？你怎麼能不唱出音階，當它們就寫在那裡，瞪著你看？

正是這種對藝術的極度奉獻，有時候讓她竭盡一切地執行樂譜上的要求，即使不得不搾乾她，而正因如此被誤認為是一種毀滅性的自虐。然而人們對於極度的成功或失敗，尤其是具有創造性的那一類型，若非解讀不

及便是太過，而那些最讓人感興趣、最不尋常的解釋（並不一定是最正確的）更容易獲得接受。

很多人將歌者卡拉絲的聲音衰退歸咎於她與歐納西斯的交往，這種說法仍然站不住腳。這是那些完全沒有一絲證據，一心想把卡拉絲的一生在她死後轉變為一場「肥皂劇」的人幹的好事。我已經解釋過了，歐納西斯並沒有不讓她尋求建議、也沒有損害她的信心，也不會嫉妒她的名氣。卡拉絲也的確曾向她的老師希達歌，以及當時年事已高的精神導師塞拉芬尋求建議。希達歌向我證實，卡拉絲這位當時獨領風騷的優秀歌者，毫不猶豫地重新當起學生。

具有奉獻精神的藝術家在完成使命的過程中，並不會力保不失敗。相反地，他們經常勇於冒險，就算這麼做會讓他們的職業生涯加速落幕。但是如果卡拉絲並未傾其所有，如果她不是有時候超出能力地以理性控制聲音，她若不是為了藝術犧牲一切，那麼她也絕不會成為這樣一位崇高的藝術家，成為劃過音樂史的一顆明星。

經過這段過程，且不提與數間劇院的紛爭以及婚姻破裂之事，她已油盡燈枯；也許她的聲帶狀況尚稱良好，但是器官很少是聲音衰退的最主要原因。要維持相當完備的技巧更需

要的是心理建設,而不是加強練習。「我在心理建設上下的工夫更多,」她解釋道:「在正確的心理狀態下,幾分鐘的準備,便能達到在有時候得花上無窮盡的磨人練習,才能獲致的成效。」反之亦然。當心靈能量消耗殆盡,再也無法專注於音樂的內在意義之時,強調戲劇性的歌者可能會失去許多技巧與能力,也許不會影響到音量,但是結果其聲音將會失去原有的傑出特質。這正是一九五〇年代初期發生在弗拉絲達德(Kirsten Flagstad)身上的問題,也是到頭來發生在卡拉絲身上的問題。

隨著時間流逝,她的這個問題變得愈來愈棘手,儘管她在家中經常可以演唱得相當好。健康繼續成為她的障礙;低血壓的問題不時會發作,讓她身心俱疲。無論如何,到了一九七七年夏天,她感到有自信於秋天時進行一套馬斯奈的《維特》錄音工作,不過她不再懷抱著有朝一日能重新登台演唱的希望。她逝於九月。

卡拉絲將自己消磨殆盡,儘管具有悲劇性,但是這和生命本身一樣是難以避免的事。要成就偉大的藝術是極為辛苦的,藝術家的靈魂往往如同一把劍一般,劍鞘無時無刻不在磨損。還有一種謬論認為過去的偉大歌者職業生涯較長(當時沒有飛機,無法經常在許多地方演唱)。或許對某些人是如此,但並非那些能以其天才讓角色發光發熱的人。成就卓越的帕絲塔或許演唱了相當長的一段時間,但是她真正傑出的歲月差不多只有十年;瑪里布蘭去世時年僅二十八歲。我們還能舉出幾個職業演唱生涯很長的知名歌者的例子,然而如果進一步觀察,往往會發現他們在晚期的演出奇差無比。就連經常被人引述為擁有非常長的職業生涯的梅爾芭(Nellie Melba),事實上也不算達到這種成就。她也許迷倒眾生,然而深刻的投入與天份並非她的偉大特質。她的確演唱了許多年,但是在職業生涯後期,卻幾乎將自己侷限在演唱《波西米亞人》上(而且經常唱得不佳,不過據一些人表示,以她的年紀已屬不易),而這對於受過「美聲唱法」訓練的人來說,並沒有什麼可怕的。在幾場告別演出之後,她以六十七歲高齡從此引退。

卡拉絲二十五年的舞台演出生涯(她一九六五年退休時還不到四十二歲,但是她從十六歲便開始從事職業演唱)是不是能夠延長並非是最重要的。基於各種原因,傑出的改革者鮮少有人能完成他們的使命。「你設下目標,」偉大的作曲家舒曼(Robert Schumann)表示:「一旦達成就不

再是目標了。所以你的目標一再提
高，因此失敗幾乎是難以避免的。」

　　蓋棺論定，卡拉絲不論是技巧上
的成就（儘管仍有聲音上的缺陷），
或者驚人的音域，甚至是聲音中天賦
的獨特美感，這些都將逐漸遭人遺
忘。但有某種更為神秘的東西，那種
在靈魂深處持續迴響、富於表現力的
旋律會流傳下來。當卡拉絲演唱時，
或者更正確地說是在塑造她的聲音
時，她塑造了一個個活生生的角色，
時而駭人，時而溫柔，令人激動。沒
有卡拉絲，歌唱的藝術仍會繼續下
去，但是世界會變得多麼貧乏啊！

註解

1 由安東尼奧尼（Michelangelo
Antonioni）導演的莎士比亞的「馬克
白」；柴弗雷利的「茶花女」、「托絲卡」
（請參考前一章）與改編自托爾斯泰
（Tolstoy）的「安娜・卡列尼娜」（Anna
Karenina）；維斯康提的「茶花女」，取
材自聖經的莎拉（Sara），以及一部關於
「浦契尼」的電影中的一個角色；施雷辛
格（Schlesinger）的「六壯士」（The
Guns of Navarone）中的瑪莉亞一角；
羅西（Joseph Losey）改編田納西・威
廉斯（Tennessee Williams）的
「Boom!」，還有一些舞台歌劇演出錄影的

提議，例如《安娜・波列那》與《米蒂
亞》，以及哈伯（Hans Habe）的《The
Primadonna》當中一個需要演唱的角
色。

卡拉絲於一九六四年在柯芬園拍攝了《托
絲卡》的第二幕（英國電視台）。她的一
些音樂會以及《托絲卡》第二幕的錄影
（巴黎歌劇院，一九五九年）也留了下
來。還有她的《茶花女》演出（里斯本，
一九五八）的錄影片段，這些是一台攝影
機偷偷拍下的影片，片子很暗。

2 原來的劇院由阿費耶里（Benedetto
Alfieri）建於一七三八與一七四○年之
間，而於一九三六年毀於大火。

3 一九五一年，卡拉絲於佛羅倫斯五月音
樂節，以及她在史卡拉劇院的首次正式演
出中，成功地演唱了《西西里晚禱》中的
伊蕾娜。

《拉美默的露琪亞》（Lucia di Lammermoor）

董尼才悌作曲之三幕歌劇；劇本為康馬拉諾（Salvatore Cammarano）所作。一八三五年九月二十六日首演於那不勒斯的聖卡羅。卡拉絲第一次演唱露琪亞是在一九五二年的墨西哥市，最後一場則是一九五九年十一月在達拉斯，共演出四十三場。

（左）第一幕：一座廢棄的泉水（被一位遭情人殺害的少女的鬼魂盤據著），位於雷文斯伍德城堡（Ravenswood Castle）的庭園。時為黃昏。露琪亞（卡拉絲飾）害怕她的哥哥恩立可（Enrico）會知情，於是說服厄加多（Edgardo，萊孟迪飾）不要洩露他們的愛情。他們在分別之前互換戒指，誓言在上帝的見證下他們已成為夫妻：「和風將會帶給你我熾熱的嘆息」（Verranno a te sull'aure i miei sospiri ardenti）。

卡拉絲以得天獨厚的才華使文字與音樂達到完美結合，加上她撫弄樂句旋律的天賦，讓她能在露琪亞極短暫的快樂時光中表達出肉慾之愛（聖卡羅，一九五六年）。

（右）第二幕：恩立可位於城堡內的房間。恩立可（帕內拉伊飾）以一封偽造的信來破壞厄加多的名譽，希望能說服露琪亞嫁給富有的阿圖洛（Arturo），藉此讓她的家族免於破產。露琪亞最後屈服了。

看到這封信時，卡拉絲全身一震，彷彿是來自內在的顫動。「我的心碎了」（Il core mi balzo）顯示出她全然屈服的無助。在「我含著淚受苦」（Soffriva nel pinato）中，所有的憂鬱、痛苦與寂寞在極度善感的露琪亞身上，以令人心碎的個人聲調來表現：如今在她一個人的世界中，她不再能夠抗拒正在佔領她的瘋狂。

（右）第二幕：卡拉絲飾演露琪亞（史卡拉，一九五四年）。
（下）拉美默城堡中的大廳。恩立可看著露琪亞與阿圖洛簽下婚約。

厄加多突然出現，並且憤怒地要回和他已有山盟海誓的新娘。當他表現出情緒衝突時，「在這種時候有誰能約束我」（Chi mi frena in tal momento），露琪亞悲痛不已，恩立可深感後悔，雷蒙多（Raimondo）與阿圖洛則表現出恐懼，而雅麗莎（Alisa）則顯現支持露琪亞之意。他們的聲音巧妙地混合在一起，先是分開，又在一處下行的嘆息中重新結合，而露琪亞的絕望聲音則浮現在所有其他人之上。當露琪亞簽下婚約時，厄加多將戒指丟還給她，詛咒她以及拉美默家族（聖卡羅，一九五六年）。

（次頁）第三幕：城堡內的宴會廳。陷入瘋狂、並且在洞房中殺害了丈夫之後，露琪亞回到大廳，賓客們還在那裡慶祝。這位年輕的女人，帶著呆滯的目光且形神俱疲，如鬼魅般地進場──讓人感到死神將臨。在她無意義地漫步中，她的雙手彷彿在重演她犯下的謀殺罪行。她以為厄加多在她身邊，她瘋狂的心靈繼續進行一場想像的婚禮。「我終於屬於你，你終於屬於我」（Alfin son tua, alfin sei mio）一句中單純但微妙的音色──讓人永難忘懷的一句話──傳達出露琪亞短暫的無窮喜悅，更強化了局面的嚴酷。同時延長的顫音、半音的滑行，以及在「讓那苦澀的淚水」（Spargi d'amaro pianto）當中，不尋常的強音很快地便以清澈且至為感人的聲調加以過渡。然而不論卡拉絲唱得多麼有技巧，讓露琪亞悲劇令人信服的是她整體演出中極佳的單純性，特別是呈現出一個人的心靈在瘋狂邊緣搖搖欲墜的情形（史卡拉，一九五四年）。

《茶花女》（La traviata）

威爾第作曲之三幕歌劇；劇作家為皮亞韋。一八五三年三月六日首演於威尼斯的翡尼翠劇院。

卡拉絲第一次演唱《茶花女》中的薇奧麗塔是在一九五一年的佛羅倫斯，最後一場則是一九五八年於達拉斯，共演出五十八場。

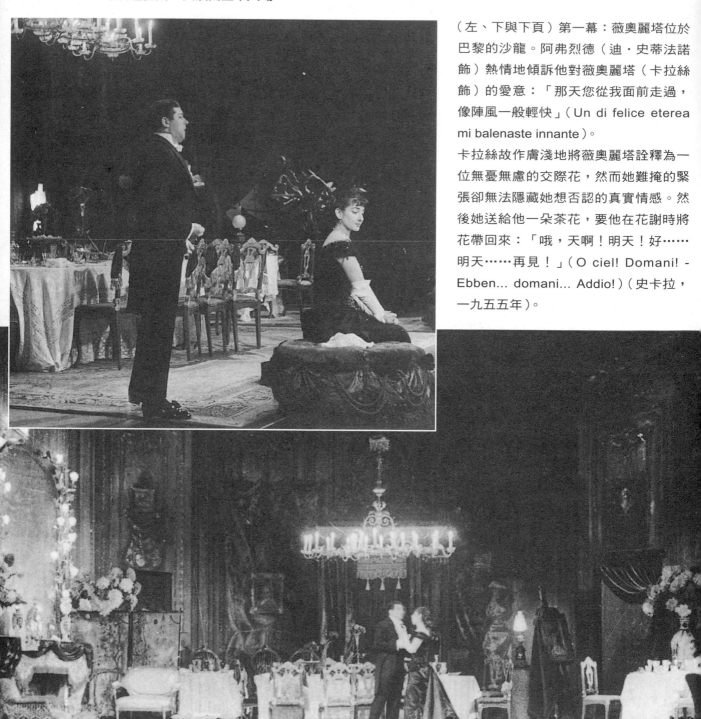

（左、下與下頁）第一幕：薇奧麗塔位於巴黎的沙龍。阿弗烈德（迪·史蒂法諾飾）熱情地傾訴他對薇奧麗塔（卡拉絲飾）的愛意：「那天您從我面前走過，像陣風一般輕快」（Un di felice eterea mi balenaste innante）。

卡拉絲故作膚淺地將薇奧麗塔詮釋為一位無憂無慮的交際花，然而她難掩的緊張卻無法隱藏她想否認的真實情感。然後她送給他一朵茶花，要他在花謝時將花帶回來：「哦，天啊！明天！好……明天……再見！」（O ciel! Domani! - Ebben... domani... Addio!）（史卡拉，一九五五年）。

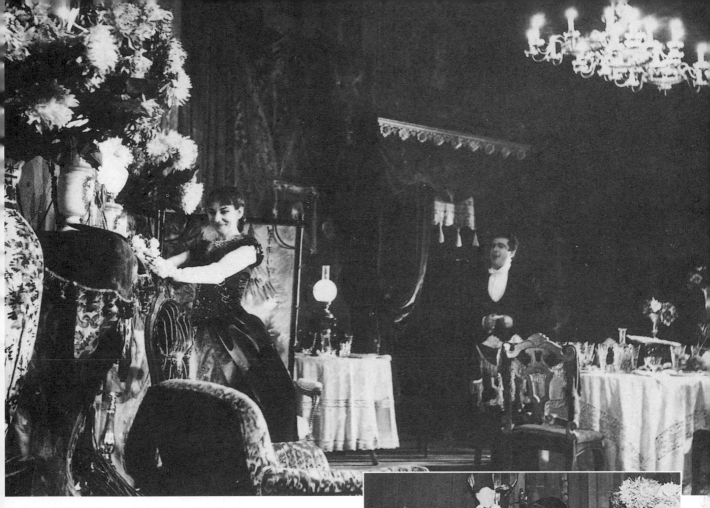

（右）薇奧麗塔沈思著阿弗烈德的愛情告白。

當卡拉絲的想法漸趨積極時，她的聲音也益富生氣：「愛與被愛，我從未體驗過的愉快！」（Oh gioia ch'io non conobbi, esser amata amando!）。當她內心狂喜地反覆思量阿弗烈德的話語時，她過去的浪漫幻想在「啊，也許是他」（Ah, fors'e lui）的內心探求中被遲疑地喚起，變成再度聽到這些話語的渴望：「啊，這是愛情的悸動」（Di quell'amor ch'e palpito）──直到她的不快樂與孤寂再度襲來。她興高采烈，將頭髮放下來，再以挑逗的動作一屁股坐到桌子上。然後，她將拖鞋踢到地上，頭往後一仰，以燦爛的嘲諷口吻發誓要壓抑愛情：「我一定要自由自在，瘋狂地及時行樂」（Sempre libera degg'io folleggiare di gioia in gioia）。

突然阿弗烈德的聲音讓她的內心起了衝突。她跑到窗戶旁，想確定那是他。但是她以為那聲音來自她的心裡，這讓她驚慌不已；卡拉絲下意識地捧著臉龐，說出「哦，愛情」（Oh, amore!）──她已無路可退。

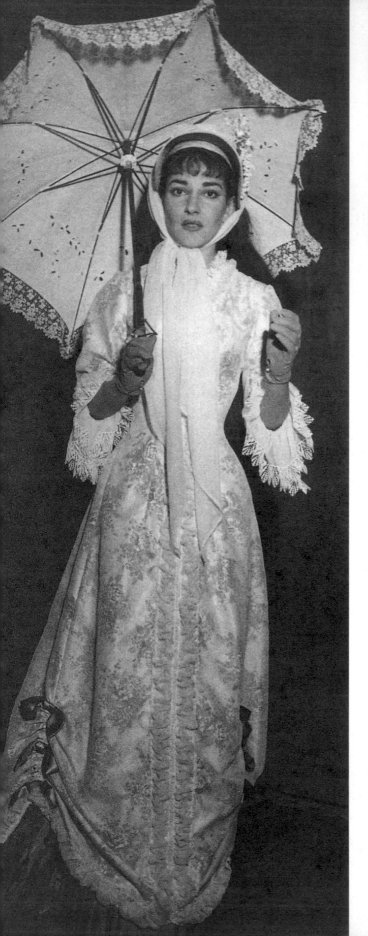

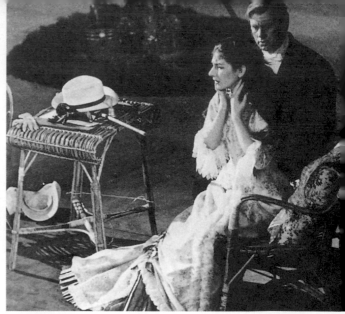

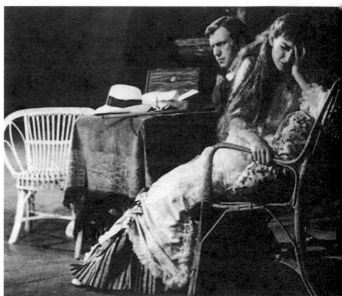

第二幕：巴黎附近，阿弗烈德與薇奧麗塔居住的一間鄉下房子。卡拉絲接待傑爾蒙（巴斯提亞尼尼飾），羞怯而帶著不祥預感，然而當他控訴她毀去了他兒子的生活時，她有禮地但堅定地阻止他的粗魯舉止：「先生，我是個弱女子，而且是在自己家中」（Donna son'io signore, ed in mia casa）。傑爾蒙要求薇奧麗塔離開阿弗烈德：他們的可恥關係危及了他的女兒即將完成的婚事。卡拉絲最初的靜止不動帶著無可逃避的僵硬：「哦不！絕不！」（Ah no! Giammai!），隨後當她反對而且反過來懇求說她寧可一死也不要分別時，她的抒情唱腔開始更著重強調戲劇性。

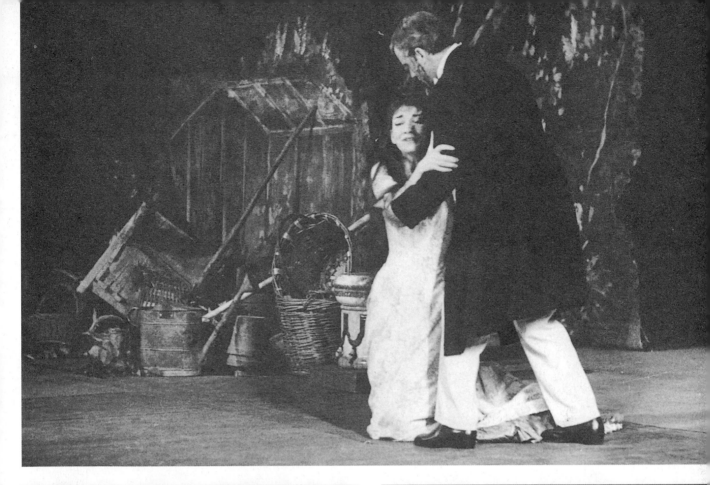

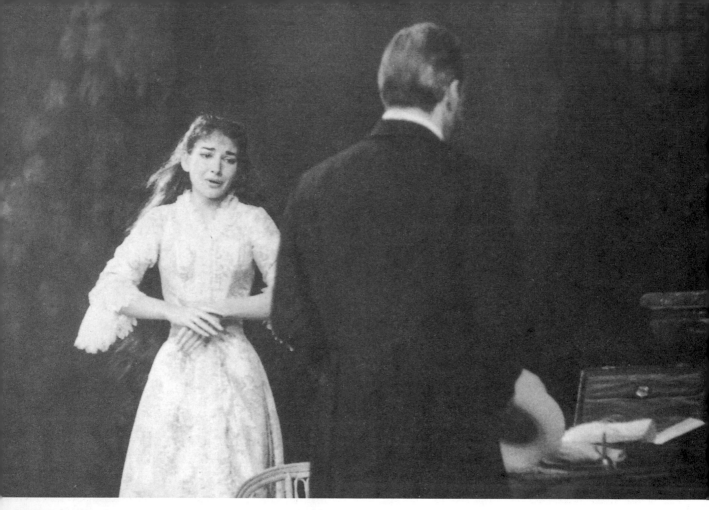

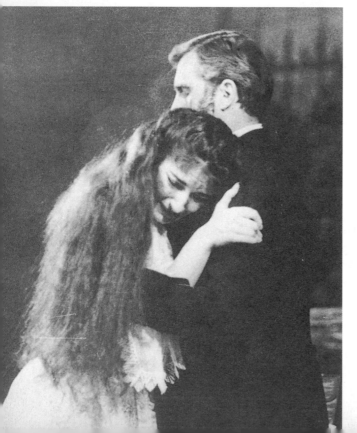

（上）卡拉絲以溫柔的順從與哀婉完成了她最大的犧牲：
「即使上帝能夠開恩，人們也不會放過」（Se pur benefico
le indulga Iddio, l'uomo implicabil）。接著是一聲以持續的
降B音唱出的「啊！」，彷彿是她最後的哭喊，然後她下行
至「告訴您那可愛純潔的女兒」（Dite alla giovine si bella
e pura），卡拉絲以詩意的魔力展現了戲劇表達的奇蹟，將
這個長句如此單純、如此感人地「懸掛」在半空中。她所
有的情感衝突全都集中在這個句子上；在「pura」這個字
之前的短暫猶豫，傳達出薇奧麗塔內心世界的困窘——從
未有人以如此簡要且內斂的方式來呈現她的悲傷。這是歌
劇中的轉捩點，薇奧麗塔知道自己輸了。

（左）向命運屈服之後，如今薇奧麗塔必須面對她的悲劇。
在離去前她要求傑爾蒙：「像擁抱女兒那樣擁抱我，給我
力量」（Qual figlia m'abbracciata forte cosi saro），此時我
們再度聽到卡拉絲聲音中濃烈的戲劇聲調。他則說她是一
位高貴的女士。

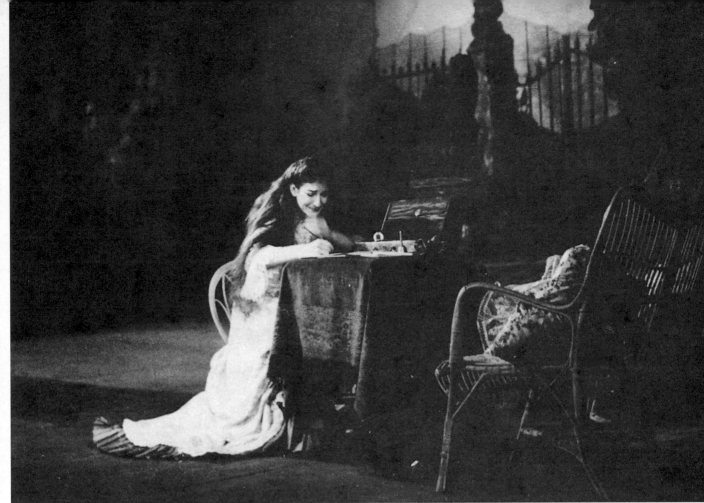

薇奧麗塔準備永遠離開毫不知情的阿弗
烈德。

她的臉因悲傷而扭曲，卡拉絲強使自己
寫一張告別字條給阿弗烈德，結果他便
走入屋內了。卡拉絲急於離去，她擁抱
了阿弗烈德，同時將臉朝下以便不讓他
看到她的淚水：「愛我吧，阿弗烈德，
就像我愛你一樣……再見！」（Amami
Alfredo amami quant'io t'amo...
Addio!）一句，成為一位絕望而有尊嚴
的靈魂，令人難忘的哭喊。（之後卡拉
絲解釋，由於女人哭泣時並不太好看，
她想讓阿弗烈德記得的薇奧麗塔永遠是
他生命中見過最美麗的女人。）

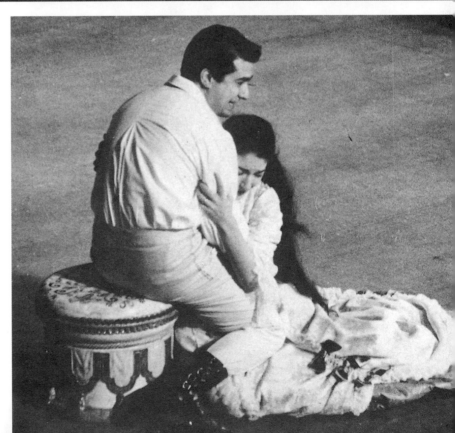

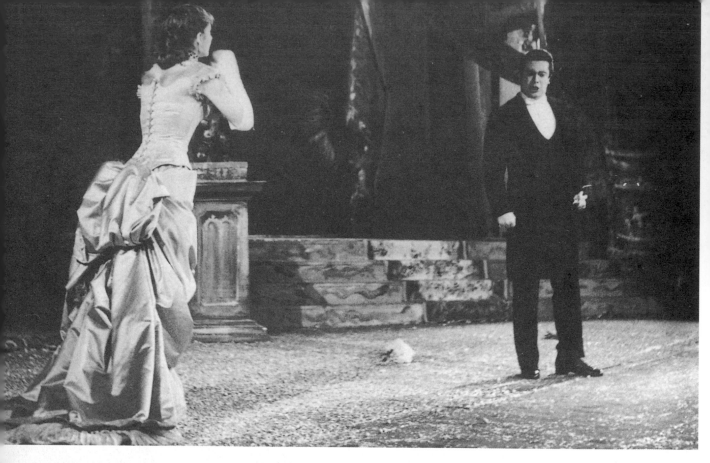

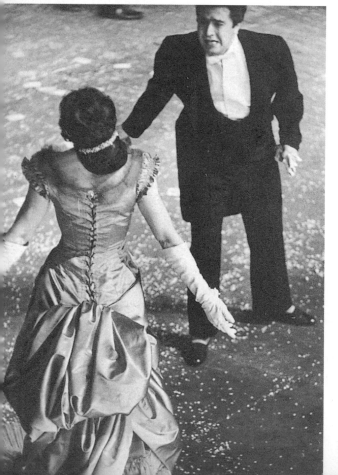

第三幕：芙蘿拉巴黎住所的客廳，正舉辦著一場熱鬧的宴會。薇奧麗塔再度成為交際花。她重新回到舊情人的身邊，讓阿弗烈德憤怒不已，於是辱罵她，將他賭贏的錢扔向她：「我已清償欠她的債」（Che qui pagata io l'ho）。之後阿弗烈德更進一步將薇奧麗塔推倒在地，芙蘿拉與加斯東（Gastone）扶著她。

卡拉絲以極微弱的聲音唱出「阿弗烈德，那殘酷的心」（Alfredo, di questo core），表現出一位被遺棄的女人的情感，如今她失去了活下去的勇氣與欲望。

（左中）於里斯本演出的劇照（克勞斯飾演阿弗烈德），一九五八年三月。

（上左）窮困的薇奧麗塔如今成為一個活死人（她的肺
癆已無藥可醫），她從床上拖著身子移動到梳妝台前。
靜靜地，薇奧麗塔重讀傑爾蒙的來信，信上說阿弗烈德
得知了薇奧麗塔的犧牲，將會回到她的身邊──希望的
火花在她攬鏡自照時便迅即熄滅；她的垂死呼喚「啊，
我變了這麼多！」（Oh come son mutata）顯示死之將
至。悲傷地──她的聲音微弱且令人心碎，但卻清楚可
聞──薇奧麗塔與生命告別，向過去的快樂夢幻道別：
「別了，過去的美夢」（Addio del passato）──這是來
自一個已經淨化的靈魂內心深處揮之不去的嘆息。

（上右）阿弗烈德的確回來了，但是當他父親像擁抱女
兒那樣地上前擁抱她時，薇奧麗塔已然氣絕。格蘭維爾
醫生（Dr Grenvil，馬尤尼卡（Maionica）飾）確認她
已去世。

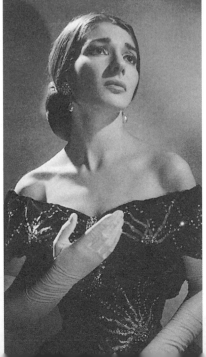

（下左與中）卡拉絲飾演薇奧麗
塔：一九五八年五月於柯芬
園。

《夢遊女》（La sonnambula）

貝里尼作曲之二幕歌劇；劇作家為羅馬尼。一八三一年三月六日首演於米蘭卡卡諾劇院（Teatro Carcano）。

卡拉絲首次演唱阿米娜是在一九五五年三月於史卡拉劇院，最後一場則是一九五七年八月於愛丁堡藝術節（史卡拉的製作），共演出二十二場。

（右）第一幕：村郊。阿米娜（卡拉絲飾）感謝眾人祝福她與艾文諾（Elvino）的文定之喜。

與其說是首席女伶，卡拉絲的外貌更像是芭蕾舞伶，扮相極佳。然而主要塑造出阿米娜的個性的，還是她的演唱中讓人信服的單純與魅力。在「好像因為我」（Come per me sereno）中，精緻的裝飾音（高達高音E，而且在某一處下行了八度半）接連表達了阿米娜的感情層面，以及她熱情的感性──燦爛的半音階十六分音符呈現她洋溢的喜悅，而在這神奇一刻的高音則表現情緒到達了頂峰。

（下）簽訂婚約時（婚禮將於翌日舉行），艾文諾（蒙提飾）將他母親戴過的戒指戴在阿米娜的手指上。

卡拉絲澄澈的演唱，特別是在「未婚夫妻！哦，多麼溫馨的字眼」（Sposi! Oh, tenera parola）中，結合了阿米娜純真與她本性中熱情的一面。

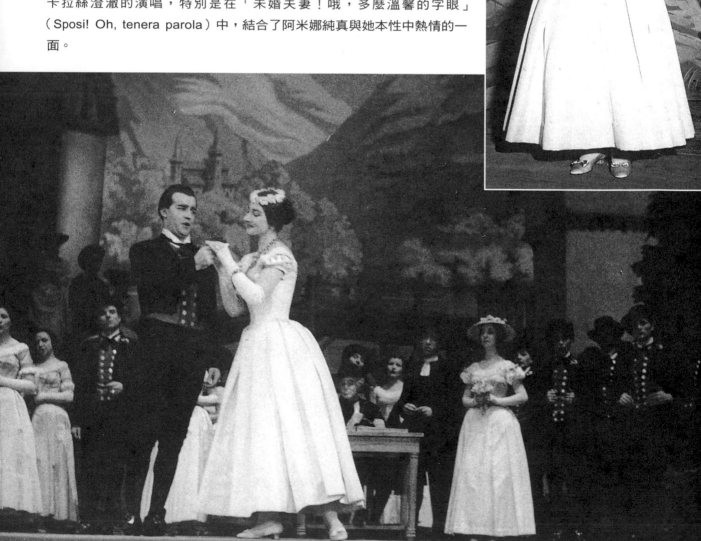

魯道夫（Rodolfo）在旅店內的房間。夜晚。阿米娜因為艾文諾的妒意而難過，她穿越窗戶一直夢遊到魯道夫的房間內。魯道夫深受她對艾文諾真摯的愛所感動，於是離去，以免讓她受到牽連。阿米娜倒在他的床上，不久後她被村民與艾文諾粗暴地搖醒，艾文諾還說要拋棄她。

卡拉絲將聲音蒙上一層紗，有效地做出像是在睡夢中演唱的效果。在她與魯道夫的二重唱中的速度與音色變化，以及她懸住最後一句「艾文諾！擁抱我吧。你終於是我的了！」（Elvino abbraciami, alfin sei mio!）的方式，均相當感人，令人難忘。在「我的一思一念，說的每一個字」（D'un pensiero, e d'un accento）中，當阿米娜在詛咒般的狀況下醒來時，卡拉絲傳達出阿米娜的悲傷哭喊。

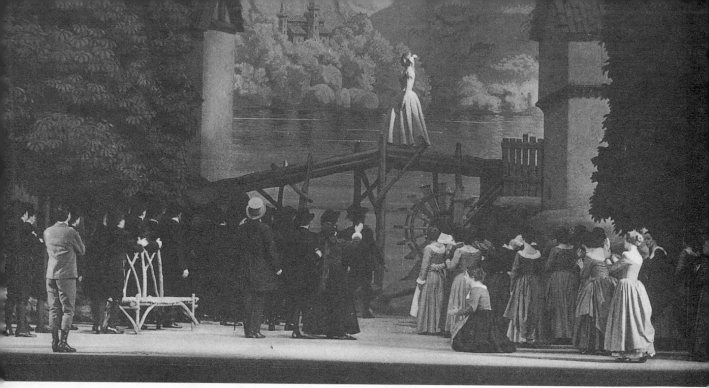

村郊，背景有一水磨坊。正打算迎娶旅店老闆娘莉莎（Lisa）的艾文諾，因有人看見阿米娜夢遊而暫緩。當她走過一座危橋時，一片木板斷裂。在睡夢中她仍悲嘆失去了訂婚戒指，祈求艾文諾的幸福，並且為了一些他曾經給她的花朵而哭泣。艾文諾相信了她的清白，將戒指重新套在她的手指上，而她也在他的懷抱中醒來。他們趕往教堂結婚。

在此一場景中，卡拉絲達到了藝術的巔峰。如她在訴說「我的戒指」（L'anello mio）時，令人心碎，而「啊！我不相信你凋謝地這樣快，花兒啊」（Ah, non credeea mirati, si presto estinto, o fiore）則令人想起水面上的微波與嘆息的微風。這是極為精緻的演唱，創造出一種溫柔、內省的特質，尤其是此處的伴奏只有中提琴，而她的花腔則讓已建構出的情緒適切的收尾。在「啊！沒有人能瞭解我現在的滿腔歡喜」（Ah! non giunge uman pensiero al contento ond'io son piena）中，卡拉絲像是一位器樂大師般地唱出流瀉的花腔，帶出音樂的本質，傳達出一個無辜的人戰勝逆境的無比喜悅。

《安娜・波列那》（Anna Bolena）

董尼才悌作曲之二幕歌劇；劇本為羅馬尼所作。一八三〇年十二月二十六日首演於米蘭卡卡諾劇院。卡拉絲於一九五七和五八年在史卡拉演唱安娜，共演出十二場。

（右）卡拉絲飾演安娜・波列那。

（下）第一幕：溫莎城堡的大廳。夜晚。當安娜急切地等待她的丈夫亨利八世（傳聞他已經對妻子失去興趣）時，她要求她的侍從史梅頓（Smeaton）為他們演唱，卻在他唱到「這段初戀⋯⋯」（Quel primo amor che...）時打斷了他。憶及自己的初戀，卡拉絲的聲音籠罩著一股懷舊的平靜，但也震顫著，接著她的感情轉為悔恨、甚或自認有罪，帶著陰沈的色彩；她想成為皇后的極大野心則讓她拋開這份愛情。

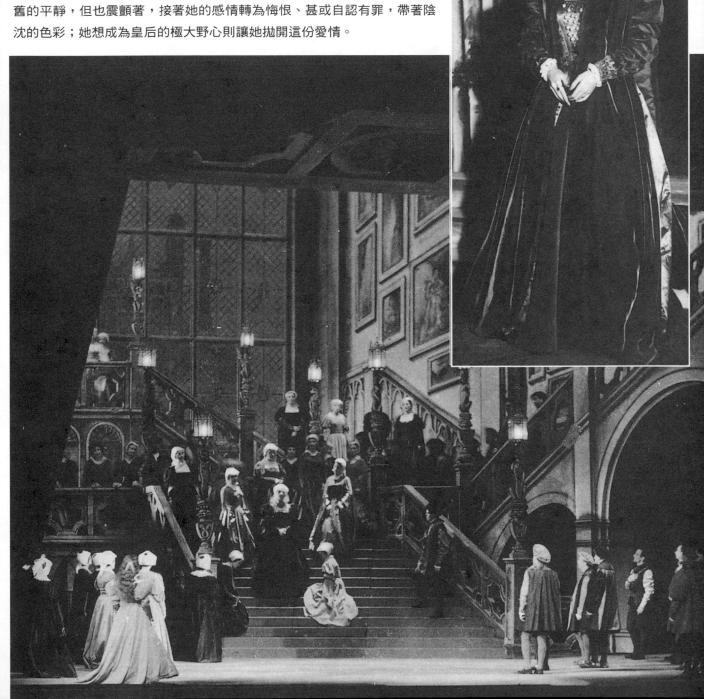

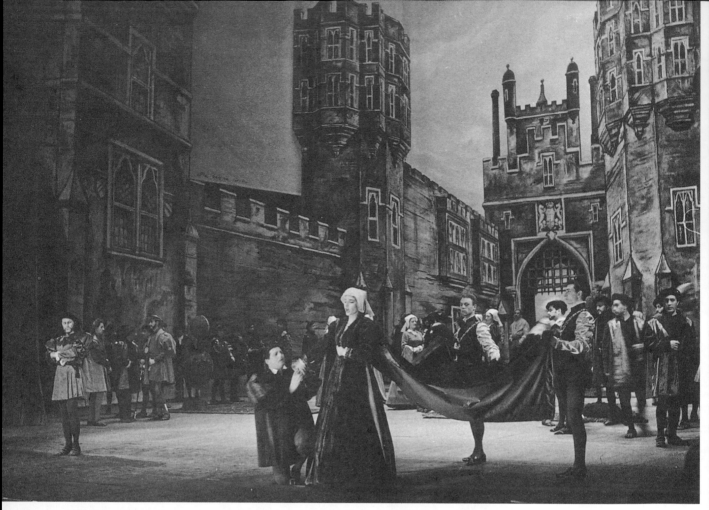

（上）皇室狩獵即將於溫莎大公
園（Windsor Great Park）展
開。為了計劃與妻子離婚，亨
利（羅西－雷梅尼飾）召回了
她被放逐的舊情人佩西
（Percy，萊孟迪飾）。安娜看到
佩西非常不安，而佩西則相信
是皇后召他回來的。

（左）受到他的兄弟羅什弗爾
（Rochefort）的鼓勵，儘管有些
不情願，安娜還是同意與佩西
單獨見面。

（右）亨利與他的朝臣冷不防撞見安娜，誤以為她正處於屈從的狀況：佩西以自殺要脅安娜的愛，而史梅頓（卡杜蘭飾）則不小心將安娜的照片從斗蓬中掉出來。國王指控安娜不忠，下令逮捕一干相關人等。卡拉絲一直維持著皇后的鎮靜，直到亨利命令她不必多做解釋，直接去向法官抗辯，此時她獨特地結合了驚慌與憤怒，富於表現力地傳達了安娜·波列那的悲劇與即將發生的羞辱：「法官？派給安娜？法官……啊！如果控告我的人亦是審判我的人，那麼我的命運已決……但我死後將會洗清罪名，獲得赦免」（Giudici? Ad Anna? Giudici... Ah! segnata e la mia sorte, se un accusa chi condamna... Ma scolpata dopo morte, e assoluta un di saro）。

（下）第二幕：倫敦塔（Tower of London）通往安娜囚室的前廳。當卡拉絲希望從她所鍾愛的宮女喬芳娜·瑟莫兒（Giovanna Seymour，席繆娜托飾）身上尋求慰藉時，她充滿感情的聲音逐漸累積動能，直至她詛咒她仍未知的對手時，可怕地爆發出來：「但願她渴望戴上的后冠滿是荊棘。但願皇室寢宮的床緯充滿憂慮與猜疑！」（Sia di spine la corona ambita al crine. Sul guancial del regio letto sia la tema ed il sospetto!）。

當瑟莫兒承認她就是皇后的敵手時，隨之而來的是更多的苦澀與憤怒。最後卡拉絲的聲音呈現出寬容的光輝：「我們告別後，要記得我的愛與憐憫」（Ti rimanga in questo addio l'amor mio, la mia pieta）。

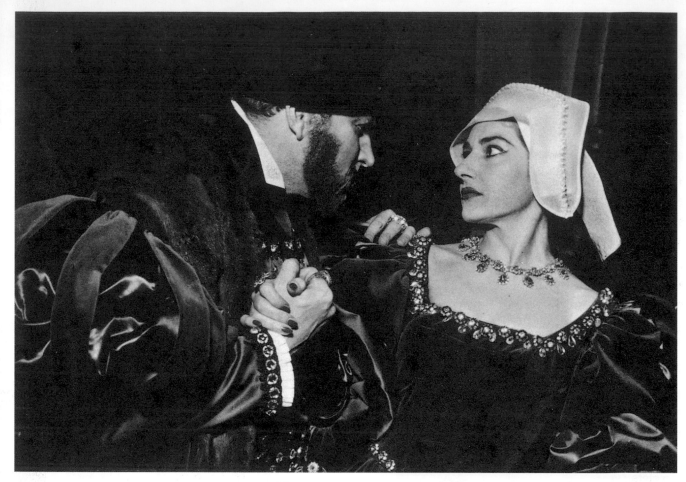

（上）議會廳外的前廳，議員們正在協商。安娜大膽地指控亨利強迫史梅頓做偽供，說他曾是她的情人，而亨利則說她無恥：「你可以奪走我的生命，但不能奪走我的名譽」（Ella puo darmi morte, ma non infamia）。

（右）倫敦塔的天井。被判處死刑的安娜迷失在幻覺之中，瀕臨瘋狂邊緣。

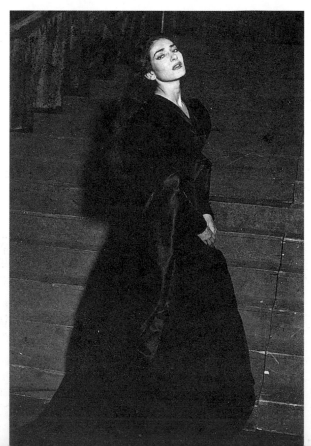

卡拉絲以多樣化的微妙音色來演唱看似簡單的旋律；不論是長句、最細微的顫音、溫柔之處都毫不放過。「啊！帶我回去我出生的可愛城堡」（Ah! dolce guidami castel natio）成為感人的天鵝之歌，出自一個受到愛情甜美記憶所感動的疲憊靈魂。在「天啊，從我冗長的苦難中」（Cielo, a'miei lunghi spasimi...）裡，她的順從帶著一股憂慮的味道——這是傳統歌謠「Home Sweet Home」精緻華麗的版本。

當砲聲與鐘聲宣佈瑟莫兒為新任皇后時，卡拉絲有片刻在她的額頭尋找自己的皇冠，然後以絕佳的風格傾瀉震音，並且全力運用裝飾過門來表現她對這「邪惡的一對」的狂怒與寬恕，希望上帝會以仁慈之心來審判她。

第六部

終 曲

第十七章
追憶逝水年華

和卡拉絲卓越的藝術成就相較，在她有生之年，關於她與麥內吉尼破裂的婚姻，以及和歐納西斯關係的媒體報導，並不算多。極少有人知道卡拉絲與歐納西斯戀情的真相，以及和丈夫的私生活細節，而那些經過渲染且自相矛盾的八卦，也因為可能招致昂貴的訴訟，而大受抑制。而就算歐納西斯與甘迺迪夫人之間不合常理的婚姻，受到廣泛的報導，人們對所有相關人物的想法與感情，也幾乎一無所知——卡拉絲仍是個謎。

事實上，卡拉絲在歐納西斯與賈姬結婚後所過的單身生活，並不如某些人以為的那般不幸。她並未就此與歐納西斯失去聯絡，歐納西斯婚後不過一個月，便回頭去找她。最初她心情很亂，一方面想要驕傲地與他一刀兩斷，另一方面又渴望重回他的懷抱，情緒就在這兩極之間擺盪不定。她需要一些時間來釐清她的情感。

「起碼，」歐納西斯在一個共同友人家的晚宴上哄她：「妳對我沒有什麼微詞，除了我在一個好日子——

不，如果妳想知道實情的話，那天其實下著傾盆大雨——離開妳，而且被別人『套牢』了。不過我現在人在這裡，所以其實也沒被套得那麼牢。」卡拉絲對於他的幽默一時反應不過來，呆在那裡，直到主人與歐納西斯搭腔，並且為他的話乾杯。「可是妳，卡拉絲，」歐納西斯繼續以裝出來的語氣說：「妳馬上就下定論，說我像古希臘巨富克里蘇斯（Croesus）一樣英俊，而且說我將會是新娘子女的好爺爺。」對於人家拿她說的話回敬她，卡拉絲有些震驚，不過她因此發現到生命輕鬆的一面，於是故作正經地抗議說，她絕對非有意詆毀，只是想說甘迺迪夫人很年輕，至於拿克里蘇斯做比方，是因為歐納西斯既英俊又富有。這個玩笑幫助他們打破了難堪的僵局。而卡拉絲在過了一段時日之後，才明白了這椿婚事的真相。

他們此後經常見面，而開始發展出真正的友誼，尤其在她了解了歐納西斯與賈姬的婚姻，的確是建立在雙方各取所需的基礎上之後。而歐納西

斯結婚不久便發現，賈姬帶給他的光環比想像中差得遠了。並不是他個人期望太高，而是他的所得遠不如預期。在這樣的狀況下，他刻意假裝不在乎，對外宣稱他的妻子：「是一隻需要自由與安全的小鳥。她可以從我這裡得到這兩樣東西。她可以隨心所欲地去旅行、出席國際時裝秀，和朋友一起上劇院，或是去其他的地方。而我當然也可以自由行事。我們兩人都不會過問對方的生活。」他也擔任起保護者的角色，而不只是一位普通丈夫，他們兩人和諧地各自過生活，僅僅偶爾一起出現，但是這樣並沒有造成任何問題，就如同這是他們婚姻協定的一部分似的。歐納西斯是個真正慷慨的人，甚至還滿足了賈姬的病態奢侈——婚後第一年，她一個人便花掉了一百五十萬美金，還有拿來重新裝潢位於斯寇皮歐斯房子的大筆開銷。

然而，一九七〇年二月時，歐納西斯再也不能無視於他的婚姻即將觸礁的事實。他的自尊心受創，因為當時賈姬寫給前男友羅斯威爾·吉爾派崔（Roswell Gilpatric，一位已婚男子）的信件，遭國際媒體披露。這些信件落入一個商人手中，而且在吉爾派崔獲法院允許將信件取回之前，便已刊登。其中有一封賈姬於婚禮過後幾天寫給吉爾派崔的信，最讓歐納西斯在意。這封信以下面這句話作結：

親愛的羅斯，我要你知道我們的關係不管是過去、現在或未來都不會改變。

這封信其實沒有什麼，因為它並不能證實賈姬的不忠，僅說明了一段深厚的友誼。但吉爾派崔的妻子在信件公佈次日便訴請離婚的事實，卻讓歐納西斯無法坐視。倒不是這封遭人披露的問題信件讓他苦惱，而是他害怕會成為社會的笑柄。

他很聰明地沒對妻子的曖昧說法，採取激烈手段，因此媒體並沒有針對他大作文章。這完全沒有妨礙他依自己的名言過活：「而我當然也可以自由行事。」因此，他可以更不帶罪惡感地向卡拉絲尋求安慰，她也成為他的密友。接下來的日子他常常與她見面，然而當他們一起在美心餐廳出現，被人拍照之後，賈姬衝到巴黎來「要人」。

差不多同一時間，卡拉絲在美國電視上與大衛·佛洛斯特談到歐納西斯，說：「他也將我視為最好的朋友。這在我生命中舉足輕重。他很迷人，非常誠懇、自然。我確信他有時需要我，因為我會對他說實話。我想



他總是會帶著他的問題來找我，因為他知道我絕不會背叛他的信任，更重要的是我擁有客觀的心靈。我同樣也需要他的友誼。」

過了一陣子之後，歐納西斯與卡拉絲會面的次數，再度變得頻繁起來。他遇到許多問題，需要一位值得信賴的朋友：他的小女兒克莉斯汀娜與約瑟夫‧博爾克（Joseph Bolker）的婚姻是場災難，博爾克是一位大她二十八歲的房地產經紀人，還帶著四個拖油瓶。盛怒之下，歐納西斯與克莉斯汀娜斷絕關係，為這對夫妻帶來莫大的壓力，結果讓這段婚姻只維持了七個月。除此之外，在克莉斯汀娜結婚之後三個月，蒂娜（已與布蘭福侯爵離婚）與她已過世的姊姊尤金妮亞（Eugenia）的先生尼亞寇斯結婚，讓大家跌破眼鏡，尤其他還是歐納西斯的死對頭。尤金妮亞在十八個月之前，於極度可疑的情況下，死於她先生的私人島嶼上（死時身上有各種外傷，並且服用了大量的安眠藥）。當時普遍的說法是，蒂娜奇怪的婚事是她母親為了守住家族的財富，而做的安排。三年後，於一九七四年十月，蒂娜遭人發現死於巴黎的夏納萊爾宮（Hotel de Chanaleilles）。驗屍後將死因歸結於肺水腫，但是克莉斯汀娜對於她母親

的死亡原因，一直抱持著高度的懷疑。

悲慘婚姻的名單中，不久也加入了歐納西斯。他再也無法與妻子溝通，因為賈姬完全不願被扯進他的擔心焦慮中，也不願安慰他。他開始尋找結束這段婚姻的方法，只要他能將賈姬要求的贍養費降到最低。然而，命運也與他作對：他的獨子亞歷山大（Alexander）因飛機失事死亡，幾乎讓他崩潰，而他惡化的健康狀況也磨盡了他過人的精力。他在一九七五年三月十五日逝於巴黎，遺體葬在斯寇皮歐斯島上。

歐納西斯的死對卡拉絲來說，是個可怕的打擊，儘管她早有心理準備。他一直有重症肌無力（myasthenia gravis）的毛病，這種病無法治癒，但通常也不會致命，而且他早已經失去了部分肌肉功能。一九七五年一月的第一週，歐納西斯從美國回希臘途中，曾到卡拉絲巴黎的家中拜訪。二月初他在希臘突然病倒，被送往巴黎的美國醫院（American Hospital）進行膽囊手術。卡拉絲去探望過他一次，但是他去世的時後，她人在佛羅里達。

而卡拉絲亦在歐那西斯死後兩年去世，那時所有的法律障礙均告解除，於是部分作家與記者便開始將他

們的交往穿鑿附會。他們對這位女性藝術家缺乏真正的認識，誤將這個事件看得太過重要，好像這是卡拉絲生命中最重要的事件似的，甚至在最後評斷她的聲譽（在這個情況下是惡名）時，暗指她是因為這段關係而出名，因而侮蔑了這位二十世紀最具影響力的藝術家。

他們傾向將卡拉絲當成一位「肥皂劇」女主角（十分離譜的描述），時而將她塑造成一個經常為被迫害妄想症所苦的受害者，，時而將她塑造成長不大的青少年。在這個荒謬的劇本中，出於需要，歐納西斯被指派來飾演主要的反派———一位突然發跡，成為億萬富翁的鄉下人，是一個俗不可耐的傢伙，還是頭沙豬，正是他毀了卡拉絲的事業，讓她自我放逐，心碎而逝。在這一團幾乎不需我們費心辯駁的混亂當中，麥內吉尼只能演出一個遜色的次要角色，不過也是個反派。

這些捏造的故事不僅自相矛盾，而且根本就是全然的誤解。卡拉絲在遇見歐納西斯之前，便已經達到她藝術事業的巔峰，並且被公認為是她那一代最偉大的歌者演員。事實上，當她開始與他交往時，她的事業正在綻放最後的光芒。

第一個主導這齣「肥皂劇」的人是斯塔西諾普洛斯（Arianna Stassinopoulos），她在《卡拉絲傳奇之外的瑪莉亞》（Maria, Beyond the Callas Legend，一九八〇年，寫於歐納西斯與卡拉絲死後）一書中宣稱，在卡拉絲與歐納西斯關係開始之初，曾經說道：

「我三十六歲，我想要過自己的生活，我想要孩子，可是我甚至不知道自己生不生得出來。」她在發現自己懷孕之後（一九六七年，卡拉絲四十三歲時），才明白自己有多想要孩子，可是歐納西斯卻不然。她摯愛的男人並不歡迎他們愛的結晶到來，反而加以排斥，這已經夠讓人痛苦的了，而他還做得更絕，出言警告她說，如果她留下孩子，就代表他們的關係已經結束了。墮胎（當時她正熱切期待新的能量來源與生命意義）是她生命中最大的遺憾。

儘管對一個女人來說，不論理由何在，這樣的犧牲是有可能發生的。不過如果我們審視卡拉絲的性格，這樣的事件幾乎是不可能的。無庸置疑，卡拉絲渴望擁有孩子。自從二十五歲結婚以來，她便經常表達此一願望。由於她在與麥內吉尼的十年婚姻當中，從未曾懷孕，有些人便假設是麥內吉尼不讓她擁有這樣的快樂，因

為在懷孕期間她便不能賺錢了。

斯塔西諾普洛斯引用了一段據說是麥內吉尼與妻子的對話，讓她的假設看來好像是事實。她寫道：

「卡拉絲三十四歲時（一九五七年），」麥內吉尼回憶：「曾經向我告白，說她最想要的就是孩子。她滔滔不絕，可是我告訴她懷了孩子會毀了她今日偉大女神的地位。」

由於這本書出版時麥內吉尼仍然健在，他反對這樣的「無稽之談」，如同他在《吾妻瑪莉亞・卡拉絲》一書中所寫：

我和卡拉絲一起共同生活了二十年（註1），我比任何人都了解她。斯塔西諾普洛斯與我素未謀面，也從未交談，連電話都沒通過。她從未與我有過連繫。然而她的書中非旦引用聲稱是我和妻子私下交談的對話，而且還轉述我的想法甚或情感。光是這一點，就足以讓我有理由義憤填膺。

除了那些關於懷孕與墮胎的子虛烏有陳述，以及顯然是憑空想像的對話外，斯塔西諾普洛斯沒有提出其他的證據，只說有些女人對她說過卡拉絲後來憶及此事時的痛苦。不過，斯塔西諾普洛斯在一篇她的新書發表訪談（《柯夢波丹》（Cosmopolitan），

一九八〇年十月）中，透露了她如何得知墮胎一事。她說她經常夢到卡拉絲，而每當醒來時，就會發覺自己更加了解卡拉絲的心情，於是她將這些夢都寫在日記之中。她直覺地確信歐納西斯曾經要卡拉絲墮胎……。而當她提起自己知道這件事時，立刻得到了卡拉絲最親近的女性友人之一的回應：「妳怎麼知道？只有三個人知道這件事！」

雖然事實就能夠將這樣的主張完全擊潰，我卻認為仔細地分析這件事，能讓我們更了解卡拉絲，也能為歐納西斯說句公道話，因為將他貶為惡棍是不公平的。

一九七七年春天，在我與卡拉絲的一次會面中，她特別談到了孩子：「如果我有孩子（註2），那麼我就會是最幸福的女人了（當然還要有家庭），這是生活完美的典範。」這個時期正是她在向我傾訴她私生活的時候。她未曾提到懷孕或墮胎，而我也不會想到要問這種假設性的問題。

文字紀錄顯示，卡拉絲於一九四九年結婚時曾想要懷孕，但並不成功。她在他們婚姻早期獨自旅行時寫給丈夫的信，（麥內吉尼曾拿給我看，後來於一九八一年出版）證實了麥內吉尼夫婦嘗試生小孩但不成功。在其中一封信中（那不勒斯，一九五

○年十二月二十日）她寫道：

我必須告訴你，我還是沒有懷孕，我的月經十八日準時來了。

如果卡拉絲等到一九五七年才懇求丈夫說她想要孩子，那也等得太久了。由於麥內吉尼當時已經五十多歲，這又是他第一次結婚，他曾做檢查以確定自己有生育能力。一九五二年之後，卡拉絲的事業起飛，儘管仍然很想要孩子，她決定接受丈夫的建議，對懷孕一事不再操之過急，因為她也經常疲憊且身體不適，而她當時還不到三十歲。

到了一九五四年底，她治癒了讓她元氣大傷的條蟲病，也減輕了過重的體重，身體狀況也因此較佳，但是由於接下來的三年中，她忙於一些偉大角色的刻畫，所以覺得自己還有時間可以等。不過，到了一九五七年她還沒懷孕，當時她已三十三歲，是懷頭胎的關鍵年齡，她決定要尋求醫生的幫助，結果很難過地得知不孕的事實。當時一群專家為卡拉絲進行了一連串的檢驗，這是出自於她的醫生瑟梅拉洛的建議，她希望能在卡拉絲前去參加愛丁堡藝術節之前，找出她感到筋疲力盡的原因。

在斯塔西諾普洛斯的書出版之前，我問過麥內吉尼為什麼他們沒生小孩（我並沒有提起卡拉絲在近一年前，就這個話題告訴我的事）。麥內吉尼難忍熱淚地說道：「從結婚之初，我們兩人就夢想要有孩子。任何男人如果和這位好女人生下孩子，都會感到快樂與無比驕傲！」接著他拿出一九五七年的醫學檢驗報告（由婦科會診醫生帕米耶里（Carlo Palmieri）所開立），診斷結果為子宮內膜異位（malformazione dell' utero）。除了危險且還在實驗階段的手術也許可以提供些許希望之外，沒有其他的治療方法，而且會嚴重地影響她的健康與聲音。卡拉絲決定不動手術。婦科醫生也診斷出她有提早停經的徵兆，便為她安排了一連串的注射，將停經時間延後約一年。

麥內吉尼對所謂的墮胎一事完全無法置信。在三十五歲（與丈夫分手前一年）之前，就已經停經的卡拉絲，怎麼可能會在四十三歲時懷孕，還拿掉孩子？他也覺得就算是歐納西斯（他不是麥內吉尼喜歡的人）也不會做出這樣的事，面對這樣的奇蹟，沒有男人會這麼做。這種情報是假造的，是為了利益而嘩眾取寵：「這種八卦，」麥內吉尼說：「對我和卡拉絲的潔身自愛簡直就是褻瀆。我向倫敦《泰晤士報》提出抗議，但我話卻被刊登在最不顯眼的地方。他們同時

還下了一個不相關的標題，更降低了我的聲言的權威性。」

經過最後分析，所謂的墮胎之說不過是道聽塗說，其所根據的準則是：卡拉絲會臣服於她所愛的男人，還在幾乎要失去他的時候毀了孩子，而孩子會是她留住歐納西斯最有利的武器。但事實上，歐納西斯雖然娶了另一個女人，卡拉絲還是與他維繫著友誼，而且益發深厚，直到他過世。我們在此談論的是一位有主見的女人，有著根深蒂固的道德與宗教價值觀，而竟然有人說，有一個男人毀了她的事業，而且以一種十分低劣的傷人手段羞辱她。明眼人都知道這是誇大虛構之辭。

根據卡拉絲的描述，她與歐納西斯的關係，和眾人的推測只是大致符合，至於他們內心的想法與情感，則與這些推測全然不符。她說：「是命運造就了我與歐納西斯的友誼。我當時非常虛弱且不快樂，登上「克莉斯汀娜號」主要是為了取悅我那非常想成行的丈夫。我潛意識裡也許希望換個環境休養（事實上我的醫生堅信我需要呼吸海上的空氣），這對於改善我的健康以及夫妻關係都會有幫助。然而，事情的發展卻大不相同。

打從航行開始，我便在歐納西斯身上發現我正尋找的朋友類型。並不是情人（在我婚姻生活的那幾年間，我從未有過這種念頭），而是個有能力而誠懇的人，我能依賴他幫我處理這些日子以來，我與先生遇到的問題。我不認識其他有能力或願意給我這種支持的人。也許因為我總是以完全奉獻的態度來面對我的工作，因此沒時間也沒想到要結交親密的朋友。我相信我的丈夫會打點我的藝術（這完全是我的領域）之外的所有事務，並且會安慰我保護我，因此我便可以免去日常瑣事的煩惱。聽起來我好像很自私。也許吧，不過如果我要以誠懇與愛來為藝術服務，這是最好的方法。為了回報，我從我們關係開始之初，便給予我的先生一位誠摯的妻子所應有的愛意與體貼。這樣的關係對我來說相當重要，但必須雙方都能遵守這個默契。

在參加航行之前，我曾經向一位（與我工作上有關的）朋友（註3）吐露心事，希望他能幫助我，並不是幫我擺脫丈夫，而是讓我的財務安排不會完全受他控制。我不知道是這位朋友能力不夠，還是他不想涉入他人的私事，因此對於我的求助避而不談，將我的問題簡化，還試著要我別想太多。因此你可以了解到當我開始看出歐納西斯身上的過人特質時，我心裡會有什麼樣的感覺。在我們前四、五

一九五九年七月，卡拉絲和歐納西絲在克莉斯汀娜號上（EMI提供）。

次的會面中，我對他並沒有什麼興趣。在蒙地卡羅，航行剛開始的時候，他的魅力讓我印象深刻，尤其是他強而有力的個人特質，以及他吸引眾人注意力的方式。他不只是充滿生命力，他就是生命之泉。在我有機會開始和他單獨說上幾句話之前（遊艇上大約有十幾個人，而且歐納西斯對於他所崇敬的邱吉爾爵士相當殷勤），我很神奇地開始覺得放鬆了。我覺得找到了一個朋友，那種我從未有過，而目前又如此急需的朋友。隨

著日子過去，我覺得歐納西斯是那種會以正面的態度來聆聽朋友問題的人。我們的友誼在兩星期後，才算比較穩定。在「克莉斯汀娜號」上，有好幾次我們短暫地交談，而最後總是向對方保證稍後會繼續再談。

有一天晚上，我和丈夫大吵了一架（他不停地述說我未來的戲約），我走上甲板呼吸一些新鮮空氣，想獨自一人清靜一下。這是我第一次在深夜離開丈夫，可是我再也無法忍受了。自從一年半之前與大劇院失和

後，麥內吉尼除了戲約外，什麼都不談（而且談的多是酬勞而非藝術水準），他真是一位了不得的生意人啊！

同時我也偶然地發現了我丈夫私底下為他自己所做的重大投資，用的正是我們以我的收入維持的聯名帳戶內的錢。當我向他問起這件事——不是為了錢，而是想了解狀況——他只是要我閉嘴，告訴我說這全是我的臆測，而且財務的問題由他來管就好。由於我還有許多其他的問題，我試著忽略我先生不正常的舉動，但卻也幾乎失去了對他的信任。我所求不多，只希望有人能幫我解決問題。

而那天晚上，當我走上甲板時，我遇到了正站著凝望深海的歐納西斯。他對著我指向遠方的米提林（Mytilene）島（我想應該是）。我們享受了這份寧靜好一會兒。然後（我想是我先開口的）我們開始以哲學的方式討論生活。儘管他從生命中獲得了他認為他想要的東西——他是一個工作非常認真，而且具有驚人行動力的人——但他感到自己還是缺少某種重要的東西。他的內心是一名海員。

我聆聽著，他的話我絕大部分都心有戚戚焉。當我回到船艙時，天已破曉。我相信我們的友誼是從這一次開始的。忽然之間，我幾個月來的無

助與害怕，以及易怒情緒幾乎都消失無蹤了。我與劇院的爭執為我帶來的不是得意而是幻滅，並且讓我苦惱，因為這原可避免。我的頭腦很清楚，也從不率性行事，而麥內吉尼應該也可以多用一些外交手腕來處理這些局面。那才是我婚姻破裂的開始，不是因為歐納西斯，更不是為了錢。

當我在『克莉斯汀娜號』上面告訴麥內吉尼，我覺得歐納西斯是一位心靈契合的朋友時，他並沒有說什麼，但我感到他很憤怒；他倒不是對我生氣，而是覺得我似乎找到了最近所缺少的精神支柱。現在那些風風雨雨都已經成為歷史了。」

就在這時，我向她指出，這段她所謂的歷史，其中真相從未對外公開：「人們對於妳和歐納西斯之間關係的認知，都是根據媒體的揣測，以及其他膚淺作者的渲染。只有一九六七年妳與維葛提斯對簿公堂時，歐納西斯才說他對妳除了友誼之外，沒有任何的責任。同時，妳唯一一次願意談論歐納西斯，是在一七九〇年他娶了甘迺迪夫人之後，當時妳在美國電視節目中告訴大衛·佛洛斯特，歐納西斯只是『最要好的朋友』，說你們的友誼是雙向的。」

「你說的完全沒錯。」她冷靜地說：「我得說我相當高興你沒有跟著

渲染事情。歐納西斯在法庭內所說的完全正確。他指的是那個案子，就那個案子而言，他的確沒有任何責任。請容我提醒你，那是一件關於我用自己的錢購買股份的風波，而歐納西斯太精明了，他不會讓維葛提斯的律師佔到上風。很明顯地，維葛提斯以為他只要將我和歐納西斯的關係曝光，炒作成醜聞，就可以贏得這場官司。這真是大錯特錯！更何況，歐納西斯為什麼要負任何責任呢？我們兩人都是獨立而為自己負責的人。他並不是我的丈夫。而且我對大衛‧佛洛斯特說的又有什麼不對呢？我所言屬實，我也對此感到自豪。」

於是我向她解釋，我從未懷疑過她的真誠，我只是想說她和歐納西斯的關係，真相從未被公開過，就連歐納西斯死後也沒有，難怪別人會有這麼多的揣測，而且其中大部分對他們兩人都很不公平。接著是一陣沈默，我心裡想，也許卡拉絲已經不想再談這個話題了。不過當我轉移話題時，她卻似乎沒聽到，對我說：「歐納西斯站在我身邊，讓我相信我終於找到了一個可以信賴的男人，給我不偏不倚的正確意見。當時我幾乎完全失去了對丈夫的信任——如果一個人因為具有『投資』潛力才被欣賞，甚至是為人所愛，沒有人會覺得高興的。我

已經不可能再這樣過下去。另一方面，我也需要一位真正的朋友保護我——我必須重覆一次，不是愛人。」（她這部分的解釋，可以說明為何歐納西斯在西爾米歐尼那一夜會侮辱麥內吉尼，問他要拿到多少錢才願意「釋放」卡拉絲。歐納西斯擁有精明的頭腦，根據卡拉絲所說的一切，便能理解麥內吉尼金錢至上的價值觀。所以喝了一點小酒的歐納西斯就發揮他的牙尖嘴利，在西爾米歐尼給麥內吉尼一記當頭棒喝，讓他屈居下風。）

「我們的友誼，」卡拉絲繼續說道：「隨著我與丈夫的爭執日趨複雜，也變得更為強固。（經過一陣旁敲側擊之後，麥內吉尼完全露出了他的本性，他堅持要求完全控制我的財務，否則一切免談。）我們的感情隨後變得更為熱切，但一直到了我和先生分手（或者更正確地說，是他和我分手），而蒂娜也決定要結束她的婚姻之後，才包括了肉體之愛。」

順著這個話鋒，卡拉絲表示他們兩人遲遲未有進一步的關係（至少在她這一方），是因為她原先的意圖並不是要離開她的丈夫，而只是不要他再當她的經紀人。除此之外，通姦行為違反了她強烈的宗教原則，而且無論如何她也沒有那種心情：「我是在

二○、三○年代的希臘道德規範下長大的，性自由或缺乏性自由，對我來說並不是問題。更何況，我一直是一個守舊的浪漫派。」

她的誠懇無諱鼓勵了我繼續發問，她也立即回答：「沒錯，我們的愛是相互的。歐納西斯很可愛、坦率，而且天不怕地不怕，他那像個男孩般的調皮個性，使人無法抗拒，只有偶爾會因為堅持不讓步而變得難相處。和一些朋友不同的是，他會過份地慷慨（我指的不止是物質方面），而且絕不會氣量狹小。他很頑固，而且像大多數的希臘人一樣好辯，不過即使如此，他最後還是會回過頭來看看其他人的觀點。」

「彼此相愛是件美妙的事，但是妳和他的爭執，還有他對妳的侮辱舉動，這又是怎麼一回事？」我問道：「有一些蜚短流長，說妳和他關係穩定之後，他開始會在其他人面前羞辱妳。我覺得這很難令人相信。」

卡拉絲的反應有些難以捉摸。她對我提出的問題似乎沒有感到生氣，但是她的不發一語，讓我感到有些難堪。過了一會兒（感覺上好像是很久），我們同時開口說話。卡拉絲微笑著，將頭略微往旁邊一偏，談起了某件頗不相干的事：「你記得嗎？」她說：「你送我這張瑪里布蘭的小照片的時候，我很高興，我想找一張這種照片已經很久了，想把它放在鍊盒裡面。當你送給我的時候，我覺得像是天上掉下來的一樣。你對我真好。」（註4）

之後，我忖度著她為何離題，做出結論：她是為了爭取時間來思考如何回答我的問題。她不但回應了我的問題，而且說得相當多：「我和歐納西斯發生過不少爭執，這是真的。有一段時間簡直令人無法忍受，我感到憤怒且不快樂。情況愈來愈糟，因為我變得易怒且有些傲慢，也許是因為誤解了一些事，認為那是被拋棄的徵兆。俗話說相愛容易相處難，的確正符合我當時的心境。在遇見歐納西斯之前，我其實並沒有什麼和情人吵架的經驗，而且我的本性相當內向害羞，一離開舞台，就會失去本來就不甚了了的幽默感。當你對自己的生活笑不出來的時候，生活就變得煩悶了。這需要一些時間，不過，發現了他的另一面之後，我也大致接受了，儘管私底下我還是不能苟同。

歐納西斯的成長過程極不尋常。他的家庭很富裕也很有教養，雖然是希臘人，在土耳其社會也很有地位，直到發生斯麥納事件（註5）。他從年輕時便曾見過且承受痛苦，並且以他的智慧來求生存。雖然他成年以後成

為一位傑出的生意人，但是在其他方面，在個人的關係上，相對來說並未成熟。他喜歡開玩笑，可是如果你膽敢扯他後腿，有時他會像個幼稚的小學生那樣地報復。

在一個晚宴上，我想那是在美心餐廳，我們度過了一段愉快的時光，每個人似乎都情緒高昂，其中有一位我們最可愛的好友瑪姬·范·崔蘭（Maggie van Zuylen）女士，說了一句玩笑話：『看看你們這對愛侶，我想你們一定常常燕好。』『我們才沒有。』我微笑說，並且對著歐納西斯眨眼睛。他回了一句很唐突，且令人無法置信的話。不過還好是用希臘文說的，他說就算我是世界上最後一個女人，他也不會和我做愛。當時我心煩意亂，最糟糕的是我愈想要他閉嘴，他愈是滔滔不絕。要好幾天之後，我才能夠讓自己談這件事。

他的英文還不錯，特別是用在談生意時，但如果用在日常對話中，聽起來卻會有些唐突，有時更會顯得粗魯；他有著東方人的心靈，並且用希臘文思考，因此他的英文是從希臘文直譯過來的。這也足以解釋為何他和親密的朋友在一起時，總是粗枝大葉。他認為那些社交上的繁文縟節就算不是全然虛偽，也是一種裝模作樣，而且他期待我站在他那一邊，盡

可能全力地支持他。這並不是因為他是沙文主義者。正好相反，他非常喜歡與女人為伍，而且在他的生活中他比較信任女人，也會對她們說比較多的真心話。也許這和他六歲時失去了深愛的母親，大部分時間是由祖母帶大的有關，他的祖母是一位傑出的女性，有著哲學家的心靈。他和父親的關係卻大不相同。他們最初關係不錯，後來鬧翻了，原因是歐納西斯成功地讓他們從土耳其的集中營被釋放出來，他父親卻仍然不公平地批評他，說他沒有必要花那麼多錢來賄賂土耳其守衛。」

卡拉絲親口告訴我這些事情，讓我受寵若驚，也讓我大膽地進一步探究，提及了一件我曾經從許多人口中耳聞的事件：歐納西斯曾經在卡拉絲與人（註6）討論影片合約時，走入房間之內接手交涉，並對卡拉絲說，她只不過是一名什麼也不懂的「夜總會」歌手，於是她便走了出去，把事情交給他處理。卡拉絲聞言竊笑，然後答道：「這當然是真的。歐納西斯希望能夠親自洽談那部影片合約，於是他便做戲地說出那句非常誇張的話，好讓我有理由走出去，由他來處理。我們事先排演過，不過當他說到夜總會的時候還是嚇了我一跳。後來我們把這件事當成一則笑話。就談生

意方面，他是無人能及的。而我則是個相當天真的生意人，總是將藝術價值看做是最重要的。因此電影從業人員，包括製作人，都寧可與我交涉。他們覺得如果我加入了，那麼歐納西斯也理所當然會贊助一大筆錢。只要這是穩賺不賠的投資，那他當然會接受。他從來不曾干涉我的藝術，除了說我大可不必覺得有任何繼續演出的責任。他認為我的壓力已經太大了，而且我做的早已超出我的義務（這是他說的，不是我），我有權放鬆自己，享受我辛苦賺來的錢。他會贊成我拍電影是因為他認為這樣的壓力不會過大。無論如何，只要是和我的藝術生涯相關的事，總是由我自己做決定。我的職業生涯走到那個階段，不論是歐納西斯或其他人都無法影響我。」

稍後，我們喝了一點酒，卡拉絲又談到了歐納西斯：「我對他只有一點不滿。我無法認同他那種想征服一切的欲望。不是錢的問題，他有的是錢，而且過的已經是世上頂級富豪的生活。我想他的問題在於無止盡的追尋，永不滿足地追求新事物，不過多半是因為冒險精神而不是因為金錢。當他說錢很好賺時，絕對是認真的；『要賺第一個百萬很難，但剩下的就會自己掉到你的荷包裡了。』」

「這種冒險精神，」我問道：「是否會擴及到待人接物上呢？很多人都說歐納西斯總是希望別人看到他身旁有名人與美女圍繞。這種虛榮似乎對他相當有吸引力。」

卡拉絲答道：「這只有一部分是真的。他當然也喜歡這一類的事，不過僅限於和他真正喜歡或欣賞的人在一起。舉例來說，歐納西斯並不需要當邱吉爾的看護人員。在『克莉斯汀娜號』上，邱吉爾什麼都不缺，當然也有男護士和其他可以照顧他的人。他年事已高，而且相當虛弱，歐納西斯對他來說是個再完美不過的主人。他是一位完美的朋友，隨時待命地陪他玩牌、取悅他，儘可能地幫助他。而我也同樣欣賞這位偉大的長者，有一次我對歐納西斯說，看到他對邱吉爾如此尊敬，覺得很感動，結果聽到了一段很妙的話：『我們要記得，要不是他這位本世紀的偉人在一九四〇年拯救了世界，今天我們不知會在何處，會處於何種狀況！』從這件事可以發現，歐納西斯比表面上看起來更有深度（註7）。而且，他對窮人或不出名的人也很友善、大方，只要他喜歡他們。他永遠不會忘記老朋友，特別是如果這位朋友變窮了的話。他個性中的這一面並不為人所知，因為這不能炒作成什麼有趣的新聞。

他的兒子過世時，他失去了征服世界的欲望，而這正是他的命脈。他這種想征服一切的態度，基本上是我們爭執的原因。我當然想要改變他，不過我瞭解到這是不可能的，就像他也無法改變我一樣。我們是兩個獨立的人，有自己的思想，對於生命中的一些基本面向持不同看法。很不幸地，我們並不能互補，不過我們對彼此認識夠深，足以維持這段深刻的友誼。在他死後我覺得自己像是個寡婦。」

談到這裡，我已經鼓起足夠的勇氣問一些更私人的問題：「可是妳為什麼不嫁給他呢？」我這樣問，其實真正想知道的是他為什麼娶了別人。「歐納西斯如果是如妳所描述的那種人，那麼他和甘迺迪夫人的結合就完全沒有道理了，除非他娶她是出於真愛，不過如果是這樣，那他就把我們全都唬過去了。」

「哦，那有部分是我自己的錯。」卡拉絲插嘴道：「他讓我感到自己是一位非常具有女性特質的人，並且體會到自由的感覺，而我也非常愛他，可是我的直覺告訴我，如果我嫁給他，我就會失去他，他會將目光轉移到別的年輕女子身上。他也很清楚我不會改變自己對生命的看法來迎合他，我們的婚姻很可能要不了多久就

會陷入惡劣的爭吵。然而，那時我對於我們之間的關係，想的沒有現在這麼多，一個人的情緒冷靜下來之後，就比較容易看清楚別人的觀點，也才能夠以理性的角度來看待整件事情。要是能從一開始就做到這一點，該有多好！沒錯，他剛結婚時，我覺得遭到背叛，但是我的感覺是迷惑多於憤怒，因為我無法理解，為何在共同生活了這麼多年之後，他如此輕易地就娶了另一個人。」

輕笑一陣後，她接著說道：「不，他不是為了愛情而結婚的，而我認為他的妻子也不是。這是一場策略性的婚姻，我早就告訴過你，他有想要征服一切的欲望。一旦他想要做某件事，不達成誓不罷休。我對他這種人生觀從來就無法苟同。」

「我也不能。」我說道。我覺得卡拉絲心情正好，於是趁機追根究底，提出一個根據報導與傳聞所發展而成的說法，來試探她，我想知道卡拉絲對這件事到底知道多少。我詢問道：「有人說這樁婚事事實上是由甘迺迪家族安排的，特別是家族之長蘿絲‧甘迺迪所主導，這是真的囉？」儘管卡拉絲一時之間陷入沈默，且有些冷淡，但並沒有表示異議，這鼓勵我繼續發問：「財力雄厚的歐納西斯將於甘迺迪家族參選總統時，提供財

務資助。如果成功了，他也可望藉此進入美國市場，這個自從一九四〇年他逃稅後，便被排拒在外的市場。因此得到蘿絲·甘迺迪的支持之後，他的下一步棋便是向賈姬求婚。如此一來就能成為甘迺迪總統著名遺孀的丈夫，變成家族的一份子，在美國獲得尊敬，而這件婚事亦能夠讓賈姬不費吹灰之力地成為一位非常富有的女人，她當時非常希望如此，不僅是為了自己，也為了保障孩子的未來。除此之外，歐納西斯也會請保鑣來保護她們的安全。」

卡拉絲忍住微笑，讓我覺得她對於我剛剛所說的一切，早已瞭若指掌。她劈頭就說：「你的消息似乎十分靈通，知道的比我還多。你在中情局還是其他情報機關工作嗎？好吧，無論如何，我並不認為這椿婚事是天賜良緣。」

後來我還是繼續詢問她關於甘迺迪夫人的問題。卡拉絲認真地回答我說，歐納西斯婚後不久便回來找她，提起這椿錯誤的婚事時，他簡直是聲淚俱下：「最初我不讓他進門，可是你相信嗎？有一次他不斷在我的住所外面吹著口哨，就像五十年前希臘的年輕男子用歌聲追求心愛的女子那樣。所以我必須在媒體發現孟德爾大道上發生了什麼事之前，讓他進門。

他在婚後這麼快就回到我身邊，讓我既感動又沮喪。無論如何，我們的友誼支撐了他那基礎薄弱的婚姻。」

「妳說他剛過世時，妳覺得自己像個寡婦。現在妳對他又有何感覺？」

「我用寡婦這個字，只是一種比喻。我當然會想念他，和想念別人一樣，即使程度有所不同。但是生命便是如此，我們不應一直沈浸在失去那些人的悲劇之中。就我而言，我寧可記得美好的時光，儘管這樣的時光通常不多。我從生命中學到最好的事情之一，就是評斷一個人時，應該要將他的優缺點都列入考量。希望別人也會如此評斷我。只看一個人個性中的缺陷，是摧毀他最容易的方法。」

「所以妳完全不怪他？」

「完全沒有。每個人都能找到理由來責怪朋友、家人，甚至父母。但是人有兩種：一輩子都在記恨，以及不會記恨的人。我很高興自己屬於第二種人。我體驗到的痛苦大都和我的職業有關。所謂的卡拉絲醜聞，是一個個創傷的經驗。然而，就連那些我現在也釋懷了。此外，我一直想和周遭的人和平相處，發生過的事究竟是誰對誰錯，現在已經完全不重要了。至於歐納西斯，我當然想念他，不過你也知道我不想當一個感情用事的呆

子！」

起初我對卡拉絲真誠地披露自己個性與生活中的感情面，相當感動。然而，我很快便發現，對於和歐納西斯間的親密關係，她其實只談到皮毛而已，而且不無矛盾之處。我回應她說，我衷心地同意她的人生觀，一個人確實不應該成為感情用事的呆子。但我只強調這一點，也許洩露了我的想法。卡拉絲雖然態度親切但卻心不在焉，直到我突然地說出一句：「我用一便士買妳現在想的事情。」

她瞪著我看，然後表示她的思想可值錢得多了。

「我同意。」我答道，而且假裝認真地加了一句：「可是我就只有這麼多了。我有時候也愛冒險，但是我從不出我付不起的價碼。」

卡拉絲似乎喜歡這種抬槓。顯然她心裡有話想說，然而她一如往常被問到私人問題時一樣，正在爭取時間。所以她繼續玩下去，她輕彈我的耳朵，彷彿在斥責我「過份吝嗇」。鬧夠了之後，她用手托住下巴，說道：「我剛剛所說的一切句句屬實，不過當然不只這些。交往之初，我和歐納西斯充滿了幸福和喜悅。我獲得安全感，甚至也不擔心聲音的問題了，好吧，只是暫時不擔心而已。這是我生命中，第一次學習到如何放

鬆、為自己而活，甚至開始質疑自己一切以藝術為上的信念。不過這樣的心境十分短暫，因為我發現歐納西斯許多行事原則和我大不相同，於是我動搖了。一個男人怎麼能夠說他真正愛妳，卻還與其他女人發生關係？我試著釋懷，但實際上我做不到，以我的道德尺度是不能接受這種事的。除此之外，我過於自負，不可能對任何人透露這種私人的憂慮，直到瑪姬（註8）這位理想的朋友出現了，她很快便察覺到我的問題，她是如此真誠，因此我也比較容易開口。

她以一位母親、姊妹與朋友的身分向我解釋，有些男人不可能在肉體上只忠於一個女人，尤其是他們的妻子：『男人死心塌地愛著他的妻子或是他生命中的女人。但在他們的思考模式裡，這些婚外情只不過是生理上的不忠。或許是基於佛洛伊德式的理由、也許源自青春期奠下的影響，他就是非這麼做不可。通情達理的妻子會理解這一點，感謝上帝她們能通情達理，要不然在法國就找不到任何的夫妻了。對於法國男人來說，就算他有了幸福的婚姻，擁有情婦也是正常的。這是一種生活方式，而法國女人也聰明地接受這一點。不要以為歐納西斯與蒂娜的婚姻期間沒有外遇，但也不要以為他不愛妻子，不愛孩子的

母親。男人不會也不能改變他的某些習性。』

不過我當時並不能接受這一點，我的理由是，我既不是法國人，也不是歐納西斯的合法妻室；被背叛的妻子角色並不在我的劇目之中。儘管我不曾和歐納西斯討論過這一類的事，但我確信他知道我無法容忍丈夫對我有任何的不忠。因此，我們並不適合結婚。

在這類事情上歐納西斯比我實際，也更有經驗，他確實愛我，但也知道如果我們結婚的話，我們遲早會變得水火不容。所以他娶了別的女人。不過，不管從那方面來看，這都是一樁不尋常的婚事。當時我沮喪無比，覺得他是個不折不扣的混蛋，而且罵了他一些我現在不想再說出口的話。當他回頭之後，我才重新找回失去的自尊，以更有智慧、更實際的角度來看待事情。他當時向我解釋他的婚姻是個錯誤，而我直率地告訴他，那是他的錯誤，而不是他太太的；他得到了他想要的一切，他要怪也只能怪自己。所謂的『婚姻合約』對我來說，是不可思議的。而幸好我還有瑪姬，她再度幫助我克服了道德上的顧慮，於是我重新接納了他。我和歐納西斯的重大友誼便是如此重新開始的。」

儘管歐納西斯與賈姬的婚姻合約並未公諸於世，歐納西斯的朋友卻知道這件事，且「克莉斯汀娜號」的前船員，也聲稱曾經看過這份合約。根據合約，這段婚姻將維持七年，結束時賈姬會得到兩千七百萬美金，她不需要與丈夫同床，也無需懷他的孩子。除了「克莉斯汀娜號」上的航行之外，歐納西斯也幾乎不曾和妻子處在同一個屋簷下。

「他結婚之後，我們從未爭吵過。」她說：「我們理性地討論問題。他不再好辯。我們無需再對自己或對方證明些什麼。而他的事業也在此時開始走下坡；船運業面臨著嚴重的衰退，而他也失去了奧林匹克航空公司（Olympic Airlines），交由希臘政府接管。這對他來說是創痛的經驗，因為他一直認為奧林匹克航空是他一手創立的。同時，他的健康也開始惡化，喪子之痛對他而言，可說是致命的打擊。在這段艱困的時期，他總是帶著煩惱來找我。他非常需要精神上的支持，而我則盡可能地滿足他。我總是對他實話實說，並且試著幫助他面對現實，這點他很欣賞。我還要告訴你最後一件事，這個問題是你相當有技巧地迴避的。沒錯，我和歐納西斯的戀情，也許是失敗的，但我和他的友誼是成功的。」

「十五年是一段很長的關係。然而妳對他的態度和感情，在他過世將近兩年之後的現在，是否仍然和妳所描述的一樣呢？時間治療了多少傷痛？」

卡拉絲顯得猶豫。「不，」她突然說：「我對他的態度，不可能和他結婚之前一樣。要深入地瞭解另一個人甚或你自己，需要很長的時間。你認為人們想要改變你，可是其實你自己也許更努力想要改變他們。如果你因為別人的行事方法和你不同，便不去接受，那麼你永遠也無法讓自己客觀，我與歐納西斯後來的友誼教了我許多的事。當然，隨著年歲漸增我變得更為成熟，而且由於我不再完全為了我的藝術生涯而活，我在與人溝通方面，獲得了更多的經驗與想法。

當我看到躺在病褥上的歐納西斯時，我想他終於可以平靜自處了。他病得很重，自知來日無多。我們並沒有多談舊日時光或是其他事，多半是以沈默來溝通。當我離去時（我依他的要求來探望他，但是醫生要我不能待太久），他特別費力地對我說：『我愛妳，也許並沒有做得很好，但是我已盡了一切所能。』」

卡拉絲陷入感人的回憶中，微笑著平靜地說道：「事情經過便是如此。」我知道自己該走了，我沒辦法讓自己問出口，如果歐納西斯在過世前兩年就辦好離婚，她是否會嫁給他。

我愈了解她，就愈清楚她愛藝術的能力比起愛人來得強。當她還是一個小女孩時，一發現自己的天賦，便開始以全然的奉獻來追求完美；這是她自衛的唯一武器。但這並不表示她沒有愛的能力。正好相反，在她的一生中，她不僅希望被愛，也希望能夠付出愛。最初，她利用她的歌唱天賦，做為獲得母親的愛的唯一方式，但卻一直無法成功。隨著她的歌者生涯逐漸成功，她開始發現她真正的愛是她的藝術，藝術是她的使命。這點也可以用來解釋她的情慾關係，她以藝術做為情感宣洩的出口，這使她對激情的場景演來入木三分，無需訴諸舞台藝術或是誇張的聲音。這也可以解釋為何卡拉絲在真實人生中，從來就不是個亂來的女人，她滿足於她那年長的先生所能給她的。

她對藝術的誓言是絕對的。其他的愛，包括對人的情感，儘管她能誠摯地感受，仍是附屬與次要的。每當有任何人或任何事，對她的藝術造成任何傷害，藝術家卡拉絲便會消滅人生路上的障礙。她對於在雅典歌劇院的同事曼格里維拉斯的感情，便與她的藝術野心緊密相關，他幫她熟悉舞

台演出的各個面向，並且提供她十分需要的精神支持；對於巴葛羅齊的愛慕也是如此，這段感情夠真，但是唯有在他能夠提升她的事業時，她才能挪出時間來。

她與麥內吉尼的關係，則屬於不同的層次。毫無疑問卡拉絲全心全意地愛她的丈夫。除了與丈夫一起在公開場合出現時，言行舉止一向無可挑剔之外，她私底下對他的全然奉獻，更在她獨自旅行時寫給他的無數信件中，顯露無疑。麥內吉尼本身對於他們相互的愛與奉獻的證辭，更說明了他們多年來維持著的和諧關係，是無庸置疑的。而幾乎可以確定的是，此一和諧的基礎在於她事業的進展，以及麥內吉尼從中賺取的大把大把鈔票。

一九五七年底，她的事業開始下滑，生活中的平衡也隨之被打亂。她因為與數間重要歌劇院的爭吵而被封殺，對此她歸咎於她的丈夫，也因此對他失去信心。除此之外，在這一年內，她聲音惡化的初期徵兆也開始出現，她擔心自己無法繼續演唱，這樣的恐懼讓她沮喪。當婦科醫生的報告顯示她無法生育時，她心碎了。那是她生命中極不如意的時期，她突然理解到自己不能再獨自一人戰鬥。她後來回憶起這個狀況時，說道：「當你

無法再信任你的母親或是丈夫時，你會怎麼做？我將麥內吉尼當做我的避風港，保護我不受外在世界的侵擾。最初他的確如此，直到我的名氣讓他沖昏了頭，他關心的只有金錢與地位，並且幫我製造了許多他無法處理的問題。他的心態不對，而且缺乏交際手腕，到頭來從背後捅了我一刀。」

於是，這成為她與歐納西斯的關係發展的契機。歐納西斯一直是個精明的生意人，當卡拉絲有機會主演一部重要電影時，麥內吉尼很快就看出有利可圖，如果有了歐納西斯的建議與人脈，特別是他若提供財務資助，會是一大助力。這解釋了為何麥內吉尼會熱切地認為他們應該參加「克莉斯汀娜號」的航行。當時他妻子的健康對他來說是主要的考量，醫生也指示海上的空氣會是最佳良方，但是他同時也絲毫沒有低估這位成功的主人可能帶來的商機。如果眼前沒有這個誘因，麥內吉尼也不會如此急切地勸說他的妻子參加航行，他們大可以在別的地方找到這帖良方。

由於此行，卡拉絲與歐納西斯的關係得以發展，而水到渠成地成為戀人，儘管他們並不認為兩人的長期交往，使他們必須背負任何責任。在她的要求下，他出借他的生意專長來保

護她，這並非如同後來有些人所指控的那樣，是要破壞她的信心，或是利用她的名氣，這些指控全都自我矛盾且缺乏根據。如果卡拉絲不演唱，人們便會指控是他不讓她唱。當她演唱時人們又說歐納西斯推她出去演唱，以便沐浴在她的光環之下。

　　一九五九年夏天，他們開始交往後，她的演出也大幅度的減少了，一九六五年後更幾乎是完全退隱，因此人們常會將卡拉絲職業生涯的毀滅歸咎於歐納西斯。但事實上這和他並沒有關係，而人們也無來由地說他是個對藝術一竅不通的人。他對音樂的喜好算是普通，不過並不喜歡歌劇，他告訴他的傳記作者弗利許豪爾（Willi Frischauer）：「當我還不知道什麼是歌劇時，我便對歌劇產生反感。那種尖叫、鬼吼！看那些舞台上的人，他們為什麼不直接說出他們想說的話？對我來說，那聽起來就和我得在教堂裡唱的古拜占庭讚美詩一樣嘮叨、反覆。一個男人要花上一個半小時，才對女人說出『我愛妳。』」

　　而卡拉絲則認為這是因為歐納西斯不能將音樂與文字當成一個整體來聆聽。另一方面，他對那些他能立刻理解的希臘歌曲由衷欣賞，也就是那些來自小亞細亞的難民帶到希臘來的歌曲。除此之外，歐納西斯在鋼琴前彈奏巴哈的賦格時，也是很能唬人的。

　　儘管歐納西斯不喜歡歌劇，但是對藝術家卡拉絲總是懷有極高的敬意。在他們交往的那些日子裡，他特別出席數場她的演出，不僅僅在首演之夜。更具意義的是，他老實承認自己對卡拉絲的欣賞，根植於她出自逆境的斐然成就。他曾對弗利許豪爾說：「與其說是她的藝術天份，或者她做為一個偉大歌者的成就，她真正令我印象深刻的是，她還是個十幾歲的可憐女孩時的奮鬥故事，當時她經歷了無數困難與無情的挫折。十四歲時，這個女孩子得到了一份獎學金，但是她太窮了，只能靠借來的樂譜和書籍來完成學業。在德軍佔領期間，她們全家挨餓，她不僅要維持家計，也要幫忙找食物，這可不是一件容易的事。對她來說，當一位全心奉獻的藝人，而在艱辛困難且競爭激烈的舞台上出人頭地，是件了不起的成就。」

　　表面上，麥內吉尼擁有一些好丈夫的特質，但他缺乏細膩的情感，所幸這點由他與妻子完全契合的老式道德價值觀所彌補。他本是一個溫和有禮的人，可是他有一個嚴重的缺點：他以金錢來衡量每件事和每個人，不論他覺得他們有多美好，都必須是穩

賺不賠的投資。他相信金錢萬能，賺錢則似乎成為他的生命動力。此一弱點讓我們看清麥內吉尼為何在迎娶年輕的瑪莉亞‧卡拉絲時，會顯得有些不情願與為難。一九四九年時她尚未成名，錢也賺得不多，但是卻具有成為歌劇明星的潛力。麥內吉尼當然很喜歡她，但是在潛意識裡，他的感情（或者說是愛）也許源自於她有一天會賺大錢的可能性。但是他得先確認才行。要不然，我們要如何解釋這位五十三歲的老光棍，為何用那些藉口（迎娶一位非天主教信仰的女子，難以從教宗那裡得到特許；還有其他的手續問題，以及他的家人對這件婚事的反對），將婚事拖延了好幾個月？而當卡拉絲對他下了最後通牒，說他們如果不在二十四小時之內完婚的話，她便不和塞拉芬以及組好的義大利劇團到阿根廷去（這是個重要且獲利良多的合約），他卻很快就排除萬難，與卡拉絲在她獨自出航到阿根廷的幾個小時之前完婚。

後來，他私下挪用兩人聯名銀行帳戶中的巨額金錢，並且斷然反對卡拉絲聘用另一位經紀人，寧可選擇失去她。這些事件活生生地顯現了他的特異作風。直到他過世，仍無法接受卡拉絲的變心，其實事情會發生並不沒有那麼突然，因為前後算起來也有兩年的時間。

一九七八年，我與他會面，他告訴我，他的妻子是被無恥的歐納西斯誘惑的，並且說卡拉絲的個性在一夜之間完全改變。他覺得那些與他們命運交會的可怕、不道德的人，都是導致他們婚姻破裂的罪犯。這位八十五歲的老先生緊抓著他的男性尊嚴不放，因為這是他僅剩之物。

而歐納西斯說起來就簡單多了。他和麥內吉尼一樣，也毀了自己的生活，並且經常不小心帶給身邊的人很多痛苦。他並沒有愛的能力，而且一直是個眾所皆知的情聖；他恣意追求性慾的滿足和短暫的戀情，伴侶一個接一個地換。也因此他的第一次婚姻以失敗告終。造成他痛苦的原因除了遺傳基因外，還可以追溯到他在斯麥納的年輕歲月，當時別人希望他看起來有男子氣概，如果缺乏男子氣概別人必定會對他的性能力大為懷疑。他十來歲時年少方剛，性慾很強，經常惹麻煩，例如他曾在眾人面前捏女老師的臀部，而且十五歲便初嚐禁果。後來他長成了一個非常吸引人的年輕男子，具有男子氣概但又不失斯文。他的性生活頻率漸增，特別在移民阿根廷之後，可說是從未停止過。

儘管他與卡拉絲的交往，讓他在感情上成長不少，但仍不足以讓他產

生重大的改變，他知道他自己永遠也無法當一個能讓人接受的丈夫，儘管他並不是故意的，但卻只會為妻子帶來更多的不幸。他和甘迺迪夫人的婚姻，只不過是個「事業上」的安排（這也是他唯一適合締結的一種婚約），而且不管從那一方面看來都是個失敗。他基本上是個慷慨的人，無意做惡，卻被自己無可救藥的本能衝動所支配。

如果說對卡拉絲而言，歐納西斯在某些方面比她的丈夫更具吸引力，那是因為在那時屬於藝術家身分的那個她，已經不再握有主導權，她的聲音本錢，已經退化了。遇見歐納西斯從來就不是她生命中最重要的事件，然而卻有許多人憑臆測而將這段關係賦予無比的重要性。

總而言之，藝術是卡拉絲生命裡的一切。因此，儘管麥內吉尼行事偏頗，對她而言他還是最重要的男人；在她努力建立事業的艱苦年代，他提供了她穩定生活的力量。她對於丈夫的健康幸福貢獻也不少；除了有驚人的賺錢能力之外，她也一直是全心全意奉獻的模範妻子，侍奉原本孤單衰老的先生。然而全世界卻都決定要忽略麥內吉尼，而將焦點放在歐納西斯身上，這顯然是因為他那光輝而刺激的生活。

後來更有一些不認識主角本人的人，不時挑選一些人加入他們編出來的故事情節裡，這些人與卡拉絲的職業生涯或多或少有些關聯，例如電影「米蒂亞」的導演帕索里尼，他們暗示他可能是她的情人之一。這段戀情最後的結局是，身為同性戀者的帕索里尼拋棄了卡拉絲。這除了是想藉嘩眾取寵來謀利者的不實幻想之外，沒有任何根據。帕索里尼與卡拉絲之間在影片製作過程中合作愉快，僅此而已。

有一次我問卡拉絲，如果能夠再活一次，在她達到藝術高峰時，她會選擇她的婚姻，還是她與歐納西斯的情史。「這是個假設性的問題。」她答道，聲音中流露出些許惱怒：「如果我做出假設性的回答，也不會有什麼建設性。」這個話題就此帶過，不過第二天她在電話中對我唱了一段選自《安娜‧波列那》最後場景的詩句：「將我帶回我寧靜的故堡」（Al dolce guidami castel natio）。我聽得入迷了，而當她唱完後，隨口問了我一句：「我想你應該會滿意吧。」我想這就是她對我的「假設性問題」的回答，歌詞中的城堡就是她的藝術。

卡拉絲百分之百地確信藝術創造者的生命，附屬於他們的創造力，只

要麥內吉尼對她的藝術使命有所貢
獻，她便會真誠地愛著他，而她對歐
納西斯的熱情，則是因為她的職業生
涯已到了末期，而她也不再能從工作
中找到情慾的出口。

　　那麼卡拉絲是否和麥內吉尼或歐
納西斯一樣壞呢？我認為是的。但她
對藝術真誠奉獻，並犧牲個人生活，
因而豐富了音樂世界，又何嘗不是真
的？

註解

1 卡拉絲和麥內吉尼在一九四九年結婚之
前，也同居了兩年。

2 依照卡拉絲希臘式的句法，這句話也可
以理解為：「我本來可以有孩子。」

3 卡拉絲指的是一家唱片公司中，一位不
具名的朋友。

4 我送給她瑪莉亞‧瑪里布蘭的小肖像當
做生日禮物，當時她在史卡拉歌劇季的開
幕演唱（分別是十二月二日與七日），離
這段談話已有二十年之久。

5 歐納西斯（Aristotelis (Aristotle)
Socrates Onassis，1906-75）出生於土
耳其的斯麥納。他雙親的故鄉是塞沙里亞
（Caesarea），位於土耳其的安納托力亞
（Anatolia）省。他的父親是位富裕的煙
草、穀類與皮革商人，對於金融業也有所
涉獵。他本想把兒子送入牛津大學，但是
由於一九二二年的斯麥納事件，他的家庭
和其他上千個住在土耳其的希臘家庭都被
送入集中營。幸運逃脫者則到希臘、賽普
勒斯與有希臘殖民地的埃及成為難民。歐
納西斯一家安頓於雅典，但是不久便移民
到布宜諾斯艾利斯。經過了一段貧困且什
麼低賤工作都幹過的日子之後，他靠著企
業家天賦，先是創立了自己的煙草公司，
然後進入運輸業，最後成為全世界最富有
的人。

我父親的表親安娜與帕米諾‧基瑞洛斯
（Anna and Paminos Kyrillos）也住在斯

麥納，是亞里士多德・歐納西斯的玩伴，他們證實了歐納西斯家的地位；他們具有文化素養且富有，經常在他們美麗的住家中招待重要人士，特別是來自大使館的人。

6 這是「托絲卡」的合約，卡拉絲同意與柴弗雷利合作。

7 一九八一年時邱吉爾爵士的女兒莎拉（Sarah）告訴我，歐納西斯是他們家族真正的朋友：「我父母和我對他的情感，絕對不僅源自於他和蒂娜所展現的，那令人無可挑剔的待客之道。歐納西斯從未要求任何的回報，或是為了任何私人目的利用這份友誼。現在他過世了，有些人便詆毀他。這些毫無根據的流言，也許是出於忌妒。」

8 瑪姬・范・崔蘭是出生在亞力山卓（Alexandria）的敘利亞人，嫁給了艾格蒙・范・崔蘭男爵（Baron Egmont van Zuylen）。她成為法國社交界以及富豪圈的名流。卡拉絲透過歐納西斯認識她，她和歐納西斯是老朋友了。不久後，她也成為卡拉絲的朋友與心腹。

我第一次見到她是在一九六七年的倫敦，當時她在卡拉絲與維葛提斯的官司開庭期間陪著她。她是一位不可多得的女士（她經常被人稱做令人敬畏的瑪姬），她深諳世故，令人印象深刻，每個人都會把她當做朋友。

第十八章
藝術家的養成

儘管卡拉絲很少談論她的藝術與職業生涯，但她對於自己的雄心壯志與工作方式，卻有相當明確且令人著迷的描述。她非常堅定地表示，幫助她成為藝術家的人是她的老師希達歌，以及指揮塞拉芬。而當我提及其他的指揮，如德·薩巴塔、伯恩斯坦、克萊伯、葛瓦策尼、卡拉揚、沃托、朱里尼、雷席鈕與普烈特爾等人，卡拉絲立刻就表示，能和他們合作很幸運，而且每次能演出成功，大都要歸功於這些指揮。「不過，」她補充道：「我絕不是要低估他們的能力，但我衷心地認為不能將他們與塞拉芬一視同仁。這並不是在做比較，而是說誰對我的影響最深。」

傑出的製作人維斯康提則屬於另一個範疇。儘管卡拉絲感謝他為她帶來的啟發，但他的重要性還是不及塞拉芬或希達歌。雖然，除了這兩位外，維斯康提很可能是對她的藝術發展影響最深的人；他使她的肢體演出更為完善，激發她傾瀉每一滴的天賦。她也喜歡與其他製作人一起工作，如柴弗雷利、瓦爾曼與米諾提斯，他們所有人對於她的成功都有貢獻。

在她的成長歲月裡只有希達歌，以及後來的塞拉芬，比她更瞭解她自己。學生時代的卡拉絲擁有決心與所謂的天賦，此外還有一個模糊信念，相信自己有一天會成為一位偉大的歌者。正是這樣的模糊信念，加上一種每位藝術家都應具備的謙卑之心，以及老師們的指導，終於成就了卡拉絲。「和我的老師希達歌一樣，」在成名之後，她曾說道：「我從年紀很小的時候，就開始接受聲樂訓練。據我所知，有許多偉大的歌者，尤其是女性，也都很早便開始。專業的聲樂訓練是相當基本的，因為它會讓所謂的『脊髓』成形。發聲器官就像個孩子。如果一開始便教導它如何讀書寫字，好好帶大，之後它成功的機會便很高。否則，如果你的學習方式不正確，那你就會永遠是個殘廢。

我相信一位歌者的事業，大部分

奠基在年輕的時候，因此對我們來說，儘早開始接受訓練是必要的。更何況，歌者生涯相對來說時間較短（要比指揮短得多），而智慧往往隨著訓練而增長，因此訓練愈早完成愈好。這對於地中海一帶的人更是急迫（我是希臘人，而我的老師是西班牙人），尤其是女孩子，一般來說她們比起在北方生長的人成長得更快，更為早熟。

而很幸運地，我很早便開始接受訓練，特別是跟著希達歌，她也許是最後一位真正接受過『美聲唱法』這項偉大訓練薰陶的藝人。而我十五歲時，就被送到她的門下，學到了『美聲唱法』的訣竅。這個字眼常因字面上的意義，而被誤解為『美妙的歌聲』。『美聲唱法』是最具效益的音樂訓練方法，讓歌者能克服歌劇音樂中所有的複雜處，而且透過這些複雜處來深刻表現人類情感。這種方法需要高超的呼吸控制、穩固的音樂線條，以及能夠唱出純淨、流暢的樂音及花腔的能力。

『美聲唱法』是一件不管你喜不喜歡，都要學著去穿的束衣。歌唱也是一種語言，只是更精確複雜，你必須學習如何組構樂句，並且看看身體的力量能發揮到何種地步。除此之外，當你跌倒時，必須能夠依照『美

聲唱法』的原理再站起來。不論在演出中是否會使用到，聲音的彈性，以及花腔技巧，對於所有歌劇歌者都是至為重要的。沒經過這種訓練的話，歌者將會受到限制，甚至會瘸腿難行。這和一位只訓練腿部肌肉的跑步選手是一樣的。歌者同時必須具備好的品味（這點很重要），以及能夠傳承下去的優點。因此『美聲唱法』是完整的教育，少了它你便無法真正唱好任何歌劇，就算是最現代的作品也一樣。」

回應我關於「美聲唱法」應用上的問題（註1），卡拉絲詳細說明如下：

「把一些歌劇說成是特定的『美聲』歌劇，例如羅西尼、貝里尼、董尼才悌的部分作品，這是不正確的。這種相當膚淺的分類，很可能是在上個世紀末，當「美聲唱法」開始受到忽略或已經不再是必修課程時所產生的。由於新的音樂（寫實歌劇verismo）不再仰賴實際的花腔或是其他的裝飾唱法（這是「美聲唱法」的基本教條）來表現戲劇張力，許多歌者為了迅速成名致富，提早離開教室走向舞台。這是很糟糕的建議，因為這些歌劇仍然需要完整的訓練。相反地，有些老師規劃了精簡的課程，這也相當危險，因為這會產生不良後

果。在寫實歌劇中（例如浦契尼的作品），歌者也許能夠逃得了一時，但是在更早一些的歌劇中（那些錯誤地被歸類為「美聲」歌劇的作品），他們便無路可逃了。而只有當演出者以無比的誠摯來演出時，才能達到讓人信服的效果。

儘管一開始我的音域不廣（可能是次女高音的音域），不過幾乎立刻就有了改變，而且在任何重要的訓練開始之前，高音域便自然地發展。我的聲音一開始屬於戲劇女高音，而且很早便在學生演出中，演唱過《鄉間騎士》中的珊杜莎以及《安潔莉卡修女》的主角，接著在雅典歌劇院演唱《托絲卡》。然而，希達歌在指導過程中繼續讓我的聲音保持在輕盈的一面，當然因為這是「美聲唱法」的基本原則之一：聲音不論有多麼厚重都要保持輕盈（這並非對每一個人都合適，但是我的聲音是個奇特的樂器，更須如此處理），也就是說，不僅要不計代價繼續維持彈性，而且還要增加彈性。這要透過練習音階、顫音、琶音以及所有美聲唱法的裝飾唱法來達成。鋼琴家也使用同樣的方法。我由孔空奈（Concone）與帕諾夫卡（Panofka）所譜寫的練習裡學到這一切，令人受用不盡。這些化枯燥為樂趣的美妙短旋律，在開始從事舞台演出之前絕對有必要將之學好，否則你將會遭遇困難。

另一方面，如果你做好準備，對於建立歌者地位也有很大的助益。『美聲唱法』有自己的語言，它的訓練與藝術性是廣闊的，你學得愈多，愈知道自己的不足。你必須付出更多的愛、更多的熱情，因為它是某種令人著迷又難以捉摸的東西。

離開希臘時，我可說已經完成了學業，並做好了演出的準備。當時我已經多少了解自己的程度，以及日後的方向。簡言之，我已經準備好可以展開事業了，我這麼說的意思是指，我已經從工坊裡畢業了。與希達歌學習就像是我的中學與大學教育，而與塞拉芬的學習則像進研究所，並且完成學業。我從塞拉芬身上學到的是，此後我不應侷限在「美聲唱法」上，更應進一步透過這個方法來將音符、表情和姿態結合。『妳擁有一件樂器，』他告訴我：『排練時妳要學習使用它，就如同鋼琴家練習彈琴一樣。但是到了演出時，試著忘記妳所學到的，好好享受演唱的快樂，透過妳的聲音來表達妳的靈魂。』我同時也學到自己必須不過於執著演出時的美感；如果你過度放鬆則會失去控制。你應該努力成為樂團的主要樂器（這是首席女伶prima donna的真正

意思），竭力為音樂與藝術服務，這就是一切。藝術是一種表現生命情感的能力，不管是舞蹈、文學、繪畫，所有的藝術都一樣。不論一位畫家習得了多好的繪畫技巧，如果他沒畫出任何一幅作品，那也一無所成。

　　塞拉芬帶領我體會藝術的意義，並引導我自己去發現它。塞拉芬是一位全方位的音樂家和偉大的指揮，同時也是極為細膩的老師，他不教你視唱，而是教你如何斷句與做出戲劇表情。沒有他的教導，我可能無法發現藝術的真諦。他開啟了我的眼界，告訴我音樂中的一切都有其意義：裝飾音、顫音以及所有其他的變化，都是作曲家表現歌劇中人物心態的方式，那是角色當時的感覺。然而，如果只是膚淺地使用這些裝飾音，以求聲音表現的話，只會產生反效果，會使歌者的角色刻畫失敗。

　　沒有什麼事能逃過塞拉芬的法眼。他就像是一隻狡猾的狐狸，每個動作、每個字、每次呼吸、每個細節對他而言都很重要。他一開始便告訴我，在演唱一個句子之前要先在心裡做好準備（這事實上是「美聲唱法」的基本原則）；觀眾會從你的臉上看出來，然後你再不偏不倚地唱出來。還有，休止往往比音樂本身還重要，人耳有一種律動、一種度量，如果一個音太長，過了一定的時間之後將會失去它的所有價值。人在說話時，不會緊捉著字或音節不放，歌唱時也應該要如此。塞拉芬教導我宣敘調該有的份量，它是那麼地具彈性，其變化細微到只有歌者本身才能理解。他更進一步表示，如果你希望找出舞台上適當的姿勢與動作，只消聆聽音樂，因為這作曲家早就考慮到了。我根據音樂來演戲（根據延長記號、和弦，或是漸強），正因如此，我學會了音樂的深度與合理性。我試著讓自己像塊海棉，從這位偉大人士身上儘可能地吸收。儘管塞拉芬是一位非常嚴格的老師，演出時他會放手讓你演出與應變，但他總是在那裡幫著你。如果你的狀況不好，他會加快速度幫助你調整呼吸，他陪你一起呼吸、與你一起經歷音樂、愛著音樂。音樂藝術是如此浩瀚，它會包圍你，而且使你保持在一種永恆的焦慮與折磨的狀態中。但這一切努力並不會白費。懷著謙卑與愛意為音樂服務，不但是一種榮譽，更是極大的快樂。

　　在選擇歌劇角色時，音樂也是決定性的因素。首先我以研讀一本書的方式來研讀音樂。然後我會研讀總譜，如果我決定演唱此角，我會問：『她是誰？她的角色刻畫與音樂一致嗎？』答案經常是肯定的。舉例來

說，歷史上的安娜‧波列那和董尼才悌筆下的角色出入很大。作曲家讓她成為一位崇高的女性、一位環境下的犧牲者，幾乎是位女英雄。音樂使得劇本的設定變得合理（註2）。

歌曲是詩最高貴的呈現；因此適當的語言處理至為重要，不僅因為歌者要讓人能聽得懂，更因為音樂不應遭到殘害。我總是試著藉音樂發掘角色的真，但這並不表示歌詞不重要。試唱《諾瑪》時，塞拉芬告訴我：『妳對音樂非常瞭解。回家對著自己把它說出來，看看明天妳回到我這邊時，平衡感與節奏感會有什麼樣的改變。反覆對妳自己述說，注意腔調、休止、意義非凡的小重音。歌唱是用樂音來說話。試著摸索說話與音樂之間腔調的不同，心中當然要想著貝里尼的風格。尊重其價值，但是自由地去培養妳自己的表達方式。』

歌劇中的對白經常相當淺白，本身甚至沒什麼意義，但與音樂結合後卻獲得無比的力量。某方面來說，歌劇已是一種過時的藝術形式。以前你可以唱出『我愛你』、『我恨你』，或是任何表達情感的字眼，現在你還是可以唱，可是如果要讓演出具說服力，絕對有必要透過音樂而非歌詞來表達，並且讓觀眾與你同情共感。音樂創造出更高層次的歌劇，但是也需要文字才能達成。這就是為何做為一位詮釋者、演出者，我從音樂出發。作曲家早就在劇本裡找到了真實。『文字有時盡，音樂自此生』（Music begins where words stop），霍夫曼（E.T.A. Hoffman）如是說。

回過頭來說明我的準備階段，就像是音樂院學生那樣地學習音樂，完全按照譜上所寫，不多也不少，而且在這個階段不讓自己沈迷於美妙的創作活動中。這就是我所謂的『穿束衣』。指揮會給你指示，告訴你音樂的可能性，以及他對裝飾樂段（cadenza）的想法——認真的指揮應該根據作曲家的風格與本質，來建構他的裝飾樂段。

分析完總譜之後，接著你需要一位鋼琴家來幫助你正確掌握每個音的音值。兩週之後，你需要和製作公司與指揮進行鋼琴排練。早期我也經常主動參加樂團排練。因為我有近視，無法只依靠指揮或是提詞人給我指示，同時也是為了要融入音樂中。所以，當第一次與樂團一起排練時，我都已經準備得相當完善，這表示我已準備好開始詮釋角色了。

我的表現隨著排練與演出逐漸進步，但有時候聲音技巧的表現會造成某些阻撓，你今天也許表現不出某個樂句，明天卻很高興地唱出來了。然

後逐漸地，對音樂與角色的熟悉，讓你得以發展所有微妙的細節。你塑造角色：眼睛、四肢，全身上下。這成為認同的階段，有時完整到讓我覺得我『就是』她。

音樂一直不斷地流動，不論其節奏有多緩慢。當你理解此點，詮釋便會繼續成長。你的潛意識會成熟，而且總是會幫助你解決問題。每件事都必須合於邏輯，必須累積。

然後你會將所有的東西整合在一起——舞台、同事、樂團，藉此從頭到尾演出一部歌劇，整個過程必須重覆三到四次，以衡量你的力量、並且得知你何時該休息。在樂團排練時你必須做到一件事：為了你的同事全力以赴地唱，最重要的也是測試你自己的能耐。而差不多是進入製作後的二十天，便要進行最後的著裝排練；全部一氣呵成——就像是正式演出。然後你會覺得差不多要病倒了，你太累了；第二天你要放鬆，然後第三天便要上場了。在第一場演出之後，紮實的工作會讓之前還不清楚的地方確定下來。你已經畫好藍圖——當然，除非你有許多時間，可是無論如何，唯有在觀眾面前的舞台演出才能填入細節，那些難以捉摸，而又如此美妙的東西。

一個角色要臻於完美，可能需要很長的時間。到最後我可能會改變髮型、服飾等等。儘管我的演出忠於音樂，但直覺的確也佔有一席之地。由於我在歌劇舞台之外並沒有做過其他的事，我想這是我身上的希臘血統在作祟。有一次我觀看希臘演員兼製作人米諾提斯，指導《米蒂亞》中希臘合唱團排練的情形，覺得相當吃驚。（米蒂亞本身並不是希臘人）。我發現他們表演的動作，正是我幾年前演出阿爾賽絲特時的動作。我從未看過希臘悲劇的演出。我住在希臘期間，多半處於戰爭中，而我正在學習演唱。我沒有多餘的時間或金錢可以做其他的事，然而我扮演希臘女子阿爾賽絲特的動作，卻和《米蒂亞》當中的希臘合唱團很相似。這一定是直覺。

我記得就算是小時候，我也不太好動。早年在雅典音樂院期間，我不知道手該往那裡擺。當時我大約十四歲，音樂院中的一位義大利輕歌劇導演莫多（Renato Mordo）說了兩句話，我一直牢記在心。第一句是永遠不要隨便移動你的手，除非是出自你的內心與靈魂，當時我並不了解，現在我懂了。第二句是當你的同事在舞台上對你唱著他的台詞時，那一刻你必須試著先忘記你已知道的，應該唱的部分（因為這是你已經排練過的角色），然後自然照著劇本反應。當然

光是知道這些道理是不夠的，如何達成這些要求才是重要的。

動作也一樣。今天你信手拈來的一個動作，可能明天就做不出來了；如果它不是出於自然，便不能指望它能說服觀眾。我的動作從來不是事先想好的。它們和你的同事、音樂、以及你之前的移動有關：動作是前後連貫、環環相扣的，就像談話一樣。它們都必須是當下的真實產物。

然而，儘管這種符合邏輯的自發性演出相當基本，對一位演員（歌劇歌者就是演員）來說，最重要的前提是要認同由作曲家與劇作家創造出來的角色，否則你的演出仍然會無法令人信服且缺乏價值，無論你的扮相有多美、多麼令人驚艷。毫無疑問地，你必須研究每個聲音的腔調、每個姿勢、每一個目光——直覺會讓你的演出不致離譜。然而，如果你的研究到了舞台上無法全然轉變成新的感覺方式與生活方式，那麼你仍一無所成。有時候這是很困難的，幾乎會讓你絕望——就像是嘗試開啟保險箱而不知道密碼一樣。但是你不能放棄，你必須繼續探究所有的可能性。這正是藝術最迷人的面向之一——進一步的研究總是會產生新的細節、新的理解。

我們有責任將我們的詮釋現代化，以為歌劇注入新鮮空氣。刪除重複的動作以及某些冗長的反覆（旋律的反覆一向不好），因為你愈快切入重點愈好，你必須掌握重點。通則在於，你說出的某件事情就是唯一的一次，千萬不要冒著說第二次的風險。

我們必須忠實地演出作曲家所寫出的，但是要以能夠吸引今日聽眾聆聽的方式演出。這是因為一百年前的聽眾是不同的——他們的想法不同、穿著也不同。如今我們必須採取相對應的行動。我們做的任何改變是為了讓歌劇成功，同時保有氣氛、詩意，以及劇場作品的神秘感。這些並不過時——感覺一直是真實的，深刻而真誠的情感，永遠是真實的。歌唱不是一種驕傲的行為，而是要試著達到一種整體和諧的高度。」

從卡拉絲對於人聲藝術見多識廣的評論，以及討論個人藝術的方式來看，她對於藝術的整體性有著最高的標準，而且更具意義的是，她一直以無比的熱誠毫不妥協地追求她的理想。卡拉絲，一位具有無窮多樣性與能力的藝術家，在不同的人身上，會被塑造出不同的形象。這些形象也許無法讓人普遍認同，但是她絕不是那種可以將之忽略的藝術家。所有偉大而具有影響力的藝術家都會引起爭議，不同意或不喜歡他們並不是罪過。忽略他們才是罪過。

卡拉絲擁有兩個八度半的音域，以任何標準來看都相當寬廣，範圍由中央C之下的A音到高音的降E，有時還能飆到高音F，她的低音則擁有一位次女高音甚至女中音的胸腔共鳴特質，而她的中高音域除了極富戲劇性之外（事實上擁有悲劇女演員的特質），也能適切地轉換為輕盈而愉悅。除此之外，她還擁有為所刻畫角色改變音色的能力，同時又能保有個人演唱的高度獨特性，這使得她幾乎能夠嘗試任何角色。

然而，演唱的經驗證明，像卡拉絲這樣擁有不尋常的音域範圍的「全能」女高音，無可避免地也會有一些弱點。這些弱點包括了在低、中、高音域的接合處音階偶有不穩，帶點喉音，以及在音色上略微缺乏一致性等。有時某些高音會失控，而顯得過於有稜有角，因而全力演唱時，便會產生略緊且不規則的跳動，或者甚至會破音（儘管機率不高）。卡拉絲間歇出現的聲音缺陷雖然在演出中並無大礙，但是在一些錄於她職業晚期，未經她同意而在她死後發行的選曲錄音（見「卡拉絲唱片錄音」）當中，這些片段從原來的情境抽離出來後，缺點便會讓人察覺。即便如此，她的誹謗者，那些無時不刻只喜好美妙聲音的人，膚淺地將她貶得一文不值——這是評斷一位藝術家的荒謬準則，而且會對藝術造成傷害，因為它為了煽情的聲音，而讓歌劇的整體性變得沒有意義。

關於卡拉絲的聲音缺點，我們該問的是：其結果是否能夠支持方法的合理性。一般來說，她的毛病如果放在整體演出效果與最後成就的脈絡下來看，只不過是滄海一粟。米開朗基羅（Michelangelo）的傑作「大衛像」（David，收藏於學院美術館Galleria dell'Accademia，佛羅倫斯）不會因為手指部分的技巧性錯誤，或是上半身的重心奇怪而減損其傑作的地位。事實上，上半身的重心錯置關係，反而強化了作品的美感與真實感，賦予它一種幾乎無法定義的輕盈——這是將作品從匠氣提升為藝術的神來之筆。

我們還得說明，永遠不會有完美無缺的歌劇歌者，因為一方面的優點往往會削弱另一方面，而使其成為缺點。同樣地，缺點也可以加以改造，用來當成一種表達的手法。卡拉絲的狀況也是如此。她對於自己的聲音弱點有足夠的自覺，對於她無法完全矯正的部分，便試著想辦法改造利用。沒錯，她精湛的聲音掌控往往可以為缺點賦予微妙的意涵，使它融入音樂的整體性中，藉此轉化成為優點。例

如，她利用高音域中略為刺耳的聲音來表達極度的絕望、孤單或輕蔑，極具技巧。

有時候歌者的戲劇能力是如此強勢，使得他們必須要犧牲一些平滑而均勻的旋律線條。這種犧牲（用「處理」這個字眼，也許更恰當）無關於技巧的標準。天才型的藝術家生性便無法單單維持絕對的技巧，他們也不想這麼做。無時無刻保有完全均衡的聲音會剝奪了詮釋者的戲劇表現。另一方面，從學院的限制釋放出來之後，這種藝術家勇於冒險的方式，往往會獲致讓他們自己也感到驚訝的成果。卡拉絲聲音中的不均勻以及偶爾缺乏圓潤，正是她用以獲致特殊音色的方法，這使得她的演出令人難忘。當然，她聲音上的缺點並不非常嚴重，否則她也沒有辦法矯正，甚至將之轉化為優點。有些時候，刺耳與尖銳的聲音並不能成為唯一的表達方式，這也是事實。這種在音域接合處的「換檔」，並非總是能製造出令人興奮的戲劇強度。無論如何，對她的成就做出整體評估後，證明成功還是多於失敗的。

理想中，我們會寧可相信完美歌者可能存在，但是這樣一位藝術家據我們所知只會是個電腦奇蹟，而缺乏必要的人性，或是那種能夠感動人類心靈、有時幾乎是無可言喻的神秘特質。而卡拉絲的聲音與戲劇技巧彌補了她的聲音缺點，因此她盡可能地接近（而非達到）完美。將她比擬為帕絲塔與瑪里布蘭這兩位有史以來最偉大的歌劇歌者，並不會失當。根據當時的記載，她們的聲音缺失和卡拉絲極為相似：「儘管如此，」貝里尼表示：「帕絲塔唱得不比天使差。」威爾第也有類似的說法：「不管怎麼說，瑪里布蘭仍是絕妙無比——她確實是一位非常偉大的藝術家。」

會產生這一類爭議的原因，在於人們有時會聽到其他沒有這些缺點的歌者演唱。卡拉絲並沒有提芭蒂的均勻聲音與絲絨般的音色，而在她的職業生涯晚期，也沒有尼爾森（Brigitte Nilsson）的音量與穩定，以及蘇莎蘭響亮的高音。但是這是要她以一敵三。況且，我們必須強調，雖然卡拉絲無法超越這些藝術家各別的驚人特色，但是她擁有她們每個人一部分的優點，加上天賦與無庸置疑的藝術性——這是那些歌者及不上她的特質。

此處我們必須岔開話題，以檢視一般人對歌者在演唱中，聲音無時無刻都要美妙的要求，這個面向一直是卡拉絲最受爭議的地方。卡拉絲自己的看法是：「光有美妙的聲音是不夠

的，這是因為詮釋一個角色時，有上千種音色可以描繪快樂、喜悅、悲傷、憤怒或恐懼的情緒。如果只擁有美妙的聲音，要如何做到這一切呢？像我有時因為出於表達的需要，會唱出刺耳的聲音。就算別人不懂，歌者還是必須這麼做，必須想辦法說服觀眾，而觀眾最後終究會懂的。

有些人認為歌唱的藝術便是絕對完美的聲音，以及出色的高音。原則上我不反對這個論點，但如果僅僅執著於這一點，卻是相當膚淺的。我認為完美的聲音技巧，是每個音樂院的學生在校時期應該努力學習的，日後他們必須熟練地運用技巧，做為詮釋角色的基礎。而在詮釋的過程中，必然會遇到不能且不適合以完美聲音表達情緒的時刻。無論如何，要一直保持完美的聲音在生理上本來就不可能，而有時唱出刺耳的高音，是為了詮釋得完美而故意為之的。當人聲忠實地展現藝術時，是無法一直唱著全然不刺耳的高音的。表現得優劣地差別只在於這些音有多刺耳，以及聲調有多麼地不完美。你不能以『藝術表現』當藉口，來解釋唱得不好的音調與高音。最重要的是在藝術上的表現是否成功，這是所有藝術家唯一的目標。」

我提到一般認為高音的吸引力，在於它近似人類遠祖求偶時發出的激烈叫聲，卡拉絲聽了立即回應道：「高音和其他的音一樣重要，是作曲家為了表達情緒到達最高點時的感覺而寫的。因此同一個高音，不一定要以同樣的方式來演唱；高音光是音準正確、飽滿如銀鈴仍是不夠的。」

無庸置疑，「美妙的聲音」是上天的神奇贈禮。但是歌劇歌者最重要的職責，應該是要透過音樂來強化戲劇張力，而卡拉絲的聲音之美便在於深具甜美演唱的潛力，並且能展現合宜地營造出戲劇性。塞拉芬也許是最深具洞見的人。當我問他，他認為卡拉絲的聲音美不美時，他立即回應道：「那一個聲音？是諾瑪、薇奧麗塔的，還是露琪亞、米蒂亞、伊索德、阿米娜……？我還可以一直說下去，你知道，她用不同的聲音來演唱不同的角色。我聽過許多卡拉絲的聲音。你知道嗎？我從來沒有認真想過她的聲音美不美。我只知道她的聲音總是正確的，而這比美不美更重要。」這個看法意義非凡；塞拉芬的話證實了在藝術上，美感與技巧都不是絕對的，因為都只有加上情感因素，才能深刻動人。

卡拉絲的音域非常寬廣，聲音極靈活度，演唱技巧精湛，而在職業生涯初期，音量之大也讓人印象深刻。

後來，她開始演唱十九世紀早期作曲家的歌劇，雖然音量有些降低，但這卻是相對的：十九世紀，當羅西尼、貝里尼、董尼才悌與年輕的威爾第，為卡拉絲這一類歌者創作時，通常會考慮歌者的聲音特質，他們知道如果歌者擁有過人音量，大概就無法期待他們的聲音會具備極佳的彈性，所以當時角色在舞台上的位置比較靠近觀眾席，樂團規模也較小，歌者可以在壓力較小的情況下，唱出足夠的音量。因此就音量而言，如今不同的舞台結構，使得歌者（特別是一位「全能」戲劇女高音）處於劣勢。

演唱花腔樂段的速度是卡拉絲另一項戲劇女高音特質。她剛開始演唱《夢遊女》的終曲裝飾樂段〈啊！沒有人能瞭解〉（〈Ah! non giunge〉）時，受到了一些批評，因為她雖然唱得十分美妙，但是由於唱得很慢，導致聽起來有些吃力；而在當時，這段終曲通常是以輕盈或抒情的花腔全速唱完的。儘管這種呈現方式相當驚人，也容易讓觀眾興奮，然而卻忽略了作曲家的重要意圖──他們希望歌者能把花腔樂段唱慢一點，仔細在其中注入表情。

卡拉絲演唱時的最大優點，便是能夠運用想像力與技巧，適時地賦予每個樂段合宜的色彩，她經常能表現

出驚人的情緒，讓聽眾震懾。此外，她的胸腔音與高音清亮而奔放，而且能無比靈巧地在樂曲中轉換，更能唱出快速、輕亮而充滿感情的最弱音。而與大多數歌者不同的是，她運用歌詞來表現音色的變化，這種音色變化在她的花腔中顯而易見，是表現戲劇性不可獲缺的一部分。她的裝飾音、琶音、震音與下行音階，極為優秀，而她的花腔與裝飾樂段所散發的魅力，從來不會搶走表演中的戲劇張力。裝飾音總是與劇情緊密扣合，補足旋律線的平滑度，強化情緒感覺──就像用來增添菜餚香味的香料，不會喧賓奪主一樣。

卡拉絲對於音色的掌握，可以由兩首選自《諾瑪》、對比極強的樂曲來觀察；她唱跑馬歌〈啊！我的摯愛何時回來〉（〈Ah bello a me ritorna〉）的花腔，從內在表達出對於情人歸來的感懷，而唱〈不必膽寒，負心的人〉（〈Oh non tremare〉）時的放縱音階，則透露出由於情人不忠而產生的可怕怒意。　在此她示範了真正精湛的旋律處理，並非是架構在發聲之上的，她可以唱得很輕柔，看來毫不費力，但速度與音色卻能同時控制得宜。高羅定（《星期六評論》，一九五五年十一月）敏銳地指出：

卡拉絲這種聲音正是她個人特質的延伸——深具活力、全心投入、狂暴，而又嚴謹。因此，她的聲音充滿戲劇性，彷彿是由內心深處唱出來的，注重每一個字與音。演唱時沒有任何一個細節是不經思考、訴諸運氣，或是缺乏意義的。

而卡拉絲的肢體演出方式，總是自然而充滿創意。維斯康提（曾經執導卡拉絲演出的《貞女》、《夢遊女》、《茶花女》、《安娜·波列那》與《在陶里斯的伊菲姬尼亞》）的觀察最為細膩（《Radiocorriere TV》，一九六〇年）：

像卡拉絲這種程度的藝術家，你若不讓她自由發揮，是無法成功「掌控」她的。我總是先和她討論角色的所有面向，然後告訴她某些指導原則和演出目標，而在大原則之內，她可以自由發揮。我信任她，因為她擁有精準無誤的感受力，以及做為一個演員的天賦。我和演員、舞者、電影明星或歌者一起工作，已經有許多年了，她是我指導過最嚴謹且最專業的藝術家，每回演出前，她總是從頭到尾以一貫的熱誠參與排練。

柴弗雷利也同樣對卡拉絲表示激賞。他曾於《在義大利的土耳其人》、《茶花女》、《托絲卡》、《拉美默的露琪亞》與《諾瑪》中指導她演出，他說卡拉絲是他所認識最偉大的舞台明星。曾經與她合作過《米蒂亞》與《諾瑪》的米諾提斯，則曾表示：「她總是要求我以對待正統劇場女演員那種嚴格的方式來對待她。她認為如果要演唱得好，那肢體演出也就必須要好。而奇妙的是，即使她每次的詮釋方式都不同，卻仍然能讓人相信，她每次的演出都是最好的。」

葛瓦策尼憶及他在史卡拉劇院執導《安娜·波列那》時，卡拉絲曾經即興演出：「第一晚的演出最後，安娜將由一個臨時演員組成的無聲合唱團引導，步向死亡之路；這個場景效果非常好，可以突顯這個角色內在的戲劇性。然而，由於舞台經理的疏失，由臨時演員所組成的合唱團並未出現，卡拉絲發現自己落了單。不過她不慌不忙，即興做出一連串與角色個性吻合的動作，然後消失在舞台後方，而沒有任何一個觀眾發現這並非原先的安排。」

當卡拉絲在聲音技巧與角色戲劇性要求之間求得了平衡，而她準確靈活的節奏、豐富的戲劇表情，與深層的音樂性和諧一致時，她所詮釋的角色便不再受到侷限，而進一步獲得了提升。其他歌者或許在某些方面能夠

與她抗衡，甚至超越她，但是做為一位能夠表達所有複雜面向的全方位藝術家，卡拉絲無人能及。除此之外，她不同流俗，善於表現的個性，以及絕佳的聲音特質和天賦，賦予了歌劇音樂新的生命。而她每一次上台演出，都把自己當成初次登台的歌者，用心向觀眾證明自己的能力。

她更發揮了將自己化身為角色的能力，以及演唱的造詣，以一種現代化的風格，重新詮釋了幾位受到忽略的義大利作曲家的歌劇作品——凱魯畢尼、斯朋悌尼、羅西尼、董尼才悌、貝里尼，以及威爾第的早期作品都因她而獲得重生。在卡拉絲身上，一些女性角色，如諾瑪、薇奧麗塔、米蒂亞、羅西尼的阿米達、伊摩根妮（《海盜》）、艾薇拉（《清教徒》）、安娜·波列那，以及許多其他角色，成為有血有肉的女性，有些甚至成為演出的典範。

卡拉絲的劇目涵蓋範圍寬廣，從葛路克的《阿爾賽絲特》（一七六七）與海頓的《奧菲歐與尤莉蒂妾》（一七九七），到卡羅米洛斯的《大建築師》（一九一五）和浦契尼的《杜蘭朵》（一九二六）。她以二十世紀典型的戲劇女高音展開職業生涯，儘管早年在雅典的歲月她曾短暫演唱過輕歌劇（蘇佩的《薄伽丘》與密呂克的

《乞丐學生》），但輕盈的演唱方式對日後的她而言，是有助益的。其他較特別的劇目則是華格納的角色：伊索德、布琳希德（《女武神》）與昆德麗（《帕西法爾》），她只在職業生涯邁向國際化的初期，演唱過這些角色。

在威尼斯的《清教徒》（一九四九）演出之後，卡拉絲的職業生涯開始真正上軌道，貝里尼、羅西尼、董尼才悌、凱魯畢尼與威爾第的歌劇成為她舞台演出劇目的骨幹。後來她也唱了不少浦契尼的作品，例如《蝴蝶夫人》（此外，還錄製了《瑪儂·雷斯考》與《波西米亞人》），尤其是《托絲卡》，這是一個她能夠完全認同的角色，並且為之注入了新的生命力；她同時也利用演出阿爾賽絲特與伊菲姬尼亞（《在陶里斯的伊菲姬尼亞》）的機會，證明了自己是葛路克作品的傑出詮釋者。她唯一的莫札特角色是《後宮誘逃》中的康絲坦采，而只要聽過她演唱《杜蘭朵》，便能知道她也會是完美的莎樂美（Salome）與艾蕾克特拉（Elektra），還有《玫瑰騎士》中的領主夫人（Marshallin）詮釋者。可惜她並未演唱過理查·史特勞斯的歌劇。

卡拉絲並不欣賞現代歌劇。她曾經表示：「許多現代歌劇的音樂，只

會擾亂神經系統的平衡，這讓我對演唱這些歌劇興趣缺缺。當然，有一些現代歌劇極力表達某種訴求，但如果是這樣，它就不像歌劇了。即使是最具戲劇性的音樂，基本上也應該擁有簡單而優美的音樂線條。」因此，她拒絕演出華爾頓（William Walton）《特洛勒斯與克蕾西姐》（Troilus and Cressida，一九五五）當中的克蕾西姐一角，也拒絕演出巴伯（Samuel Barber）《凡妮莎》（Vanessa，一九五八）的主角，因為她覺得凡妮莎這個角色和自己本身的性格並沒任何相通之處。所有卡拉絲的舞台劇目，幾乎都是以義大利文演唱的。而在希臘演出時，除了一場以義大利文演唱的《托絲卡》以及一些英文歌曲之外，她都以希臘文演唱。之後她在音樂會中，以原始的英文版本演唱，並錄製了〈大海！巨大的怪物〉（Ocean! Thou mighty monster，《奧伯龍》）。此外，她也曾在法國演唱過法文歌劇。

卡拉絲曾以義大利文演唱過三個華格納角色，因為她覺得對一九五〇年代初期、並不習慣華格納音樂的義大利觀眾來說，理解歌詞的意義是必要的。儘管她大致上同意歌劇應該以原文演唱，但也認為這並非既定的法則。雖然翻譯過程中造成的語音改變會讓音樂失去一些原味，但不論音樂有多麼美妙，如果連續數小時聽不懂歌者在唱些什麼，就容易喪失注意力。

卡拉絲演唱過角色的數量多寡並不是重點（她現場演唱過四十三個主角、一個配角，並且錄製過《丑角》、《瑪儂·雷斯考》、《波西米亞人》與《卡門》中的主角），重要的是這些角色的類型，以及她演出這些角色的方式。例如在董尼才悌的作品中，除了《拉美默的露琪亞》之外，只有《愛情靈藥》與《唐·帕斯夸萊》（Don Pasquale）演出的頻率較高。而她對露琪亞、安娜·波列那與寶琳娜（《波里烏多》）的新詮釋，可說是確立了新的典範。而在羅西尼的作品中，亦是如此。《阿米達》當中的戲劇性花腔，說服了那個年代的觀眾，讓他們知道羅西尼的莊劇不應該受到冷落。她為貝里尼做得更多：藉由塞拉芬的引導，她復興了他的作品。她所演唱的四部作品（《諾瑪》、《夢遊女》、《清教徒》與《海盜》）成為劇院的標準演出劇目。後來，《凱普萊特與蒙泰古》（Capuleti e i Montecchi），《滕達的貝亞特莉切》（Beatrice di Tenda）與《陌生女子》（La straniera）也重新上演了數次，獲得了一席之地。

而如果卡拉絲演唱更多的寫實歌劇，也可能會將這一類型的歌劇提升至應有的地位。她早期的確成功演唱過珊杜莎與杜蘭朵，但當她了解到這些寫實角色並不適合她的聲音時，她很快就不再演出這類型角色了。不過，從錄音中進一步去探究她的演出，我們會發現她對於寫實角色的詮譯，雖然因為缺少表面戲劇效果而造成平淡的印象，幾經咀嚼後，卻更有興味且令人激動。

讓卡拉絲成功擴展演出劇目的原因，不僅是出色的聲樂技巧與掌握角色精髓的能力，同時也是因為能賦予作品時代感，找出恰當的表現方式，使觀眾能對年代遙遠的角色產生認同感。歌劇作品必須交由歌者加以具體呈現，才能確實把作曲家要表現的意涵傳達給觀眾。而卡拉絲刻畫角色的方式，不僅忠實地詮釋了角色，也進一步再創作，為角色增添了新的色彩。

一九五四年至一九五八年間，卡拉絲的演唱達到了藝術巔峰。一九五四年，她減去了過多的體重，自此透過更為靈活的動作，她的表達能力不再受到限制，也強化了舞台表現的美感。要選出一個她詮釋得最成功的角色可能有些困難，但是如果說她刻畫的諾瑪、薇奧麗塔、米蒂亞、蕾奧諾拉（《遊唱詩人》）、艾薇拉（《清教徒》）、安娜‧波列那、馬克白夫人、阿米達、阿米娜與托絲卡，是最令人們印象深刻的，卻並不誇張。我問過卡拉絲，她最喜歡那一個角色，「每一個我都喜歡，」她微笑說道：「但我最喜歡的是我正在演唱的那個角色。」過了一會兒，她補充道：「諾瑪則不同。」這不僅因為諾瑪的音樂風格最適合用「美聲唱法」來表現，更因為卡拉絲覺得這個角色和自己很相似：「諾碼在很多方面都很像我。她看起來非常堅強，甚至有些殘忍，但事實上卻是個吼聲像獅子的羔羊；她總是故作驕傲，但卻不會做出卑鄙的事。我在《諾瑪》演出中，流下的淚都是真的。」

卡拉絲將歌劇藝術提升至新的境界，同時也影響了許多同代歌者和後起之秀。如果說劇目未曾復興的話，如斯柯朵、蘇里歐絲提斯（Elena Souliostis）、席爾絲（Beverly Sills）、蘇莎蘭、卡芭葉（Montserrat Cabballe）、葛魯貝洛娃（Edita Gruberova）、嘉絲迪亞（Cecilia Gasdia）、安德森（June Anderson）與其他相當重要的歌者的職業生涯，多少都會受到限制。

在五〇年代中期，德‧薩巴塔曾經告訴錄音師李格：「如果大眾能和

我們一樣了解卡拉絲深刻的藝術性，一定會目瞪口呆的。」葛瓦策尼則有更精闢的說法：「一九五五年在羅馬，我指揮卡拉絲演出《拉美默的露琪亞》。排練期間，我注意到她的花腔樂段裡，有某些出人意表的新穎特質。這對我而言是無價的刺激，從那時起，我所詮釋的《拉美默的露琪亞》也有了不同。」

卡拉絲的成就並非取決於她是當代的最佳歌者，而在於她能在演唱中創造特殊的藝術性。比較來說，她不僅優於二十世紀的歌者，甚至和過去的傳奇性歌者，如瑪里布蘭與帕絲塔相比，也毫不遜色。雖然在她們詮釋浪漫與古典的角色，無人能出其右，但卡拉絲不僅能唱這些，而且還能演唱風格迥異的威爾第、華格納，以及寫實歌劇作曲家的作品。而早期的歌者是沒有人能夠同時演唱薇奧麗塔、伊索德、卡門或托絲卡的。

也曾有人邀請過卡拉絲演出其他幾個角色，但是最後都沒有付諸實現。一九五○年代中期，吉利蓋里想到一個主意，要在史卡拉演出董尼才悌的《瑪麗亞‧斯圖亞特》（Maria Stuarda），由提芭蒂飾演瑪莉亞、卡拉絲飾演伊莉莎白（Elisabetta）。原本的構想是要讓兩位首席女伶交替演唱這兩個角色。然而，提芭蒂的斷然拒絕讓此一計劃胎死腹中。

一九五九年一月，湯瑪士‧畢勒爵士（Sir Thomas Beecham）寄樂譜給卡拉絲，說服她演唱韓德爾的《亞塔蘭妲》（Atalanta），因為他相信她是唯一能夠勝任這個角色的歌者。可惜在接下來的九個月當中，卡拉絲的生活起了戲劇性的變化，她與丈夫離異，結果《亞塔蘭妲》的樂譜也就被束之高閣。

在重回史卡拉演唱《波里烏多》不久之後，史卡拉也曾邀請卡拉絲演出梅耶貝爾《新教徒》中的瓦倫汀娜、莫札特《費加洛的婚禮》中的男爵夫人，以及蒙台威爾第《波佩亞的加冕》中的歐大維亞或波佩亞。她並沒有接受，這可能是因為她當時聲音不穩定；她一直是位愛惜羽毛的藝術家。此外，卡拉揚提議她演出《莎樂美》、魏蘭德‧華格納（Wieland Wagner）請她到拜魯特（Bayreuth）演出伊索德、達拉斯歌劇院邀請她演出葛路克的《奧菲歐與尤莉蒂姿》與威爾第《安魂曲》中的女高音，以及《波西米亞人》當中的咪咪（即使是以音樂會形式），也都觸礁了。

而巴黎歌劇院邀請她演出德布西（Debussy）《佩利亞與梅麗桑德》（Pelleas et Melisande）時，她確實曾慎重考慮，並且研讀了樂譜，但

最終沒有演出，或許是因為她覺得在她職業生涯的那個階段，要嘗試如此獨特的法文角色未免過於冒險。她當然想要演唱新的角色——只是心有餘而力不足。與此同時，她也研讀了貝里尼《陌生女子》的樂譜，但是覺得這部作品水準並不整齊。比才的卡門是卡拉絲最後一個認真考慮過的新角色；她一絲不苟地研究這部作品，但最後只是錄製了這部歌劇，並且在演唱會中，唱過其中兩首詠嘆調與最後一個場景。總之，《波里烏多》中的寶琳娜是卡拉絲最後完整演出的新角色。

卡拉絲擅長刻畫角色微妙的的心理變化，而她對角色通常有細膩的理解：「在《諾瑪》第一景中，透過貝里尼所寫的完美旋律，而不是光靠歌者美妙的聲音來刻畫角色，是非常重要的。諾瑪不僅是一位具有預言能力的半神半人女祭司，更是一位狂亂的女子。她真的預知到羅馬人將會自取滅亡嗎？我認為沒有。她並不相信自己半神半人的身分。如果她曾相信過，那也是因為她從小便被教導要如此相信，而當她愛上一位羅馬人時，一切都結束了，她違背了貞潔的誓言，成為一位母親。因此，她只是在拖延時間，運用她的權力與沈著，來安撫想要和羅馬人開戰的兇猛督依德

教徒。終於將局面穩住之後，她便唱出了〈聖潔的女神〉這祈求和平的禱詞，並且也向聖潔的女神尋求幫助。

到了最後一幕，諾瑪被情感左右，完全失去了理智。但無論如何，她直到最後都保持著高貴，沒有淪為一個感情用事的傻子。」

與諾瑪不同的是，她所刻畫的米蒂亞隨著歲月增長而有很大的改變。她告訴海爾伍德爵士（BBC TV，一九六八年）：「剛開始，我覺得米蒂亞是為一個深沉而野蠻的角色，從一開始她就知道自己要什麼。然而後來，我對她有了更深一層的認知；米蒂亞的確是個城府極深的人，但是傑森比她更壞。她經常動機合理，但手段激烈。我試著以比較柔性的髮型，讓她的外貌更為柔和，以便從有血有肉的女子這個角度來詮釋她。」

和我討論米蒂亞這個角色時，卡拉絲說：「我認為她的情感表面上平靜，但實際上卻非常激烈。當發現與傑森在一起的快樂時光已成過往雲煙時，她為悲情與憤怒所吞沒。我剛開始演唱這個角色時，覺得她應該要有枯瘦的下巴輪廓與僵硬的頸部，但我當時身材肥胖得多，做不到這一點，所以儘可能地在頸部塗上黑影，來做出類似的效果。有許多人，甚至是樂評，都說我的米蒂亞一點希臘味都沒

有，但米蒂亞在歌劇中並不是一位希臘人，她是來自蠻國柯爾奇斯的公主，所以希臘人不會以平等的態度接受她。一位希臘的米蒂亞會破壞作品的戲劇性。她的弒子並不僅僅是報復的行為，更是一種從不熟悉、也無法再存活下去的世界裡，逃脫的手段。對於米蒂亞和她的民族而言，死亡並不是終點，而是新生活的開始。」

許多人認為薇奧麗塔（《茶花女》）是讓卡拉絲表現得最具藝術性的角色。卡拉絲自己認為：「我喜愛薇奧麗塔，是因為她既尊貴又高尚，而且在最後沒有淪為一個為情所傷而感情用事的傻子。她年輕貌美，但一再透露出她的不快樂。『哦，愛情，誰在乎呢？』她嘲諷地說道。她從來不懂得什麼是愛，也害怕愛情會毀了她自我本位的生活方式。而當愛情強行進入她的生命時，她最初加以抗拒，但很快地就發現自己也擁有付出的能力。

我嘗試在第二幕開始時，讓她看來更為年輕且充滿希望，直到她明白自己已經輸了之後：『這場仗我已經打過，我應該要清楚，這樣行不通。』她願意做出犧牲，因為在當時，要大家接納一位名聲不好的女人是不可能的，而她的病痛也讓她沒有力量繼續戰鬥。

隨著情節的推展，由於病痛，薇奧麗塔的動作應該愈來愈少，這會讓音樂產生更大的震撼力。但在最後一幕我做出一些看似無謂的舉動，例如試著去拿梳妝臺上的東西，但是手卻因為無力而垂下。因為病痛對薇奧麗塔這個角色來說，是最重要的部分，因此演唱時呼吸必須略為短促，音色也必須露出些微疲態。歌者的喉嚨狀況必須十分良好，才能維持這種『疲憊』的演唱方式。有位樂評（希尼爾（Evan Senior），《音樂與音樂家》，一九五八年於倫敦）說『卡拉絲在《茶花女》中露出疲態』，這對我是最高的讚美。幾年來我努力揣摩，正是希望做出這種疲憊與病弱的感覺。」

阿依達是卡拉絲最受爭議的角色。，由於卡拉絲在《阿依達》著名的詠嘆調〈啊，我的祖國〉（O patria mia）中，唱出了一些有點刺耳的高音C，和一些不穩定的樂句，因此有人認為這並不是個「適合」她聲音的角色。事實上，雖然這個單獨抽離的場景，對阿依達這個角色或是整部戲情節的發展都不是必要的，卡拉絲卻藉此探討了阿依達的困境：選擇愛一個外國男人（敵人）或是忠於她的國家。

卡拉絲相當早（一九五三年）便

停止演唱這個角色的原因是：「對於我這種曾經接受過『美聲唱法』訓練的歌者來說，阿依達的聲音要求並不難。我確實喜歡這個角色，但她不是非常具有想像力，因此無法給人足夠的刺激。我們可以對她做出完美的詮釋，但是不久便會了無新意，這正是為何這部戲的重心經常會錯誤地轉移到配角阿姆內莉絲（Amneris）身上的原因。」

托絲卡是卡拉絲最拿手的角色之一。她自己覺得：「《托絲卡》太寫實了。我將第二幕稱之為『恐怖劇』（grand guignol）。第一幕的托絲卡就算不是歇斯底里，也是非常神經質的。她出場時，口中呼喚著：『馬里歐，馬里歐！』，如果你客觀地分析這個女子，會發現她是個麻煩人物。她陷入熱戀。一心只想找到卡瓦拉多西。她缺乏安全感，這也是多年來我試圖在她身上傳達的感覺。」

我曾問過卡拉絲，是否真的不喜歡浦契尼的作品。「這當然不是真的，」她答道：「不過我無法像喜愛貝里尼、威爾第、董尼才悌、羅西尼或是華格納那樣地喜愛他。有一度我瘋狂地迷戀蝴蝶，也喜愛錄製咪咪（《波西米亞人》）與瑪儂·雷斯考這些角色。然而我還是要說，即使我不唱托絲卡已經將近十年了，還是覺得

第二幕太像『恐怖劇』了。

杜蘭朵這個角色則另當別論。人們希望我演唱這個角色，是因為我擁有夠份量的戲劇女高音音質。當時這部歌劇很難找齊演出陣容，因為能夠演唱這個角色的女高音並不多。對當時還年輕而且沒什麼名氣的我來說，那是一項挑戰，也是成名的好機會。我在義大利與阿根廷的好幾個地點演唱了這個角色，但是之後不久，因為其他的角色邀約，我便放棄演唱杜蘭朵了。我雖然喜歡杜蘭朵這個角色，但並不熱愛，而且這個角色太過靜態，也因此在戲劇性的表現上也受到了侷限。」

論及莫札特的歌劇時，卡拉絲說在她看來：「莫札特的作品必須以充足的音量來演唱才能全然發揮。」由於她演唱的康絲坦采（《後宮誘逃》）極為成功，也是她唯一的莫札特角色，我問她為什麼沒有演唱莫札特的其他歌劇作品，卡拉絲答道：「要完整刻畫一個角色，必須先認同這個角色，並且體會她的感情。莫札特是傑出的天才，我無法想像世界要是沒有了他，會變成什麼樣子。然而，莫札特的作品中，我並不認為歌劇是最好的。我最熱愛的是他的鋼琴協奏曲。」

知名的導演、樂評，以及卡拉絲

本人對於演出的描述都相當有趣且見解精闢。儘管如此,其中的秘密,也就是推動她演出的能量和激發她的天賦是怎麼產生的,卻沒有被揭露。這就如同試著找出保險箱的密碼,卡拉絲多半能成功地開啟保險箱,但是並沒有向觀眾透露密碼;而她自己也記不得了,因為她每次都得重新找出密碼來。

她的誠摯、智慧與直覺,讓演出臻於完美。而每次演出之前,她都會在透過鉅細靡遺的研究,來精通技巧的使用層面之後,才運用直覺。在職業生涯早期,卡拉絲便掌握了社會與藝術的脈動,並且洞悉了觀眾的心理。她全心投入,說服觀眾接受她對角色的詮釋,因此她的演出獨具個人風格,並成為精緻的藝術。而她的角色刻畫極具人性,充滿了引人注目的矛盾——貞潔與慾望、無辜與罪惡、仁慈與殘酷。無疑地,卡拉絲重新定義了歌劇中,戲劇演出的基礎與輪廓。

註解

1 我曾經與希達歌、塞拉芬、葛瓦策尼,以及樂評家尤金尼歐·加拉討論過「美聲唱法」的意義與目標。他們似乎與卡拉絲的見解一致。

2 多年來,安娜·波琳(Anna Boleyn)被認為是個花痴,同時也和她的兄弟亂倫。除了波琳的日記上的記載,有時與她的表現出來的行為並不相符外,現代的研究發現這些指控完全沒有任何根據。

第十九章
女神的黃昏

關於卡拉絲和歐納西斯的戀情，以訛傳訛的結果，基本上都指向他毀了她的職業生涯，然後將她拋棄。雖然這種說法已證明並不成立，但人們對於歐納西斯的指控卻並未隨著他一九七五年過世而消逝。誹謗他的人從中引出道德教訓，說他讓卡拉絲因為心碎而死亡——這種浪漫的結論，乃是為那些編造出的「肥皂劇」情節提供合適的結局。事實上在歐納西斯與另一個女人結婚之後，卡拉絲與他發展出一段真誠而持久的友誼；而在他過世兩年前，她也與迪·史蒂法諾於他們一九七三至一九七四年的聯合音樂會期間，締結了一段親密關係。

卡拉絲溫柔地將迪·史蒂法諾描述為她的一大支柱，「你可知道？」她說：「當皮波（Pippo，迪·史蒂法諾的暱稱）牽著你的手走向舞台時，能帶給你多大的鼓舞與力量嗎？」從這些話當中我們再度聽到了她的心聲，她的初戀，也就是她的藝術。迪·史蒂法諾愛著卡拉絲。他原

想和已長期分居的妻子離婚，然後娶卡拉絲，但是卡拉絲不同意。她覺得他們相見恨晚，彼此之間不會有未來。巡迴演出之後，迪·史蒂法諾回到了妻子身邊，而卡拉絲則回到了巴黎的家。

她生命中最後一年半時間，雖不是與世隔絕，但也是在平靜中度過。事實上她一直覺得這種生活比較快樂，儘管在她結婚的那段歲月中也是如此；她的家以及她工作的劇院就是她的城堡。後來，她與歐納西斯交往期間演出漸漸減少，社交生活佔的比例較重，但並未太過頻繁。她對於盛大的宴會並沒有特別偏好：一年一度，再加上幾個小型的晚餐宴會，對她來說便再理想不過。無論如何，她如今的生活大不相同，她不僅是一個人獨居，也沒有任何的親密關係。直到一九四七年抵達義大利之前，她在美國或希臘都是與雙親同住。接著是十二年與麥內吉尼的婚姻生活，與歐納西斯的長期交往，以及與迪·史蒂法諾若即若離的關係。她說一人獨居

兩張卡拉絲生前最後的照片，約攝於一九七五年。

並沒有什麼好悲哀的，而且在我看來，她也不像某些人在她死後所言，是個心碎的女人。事實上，我在她生命的最後一年半與她見面的次數比起之前的十年更為頻繁。無論如何，相對來說她是比較寂寞的，親密的朋友，例如瑪姬·范·崔蘭也已過世。而她也很想念她最好的朋友歐納西斯，因為儘管很少見面，他們在他生命的最後階段一直保持連絡。

而那些停止與她連絡的人正是那些只關心她是否願意或有能力重返舞台或銀幕，或是錄音的人。這些曾經宣稱自己與卡拉絲交情匪淺的人，一旦明白她復出的可能性微乎其微之後，便轉身離她而去。儘管如此，但是在她死後他們卻又毫不遲疑地以權威自居，將她描述為一位悲傷、可憐又心碎的女人，在最後的歲月裡不得不獨居而終——幾乎就是《茶花女》最後一幕裡薇奧麗塔的現代翻版。這種說法不僅很奇怪，而且那些人根本就不瞭解她的真實狀況。卡拉絲很清楚這些所謂「交情匪淺的朋友」轉眼便消失無蹤了，但是她並沒有因此傷心難過，因為其實她正希望如此。這對她來說是一段相當混亂的時期，而別人不來追問她從舞台退休的理由，倒省了她不少麻煩；她仍然懷著些許成功的希望來練唱，儘管一九七七年

春末她告訴我，就算她會再度演唱，也只會是錄製唱片。而如果失敗了，她也會好好去面對，而不會自怨自艾。

然而還是有一件事讓她很難過，許多年來她與母親和姊姊在私下都沒有任何連繫。一九五七年卡羅哲洛普羅斯離婚之後繼續住在紐約，八年後娶了密切交往多年的帕帕揚小姐。最初卡拉絲非常生氣，但是她還是為他支付眼睛的手術費，以及每個月的生活費。她無法理解父親為何再婚（卡拉絲一直認為帕帕揚小姐想要佔她父親便宜），但是當想起他與她母親在一起時的寂寞與不快樂後，卡拉絲便諒解了。卡羅哲洛普羅斯生命中的最後六年與帕帕揚小姐一同在希臘度過。在一九七二年他過世前，卡拉絲只和他見過幾次面，他去世時幾乎全盲。

她很少談及她的家人，而最後一次提起是在一九七七年。她是以讚揚為她工作的人開始的：「你無法選擇你的血緣關係，但是可以選擇你的寄養家庭。」在表達了她對女僕布魯娜的感激之情之後（布魯娜只比她大兩歲，但是對她來說是亦母亦姊），卡拉絲聲音一沈，多少是為了掩飾喉頭的哽咽，她說：「布魯娜也是我最忠實的護士。當我住院時，只要是她可

以親自為我做的事，絕不假手他人。她為我盥洗，像母親呵護孩子那樣地安慰我。儘管我對布魯娜的忠誠並不驚訝，也深為感激，但是同時我也無可避免地覺得這樣不太對。應該在那裡的是我的母親和姊姊，而不是布魯娜。在醫院時，以及回到家之後，我一直問自己她們為什麼不在那裡陪我。布魯娜必定看出了我的心思，因為她以她聰明而簡單的方式讓我不要想太多。」

然後她談起與家人的關係：「儘管我有缺點，母親與姊姊還是可以以我為傲；我敢說，世上應該有些父母會非常高興擁有一個像我這樣的孩子。而我們卻各自孤單地住在不同的家中，彼此孤立。很久以前，當我父親還在世時，我的姊姊持續寫信告訴我，父母的年事已高。這點我當然知道，這背後真正的涵意是她想向我要更多的錢。不過為什麼她們從來不問我過得好不好呢？就連陌生人都會問候我！這讓我的心靈深受創傷。你知道嗎？我實在無法忘懷這一點，即使已經過了很久，我仍然無法忘記她在憤怒時刻對我所說的那些可怕的話。而我自己也是，被逼得太緊時也會惡言相向。」

我發覺卡拉絲正處於過度情緒化的邊緣，於是試著改變我們對話的氣氛：「我完全瞭解妳的意思。」我說：「父母也可能像孩子一樣忘恩負義。這在雙方面都可能發生——可是父母通常比較容易獲得輿論同情。可是妳是否嘗試過與母親和解呢？儘管這一切都不是妳的錯？」

「首先，我們別說一切都不是我的錯。」卡拉絲很快說道：「沒有人如此完美。很顯然我也有不是之處，儘管我的目的是對的。我一直努力讓雙親在一起，我認為要是我成功了，他們最後一定會心懷感激；同時我也希望我的母親會接受她的小女兒並非只是擁有大嗓門的搖錢樹這個事實。然而從結果看來，讓他們早些離婚也許會比較好，但我並不遺憾自己曾經努力過。

我的母親寫信給我，說她後悔生下了我，並且以惡毒的方式詛咒我（註1），這都是因為我拒絕給她更多的錢。她甚至說我因為兒時的一樁小意外而精神錯亂（註2）。如果她停止對媒體放話，不再抹黑我，那我應該會接納她，何況那時正是我必須為工作奉獻我的身體與靈魂，投入劇院戰場的時候。現在回頭想想，當時情況真是壞到無以復加了，而我不僅覺得憤慨，更覺得受到傷害，因此我受傷的自尊凌駕了我的判斷力。有一段時間我幾乎虛弱到相信自己可以忘記我

曾有過母親。然而,一個人早晚都會發現家庭關係也許不是人類最完美的發明,卻是上天賜給我們最好的禮物。曾經我從丈夫與藝術那兒找到庇護,但是當婚姻破裂後,我發現自己是孤單的,事實上從我有記憶以來就一直是如此。

一九六一年,當我父親帶我姊姊到埃皮達魯斯看《米蒂亞》時,我們之間的一切問題突然煙消雲散。不過這麼想未免過於樂觀了,之後我與姊姊之間的關係並沒有重大的進展,反而又回到原點。也許我沒扮演好我的角色,或者我也許演得太好了。為了要努力顯得自然且毫不高傲,就像我們在十幾歲時那樣,我可能顯得有些好鬥。你知道,與我的母親斷絕關係,實際上也表示我無法再見到我的姊姊。在埃皮達魯斯的會面是由我父親安排的。所以你還是認為我應該嘗試嗎?情況和之前已經大不相同了,而且萬一我被拒絕怎麼辦?」

「我同意妳的說法。」我答道:「可是為何一九六三年初,妳開始在財務上幫助妳的母親。那是怎麼一回事?」

卡拉絲一時之間有些錯愕。然後她拉著我的手臂說道:「你怎麼會知道這些事,而且過了這麼久還記得?好吧,我告訴你。在我母親寫了那本

書幾年之後,我毫無預期地獲得紐約社會福利局的通知,說她已屆退休年齡,而且要求領取政府補助金。而他們也說我要負責提供我貧窮的母親財務上的援助。我立刻請我在紐約的教父以他認為合適的方式來處理這件事情。

當著社會局官員的面,我的教父提議每個月給予我母親兩百元美金,條件是要她停止向媒體挑起對我不利的報導;如果半年之後她遵守此一但書,金額將會提高。儘管她誠摯地保證會遵守約定,但是過沒幾個月她便故技重施,接受義大利《人物》(Gente)雜誌的專訪。有些人就是死性不改。」

艾凡吉莉亞如此不惜一切代價追求曝光。但從另一方面來看,卡拉絲也不能完全推卸責任。她大有理由與母親決裂,但是她在那樣的狀況下可以表現得更為大方、處理得更有智慧。如果她在必須提供母親財務援助時,也試著與她見面——她確實有機會這麼做——她們之間的關係也許可以重新開始,對雙方都會有好處(註3)。

我回答她:「就算妳遭到拒絕,這也不會是白費工夫。給她們更多的錢(幸好妳付得起),提議和她們一切重新開始。人生苦短,然而還是有

許多值得活下來的理由。如果她們沒有回應，那麼錯便在她們，而不是妳。我完全了解妳的委屈，甚至也能了解妳有時候為什麼會那麼固執。顯然沒有什麼能夠阻止妳的母親做她想做的事，但也許妳應該使用不同的策略。不過我這麼說，完全沒有考量妳的工作在妳身上造成的沈重壓力，更別提那些由妳母親挑起的媒體糾纏了。可是妳的姊姊呢？她真的有和妳作對嗎？請原諒我這樣說，妳就當做是妳的小弟在和妳說話。」

「正好相反，」卡拉絲眨眨眼說道：「我把這些話當成是我大哥說的（我指的並不是年紀）。關於母親我已經沒什麼好說的了。也許我可以更努力，可是當時我認為自己已經盡力了，因為她是我的母親，所以我低估了她的限度，以及她的破壞力。至於我姊姊則完全是另外一回事，她從來未曾與我站在同一陣線，而她一定知道我非常需要她的支持。她當然很忙，她一直都忙著處理自己的生活與問題。可是，那我的問題怎麼辦？我姊姊似乎完全站在母親那一邊，無疑她毒害了她的心靈。當母親出版了那本令人無法置信的，誣蔑我的書，而使我們的關係再度走入死胡同時，我的姊姊根本沒有嘗試居中調停。我一開始賺錢的時候的確給了母親許多的

錢，但她很可能從來沒對我姊姊說過；姊姊因而指控我吝嗇，說出我是個讓母親餓死的沒心肝女兒之類的話。在希臘被佔領之前，母親也用過同樣的伎倆，說我的父親沒寄任何錢來，好讓我們對他產生反感。無論怎麼說，我並沒有刻意與姊姊作對。

我同意你所說的一切，而且我向你保證我會銘記在心。只是我必須先自我心理建設。你知道，在真實生活中我不是諾瑪也不是薇奧麗塔。如果我能夠多擁有一些她們的力量而不是弱點，那就好了。我會嘗試的。」

在卡拉絲去世多年之後，我對伊津羲有了更深的認識，我知道她是個好人（真正的好人）而且本性溫和，她通常以君子之心度人（也許有些過度了）。她曾經完全受制於母親，而總是得毫無保留地服從母親的希望。伊津羲說卡拉絲在過世前一年左右曾經打過幾次電話給她，總是保持友善的這對姊妹談論一些日常瑣事，以及她們在希臘認識的人，有一兩次卡拉絲透露自從她不再演唱之後，就很少人有人對她感興趣了，談話中她從未提及母親。而一直要到一九七七年八月，姊妹倆的感情才變得更為熱絡而親密；卡拉絲說她秋天將會去雅典，屆時兩人可以見個面（註4），但是她仍然沒有談到母親。

早年，艾凡吉莉亞對於卡拉絲的歌者生涯扮演著重大的角色，然而她完全是出於自私自利，想要以女兒的天才來為自己謀求名利，顯然並不包括真摯的母愛。而沒多久後，希達歌接管了她的職業發展，她們也建立了終生的感情，但卡拉絲仍然渴求著母愛。之後，母親死要錢的強硬態度，以及不擇手段毀謗她的行為，使她陷入一般人都會有的反抗機制：她說服她自己厭惡母親，也試著忘記母親的存在。

自從卡拉絲的職業生涯，在實質上結束之後，她與麥內吉尼形同陌路，而歐納西斯與其他的朋友也都相繼過世，儘管過去有這麼多風風雨雨，她對母親開始有了不同的想法。但卡拉絲不願意主動和解，因為她害怕她的母親還是會拒絕她，尤其是她已經有一段時間沒有任何藝術活動了，也就是不那麼出名了。因此，她希望先與姊姊化解冰霜，以刺激母親起頭進行和解，然後她會從那裡接手。但不論情況為何，卡拉絲很不幸地再次失算了。

一九七七年九月十六日，卡拉絲因為心臟衰竭逝於巴黎的住所。據當時在她身邊的女佣布魯娜表示，她臨終的時間不長，只有短暫的痛苦。那一天布魯娜在上午九點三十分喚醒她。由於卡拉絲前一天曾經外出數小時，身體還有些疲憊，但是精神不錯。她要布魯娜邀請當時人在巴黎的三位義大利朋友晚上一同用餐。喝完咖啡、閱畢信件之後，她決定要再多睡一會兒。後來她於下午一點十分起床，而當她從臥室走出來時，她覺得頭昏，而且身體左半邊有刺痛感；她倒下去，但神智仍清楚，在那個時候喚來她的女佣。布魯娜幫助她躺回床上，讓她喝了一些咖啡，然後打電話請醫生過來。醫生不在家，而由於美國醫院的電話也一直佔線，於是醫生的管家被請過來；然而在他到達之前，卡拉絲已經與世長辭了。

在巴黎比才街（rue Georges Bizet）的希臘東正教教堂舉行喪葬儀式之後（教堂儀式同時於倫敦、米蘭、紐約與雅典等地舉行），卡拉絲的遺體於拉謝茲神父（Pere-Lachaise）墓園火化，骨灰暫時保管於該地。一九七九年六月，希臘總理卡拉曼里斯下令以軍艦將卡拉絲的骨灰運回希臘，經過簡短的儀式之後，骨灰被灑在愛琴海之上。

麥內吉尼最初認為卡拉絲的死亡是件不幸，甚至是因為朋友不負責任的過失所導致的。他告訴我，由於失眠，卡拉絲在生命的最後三年中，一直服用經過醫師處方的溫和鎮定劑與

瑪莉亞・卡拉絲的骨灰被灑在愛琴海之上。「她付出而不佔有，豐富了人類文明，也讓希臘人引以為傲。」──這是文化部長給她的告別辭。

安眠藥，但是德薇茨為了讓卡拉絲更依賴她，提供她一些更為強效的藥物，最後讓她因心臟衰弱而致命。

一九七四年二月，卡拉絲認識了德薇茨。當時她正與迪・史蒂法諾進行巡迴演唱，由於他在波士頓音樂會當天生病，卡拉絲不願也不能整晚獨自演唱，音樂會更不可能延期，正好在波士頓的德薇茨便彈奏了一些鋼琴獨奏曲來代替迪・史蒂法諾的詠嘆調。巡迴演出結束後，卡拉絲回到家中，同樣也住在巴黎的德薇茨開始以朋友的姿態和她來往。那段時間卡拉

絲沒有藝術活動，而且相對來說比較寂寞。德薇茨是個非常精明且投機取巧的女人，她利用這個時機，總是自願為卡拉絲跑腿，甚至到做牛做馬的程度。同時她也常偷偷暗示自己是卡拉絲的信友忠僕。因此，這位之前不為人知的鋼琴家沾了卡拉絲的光，也多少變得比較出名了。

卡拉絲似乎沒有因為這個女人偽裝的熱誠而接納她，而是因為她有用處而容忍她。到最後她幾乎成為不可或缺的人物，因為她能夠提供需要的藥丸。有一次我在無意間對卡拉絲

說，她能找到像德薇茨夫人這樣的好朋友真是不錯，她看來十分吃驚，以典型希臘人的手勢揮手否認了「朋友」這個說法，更不用說是信友忠僕了。

卡拉絲僅僅偶爾對我提到她的失眠，儘管她相當固定地服用安眠藥。我建議她可以花些時間到海邊或山上別墅，過過戶外生活，以治療她的失眠，她認為這是個絕佳的主意。不過，她並未遵從我的建議，由於她沒再提到這回事，我也沒想到要問她。一直到她死後才突顯出這個問題比她告訴我的情況還要嚴重。她對藥物的依賴在她生命的最後六到八週變得相當嚴重，而伊津義在《姊妹》一書中指出卡拉絲要她從雅典寄某種藥丸給她，也證實了這一點。

卡拉絲死後，德薇茨立刻掌控了一切。她以身為卡拉絲的親信為由，強行進入公寓，幾分鐘內卡拉絲的個人文件便從書房中消失了。當天晚上德薇茨以主導者自居，下令說根據卡拉絲的意願（之前與她談天時曾口頭表示）遺體將被火化，完全沒有徵詢過卡拉絲的母親或姊姊（她們無疑是最近的血親），巴黎的希臘大主教被說服授權火化（卡拉絲所屬的希臘東正教信仰並不允許在希臘執行火葬，也沒有相關設備。然而，如果是在外國實行，而且完全合於死者生前意願

的話，希臘教會也會讓步，儘管出於無奈）。

德薇茨至少有一名共犯。當麥內吉尼身體狀況夠好（他心臟病發作，正在休養），便在卡拉絲去世後一個月前往巴黎，想要知道為什麼他的妻子會被火化。火葬場的紀錄顯示某個名叫尚‧華爾（Jean Roire）的人自稱是卡拉絲的近親；在葬禮之後他隨著棺木前來，正式提出火化的要求，而且在半小時內立刻實行，而非如習慣上於翌日辦理。麥內吉尼一直無法查到尚‧華爾是誰。他最後的結論是，也許卡拉絲的母親和姊姊要求華爾來處理火化的正式手續。

十二年後，伊津義在《姊妹》一書中透露出更多實情：她到達巴黎參加葬禮（她的母親身體狀況欠佳，無法旅行），發現每件事情德薇茨都已經安排好了，她說她只是盡卡拉絲最親密的朋友的義務，而她也是唯一知道卡拉絲的遺願的人，因此她有道義上的責任。這個「既定事實」震懾了伊津義，她覺得自己在巴黎完全是個陌生人，她已經有十六年沒見過她妹妹，之前也沒聽說過德薇茨這號人物。伊津義得知卡拉絲要被火化大為駭異，但也無法抗議。在火葬場德薇茨堅持要她和卡拉絲的佣人布魯娜與費魯齊歐（Ferruccio）、德薇茨的一

位希臘親戚，以及法國人華爾一起等候。德薇茨告訴伊津羲說華爾先生是位樂評（註5），也是卡拉絲的好友，來幫忙她處理喪事的細節安排，所以沒有什麼好擔心的。然而麥內吉尼看到的火葬場授權火化文件，卻只有神秘的尚·華爾的簽名。

聽到卡拉絲的死訊，在她生前對她從來沒說過一句好話（至少在公開場合是如此）的艾凡吉莉亞說，不如讓她自己死了還比較好。儘管如此，她很快就從悲傷中恢復過來，當伊津羲參加卡拉絲的葬禮後，從巴黎打電話給她，她很關心地問說有那些名人趕去為她過世的女兒送行。

艾凡吉莉亞，一位具有無窮精力與應變能力的女人，既有吸引力亦有殺傷力，她迷失了方向；她的缺乏智慧與耐心，以及對於顯赫名望的病態妄想，佔據且控制了她後半輩子的行動。她給家人帶來了極大的麻煩，不論他們本身有什麼缺點，她的無理要求與專制態度幾乎毀去了他們的生活。多年來身為卡拉絲的母親，讓她取得了有利地位，因此少有人懷疑她對女兒的殘酷誣蔑，甚至是毀謗。要瞭解像艾凡吉莉亞那樣的人非常困難，因此惡性循環持續下去，而誰是施害者，誰是受害者很難區分，實際上雙方都是悲劇的一部分。在卡拉絲去世後，高齡八十歲、患有糖尿病的艾凡吉莉亞，健康慢慢地惡化，逝於一九八二年。

直接造成卡拉絲死亡的原因不明。傳開來的流言（有些由媒體報導）包括了心臟病、自殺、意外事故與過失致死。這些理論或多或少都與卡拉絲服用的各種藥物有關，卻沒有一個能夠被證實；沒有進行解剖或驗屍。火化似乎是掩飾真相最容易的做法。屍體可以掘出，而要得到骨灰或加以分析就很困難了。在這裡就算有骨灰也無法當做證據。接下來發生了一件意外，卡拉絲的骨灰從墓園的地下墳墓中被偷走，令人無法解釋的是隨後又被歸還，德薇茨還將之安全地保管在銀行內。這件意外可能是有心人士的安排，而骨灰也被調包了。

自殺的說法更難獲得證實，但是人們總是信手拈來一段現代的浪漫情節：卡拉絲不僅失去了她的聲音，而她「不顧一切」愛著的那個男人為了另一個女人拋棄了她。在他過世後，心碎的卡拉絲別無活下去的理由。除此之外，麥內吉尼在一九八○年十二月，過世的前幾個月，寫下了他與卡拉絲的生活，也改變了他的看法，做出她事實上是自殺的結論。

麥內吉尼的新證據完全建構在一張他在卡拉絲的祈禱書中發現的字條

上。字條是卡拉絲以義大利文寫在Savoy飯店的信紙上，寫給T（卡拉絲通常叫她丈夫蒂塔Titta），時間是一九七七年的夏天。字條上引用了《嬌宮妲》中著名的詠嘆調〈自殺〉的第一句：「在這些可怕的時刻，唯有你在我身邊，誘惑著我。我命運的最後一聲呼喚，我生命中最後一個十字路口」（In questi fieri momenti, tu sol mi resti. E il cor mi tenti. L'ultima voce del mio destino, ultima croce del mio camin）。儘管這張字條是卡拉絲的筆跡沒錯，但並不能證實麥內吉尼牽強的說法。紙張已經有好幾年的歷史（在倫敦換新電話號碼之前），而日期以及「給T」（a T）這幾個字比起字條中的其他字母略小一些。換句話說，它們可能是假造的，而整件事可能是另一件麥內吉尼想要說服自己，向世界證明卡拉絲最後一張字條是寫給他的。

關於這張字條最合理的解釋，可能是卡拉絲為了背誦這首詠嘆調的歌詞而隨手寫下的。在音樂會之前她習慣這麼做，因為儘管她記憶音樂的能力很強，對於背歌詞便不那麼在行。這些詩句可能寫於一九七一年，當時卡拉絲在倫敦與迪·史蒂法諾演唱兩場音樂會，而這首曲子便在曲目之中。她最後一次住宿在Savoy的時間是一九七七年五月。如果她如麥內吉尼所言，在當時寫下了這個訊息，便會寫在印有新電話號碼的紙張上。更何況，她一直等到九月中才結束自己的生命，這也很奇怪。

其他多項因素也顯示自殺並不可能。一九七七年春天，當我不經意地提到她母親時，卡拉絲表示自己對家人（母親與姊姊）的財務援助在她們有生之年不會間斷。她在自己擬的遺囑中安排了這件事。卡拉絲還說她已經為她的傭人布魯娜與費魯齊歐做好安排，也留下了一筆錢給卡拉絲獎學金基金（Callas Scholarship Fund），以及另一筆提供給音樂家，還有米蘭癌症研究機構的基金。許多她的財物將會留給她的親友與歌劇院。但除了她的教父藍祖尼斯之外，其他的親戚並不包含在內：她的叔舅、表親以及其他的人只想沈浸在她的光芒之中，在她成名之前卻對她完全不感興趣。

她過世後，人們不論在律師處或者她的公寓中都沒有發現遺囑（可能是德薇茨將之從書房內取走），因此認定卡拉絲並未立下遺囑；她僅有的受益人為她的母親與姊姊。不過，麥內吉尼也提出了一份卡拉絲立於一九五四年的遺囑；雙方在經過數個月的激烈爭論之後，終於在訴訟費用變成

天文數字之前達成庭外和解。他們平分了卡拉絲可觀的財產。麥內吉尼繼續領取她在義大利的唱片版稅（他們一九五九年分居時，麥內吉尼根據義大利法律獲得他妻子財產的一半，卡拉絲卻未得到他的金錢，因為這些錢是他在他們結婚之前賺得的。直到卡拉絲過世，他們在義大利都「只是合法分居」。

　　一九七七年她與我討論到麥內吉尼，她說她在義大利是否能離婚，一點也沒關係，因為她從來沒有再婚的打算。儘管我相信她當時的說法，但也感受到另外一個動機：她從未原諒麥內吉尼「搶走」她一半的錢，尤其是他早已經偷偷地運用他們聯名帳戶中的金錢，以自己的名義進行投資。而她很有可能會繼承麥內吉尼的金錢——他畢竟大她二十九歲。就算她正式立下自己的遺囑，如果麥內吉尼過世的話她還是擁有繼承財產的資格。

　　事實證明，如果她曾經想要自殺，她一定會將她的遺囑安全地存放在律師那邊（她一直是個極為小心翼翼的人），如此她的可觀財產才會根據她的意思來分配，然則情況並非如此。

　　經過諸多分析，她死於心臟衰竭的可能性最高。然而，剩下的問題在於這是他人造成的意外或過失，還是

自然發生的。她成年後幾乎一直有著心臟病，而儘管麥內吉尼做出卡拉絲乃是自殺的結論，他還是於一九八〇年披露，卡拉絲的心臟病醫師在一九五九年（他們夫妻分居的那一年）之前，便經常關心她的健康情形。卡拉絲將自己有時低到相當危險的血壓，歸因於德國佔領雅典時期所經歷的困苦：「即使現在我的身體狀況不錯，我還是可以感覺到殘留在我身上的疲憊，就像是一種不良的遺傳，我的血壓最高不超過九十。」除此之外，卡拉絲因為失眠而服用的強烈藥物最後可能造成她的心臟衰弱加速發生。

　　檢視德薇茨的後續行為相當重要。在卡拉絲的遺產為麥內吉尼、伊津羲與她母親瓜分之後，德薇茨竟然又大膽地向卡拉絲的姊姊詐騙了一筆錢財。處理卡拉絲的遺產事務的伊津羲（她母親當時實際上已經病重），完全被這個自稱是卡拉絲忠誠朋友的女人玩弄於股掌之間，而且還對她幫這麼多忙相當感激。德薇茨向伊津羲敲詐了一張署名給她的八十萬美金支票，以及一筆四十萬美金的個人饋贈，成立一個專為歌者而設立的卡拉絲基金會；還有，卡拉絲留下的約一百九〇箱財物，本來應由麥內吉尼與伊津羲平分，但德薇茨最後只給了伊津羲七箱，指稱剩下的都被麥內吉尼

偷走了。尤有甚者，她處理了卡拉絲巴黎住所的販售事宜，但只寄給伊津羲八萬美金，佯稱所收到的巨額金錢剩下的部分，全都用來支付卡拉絲死後五年來未償付的財產稅。

伊津羲一直到一九八五年都還被蒙在鼓裡，直到她嫁給了一位醫生斯塔索普洛斯（Andreas Stathopoulos），在丈夫的忠告下，她才終於看清了一切。總部設於夫里堡（Fribourg）的卡拉絲基金會並不存在，而且巴黎住所並沒有被徵收稅金，德薇茨並不是卡拉絲的好朋友，充其量只是一個食客。當德薇茨受到質疑時，她為了自保而絕望地拿出一封打字信件的影本，上面卡拉絲的簽名明顯是從另一封信移花接木而來，立她為遺產的受益人。這是個幼稚的偽造。除此之外，伊津羲與先生還發現她將詐騙而來的財富轉投資，而且全都賠光了。德薇茨這個怪人意外地陷入昏迷，死於一九八七年十一月。

瑪莉亞·卡拉絲不能單以評斷崇高藝術家的方式來加以蓋棺論定。在她晚年退休期間，不能再透過藝術來表達情感與挫折時，她說道：「我這輩子做了一些好事，但也做了一些不那麼好的事，因此現在我必須贖罪。」她指的是她的婚姻破裂，因為她認為那是罪行，不論錯的是誰或者

原因為何，這是她深植於心的宗教信仰。無論如何，對她而言，生命中最大的悲劇是得不到母愛，也沒有子女。

和大多數人一樣，她也有對自我認同產生疑慮的時刻，然而這些時刻藉由生命神秘且不可扼抑的力量而獲得了救贖。她於一九七七年對我說過：「我已經寫了回憶錄。就在我所詮釋的音樂之中——這是我唯一真正懂得的語言！」這句話將會一直迴響著。但是在面對最後審判之際，她那樣勇往直前，對藝術全心奉獻，毫不保留地將之奉為圭臬，是正確的嗎？聖瑪德蓮（Mary Magdalene）這個人物深深吸引著她，而她也感嘆沒有一齣關於她的優秀歌劇作品。她渴望有機會能詮釋這個角色，甚至藉此尋得救贖。

不管我們是否能夠認同卡拉絲的悲傷、喜樂，或是她的罪，到最後這一切都會被遺忘。做為女人的卡拉絲只是個凡人。至於女祭司的藝術，她給全世界的遺產，則將長存。

註解

1 有一位希臘女士曾告訴我,她一九五〇年代在紐約當女裁縫,艾凡吉莉亞也在同一間公司工作,她顯然相當「心理不正常」,不斷詛咒她有名的女兒,希望她會罹患癌症以做為拋棄母親的懲罰。

2 艾凡吉莉亞將卡拉絲所謂的易怒脾氣與沒心肝,歸因於她在五歲大時遇到車禍所致。在《姊妹》一書中,伊津義說她的母親總是把卡拉絲的小意外的嚴重性加以無比放大。如同我們之前說過的,艾凡吉莉亞自己曾經於一九二五至二六年間於紐約州的伯衛精神療養院(Belleview psychiatric institution)住過數週。

3 不久艾凡吉莉亞搬到雅典,她的花費變得更高,而也住在雅典的伊津義則會應她的要求,實現她的願望。

4 卡拉絲計劃於九月下旬她從賽普勒斯度假回來時造訪雅典。

5 多年之後伊津義告訴我,她認為尚·華爾是一位掮客或者會計師。

《在陶里斯的伊菲姬尼亞》（Ifigenia in Tauris）

葛路克作曲之四幕歌劇；法文劇本為基亞爾（Guillard）所作，義大利劇本為達朋提（Lorenzo Da Ponte）所作。一七七九年五月十八日首演於巴黎歌劇院。

卡拉絲一九五七年於史卡拉演出四場伊菲姬尼亞。

第一幕：陶里斯的黛安娜神殿之前。麥西尼國王阿加曼農（Agamemnon）與克呂泰涅斯特拉（Clytemnestra）的女兒伊菲姬尼亞，許久以來一直是陶里斯島上黛安娜女神的女祭司，而她幾乎可說是蠻族西夕亞國王托亞斯（Thoas）的囚犯。突如其來的暴風雨，打斷了伊菲姬尼亞的祝禱，她向希臘女祭司們述說她反覆夢到的一個夢──她夢到父母親的鬼魂，而她的弟弟奧瑞斯提斯（Orestes）正處於遭到獻祭的威脅。

（左）以別人模仿不來的精簡方式（以及些許的管弦樂），卡拉絲具體呈現了伊菲姬尼亞的絕望恐懼、悲傷、孤單痛苦和憐憫與尊嚴。

（左下）托亞斯（柯札尼，Colzani飾）要伊菲姬尼亞將上岸的其中一名希臘陌生人獻祭，以免除任何即將發生的危險。

（右下）第二幕：神殿中伊菲姬尼亞的房間。詢問陌生人之後，伊菲姬尼亞得知克呂泰涅斯特拉謀殺了阿加曼農後，為兒子奧瑞斯特所殺，而奧瑞斯特也死了。伊菲姬尼亞為她的弟弟哀悼。

在「哦，不幸的伊菲姬尼亞」（O malheureuse Iphigenie）中，卡拉絲維持著作曲家的古典旋律線，但未能變化音色，因而略顯單調。

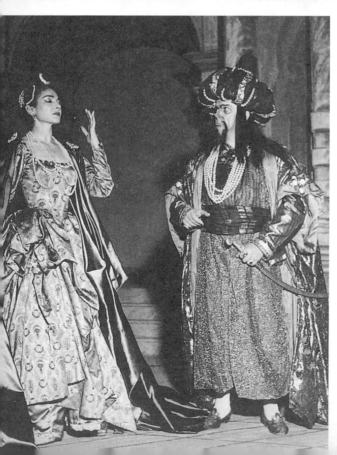

在黛安娜神殿。受到其中一位陌生人願意為同伴而死的真誠請求所感動,伊菲姬尼亞允諾了。當她舉起刀子時,被獻祭者卻叫道,他姊姊在陶里斯也是死於同樣的方式,讓她一驚,理解到原來這名俘虜正是她的弟弟奧瑞斯特(東蒂飾),於是姊弟重聚。

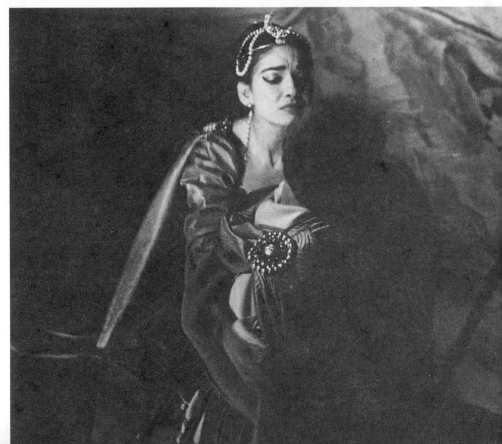

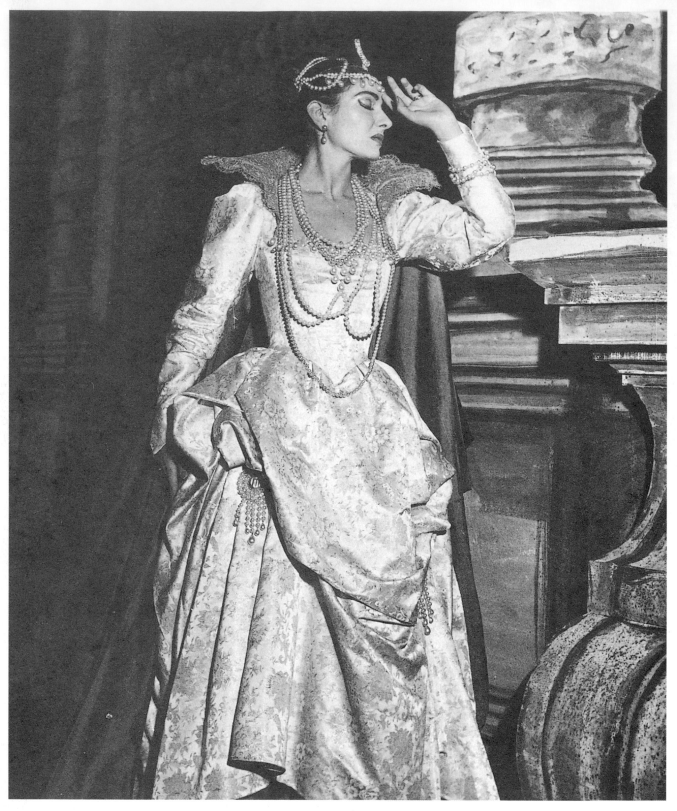

伊菲姬尼亞向黛安娜祈禱，幫助她的弟弟回到希臘。在「我顫抖著請求您」（je t'implore et je tremble）中，卡拉絲的演出令人極為動容──這是文字與音樂的完全融合。

《假面舞會》（Un ballo in Maschera）

威爾第作曲之三幕歌劇；劇作家為宋瑪（Somma）。一八五九年二月十七日首演於羅馬阿波羅劇院（Teatro Apollo）。卡拉絲一九五七年於史卡拉演出五場《假面舞會》中的阿梅麗亞（Amelia）。

第一幕：巫莉卡（Ulrica）的小屋。絕望的阿梅麗亞（卡拉絲飾）努力要忘記她對里卡多（Riccardo）不被允許的愛，她獲得占卜者巫莉卡（席繆娜托飾）的建議，要她於午夜到絞刑台下摘取魔法藥草。里卡多偷聽到巫莉卡的話，決定也要到那裡去。

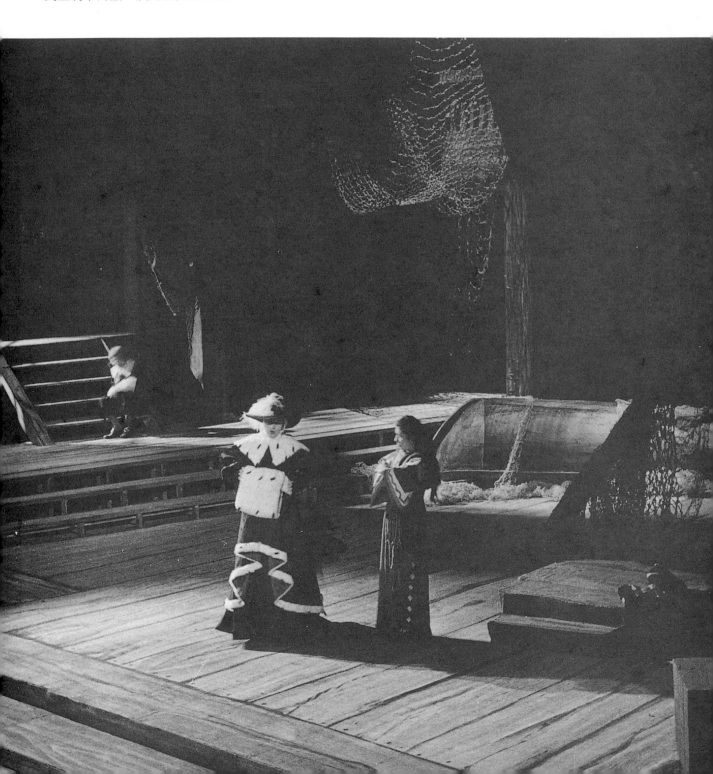

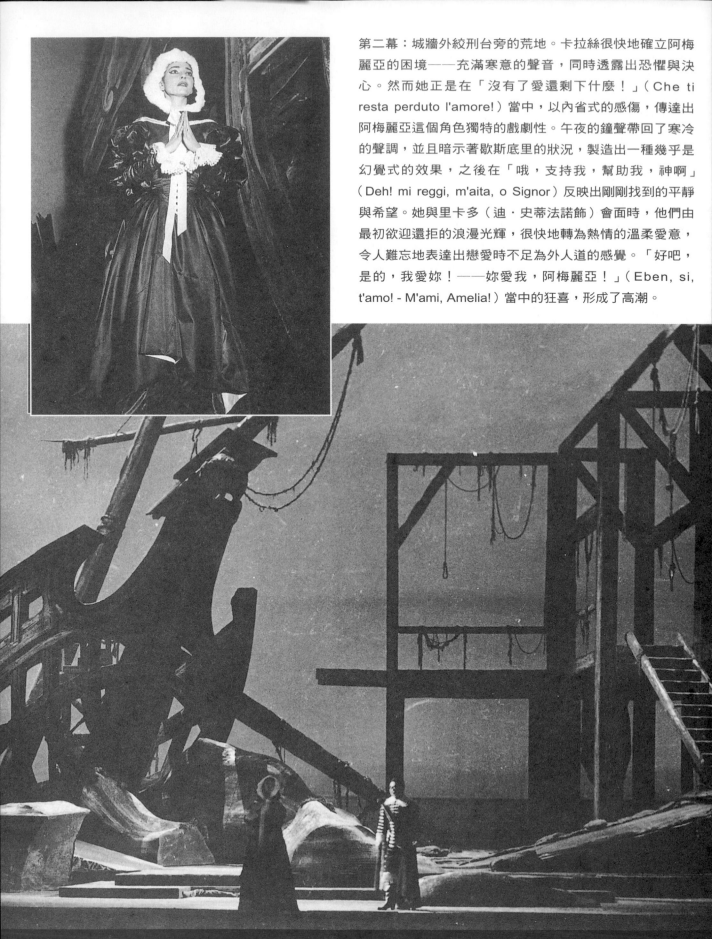

第二幕：城牆外絞刑台旁的荒地。卡拉絲很快地確立阿梅麗亞的困境——充滿寒意的聲音，同時透露出恐懼與決心。然而她正是在「沒有了愛還剩下什麼！」（Che ti resta perduto l'amore!）當中，以內省式的感傷，傳達出阿梅麗亞這個角色獨特的戲劇性。午夜的鐘聲帶回了寒冷的聲調，並且暗示著歇斯底里的狀況，製造出一種幾乎是幻覺式的效果，之後在「哦，支持我，幫助我，神啊」（Deh! mi reggi, m'aita, o Signor）反映出剛剛找到的平靜與希望。她與里卡多（迪·史蒂法諾飾）會面時，他們由最初欲迎還拒的浪漫光輝，很快地轉為熱情的溫柔愛意，令人難忘地表達出戀愛時不足為外人道的感覺。「好吧，是的，我愛妳！——妳愛我，阿梅麗亞！」（Eben, si, t'amo! - M'ami, Amelia!）當中的狂喜，形成了高潮。

（左）第三幕：雷納托（Renato）家中的書房。雷納托（巴斯提亞尼尼飾）逮到他的妻子與總督在荒野中，他判她死刑。阿梅麗亞抗辯自己的清白，但徒勞無功，於是懇求在她死之前，再擁抱兒子一次。

卡拉絲在「我願一死，但先賜我最後一個恩惠」（Morro, ma prima in grazia）中的表現相當不穩，對某些人來說，其戲劇性放得還不夠開。然而，這首詠嘆調表達的是一位上流社會的英國仕女的單一情感，其戲劇性合宜地以內省且含蓄的方式道出——而且在這些限制之中，亦非常感人。

（下）總督府的跳舞廳。雷納托相信里卡多要為阿梅麗亞被信以為真的通姦罪行負責，他加入了叛亂者的行列，要在假面舞會中暗殺總督。當里卡多悲傷而熱情地向阿梅麗亞告別時，雷納托一刀刺向他。垂死的里卡多向雷納托保證他的妻子是清白的，並且給予他一張可以讓他和妻子到英格蘭去的授權書。在原諒了所有的叛亂者之後，里卡多倒地身亡。

《海盜》（Il pirata）

貝里尼作曲之二幕歌劇；劇作家為羅馬尼。一八二七年十月二十七日首演於史卡拉劇院。

卡拉絲於一九五八年五月，在史卡拉演唱五場《海盜》中的伊摩根妮，並於一九五九年一月，在紐約與華盛頓特區以音樂會形式演唱這個角色。

第一幕：西西里，靠近卡多拉（Caldora）的海岸。伊摩根妮（卡拉絲飾）由她的侍女阿黛蕾（Adele，薇齊莉，Angela Vercelli飾）陪同，以傳統卡多拉人的待客之道殷勤招待遭逢船難的水手。伊圖波（Itulbo，倫波，Rumbo飾）假裝是領導者（真正的船長瓜提耶洛躲了起來），隱瞞他們是海盜的事實。

卡拉絲以帶著威儀的甜美歌聲，建構出伊摩根妮的浪漫個性，而在「我夢見他倒在血泊中」（Lo sognai ferito esangue），則有力地透露出她情緒上的騷動。

（左）卡多拉城堡前的陽台。夜晚。伊摩根妮的同情心為某個遇害船員所撩起。他閃避她的問題，但最後還是透露了他曾經是她的情人孟塔托（Montalto）伯爵瓜提耶洛（柯瑞里飾）。然而他們的重逢喜悅卻相當短暫；伊摩根妮如今是他的敵人卡多拉公爵埃奈斯托（Ernesto）的妻子：她為了讓她年邁的父親活命，於是嫁給埃奈斯托，屈服於悲慘的命運下。

卡拉絲以熱情但又極度細緻的方式，暗示出她衝突的情感：在強烈的壓抑之下，火焰持續熊熊燃燒著。在「你這不幸的人！啊，逃吧！」（Tu sciagurato! Ah! Fuggi）中，這位不幸的女人有一度憤而超越了她的個人悲劇：她傾訴她的愛情，明知這一切都是白費力氣。

（下）城堡土地一處燈火通明的地方。埃奈斯托（巴斯提亞尼尼飾）與他的騎士擊敗海盜，勝利回歸，然而他對於妻子的缺乏溫情感到心煩。同時他也對那些遭到船難的人感到懷疑，想要質詢他們的首領。

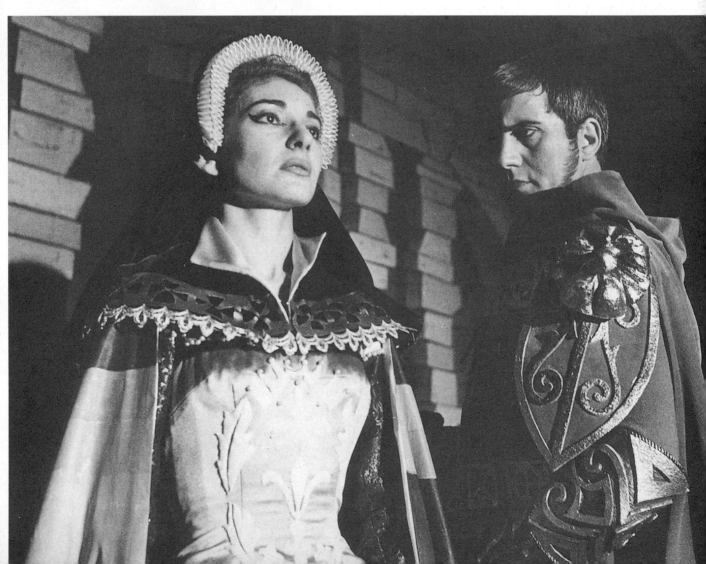

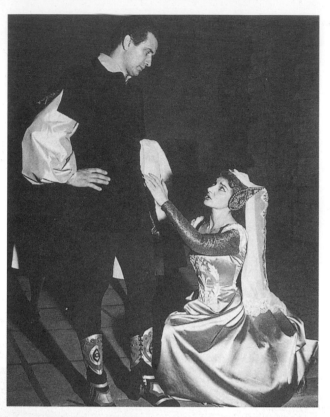

（左）第二幕：將近黎明之際。當伊摩根妮要求瓜提耶洛丟下她獨自離去時，埃奈斯托當場逮到她們，並且要求和他決鬥。埃奈斯托被殺害，而瓜提耶洛則自首認罪。在審判過程中，伊摩根妮失去了理智。

（下）城堡前的庭院。伊摩根妮拉著幼子的手，慢慢地帶著他，以最富表情的手勢，傳達出她錯亂的精神狀態。抑制著悲傷，她以一種朦朧的聲調，懇求過世丈夫的寬恕；音符如同「聽得見的」眼淚流瀉，毫不費力的最弱音，達成了一種揮之不去的真實感。當瓜提耶洛被判死刑時，卡拉絲使伊摩根妮落入深淵。想像著有一個要處死她的絞刑架，她懇求太陽不要讓她看到可怕的景象（O Sole, ti vela di tenebre oscure!）；她的聲音採取了一種幾乎是威脅的聲調，但是不曾脫離華麗裝飾音的戲劇精神：「看那裡！致人於死的絞刑台，啊！」（La vedete! il palco funesto, Ah!）這幾個字涵括了伊摩根妮的世界——她的愛情、不幸、罪愆、絕望與滌罪。

《波里烏多》（Poliuto）

董尼才悌作曲之三幕歌劇；劇本為康馬拉諾所作。一八四〇年四月十日，以《殉教者》（Les Martyrs）的劇名首演於巴黎歌劇院，使用斯克利伯（Scribe）的法文劇本。一八四八年十一月三十日，才以《波里烏多》（作於一八三九年）的劇名，於作曲家死後在那不勒斯的聖卡羅劇院演出。卡拉絲於一九六〇年在史卡拉演唱五場《波里烏多》中的寶琳娜，這成為她劇目中的最後一個新角色。

第一幕：亞美尼亞（Armenia）的地下墓穴入口。寶琳娜（卡拉絲飾）非常驚恐，因為她的丈夫波里烏多宣佈停止崇敬朱比特，改信當時遭到大力譴責的基督教。然而，在偷偷聆聽了波里烏多的受洗禮之後，在她的潛意識中，也幾乎改信基督了。

卡拉絲以音樂的手段，來傳達此一至上的感覺：「他們為敵人祈禱！多麼神聖的寬容啊！」（Fin pe'nemici loro! Divino accento）。寶琳娜懇求波里烏多（柯瑞里飾）對他的新信仰保密，特別是不要讓她的父親羅馬總督知道，以及不讓決心要消滅所有基督徒的新任地方官塞維洛（Severo）知道。

（上）密提林（Mitilene）的大廣場，亞美尼亞。密提林的人民歡迎塞維洛（巴斯提亞尼尼飾──前排中的右邊那位）和他的隨從。他心碎地從總督費利伽（Felice）那裡得知，他的女兒寶琳娜已經嫁人了。

（左）第二幕：費利伽家中的中庭。大祭司卡利斯汀內（Callistene）欺騙塞維洛，讓他以為儘管寶琳娜已經嫁給波里烏多，但仍然愛著他。

在她與塞維洛會面時，卡拉絲最初的強烈激動為尊嚴所擊退，並且讓她面對此一狀況，仍能高貴地挺立不搖：「讓我遠離你以保持清白純潔」（Pura, innocente lasciami spirar lontan da te）。

朱比特的神殿。卡利斯汀內
（札卡利亞飾）要求費利伽
（佩利佐尼Pelizzoni飾）將尼
爾寇（Nearco）判處死刑，
因為他在前一晚為基督教增
加了一名新的信徒。尼爾寇
拒絕說出新信徒的名字，而
波里烏多則自己招認了。當
衛士要將他逮捕時，寶琳娜
插手干預，引起了卡利斯汀
內的憤怒。她懇求波里烏多
收回他的供認，並要父親原
諒他，但都徒勞無功。當她
最後要博取塞維洛的歡心
時，波里烏多咒罵她是個蕩
婦、無恥的女人，並且憤怒
地打翻祭壇。波里烏多與尼
爾寇被帶走，而費利伽則強
將女兒拉在身邊。

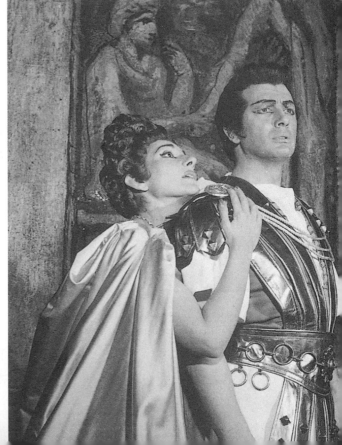

第三幕：競技場的囚牢。儘管寶琳娜無法說服波里烏多改變信仰，以躲過一死，她還是贏回了他的愛。他對於死後的生命會更好的信仰，終於也讓她改信基督：「這等感覺必為唯一的神所啟發！我信仰祂，我崇敬祂」（Spirati quei sensi non puote che un Dio! Lo credo. L'adoro）。他們雙雙至競技場赴死。

《托絲卡》(Tosca)

浦契尼作曲之三幕歌劇;劇本為賈科薩與伊利卡所作。一九〇〇年一月十四日,首演於孔斯坦齊劇院(羅馬歌劇院)。卡拉絲第一次演唱托絲卡(她職業生涯中首次演出主要角色),是一九四二年八月二十七日於雅典,而最後一次也是她最後一場的歌劇演出,則是一九六五年七月五日於柯芬園,她一共演出過五十五場。

第一幕:羅馬聖安德烈亞教堂(Sant'Andrea della Valle)。馬里歐(祁歐尼飾)遲遲不開門,讓托絲卡(卡拉絲飾)起了疑心,懷疑有另一個女人和他在一起。

卡拉絲表現得衝動、焦慮、嫉妒而熱情。她擁抱情人或者撫摸他頭髮的方式,可說讓人上了一堂性愛課程。「難道你不期待我們的小屋」(Non la sospiri la nostra casetta)中的感官之美,說明了她在馬里歐的畫作中發現瑪凱莎·阿妲凡提(Marchesa Attavanti)特徵時的無比妒意。確認了馬里歐對她的愛之後,卡拉絲既天真又賣弄風情,其吸引力令人無法抗拒:「不過要把她的眼睛畫成黑色!」(Ma falle gli occhi neri!)。

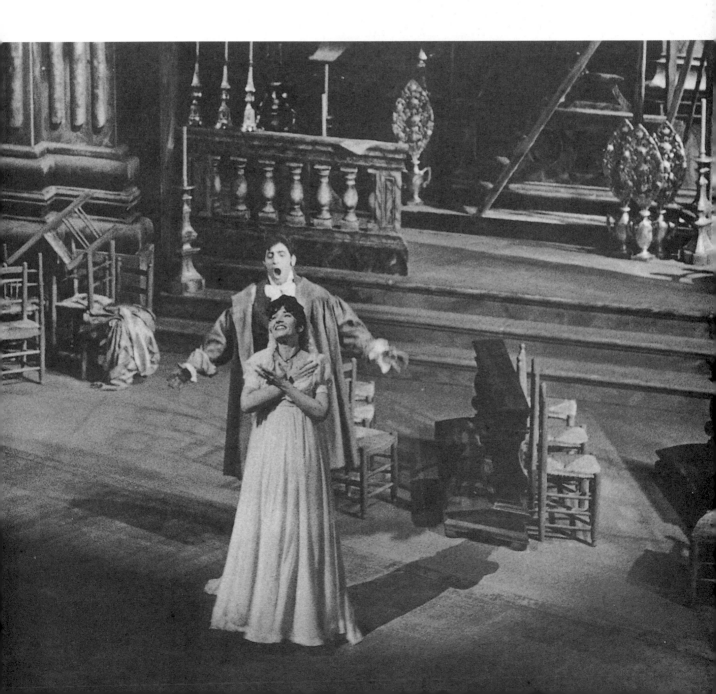

第二幕：史卡皮亞位於芬內宮（Palazzo Farnese）的居所。史卡皮亞（戈比飾）對馬里歐的殘暴施刑，攻破了托絲卡的防線；她供出安傑洛蒂（Angelotti）躲藏的地點。

卡拉絲嚴厲批評史卡皮亞，呼喊著：「兇手！」（Assassino!），隨後跟著的則是寂靜無聲的懇求：「我想見見他」（Voglio vederlo）。當馬里歐被拖回刑求室時，暴風雨降臨。卡拉絲像隻野貓似地試著阻止他，被絆倒在地板上，並且向史卡皮亞苦苦哀求：「救救他！」（Salvatello!）

（上）史卡皮亞與托絲卡的較勁進入了高潮，他故做慇懃地暗示她，說她還可以拯救馬里歐。

卡拉絲以陰沈、輕蔑的聲音丟出這幾個字：「代價是多少？」（Quanto? Il prezzo!）她強調「代價」（prezzo）這個字眼，以及她的手勢意味著，她還天真地認為自己能與史卡皮亞公平較量。

（右）史卡皮亞要的是另一種回報：他誓言要擁有托絲卡：「是我的！沒錯，我會擁有妳！」（Mia! Si, t'avrò!）；馬里歐被當成人質！她可以自由離去，可是馬里歐將會成為一具死屍。

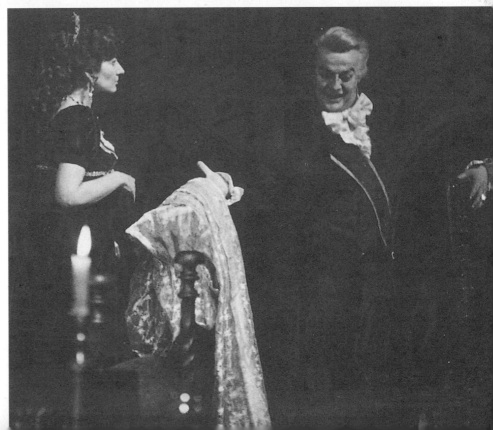

最主要的是，史卡皮亞心懷不軌；托絲卡對他愈反感，他便更殘酷地渴求她。

當他瘋狂地繞著房間追逐她時，她帶著極度的嫌惡唱出「我厭惡你，卑劣的惡棍！」（T'odio, abbietto, vile!）。一陣激動下，卡拉絲跌入他的臂膀裡，無助地拍打著他的胸膛，隨後她的情緒暫時平靜下來，哭喊著請求幫助。當他拉開她的雙臂時，她臉上臨死的痛苦表情讓她看起來像是被釘上十字架一樣。

當史卡皮亞告訴托絲卡，馬里歐只剩下一個小時可活的時候，她只好仰賴祈禱。然後她向史卡皮亞低聲下氣。「為了藝術，為了愛」（Vissi d'arte, vissi d'amore）——在這首悲嘆中卡拉絲告訴上帝她的虔誠，為愛人懇求祂的慈悲。在這裡的是一個害怕而困惑的人，發現自己受了困，無法脫逃。突然之間這位看來蠻橫的女子露出了她內在像孩子般易受傷害的一面。她發出的聲音就像是緩緩漂浮的深色蜂蜜。她以一種令人陶醉而澄澈的音調塑出倒數第二個句子：「為什麼，上帝？」（Perche, Signore?）。我們一度好似和她一同在另一個世界中。

卡拉絲出於自衛殺死史卡皮亞。正當他為她寫下通行證時，她喝了酒為自己壯膽，結果透過酒杯看到了桌面上被放大了的刀子；她的眼睛盯著刀子看，機械性地將杯子放到桌上。

「托絲卡，妳終於是我的了」（Tosca, finalmente mia），史卡皮亞如此宣稱，隨之她的手臂迅速抬高，將刀子刺入他體內。在詛咒了垂死的史卡皮亞之後，她逐漸理解到自己行為的嚴重性：「過去全羅馬曾在他腳下顫慄不安！」（E avanti a lui tremava tutta Roma!）。她歇斯底里地哭泣，在偷偷離去之前在屍體旁邊放了蠟燭以及一個十字架。

卡拉絲唱片錄音

一九四〇年代末期，錄音方法有了革命性的進展，原來每分鐘七十八轉的唱片，演變為密紋唱片（LP），這種錄音格式最早只有單聲道，後來發展至立體聲，所複製的唱片極忠於原音，卡拉絲的歌唱藝術也因此得以流傳後世。隨著一九八〇年代數位錄音的發展，與CD的加工錄製，更進一步使卡拉絲原音重現。

一九四九年三月，卡拉絲的歌聲在杜林的廣播節目中播放後，塞特拉（Cetra）公司從曲目中錄下三首，分別是〈聖潔的女神〉（《諾瑪》）、〈愛之死〉（《崔斯坦與伊索德》）、〈親切的聲音〉（Qui la voce，《清教徒》），在十一月以七十八轉唱片發行，這是卡拉絲的第一張商業唱片。兩年後，塞特拉公司簽下卡拉絲，根據合約，卡拉絲需演唱三齣完整的歌劇；然而在一九五二年七月開始錄音前，卡拉絲又和EMI簽下七年約。最後她只在塞特拉錄製了兩齣歌劇（《嬌宮妲》和《茶花女》，七十八轉唱片），並且在EMI藝術總監華特‧李格的指導下，展開了成就非凡的唱片錄音。

李格最初是從七十八轉唱片中聽到卡拉絲聲音的。李格在《我的錄音生涯》（On and Off the Record，一九八二年，由其遺孀女高音伊莉莎白‧舒瓦茲柯芙出版）一書中寫道：

一九五一年，我第一次與卡拉絲接觸，知道她在羅馬有演出，於是我到那兒去。我偷偷溜進羅馬歌劇院，一看到她在《諾瑪》第一幕的表現，便立刻打電話叫我太太來看這場特別的表演。她拒絕了，因為她正在聽廣播，節目內容是瑪莉亞‧卡拉絲演唱的詠嘆調前半場；就算是用幾十匹野馬拖著她，或是請她到帕索托餐廳（Passetto's）吃一頓晚餐，都不可能阻止她繼續聽下半場。歌劇結束後，我到卡拉絲的休息室，向她提議與EMI簽下獨家合約。

EMI對義大利歌劇的錄音，有著強烈的企圖心，而那天晚上卡拉絲的歌聲使李格相信，她就是他要找的女高音。傑出的義大利指揮家，也是卡拉絲的良師塞拉芬、傑出的抒情男高音迪‧史蒂法諾和歌劇歌唱家戈比、鮑里斯‧克里斯多夫也都在受邀之列。不僅如此，EMI更與著名的史卡拉交響樂團及合唱團合作，在史卡拉劇院中，現場收錄演出的歌劇。（對手唱片公司Decca，亦請到了提芭蒂與德‧莫納哥錄製了大同小異的劇目。）

卡拉絲與EMI終於在討價還價後，談妥合約中的條件，並於一九五二年七月二十一日簽定。舒瓦茲柯芙在一次訪談中說道（《Recorded Sound》，一九八一年一月）：

在簽下卡拉絲的過程中，EMI碰到不少的困難，我記得華特幾乎都要辭職不幹了……。大部分卡拉絲錄音和排演時我都在場，她是個一絲不苟的歌唱家，沒有人會像她一樣準備地如此充分，成功不是偶然的，你不會注意到她在準備，因為她是那麼自然地投入其中。她真的是一個很努力的人，一點兒都不覺得一而再、再而三地練習有什麼不好意思的。

李格在簽下合約後亦寫道：

我決定要以〈別再說我對你殘忍〉（Non mi dir，出自《唐·喬萬尼》）試探一下卡拉絲，我想看看和她一起工作的感覺怎麼樣，以及她對批評接受的程度如何。不久之後我就發現，她總是虛心地接受別人的建議，她是個完美主義者，自我要求很嚴格，不亞於任何一位曾與我共事的傑出歌唱家。

卡拉絲與EMI在一九五九年合約到期後，又續了十年約。而她最後一張專輯是一九七二年二月到隔年三月在Philips公司所錄製的，與迪·史蒂法諾合作的歌劇二重唱，但至今都未曾發行；一九七四年十一月十一日，卡拉絲和迪·史蒂法諾在日本札幌市的演唱會，是她最後一次的公開演出，同時也留下了最後一個現場錄音。

卡拉絲所錄製的唱片並非每一張都展現了最佳實力，有時候優點沒有完全發揮，缺點反而被誇大。然而也只有其中幾張唱片有這樣的問題，事實上，卡拉絲的歌聲和留聲機的效果相得益彰。雖然觀賞她在舞台上的演出是很大的樂趣，而唱片的效果有限，但卡拉絲的歌聲依然頗具臨場感，在唱片上的表現，絲毫不遜於在舞台上的表演。唱片的表現沒有舞台，沒有戲服和觀眾，聽眾看不到卡拉絲，他們要聽的是她的聲音，或者更正確地說是她歌唱的技巧。卡拉絲大部分的唱片（尤其是以數位方式重新處理的）都非常忠實地呈現了她的歌聲和歌唱技巧；史提恩（John Steane）說得最好、最貼切，一九七七年九月卡拉絲過世後，他寫道（《留聲機》（Gramophone），一九七七年九月）：

最重要的是她知道如何以歌聲表現戲劇，以及如何在歌聲中著重人性的表現；就像美術館裡傑出的畫像一樣，她的唱片也會不斷地豐富我們的人生經驗。

　　而卡拉絲自己也曾風趣地說道：「在錄音室的麥克風前錄音時，我通常需要一點時間進入情況，揣摩角色，但不用太久。錄音時，你感覺不到像劇院那種打到舞台上的遠光；麥克風會放大每一個小缺點，非常誇張。在劇院裡你可以盡情表現一段很長的樂句，但是用麥克風時你就得緩和一點，唱柔一點。就像拍電影一樣，你的動作會經由特寫呈現，所以你不能像在劇院裡一樣那麼誇張。」

　　卡拉絲大部分的唱片都是在五〇年代錄製的，她向我說過不只一次，她其實不是很在乎她的唱片：「我想很多歌唱家其實都不在乎。唱片的聲音和原音比起來，顯得非常奇怪。我一定不能忍受在劇院裡用麥克風唱歌。」

　　有一次在卡拉絲家，她半開玩笑地用手摀住耳朵並威脅說，如果她的朋友要放她的唱片，她就要先離開。然而，一九六〇年代早期之後，她的表演減少，聲音的表現也不如以往，她開始對自己現場演唱會海盜版的錄音產生了很大的興趣。她特別感到驕傲的是《安娜‧波列那》、《馬克白》、《阿米達》這三部她從沒有完整錄過的歌劇，都由現場錄音的唱片保存了下來。事實上，這三部歌劇和她的商業唱片《清教徒》、《在義大利的土耳其人》、《米蒂亞》一樣，都是第一次完整被收錄。

　　卡拉絲在EMI的錄音記錄，加上為塞特拉錄製的《茶花女》和《嬌宮姐》，以及其他海盜版唱片之後，可說是相當完整。其中《卡門》和另外兩場法文詠嘆調獨唱會是以法語演唱，〈大海！巨大的怪物〉（Ocean! Thou mighty monster，選自《奧伯龍》）是以英語演唱，其餘都是以義大利文演唱。

　　錄音的日期和地點等資料都是由EMI提供，或是從與卡拉絲合作過的歌者，如札卡利亞和迪‧史蒂法諾的日記中發現的，另外還有些資料則由卡拉絲本人提供。

　　卡拉絲的唱片和現場演場的版本到目前為止，一共以數位格式再版了三次。每一個再版的版本都有不同的目錄編號，這些再版的版本並不包括在以下記錄的範圍之內；而卡拉絲獨唱會每一首歌的現場錄音則依照原本的LP唱片分類，這些曲子在CD上的編排有所不同。

全本歌劇錄音

《嬌宮妲》（龐開利）：一九五二年九月，杜林，塞特拉發行

卡拉絲在錄製唱片時投入的感情拿捏合宜，重現嬌宮妲嚴苛而又極為複雜的個性，雖然情緒高亢激昂，但卻沒有忘詞搶拍的情形；她的詮釋方式完全是出自音樂上的考量，毫無保留地展露無遺。卡拉絲的聲音也處於最佳狀態，她的歌聲時而清柔、激昂，時而充滿豐富的感情，而且在不同的情境下都掌握地恰如其份。有幾句重要的樂句或單字似乎都被賦予新義，在舞台上創造出鮮明的情境，正如卡拉絲的肢體動作所展現的想像空間一樣。

卡拉絲以極為節制的方式，以〈摯愛的母親〉（Madre adorata）一曲演活了這位深愛母親的女兒角色。她藉由音色的轉變，表達出這個角色內心深處的哀傷、寂寞，以及對恩佐得不到回應的愛：〈我的命運非愛即死！〉（I1 mio destino e questo, o morte o amor!），她輕聲唱出悲劇即將到來的預兆。然後她一另一種音色表現出嬌宮妲個性激烈的一面，例如對巴拿巴的嫌惡，以及對於蘿拉奪走恩佐的憎恨。在與蘿拉（芭比耶莉飾）的〈還有詛咒〉（E un anatema）二重唱中，卡拉絲把〈我的名字是復仇〉（I1 mio nome e la Vendetta）唱得有如狂風暴雨一般，一種極具挑戰性的原始情感引導著她；而芭比耶莉的感情則以溫和平淡的方式處理，愛恩佐如同他是「生命之光」一樣，與卡拉絲如天雷地火般的〈我愛他就像獅子嗜血一般〉（Ed io l'amo siccome il leone ama il sangue），有著強烈的對比。

雖然卡拉絲在吟唱時有些不穩，但她在歌詞和音調的變化上，卻展現了無限的可能性，讓她能夠掌握溫柔和激烈情緒的轉換，這樣的天份使得卡拉絲將〈自殺……，在這些可怕的時刻〉（Suicidio...in quiesti fieri mimenti）中，一段「艱澀的」獨白變成一個宣洩情感的過程，藉由角色想自殺的念頭，達到整齣戲的高潮。她唱出熾烈的歌聲，表現高低起伏的情感，戲劇性地從高音陡降到雄渾的低音；〈我生命中最後的十字路口〉（Ultima croce del mio cammin）中宿命的領悟，在完全向命運妥協之前（〈如今我無力地淪入黑暗〉，Or piombo esausta fra le tenebre），幾乎被〈時間曾經快樂地飛逝〉（E un di leggiadre volavan l'ore）中那種空靈的美感（絕妙的半音量）所掩蓋。雖然同樣還是有一些聲音上的瑕疵，但透過卡拉絲戲劇性豐富

的歌聲，最後一幕有了結束的氣氛，而這也成為其他歌者的標竿。

　　芭比耶莉的表現也十分出色，不但在面對突發狀況時臨場反應佳，也是卡拉絲可敬的搭檔。席威利（飾巴拿巴）樂句的詮釋無懈可擊，充分發揮了戲劇性的震撼力，這也是他表現最好的錄音。而波吉（Poggi，飾恩佐）和其他配角則表現得馬馬虎虎，差強人意。指揮杜林義大利國家廣播公司（RAI）管弦樂團及合唱團的沃托技巧雖然準確，但缺乏熱情。

　　數位化重新處理的CD在音質上更有臨場感且更穩定。

《嬌宮妲》（龐開利）：一九五九年九月，米蘭，EMI發行

就技術而言，這次的錄音更佳，經過數位化的重新處理，音質更加清晰悅耳。

　　卡拉絲對角色的詮釋更上層樓，從她的表現明顯可看到某種純粹的本質更為精煉。雖然她的聲音不如以往洪亮，但音調卻更平穩，尤其是〈自殺〉一曲的表現。大體上，和她之前所錄製的唱片一樣，她的歌聲還是令人為之動容。而更值得一提的是，最後一幕的表現更臻完美，在充滿感情的歌聲起伏間，她同時也保持著一致的戲劇性。這兩張唱片都被認為是極能代表卡拉絲的作品。

　　柯索托（Cossotto，飾蘿拉）不同於芭比耶莉，儘管她有很好的歌聲，但在角色的詮釋上未能有很好的發揮；卡普契里（Cappuccilli，飾巴拿巴）也是一樣，表現得太誇張，缺少席威利為錄音帶入懸疑性和刺激性的特質。其他的歌者如費拉羅（Ferraro，飾恩佐）雖扮演一些較無特色的角色，仍為這部歌劇貢獻不少心力。史卡拉劇院管弦樂團及合唱團的演出，比杜林的RAI管弦樂團及合唱團更有自己的風格，就連指揮沃托也隨之活潑起來。

《拉美默的露琪亞》（董尼才悌）：一九五三年二月，佛羅倫斯，EMI發行

卡拉絲第一次飾演露琪亞這個角色是在墨西哥市（一九五二年六月），演出極為成功。八個月後，她為這個角色錄音。卡拉絲的詮釋非常有創意，她能以富戲劇性的女高音

演唱，也可用活潑、咬字極為清晰、有特別含意的花腔表現（在卡拉絲之前，露琪亞的角色在本世紀常常以抒情或部分的花腔女高音展現，並未完全地唱活這個角色）。

在第一景，卡拉絲確立了露琪亞的性格——極端地焦慮、恐懼，就像大師的畫筆隨意一揮，畫布上的肖像便栩栩如生。感情豐富且非常神經質的弱女子露琪亞出現在〈寧靜的黑夜〉（Regnava nel silenzio），卡拉絲以輕柔圓滑的方式，完美地唱出較長的樂句，表現純真的熱情。她在〈當心醉神迷時〉（Quando rapido in estasi）盡情高唱出帶有裝飾音的旋律，顯示露琪亞快樂的心情，但不會讓人有裝飾音疊在旋律之上的感覺。卡拉絲在〈和風將會帶給你我熾熱的嘆息〉（Verranno a te）這段二重唱中，達到露琪亞喜悅的頂點，而和厄加多（迪·史蒂法諾飾）對唱時，聽似簡單的旋律讓人覺得這對戀人在音樂與語言上合為一體。她撩撥每個音符，熱烈地表現情與慾。

最快樂的時刻結束後，露琪亞因為面對她的哥哥恩立可，而再一次被焦慮和恐懼襲擊——她在憂鬱的〈我的心碎了〉（Il core mi balzo），以及令人肝腸寸斷的〈我含著淚受苦〉（Soffriva nel pianto）中，傳達出的痛苦和寂寞令人深受感動，歌聲久久不絕於耳。

卡拉絲對露琪亞的瘋狂場景做了很經典的詮釋，成為其他人演唱此角的標準。她給予歌詞與旋律戲劇上重要的意義。一切都有它的意義，絲毫不誇張造作，卡拉絲的花腔在音樂的旋律中被統合了，抽象地代表露琪亞的心理狀態。像〈我終於屬於你〉（Alfin son tua）這樣的樂句稍加變化輕柔地唱出，更能表現深刻的意義，雋永令人難忘。卡拉絲在舞台上傳神地演活了露琪亞的悲劇性，而這齣歌劇也成為她的經典代表作，卡拉絲所表現出精湛純粹的表演風格（她的表演藝術所隱含的藝術性）也被忠實地收錄在唱片中。

迪·史蒂法諾（飾厄加多）和戈比（飾恩立可）的表現十分傑出，尤其是與卡拉絲演對手戲的場景。迪·史蒂法諾的聲音雖然可以更好，但若再要求就顯得有些吹毛求疵了；其他配角如艾力（Arie，飾雷蒙多）、那塔利（Natali，飾阿圖洛）、卡娜莉（Canali，飾雅麗莎），整體效果極佳，尤其是那段著名的六重唱。在塞拉芬的指揮下，佛羅倫斯五月音樂節管弦樂團及合唱團的演出無懈可擊，帶動莊嚴浪漫的氣氛，

有助於整齣戲順利地進行。

　　數位化重新處理後的CD，音質更清晰，也更具有臨場感。

《拉美默的露琪亞》（董尼才悌）：一九五九年三月，倫敦，EMI發行

與前一個錄音相較，特別是樂團方面的諧調性更佳，塞拉
芬指揮下的愛樂管弦樂團及合唱團的表現更令人激賞，雖
然卡普契里（飾恩立可）演出稱職，卻生硬、缺乏想像
力；在另一個錄音中的演出遠不及戈比。塔里亞韋尼
（Tagliavini）雖然將厄加多一角的優雅樂句詮釋得很
好，但聲音狀況已過了巔峰期；和雷迪茲（Bernard
Ladysz）不同的是，後者正處於顛峰時期，只是還不能
掌握義大利歌劇的味道。

　　卡拉絲的聲音狀況亦不佳，聽起來很單薄，有時候沙啞粗糙，顯得不夠穩定，尤
其是在高音的部分。然而她更強調原本便很獨特的詮釋方式，彌補了聲音上的瑕疵；
在露琪亞瘋狂的那一場戲中，她以更內省、純粹的方式（卡拉絲的聲音有一種發自內
心巧妙的清晰和柔軟）表現露琪亞脆弱多變的感情，讓這一場焦點戲更具深度。儘管
卡拉絲的聲音不盡理想，其他演員的表現也差強人意，她歌聲中的美感還是令人深深
著迷，而卡拉絲歌劇女神的地位也得以再維持一段時日。

　　重新數位化處理的CD，在音質上更清晰，也更具臨場感，同時消除了一些不穩
定的情形，特別是卡拉絲的部分，沒有加入僵硬或尖銳的音調。

《清教徒》（貝里尼）：一九五三年三月，米蘭，EMI發行

卡拉絲在這齣首次全曲收錄的歌劇中，重新揣摩了艾薇拉這個角色，她的表現無人能
出其右。無論是宣敘調或詠嘆調，卡拉絲均掌握貝里尼原創的精神，賦予歌詞更深刻
的意義，使得觀眾可以想像，好似親耳聽到貝里尼的作品原音重現一樣。卡拉絲的聲
音一直保持一種安詳而美好的聲調，並強調過門樂句花腔的重要性，如〈讓我們一同
去教堂〉（A vieni al tempio）一曲的優美表現（雖然最後一個樂句略顯不穩定）；
艾薇拉充滿焦慮和即將瘋狂前，唱出的〈我是美麗的少女〉（Son vergin

vezzosa）；以及艾薇拉陷入瘋狂時，最感人的〈親切的聲音〉。而連接詠嘆調的宣敘調〈他在哭泣……也許他曾經愛過！〉（Egli piangi... forse amo!）更是卡拉絲演唱藝術的極致。接下來的快速段落〈快來吧，親愛的〉（Vien diletto），卡拉絲以非常獨特的半音技巧，不時以淺淺的微笑，昇華了艾薇拉的憂鬱。

迪‧史蒂法諾缺少了阿圖洛這個角色所需要的優雅和風格，但他大多以原調演唱，迪‧史蒂法諾聲音中的熱情，和他所刻畫角色的性格卻是非常吸引人的，特別是他和艾薇拉在〈過來讓我擁抱你〉（vieni fra queste braccia）二重唱的表現。二重唱降半音的調子比較適合迪‧史蒂法諾，他也拿捏得較好。羅西－雷梅尼（飾瓜提耶洛）的吟唱不佳，但他的個人風格和對貝里尼音樂的熟稔，讓他能夠將角色的個性揣摩得入木三分。帕內拉伊（飾里卡多）用他充滿活力生氣的男中音製造了很好的效果，也突顯與阿圖洛的性格對比。而指揮塞拉芬和史卡拉劇院管弦樂團及合唱團，在風格和感覺的掌握上做了很好的示範。

重新數位化處理的CD，在音質上更清晰悅耳；並修正了〈讓我們一同去教堂〉一曲結尾失真的部分，使卡拉絲的聲音更為穩定（包括了卡拉絲一路飆到高音D的部份）。

《鄉間騎士》（馬斯康尼）：一九五三年七月，米蘭，EMI發行

卡拉絲所飾演的珊杜莎（卡拉絲只有早期在雅典演唱過此角）充滿熱情，卡拉絲以純音樂的方式，真實地呈現了角色的感情和情緒。雖然珊杜莎戲份不重，但演唱的技巧遠比想像中難得多。珊杜莎發誓即使杜立多（Turiddu）為了別的女人拒絕她，她也會一直愛著杜立多；另一場戲中，珊杜莎因為告訴艾菲歐（Alfio），他的妻子就是杜立多的愛人而悔恨不已，卡拉絲在這兩場戲中的表現極為出色，成為經典。她以直覺和想像力，本能地掌握到表演的精髓，透過〈歌頌吧！主不再交託給死亡〉（Innegiamo，復活節頌歌）和〈正如媽媽知道的〉（Voi lo sapete）的歌聲，完全演活了珊杜莎。

迪‧史蒂法諾（飾杜立多）和帕內拉伊（飾艾菲歐）兩人的聲音都極為出色，對

角色完全投入，是卡拉絲不可多得的合作搭擋。除了尼莫里諾（Nemorino，《愛情靈藥》）一角外，杜立多可算是迪‧史蒂法諾表現得最好的角色。卡那利（飾羅拉Lola）和提可茲（Ticozzi飾母親露琪亞Mamma Lucia）也都極為稱職地扮演自己配角的角色。然而這張CD的成功，最後還是得歸功於指揮塞拉芬，他帶領著史卡拉劇院管弦樂團及合唱團，極為節制地控制著他指揮的力量，以強調歌劇整體的音樂性。

原本的錄音有幾處因聲音失真而有瑕疵；重新數位化處理後的CD則大有改善。

《托絲卡》（浦契尼）：一九五三年八月，米蘭，EMI 發行

這個錄音是卡拉絲首次以傳統的方式詮釋托絲卡這個角色。卡拉絲的狀況極佳，嘹亮穩定的歌聲表達出角色情緒的起伏變化；儘管卡拉絲揣摩這個角色的想像力和優雅風格，確立她不論是在錄音或舞台上，都是托絲卡最佳詮釋者的地位，但卡拉絲尚未找到她個人的表現風格，一直到後來她才在詮釋這個極受歡迎的角色上有所創新。

雖然如此，卡拉絲在這個錄音上的表現仍造成很大的影響，也賦予了許多樂句新的意義。她從後台喊出〈馬里歐！〉（Mario!）一聲撼動人心，這一場她和馬里歐在教堂的戲，卡拉絲在托絲卡對宗教的狂熱，和病態嫉妒心的表現上令人印象深刻，這也是托絲卡這個角色最突出的性格特色，若是沒有這些特點，戲劇性便無法營造。當托絲卡認出馬里歐畫裡的女人時，卡拉絲以豐富的感情表達出托絲卡的懷疑和憤怒，並在〈難道你不期待我們的小屋〉（Non la sospiri la nostra casetta）中，唱出她對馬里歐充滿佔有式的愛和慾望的美。

同樣令人印象深刻的是卡拉絲富戲劇性的朗誦，特別是在她在與史卡皮亞（Scarpia）辯論中帶以輕蔑、反覆的抗辯；卡拉絲在〈為了藝術，為了愛〉（Vissi d'arte）中歌聲充滿感情，每一個音不但沈穩，而且聲調悠揚，然而卻缺少了內省的感覺。最令人動容的一刻莫過於〈Ecco，vedi〉中，托絲卡對史卡皮亞的請求，她不得不向命運低頭的感傷也因而更加襯托出來。

戈比（飾史卡皮亞）的聲音穩定，在戲劇上的表現不遜於卡拉絲；雖然這是他們首次合作演出這齣歌劇，兩人的互動與默契卻非常好，可能也是一般人印象中，兩人

在所有的歌劇裡合作最成功的一次。迪·史蒂法諾（飾卡瓦拉多西Cavaradossi）的歌聲無懈可擊，音調熱情、動人而激昂。他所唱的樂句巧妙、優雅、引人入勝，演活了浦契尼筆下最偉大的英雄，不可否認地這也是迪·史蒂法諾個人最成功的錄音。其他的配角，特別是路易士（飾沙克斯坦Sacristan）和卡拉布雷瑟（Calabrese，飾安傑洛蒂）的演出令人讚賞，帶領史卡拉劇院管弦樂團及合唱團的指揮德·薩巴塔對樂曲的掌握極為出色，完全無誤地引導歌者，這個錄音之所以成為錄音史上的重要指標，指揮功不可沒。

數位化重新處理的CD音質更清晰悅耳，整個錄音也更穩定（原來是以單聲道錄製），而且聲音聽起來更清新，特別是樂團演奏的部分。

《托絲卡》（浦契尼）：一九六四年十二月，巴黎，EMI發行

卡拉絲飾演柴弗雷利所製作的托絲卡（柯芬園，一九六四年一月），演出極為成功，之後該場演出被錄製下來，原來要做成同樣也是由柴弗雷利製作的電影歌劇原聲帶（卡拉絲最後一齣完整歌劇的錄音）；然而這項計畫不幸夭折，並未成功。

同一九六四年這齣歌劇在劇院上演時一樣，卡拉絲呈現出一個不同的托絲卡，她詮釋的方式隨即對當時很多人、以及後人對這個熱門角色的解讀，產生很大的影響。雖然卡拉絲的聲音不如以往渾厚，音色缺少戲劇力量，並多了感性的抒情，高音有時亦不夠穩定，在第二幕兩個戲劇高潮的地方產生了些微的抖動，卡拉絲的演出仍是精彩絕倫，令人深深感動。托絲卡不再是原本傲慢的歌劇女伶，而是缺乏安全感、容易受驚、困惑而又驕傲的人，她發現自己已走投無路。卡拉絲〈為了藝術，為了愛〉一曲，唱來如泣如訴、十分哀怨，令人陶醉在沈靜的曲調中，特別是在最後的樂句之前；好像有那麼一刻，聽眾被卡拉絲帶到了另外一個世界。

戈比的演出與前一次的錄音差別不大，他的聲音雖顯得較不穩定，但對角色的詮釋卻更純熟，就像卡拉絲對其角色的詮釋一樣地有自信。儘管貝貢吉（飾卡瓦拉多西）的聲音狀況已過了巔峰時期，但他的演出風格優雅，發音和語調也都極為出色。貝貢吉的舞台魅力和熱情，雖然不像迪·史蒂法諾那樣讓人印象深刻，但他的表現仍然得

到很高的評價。同樣地，儘管指揮巴黎音樂院交響樂團及合唱團的普烈特爾，在音樂上的見解不如德‧薩巴塔獨到，但他營造出緊湊的氣氛，讓劇中的角色更能入戲。

大致來說，重新數位化處理的CD使原來不夠穩定的聲音獲得改善。

《茶花女》（威爾第）：一九五三年九月，杜林，塞特拉發行

這是卡拉絲為塞特拉公司第二次，也是最後一次錄製完整的歌劇。卡拉絲礙於與塞特拉的合約關係，有十年的時間無法和別的公司合作；EMI公司請卡拉絲錄製《茶花女》薇奧麗塔這個角色的計劃也因此一直擱置。一九六三年，卡拉絲之所以退出為EMI錄製《茶花女》的計劃，不只是因為她發生意外而肋骨受到輕傷，也是因為她自己的聲音狀況大不如前。

雖然卡拉絲後來希望能有更完美、深刻的詮釋，但她在這個錄音裡所演唱出的薇奧麗塔，已獲極高的評價。不論是第一幕華麗的音樂、第二幕感情的激動抒發、或最後一幕賺人熱淚的悲劇結局，卡拉絲都詮釋得絲絲入扣，游刃有餘。當然，如果要嚴苛地批評，她在聲音上的確有些明顯的小瑕疵，如偶爾緊繃的高音，以及聲調上一直缺少了傳統聲樂的順暢。然而若是將重點放在整體的表現上，便不會注意到這些小瑕疵了，艾倫‧傑佛森（Alan Jefferson）對這個錄音的評論（《歌劇錄音》Opera on Record，一九七九年）算是最有建設性的：

卡拉絲對角色的詮釋令人讚賞，聲音上的小瑕疵讓她的歌聲更有人性。

歌劇中許多精彩之處都被清晰地收錄下來，從中我們不難注意到卡拉絲在〈啊，也許是他〉中（Ah! fors'e lui）表達角色情緒的精彩。年輕的高級交際花第一次感覺到美妙、但又令她驚恐的愛情；她在〈告訴您那可愛純潔的女兒〉（Dite alla giovine）中，一開始以令人讚嘆的絕妙技巧唱出持續的降B音，表達出薇奧麗塔最憂慮痛苦的一刻。其他令人印象深刻的歌曲，如〈愛我吧，阿弗烈德〉（Amami Alfredo）中不可承受之沈重，薇奧麗塔已肝腸寸斷的平靜在〈別了，過去的美夢〉（Addio del pasato）一曲表現得淋漓盡致，以及在女主角面對死亡那一景，天真單純地唱出的感人肺腑但不濫情的〈啊，上帝，我這麼年輕就得喪命〉（Ah! gran Dio morir si giovine），掌握了音樂的精髓，深深感動了聽眾。儘管如此，要說這是卡拉絲最精湛極致的表現，不啻是損及藝術的崇高，因為在這之後，卡拉絲還有更精彩的

演出。

阿爾巴內瑟（飾阿弗烈德）的表現不錯，但薩瓦瑞瑟（Savarese，飾傑爾蒙）的表現則顯得單調呆板，在全劇最重要的第二幕，未能襯托出卡拉絲的角色。指揮杜林RAI管弦樂團及合唱團的桑提尼表現稱職，但對於全曲更深入的體會和活力的展現尚顯不足，所以在氣氛的營造上非常有限。

重新數位化處理的CD在各方面的效果上都有改善。

《諾瑪》（貝里尼）：一九五四年四至五月，米蘭，EMI發行

一九四八至一九六五年之間，卡拉絲在舞台上演出《諾瑪》超過八十場，並錄過兩次音。無庸置疑地，她當時的確為這個角色做了最佳的詮釋，目前為止其他歌者的水準（無論是在舞台上或錄音上）顯然皆不及卡拉絲；一般認為諾瑪這個角色是在所有的歌劇中難度最高的。

卡拉絲不但在舞台上的演出極為成功，突破了錄音的限制，在保有諾瑪原為女人人性的一面時，也演活了貝里尼筆下令人印象深刻、如史詩般壯闊的女英雄。卡拉絲將動人的歌詞，融入看似容易的貝里尼式旋律當中，表現出真切深刻的感情，例如在抒情的〈聖潔的女神〉（Casta Diva）之前戲劇化的朗誦、〈不必膽寒，負心的人〉（Oh! Non tremare）中對波利昂刻薄的嘲弄，以及諾瑪對過去的愛的懷念（〈哦，何等的記憶〉，Oh, remembranza）和最後與另一個女人雅達姬莎的和解（〈看哪，哦，諾瑪〉，Mira o Norma）；另外在〈哦，我的孩兒〉（O miei figli）中絕望的哭喊、〈你終於落入我的手中〉（In mia man）中與波利昂最後面對面的復仇；諾瑪的懺悔（〈那是我〉，Son io）和淨化（〈被你背棄的心〉，Qual cor tradisti）在最後感人的終曲〈不要使我的孩子成為我的代罪羊〉（Deh! non volerli vittime）達到全劇的最高潮。

卡拉絲的聲音有時出現瑕疵，如偶爾發生尖銳的高音，或拿捏得不夠準的聲調，不論其原因為何，都被認為與整齣歌劇格格不入，讓聽眾留下極為不好的印象。一般來說，雖然卡拉絲對於藉由這樣的聲音技巧發揮戲劇的效果下了相當大的功夫，但這

麼做其實並無多大意義。

斯蒂娜尼（飾雅達姬莎）在錄製這齣歌劇時，聲音剛過了巔峰期，但她的聲音仍充滿力量，獨樹一格；儘管她次女高音的音質在過去曾是這個角色的不二人選，但在這個錄音的表現上有時卻顯得過於老成。另一方面，她的聲音與卡拉絲的聲音融合得很好，兩人的二重唱可真是天籟之音，兩位女主角聲音的融合正是這齣歌劇的重要元素。只有在二重唱〈看哪，哦，諾瑪〉一曲的快速結尾部分，斯蒂娜尼的拍子有些跟不上。

另外兩位男主角的表現就略遜一籌了。費利佩奇（Filippeschi，飾波利昂）的聲音常常過於大聲、不夠優雅，但不致於令人感到乏味，倒也表現得中規中矩。羅西－雷梅尼（飾歐羅維索）對於角色詮釋的風格和表現方式也許還不錯，但有時壓抑的聲調和些微的走音，破壞了整體的表現。指揮塞拉芬在〈戰鬥！戰鬥！〉（Guerra! Guerra!）中，使合唱速度難以置信地快，除此之外，他還帶領著史卡拉管弦樂團及合唱團，以極為出色的指揮風格和技巧，引導台上的演員。

原來的錄音（單聲道）表現平平，終曲的部分聲音太扁。雖然處理過的立體唱片在轉錄後有改善，但只有重新數位化處理的CD，才為原本的錄音注入新的生命力。

《諾瑪》（貝里尼）：一九六〇年九月，米蘭，EMI發行

在前一次的錄音中，卡拉絲較強調諾瑪是一個女戰士，並突顯她這位特立獨行女祭司衝動的個性；而第二次的錄音，則著重在表現她悲劇女英雄人性的一面，兩種詮釋都有其價值。而後者卡拉絲以內省方式單純地表現，對角色的刻畫更為真情流露。另一方面，一九六〇年卡拉絲的聲音狀況明顯走下坡，雖然她歌唱技巧仍保持水準，但聲音的穩定性不如以往，唱高音時的顫抖非常明顯，儘管這種情況並不常見；更明顯的也許是卡拉絲的聲音，喪失了她原來戲劇女高音音色中一些特質，漸漸走向抒情。

安德魯·波特的批評最有建設性（《歌劇與錄音》（Opera and Record，一九七九年）：

這兩個錄音可互相截長補短。真正好的詮釋無論在技巧、表演方式，和戲劇的深度各方面，都有精彩的發揮和表現。卡拉絲的聲音的確美中不足，但卻比她之前的錄音所呈現的單純和穩定感更令人感動。我認為卡拉絲在這兩次錄音中所詮釋的諾瑪，是後來其他同樣錄唱這個角色的歌者，如蘇莎蘭、卡芭葉、席爾絲等人難望其項背的。

雖然路德薇希（飾雅達姬莎）的聲音穩定，音色聽起來很年輕、順暢，而且也能與卡拉絲融合，但她對於角色的掌握還不夠純熟，氣質上並不是非常適合貝里尼筆下第二女主角的角色。柯瑞里（飾波利昂）和札卡利亞（飾歐羅維索）兩人的表現都比之前的歌者好。柯瑞里以個人的風格和戲劇性的說服力，唱出他寬廣、感性的聲音（也許有時令人覺得太過感性，缺少變化）；札卡利亞的歌聲宏亮，非常有感情地掌握了貝里尼的旋律，刻畫出高尚的歐羅維索。塞拉芬重新細讀樂譜，在史卡拉劇院管弦樂團及合唱團的配合下，為這齣歌劇注入更多詩意。

這個錄音雖然比前次錄音好得多，但CD經過數位化處理後，才達到一定的水準；卡拉絲的聲音較穩定，輕微的顫抖聲也消失了，歌者和管弦樂團聲音的音質也有很大的改善，聽起來更清晰、更生動，就像是全新的錄音一樣。

《丑角》（Pagliacci，雷昂卡發洛）：一九五四年六月，米蘭，EMI發行

雖然沒有人會將卡拉絲與奈達（Nedda）這個她從沒在舞台上演出過的角色聯想在一起，但這個錄音證明了卡拉絲美聲唱法的技巧讓她能夠勝任任何一個角色。她對這角色的詮釋有獨到的見解，並且充滿了感情。在〈在萬里晴空中〉（Stridono lassu）一曲中，奈達的個性被音樂生動地表現出來；想到丈夫一旦發現她的情夫，會表現出的殘暴，她感到沮喪、焦慮和恐懼，但這些情緒最後都被她這個年輕女子的生之喜悅一掃而空。卡拉絲將聲音放輕柔，以配合奈達的個性；在最後一景的戲中戲裡，她用不同的音調變化，搖身一變成為科倫拜茵（Columbine）--義大利藝術喜劇（commedia dell'arte）中的情人角色。

迪‧史蒂法諾所飾演的卡尼歐（Canio）聽起來比樂譜上要求的年輕，但整體來說，他的演出充滿熱情，在最後一景中最是令人感動；雖然在〈粉墨登場〉（Vesti la

giubba）一曲中，他內省式的獨白對角色本身和整齣歌劇都非常地重要，但他的感性卻不足以彌補他在戲劇效果上，所缺乏的感人力量。戈比不論在序幕或在遇見奈達時，都將東尼歐（Tonio）這個角色揣摩得非常好；帕內拉伊（飾席維歐Silvio）和孟提（飾貝普Beppe）對於其配角的角色表現得十分精彩，可圈可點。史卡拉劇院管弦樂團及合唱團在指揮塞拉芬的帶領下更是有超水準的演出。這齣受歡迎歌劇錄音的背後激發了很多的想法，並以其歷久不衰的賣點，在傳統的表現方式中再創新意。

　　重新數位化處理後的CD使整個錄音的效果更加生動活潑。

《命運之力》（LA FORZA DEL DESTINO，威爾第）：一九五四年八月，米蘭，EMI發行

蕾奧諾拉這個角色，和阿依達一樣，最適合由傳統戲劇女高音，或是抒情兼戲劇女高音來唱。而卡拉絲戲劇性的女高音不但有其特殊的靈性，以聲音來說，蕾奧諾拉的角色更是再適合她不過了；就戲劇上來說，蕾奧諾拉並不是個十分突出的女主角，但卡拉絲卻把這個角色演活了。她以真摯的感情和熱情揣摩角色的性格，在蕾奧諾拉絕望脆弱或想贖罪的時候，更表現出高尚優雅的態度；蕾奧諾拉的抑鬱寡歡令人動容，在整齣歌劇中更突顯了卡拉絲歌聲的特色。

　　在修道院一景中（第二幕），卡拉絲可說是達到她個人演唱技巧的巔峰，同時這場戲也是全劇的高潮。她在宣敘調〈到了〉（Son giunta）中，透過音樂生動地表現出蕾奧諾拉身心俱疲的狀態，在〈仁慈的聖母〉（Madre, pietosa Vergine）的祈禱中得到一些些安慰，適切地不以平穩甜美的音調演唱，而以心煩意亂、飽受折磨的感覺表現。卡拉絲歌聲中漸增的強度製造出很好的效果，而且並未破壞旋律線，接下來和瓜迪安諾神父（Padre Guardiano）的二重唱〈心情已平靜〉（Piu tranquilla l'alma sento），　蕾奧諾拉乞求一個容身之處，仍然延續了前面戲劇性的高潮。這一景以〈在天使群中的聖童貞女啊〉（La vergine degli angeli）結束，卡拉絲的歌聲令人陶醉不已，不只因為她音質的優美，也歸功於她極具想像力的詮釋技巧。

　　就整體來說，雖然卡拉絲出現了幾個稍嫌尖銳的高音，但並不影響到這個絕妙演出的精彩程度。

　　飾演瓜迪安諾的羅西－雷梅尼表現十分精彩，完全投入其中，超越他與卡拉絲二重唱中的水準。他的聲音狀況很好，但緊繃的音調多少是其歌聲美中不足之處。卡貝奇（Capecchi，飾麥里東Melitone）的表現並無明顯的進步，至少在錄音上的表現是如此。尼可萊為培茲歐西拉（Preziosilla）這個角色注入了活力，但他的聲音有時候聽起來不夠順暢。塔利亞布埃（Tagliabue，飾卡羅Carlo）在這個時期聲音狀況不如以往佳，角色的詮釋多依賴他純熟的歌唱技巧。整體看來，塔克（飾艾瓦洛Alvaro）的歌聲很有英雄氣概的風範，但有時聲音過粗是美中不足之處。塞拉芬和其領導的史卡拉劇院管弦樂團及合唱團的表現十分精彩，又是一次成功的演出。雖然整個演出並非十分順暢，但卻令人深受感動，塞拉芬在拿捏悲劇和喜劇的場景間，取得了很好的平衡。

　　整體來說，重新數位化處理的CD有很大的改善，特別是卡拉絲的音質，更貼近原音。

《在義大利的土耳其人》（羅西尼）：一九五四年九月，米蘭，EMI發行

一九五〇年，卡拉絲第一次在羅馬演唱《在義大利的土耳其人》的菲奧莉拉，這齣歌劇於一八一四年首次搬上舞台，但在之後的一百年卻未再公開演出過。菲歐拉莉這個角色讓卡拉絲相信，自己的確具有喜劇天份。

　　卡拉絲的狀況很好，她本身的天份和熱忱，讓她能夠將聲音和技巧做完美的結合。這齣歌劇具水準的演出次數有限，所以很難找其他比卡拉絲詮釋得更有趣的歌者，就像她分別在與土耳其人，及其丈夫傑若尼歐合唱的兩首二重唱中的表現，就是最好的例子。她在〈你們土耳其人〉（Siete Turchi）中，使出渾身解數色誘土耳其人，聽起來令人捧腹大笑，她的歌聲中充滿了狡計和熱情的引誘。卡拉絲聲音的輕柔使人愉悅，她淘氣地把每一個反覆都做了一點點的變化，而在一些喜劇式的樂句上則做了較大的變化，如菲奧莉拉在〈為了取悅夫人〉（Per piacere alla signora）應付丈夫的時候，卡拉絲聲音的演技非常成功，而其音調也一直保持精準，完全跟著總譜走。她時而害羞，時而邪惡，然後又假裝被冒犯、受到傷

害（她充滿輕蔑的〈別煩我〉（Mi lasciate）），在〈你對我沒有一點憐惜〉（Senza aver di me pieta）中貓哭耗子。〈為了懲罰你〉（Per punirvi aver vogl'io）中，夫婦兩人角色交換是全劇的一個高潮，確切地說，即菲奧莉拉成功地駕馭了丈夫，卡拉絲以尖銳的聲音唱出最後的一個音（高音D），無疑地象徵了對丈夫的反擊。在喬裝的那一景中，卡拉絲趕走憂鬱——菲奧莉拉冷靜了下來，雖然只是曇花一現。最後，菲奧莉拉必然得懊悔不已，並要求丈夫帶她回家，卡拉絲明顯地要了一點女性的小手段，讓聽眾而不是菲奧莉拉的丈夫，強烈地懷疑菲奧莉拉是否真的痛改前非了。

　　雖然飾演詩人波斯多西摩（Prosdocimo）的斯塔畢勒（Stabile）聲音已過了巔峰時期，但他極具個人風格的表現實在無可挑剔。卡拉布雷瑟（飾傑若尼歐）對於喜劇的角色並未充分的發揮，演成一個讓人心有戚戚焉的懼內丈夫；而羅西拉梅尼（飾土耳其人）則是很熟練地刻劃出土耳其人的自大。兩人的表現都非常投入，對於突如其來的狀況也都應付得宜，特別是和卡拉絲一起演出的場景。此外，蓋達（飾納西索Narcisso）和賈迪諾（Gardino，飾柴達Zaida）也表現得可圈可點。在一開始令人費解的陰鬱氣氛之後，指揮葛瓦策尼終於調整過來，帶領著史卡拉劇院管弦樂團及合唱團營造出適當的氣氛，有助於劇中的角色彼此的配合。

　　重新數位化處理的CD，修正了一些原來不穩定的樂句。

《蝴蝶夫人》（浦契尼）：一九五五年八月，米蘭，EMI發行

卡拉絲在舞台上首次演出蝴蝶的前三個月，就已先為該角色錄過音。和舞台上的演出一樣，卡拉絲在錄音時也調整了自己的聲音，將聲音放輕，並在聲調上做了許多變化，以揣摩浦契尼筆下這個外柔內剛，在短短地三年之內長大成熟，最後結束了自己生命的十五歲女孩。

　　雖然卡拉絲的聲音有一些不穩，如在〈再走一步〉（Ancora un Passo，蝴蝶夫人的出場）的結尾，高音D太過尖銳，但整體說來，聲音的表現還是非常地好，她的歌聲總是能夠吸引聽眾的注意力。錄音中的「特寫」效果更突顯出卡拉絲以內省手法表現的感覺：少女的害羞、衝動、脆弱、新尋找到的安全感、愛情和對平克頓完全的

順服。正如卡拉絲在第一幕中所表現的蝴蝶夫人，時而表現出少女的純真，但時而又顯得早熟，正如史提恩（《留聲機》，一九八七年三月）所說的：

　　重點就是以堅定的意志，透過其聲音難得的純淨和柔美，來表達事情的是非對錯，而這一切都恰到好處。

　　在第二幕，卡拉絲除了在〈不再記得我！〉（Non mi rammenta piu!）中，回想蝴蝶夫人過去少女的時光之外，不再將聲音放輕柔。她的演出極具完整性，所以很難明確地指出何處是她表現最精彩的地方；但不能不提的是〈回去以歌聲娛人，或者，我寧願一死〉（Tornar a divertir la gente col cantar, oppur, meglio, morire），蝴蝶夫人了解到平克頓可能永遠不會再回來，而她最後的命運只有一死，她悲傷地哭訴這個可能的結果，但在〈寧可死亡也不再跳舞〉（Morta! Mai piu danzar!）仍保持她的尊嚴。卡拉絲在〈美好的一日〉（Un bel di）中就像是在訴說一個故事，一開始在輕柔的音樂中懷念過去的時光，當她幻想著夫婦久別重逢，重溫舊夢的親密，如在〈那是誰⋯ 從遠方呼喚著蝴蝶〉（Chi sara...Chiamera Butterfly dalla lontana）中，她的歌聲逐漸地以內省的方式表現純真的音調。隨著全劇的張力增強，她脫離了恐懼，最後在〈我會堅定地守候著他〉（Io con sicura dede l'aspetto）所激發的自我安慰中，達到全劇的高潮；卡拉絲最後一景的演出非常感人，她死得極有尊嚴和秘密，在最後唱完〈永別了，我的愛兒！去吧，去玩吧〉（Addio, piccolo amor! Va, Gioca）後，聽眾似乎也可以感受到匕首即將刺進蝴蝶夫人的預兆。

　　這個錄音首次發行後，卡拉絲的蝴蝶夫人不但引起爭議，更得到了許多負面的評價，其原因一如《阿依達》的錄音，並且和部分對《托絲卡》的批評相同。樂評認為卡拉絲因為遷就角色的揣摩，而犧牲了原本圓滑的聲調，一直到許多年後，這些負面的批評才轉為極大的肯定。卡拉絲是一位現代的歌唱家，世人需要時間去了解，優美歌聲本身在歌劇中只是演出成功的一部分，歌者本來就該表現得像個戲劇演員一樣。

　　蓋達一開始也被認為不是平克頓這個角色的適當人選，主要是因為他的聲音聽起來迷人但較薄弱，以致於讓蝴蝶夫人在第一幕中顯得太強勢；然而經過了一段時間，再加上聽眾對音樂也有更深的了解之後，他對角色的揣摩終於獲得了肯定。平克頓在歌劇中是個極為輕佻的負心漢，但他也有表現懊悔、和過人洞察力的時候，與卡拉絲

的角色配合得相當好。配角如丹尼耶莉（Danieli，飾鈴木Suzuki）、波里耶羅（Borriello，飾夏普利斯）和厄可蘭尼（Ercolani，飾五郎Goro）等人的臨場反應也都不錯。史卡拉劇院管弦樂團及合唱團在卡拉揚的指揮下，演奏精彩，歌聲美妙。卡拉揚以其獨到的見解詮釋總譜，他不但極有技巧地表現作曲者的精神，也帶出了劇情中高潮迭起的感情。

　　重新數位化處理的CD改善了原有的瑕疵，包括了蝴蝶夫人的高音D。

《阿依達》（威爾第）：一九五五年八月，米蘭，EMI發行

這個錄音發行時，引起了極大的爭議，批評卡拉絲的人認為她為了戲劇效果的呈現，犧牲了平滑的旋律線，而未唱出優美的歌聲。事實上，這些批評只是根據著名的詠嘆調〈啊，我的祖國〉（O patria mia）結尾部分一些不穩定的音，而膚淺地否定了該錄音的整體表現。然而這樣的批評今天看起來顯然有問題，事實也證明卡拉絲才是對的，然而她已不在人世了。

　　現在許多樂評都認為，相較於其他的幾個版本，《阿依達》的這個錄音（重新數位化處理的CD版本）還是最好的；劇中的女主角常常以孤獨的心情唱出美妙的歌聲，以這樣的方式表現顯得意義更不同，而不只是心境上的轉變而已。就算沒有卡拉絲，我們這一代對歌劇還是建立了正確的認知：歌劇必須是音樂與戲劇的結合，歌者也必須是演員，否則這項藝術最終會被自然地淘汰。史提恩的話（《唱片中的歌劇》（Opera on Record），一九七九年）言猶在耳：

　　如果只能選擇一個《阿依達》的錄音，我想很多人都會選擇這一個版本。

　　卡拉絲能夠將其演出看做是一個完整的創作，這是她的阿依達與我們記憶所及的其他版本不同的地方。她的演出引人入勝，忠於總譜，而且不斷地重新詮釋歌劇本身的戲劇性意義和趣味等細節部份。卡拉絲一開始先由〈勝利歸來〉（Ritorna vincitor）精彩的歌聲，簡潔地點出阿依達的處境：她是一個在愛情和祖國間左右為難的公主。因為這樣，卡拉絲才能藉由一連串美妙的戲劇二重唱（和阿姆內莉斯、阿蒙納斯洛、拉達梅斯），深入阿依達的的困境和苦難，而其絕妙的歌聲也讓她征服了人心。

在悲歌〈啊，我的祖國〉中，卡拉絲悲傷地表達出對祖國的懷念，這超越了她以往的水準。她犧牲了平滑的旋律線，在音色上改變了音調，這並不是一個聲音上的瑕疵，而是在戲劇上的一個嘗試。在那樣的情況下，其出色的表現顯示，在最後幾個稍微過於尖銳和不穩定的音上大做文章，無疑是非常可笑的。

戈比（飾阿蒙納斯洛）以其音樂的技巧盡情發揮了角色的情緒，包括憤怒、一心復仇的恨意和父愛，他在藝術上的表現可說與卡拉絲並駕齊驅。他們在第三幕的演出（尼羅河一景）無論是在錄音上或是戲劇的表現上，精彩絕倫，無人能與之相提並論，兩人角色所表現出的張力，可說是將戲劇的精神發揮到極致。飾演阿姆內莉斯的芭比耶莉表現亦不相上下，她精彩地揣摩出角色得不到回報的愛、十足的醋意和其身為公主的驕傲自尊心。在這齣歌劇中，她聲音的音色聽起來較不同於她以前的聲音。其他的演員如塔克（飾拉達梅斯）就比較保有自己原來的聲音，也許他不像其他歌者習慣將角色演唱得較具英雄氣概，但全劇並未出現拉達梅斯上戰場的場景，大部分的時候是其在兩位公主間關係的糾纏，多是內心戲而非肢體動作的展現。

札卡利亞（飾國王）、莫德斯蒂（飾蘭菲斯Ramfis）、格拉西（Galassi，飾女祭司）、里查迪（Ricciardi，飾信差）等人都是非常優秀的演員，也都有很好的表現。指揮史卡拉劇院管弦樂團及合唱團的塞拉芬以非常謹慎、體貼的態度，引出歌者最好的表現，然而在神殿或慶功宴等大場面的重唱場景並無特殊之處。

重新數位化處理的CD使得原本的聲音更有活力、較不繁雜，並改善了卡拉絲在〈啊，我的祖國〉中飽受批評的抖音。

《弄臣》（威爾第）：一九五五年九月，米蘭，EMI發行

因為卡拉絲對諾瑪、米蒂亞、馬克白夫人等角色詮釋得太出色，令人印象深刻，所以大家就以為《弄臣》裡吉爾妲的這個角色，不太適合卡拉絲。許多人之所以有這樣的誤解，是因為這個角色自二十世紀以來，通常都是能夠詮釋花腔樂句的輕女高音或抒情女高音來演唱。事實上，只有像卡拉絲這樣的全能女高音，才能表現出音樂的抽象面，並揣摩出角色不同的性格特色。

最早注意到卡拉絲將吉爾妲詮釋得很出色的是約翰·阿多恩（《The Callas Legacy》，一九七七年）。他在書

中說道：

可惜卡拉絲並不常演出吉爾姐，否則她可以令音樂界重新思考這個角色，就像露琪亞一樣。

卡拉絲只在舞台上演唱過兩次吉爾姐（一九五二年六月，墨西哥市），她的錄音顯現她對角色詮釋的天份。她完全顛覆了所謂演出吉爾姐的傳統：認為吉爾姐只是一個天真無邪的少女，歌聲甜美，唱起花腔樂句來毫不費力。這些都是唱好吉爾姐的必要條件，但要演好這個角色還不止這樣。卡拉絲以優雅穩健的台風，演活了這個初次戀愛、天真、寂寞又充滿熱情的少女，〈親愛的名字〉（Caro nome）一曲唱來，對音樂和戲劇的表達掌握精確。卡拉絲的歌聲中有一種內省的美，只有在最後拉長的幾個音時，才令人感到欣喜若狂，這一首詠嘆調也成為對一般少女情竇初開的細膩描寫。

卡拉絲在全劇重心的三段二重唱中也有獨特的表現，透過她歌聲的音質和強度變化，她在〈愛情是靈魂的陽光〉（E il sol dell'anima）中，展現出吉爾姐對哥提亞·馬地（Gualtier Malde，公爵）的愛戀，在〈別說到那位可憐的人〉（Deh non parlare al misero）和〈每個星期天在教堂時〉（Tutte le feste）中表現出對父親弄臣的愛，後兩曲則是分別在她了解肉體的愛前後所唱。在吉爾姐遭綁架失貞後，她很快地變成了一個成熟的女人，而在極不值地為誘惑她的人一死時，也極有尊嚴地面對她的宿命。

義大利的樂評切里聽完這個錄音後，特別感到驚訝的是：「卡拉絲在第二景的時候，以特別的語氣演唱其中的四個音：公爵偷偷地進入了吉爾姐的花園，充滿熱情地對她示愛，吉爾姐卻感到不安，口口聲聲斥責伯爵的〈我愛你〉（Io t'amo）。我問卡拉絲，為什麼要用特別的語氣唱這句顯然不重要的台詞，她回答說：『因為吉爾姐雖然說「你出去嘛！」，其實心裡想說的是「留下來」。』」

飾演掌權弄臣的戈比是當時飾演弄臣的第一把交椅，他以無與倫比的歌唱技巧表現該角色。在他的恐懼和羞辱背後，有一種高尚的情操，即使他的聲音有時候顯得不夠份量，但在技巧上足以彌補這個缺點。迪·史蒂法諾聽起來充滿熱情、天真浪漫，雖然在風格上不夠優雅，但以他的熱情和風度，扮演哥提亞·馬地會比公爵更有說服力。飾演邪惡的斯巴拉夫奇雷的札卡利亞，不論在聲音和戲劇上都表現得非常出色；其他配角的表現也非常精彩。指揮史卡拉劇院管弦樂團及合唱團的塞拉芬技巧精湛、

無懈可擊；恰到好處的節奏配合管弦樂的演奏，他為所有的演員帶來了活力，而演員們則為威爾第和皮亞韋劇中迷人的角色賦予了生命。

重新數位化處理的CD，改進了原本錄音稍嫌繁雜的情形。

《遊唱詩人》（威爾第）：一九五六年八月，米蘭，EMI發行

一九五〇至一九五五年，卡拉絲在劇院中演出《遊唱詩人》蕾奧諾拉的次數高達二十次。在她為該角色錄音後，則不曾再演唱過此角。這麼多年後看來，這個角色的確也是歌劇中最難唱的角色之一，然而在某種程度上，這個錄音也成為卡拉絲對義大利歌劇貢獻深厚的永遠見證。

比較起來錄音雖有較大的限制，然而卡拉絲除了在表面上扮演好一位西班牙貴族之外，也傳達出蕾奧諾拉的熱情和人性化的一面。就抒情與戲劇女高音來說，卡拉絲表現地極為稱職，這兩項也是扮演好這個角色的必要條件。只有〈一個寧靜的夜晚〉（Tacea la notte）中的最後一句稍顯隨便；其他的詠嘆調和接至而來的快速段落，卡拉絲以活潑的樂句強調角色的感情：蕾奧諾拉的多愁善感，及其因愛上貴族階級的敵人而陷於進退兩難的窘境。然而卡拉絲在最後一幕的表現，才真正讓她超越了其他演員演唱的蕾歐諾拉，甚至也超越了她自己的表現。在〈愛情乘著玫瑰色的翅膀〉（D'amor sull'ali rosee）一曲中，卡拉絲以顫音表現的「rosee」和「dolente」兩字也有新的意義，反而更感人、深刻地傳達了蕾奧諾拉的焦慮和悲傷，這兩個字甚至比舞台上的效果更好、更巧妙。接下來突然有了戲劇性的變化，〈求主垂憐〉（Miserere）透露出蕾奧諾拉的預感，卡拉絲在這一曲所表現出的演唱水準，不論是在舞台上或錄音上，都無人能出其右。至此，長久以來在演出中被忽略的〈你將見到世上的愛〉（Tu vedrai）（認為會使劇情停滯）又重新獲得重視，卡拉絲以幾乎令人無法忍受、但又合宜的強度演唱，完全沒有破壞旋律線。

迪·史蒂法諾在曼里可英雄氣概的表現上，聲音的份量不足，但他所表現出的熱情和感性，讓他對角色的掌握還算稱職。事實上，帕內拉伊也是相同的情形，大部份的時候他以平順的聲調演唱，並未表達出魯那（Luna）具侵略性的性格，所以破壞了

和曼里可個性強烈的對比。演唱費蘭多（Ferrando）的札卡利亞歌聲無懈可擊，清晰、順暢而感性的聲調，讓整齣歌劇有了非常成功的起頭。芭比耶莉的歌聲精準、熱情，雖較無貴族的高貴感，但她所詮釋的阿蘇奇娜接近完美。指揮史卡拉管弦樂團及合唱團的卡拉揚在音樂的細節上有其獨特的詮釋，同時也使整個樂曲聽起來更活潑、有活力。

重新數位化處理的CD和修飾，實際改善了在〈一個寧靜的夜晚〉中模糊的情形，大致說來也增加了錄音的穩定性。這個錄音也是卡拉絲和卡拉揚最後一次的合作，這對超級組合還曾經合作錄製過《蝴蝶夫人》（一九五四年），並合作了《拉美默的露琪亞》（一九五四年，史卡拉；一九五五年，柏林和維也納）的舞台演出。

《波西米亞人》（浦契尼）：一九五六年八至九月，米蘭，EMI發行

雖然沒有理論上的根據，一般人經常理所當然地認為：一個公認優秀的悲劇女演員並不適合扮演少女，因為甜美或天真無邪的氣質是演好這種角色的必要條件。因此，《波西米亞人》中咪咪一角所得到的評價，就不如卡拉絲所飾演的諾瑪、米蒂亞、馬克白夫人等角色那麼好。很多人都認為咪咪的角色並不適合卡拉絲，但其音樂就另當別論了，整齣歌劇的音樂強烈地刻畫出角色抽象的性格：咪咪的性格必須比歌詞所描繪的更有深度，相對於一個令人印象深刻的女人，她也是個寫實的悲劇人物，從她的角色，正可看到放諸四海的人性。

《波西米亞人》是所有歌劇中，最受歡迎的歌劇之一，也可說是最常灌錄成唱片的歌劇，完整的錄音版本高達三十多種。卡拉絲從未在舞台上演出咪咪，雖然她在六〇年代早期曾認真地考慮過這個可能性，但當時她的聲音已走下坡，她如果真的演出該劇無疑是太冒險了。（她《波西米亞人》的錄音在錄製完的一年八個月後，於一九五八年三月首次發行。）

事實證明，卡拉絲化解了所有人對她的疑慮。無庸置疑地，她完全演活了咪咪這個角色，也為咪咪的個性添加了鮮明的色彩。她在詠嘆調〈我的名字叫咪咪〉（Mi chiamano Mimi）和魯道夫於第一幕的情歌二重唱〈啊，可愛的少女〉（O soave

fanciulla）中造成很大的衝擊，其中的一字一句都成為了經典，在我們面前所呈現的那個害羞、脆弱、體弱多病的少女，已完全贏得了我們的同情。

卡拉絲在第三和第四幕表現之精彩無與倫比。在咪咪去找魯道夫最好的朋友馬切羅之後，空虛的感覺在她吶喊的求助聲中（雖未明說，但含此意）獲得釋放：〈哦，好馬切羅，幫助我〉（O buon Marcello, aiuto）。接著她面對真相，她（躲在樹後面）聽到魯道夫告訴馬切羅說，他的妒嫉心使他不能不離開咪咪，咪咪已病重不久於人世，而自己卻無能為力。卡拉絲在切分音的〈難道我真的會喪命！哦，我的生命〉（Ahime, morire! O mia vita）中表現了咪咪的絕望和痛苦。在〈我要回到那孤寂的巢〉（Donde lieta usci al tuo grido d'amore）和魯道夫道別時，她回憶起過去和魯道夫的甜蜜時光，所表現的悲痛令人動容；這一景，卡拉絲鮮活的感情深深打動人心。

在死亡的一景中，卡拉絲就像自己揣摩的年輕女子，生命對她來說注定短暫，而在如此短的時間之內，需要學習的事物實在太多了。

卡拉絲在這個角色的錄音上，值得一提的對手有安赫莉絲（Victoria de los Angeles）和提芭蒂，兩人的歌聲甜美，聲調悠揚，常令聽眾留下深刻的印象。但是浦契尼的這個女主角不只是這樣就夠了，她的性格和生命還有更多更深刻的涵意；從音樂當中，我們可以了解如果沒有「痛苦」（通常這也是安赫莉絲和提芭蒂的錄音中所缺少的），《波西米亞人》這齣歌劇就不具任何意義了。卡拉絲的長處，就在於她能夠讀出樂譜字裡行間的意義，她適時地在角色原本略嫌單一的旋律線上變化強度，讓咪咪更有人性、更生動。

迪·史蒂法諾飾演魯道夫，這個錄音是他有史以來最精彩的錄音之一。他的聲音處於巔峰時期，他詮釋的詩人熱情、衝動，而且經常受到鼓舞振奮。其他的藝術家，如帕內拉伊（飾馬切羅）和札卡利亞（飾柯林Colline）也超越了自己的表現，讓配角的演出完全融入劇情中。飾演慕塞妲的莫弗（Moffo）在所有精彩的演出中，是最弱的一環，她聽起來很活潑、輕佻，然而僅是表面上如此，她對於角色的掌握並不完全，假以時日必大有可為（當時她只有二十一歲）。指揮史卡拉劇院管弦樂團及合唱團的沃托雖然中規中矩，但還是充滿活力與戲劇性的影響力，也為劇中的演員營造了適當的氣氛。

重新數位化處理的CD讓錄音的空間感更佳，也更清晰，特別是樂團的部分。

<div align="right">（以上為楊小慧譯）</div>

《假面舞會》（威爾第），一九五六年九月，米蘭，EMI發行

卡拉絲在唱片上的表現一如在劇院裡，她的阿梅麗亞演來絲絲入扣，令人印象深刻。卡拉絲演活了這位出身英國上流社會的名媛，她雖然外表溫和貞靜，卻有著一顆熱情澎湃的心。阿梅麗亞內心的自我壓抑使她充滿了人性，這份壓抑不僅保護了她，也讓她在面對出軌的真愛與自己的丈夫的兩難局面時獲得了力量。由於阿梅麗亞即使在最激動的時候也不會完全失控，因此這份自我克制（這可從卡拉絲的聲音中聽出來）就增加了處理上的困難：前一秒她還卸除所有的武裝和國王里卡多（迪‧史蒂法諾飾）激情對唱；後一秒在回應里卡多的愛情宣言前，又在〈但是，高尚如你必須助我捍衛我的心〉（Ma, tu nobile me difendi dal mio cor）的歌聲中回復平靜。這是很精細的演唱，熟練的技巧不但有助於傳達角色內心的變化，也完整保留了威爾第式的優美曲風。聽的人只察覺到男女主角墜入愛河的情緒，而這種情緒的表達最難令人信服，可是卡拉絲以她獨特的歌手唱技巧做到了這一點，讓人們記住這段不算短的二重唱。

卡拉絲在演唱〈我願一死，但先賜我最後一個恩惠〉（Morro, ma prima in grazia）一曲時，適時壓低嗓子來詮釋阿梅麗亞個人的悲劇。然而，她對這幕戲的詮釋還是無法讓所有人信服，卡拉絲的批評者認為她完全沒有釋放自己的情感，因此她的表演一點也不吸引人。如果此言屬實，那麼阿梅麗亞這位英國上流社會的名媛就不會如此赤裸裸地披露自己的感情，整個場景也不會熱情洋溢了。事實上，唯有顧及到阿梅麗亞的人格特質，這齣戲才會那麼扣人心弦。

在加入包括她丈夫在內的三重唱〈那麼所有人的恥辱只有一個〉（Dunque l'onta di tutti sol una）裡，阿梅麗亞的處境有別於其他的密謀者，她那極端的恐懼並非為了自己，因此她的歌聲一瞬間很有戲劇性的爆發力。

迪‧史蒂法諾除了有副金嗓子外，發音之清晰也很少見。儘管他的高音有時會出

現不穩的情形，但他的演出仍相當出色，因為他在歌唱時表現出溫暖與熱情，最重要的是他完全融入在角色裡——與阿梅麗亞合唱時他也受到啟發。戈比（飾雷納托）的聲音時好壞，但他成功地詮釋了雷納托一角，使人們完全接受他的演出；芭比耶莉暗沈的音色很適合詮釋巫莉卡一角；但飾演奧斯卡（Oscar）的拉蒂就有些失敗了，她不但無法抓住重要細微的反諷意味，而且還常常發出尖叫聲；密謀者馬尤尼卡和札卡利亞（分飾山繆爾Samuel與湯姆Tom）的表現無懈可擊；史卡拉劇院管弦樂團及合唱團在沃托的指揮下表現可圈可點——即使沃托指揮時忽略了一些小細節，樂團的演出依然完美出色。

製作CD時經過數位科技的再處理，整個錄音效果好多了，歌者的一些小毛病，甚至是拉蒂的尖叫聲，都獲得了改善。

《塞維亞的理髮師》（羅西尼），一九五七年二月，倫敦，EMI發行

雖然卡拉絲總共成功飾演過四十七個不同角色，但是一九五六年二月，她在史卡拉劇院演出羅西娜一角失敗，仍是歌劇歷史上不爭的事實。問題倒不是出在卡拉絲的聲音上，而是她無法將自己融入角色裡。一年後，卡拉絲又為歌劇史添上新頁，以錄音重新詮釋該角，技巧精湛，特色十足，傳達方式熱情風趣，整體而言，頗能令人感受主角活潑愛玩的個性。她所飾演的羅西娜慧點淘氣，暗暗地調情賣俏，最重要的是展現了一個少女該有的純真魅力，這些都是她在舞台演出時明顯欠缺的。

卡拉絲以原來的次女高音演唱該角，她的音色在中音時細緻迷人，到了高音部分又輕靈暢快了起來。她的宣敘調帶有意義，演唱旋律線時進退有節，給人一種非常流暢的感覺。沒有一首曲子，讓人感覺她光只為在展現美妙的音色，甚至在詠嘆調〈我聽到一縷歌聲〉（Una voce poco fa）中也是如此，卡拉絲在這裡婉轉描述了羅西娜鮮明的人格特點，令人信服，她採迂迴方式含蓄堅定地強調「但是」這個字眼，讓人聽來不禁莞爾。

卡拉絲在整場歌劇裡都保持高度的活力：在〈那就是我〉（Dunque io son）一

曲中,她歌聲裡嬉戲的感覺,為羅西娜與費加洛的對話注入活力,達到上乘喜劇的效果。然而,在整部歌劇裡,卡拉絲表現最傑出的還是在上家教音樂課時的〈面對因戀愛而燃燒的心〉(Contro un cor)一曲,她證明自己完全掌握了羅西娜這個角色,記憶所及大概也只有蘇珮薇亞(Conchita Supervia)可與之媲美。卡拉絲只有一次以恬靜的歌聲提供角色所需的寧靜空間,並藉此傳達這位純真少女在面對愛情時單純與絕對的真誠。

飾演費加洛的戈比早先在錄〈我是城裡的總管〉(Largo al factotum)時的聲音雖說已不再年輕,但還算順暢自然,他的表演(尤其和卡拉絲的對手戲)從容不迫,魅力十足,不負觀眾對這個獨特的諧劇角色性格上的期待。令人驚訝的是飾演阿瑪維瓦的阿爾瓦因音色不夠圓潤而表現欠佳;飾演巴西里歐的札卡利亞儘管聲音出色,也能不負所託適當地演出,可是他的聲音不是詼諧男低音(basso buffo),所以只能大概勾勒出角色的性格罷了;噶利艾拉(Galliera)指揮愛樂管弦樂團暨合唱團(Philharmonic Orchestra and Chorus),以豐富的手法深刻詮釋該劇。

奇怪的是序曲部分聽來十分沈悶,不禁令人懷疑它並非在此次錄音中完成,等製作 CD時經過數位重新處理,聽起來較有活力,也清楚多了。

《夢遊女》(貝里尼),一九五七年三月,米蘭,EMI發行

在劇院裡觀賞卡拉絲演出阿米娜一角樂趣無窮,而卡拉絲透過歌聲,賦予角色鮮活生命的說法,可從錄音裡得到佐證。由於她在演唱貝里尼的輕快短歌和花腔時表現搶眼,又能隨時調整其音色來適應劇情,使她的演出頗具說服力:阿米娜這位迷人的夢遊女,因喜悅悲傷的聲音而有了生命。

喜悅的歌聲第一次出現在卡拉絲登場演唱〈多麼爽朗的日子〉(Care compagne... Come per me sereno)的宣敘調和詠嘆調時,狀況良好的她,藉此塑造阿米娜的性格:透過精細的裝飾音技巧(這段音樂在升到高音E之後,突然向下掉了兩個半八度),藉著聲音的變化依次傳達阿米娜的溫柔親切和熱情敏感。達到情緒最頂點時,是以高音唱出半音階的十六分音符,那種滿溢的歡樂時。

　　卡拉絲在夢遊那場戲裡演出精湛，達到個人藝術的頂峰——整場戲都很精彩，尤其主角做總結的部分更是成功。在意義最深遠的宣敘調〈哦！我能否再見到他〉（Oh! Se una volta sola）一曲裡，她唱出了阿米娜內心最深處的情感。在〈啊！我不相信〉（Ah, non credea mirarti）一曲中，她的悲傷在回顧心碎的往事時，找到了出口。她開始這段詠嘆調的方式，令人想起潺潺的流水聲，演唱時擯棄技巧的運用，只剩下自然與簡單。綿延的音符，尤其只有中提琴伴奏的那段，似乎永無止境，感人至深。卡拉絲透過聲音讓聽者去想像舞台上的情景，賦予這場戲獨特的況味——對朦朧聲調的熟練運用，營造出主角在夢中呢喃自語的幻覺，情緒一路累積下來，最後她的裝飾音做了個合宜的結束。這是個沒有實體呈現，只靠聲音完整描繪場景的情形。

　　喜悅的歌聲再次出現，是在〈啊！沒有人能瞭解我現在的滿腔歡喜〉（Ah! non giunge）一曲裡，就在阿米娜甦醒之後。卡拉絲精準地唱出無數個裝飾音，但是充滿感情（她不像其他的歌者，總是以錯誤的方式，急急忙忙唱完這段輪旋曲，而是以快板的中庸速度來完成它），藉此帶出整場戲的精髓，亦即戰勝困境的喜悅之情。

　　除了卡拉絲，表現最搶眼的要算飾演魯道夫的札卡利亞，他所演唱的貝里尼旋律線無懈可擊，風味十足。與阿米娜的二重唱裡（第一段夢遊場景），無論是時間的掌握，或是感情的收放，都堪稱音樂上的偉大成就。飾演艾文諾的孟提也唱出迷人的風味，除去最後一幕那一聲令人窘迫的尖叫之外（無法傳達該有的情緒），他的聲音表現涵蓋整個高音區域；儘管如此，和劇中其他一流演員比起來，這個艾文諾只是個沒沒無名的小角色。沃托和平常一樣，以和諧的手法，指揮史卡拉劇院管弦樂團暨合唱團，但卻缺少獨特的洞察力，來詮釋這篇最具詩意的迷人樂章。

　　從夢遊到甦醒之間的變化，以及其他的情緒，都在錄音過程中被巧妙地捕捉起來，CD經數位重新處理後，效果更好。

《杜蘭朵》（浦契尼），一九五七年六月，米蘭，EMI發行

儘管卡拉絲演出杜蘭朵公主一角極為成功，但她在一九四八至四九年於義大利和阿根廷首都布宜諾斯艾利斯演出二十四場後，就不再演出該角，而將重心擺在十九世紀早期的義大利歌劇，只有在一九五七年錄音時，才又重新回到這個角色。此時卡拉絲的歌藝已達巔峰，但是談到這次錄音，她還是付出了小小的代價，因為相較於其他部

分，她在唱某些樂句的最高音時，還是出現了些微的不穩；而她此時的聲音跟之前相比，也沒有那麼洪亮。

雖然也有其他歌者演唱過好幾齣成功的《杜蘭朵》，但還是屬卡拉絲的成就較高：她賦予殘酷的杜蘭朵公主深刻的權威感，並營造高高在上與冷漠的感覺，來對照她內心深藏的人性弱點、她的挫敗與複雜的情結，以及最後發現真愛的過程。

卡拉絲雄渾的聲音（演唱此角必備的特質）於〈在這個國家〉（In questa reggia）和猜謎招親（全劇最重要的一段）裡的表現，不僅令人印象深刻，而且純熟地表現了杜蘭朵心理的微妙變化。當卡拉富王子解開她最後的謎題時，杜蘭朵完完全全崩潰了，但還是竭力維持驕傲的自己。

她被卡拉富親吻後，演唱〈淚水盈眶〉（Del primo pianto）時（由阿爾法諾Alfano完成），卡拉絲稍微改變聲調，因此聽眾聽不太出來公主軟化的情緒（其實早在卡拉富解開最後的謎題前，就已開始），只感受到杜蘭朵初嚐男女之愛的迷惘。

演唱卡拉富的費南迪，聲音清澈響亮，他的音色悅耳，有時興奮激動，但充分詮釋出角色的矛盾性格；舒瓦茲柯芙詮釋的柳兒恰恰相反，她雖然仔細研究該角，聲音也很迷人，但最後分析起來，她還是失敗了：她的柳兒聽起來較像高貴的公爵夫人，而不像個婢女；札卡利亞的聲音十分出色，演出的帖木兒一角高貴動人；演出三重唱平、龐、彭的巴尼耶洛（Baniello）、厄可蘭尼與德·帕爾瑪（de Palma）合作無間，表現搶眼；塞拉芬對樂曲的深入了解，對歌者的引導和掌握，都啟發了史卡拉劇院管弦樂團及合唱團，使演奏相當動人，兼具氣氛與戲劇性效果。

數位CD的轉錄改善了錄音效果，尤其是合唱的高潮部分，而卡拉絲高音部份出現的些許顫音，也沒有那麼明顯了。

《瑪儂·雷斯考》（浦契尼），一九五七年七月，米蘭，EMI發行

《瑪儂·雷斯考》（一八九三）奠定了浦契尼新一代義大利歌劇作曲家的地位，比其他對手更具有威爾第接班人的氣

勢。

當浦契尼歌劇的劇本作者，試圖寫出一個不同於馬斯奈的瑪儂時，結果只是完全破壞它充滿戲劇性的結構罷了；瑪儂這個以純情少女之姿出現的角色，在沒有太多辯解的餘地下，瞬間化為一個心機深沈的交際花，絲毫看不出她和騎士德·格里厄之間有何特別的男女之情。儘管如此，浦契尼戰勝了這些缺點，尤其在最後一景完全以音樂表達的戲上，成就了偉大的悲劇高潮。

「馬斯奈以法國人的眼光來感受這齣戲，用的是香粉與小步舞曲（務求精細高雅），」浦契尼宣稱：「我則是以義大利人的眼光來看它，用的是無比的熱情。」

以此次錄音為證，卡拉絲從未在舞台上唱過瑪儂一角實在令人驚訝。除了幾聲相當痛苦的高音外，她的表現良好，卡拉絲以過人的觀察力，用聲音忠實地呈現出這位女主角的性格。當她體會瑪儂情緒的轉化時，將她詮釋成一個天真無知的少女（而非危險的風騷女子），最終毀於後天習得的世故、淫蕩和貪婪，這段音樂聽來悅耳感人，美妙至極，讓人不再那麼厭惡瑪儂。

一開始卡拉絲並未刻意揣摩瑪儂一角，只是很自然地唱出〈我的名字是瑪儂·雷斯考〉（Manon Lescaut mi chiamo）一曲。她那自然的單純，表露出少女痛惜於即將放棄的一切，包括這個剛剛認識的年輕人。但是在〈你贏了。入夜後我們再到此地會面〉（Mi vicete. Quando oscuro l'aere intorn a noisara），瑪儂答應稍後與德·格里厄見面時，卡拉絲微妙地背叛她的決心，去做她真正想做，但之前沒有信心做的事。就在此時，她播下了瑪儂必然毀滅的種子──一條每況愈下的不歸路。

〈在這輕柔緞帶中〉（In quelle trine morbide）一曲提升到一場內心獨白，此時卡拉絲回想過去住在簡陋的屋子裡，擁有溫暖與愛情，現在她過著奢華的生活，卻失去了愛情，只有一片死寂冰冷著她的心。含蓄表達的〈有一種寂靜，一股讓我顫抖的寒意！〉（v'e un silenzio un freddo che m'agghiaccia!），十分有力地傳達了瑪儂的軟弱和堅強，讓聽者也能認同她的詮釋：瑪儂的悲劇來自她無法在愛情和金錢中做出取捨。

她死亡的那場戲，以〈一個人孤寂地被棄〉（Sola, perduta, abbandonata）揭開序幕，探討著絕望的心情，這裡摒棄所有誇張的傷感情緒，只考量音樂本身，結果達到一種淨化的效果，〈啊，一切都結束了！……我不想死！我的愛，幫助我！〉（Ah,

tutto e finito!... No non voglio morir! Amore aita!）的餘音縈繞在耳。卡拉絲擁有浦契尼創作音樂時那種絕對的熱情，但是她以一種較含蓄的手法來表現，讓音樂聽來更有力量。

　　儘管之前提過卡拉絲在錄音中，曾出現一些痛苦的高音，但是一旦她那特有的年輕氣息、壓抑但絕對的熱情，以及憂鬱痛苦的寂寥，烙印在聽眾的腦海時，他們就不會輕易地忘記。

　　令人欣喜的是，迪·史蒂法諾所詮釋的騎士德·格里厄一角也給人同樣深刻的感受，他也有著絕對的激情、熱心和溫暖，成就了錄音史上最動人的演出之一。配角費歐拉方提（Fioravanti，飾雷斯考）和卡拉布雷瑟（飾傑隆特Geronte）亦足以匹配這些傑出的劇中人物。塞拉芬指揮史卡拉劇院管弦樂團及合唱團的手法細膩，透視浦契尼情緒的轉換，氣勢磅礡，彷彿和歌者合而為一，「同聲高唱」。

　　轉製成CD後，整個錄音效果更顯清晰。卡拉絲的音色聽來更加真實，不穩的音調和上述所提及的尖銳聲都不見了，這並非暗示錄音動過手腳，而是以較佳的編輯方式，與較好的壓片技術重新處理後，獲得了改善。

《米蒂亞》（凱魯畢尼），一九五七年九月，米蘭，EMI發行

米蒂亞這個角色實在很難演唱，因此在沈寂了多年之後，本劇得以在一九五三年再度被搬上舞台，乃全拜卡拉絲之賜。錄音期間，她個人也嚐盡筋疲力竭之苦（除了數不清的舞台演出之外，她還錄製了幾齣歌劇，包括之前幾個月錄製的《杜蘭朵》，而且剛剛結束在愛丁堡節的演出，她並未答應再加演一場《夢遊女》。

　　米蒂亞這名神話中的女人，簡直是一個人性活生生的詛咒，卡拉絲在錄製此劇時，聲音不在最佳狀態，但是她完全融入劇情，以深刻的角度和多變的音樂創意，傳達了最殘酷，以及最溫柔的人類情感。米蒂亞一角的性格裡，包括了絕對的愛、藐視和怨恨，這將劇情帶到最駭人聽聞的報復行為，報復那個背叛她的丈夫；而在傳達對孩子那種矛盾但致命的情感時，她的詮釋亦逼真而完整。

　　卡拉絲一下子就表達了米蒂亞激烈的性格：〈我是米蒂亞〉（Io Medea）一曲有

著晴天霹靂的衝擊效果。不一會兒，她的聲調又隨著音樂展現了女性的溫柔，試圖贏回丈夫的心：〈你還記得你第一次看到我的那一天嗎？〉（Ricordi il giorno tu, la prima volta quando m'hai veduta?）求愛遭拒後，她的情緒沸騰至最高點：從內心深處發出悲傷的怒吼，唱出歌詞中出現多次的字眼「殘忍的人」（crudel）後，才在〈憐憫我！回到我身邊〉（Pieta! Torna a me）中完全回復平靜。之後她摒棄所有的溫柔，在她和傑森激烈的對手戲〈不知感情的敵人們〉（Nemici senza cor）一曲中，化作一頭兇猛受傷的母老虎。

在最後一幕戲裡，我們可以察覺到米蒂亞原是女巫師的人格特質。她在〈地獄的眾神，請前來幫助我〉（Numi, venite a me, inferni Dei）一曲裡召喚地獄諸神，時而憤怒，時而卑屈，效果攝人心魄，在她決定殺害自己親生兒的可怕時刻，令人不禁打起哆嗦。但是在演唱〈哦，我的寶貝〉（O miei tesor）時，聲音急轉直下，變得既溫柔且慈愛，彷彿忍受著莫大的悔恨。在釋放了所有深藏的緊張情緒之後，卡拉絲以令人無法忍受的冷靜，為米蒂亞的性格描述畫上句點；在殺死親生孩子之後，這個已然行屍走肉、認命的女殺人犯緩緩唱出〈他們是你的孩子〉（Eran figli tuoi）一曲。她對傑森說的最後一句話：「我要前往神聖的冥河，我的鬼魂會在那裡等你」，終結了米蒂亞的世界。

雖然卡拉絲有著出色的聲音技巧（米蒂亞是個非常困難,幾乎無法詮釋的邪惡角色）、音樂素養和其他種種優點，但是聽者能夠透過聲音，出神地假想適當的舞台畫面，全靠她詮釋的功力和神祕的特質。我不否認在〈你孩子們的母親〉（Dei tuoi figli）一曲裡，她的降B明顯不穩，但是她那深具衝擊性的演出，立刻說服我忘記此點，就像我認為她偶而在聲音上的出錯，不過是滄海一粟，瑕不掩瑜的。

儘管演唱傑森的皮契，音質不是特別優美，可是他詮釋得還不錯，頗具智慧。莫德斯蒂（飾國王克里昂）就不夠威嚴，雖然他的聲音毫無問題。令人意外的是，一向唱得很好的史柯朵將葛勞絲一角詮釋得困難重重，尤其是歌詞部分，好像還未融會貫通，甚至破壞了她原本聲音的線條。皮拉契妮（飾奈里絲）無論是聲音或演技，均屬上乘。塞拉芬指揮史卡拉劇院管弦樂團及合唱團的手法平實，毫無矯飾誇張之嫌，中間雖有幾處刪減，不過或許正因如此，反而使得整個樂曲一路聽來都保持著一種高尚的風格，並能持續地吸引人。

在米蘭Cassa Ricordi公司的贊助下，由Mercury唱片公司完成錄音，EMI負責發行。錄音第一次以唱片發行時，聲音的品質尚可，不過有些合唱的部分沒處理好。轉錄到CD時，經過數位重新處理以及熟練的編輯後，整個聲音都顯得異常清晰，錄音效果也獲得了改善，就連不穩的降B也經過修正，聽不出來了。

《卡門》（比才），一九六四年七月，巴黎，EMI發行

儘管卡拉絲從未在舞台上演出卡門一角，但她在錄音時的表現，相當具有個人風格，而且忠實地呈現出角色的性格。演唱〈哈巴涅拉〉時，卡拉絲呈現的是卡門對自己生活哲學的獨白。而在紙牌這場戲上，她那不祥的預感不僅可以從聲調中聽出來，也可從歌詞中窺出端倪，為即將降臨在卡門身上的悲劇預留伏筆。最後一場戲裡，透過音樂所傳達的宿命論，成就了卡門這齣歌劇無情的結局。儘管在法文的運用上十分合宜，卡拉絲有所欠缺的卻是卡門那淘氣的幽默，這是她非凡魅力的所在，也因此深深吸引著異性，當然她也很樂意在男人面前展現這份魅力。

儘管如此，卡拉絲的詮釋仍是忠於原著、令人信服的，即使她的演出較像梅里美筆下那個無情、狂野、脾氣又壞的卡門，而不是比才（和他的劇作家梅雅克和亞勒威）所寫的，那個獨立、殘忍、有著致命吸引力的女主角。卡拉絲最偉大的成就，也是讓她有別於其他詮釋卡門的演員的，就是她能透過高雅的法國音樂，傳達這位西班牙吉普賽女郎的烈情熱性。

蓋達（飾荷西）的聲音無可挑剔，歌唱也有一定程度的細緻，但是在最後兩幕戲裡，沒有製造出該有的戲劇效果。基尤（Andrea Guiot）飾演的蜜凱拉（Micaela）頗具說服力，是錄音史上最佳的一次。但是馬沙爾（Massard）飾演的鬥牛士艾斯卡米羅（Escamillo）頂多只能算差強人意。普烈特爾指揮巴黎歌劇院管弦樂團及合唱團的手法，雖說缺乏個人風格，但也顯得生氣十足。

數位化處理的CD至少讓整個錄音聽來更具生命力。

有很長一段時間，卡拉絲克制自己不去討論這個角色，只是氣定神閒地不去聽別人的建議，推掉不斷希望她在舞台上演出卡門的邀約。維斯康提願意為她製作此齣歌

劇時，她說她辦不到，因為她無法像吉普賽女郎那樣跳舞；而且，她也不想露出她那不算優美的足踝。在七〇年代初期，卡拉絲認真考慮復出之時，我大膽向她提議卡門這個角色，她甜美地對我說這個主意真不壞，但是話一說完，她就墊起腳尖，害羞地舞了起來，假意地宣稱：「你瞧，我真的沒有卡門的體態嘛！」

不過從一九六八年，她對英國廣播公司海爾伍德爵士說的一番話裡，以及對我的提議一開始輕鬆應答、到後來卻假意推託的玩笑上，很明顯可以看出她對卡門一角，已經做過十分仔細的分析，最後決定不在舞台上演出該角：「我發現卡門這個角色在梅里美的小說中，比在比才的歌劇裡來得更精彩、更有效果。首先，我覺得比才賦予卡門的次女高音音色，對一名西班牙人或吉普賽人而言，太過暗沈了；這些人通常很緊張、神經兮兮的，講話非常地快，音調高一點的聲音會比較適合這樣的角色。其次，我認為這齣戲比較適合拍成電影。卡門本人非常有活力，這是一個十分強壯的角色，比較像男人而不是女人，她對待男人的方式就如同男人對待女人，我認為她在舞台上會變得很呆滯。她第一眼看到荷西時，就像動物見到了獵物，極力展現魅惑的工夫。卡門打從一開始，就清楚地知道荷西對她的感覺，但是她並不在乎他的感覺，她只在乎自己的。我個人無法保證，能在舞台上必要的內斂要求下，傳達出這樣的情緒。這齣戲最後也是同樣的情形，卡門應該是一動也不動的，她被荷西煩死了，決意和他同歸於盡，把事情做個了斷，我發覺她的部分動作非常少，不過這整件事還是違背我的原則，我是個天生比較理想、浪漫的人。」

儘管卡拉絲言之鑿鑿，但我想她或許是不願意演出一個娼婦的角色。由此可知，她顯然不認為《在義大利的土耳其人》中的菲奧莉拉，是個不正經的女人。

就算如此，我還是深信當卡門進入卡拉絲的生命時（舞台演出比錄音需要更多的努力），如果她的聲音夠穩定，就可以解決這個角色所有的問題，面對這個角色的挑戰。她的音色很快就變差了，一九六五年七月（這次的錄音是在前一年的七月間完成），她在倫敦的柯芬園演出《托絲卡》，結束了舞台上的最後一場演出。之後她只有在幾場音樂會中演唱過〈哈巴涅拉〉、〈賽吉迪亞〉和最後一景。

獨唱選粹

（１）《清教徒》（貝里尼）：〈你親切的聲音在呼喚我〉
（２）《諾瑪》（貝里尼）：〈聖潔的女神〉
（３）《崔斯坦與伊索德》（華格納）：〈愛之死〉
一九四九年十一月，杜林，塞特拉發行

（１）這場音樂會將卡拉絲的聲音介紹到義大利以外的國家，並且向不認識她的世人證明，當時她已經是一個如此完美的女歌唱家。站在他們面前的這個人能夠靈敏地演唱貝里尼的旋律線，表現困難度極高的花腔，她在詠嘆調及跑馬歌（連接的宣敘調被刪除了）中，完全捕捉了艾薇拉性格上的憂鬱和精神不穩的脆弱。沒有一次錄音像這回一樣，那麼完美地呈現出卡拉絲最乾淨、最漂亮，然而也是最成熟的聲音。那聲音縈繞在心頭，令人難以忘懷，充滿了個人風格，其壯觀與美麗並非單獨存在，而是完全融入她的演唱，十分戲劇化地合為一體。

　　據說托斯卡尼尼認為這段錄音是其所喜愛的音樂中，最好的單曲。

（２）開場和連接的宣敘調，以及插入的合唱部分都被刪除了。儘管卡拉絲在稍後的獨唱短曲部分，唱得愈加細膩，使整首曲子聽來更像在祈禱，這已經是一場絕妙的演出，歌詞的掌握細緻完美，聲調也無懈可擊。儘管卡拉絲唱得很用心，詠嘆調的結束部分不是那麼地優美，最重要的內省味道稍嫌不足，這一點後來她就掌握到了。此外，這一段的聲音也有些失真。此次錄音發行三個月後，卡拉絲收回版權，覺得自己可以唱得更好，尤其在合唱的幫助下，可以完整地演唱此一傑出的歌劇場景。

（３）卡拉絲唱來十分有感情，一開始就給人親密的感受，不過卻能感動所有的人。她容易受傷，有所祈求，是個害相思的少女，也是個永遠的女人，她不像許多演唱伊索德的人，會在歌聲中隱約露出陽剛氣息。對某些人來說，此次錄音的唯一缺點就是沒有用原來的德文演唱，而是用義大利文；這對卡拉絲真是相當膚淺的批評，因為她那達於巔峰的聲音，十分深刻地捕捉住此一偉大音樂轉化的精髓，亦即愛情與死亡的和解。

　　這三次錄音皆由巴西雷（Arturo Basile）指揮杜林RAI管弦樂團完成，第一次以七十八轉唱片發行。

　　經過數位重新處理的CD（〈聖潔的女神〉一曲在卡拉絲死後再度發行），錄音獲得了全面改善。

《浦契尼詠嘆調》，一九五四年九月，倫敦，EMI發行

卡拉絲儘管在高音部分表現不穩（並非演唱不穩），聲音仍是十分出色。她以獨有的洞察力、音樂家的涵養，和幾乎難以解釋的詮釋樂曲功力，賦予浦契尼音樂特殊的個人風格，聽起來較以往更為新鮮。

　　她顯然看出了《杜蘭朵》一劇中，僕人柳兒不僅是個容易受傷的可人兒，而且還是位個性堅毅、相信命運、極富同情心的年輕女子。她以男子氣概詮釋〈請聽我說〉（Signore ascolta）和〈公主妳冰冷的心〉（Tu che di gel sei cinta）二曲，饒富趣味地帶出此角極具個人色彩、有跡可循的自虐傾向。

　　卡拉絲在演唱〈啊，我親愛的父親〉(《強尼·史基基》)一曲時也許太過火了，讓人幾乎相信年輕的羅瑞塔（Lauretta）真的在玩弄其「悲劇的」困境，直到卡拉絲充滿魅力地（在這之前，演唱此角者皆欠缺的特質）強調最後的「pieta」一字,溫柔細緻感人，才讓人消除了這層疑慮。〈沒有媽媽〉（Senza mamma）《安潔莉卡修女》）一曲詮釋絕佳，卡拉絲塑造的小女主角安潔麗卡栩栩如生（她只有在雅典音樂院就讀時，於一九四〇年演出過此角），不過結束時一個不穩的音（高音A）稍微破壞了她完美流暢的歌聲，轉錄到CD時，將此一缺點減到了最小。

　　其他的曲目尚有：〈在這輕柔的緞帶中〉（In quelle trine morbide）和〈一個人孤寂地被棄〉（《瑪儂·雷斯考》）；〈我的名字叫咪咪〉和〈我要回到那孤寂的巢〉（《波西米亞人》）；〈美好的一日〉和〈心愛的寶貝〉（《蝴蝶夫人》）；以及〈在這個國家〉（《杜蘭朵》）。塞拉芬指揮的愛樂管弦樂團更為這位歌者的個人藝術風格加分不少。

《歌劇詠嘆調》，一九五四年九月，倫敦，EMI發行

儘管這張唱片的多數曲目，都摘錄自卡拉絲未曾在變台上演出過的歌劇劇碼，像是《阿德里安娜‧勒庫弗勒》、《娃莉》、《拉克美》和《迪諾拉》（Dinorah）等，但是做為一位戲劇女高音和多才多藝的藝術家，她出色的聲音技巧，讓聽者即使只聽到摘錄部分，也能想像初一個完整的角色。

在演唱〈我只是造物主卑微的侍女〉（Io son l'umile ancella）、〈可憐的花〉（Poveri fiori，《阿德里安娜‧勒庫弗勒》）、〈那麼，我要去遙遠的地方〉（Ebben? Ne andro lontana，《娃莉》），以及〈母親去世後〉（La mamma morta，《安德烈‧謝尼葉》）幾曲時，卡拉絲的呈現無懈可擊，不帶任何誇張的感傷，比各個作曲家在紙上所描繪的更為可信，更接近真實的人生。她在演唱〈某一夜在海的深處〉（L'altra notte，《梅菲斯特》）一曲時，所達到的戲劇高潮，被羅得尼‧米爾尼斯（Rodney Milnes）形容為「另一場結合技巧與智慧的經典演出，值得大書特書。」（見《歌劇》，一九八〇年七月）

此話也適用於其他悅耳的曲子。卡拉絲一路唱來，韻律的掌握完美無瑕，而非毫無意義地展現其聲音：她是唯一可以用聲音召喚鈴聲的歌者，此乃演唱〈鈴鐺之歌〉（Dov'e l'Indiana bruna？，《拉克美》）的必要特質。她也讓影子之歌〈輕輕的影子〉（Ombra leggiera，《迪諾拉》）聽來異常有趣。詮釋得更為成功的是波麗露舞曲〈謝謝，朋友們〉（Merce, dilette amiche，《西西里晚禱》），卡拉絲以絕佳的聲音，表達艾蕾娜的狂喜。有人注意到了高音E的單調貧乏，這點不能否認，不過它並未對整首曲子造成嚴重的影響，所以當然可以忽略掉。在〈我聽到一縷歌聲〉（Una voce poco fa，《塞維亞的理髮師》）一曲裡，出現了許多裝飾技巧。卡拉絲運用了每個音符來描繪羅西娜這位純情少女，這個角色誠如她所誇口的，如果需要的話，能在一瞬間化作陰毒之人。塞拉芬以他一貫的藝術手法指揮愛樂管弦樂團，在華麗的音樂中加入了許多熱情。CD的轉錄增添了更多活力，甚至大幅改善了單調的高音E。

《卡拉絲在史卡拉》，一九五五年六月，米蘭，EMI發行

〈偉大的女神，我向您懇求〉（Tu che invoco; o Nume tutelar）和〈Caro oggetto〉只是摘錄自《貞女》的兩首曲子。這齣歌劇在一九五四年間，卡拉絲曾在史卡拉劇院演出過幾次，都很成功。卡拉絲的聲音，如同當年演唱此劇的蘿莎·彭賽兒（唯一在錄音上可與之匹敵的前輩），彷若天鵝絨般迷人，或許她無法永遠保有這樣的聲音，但是所表現出來的積極、完美的音樂風格，和演唱歌詞時異常生動的感覺（這正是彭賽兒所欠缺的），演活了茱麗亞這名純潔的處女角色。

〈你孩子們的母親〉（《米蒂亞》）一曲明顯缺乏氣氛，主要是因為缺乏宣敘調，以及卡拉絲就是無法完全融入詠嘆調的情緒，如果和她兩年後錄製《米蒂亞》全曲的表現相比，這點實在令人驚訝。

〈多麼爽朗的日子〉（Come per me sereno，《夢遊女》）和〈親切的聲音〉（《清教徒》），這兩首同樣在史卡拉錄製的完整錄音，也收錄在這張唱片之中。樂團由史卡拉劇院管弦樂團擔綱，塞拉芬指揮。

《威爾第女主角》，一九五八年九月，倫敦，EMI發行

摘自《馬克白》一劇的三首曲子〈快過來！點火〉（Vieni! t'affretta!）、〈陽光變晴〉（La luce langue），和夢遊場景的〈消失吧！被詛咒的血斑〉（Una macchia），證實了卡拉絲演出馬克白夫人的絕對優勢。這個角色她只有在一九五二年於史卡拉劇院演唱過幾次，但是從未有過完整的錄音。她的詮釋完全證實了歌劇是透過音樂來傳達的一種戲劇形態，至今尚未有人在劇院或錄音上超越過她。聽者很難挑出卡拉絲唱得特別好的單字或句子：整首曲子都給人深刻的印象，渾然自成一體，其聲音的變化在許多方面衝擊著聽者，牽動他們的情緒。

在〈這份要命的文件啊……我也曾一度開懷歡暢〉（Ben io t'invenni... Anch'io dischiuso，《納布果》）一曲裡，卡拉絲飾演阿碧嘉兒一角，亦相當成功，儘管此時她的聲音狀況已不如演唱《馬克白》那樣穩定優美。在這首《納布果》的選曲裡，最

後一個音（高音C）十分刺耳，粗劣的錄音技術更讓它聽來走音得厲害。儘管如此，她在宣敘調裡的表現充滿權威，感情豐富，演唱詠嘆調（類似貝里尼的旋律線）則完美流暢。

〈知道空虛人世的神〉（Tu che le vanita，《唐·卡羅》）一曲唱來莊嚴有儀，鮮活地塑造了伊莉莎白此角的性格。

在〈艾納尼，一起逃亡吧！〉（Ernani! involami，《艾納尼》）一曲裡，卡拉絲不但放輕自己的聲音，甚至還刻意讓它聽來更甜美，她的艾薇拉（這張唱片中唯一一個她從未在舞台上演出過的角色）性格熱情但內斂。樂團由愛樂管弦樂團擔綱，指揮瑞雷席鈕的手法充滿活力，且洞悉力十足，創造出一種協調的氣氛，尤其在《馬克白》的夢遊場景裡，更是如此。

CD的轉錄讓聲音聽來更清晰，樂團和歌者間也獲得了較好的平衡。幾乎所有的音都獲得了修正，《納布果》裡最後那個刺耳的音，也大幅減緩了。

《瘋狂場景》，一九五八年九月，倫敦，EMI發行

這是一場出色的唱片，卡拉絲在此證實了她所具的藝術性優於同期歌者，此後四十年依舊無人能及。

在這三場戲裡，卡拉絲以全能戲劇女高音的才能，賦予劇中女主角生命。在演唱〈你們在哭？……帶我回去我出生的可愛城堡〉（Piangete voi? ... Al dolce guidami，《安娜·波列那》）的安娜，和〈哦！要是我能……那天真的笑靨〉（Oh! s'io potessi...Col sorisso d'innocenza，《海盜》）的伊摩根妮時，卡拉絲以變化無窮的聲音，來詮釋這些迷人的簡單旋律，超越了藝術的最高境界。《哈姆雷特》裡的奧菲莉亞則是個完全不同的角色，也是這張唱片中，唯一一個她從未在劇院裡詮釋過的角色。卡拉絲在演唱〈朋友們，我也想加入你們的遊戲〉（A vos jeux, mes amis）時放輕了聲音，帶著動人的純潔和憂傷，沈浸在幻想裡，忘卻了即將到來的死亡。卡拉絲以原作的法文演唱這場戲，展現其在使用原文時，是多麼地合乎語法與深具意義，提升了她的詮釋境界。雷席鈕指揮的愛樂管弦樂團最是細心周到，全面支持獨唱者去表達豐富多樣的情感。

　　錄音品質不錯，只是《海盜》裡出現了幾個響聲，轉錄到CD時，經過數位科技的再處理，改善了許多。

《法國歌劇》，一九六一年三至四月，巴黎，EMI發行

《卡拉絲在巴黎》：一九六三年五月，巴黎，EMI發行

這些唱片揭露了開展在卡拉絲面前的，是一組嶄新的曲目，只是她在錄音時雖然保有原來的藝術性，聲音卻明顯變差了，其聲調有時顯得粗糙，稍嫌單薄。往好的一面看，她對歌詞和音樂的洞察充滿熱情，中肯地整合兩者後，成功地自整齣戲中，發展出創新的個人風格。

　　此處錄製的曲目涵蓋面相當驚人，從一七六二年葛路克的《奧菲歐與尤莉蒂妾》，到一九〇〇年夏邦悌埃（Charpentier）的《露易絲》（Louise），包括了女高音和中女高音的角色。其他女高音也嘗試過這類曲目，演唱作曲家聖桑（Saint-Saens）《參孫和達利拉》（Samson et Dalila）一劇中的達利拉，長久以來就被視為女中音或女低音的一種榮耀。

　　「法國歌劇」收錄有〈我失去了我的尤莉蒂妾〉（J'ai perdu mon Eurydice，《奧菲歐與尤莉蒂妾》）；〈Divinites du Styx〉（《阿爾賽絲特》）；《卡門》一劇裡的〈愛情像野鳥〉（L'Amour est un oiseau rebelle，哈巴涅拉所唱）和〈在塞維亞的城牆邊〉（Pres des remparts de Seville，賽吉迪亞所唱）；〈當春天來到〉（Printemps qui commence）、〈愛情啊！請為軟弱的我添加力量〉（Amour! Viens aider ma faiblesse!）、〈你的聲音打開我的心扉〉（Mon coeur s'ouvre a ta voix，《參孫和達利拉》）；〈我願意活在夢裡〉（Je veux vivre，《羅密歐與茱麗葉》）；〈我是蒂姐妮亞〉（Je suis Titania，《迷孃》）；〈哭泣吧，我的雙眸〉（Pleurez, mes yeux ，《熙德》）；以及〈自從把全身獻給你的那一天起〉（Depuis le jour，《露易絲》）。

　　《卡拉絲在巴黎》收錄了〈哦，不幸的伊菲姬尼亞！〉（O malheureuse

Iphigenie!，《在陶里斯的伊菲姬尼亞》）；〈愛的烈焰〉（D'amour l'ardente flamme，《浮士德的天譴》）；〈在往日般的黑夜裡〉（Comme autrefois，《採珠者》）；《瑪儂》裡的〈我不是……再見，我們的小桌子喲〉（Je ne suis... Adieu, notre petite table）和〈我這樣是不是很迷人……我走過〉（Suis-je gentille... Je marche）；〈維特啊！有誰能告訴我……喜悅的呼喊〉（Werther! Qui m'aurait dit... Des cris joyeux，《維特》）；以及〈以前有位杜勒王……哦，老天！這麼多的珠寶……啊！我笑了〉（Il etait un roi de Thule... O Dieu! Que de bijoux... Ah! je ris）（《浮士德》）。指揮是普烈特爾，第一場音樂會樂團由法國國家電台管弦樂團（French National Radio Orchestra）演出；第二場則由巴黎音樂院管弦樂團（Paris Conservatoire Orchestra）演出。

《莫札特、貝多芬、韋伯詠嘆調》：一九六三年十二月至一九六四年一月，巴黎，EMI 發行

卡拉絲的聲音時好時壞，在演唱〈啊，負心的人〉（Ah perfido，《費德里奧》）和〈大海！巨大的怪物〉（《奧伯龍》）兩曲時，表現最為出色，她深具的藝術才華、聲音技巧和決心，戰勝了每況愈下的音色。在演唱貝多芬詠嘆調時，她嫻熟地利用聲音中最豐富的轉折變化，成功地詮釋了這位被背叛的驕傲女子，挖掘出原來隱藏在她憤怒與反控背後的，是一顆充滿愛的心。

　　卡拉絲在演唱〈海洋呵，這巨怪〉一曲時，具備了同樣的活力與熱情。她十分技巧地揉合了雄辯的宣敘調和詠嘆調部分，傳達出芮吉雅（Rezia）的思想和情感。透過堅定的決心，卡拉絲不容許她的聲音令她失望。然而令人意外的是，這位希裔美人在英語的發音上，竟帶有些微的外國腔。

　　在〈你已經知道誰要侵犯我的貞操〉（Or sai chi l'onore）、〈怎麼叫過份？……別再說我對你殘忍〉（Crudele?... Non mi dir）、〈真是罪大惡極……背叛我〉（In quali eccessi...Mi tradi，《唐·喬萬尼》），以及〈愛神請垂憐〉（Porgi amor，《費加洛的婚禮》）幾曲裡，卡拉絲的聲音確實不甚完美。儘管她自始至終都想好好演

唱，但是整體而言，她的發聲還是太過於吃力。樂團由音樂院音樂會協會管弦樂團（Orchestre de la societe des Concerts du Conservatoire）擔綱，雷席鈕指揮。

　　轉錄到CD時，有了改善，因為卡拉絲的發聲較為穩定，自然地，尖銳聲也變少了。

《威爾第詠嘆調》：一九六三年十二月至一九六四年二月，巴黎，EMI發行

雖然卡拉絲的聲音並不穩定，但她這次的演唱，和同樣錄製於一九六三年十二月的宣敘調比起來，控制得比較好。

　　這張CD裡有四個角色，而卡拉絲只有在舞台上詮釋過其中伊莉莎白（《唐·卡羅》），以及在音樂會上演唱過《唐·卡羅》中，艾波莉的曲子〈哦，這是命中註定〉（O don fatale）。

　　《奧泰羅》的那場長戲〈我的母親……歌聲空虛又孤寂……聖母頌〉（Mia madre... Piangea cantando...Ave Maria），是一場獨一無二的演出，從來沒有一位德絲德莫娜那樣逼真傳神；只是藝術性再怎麼高，也無法完全掩飾其聲音上的不足。卡拉絲的歌唱，從相對的角度來看，或許稱得上掌控得宜，高音的部分也處理頗佳，但是想要掩飾事實還是做不到的：她的聲音已然失去大部分的味道；更重要的是，偶爾音調還會顯得空洞。卡拉絲如果在五年前錄製這首曲子，這個錄音無疑地會是經典之作。

　　在伊莉莎白簡短的〈請別哭〉（Non pianger，無合唱）一曲裡，卡拉絲儘管再次透過藝術手法，讓聽者達到某種程度的感動，但是其聲音的不穩定卻更加明顯了。演唱〈被詛咒的美貌〉時又是不一樣的情況，此一戲劇詠嘆調通常由劇院裡的次女高音擔綱演唱。卡拉絲除了某個高音C強度不夠之外，她的聲調穩定許多，非但沒有因宣敘調的第一部分，或是中段旋律線的強烈影響而降低，反而還有所提高。總地來說，此一充滿戲劇性的獨唱，出人意表。同樣的話也可用來形容〈Salvami〉和〈神哪！賜給我和平……啊，我往何處〉（O, cielo!... Ah, dagli scanni eterei，《阿羅德》

（Aroldo））兩曲，這是這張唱片中，卡拉絲的聲音表現最好之處。這些曲子和艾波莉的詠嘆調，錄製於一九六四年二月間，大約是卡拉絲於柯芬園成功地重返舞台，演出《托絲卡》之後三週。樂團由音樂院音樂會協會管弦樂團擔綱，雷席鈕指揮。

《羅西尼與董尼才悌詠嘆調》：一九六三年十二月至一九六四年四月，巴黎，EMI發行

卡拉絲在這張唱片裡錄製的曲子，都是從未在舞台上演出過的角色。若單獨列入考量，並不足以評論這位傑出的歌劇演唱家。她在這裡所展現的歌唱天份，僅是驚鴻數瞥，初聽其歌聲者，少有人會相信她那素享盛名、如傳奇般的藝術才華。此次錄音在卡拉絲歌唱事業的末期完成，這段時期她的音色不僅明顯變差，而且並不穩定。儘管卡拉絲的歌唱才華讓她長久以來可以毫不費力地駕馭音樂技巧，盡情詮釋所有的戲劇，但此時她所需的是精力——身體上和精神上的——，來應付那些音符，精力的不足使她無力顧及聲音上的修飾和變化。

　　雖然如此，聽者還是能感受到她歌唱時，那股難以言喻的莊嚴、她的天賦，並且能聽到她將某個字或某句話詮釋得完美無缺，這些都成了令人難忘的經驗，特別是那些熟悉她以往藝術成就的人，更能體會。〈S'allontanano alfine!...Selva opaca〉（《威廉・泰爾》）和〈他安詳地躺在那裡！……他多英俊啊〉（Tranquillo ei posa!...Com'e bello，《盧克雷齊亞・波吉亞》（Lucrezia Borgia））兩首曲子，都詮釋得非常成功。其他選錄的曲子尚有〈在眼淚與焦慮中長大〉（Nacqui all'affano，《灰姑娘》）、〈該走了〉（Convien partir，《連隊之花》La figlia del reggimento）、〈優美的光在誘惑〉（Bel raggio lusinghier，《賽蜜拉米德》），以及〈由於我，你自由了〉（Prendi; per me sei libero，《愛情靈藥》）。樂團由巴黎音樂院管弦樂團擔綱，雷席鈕指揮。

《卡拉絲演唱貝里尼與威爾第》，EMI發行

摘錄自《海盜》的曲子，於一九六一年十一月在倫敦錄音，樂團由愛樂管弦樂團擔綱，托尼尼（Antonio Tonini）指揮。其他摘錄自《阿提拉》（Attila），以及《西西里晚禱》、《第一次十字軍的隆巴第人》（I Lombardi）、《假面舞會》和《阿依達》的曲子，則分別於一九六四年二月和四月在巴黎錄音，樂團由巴黎音樂院管弦樂團擔綱，雷席鈕指揮。其中除了《阿提拉》和《第一次十字軍的隆巴第人》外，其他歌劇卡拉絲都曾在劇院裡演唱過），但卡拉絲並不同意發行此次錄音（事實上，當時她還錄製了其他摘錄自《第一次十字軍的隆巴第人》、《假面舞會》和《遊唱詩人》的曲子）。一九六九年，她重新錄製了威爾第的曲子，但是再次對自己的努力感到失望。

　　一九七二年，EMI的安德里（Peter Andry）和李格兩人，將這些錄音拿來重聽。　「我們兩個一聽就印象深刻」，安德魯寫道：

　　因為卡拉絲在詮釋這些不同的女主角時，是那麼樣地強而有力。誰能像這般引吭高歌？誰能真正讓一個人的注意力集中在每個變化和每次呼吸上？除了卡拉絲，再沒別人了。這也是為何在巴黎和倫敦錄製這些演出將近十年之後，我們決定發行這些帶有卡拉絲獨特印記的詠嘆調，好讓它們在卡拉絲帶給世人的眾多珍寶裡，找到屬於自己的位子。

　　現在的錄音以一九六四年的錄音為主，剪接了部分一九六九年重新錄製的帶子。

　　儘管安德里發行此次錄音的理由鏗鏘有力，但是如果將此張唱片視為卡拉絲獨特藝術才華的代表作，可能會產生誤導，而且對卡拉絲本人、以及那些初次聽她唱歌的人並不公平。就跟羅西尼和董尼才悌的獨唱一樣，這次錄音也是在卡拉絲歌唱事業末期錄製完成的，此時她那一度睥睨群雌的音色和技巧，已經變得不可靠了。但是仔細聆聽此次錄音，一個曾經在劇院或早期的錄音中，領略過卡拉絲的歌唱藝術，而受到感動的人，將會發現要在一度發光發熱的火苗餘燼裡找到寶物，並非不可能。

　　我們可以斷言，卡拉絲的聲音是很容易受傷的。她很小心，有時太過小心了，但是她的天賦常常掩蓋一切，結果是藝術才能戰勝了生理上的缺陷；經過最後的分析，

我們得到的結論是，沒有人能像這樣歌唱，也沒有人能將角色的性格詮釋得如此強而有力（安德魯的話多麼真實啊！）。

在〈我夢見他倒在血泊中〉（Sorgete...Lo sognai ferito, esangue，《海盜》）一曲裡，卡拉絲透過音樂詮釋字句，將貝里尼充滿戲劇性的宣敘調和傑出的才華，展現在世人眼前。在威爾第的曲目中，演唱最成功的是〈Liberamente... Oh! nel fuggente nuvolo〉（《阿提拉》），相對而言，卡拉絲的聲音在這裡較為穩定，而且她的歌唱生動有活力，令人動容。這種聲音的穩定和戲劇性傳達之間的平衡，在〈阿里戈！你的話語〉（Arrigo! Ah parli a un core，《西西里晚禱》），或是〈勝利歸來〉（Ritorna vincitor，《阿依達》）裡，都沒有掌握得很好。她在演唱時那種抑揚頓挫的莊嚴，既振奮人心又令人感動；但是遇到需要靈巧表現的樂章時，卻又令人聽來不舒服。

我們不確定剪接製作此錄音，是否未得其利先蒙其害，尤其是結合了一九六四年的錄音和一九六九年的錄音。〈O madre dal cielo soccorri〉（《第一次十字軍的隆巴第人》）一曲受害最深；〈這就是那可怕的場所……如果能摘到那種草而忘掉愛〉（Ecco l'orrido campo... Ma dall'arido stelo，《假面舞會》）的情況，也好不到哪裡去。指揮托尼尼和雷席鈕都很體諒歌者，給予最大的支持。

《卡拉絲──傳奇》

卡拉絲於一九五五年九月錄製了《夢遊女》裡的兩首曲子；〈多麼爽朗的日子〉（Come per me sereno）和〈哦！我能否再見到他……啊！我不相信……啊！沒有人能瞭解〉（Oh, se una volta sola...Ah, non credea... Ah, non giunge）。就在四個月前，她於史卡拉首演這齣歌劇（由伯恩斯坦指揮）。而這次錄音並不在計劃之內。她在米蘭完成《弄臣》錄音當天，預定的錄音時間還有剩餘，塞拉芬在沒有多大困難的情形下，說服她錄製一些她新近成功演出的《夢遊女》的曲目。因為找不到合唱團，所以宣敘調和第一首〈心在猛跳〉的某些段落都被刪掉了。基於同樣的理由，連接〈啊！沒有人能瞭解〉兩個段落間的裝飾樂段也略去不唱，兩首曲子裡所有的裝飾樂段基於現實的考量也都省略了。

卡拉絲從未答應發行此次錄音，主要的原因在前述的限制，而非其歌唱的不足。

十八個月後她在沃托的指揮下，錄製了完整的《夢遊女》，然而在六十年代末期，美國卻出現了這些曲目的海盜版。現存的原版錄音是在一九七八年，卡拉絲死後約六個月，EMI首次發行的。

卡拉絲的狀況好極了，她的聲音清新穩定，動人肺腑。但是如果以高標準來評論其藝術性（這也是避免不了的），她在演唱這些曲子時並不夠自然，不過這並非演唱者的問題，而是因為有些歌詞遭到了刪減，以及缺乏重要的合唱部分。話雖如此，這還是一張愛樂者不能不珍藏的錄音。

另外四首同樣在多年前錄製完成，摘錄自威爾第歌劇的曲子，也在卡拉絲死後首次發行。《海盜》（Il corsaro）一劇中，美多拉（Medora）的浪漫曲〈Egli non riede ancol... Non so le tetre〉，以及古娜拉（Gulnara）的獨唱短曲〈Ne Sulla terra...Vola talor〉均錄音於一九六九年二月，此時卡拉絲的事業已經結束了。雖然她很努力地練唱，以維持歌唱技巧（她又再次師事於先前的老師希達歌），但是她的音色早已消失泰半，以致她的演唱不過像是之前美妙音色的殘影罷了。她藉助一副「再造的」歌喉完成演唱，這樣的她再也不是戲劇女高音，而是脆弱不堪的樂器，頂多只能偶而製造一些抒情動人的樂章。樂團由巴黎國家歌劇院管弦樂團（Orchestre du Theatre National de l'Opera）演出，雷席鈕指揮。

〈一個寧靜的夜晚……此心不能言表〉（Tacea la notte placida... Di tale amor，《遊唱詩人》）和〈我願一死，但先賜我最後一個恩惠〉（Morro, ma prima in grazia，《假面舞會》）錄音於一九六四年四月，由雷席鈕指揮巴黎音樂院音樂會協會管弦樂團演出。卡拉絲的聲音狀況比起在演唱之前的兩首選曲時稍微好些，但是卻不可和她先前這段音樂的錄音相提並論，儘管她已經在角色的揣摩上多下了些功夫，尤其在演唱第二首選曲時，旋律更是感人肺腑。然而這些威爾第的選曲，卻沒有一首能為卡拉絲這位被譽為有史以來最偉大的一名女歌唱家錦上添花。

《卡拉絲──不為人知的錄音》
〈愛之死〉（《崔斯坦與伊索德》）一曲乃卡拉絲獨唱時於現場收音（一九五七年八月，雅典希羅德・阿提庫斯劇院），樂團由雅典藝術節管弦樂團（Athens Festival

Orchestra）演出，沃托指揮。與當年於義大利錄音間，同樣以義大利文演唱的詠嘆調(塞特拉錄製的七十八轉唱片)相比，這個重新詮釋的版本顯得生動自然許多。〈知道人世空虛的神〉（《唐‧卡羅》）和〈哦！要是我能… 那天真的笑靨〉（《海盜》）兩首曲子也是如此，它們同樣於一九五九年七月十一日，卡拉絲於阿姆斯特丹的獨唱音樂會現場收音，由雷席鈕指揮阿姆斯特丹大會堂管弦樂團（Concertgebouw Orchestra）演出。

羅西尼的三首曲子〈在焦慮與眼淚中長大……遠離吧悲傷〉（Nacqui all'affano... Non piu mesta，《灰姑娘》）、〈S'allontanaro alfine!... Selva opaca〉（《威廉‧泰爾》）和〈優美的光在誘惑〉（《唐‧卡羅》）分別錄音於一九六一至一九六二年、一九六一年、以及一九六〇年，由愛樂管弦樂團演出，托尼尼指揮。

這些曲子和一九六三、一九六四年間，由雷席鈕指揮，巴黎音樂院管弦樂團演出的版本相比，顯然要好很多，因為卡拉絲的聲音較為穩定，而且厚實不少。

錄音於一九六九年由雷席鈕指揮，巴黎歌劇院管弦樂團演出的威爾第曲目，和之前發行的版本不盡相同。事實上，有些一九六九年的錄音帶被剪接到一九六四年的錄音去了。

這些一九六九年錄音的威爾第曲子包括了吉潔兒達（Gizelda）的祈禱〈啊，聖潔的童貞瑪馬利亞，我們祈求你〉（Te Vergin santa，《第一次十字軍的隆巴第人》）、〈阿里戈！你的話語〉（《西西里晚禱》），以及〈Liberamente or piangi〉（《阿提拉》。卡拉絲那一度驚為天籟的音色雖然所剩無幾，但是這些曲子證明了她十分努力地想將聲音發揮得淋漓盡致。相對而言，她成功地唱出了一種勉強稱得上是「再造的」聲音，聽來饒富趣味，偶而還能打動人心（關於此點，卡拉絲無論演唱什麼，即使只用了一絲的聲音，都有其可聽之處），可是藝術性卻有所不足。她用了超人的意志力來克服身體、或許也是心理上的缺陷，結果不僅沒有助長她的名聲，反而還在某種程度上增加了她的批評者，儘管這些人只是頭一回聽到她的聲音。

卡拉絲留給後人許多出色豐富的錄音遺產，雖然當中只有極少部分證明了她在演唱事業末期音色上的衰弱，但是卻已經不成比例地誤導許多人不敢去接觸、進而熟悉

這位本世紀傑出女歌劇演員的藝術才華。

這些在錄音室錄製的羅西尼和威爾第選曲的發行，都沒有獲得卡拉絲的首肯。一九八七年，卡拉絲逝世十年後，這些曲子幸運地獲得發行，唱片裡並且還用心地收錄了三首卡拉絲較早期，也較具代表性的「現場」演出曲目。

《大師授課實錄》：一九七一年十至十一月，以及一九七二年三至四月，紐約茱莉亞音樂學院，EMI發行

卡拉絲曾應不同的學校邀請講課，其中有二十三堂（共四十六小時）被錄了下來，由主辦學校的圖書館收藏。唱片公司從這些錄音中加以選擇，製成三張CD發行。

卡拉絲聆聽學生的歌唱，然後與之討論，並自己示範，呈現不同的詮釋角度和技巧。

每堂課後面，都會收錄卡拉絲以往為了商業目的而錄製的相關曲目（除了《費德里奧》、《唐‧卡羅》與《弄臣》之外）。此外，首次聆聽卡拉絲在課堂上演唱蕾奧諾拉（《費德里奧》）的詠嘆調、男中音詠嘆調（《弄臣》），以及艾波莉（和泰巴多 Tebaldo）的音樂（《唐‧卡羅》），也別有一番趣味。

收錄的曲目有：

〈怎麼會過份？……別再說我對你殘忍〉（《唐‧喬凡尼》

〈該死的禽獸！〉（Abscheulicher，《費德里奧》）

〈你孩子們的母親〉（《米蒂亞》）

〈聖潔的女神〉（《諾瑪》）

〈我聽到一縷歌聲〉（《塞維亞的理髮師》

〈妖魔鬼怪的朝臣們〉（Cortigiani, vil razza dannata，《弄臣》）

〈在美麗的沙拉森宮殿花園中〉（Nel giardin del bello，《唐‧卡羅》）

〈有誰能告訴我……喜悅的呼喊〉——信之歌（《維特》）

〈我的名字叫咪咪〉（《波西米亞人》）

〈你的母親〉（Che tua madre，《蝴蝶夫人》）

卡拉絲致學生告別詞

　　卡拉絲生前還錄製了一些不同的曲目，在她死後相繼出版，計有一九五二年八月於佛羅倫斯嘗試錄製的〈請不要把我想成是不親切的女人〉（《唐·喬凡尼》），樂團由塞拉芬指揮，佛羅倫斯五月音樂節管弦樂團擔綱；一九六○年七月錄音的〈D'amore al dolce impero〉（《阿米達》）和〈亞里戈！你的話語〉（《西西里晚禱》）、一九六一年十一月錄音的〈他多英俊啊〉（Com'e bello，《盧克雷齊亞·波吉亞》）和〈青春的純真……如果你能看透我的心思！〉（Come innocente giovane... Leger potessi in me!，《安娜·波列那》），以及一九六二年四月錄音的〈在焦慮與眼淚中長大〉（《灰姑娘》）和〈大海！巨大的怪物〉（《奧伯龍》），皆由托尼尼指揮，愛樂管弦樂團演出，於倫敦錄製；〈愛情乘在玫瑰色翅膀〉（《遊唱詩人》）於一九六四年四月在巴黎錄音，樂團由巴黎音樂院音樂會協會管弦樂團擔任，雷席鈕指揮；一九七三年十一、十二月間，在阿爾梅達（Antonio de Almeida）指揮倫敦交響樂團的伴奏下，與迪·史蒂法諾合作了一張二重唱唱片（Philips錄製），曲目有〈我前來懇求〉（Io vengo a domandar，《唐·卡羅》）、〈啊，從此刻起，我親愛的〉（Ah, per sempre, o mio bell'angiol，《命運之力》）、〈夜幕已深〉（Gia nella notte densa，《奧泰羅》）、〈Quale, o prode〉（《西西里晚禱》）、〈阿蒂娜，聽我說句話〉（Una parola o Adina，《愛情靈藥》），以及一首不完整的〈我終於再度回到妳身邊〉（Pur ti riveggo，《阿依達》）。儘管Philips遵照卡拉絲的意願，從未發行此次錄音，但是海盜版還是出現了。

　　很多卡拉絲「現場」演出的「海盜版」錄音，都是由不同的私人公司發行的，這些公司的名稱通常只有幾個英文字母，它們先發行錄音帶，然後是唱片，最後才是CD。這些錄音中，某些部份塞特拉、EMI、BJR與VERONA也發行過，其中聲音的品質不盡相同，大體而言，EMI和BJR的錄音較令人滿意。（以上為戴碧珠譯）

唱片封面提供：EMI

the best of...
ROMANTIC CALLAS

a collection of...
romantic arias and duets

首度精選不朽歌劇二重唱

卡拉絲之 世紀羅曼史

7243 5 57211 2 9 單CD高價位
7243 5 57205 2 8 雙CD高價位

深情收錄

■浦契尼：蝴蝶夫人、波希米亞人、托絲卡、瑪儂‧蕾絲考■貝里尼：夢遊女
■威爾第：弄臣、茶花女、遊唱詩人、阿依達、化裝舞會■雷昂卡伐洛：丑角
■董尼采第：拉美默的露琪亞■聖桑：參孫與達麗拉■比才：卡門、採珠人
■白遼士：浮士德的天譴■馬斯奈：維特■莫札特：唐喬凡尼
■史邦提尼：爐火女神■馬斯康尼：鄉村騎士■契雷亞：阿德莉亞娜‧蕾庫芙

共同演出世紀巨星：
卡拉揚、塞拉芬、普列特、沃托、史帝法諾、蓋達、塔克、克勞斯

Maria CALLAS

永遠的歌劇女神 **卡拉絲** 珍藏經典

maria
CALLAS
the legend

卡拉絲之 世紀風華

7243 5 57057 2 3 單CD高價位
7243 5 57061 2 6 雙CD高價位

CALLAS
LA DIVINA

歌劇女神 1

0777 7 54702 2 2 高價位

CALLAS
LA DIVINA 2

歌劇女神 2

7243 5 55016 2 2 高價位

CALLAS
LA DIVINA 3
including La Traviata HIGHLIGHTS

歌劇女神 3

7243 5 55216 2 0 高價位

卡拉絲全本歌劇
貝里尼：諾瑪
塞拉芬（指揮）
史卡拉歌劇院管絃樂團

7243 5 56271 2 4
3CD高價位 內附中文解說

卡拉絲全本歌劇
比才：卡門
普列特（指揮）
巴黎歌劇院管絃樂團

7243 5 56281 2 1
2CD高價位 內附中文解說

卡拉絲全本歌劇
浦契尼：托絲卡
德‧薩巴塔（指揮）
史卡拉歌劇院管絃樂團

7243 5 56304 2 1
2CD高價位 內附中文解說

卡拉絲全本歌劇
浦契尼：杜蘭朵
塞拉芬（指揮）
史卡拉歌劇院管絃樂團

7243 5 56307 2 8
2CD高價位 內附中文解說

卡拉絲全本歌劇
威爾第：阿伊達
塞拉芬（指揮）
史卡拉歌劇院管絃樂團

7243 5 56271 2 4
2CD高價位 內附中文解說

永遠的歌劇女神 卡拉絲 只有在EMI

A member of *The EMI Group* 科藝百代股份有限公司 | 10545台北市松山區民生東路三段128號14F | TEL:886-2-25448189 | FAX:886-2-2712594 / EMI古典全球網址 www.emiclassics.com

國家圖書館出版品預行編目資料

卡拉絲/史戴流士‧加拉塔波羅斯（Stelios Galatopoulos）著；洪力行、林素碧 譯. -- 初版. -- 台北縣新店市 ： 高談文化, 2003【民92】

面； 公分
譯自：Maria Callas:sacred monster
ISBN 957-0443-72-3（平裝）
1.卡拉絲（Callas, Maria, 1923-1977）-傳記
2.音樂家-美國-傳記

910.9952　　　　　　　　　　　　　　92005243

卡拉絲

作者：史戴流士‧加拉塔波羅斯

譯者：洪力行、林素碧

審訂：羅基敏教授

發行人：賴任辰　總編輯：許麗雯

主編：劉綺文　編輯：呂婉君　行政：楊伯江

出版：高談文化事業有限公司

地址：台北市信義路六段29號4樓

電話：（02）2726-0677　傳真：（02）2759-4681

http://www.cultuspeak.com.tw

E-Mail：cultuspeak@cultuspeak.com.tw

定價：新台幣1200元整

製版：菘展製版　印刷：松霖印刷

高談音樂館總經銷：成信文化事業股份公司

電話：（02）2249-6108　傳真：（02）2249-6103

郵撥帳號：19282592高談文化事業有限公司

行政院新聞局出版事業登記證局版臺省業字第890號

rena di Verona

La Scala, Milan

vent Garden,
London

Herodes Atticus, Athens

Metropolitan, New York